二十世纪人文译丛

酒神颂、悲剧和喜剧

〔英〕阿瑟·皮卡德－坎布里奇　著

〔英〕T. B. L. 韦伯斯特　修订

周靖波　译

商务印书馆
SINCE 1897　The Commercial Press

SIR ARTHUR W. PICKARD-CAMBRIDGE

DITHYRAMB, TRAGEDY AND COMEDY, REVISED EDITION

© Oxford University Press, 1962

商务印书馆(上海)有限公司 出品
The Commercial Press (Shanghai) Co. Ltd.

〔英〕阿瑟·皮卡德－坎布里奇

作者简介

作者阿瑟·瓦雷斯·皮卡德－坎布里奇爵士（Sir Arthur Wallace Pickard-Cambridge，1873—1952），英国著名古典学家、古希腊戏剧研究专家。曾任教于牛津大学、爱丁堡大学、谢菲尔德大学，并于1934年当选"英国国家学术院院士"。其学术专著《酒神颂、悲剧和喜剧》《雅典的戏剧节》皆为古典学领域的权威性著作。

译者简介

周靖波，文学博士，中国传媒大学教授，曾任中国传媒大学图书馆馆长、文学院院长，中国话剧理论与历史研究会副会长。主要研究领域为戏剧影视学，出版过《电视虚构叙事导论》等专著，翻译过《世界戏剧史》等著作。

总　序

　　"人文"是人类普遍的自我关怀，表现为对教化、德行、情操的关切，对人的尊严、价值、命运的维护，对理想人格的塑造，对崇高境界的追慕。人文关注人类自身的精神层面，审视自我，认识自我。人之所以是万物之灵，就在于其有人文，有自己特有的智慧风貌。

　　"时代"孕育"人文"，"人文"引领"时代"。

　　古希腊的德尔斐神谕"认识你自己"揭示了人文的核心内涵。一部浩瀚无穷的人类发展史，就是一部人类不断"认识自己"的人文史。不同的时代散发着不同的人文气息。古代以降，人文在同自然与神道的相生相克中，留下了不同的历史发展印痕，并把高蹈而超迈的一面引向二十世纪。

　　二十世纪是科技昌明的时代，科技是"立世之基"，而人文为"处世之本"，两者互动互补，相协相生，共同推动着人类文明的发展。科技在实证的基础上，通过计算、测量来研究整个自然界。它揭示一切现象与过程的实质及规律，为人类利用和改造自然（包括人的自然生命）提供工具理性。人文则立足于"人"的视角，思考人无法被工具理性所规范的生命体验和精神超越。它引导人在面对无孔不入的科技时审视内心，保持自身的主体地位，防止科技被滥用，确保精神世界不被侵蚀与物化。

　　回首二十世纪，战争与革命、和平与发展这两对时代主题深刻地影响了人文领域的发展。两次工业革命所积累的矛盾以两次世界大战的惨烈方式得以缓解。空前的灾难促使西方学者严肃而痛苦地反思工业文明。受第三次科技革命的刺激，科学技术飞速发展，科技与人文之互相渗透也走向了全新的高度，伴随着高速和高效发展而来的，既有欣喜和振奋，也有担忧和悲伤；而这种审视也考问着所有人的心灵，日益尖锐的全球性问题成了人文研究领

域的共同课题。在此大背景下，西方学界在人文领域取得了举世瞩目的成就，并以其特有的方式影响和干预了这一时代，进而为新世纪的到来奠定了极具启发性、开创性的契机。

为使读者系统、方便地感受和探究其中的杰出成果，我们精心遴选汇编了这套"二十世纪人文译丛"。如同西方学术界因工业革命、政治革命、帝国主义所带来的巨大影响而提出的"漫长的十八世纪""漫长的十九世纪"等概念，此处所说的"二十世纪"也是一个"漫长的二十世纪"，包含了从十九世纪晚期到二十一世纪早期的漫长岁月。希望以这套丛书为契机，通过借鉴"漫长的二十世纪"的优秀人文学科著作，帮助读者更深刻地理解"人文"本身，并为当今的中国社会注入更多人文气息、滋养更多人文关怀、传扬更多"仁以为己任"的人文精神。

本丛书拟涵盖人文各学科、各领域的理论探讨与实证研究，既注重学术性与专业性，又强调普适性和可读性，意在尽可能多地展现人文领域的多彩魅力。我们的理想是把现代知识人的专业知识和社会责任感紧密结合，不仅为高校师生、社会大众提供深入了解人文的通道，也为人文交流提供重要平台，成为传承人文精神的工具，从而为推动建设一个高度文明与和谐的社会贡献自己的一份力量。因此，我们殷切希望有志于此项事业的学界同行参与其中，同时也希望读者们不吝指正，让我们携手共同努力把这套丛书做好。

"二十世纪人文译丛"编委会

2015年6月26日于光启编译馆

目　录

插图目录

正文图片

图版（344—360）

图版一

图版二

图版三

文物名录10 扮演成男子和妇女的阿提卡垫臀舞者（照片：德国考古研究所）

图版四

文物名录15 胖人骑在挂有阳具的竿子上；带毛的羊人骑在挂有阳具的竿子上（照片：ArchaiOptix/Wikimedia Commons）

图版五

文物名录16 酒神与两个酒神狂女和两个醉酒的狂欢者（照片：Karouzou, *Amasis Painter*, pl. 24*b*）

文物名录18 八个垫臀舞者，三个戴有女性"面具"（照片：意大利国家照片档案馆）

图版六

文物名录20 装扮成酒神狂女的年轻男子与竖笛吹奏者（照片：美国古典研究学院）

文物名录21 穿戴女子装束的男子歌舞队（照片：阿拉德·皮尔森基金会）

图版七

文物名录23 骑士歌舞队与竖笛吹奏者（照片：ArchaiOptix/Wikimedia Commons）

图版八

文物名录24 踩高跷的男子歌舞队（照片：Remi Mathis/Wikimedia Commons）

文物名录25 骑在鸵鸟上的男子歌舞队（照片：Mark Landon/Wikimedia Commons）

图版九

文物名录26 披羽毛的男子歌舞队（照片：*J. H. S.*, vol. ii）

文物名录27 公鸡男子歌舞队（照片：*J. H. S.*, vol. ii）

图版十

（a）文物名录33c 身穿多毛齐统、脚蹬靴子、有络腮胡子的蹲坐雕像（照片：P. Gathercole）

（b）文物名录33d 手握饮酒用牛角、有络腮胡子、腰挂阳具模型的蹲坐雕像（照片：美国古典研究学院）

（c）文物名录46 腰挂阳具模型、有络腮胡子的形象（照片：A. Seeberg）

图版十一

文物名录36 科林斯的垫臀舞者（照片：大英博物馆）

图版十二

文物名录59 来自斯巴达奥索西亚（Orthia）神庙的老妇面具（照片：英国驻雅典研究院）

文物名录69 来自梯林斯（Tiryns）的戈耳工面具（照片：德国考古研究所）

图版十三—十四

文物名录85 羊人剧的角色与歌舞队（照片：Furtwangler and Reinhold/Wikimedia Commons）

图版十五

文物名录90 羊人歌舞队的男子（照片：古代艺术品陈列馆）

文物名录97 羊人歌舞队的男子（赤陶雕像）（照片：美国古典研究学院）

图版十六

文物名录100 潘神歌舞队（照片：ArchaiOptix/Wikimedia Commons）

文物名录109 东希腊的垫臀舞者（照片：P. Hommel）

图版十七

（a）和（b）文物名录101 掷石者，公元前7世纪中叶的阿提卡瓶画（照片：古代博物馆，柏林）

（c）文物名录107 两只野山羊之间的人头，来自费斯托斯（Phaistos）的印蜕（照片：*From Mycenae to Homer*, fig. 12）

（d）文物名录108 跳舞的妇女，来自伊索帕塔（Isopata）的环状物，公元前15世纪（照片：*From Mycenae to Homer*, fig. 13）

第一版序言节选

近30年来，研究希腊戏剧的起源及其早期历史的著述指不胜屈。但某些作者所做出的结论在我看来却纯属推断，以至于难以置信，而我之所以开始这项研究（相关结论全部收入本书），就是想通过对有关证据和史料的考查，判定哪些结论才是正确的。但考查结果却一再表明，任何终结式的论断都是不可能的，尤其是对某些已经公开发表的结论而言，更是如此；虽然我希望这些研究能够产生积极的成果，但必须承认，它们在一定程度上也属吹毛求疵之类；严苛的读者或许会这样评价它们：

既证往昔皆虚妄，

复置吾侪于茫然。

但话说回来，它们本身对学术倒也算得是一种贡献。我从他们的研究中受益的这些作者所具有的独创性和想象力远非我所能及，我对他们怀有最诚挚的敬意和感激；从他们那里所受到的教益也难以估量。但我以为，目前学术界最重要的任务之一（至少就这个课题而言）是要搞清楚哪些问题已经或有可能被证实。要画一条明确的界线：一边是历史，另一边是充满诱惑、引人关注，却因缺乏证据而无法证实的想象。正是为达此目的，我才开始了本书的写作。它不以学术论文相标榜，而只是企图根据逻辑推断，在学科允许的范围内，不带偏见地厘清哪些是历史真相，哪些是可能的事情。

遗憾的是，有关希腊戏剧和合唱抒情诗之早期历史的权威性资料大多出现较晚，而它们所提供的信息也相当零碎。敏锐如亚里士多德者发现了不同文类的原则与分类逻辑，并在铭文的记录方面做出了贡献，但他对历史兴趣不大。他在漫步学派中的后继者以及亚历山大里亚和珀加蒙城的学者的著述几乎全部保留在由后世著者写下的粗略评论、批注及词典编纂笔记当中，在这类文本里，许多无用的内容与似乎颇有意味的话语混在一起。然而，渗进这种传统当中的——至少有一部分——是异常勤劳、天赋超群而又洞察力杰出的学者的著述，忽视古代注疏家、辞书编纂家和文学史及社会史家（如阿忒那奥斯［Athenaeus］）的明确论断是危险的，除非被假定为错误的说法可以得到解释，并且有充分的理由将有异议的说法搁置一边。在讨论中，我一直尽自己所能去检验每一项证据的可靠性；一般情况下我所遵循的原则是，如果相关的说法结合起来可以产生一种前后一致且本质上可能的设想，又符合一贯的传统，就暂且接受……

阿瑟·皮卡德-坎布里奇

第二版序言

本书第一版售罄后，牛津大学印刷所的委员会便邀我"根据需要对本书进行全面修订，以使其展现最新的学术研究成果，但不改变其基本架构，甚至词句也尽可能地保留"。我努力遵循这些条款的要求。虽然主要问题仍未曾解决，但是（1）考古发掘的材料逐年增多，对它们的估定可以比30年前更加准确；（2）狄奥尼索斯（Dionysus）是迈锡尼的神，这一新知识使史前史的年头大大延长；（3）新发现的阿喀罗科斯（Archilochus）铭文必须联系他的酒神颂加以考察，进而可以揭示出酒神颂与雅典的酒神祭祀之间的关系；（4）埃斯库罗斯的《乞援人》（*Supplices*）重新定年，使得它再也无法作为讨论希腊悲剧的早期形式的证据；（5）新发现的厄庇卡耳摩斯（Epicharmus）的残篇大大增加了我们对于这位诗人的了解。[1]

我将增补的内容放在方括号内。此外，我尽可能地少改动原文。几处大的改动，有必要在此说明；还有一些小的字句上的调整，这是因为我以为在这些地方，基于假设的观点表达得比物证所能允许的更有力。我所做的大的改动有以下几项，它们明显不同于增补。（1）考古发现归并为"文物名录"，因而（a）可以从中查找出土文献，（b）大量的参考书目可以从正文中移除。（2）所有的文本都译成了英文，因为我不相信迫使学生去翻译片段的希腊文会有什么益处，它们大多是晚期的粗俗文字。我也希望这本书因

1　见 *Serta Philologica Aenipontana* 7–8 (1961), 85。

此而对不懂希腊文却又希望了解希腊戏剧背景的学生变得更加有用。但我将这些希腊文本的相关段落集中放在了附录中，正文中的"[附录]"字样可以对读者起到引导作用。我有两个标准：只有较难理解的作者才考虑列入附录，并且只有当他们的片段中可能存在某些翻译上的疑点时才会考虑列入附录。（3）我删除了公元前4世纪以后的酒神颂，因为它们与早期的戏剧史无关，而且这类材料大部分都可以在已经增订再版的《雅典的戏剧节》(*The Dramatic Festivals of Athens*) 一书中找到。（4）我删除了大部分对威廉·李奇微（William Ridgeway）爵士的理论、默雷（Murray）教授的理论、库克（A. B. Cook）博士的理论以及康福德（Cornford）先生的理论的详尽讨论。我认为，明确指出这些理论中最有价值的部分何在，比保留这些冗长而反复的辩驳过程中的细节更加实用。

viii　　在悲剧和喜剧起源的研究方面，最优秀的当代成果是莱斯基（A. Lesky）的《希腊的悲剧诗》(*Tragische Dichtung der Hellenen*, Göttingen, 1956) 和赫尔特（H. Herter）的《从酒神歌舞到喜剧表演》(*Vom dionysischen Tanz zum komischen Spiel*, Iserlohn, 1947)。[1]两书都对相关问题的当代学术成果做了充分的讨论。因而我每每只需提及它们，就可以避免在脚注里开列当代有关著述的清单（莱斯基希腊文学史著作的英文版即将问世，其中收录了他关于悲剧和喜剧的论述）。

　　我删除了一些在我看来与正文关系不大的插图，换进了新发现的极其重要的材料的插图。在此我要对提供新插图并允许我复制的下列人士表示衷心的感谢：冯·博特默（D. von Bothmer）博士、布罗尼尔（O. Broneer）教授、弗里斯·约翰生（K. Friis Johansen）教授、塞贝格（A. Seeberg）先生、希腊学会、牛津大学出版社委员会的几位委员、梅休因出版社（Messrs. Methuen）、波士顿美术馆、纽约大都会艺术博物馆（弗莱彻基金

1　L. Breitholtz, *Die Dorische Farce im Griechischen Mutterland*, Göteborg, 1960, 此书在我的手稿交付印刷后方才出版。总的看来这是一本优秀的图书，并有绝妙的文献索引。见我在 *Gnomon* 32 (1960), 452发表的书评。

会）、哥本哈根国家博物馆、悉尼尼科尔森博物馆、慕尼黑古代艺术博物馆、柏林国家博物馆、雅典美国古代考古研究中心、雅典德国考古研究所、新西兰达尼丁奥塔戈博物馆、新西兰克赖斯特彻奇的坎特伯雷大学、霍默尔（P. Hommel）博士。

我还要对以下几位表达不胜感激之情：路易斯（D. M. Lewis）先生提供了铭文方面的帮助，玛格丽特·坎宁汉（Margaret Cunningham）小姐核对了许多参考资料并提出了有用的建议，阿盖尔（J. M. Argyle）女士编制了索引。清样校对者帮我订正了许多错误。

T. B. L. 韦伯斯特

第一章　酒神颂

历史上，酒神颂（dithyramb）的存在状况究竟是怎样的？由于我们对公元前5世纪之前酒神颂的特征缺乏了解，又由于对普鲁塔克（Plutarch）和阿忒那奥斯以及一般古代注疏家和文法学家（*grammatici*）的许多说法到底是符合那个世纪前三分之二时段内酒神颂的真相，还是符合那个时段之后发生了巨大变化的酒神颂的情况，人们还心存疑虑，因而，对这个问题的解答殊觉困难。还有，对以下这个问题人们也莫衷一是：这类诗中数量最多的是以"巴库里得斯的酒神颂"（Dithyrambs of Bacchylides）为名流传至今的诗歌，这些诗在他那个时代也用这个名称吗？

因此，我们必须逐条分析历史文献，并逐一讨论其价值。

第一节　酒神颂与酒神

§1.最早提及酒神颂的是帕罗斯岛（Paros）的阿喀罗科斯的一个残篇（fr. 77），他的作品流行于公元前7世纪上半叶："当我的智慧与美酒相融，便知如何领唱我主酒神狄奥尼索斯[1]的美妙诗歌，酒神颂。"

此处似乎将酒神颂称作"酒神的美妙诗歌"。酒神颂自始至终与酒神有着特殊的关联，这已经得到充分证明。而阿喀罗科斯的作品之所以显得重

1　或"庆祝我主狄奥尼索斯"（李奇微），见 Menander, *Dyskolos*, 432。

要，是因为以下事实：人们可以论证（虽然很难令人信服），后来的文献之所以会提及酒神颂与酒神节的关系，原因乃在于雅典的酒神节上有众所周知的表演，以及这些节庆中酒神颂的确是一种与其他表演性质不同的新形式；但从阿喀罗科斯的话中并不能得出这样的推论。

2　　另外两段话也颇值得引证。品达在《奥林匹亚凯歌》第8首的行18中问道："在赶牛的酒神颂中，酒神的魅力来自何方？"至于此处"赶牛"（ox-driving）二字的确切含义究竟何所指，可谓众说纷纭。柏拉图《理想国》394 e的古代注疏家说，酒神颂比赛头奖的奖品是一头公牛；由于他此前刚说过，酒神颂是在科林斯（Corinth）由阿里翁（Arion）首创的，该注疏家可能同品达一样，指的是科林斯的习俗。又或者，《理想国》的注疏家和品达心里想的都是雅典的比赛——在颂歌的写作时期，即公元前464年前后，整个希腊世界都知道这一赛事，且在比赛之前须用一头公牛献祭。莱岑施泰因（Reitzenstein）[1]认为这"赶牛"一词与boukolos——意思是酒神，即公牛神的伴侣或崇拜者——含义相同，他似乎不曾考虑派生出此词的动词的意义。这个词似乎更适合于用来表示将牛赶上祭坛[2]，或是将其作为奖品牵走。

第二段是埃斯库罗斯的残篇 fr. 355 N，它被普鲁塔克[3]引证来表明酒神颂特别适合于酒神狄奥尼索斯祭祀，就如日神颂适合用来赞美日神阿波罗一样："混声演唱的酒神颂应该为酒神狂欢伴唱。"在这里，酒神颂与酒神狄奥尼索斯相匹配显然是不言而喻的。

柏拉图《法篇》，第三卷700 b中有段话也可以在此引用："还有另外一种歌……而另一种，用来庆祝狄奥尼索斯诞生的，我想，就是所谓的酒神颂。"[4]"我想"二字也许就表明这个说法隐含玩笑的（或许是怀疑的）性质，意思是"酒神颂"（dithyramb）这一名称是从狄奥尼索斯的两次出生中派生

1　*Epigramm und Skolion* (Giessen, 1893), p. 207.

2　见A. Lesky, *Tragische Dichtung der Hellenen* (Göttingen, 1956), p. 17。

3　*de Ei apud Delphos*, p. 389 b.

4　见A. E. Harvey, *Classical Quarterly*, xlix (1955), 165。

出来的；[1] 而这个段落并非如通常所认为的那样，为"酒神颂唯一适当的题材就是关于出生的叙事"这种观点提供了某种依据[2]，尽管这无疑是它的常见 3 主题之一；[3] 但这也表明酒神颂与酒神之间存在着联系。

酒神颂（它不仅在酒神节上表演［这一点下文将要更多地说到］，也在某些其他神祇的节庆中上演）当中的酒神特征是由文法学家、古代注疏家和辞书编纂家们认定的；[4] 但我们目前已经占有了更好的史料，所以上面所提到的那些材料，就没有必要详尽地引证了。

§2. 这一事实恰好说明，酒神颂不仅在雅典和其他地方的酒神节上上演，也在某些其他场合中出现；但这并不妨碍我们认为它起初就是在酒神节上表演的。

在古典时期，除酒神节以外，常规下定期举行的最重要的节庆无疑还包括各种阿波罗节。在德尔斐（Delphi），酒神颂在冬季的常规表演的确表明了这样一个事实：那里三个月的冬季都是属于酒神狄奥尼索斯的。[5] 但在提洛岛（Delos）也有"圆形歌舞队"的表演。这些表演也许一直与常规的年度祭神仪式结合在一起；而从雅典的证据看，这一点并不很清晰。[6] 时间跨度从公元前286—前172年的一系列碑文[7] 表明，在那个阶段，提洛岛的酒神节和

1　见下文，页7。（原书页码，即本书边码，下同。——译者）

2　同样，当欧里庇得斯的《酒神的伴侣》行523及以下诸行在讲到狄奥尼索斯从宙斯的髀肉里出生而让宙斯称酒神为Dithyramb时，他无疑是提到了这个词当时流行的派生意义，而不是指诗歌的专门主题。

3　见下文，页21，关于品达，fr. 63 Bowra, 75 Snell。

4　例如Pollux i. 38; Proclus, *Chrest*. 344–345; Cramer, *Anecdota Oxoniensia*, iv. 314; Zenob. v. 40; Suda, s. v. *dithyrambos*, &c。

5　Plut. *de Ei ap. Delph*., p. 388 e.

6　据修昔底德（Thucyd., iii. 104），公元前426—前425年重新恢复了从雅典和其他岛屿派送歌舞队前往提洛岛参加比赛的传统，但是该记录没有提及酒神颂的名称。斯特拉波（Strabo, xv. 728）提到了西蒙尼得斯（Simonides，见下文，页16）的提洛岛式酒神颂歌，但是未曾明确提及这类祭神仪式。卡利马库斯（Callimachus）的《提洛岛赞歌》（*Hymn to Delos*）行300及以下诸行将提洛岛的圆形歌舞队与雅典的祭神仪式联系在了一起。（他认为二者的音乐由西塔拉琴演奏，而非由通常为酒神颂伴奏的竖笛演奏；但在公元前3世纪之前，西塔拉琴只是偶尔用于这种场合，而这个时期提洛岛的表演也许在某些方面有别于古典时期的那些表演。）

7　由布林克收集Brinck, *Dissertationes Philologicae Halenses*, vii. 187 ff.; *Inscriptiones Graecae*, xi. 2. 105–133。

日神节上已经有了男童歌舞队（可能就是酒神颂歌舞队）之间的比赛。

4 　　但是，除了酒神节之外，常规的酒神颂表演主要还是在雅典的萨格里亚节（Thargelia）上进行的。（这些表演的程式与酒神节的有所不同，稍后将予以解释。[1]）文献和铭文中曾多次提及这些表演。[2] 萨格里亚节上获奖诗人赢得的三足鼎就安置在德尔斐的阿波罗神庙里，这座神庙由庇西特拉图（Peisistratus）建造；萨格里亚节得以发展成为一个广受欢迎的节庆，或许要归功于这位僭主。

　　在阿波罗节庆上表演酒神颂，其原因或许可以归为酒神与日神在德尔斐关系紧密，或许也可以说是展示德尔斐的阿波罗神庙在希腊宣传酒神崇拜方面所具有的影响力；这种做法一旦在德尔斐固定下来，别处的日神祭祀仪式上自然也就会采用酒神颂。但这在一定程度上也是这种愿望的自然结果，即通过增加取悦民众的表演，强化大众节庆的感染力，把原来参加其他庆典活动的民众吸引过来。这也可以解释为什么个别史料提及在小泛雅典娜节（Lesser Panathenaea）[3]、普罗米修斯节（Prometheia）和赫淮斯托斯节（Hephaesteia）[4] 上的酒神颂。显然，这是节庆中的常规，是由歌舞队赞助人（choregoi）提供的。

　　普鲁塔克（或托名普鲁塔克的作者）[5] 记录了公元前4世纪后期吕库古（Lycurgus）为比雷埃夫斯（Peiraeus）举行的波塞冬节订立的制度，它包括"不少于三个圆形歌舞队参加的比赛"。一篇定年为公元52/53年的铭文[6] 可能指的就是那一年在雅典举行的献给阿斯克莱皮乌斯（Asclepius）的酒神颂

1　见下文，页37。

2　例如 Antiphon, *On the Choreut*, §11; Lysias xxi, §§1, 2; Aristot. *Ath. Pol.* 56, §3; Suda, s. v. *Python; I. G.* ii². 1138–1139, 3063–3072, &c。

3　Lysias, loc. cit.［亦见纽约大都会艺术博物馆藏的雅典红绘风格陶瓶（文物名录1）。］

4　*I. G.* ii². 1138.［但是路易斯（D. M. Lewis）先生推测这些资料只是与古希腊体育视察官和火炬接力赛跑有关。］

5　*Vit. X Orat.*, p. 842 a.

6　*I. G.* ii². 3120.［路易斯先生认为是两件铭文，且奥古斯都时代献给阿斯克莱皮乌斯的题词与大概公元200年之前一年的酒神节上的酒神颂获胜毫无关系。］

表演，尽管这种解读并不一定可靠。[1]但是酒神颂里最基本的酒神特征直到后来很长一段时间都很稳定，这一点因酒神颂与歌颂阿波罗的日神颂之间的鲜明对比得到了确认，一者在词句、节奏和音乐上具有"热烈"的性质，另一者则具有节制的性质。[2]

§3. 只要对作为专名的*dithyrambos*（酒神颂）一词的使用情形加以考察，就必定会发现酒神颂首要的酒神特征。这个专名只用于诸神中的酒神狄奥尼索斯（Dionysus）[3]——只有一次例外。因为阿忒那奥斯[4]告诉我们，在朗普萨库斯（Lampsacus）地方，Thriambos（胜利）和Dithyrambos两词是用于普里亚甫斯（Priapus）的。为什么呢？因为普里亚甫斯在那里就等同于酒神狄奥尼索斯。

这个名称（以Dithyramphos的形式）出现在约公元前450年的一个雅典瓶画[5]上，画中有一个正在弹奏里拉琴的羊人（satyr）；但这羊人是在充当酒神的"狂欢"（kômos）[6]的领队，无疑，他的名字取自酒神的颂歌（Dionysiac song），正如（在另一些陶瓶上）敬事神祇的女性被称作*Tragôidia*或*Kômôidia*。（根据希罗多德[7]）在温泉关（Thermopylae）阵亡的铁司佩亚（Thespiae）人当中声名最高的男子是哈尔玛提戴斯（Harmatides）之子狄图拉姆波司（Dithyrambos）[8]，这件事有些离奇，不过与我们现在讨论

1　布林克（Brinck, *Diss. Hal.* vii. 85, 177）试图将这段铭文解释为与体育竞赛有关，这个看法是很不可信的。

2　Plut. *de Ei ap. Delph.*, loc. cit.; Proclus, loc. cit.; Suda, s. v. *dithyrambos*; Athen. xiv. 628 a, b, &c.

3　例如Eur. *Bacch.* 526；献给狄奥尼索斯的德尔斐日神颂；Hephaestion, *Poëm.* vii. p. 70 (Consbr.); *Etym. Magn.* 274. 44. *Thriambos* 在Fr. Lir. Adesp. 109 (Bergk)中被用作Dionysus。还可以比较Pratinus, fr. 1; Arrian, *Anab.* Vi. 28; Plut. *Vit. Marcell.* 22; Athen. xi. 465 a（引用公元前4世纪的费诺德穆斯［Phanodemus］）。［见K. Kerenyi, *Symbolae Osloenses*, xxxvi (1960), 5 ff.。］

4　30 b.

5　图1。见Heydemann, *Satyr- u. Bakchennamen* (Halle, 1890), pp. 21, 36; C. Fränkel, *Satyr- u Bakchennamen* (Bonn, 1912), pp. 69, 94; Beazley, *Attic Red-figure Vase-painters*, 698, No. 56; Boardman, *Journal of Hellenic Studies*, lxxvi (1956), 19, pl. 3。见下文，页33、41。

6　半戏剧性的表演，演员以自己的身份而非剧中人的身份出现。——译者

7　Hdt. vii. 227.

8　酒神的别号之一。——译者

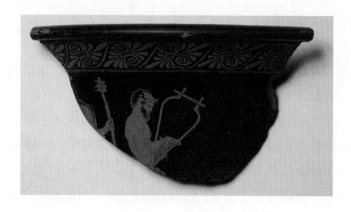

图1 被称作Dithyramphos的羊人，阿提卡红绘风格巨爵，哥本哈根，托瓦尔森博物馆97

的问题无关。

§4. 因此，现有材料从整体上看，似乎不可能支持威廉·李奇微爵士的观点，甚至与之相对立。他认为，"在任何时候，酒神颂都不为酒神所专有，两者的关系不会超过日神颂与日神阿波罗的关系"[1]；事实上，酒神颂虽然自由地辗转于其他神祇的各种节庆，尤其是出现在阿波罗节庆上，但它自始就——并且不曾间断地——被认为是针对酒神狄奥尼索斯的。

但是，李奇微坚持认为[2]，"即使严格意义上的悲剧确实起源于酒神崇拜，那它也应该起源于死者崇拜，因为希腊人把狄奥尼索斯既当作一个英雄（即由凡人转变来的圣人），又当作一尊神"；而且他似乎在暗示[3]：如果酒神颂含有狄奥尼索斯的主题，那是因为他是个英雄。他用以支撑这种观点的论据包括：（1）狄奥尼索斯的神谕所属于潘加昂山（Mt. Pangaeum）上的倍索伊人（the Bessi），"老辈的英雄特洛波尼欧斯（Trophonius）和安菲阿剌俄

1 李奇微认为，日神颂并不是专门祭献阿波罗神的；而相关的事实却似乎正与他的观点相反：但此处并不是讨论这个问题的地方。

2 *Dramas and dramatic Dance* (1915), pp. 5, 6. 此处的论证仅提及悲剧，但显然也包括酒神颂在内，因为悲剧被认为是从酒神颂产生的。

3 Ibid., p. 47.

斯（Amphiaraus）也都在列巴狄亚（Lebadea）和奥罗波斯（Oropus）有他们各自的神谕所"。但是众神都有其各自的神谕所。（2）普鲁塔克作品中的两个段落。第一段（*Quaest. Graec.*, ch. 36）中包含埃里司（Elis）的妇女的祈祷，抄本中写道："来吧，英雄狄奥尼索斯。"如果这个理解是正确的话，"英雄"直接可以被理解为一种敬称，与荷马史诗中一样：而事实上我们从泡珊尼阿斯处（Paus. VI. xxvi, §1）得知，埃里司的人民是把狄奥尼索斯当作神来崇拜的。

在另一个段落（*De Iside et Osiride*, ch. 35）中，普鲁塔克试图证实奥西里斯（Osiris）和狄奥尼索斯的身份，他写道："德尔斐人相信，酒神的尸体就埋葬在他们的神谕所附近。每当梯伊阿得斯（Thyiades）将利科尼忒斯（Liknites）唤醒，虔诚者们（Hosioi）就会在阿波罗的神庙里进行一次秘密的献祭。"酒神虽然在某些仪式中被当作一个阴间的鬼神或者可以死而复生的植物神，但我们并不能由此认为，他曾被当作一个由凡人转变为圣人的"英雄"。克鲁西乌斯（Crusius）[1]和罗德（Rohde）[2]注意到有一个梯伊阿得斯参与其中的狄奥尼索斯节庆叫作荷露斯节（Herois），他们还注意到，赫西基俄斯（Hesychius）给出过两个释义："Herochia：Theodaisia"和"Theodaisios：Dionysos"。虽然它们表明在某些仪式中酒神与死亡世界存在着联系，但是这些事实并不能证明酒神狄奥尼索斯曾被当作一个"英雄"。荷露斯节也许在某些方面（如罗德的注释所示）与花节（Anthesteria[3]）相同，其中的酒神是与对阴间的崇拜仪式相关联的；但从普鲁塔克的著作[4]中我们得知，这个仪式的明确主题是塞墨勒（Semele）的回归，因而其"女英雄"是塞墨勒。这些段落并不能证明狄奥尼索斯是由凡人变成神这个意义上的英雄，也不能证明酒神颂与酒神的冥府形象有关。

7

1 Pauly-Wissowa, *Real-Encyclopädie*, v. 1212.

2 *Psyche*, ii. 45.

3 雅典的酒神节之一。——译者

4 *Quaest. Graec.*, ch. 12 (p. 293 c)：见 M. P. Nilsson, *Griechische Feste von religiöser Bedeutung* (1906), pp. 286 ff.。

第二节 *Dithyrambos*其名；酒神颂与弗里吉亚

§1. 人们企图通过酒神颂名称的由来探知它原初的性质，到目前为止，这种方法尚未得出确切的结论。而且将*dithyrambos*认定为神之歌（那位神第二次出生，"穿过两道门"来到人间），这种说法在古代很是流行[1]，但现在人们普遍认为，它在文献学和语文学上是不可能的，不过这还是证明诗歌及其名称与狄奥尼索斯有关联。同样，将dī-解读为"双重"的其他词源说也面临困难，例如指涉双竖笛的说法；又如《大字源》（*Etymologicum Magnum*）中的解释："因为他是在尼萨（Nysa）的双门山洞里长大。"

§2. 如果我们忽略古代人的各种奇异想法，就会发现，大多数学者都同意将*dithyrambos*、*thriambos*和*triump(h)us*三个词联系起来。（*dithyrambos*和*thriambos*两个词，无论是用在颂歌上还是用在神上，其含义似乎都是一样的。）[2]也许前两个词里的-amb-音节应该与*ithymbos*、*iambos*中同样的音节，甚至与*Kasmbos*（Herod. vi. 73）、*Lykambes*（Archilochus, &c.）、*Sarambos*（Plat. *Gorg.* 518 b）、*Serambos*（Paus. VI. X, §9）、*Opisambo*（Soph., fr. 406, Pearson）中同样的音节一道加以考察。在这些例子当中，这个音节的意思很可能是"跨步"或"行进"，而*iambos*、*thriambos*、*dithyrambos*三个词似乎形成了一个系列"一（或两）步、三步、四步"。［但是，伯兰登斯坦（Brandenstein）认为这些词的词源是迈锡尼希腊语，而哈斯（Haas）又说它们是古弗里吉亚语（Phrygian）。[3]至少这一系列词语看上去很古老，还应该注意到，在献给得墨忒耳（Demeter）的荷马颂诗（行195）当中，

1　这在欧里庇得斯的《酒神的伴侣》行523及以下诸行中有暗示，许多拉丁文法学家以及其他人也这么认为。

2　关于神而言，见上文，页5。关于歌，例如克拉提努斯（Cratinus），fr. 36（《雅典演剧官方记录》）："当你吟出得体的酒神颂（*thriamboi*）而招人嫉恨的时候。"

3　W. Brandenstein, *Indogermanische Forschungen*, liv (1956), 34–38; O. Haas, Rev. *Hittite et Asianique*, liii (1951), 3. 考虑到保留在阿喀提努斯引文中的Γ，*(W)iambos*意为"二步"比iambos意为"一步"更有可能。酒神宗教中的另一个元素酒神的手杖（thyrsus），近来在赫梯人的象形文字中得到了确认（见*Glotta*, lxxxvi [1956], 235）。

Iambe是科雷欧（Keleos）的女儿，而在阿喀提努斯（Arctinus）的《特洛伊遭劫》（vi）——很有可能是公元前8世纪的作品——中，Iambos又是一个武士的名字。]

§3. 关于酒神颂名称的来源，威廉·考尔德（William Calder）爵士提出了一个完全不同的意见。[1]他发表了两篇3世纪的弗里吉亚墓碑碑文。一个碑文上的*dithrera*一词（在另一个碑文上写作*dithrepsa*）被解读为"墓"的意思；在另一个碑文中，"天国的狄昂希斯（Diounsis）"（被认为是相当于希腊的狄奥尼索斯的弗里吉亚神祇）与瓦纳克斯（Wanax，下界的君王）对举，是与瓦纳克斯势均力敌的保护虔诚信众的神界统治者。由此，*dithyrambos*与*dithreranbas*（这个词被解释为坟墓之王）是等同的。["狄奥尼索斯原本是与坟墓联系在一起的安那托利亚（Anatolian）神灵"这个说法当然是相当有吸引力的。但是这整个问题现在又被放到了一个全新的视角中，一旦我们知道，狄奥尼索斯是迈锡尼神，他很可能是迈锡尼人从米诺斯人（Minoans）那里接受过来的，而米诺斯人又可能是从亚细亚来到克里特岛的。如果威廉·考尔德爵士对*dithrera*的解释是对的，那么这个词就可能来源于希腊人对弗里吉亚版本的旧式安那托利亚祭仪的影响。因为上文关于*dithyrambos*一词及其系列的讨论提供了最有可能的解释。这个名称——进而是酒神颂——可能非常古老，但为了达到我们讨论的目的，我们必须从阿喀罗科斯开始。]

§4. 这个名称既用于颂歌又用于神明自身，这种双重的使用（就像"日神颂"[Paean]这个词一样）[2]引发了一个何者在先的问题。那些认为这个名字源自想象中神的出生环境的人显然是认为神的名字在先，后来才转为以神的名字命名的颂歌的名称。（无疑，他们也将以这种观点来看待林诺斯之歌[Linos-song]。）另一方面，如果该词包含"跨步"或"行进"的始源意义，那在先的则是歌的名称了。还有一些学者，他们认为神的理念产生于酒神节

9

1　*C. R.* xxxvi (1922), 11 ff.; xli (1927), 161.

2　[Paean早期形式为*pajawo(n)*，在迈锡尼泥板上已经是一位神（Knossos, V 52）；在荷马史诗中，派埃昂（Paieon）是众神的郎中；后来变成了阿波罗的称号。]

上狂欢者们的情绪体验，在这种时候，酒神颂就是狂欢歌舞，于是他们就如此命名他们所感受到的发自内心并将他们融为一体的那股力量；如果要讨论这个观点的话，那我们就离题太远了。这个观点当中包含着严重的困难，它充其量只是一种推测。

第三节　从阿喀罗科斯到品达

§1. 现在我们可以回到阿喀罗科斯的残篇了。这几行似乎表明它是一首歌，由一支歌舞队中的一名歌者领唱，其他的内容就没有了。它们不能证明这是为一个歌舞队而写的文学作品，而只能表明这是由领队（*exarchon*）大约在即席朗诵中歌唱的，还带着一个传统的叠句，一队狂欢者在唱叠句时加入，犹如《伊利亚特》的最后一卷里职业哭丧人加入哀歌（*threnos*）[1]："他身边有歌手——哭丧的领唱者，他们唱挽歌，他们一唱，妇女们就放出悲哀的声音。"

阿忒那奥斯引用阿喀罗科斯的诗行以证明酒神颂与酒和醉[2]之间存在着联系，并且从厄庇卡耳摩斯的《菲罗克忒忒斯》（*Philoctetes*, fr. 132）中引了一句加在此处："你喝水的时候可没有酒神颂。"这句话无论怎么看，都表明酒神颂与酒的关系在阿喀罗科斯之后至少还持续了一个半世纪左右。

[对阿喀罗科斯的说法不能在字面上过多纠缠。当他说自己的智慧与葡萄酒融合后领唱酒神颂时，其中包含着他习惯性的自吹自擂；从中无法知晓他的酒神颂究竟属于什么性质，只能知道这样一个纯粹的事实：他曾经担任过像《伊利亚特》中哭丧的领唱者那样的领唱者，曾有一个歌舞队由他领唱。

但是，铭文中关于阿喀罗科斯的"生平"[3]的确增加了一些新的事实，而这些事实都强化了他与酒神颂之间的关系。尽管铭文的损毁很严重，但是这

1　xxiv. 720. 亦见下文，页90。（此处译文引自罗念生、王焕生译：《伊利亚特》，人民文学出版社，1994年，第650页。——译者）

2　Athen. xiv. 628 a.

3　Kondoleon, *Arch. Eph.*, 1952, 58 f., A iii, l. 16 f.; Lasserre, *Archiloque*, Testimonia 12; Webster, *Greek Art and Literature, 700–530 B. C.* (1939), ch. iii, n. 7.

一点很清楚：阿喀罗科斯试图将对酒神的生殖崇拜引入帕罗斯岛，却遭到了反对。然后，当男人们因无法生育而请示德尔斐的神谕时，被告知须敬重阿喀罗科斯，这也许意味着他得到了引入生殖崇拜的许可。铭文中这个故事的结尾处是脱落很严重的阿喀罗科斯的一首诗，其中提到了酒神、未成熟的葡萄、甜如蜂蜜的无花果（这两者或许都暗含两性意义，而不仅仅是字面上的意思），以及 Oipholios[1]，这肯定是一个生殖神的名字。这个故事同解放者狄奥尼索斯崇拜仪式被引进雅典（酒神颂在此地是节庆的一个固定组成部分）的故事非常相似，所以我们会忍不住去猜想，阿喀罗科斯也为这个新的崇拜仪式创作了他的酒神颂。]

§2. 但是，酒神颂作为为歌舞队创作的文学作品（正如我们的史料所显示），乃是阿里翁的创造。阿里翁生在科林斯，时当伯里安德（Periander）统治期（约公元前625—前586年）。我们几乎不需要认真考虑托名普鲁塔克的作者在《论音乐》第十章1134 e中所提的问题，即依庇色菲利亚罗克里（Locri Epizephyrii）的塞诺克利图斯（Xenocritus）或塞诺克拉特斯（Xenocrates）——一个比斯特西可汝斯（Stesichorus）更早的诗人——的日神颂是否原本为酒神颂，因为它们表现的是英雄主题。这个问题似乎隐含着后世——而非属于公元前7世纪——关于酒神颂的观念。[2] 也没有任何古代作家将酒神颂归于斯特西可汝斯名下，他（大约）生活在公元前640—前560年之间，写了大量的英雄主题的作品。[3] 事实上，他的诗歌似乎使用西塔拉琴伴奏，而非像早期的酒神颂那样使用双管竖笛伴奏。[4] 根据《俄瑞斯提亚》[5]的残

11

1　见Oiphon，一只早期红绘双耳细颈酒瓶上一个羊人的名字（Beazley, A. R. V. 25/7; *Greek Vases in Poland* [1928], p. 13, pls. 4–6）。

2　《论音乐》的作者并没有说谁提出了这个问题。在援引了利基翁的格劳库斯（Glautus of Rhegium，他所写的《论古代诗人》论及的范围为公元前5世纪末或公元前4世纪初）给出的关于萨勒塔斯（Thaletas）的叙述后，他继续讨论塞诺克利图斯。关于塞诺克利图斯的评论明显是插入语，插入语的来源未具体说明，由作者插入他对格劳库斯关于萨勒塔斯的论述所做的概述中。

3　见Vürtheim, *Stesichoros Fragmente u. Biographie*, pp. 103–105。

4　苏达辞书词条，"他被称作斯特西可汝斯，那是因为他首次为里拉琴伴奏组建了固定的歌舞队"，又见Quintil. x. 1, §62，"用里拉琴为史诗伴奏"（"epici carminis onera lyra sustinentem"）。

5　Fr. 37 (Bergk[4]), 14 (Diehl).

篇——"在春天开始的时候发现了优美的弗里吉亚歌曲"——推断出斯特西可汝斯的诗歌一般都在春天里表演,并且(与酒神颂一样)由弗里吉亚音乐伴奏,则是从一个孤立的引文做推断,未免显得太冒失。

　　关于阿里翁,最好还是和悲剧联系起来讨论,否则将会遇到极大的困难。[1]在我们的权威性资料中,与酒神颂的问题无关的那些词的含义都是相当确定的。希罗多德[2]这样叙述阿里翁:"据我们所知道的,是他第一个创作了酒神颂,给这种歌起了这样的名字,后来并在科林斯传授这种歌。"苏达辞书将这段内容重述了一遍:"第一个组建固定的歌舞队、第一个演唱酒神颂并为歌舞队所唱的形式命名的人。"[3]希罗多德的"演唱"一词暗指歌舞队,在字典中却扩展成"组建固定的歌舞队"。[我在此处以及在上页注释4中论及斯特西可汝斯时如此翻译的希腊短语,字面意思是"组建了一支歌舞队",但我想,在后世的作者笔下,这个词的意思是"让一支歌舞队唱一首合唱歌(*stasimon*),*stasimon*一词也许是专为戏剧发明的,亚里士多德在《诗学》中用来指歌舞队表演场地(*orchestra*)里所唱的正式歌曲,以区别于他们的进场歌(*parodos*)和退场歌(*exodos*)。在形式上,这些歌都是反旋歌式的(*antistrophic*)或三首为一组(*triadic*),而且如果这种形式被保存在真正的或伪托的阿里翁作品中,就意味着上文那种解释可能是对的。]"起了这样的名字"或"为歌舞队所唱者命名"是指阿里翁将他们的歌改成了一种规范的诗体,有明确的主题,并根据主题命名。这句话的意思不必是他首次将表演命名为"酒神颂":这明显是错误的,因为阿喀罗科斯早就这样做了,而且希罗多德似乎也了解这一点;阿喀罗科斯至少对公元前5世纪的雅典人而言是一位著名的作家。这句话的意思是阿里翁最早依据明确的主题给他的酒神颂定名称。

1　见下文,页97及以下诸页。

2　i. 23.(此处译文引自王以铸译:《希罗多德历史》[上册],商务印书馆,1959年,第10—11页。"酒神颂"一词,王译"狄图拉姆波斯歌"。——译者)

3　所引这段话之前的句子是"据说他也发明了悲剧的模式",这段话之后的句子是"引入了朗诵诗句的羊人"。这些都将在悲剧的题目之下加以讨论,页98[附录]。

我们已经引述过，品达曾提到[1]文学意义上的酒神颂乃是在科林斯创造出来的，这表明酒神颂表演仍旧是酒神崇拜仪式中的一部分。

品达《奥林匹亚凯歌》的第13首行19的古代注疏家解释道，品达的话是就阿里翁而言；[2]但是他——或另一个人——在论及第1首赞歌的行25时，却没有被这个似乎矛盾的事实所搅扰：品达在其他地方提到纳克索斯岛（Naxos）或忒拜（Thebes）时，是将两地视作酒神颂的发明现场。品达无疑有许多赞助人要去讨好，而这些地方很可能是酒神颂的早期诞生地，是酒神颂还没有成为文学形式时的表演场所。但是希罗多德所记载的传说——尽管他写下这些文字的时候离事件发生已经过去了150年——仍然有力地证明是科林斯和阿里翁使得酒神颂变成了一种诗歌形式。普罗克鲁斯（Proclus）在亚里士多德的著作中发现了同样的传统，这也是相当重要的；[3]在总体上我们可以充分相信它。

§3. 虽然阿里翁本人系从梅弟姆那（Methymna）来到列斯堡（Lesbos），但他的歌舞队必定是由多里斯的科林斯（Dorian Corinth）居民组成。[4]在相当长的时间以后（在波利克拉底时代，也就是公元前6世纪中叶后不久）希罗多德[5]告诉我们，阿尔戈斯（Argos）的人民，也就是多里斯的人民，据说是希腊世界第一批从事音乐表演的人。在阿尔戈利斯（Argolis）的赫耳弥俄内的**拉索司**（LASOS of Hermione）是不是属于多里斯人（Dorian）支系，我们并不知晓。从希罗多德[6]处我们得知，赫耳弥俄内人与多里斯人并非同一族系，他们是德律欧披司（Dryopes）地方的人；他们与多里斯人相邻，

13

1 *Olymp.* xiii. 18：见上文，页2。

2 "或者这应该这样来理解。酒神颂的美惠三女神出现在科林斯，例如，最好的酒神颂的初次出现是在科林斯。因为这里的歌舞队是载歌载舞的。阿里翁是第一个将合唱形式固定下来的人，后来又有了赫耳弥俄内的拉索司。"（当然这个诠释本身没有价值。）

3 见Proclus, *Chrest.* xii："品达说酒神颂是在科林斯发现的。颂歌的发明者，亚里士多德称其为阿里翁。他首次领唱了圆形歌舞队。"

4 Wilamowitz, *Einleitung in die griechische Tragödie* (1907), p. 63注意到，梅弟姆那本身的居民，如铭文所示，并不全都是爱奥里斯人（Aeolic）。

5 iii. 131［该段落有脱落］。

6 viii. 43.

但相互之间的距离有多远，我们无从知晓。不管怎样，可以肯定，在酒神颂的历史上，第二个重要的步子是由拉索司迈出的，尽管关于他的文献记录很不令人满意。

根据苏达辞书，拉索司出生于第58届奥林匹亚节（公元前548—前545年）期间。他的知识和智慧与我们此处无关；[1]但有两件事物绝对与他有关系：雅典的酒神颂比赛制度，以及对酒神颂音乐中所采用的节拍和音域的精心设计。

关于前者，拉索司生活在庇西特拉图之子希帕尔库斯（Hipparchus）统治时期的雅典，他发现了奥诺马克里图斯（Onomacritus）欲往穆赛欧斯（Musaeus）的神谕中塞入伪造诗行的企图。[2]苏达辞书说他将酒神颂引入了比赛项目。[3]但是，在阿里斯托芬的作品（《马蜂》行1409）中有一点拉索司与酒神颂比赛有关的线索，该处有一段回忆也许保留了拉索司与西蒙尼得斯（Simonides）之间一次真实的竞赛："有一次拉索司同西蒙尼得斯竞赛，拉索司说：'我一点也不把这件事放在心上。'"[4]

因此，拉索司可能在僭主统治下引进了酒神颂比赛，而这也可能导致一些作者错误地将圆形歌舞队的发明权归于他的名下（例如阿里斯托芬《鸟》，行1403的古代注疏："安提佩特罗斯［Antipatros］和攸福罗尼奥斯［Euphronios］在他们的评论中称赫耳弥俄内的拉索司为第一个为圆形歌舞队创作形式稳定的歌曲的人。老一代权威学者希兰尼库斯［Hellanicus］和迪卡伊阿库斯［Dicaearchus］则认为做到这一点的是梅弟姆那的阿里翁，迪卡伊阿库斯在《关于酒神节上的竞赛》、希兰尼库斯在《卡内亚节获胜者名单》［Karneonikai］中提及此事。"[5]）

至于拉索司在音乐上的创新，托名普鲁塔克的作者[6]这样写道："赫耳

1　见Diog. L. I. i. 14; Stob. *Flor*. 29. 70 (Gaisf.); Hesych., s. v. *lasismata*, &c。

2　Herod. vii. 6.

3　但是，见Garrod in *Classical Review*, xxxiv. 136。

4　译文引自张竹明、王焕生译：《古希腊悲剧喜剧全集》（第6卷），译林出版社，2007年，第473页。——译者

5　希兰尼库斯的写作时间似乎是公元前5世纪后半叶；迪卡伊阿库斯的生卒年为公元前约347—前287年，攸福罗尼奥斯的年代是公元前3世纪，安提佩特罗斯的年代不详。

6　*de Mus*. xxix. 1141 b, c［附录］。

弥俄内的拉索司对现存的音乐进行了改造，其方法是依据酒神颂的节拍
（*agôgê*）调整音乐节奏，使其适应多支竖笛的复音现象，并使用了更多的音
符以扩展音域。"没有理由认为"酒神颂的节拍"指的是非反旋歌结构，这
种结构要到后来才出现。相关资料所指更有可能是唱词在演唱时的速度和节
奏。[1]也许拉索司提高了演唱的速度，而后来的作曲家又遵循他的榜样；而且，
如果他增加了所使用音符的音域和种类，将竖笛的表现力完全发挥出来，那
他就很可能已经开始让音乐的重要性超过了语言，而我们也将看到，普拉提
那斯（Pratinas）不久就将对此加以抵制。

古代注疏等称拉索司是品达或西蒙尼得斯的老师，这种说法或许仅仅是
为了将每个不同的诗人用某一种关系相互联结起来——这种错误的意图于是
就把年代顺序套上了一层人伦的外衣，这也是这类信息往往不可靠的原因之
一。苏达辞书在未提供任何权威性依据的前提下添加道，拉索司是第一个写
作散文作品《论音乐》的人。[2]他在古代还以创作"无Σ字母的歌曲"而闻名，
因为他无法摆脱对"咝擦音"的厌恶；这类歌曲当中有一首是献给赫耳弥俄
内的得墨忒耳的颂诗，另一首被称为《人马》（*Centaurs*）。[3]品达的《赫拉
克勒斯或刻耳波罗斯》（*Herakles or Kerberos*）[4]开头的几行诗也许写的就是
拉索司对Σ这个字母的厌恶；如果这些都是真的，那么拉索司的不含Σ字母 15
的颂歌中就会有酒神颂在其内。《得墨忒耳》一诗，据其风格（爱奥里斯式
［Aeolian］或希波多里斯式［Hypodorian］）可以判定不是酒神颂。《人马》
可能是一首酒神颂：但是关于拉索司的酒神颂的内容，唯一可以确证的事实
是伊良（Aelian）[5]所记录的根本不重要的一件事，即拉索司将一只猞猁幼仔
称作*skymnos*（幼兽）。

1 见Aristid. Quint., p. 42："节拍指的是按时间衡量的节奏的快慢。"

2 Wilamowitz, *Pindaros*, p. 112不接受这一点；但是认为他的箴言留传后世；这很有可能是真的。

3 Athen. x. 455 c; xiv. 624 e. 阿忒那奥斯依据的权威学者是克列库斯（Clearchus，亚里士多德的一
 个学生）和赫拉克利德斯·庞提库斯（Heracleides Ponticus，约公元前340年）。其他许多材料
 可以在*Oxyrh. Pap.* xiii. 41中找到。

4 Pindar, fr. 61 Bowra, 70 b Snell. 见下文，页23。

5 *N. A.* vii. 47.

如果认为拉索司首先引入酒神颂的比赛，那么当我们发现帕罗斯岛大理石碑文（Parian Marbel）[1]明确地将一首男子歌舞队演唱的酒神颂的年代定在公元前510/9或公元前509/8那一年，并称头奖由卡尔基斯的**希波底库斯**（HYPODICUS of Chalcis）获得，就未免有些疑惑了。但此处提到获得头奖的这次酒神节是在民主政体下组织的，因而与僭主在拉索司协助下举办的比赛内容并不相同，这至少是可能的。没有庇西特拉图时代之前的雅典举办过音乐和诗歌比赛的证据。[2]

西夕温的**巴齐亚达斯**（BACCHIADAS of Sicyon）的年代无法确定，因而阿忒那奥斯所记录的他和一支男子歌舞队在赫里孔山（Helicon，也可能是在铁司佩亚）获奖的时间也就无从考定；[3]但该记录表明其年代很早。

§4. **西蒙尼得斯**（SIMONIDES）或许是古代世界最著名并且最成功的酒神颂作者。在一首现存的铭体诗（epigram）中，他声称曾经赢得56次酒神颂比赛："西蒙尼得斯，你曾赢得56头公牛，连同鼎式奖杯，之后你的名字被刻在了这块石碑上。多少次你训练可爱的男子歌舞队，进而登上光荣的胜利彩车。"[4]

没有文字表明所有这些胜利都是在雅典取得的，甚至当酒神颂表演的所有情况都被考虑到时，胜利是否都是在雅典取得，也仍是值得怀疑的。铭体诗的年代也许与写于公元前477/6年的铭体诗147号（77 Diehl）相同，后者被铭刻在获胜部落所赢得的三足鼎的下方，这一年诗人已是八旬老翁："当安提奥齐斯（Antiochis）部落赢得精美的三足鼎时，雅典的执政官是阿

1 Eoch 46. 大理石碑文上的执政官名为吕撒哥拉斯（Lysagoras）。学者们的解读分为两种观点，一种观点认为这是石匠将伊撒哥拉斯（Isagoras）的名字刻错了，另一种观点认为吕撒哥拉斯就是公元前509/8年的执政官，他的姓名因故湮没。见：Wilamowitz, *Aristoteles u. Athen.* i (1893), 6, 以及 *Hermes*, xx. 66; Munro, *C. R.* xv. 357; Else, *Hermes*, lxxxv (1957), 25。[Cadoux, *J. H. S.* lxvii (1947), 113, 定为公元前509/8年。]

2 见 E. Reisch, *de Musicis Graecorum certaminibus* (1885), ch. ii; [J. A. Davison, *J. H. S.* lxxviii (1958), 38]。

3 xiv. 629 a. 或许这个文本有误，"男童"应该读解为"男子"：见 Reisch, op. cit., p. 57。

4 Fr. 145 (Bergk[4]), 79 (Diehl) = *Anth. Pal.* vi. 213。

代蒙图斯（Adeimantos）。色诺菲罗斯（Xenophilos）的儿子阿里司提戴斯（Aristeides）是一支基础非常好的五十人歌舞队的赞助人。由于对他们训练有功，荣誉便落到了列欧普列佩斯（Leoprepes）80岁的儿子西蒙尼得斯身上。"

　　值得注意的是，在西蒙尼得斯的两首铭体诗的第一首当中，56次获奖都被说成是与男子歌舞队共同获得的，这也显示（虽然并非回答）了这样一个问题，即男童歌舞队的制度是否原本并非晚于男子歌舞队。

　　人们普遍认为，归在"巴库里得斯或西蒙尼得斯"[1]名下的铭体诗148号无论如何都不是后者的作品，但是它的年代之早则毫无疑问——公元前485年左右[2]，而它之所以显得重要，是因为它有助于弄清楚与酒神颂表演相关联的风俗习惯。[3]它纪念的是代表阿卡曼提得（Acamantid）部落获奖的安提戈尼斯（Antigenes，否则我们就无从知晓有这么一位诗人），它还提到了竖笛演奏者阿尔戈斯的阿里司通（Ariston of Argos）的名字，还有赞助人——斯特罗松（Strouthon）的儿子希波尼科斯（Hipponikos）；[4]被称作"戴常春藤"的酒神颂，也许是指歌唱者们都戴了常春藤，或诗人们头戴用彩带和应季的玫瑰扎成的堂皇的冠冕。

　　遗憾的是，西蒙尼得斯的残篇中没有哪一首能被确认为酒神颂。[5]斯特拉波（Strabo）在一个引起争论的片段[6]中提到西蒙尼得斯一首题为《美姆农》（Memnon）的酒神颂："据说美姆农被埋葬在叙利亚帕尔托斯（Paltos）的巴达（Badas）河畔，正如西蒙尼得斯在酒神颂《美姆农》中所说，帕尔托斯

17

1　Bergk, *Poet. Lyr*. iii⁴. 496–497；狄尔（Diehl）将文本归入安提戈尼斯名下：Wilamowitz, *Sappho u. Simonides* (1913), pp. 218 ff.。

2　Wilamowitz, op. cit., p. 222. 赖什（*R. E.* iii, col. 2384）说"公元前5世纪末？"却未给出理由。

3　见下文，页34。

4　我不能同意维拉莫维茨关于这次获奖是这个部族第一次获奖的意见；这首铭体诗似乎更有可能是指最近的一次获奖。

5　施密特等人（见 *Oxyrh. Pap*. xiii. 27）关于"Danae"是一首酒神颂的推测无法得到证实。［见 A. E. Harvey, *C. Q.* xlix (1955), 168。］

6　xv. 728.

乃是属于德里亚卡（Deliaka）的。"这段话的本意应该是斯特拉波在西蒙尼得斯的一首酒神颂——或者仅仅只是为提洛岛的表演而写的诗歌之一，或是一部作品集中的一首，维拉莫维茨（Wilamowitz）[1]就认为曾经存在过这样一部作品集——中发现了关于美姆农的葬礼的内容。施密特（M. Schmidt）[2]试图将美姆农与狄奥尼索斯联系起来，他的依据是塞维乌斯（Servius）[3]提到的一个故事，其梗概是普里阿摩斯（Priam）在美姆农的帮助下得到了一株金色的葡萄，他将它作为礼物献给了提托努斯（Tithonus），所以在某种意义上美姆农的死应归因于狄奥尼索斯；但这显然是非常牵强的。

拜占庭的阿里斯托芬（Aristophanes of Byzantium）曾提到西蒙尼得斯有一首题为《欧罗巴》（*Europa*）的诗。[4]而《欧罗巴》是一首酒神颂的说法好像只是贝尔克（Bergk）的假设[5]，并没有任何证据存在。但是无论《欧罗巴》的真相如何，如果斯特拉波认为它是酒神颂的说法可信，那么，《美姆农》被提及就让我们有理由相信西蒙尼得斯的酒神颂和阿里翁的酒神颂一样，表现的是明确而具体的神或英雄主题，同时也完全有理由认为酒神狄奥尼索斯在某种程度上也出现在诗中。

在合唱中，竖笛伴奏的分量逐渐超过了文辞（这一趋势在讨论赫耳弥俄内的拉索司时就已经提到），相关证据就在普拉提那斯极长的残篇中，且有许多学者对此进行过讨论[6]：

1 *Textgeschichte der griechischen Lyriker* (1900), p. 38；但是他在引用Paus. IV. xxxvii作为这种作品集存在的依据时，超出了证据的范围。在他的 *Einl. In die gr. Trag.*, p. 64中，他完全否定了斯特拉波的说法的价值，却又未说明理由。

2 *Diatribe in Dith.*, p. 132.

3 On Virg. *Aen.* i. 489.

4 B. C. E. Miller, *Mélanges de litt. grecque*, p. 430.

5 *Poet. Lyr.* iii[4]. 399.

6 Pratinas, fr. 1 (Diehl) = Athen. xiv. 617 b [附录]。尤其要见：K. O. Müller, *Kleine deutsche Schriften*, i (1847), 519; Wilamowitz, *Sappho u. Simonides*, pp. 132 ff.; H. W. Garrod, *C. R.* xxxiv (1920), 129 ff. [A. M. Dale, *Eranos*, xlviii (1950), 14; *Words, Music, and Dance* (1960), 11f.; E. Roos, *Die Tragische Orchestik im Zerrbild der altattishen Komödie* (1951), pp. 211 f.; A. Lesky, *Tragische Dichtung*, p. 21].

　　为何事吵闹？这些是什么舞蹈？是什么在喧闹的酒神祭坛旁
如此疯狂？吵闹神（Bromios）[1]是我的，属于我。这是为我而喊叫，
为我而喧闹，人群遍布山间，水中女神（Naiads）也如天鹅般引领
着群鸟在歌唱。这歌是缪斯委派的女神，它又让竖笛随之起舞，因
为后者是仆从，只能引导年轻的醉鬼们狂欢、沿街争斗。用浑身斑
点的蟾蜍的鸣叫去敲打男人，用声音刺耳的圆管、浪费唾沫的芦
秆、乏味的鸟鸣、又慢又乱的节奏去折磨奴隶。看到这里我伸出右
手右脚跃身向前，这就是凯旋酒神颂（Thriambodithyrambos）的，
头戴常春藤花冠的歌舞队队长。且听我的多里斯歌舞。

　　第一个困难是如何确定这个残篇的所属年代。人们似乎很自然地认为这
段话指涉的是拉索司所引导的变革，如果确实如此，那就不会比公元前500
年晚太多；人们确信，到这个时候，普拉提那斯已经从福里莜斯（Phlius）
将羊人剧引入了雅典。[2]但是加罗德（Garrod）倾向于将它的年代定在公元前
468年左右，他的解释是这段话与美兰尼皮得斯（Melanippides）的革新有
关[3]，他认为这个人的出现与比他年长的同时代人——米洛斯的迪亚戈拉斯
（Diagoras of Melos）在世的时间差不多同时，公元前468年这个具体的年份
则是由尤西比乌斯（Eusebius）所定。人们可以感到，蟾蜍（phryneou）多
少带有暗讽菲律尼库斯（Phrynichus）之意，与这两个年代都不矛盾。关键
还在于对阿忒那奥斯和托名普鲁塔克的作者的段落如何解读，而遗憾的是这
些文本并不容易。阿忒那奥斯是这样介绍普拉提那斯残篇的："福里莜斯的
普拉提那斯，当他雇用竖笛手和歌舞队时就决定了表演场地（orchestra），
他对竖笛手不按照传统的方式为歌舞队伴奏却由歌舞队将就竖笛手感到愤

1　吵闹神（Bromios）是酒神狄奥尼索斯的别名。——译者
2　见下文，页65及以下诸页。
3　在以下的讨论中我们假定只有一个美兰尼皮得斯，而"年长的美兰尼皮得斯"乃是苏达辞书的
　　杜撰。（见Rohde, *Rheinisches Museum*, xxxiii. 213–214；并见下文，页39及以下诸页。）

怒，于是便以这首合唱颂歌（hyporcheme）来表达对相关人员的愤怒。"托名普鲁塔克的作者的段落[1]继续讨论关于拉索司的这个片段（引文见上文）：

> 同样，后来的抒情诗人美兰尼皮得斯并不遵循现有的音乐，菲罗辛诺斯（Philoxenos）和提摩修斯（Timotheos）亦不例外。虽然七弦里拉琴一直延续到安提萨的特尔潘德（Terpander of Antissa）时代，但他扩展了它的音域。竖笛演奏也发生了变化，从较为简单的类型变成了一个富于变化的音乐类型。因为此前直到酒神颂诗人美兰尼皮得斯的时代，从来都是由诗人支付竖笛手的酬金（这显然是因为诗更为重要），而竖笛手为制作者服务。后来这种惯例也被破坏了。

作者不太可能在刚写下"抒情诗人美兰尼皮得斯"之后没几行又写下"酒神颂诗人美兰尼皮得斯"。应该没有必要这么快就把诗人又重新描述一遍；前边的一句出现得很是时候——拉索司开启进程，美兰尼皮得斯将它推进——可能"直到酒神颂诗人美兰尼皮得斯的时代"一句应该作为这篇论述中的许多审改之一，被置于方括号[2]内。但是这样一来，就再没有理由在阿忒那奥斯和托名普鲁塔克的作者的段落中看到关于美兰尼皮得斯的内容了，它们共同的来源——加罗德说——可能是亚里士多塞诺斯（Aristoxenus）；这些段落，以及普拉提那斯的残篇，很可能与拉索司有关。[3]

还应该注意归在斐勒克拉忒斯（Pherecrates）名下的残篇，托名普鲁塔克的作者引用它来证明他的说法，即径直认定美兰尼皮得斯的创新所影响的是里拉琴而非竖笛：这与托名普鲁塔克的作者先讨论里拉琴然后再谈论竖笛

1　de Mus., chs. xxix, xxx (1141 c, d).

2　但并不是由于韦尔（Weil）和赖纳赫（Reinach）提出的原因——美兰尼皮得斯在其《马耳叙阿斯》（Marsyas）中攻击了竖笛演奏艺术，因而也就不太可能在他的实践中将它放在首要地位。诗人们并不总是如此始终如一的。

3　没有独立的证据说明竖笛手的获酬情况，我们只知道在德摩斯梯尼的时代他无疑是由赞助人支付报酬的。[见 A. W. Pickard-Cambridge, Dramatic Festivals of Athens (1953), pp. 76, 89。]

（有"也演奏竖笛"字眼）的片段相当吻合。

此外，公元前468年普拉提那斯还在世并且还在从事创作，这个推测有些不太可能。在公元前467年的悲剧比赛中他的儿子阿里斯提亚斯（Aristias）搬演了他的几个剧本[1]，这至少表明他可能在此之前就离世了。

因此我们暂时可以——不过丝毫也不能肯定地——将普拉提那斯的抗议理解为对拉索司过分强调竖笛的重要性表示不满。这当然也是对同时代艺术爱好者的抗议。

[关于普拉提那斯残篇究竟属于什么性质，还没有一致意见。阿忒那奥斯称之为"合唱颂歌"；维拉莫维茨认为它是一首酒神颂；大多数学者认为它原本是一部羊人剧中的合唱。不带偏见的解读[2]当然认为合唱歌就是羊人所唱，羊人歌舞队又是围绕着他们自己的竖笛演奏者为中心的。但这就要我们附和这个残篇来自一部羊人剧的观点吗？它的风格显然是酒神颂——与我们通过亚里士多德的戏仿所了解的一样，而不是羊人剧。要说阿忒那奥斯明知它出自一部羊人剧却还要称它为"合唱颂歌"，这也无法令人信服。维拉莫维茨的看法的可能性要大一些，因为没有叙述内容的酒神颂也许已经被亚历山大里亚的学者们归类为"合唱颂歌"了。有证据表明酒神颂也是可以由羊人演唱的。一个年代大约为公元前425年的陶瓶[3]上有三个穿着如老羊人的男子手拿里拉琴步履轻快地走向一个吹笛者，在他们上方是一段铭文"泛雅典娜节的歌手"；而据我们所知，泛雅典娜节上唯一的合唱比赛就是酒神颂比赛。不仅如此，这种做法还被一个黑绘风格陶瓶[4]追溯到普拉提那斯的时代，那个陶瓶上有同样穿着的老年羊人，姿态也相同，但是不像那个后世的陶瓶那样清晰地将羊人画成了几个表演者。因此这个残篇有可能来自公元前5世纪前期普拉提那斯所作的酒神颂。]

1 Arg. Aesch. *Sept. c. Theb.* 我们不知道有悲剧比赛者和羊人剧比赛的参加者带着在世的他人的作品参赛的例子，虽然这在喜剧比赛中是常见的情况。

2 参见A. M. Dale, loc. cit.; *Festivals*, p. 262。

3 见文物名录1，和页4，注3（即本书第10页注3。——译者）。

4 见文物名录2；亦见下文讨论到的3。

第四节 品达、巴库里得斯及其他

§1. 品达（公元前518—前442年），在他名下拥有两"卷"酒神颂，他被古代注疏家和其他学者说成拉索司的学生，是竖笛手斯科佩利努斯（Scopelinus）把他托付给拉索司的；也有人说他在雅典师从阿加索克利斯（Agathocles）或阿波罗多鲁斯（Apollodorus），也可能同时接受这两个人的教育。我们无法检验这些说法正确与否。但我们有品达的一些引人注目的酒神颂残篇。

一篇是由哈利卡纳苏斯的狄奥尼西奥斯（Dionysius of Halicarnassus）[1]为说明何为严厉风格（severe style）而加以引证者。该文本及其精确的译解有几处是不可靠的。[2]

> 降临我的歌舞队吧，奥林匹斯山的众神，请把荣耀的恩典赐予我们吧，诸位神灵，你们常常降临人口稠密而又香气蓬蓬的神圣雅典的城市中心，降临远近闻名而又披上盛装的集市（agora）。请接受紫罗兰围成的花环和泉水般喷涌的歌声；我用嘹亮的歌声迎接您，因为宙斯再度将我赐给授予常春藤的（ivy-giving）神祇，我们凡人称他为吵闹神和喧嚣神（Eriboas）。我来此是为了歌唱崇高的父亲们和卡德摩斯（Cademeian）的妇女们。当身穿紫袍的时序女神开启宝库，甘美的泉水引领芬芳的鲜花开放的时候，这就是先知的预言被实现的鲜明标志。于是紫罗兰的长发遍布永生的大地，玫瑰有如束发的彩带，歌声在竖笛的伴奏下响起，歌舞队拜谒头戴花环的塞墨勒。

这是为在雅典的演出而写的；并且这是为在集市而非酒神节剧场的演出

1 *de Comp. Vb*, xxii.
2 [Fr. 63 Bowra, 75 Snell. 施奈尔补充 fr. 83 (72 Bowra)："曾有一度他们把这叫作蠢猪的比赛。"]

而写，因为它首先敬拜的是集市的神灵们。[1] 全文表现的似乎是吁求雅典诸神前来倾听品达，这应该特别适合于酒神节的歌舞表演场地或雅典任一场所的状况。显然，雅典的酒神颂是在春天演出的；没有在德尔斐神庙上演的那种冬季酒神颂的迹象；而且很显然塞墨勒是它的传统主题之一。与品达更加精致的凯旋赞歌（Epinikian odes）片段相比较，其语言和思想都较为简单；但值得注意的是，极少有名词是不带装饰性和限定性的饰词的，有些甚至有两个饰词。

乍看上去，似乎很难理解狄奥尼西奥斯为何将这首诗视为严厉风格的代表，但是狄奥尼西奥斯指的不是我们所谓诗的"音调"，而是指字母和音节的搭配有些粗糙、不够悦耳动听[2]，这在我们的耳朵是很难分辨的，但是狄奥尼西奥斯却苛刻地说，这对每一个对风格有感知力的人来说都是不言而喻的。他称这些诗行是"慢节奏的"，但这里指的仍是字母的不同组合所要求的发音时间的相对长度；在现代读者看来，过多使用以一个长音取代两个短音的手法，会导致节奏加快，甚至显得过于仓促。一般认为，这个残篇所属的诗篇没有反旋歌；但是该残篇的长度与《赫拉克勒斯或刻耳波罗斯》的第一个旋歌大体相同[3]，很可能是一首有反旋歌的诗篇中的第一个旋歌。事实上，没有足够的证据证明品达写过没有反旋歌的作品。

现存的还有品达为雅典而写的另一部酒神颂中的三个较短的残篇；[4]

22

> **76.** 阳光灿烂，紫罗兰为冠，歌声嘹亮，希腊的支柱，著名的雅典，诸神的城邦。

1　[见最新资料：K. Friis Johansen, *Meddelelser Dansk Videnskabernes Selskab.* 4 (1959), p. 37。见下文，页35、37及下页。]

2　狄奥尼西奥斯相当详尽地解释了这些问题，但若在此处加以讨论则会显得离题。

3　在 *Oxyrh. Pap.* xiii. 28，格伦费尔和亨特提到了这一点。

4　Frs. 76–78 Snell, 64–66 Bowra. 将 fr. 77和78与 fr. 76归于相同的一首诗，乃是基于克里斯特关于其音步和主题相同这一研究成果。维拉莫维茨（*Pindaros*, p. 272）关于 fr. 78提到的城邦是雅典的说法不可靠。

　　77. 雅典人的子孙奠定自由的光明基业之处。

　　78. 听，是战神的女儿——战争之号，这是持矛战士的序歌，为了他们的城邦，男人们冲进了死亡的圣祭，为她而牺牲。

　　就是因为这部酒神颂体现了对雅典的歌颂，所以诗人得到了雅典人丰厚的回报，（也许是后来）雅典人为他竖立了一尊雕像。[1]

　　两个残篇，一个是确定[2]，另一个是可能[3]，出自一首表现俄里翁（Orion）的故事的酒神颂；根据斯特拉波[4]，这个故事最初由一首酒神颂所描述。第一个残篇（fr. 72）与俄里翁在酒的作用下袭击俄诺皮翁（Oenopion）的女儿墨罗佩（Merope）有关。第二个残篇（fr. 74）提到了他攻打的普勒阿得人（Pleiad）普勒伊俄涅（Pleione）。

　　品达酒神颂的其余残篇，除了在奥克西林库斯（Oxyrhynchus）发现的那些之外，都不需要评论。[5]

　　也许波克（Boeckh）将 fr. 156 归入酒神颂是正确的："好斗的是马莱阿角（Malea）的山峦养育的舞蹈者，水中女神（Naiad）的夫君。"[6]

　　但是显然最引人注目的酒神颂作品残篇是在奥克西林库斯发现的那一篇；其中的几行此前就已知道。它的标题是《赫拉克勒斯或刻耳波罗斯》，是为忒拜城而写的。[7]

　　在酒神颂歌像卷成团的绳子一样展开之前，Σ 的嘶嘶声为男子

1　Paus. I. viii, §4. 关于雕像的年代，见 Wilamowitz, op. cit., p. 273。[见 K. Schefold, *Bildnisse der antiken Dichter, Redner u. Denker* (Basle, 1943), p. 139。]

2　Fr. 68 Bowra.

3　Fr. 70 Bowra.

4　ix. 404.

5　Frs. 80, 82–86 *a* Snell; 67, 71, 73–77 Bowra.

6　Fr. 142 Bowra.

7　[Fr. 70 *b* Snell, 61 Bowra. 施奈尔添加了 fr. 81 (70 Bowra)，并认为赫拉克勒斯在地狱（Hades）遇见墨涅阿格尔（Meleager）且许诺他与得阿涅拉（Deianira）成婚这个故事（荷马史诗的古代注疏家将其归在品达名下）也属于此处。]

们的唇舌所鄙薄。现在新的大门已经为圆形歌舞队打开。放声喊吧，我们知道宙斯的权杖在他的大厅里为诸天体确立了何种庆祝名为吵闹的酒神的节庆。凭借神圣而万能的母亲，圆鼓擂响，锣钹齐鸣，金色的松木制成的火炬燃烧熊熊。威力无边的雷电被惊醒，喷出火焰；战神厄尼阿利俄斯（Enyalios）挥动长矛，帕拉斯（Pallas）面前坚固的羊皮盾发出千万条蛇的哀号。可爱的阿尔忒弥斯（Artemis）马上就要出现，她将以狂欢的精神扼住凶猛的狮子向酒神致敬。而他被狂舞的群兽所迷醉。我是被选中的诗的使者，缪斯为希腊选择了我，连同可爱的歌舞队——要祝福忒拜这片战车的土地繁荣兴旺，我们被告知，就是在这里，卡德摩斯（Kadmos）赢得了精明而崇高的妻子哈耳摩尼亚（Harmonia）。她听从宙斯的声音生下了许多享有荣耀的儿女。狄奥尼索斯……（fr. 81）除他之外我还赞美你，革律翁（Geryon），但对宙斯而言不重要的东西，我将不置一词。

开头以及后来品达又回到他自己，使得古风时期篇幅很长的酒神颂与品达的新风格形成了对照。正如编者们所指出的，现在的残篇属于反旋歌的格律，这一事实反驳了如下想法：品达在酒神颂的创作中引入没有反旋歌格律的形式，放弃了"连篇的"旋歌与反旋歌相交替或三个诗节相交替的形式。所提到的"Σ"无疑（正如阿忒那奥斯和狄奥尼西奥斯所说）指的是拉索司的无"Σ"辅音的歌曲，而（虽然表述仍然很难理解）最有可能得到赞同的翻译大概是"从前，酒神颂歌的发音拉得很长，而 's' 辅音（即 'Σ'）在人们的口中是一枚劣币"，也就是说，如果使用这种声音，就会遭人鄙薄，所以拉索司实际上拒绝使用它。品达或许引进了一种比拉索司所采用的酒神颂更短的酒神颂形式，或者他也可能指的是他自己曲折的风格和叙述，与更直白的风格形成对照，但事实上我们无法认定"像卷成团的绳子一样展开"到底是什么意思。

24

残篇（它只是一篇已经佚失的叙事诗的引子）的大部分描写的是"神仙们是如何借助宙斯安放在他的大厅里的权杖庆祝名为'吵闹的酒神'的节庆的"。遗憾的是，文本的缺失无法显示这段描写与新型酒神颂之间的联系；但有人认为新的类型乃是仿照天界的酒神节，这种观点经不起推敲。天界的节庆中，每个神灵都依照自己独有的方式展示热情，其表演形式显然比我们迄今所发现的"酒神颂"更加繁复多样；其中有的元素不属于酒神颂，而是属于三年一次的酒神祭祀，在这个活动中，"大母神"（the Great Mother）崇拜和相关仪式与酒神崇拜及其祭祀方法结合在一起。这一过渡也许只是简单地对歌舞队或观众呼吁"放声哭泣吧，因为你们知道"。只是在结尾提到忒拜时才可能要开始准备赫拉克勒斯和刻耳波罗斯的故事了。

在同一份莎草纸中，还有其他两首酒神颂的残存。第一首[1]可能是为阿尔戈斯所作，显然是反旋歌体，现存的字词显示它的主题是佩耳修斯（Perseus）及其功绩；另一首可能是为科林斯而作[2]，但是字词脱落太严重，无法看出它的主题和结构。

我们现有的材料显示，品达的酒神颂就是一首以神话和英雄传说为主题的反旋歌体作品，但仍与酒神狄奥尼索斯有着特殊的联系，因为不论其主题是什么，颂歌的开端或接近开端处总是赞颂酒神。

至于语言，现存的残篇很难解释下列贺拉斯的诗句[3]：

> 他在自己的酒神颂里融入了新词，
> 将那些陈规远远地抛在脑后。
> （seu per audaces nova dithyarambos
> verba devolvit numerisque fertur
> lege solutis.）

1 Snell 70 *a*, Bowra 60.

2 Snell 70 *c*, Bowra 62.

3 *Odes*, IV. ii. 10 ff.

贺拉斯可能错误地将非反旋歌体的酒神颂归到了品达的名下；[1] 或者他指的是别样的格律，比如品达在用一个长音取代两个短音的问题上表现出的自由。这些残篇并没有给我们展示许多无拘无束的复合词，但这也许是个偶然。

§2. 在品达的时代，文坛名声颇盛的还有西夕温的**普拉克希拉**（PRAXILLA of Sicyon）；尤西比乌斯将其已经成名或开始成名的时间定在公元前450年。现存归于普拉克希拉的酒神颂的唯一诗行是海帕伊斯提翁（Hephaestion）[2] 引用的一句六音步诗句："普拉克希拉在一首题献给阿基琉斯的颂歌的酒神颂中：但它们绝不曾劝服你胸膛里的灵魂。"但是克鲁西乌斯[3] 的观点可能更正确，他认为"在一首题献给阿基琉斯的颂歌"系由"在酒神颂中"校改过来且后者是不准确的。

§3. 品达的另一个同时代人，并且像品达一样曾在雅典跟随阿加索克利斯学习的人是**拉姆普罗克勒斯**（LAMPROCLES），他是达蒙（Damon）的乐师，伯里克利（Pericles）和苏格拉底的老师。拉姆普罗克勒斯仅存的酒神颂残篇只有几个字，被阿忒那奥斯所引用[4]，将普雷阿得斯（Pleiades）的名字与Peleiades（白鸽）联系在一起。

§4. 现在轮到巴库里得斯了，他的写作年代可能是从公元前481年到前431年。莎草纸中编号14至19的诗歌在莎草纸上被称作酒神颂，而且可以假定亚历山大里亚的学者就是这样分类的，因为抄本肯定是以他们的工作为依据的。（酒神颂是依照它们标题的首字母顺序排列的，并且只列到字母I，它们无疑有更多的数量。）但它们在什么意义上属于酒神颂，这一直存在争议。它们真的是为圆形歌舞队的表演而作的么？如果我们可以借助品达的两个长篇残篇中所包含的酒神颂的开端来判断，并且注意到这几个残篇中的一个在

26

1　可能是托名的荷索里努斯的作者（Pseudo-Censorinus），在第九章（*Gramm. Lat.* vi. 608, Keil）说到品达"孩子们也创造了谐和的音步"（"liberos etiam numeris modos edidit"）的时候认为他的意思如此。

2　*de Metris*, ch. ii, p. 9 (Consbr.); Praxilla, fr. 1 Diehl.

3　*R. E.* v, col. 1214.

4　xi. 491 c.

大约30行之后，还没有让我们看到这部诗的主要主题，就会感到，这些作品当中有一部分在篇幅上显得太小，不符合一种看似大型的创作形式（至少有些作者的创作篇幅很长）。不过，我们对酒神颂一般的篇幅究竟有多长，的确太不了解，无从推断。

巴库里得斯的酒神颂作品中篇幅最长者，有一部称作《童男童女或忒修斯》（*Youths or Theseus*，编号16），杰布（Jebb）[1]等学者确认这是一部日神颂，但这可能是个错误。行128"唱了一首日神颂"这几个字属于叙述，不能够据此认为包含这段叙事的这首诗是日神颂。最后3行向阿波罗祈祷乃是为了胜利向提洛岛的神灵做的自然的祷告，诗歌可能就是在提洛岛演唱的[2]——不仅如此，这是诗人为了呼求胜利而依照惯例必须敬事的一位神灵；别的城邦派往提洛岛的歌舞队既演唱酒神颂也演唱日神颂。[3]（塞维乌斯将这首诗作为酒神颂加以引述，显然没有独立的价值，而仅仅是重复描述这首诗的文类等级，这在他之前很久就一直是流行的。）

但是，将这些诗归类为酒神颂，仅仅是因为它们的主要内容是英雄叙事吗？或许在大约一个世纪之后，柏拉图[4]认为酒神颂主要是叙事，不过这并不意味着他会将任何叙事性的抒情诗都归类为酒神颂。托名普鲁塔克的作者[5]（或他所依据的权威性资料）以及他所提及的其他人，认为酒神颂主要是表现英雄主题的。但是我们有什么根据可以认定亚历山大里亚的学者们（将这六首诗冠以"酒神颂"之名可能就是他们所为）之所以把原本不是为酒神颂演出而写的诗歌当成了酒神颂，仅仅是因为它们当中包含了英雄叙事呢？[6]

1　他编辑的巴库里得斯作品集的第233页［亦见施奈尔的杜勃纳版本，页43］。

2　无法肯定它是为提洛岛的表演而创作的，但至少是适用于这个目的的（见杰布对l. 130, p. 390 的注释）；这一点似乎比冈帕雷蒂的想法（*Mélanges Weil*, p. 32）更具可能性，冈帕雷蒂认为它是为被允许参加雅典的比赛的凯阿岛歌舞队而写。但是没有与他设想的许可相似的材料。

3　见上文，页3。因其时代较晚，铭文材料较丰富。

4　*Rep.* iii. 394 c.

5　*de Mus.* x. 1134 e. 见上文，页10。

6　［它出自 *P. Oxy.* 2368，阿里斯塔库斯（Aristarchus）将一首或许是巴库里得斯的诗（卡利马库斯曾称其为日神颂）依其叙事内容归类为酒神颂，见Lobel, ad loc.］

古代注疏等当中的标注和引文所提供的证据必定在很大程度上依赖于亚历山大里亚的学者们的成果，这个证据表明，不同类型的抒情诗之间的界限还是很明确的，没有理由怀疑亚历山大里亚的学者不知道什么是酒神颂、什么不是。第15号是一首严格意义上的酒神颂——是在阿波罗应该缺席因而日神颂无声的场合下德尔斐神庙表演的酒神颂之一[1]，诗歌的内容没有任何可疑之处。

总体上看，将各种可能性加以平衡的结果，似乎倾向于将这些诗认定为真正的酒神颂，而且这些酒神颂就是为雅典及别处的圆形歌舞队的表演而创作的，虽然它们的规模有所不同，但这也许可以归因于几种节庆上的惯例不同。[2]我们最好还是先将它们逐一考察，然后再考虑能够找出哪些共同特征。

第一首（即第14号）题为《安忒诺耳之子，或索回海伦》(*Sons of Antenor or the demand for Helen*)。[3]墨涅拉俄斯（Menelaus）和奥德修斯（Odysseus）被派往特洛伊去要求归还海伦，受到了安忒诺耳和他的妻子忒阿诺（Theano）的礼遇，忒阿诺是雅典娜的女祭司，显然（在诗的开端）为他们开启了神庙的大门。这首诗已经不全了，但在保留得较为完整的后面部分，安忒诺耳将使者带到了集合起来的特洛伊人面前；墨涅拉俄斯颂扬正义，并警告不可傲睨神明，全诗在这里结束。

第15号由一个主要是双短音步的三诗节构成，其中含有一处对阿波罗的引入式的呼语，因为在冬季酒神颂上演期间他不在德尔斐，通过这种方式使他出现在他们当中；随后简单讲一下赫拉克勒斯与得阿涅拉（Deianeira）的故事，在情节转折前突然停下，点到为止而不直接叙述。诗人期待阿波罗的回归，到那时日神颂可以再次开始。

第16号即《童男童女或忒修斯》，是最长也是最美的一首酒神颂。上文已论证过，它实际上可能是酒神颂而不是日神颂，并且是为一支来自凯阿岛

28

1　Plut. *de Ei ap. Delph.*, ch. ix.

2　［一般性问题见Lesky, op. cit., p. 18; A. E. Harvey, *C. Q.* xlix (1955), 174。］

3　［见J. D. Beazley, *Proceedings of the British Academy*, xliii (1957), 241。］

的歌舞队在提洛岛的演唱而创作的，而非（如冈帕雷蒂［Comparetti］所假设）在雅典演唱。与第14号一样，它也是突然开始的，但故事更加完整，诗也更加完美。它讲述的是米诺斯（Minos）如何与忒修斯一道乘船出行，雅典的七对童男童女作为贡品被献给米诺陶罗斯（Minotaur），以及忒修斯是如何对米诺斯冒犯厄里波厄亚（Eriboea）的行为感到愤怒，接受了他的挑战而跳入海底深处他的父亲波塞冬的住所，并且安全地回来。诗的格律主要是单短音节。[1]

当我们讨论到标题为《忒修斯》（*Theseus*）的第17号时，最大的困难出现了。它包含四段音步相似的古体扬抑抑扬格（aeolo-choriambic）的诗节，第一段和第三段由雅典人歌舞队表达，第二段和第四段由埃勾斯（Aegeus）即忒修斯著名的好父亲表达；这是一个戏剧形式的抒情体对话，在现存的希腊文学作品中是仅见的。歌舞队问国王，为什么要召唤人民拿起武器，国王在回答中告诉他们，据报告，一个杀死了危害国家的一系列怪兽——西尼斯（Sinis）、厄律曼托斯的野猪（Erymanthian boar）、刻尔库翁（Cercyon）、普罗刻普忒斯（Procoptes）——的陌生年轻人已经到来；在回答进一步的问题时，国王还描述了他的外貌。在不同的人说话之前和之间没有引导词，发话者（他们在莎草纸卷中并未指明）的更替通过诗节之间的停顿来表明。冈帕雷蒂主张，我们此处看到的酒神颂与忒斯庇斯（Thespis）以前的酒神颂一样，都有一个歌舞队和一名"领队"。［但此处的歌舞队是在埃勾斯之前演唱，而且双方在诗行的音步和长度上没有区别。这也许是较早的酒神颂的残余，或是对当时悲剧的一个回应。但是没有证据表明埃勾斯的诗行与歌舞队的诗行在表演方式上有任何不同，如果认为它们是不同的，那纯属猜测。］

诗的场合未知；但主题与雅典有关，最后几行是对雅典的赞美，所以诗有可能是为在那里的演出而准备的；传说中忒修斯与萨格里亚节的联系稍稍支持了杰布关于它有可能是为这一节庆而写的推测。

1 ［参见A. M. Dale, *C. Q.* xlv (1951), 29。］

第18号的标题为《伊俄》(*Io*)，系为雅典人而作。它由一个单独的三诗节（50行）构成，其中双短和单短音节[1]结合使用。它可能是为某个酒神节而写，因为非常简短的叙述的高潮，或宁可说想象中的伊俄故事的高潮，是酒神乃伊俄的后裔，中间隔着卡德摩斯和塞墨勒，后者生下了酒神这位戴花冠的歌舞队之王、鼓动酒神狂女的人。

最后一首诗，第19号，《伊达斯》(*Idas*)，讲的是伊达斯和玛耳佩萨(Marpessa)的故事，系为斯巴达而写，但只留下了一个极短的残篇。

除了这些诗作外，我们从品达《皮托凯歌》的第一首行100的古代注疏家那里[2]了解到，巴库里得斯写过一首酒神颂，在诗中，提到了希腊人派出的使者从列姆诺斯(Lemnos)将菲罗克忒忒斯带来；还有另一首酒神颂里的几个字也保留了下来[3]，那部作品涉及曼提涅亚(Mantinea)为波塞冬奉献的故事。

巴库里得斯的酒神颂作品的共同之处是，它们所表现的都取自神话中的一幕，表现方式都多少有些割裂，但栩栩如生，有时开头和结尾都属于情节的中心部分 (*in mediis rebus*)；[4]只在一处（第18号）直接提到了酒神，不过另一首（第15号）显然也想到了德尔斐的酒神崇拜。语言上，如果说曾经"大胆"过，那也是绝无仅有；几乎没有明显的或精心编造的复合词，罕见狂喜或骚动，例外或许仅在第16号中，但语言本身仍极为优雅。还值得注意的是，这些诗中有那么大比例的篇幅被第一人称话语所占据；但（第17号除外）都被精心编织进了一段叙事中，它们使这些诗带上了戏剧的品格，就像亚里士多德在荷马史诗中所发现并加以称赞的那样。

§5. 似乎不值得把时间花在**科基得斯**（KEKEIDES）和**科狄得斯**（KEDEIDES）这两个名字上。一段属于公元前5世纪中叶或后期的铭文[5]记录了科狄得斯

30

1 ［关于音步，见A. M. Dale, *C. Q.* xlv (1951), 120。］

2 Fr. 7 Snell.

3 Schol. Pind., *Olymp.* xi. 83. Dithyramb XX.

4 拉丁文："在这些事件之中。"——译者

5 *I. G.* i². 770.

在萨格里亚节上获奖；阿里斯托芬的《云》行985的古代注疏家说科狄得斯是酒神颂的一个早期作者，这是克拉提诺斯（Kratinos）在《无所不见者》（*Panoptai*）当中提到的。（被提及的这个人无疑是克拉提诺斯过时的同时代人。）这些就是我们所掌握的事实，仅凭这些事实，要区分出科基得斯和科狄得斯，或要区分出科狄得斯与**昔狄得斯**（KYDIDES）或与**昔狄亚斯**（KYDIAS，柏拉图[1]和普鲁塔克[2]曾提及他是公元前5世纪前半叶的情色诗人）的身份，都是不明智的；更不用说像某些学者那样随心所欲地对文献中出现的这些名字进行增补了。

也许岐奥斯的**伊昂**（ION of Chios）应该属于早期的——而不是晚期的——酒神颂诗人流派，如果（根据阿里斯托芬的《和平》行834—837来推断）他的卒年在公元前421年之前的话。[3]我们被告知[4]，伊昂的一篇酒神颂曾提到安提戈涅（Antigone）和伊斯墨涅（Ismene）在赫拉的神庙里被埃提欧克列斯（Eteocles）的儿子拉欧达玛斯（Laodamas）用火烧死；而在另一篇酒神颂[5]里，他讲述了忒提斯（Thetis）如何召唤海底的埃盖翁（Aegaeon）去保卫宙斯。

潘塔克勒斯（PANTACLES）或许也属于较早的流派。安提丰（Antiphon）的演说词《论歌舞队》（*On the Choreut*, vi. 11）中的发言者提到，他通过拈阄选中了当时是歌舞队长的潘塔克勒斯作为他参加萨格里亚节的诗人，而古代注疏家也补充道，亚里士多德的《雅典演剧官方记录》（*Didaskaliai*）中确有这么一位诗人。（德雷鲁普［Drerup］、凯尔［Keil］等人将该演说的年代定在公元前415年以前。）这个名字也出现在一个铭文残篇（*I. G.* i[2]. 771）中，这个残篇含有一首酒神颂的记录，但是日期已经佚失。

关于**尼科斯塔拉图斯**（NICOSTRATUS），我们也是从一篇铭文（*I. G.* i[2].

1 *Charmid.* 155 d.

2 de Fac. in orbe Lun., ch. xix.

3 ［关于岐奥斯的伊昂的年代，见 F. Jacoby, *C. Q.* xli (1947), 1 ff.。］

4 Arg. ad Soph. *Antig.*

5 Apoll. Rhod. i. 1165的古代注疏提及。

769）中知道的，他的年代或许是公元前5世纪末之前不久，他的男童歌舞队曾为奥内代（Oeneid）部落赢得过一次比赛。但不知道他属于哪个流派。[1]

第五节　雅典的酒神颂

在讨论从早期形态向后期形态转变之前，概述截至（或略微超出）公元前5世纪中叶之前的酒神颂的较为可信的历史，在叙述上是便利的。

§1. 如果语文学方面的迹象可信，那么酒神颂就可能相当古老。我们第一次听到它由领队与歌舞队演唱是在帕罗斯岛；纳克索斯岛以及忒拜显然都是它早期的发源地，但我们不知道它在各个地点采取的是什么形式。酒神颂作为由歌舞队演唱的文学作品，是由阿里翁在科林斯创造的，它起初似乎（像为其伴奏的竖笛音乐一样）特别在多里斯人的土地上经过了培育，但达到文学上的充分成熟则是在雅典与酒神节结合之后——最初是在僭主统治时期，也就是赫耳弥俄内的拉索司当政的时候，后来则是在民主制时期，民主制时期的酒神节的第一个酒神颂获奖者是卡尔基斯的希波底库斯，时间大约是公元前509年。

值得注意的是，在参加雅典节庆的酒神颂创作者当中（连同最著名的人物在内）有多少不是出生于雅典的人；并且他们也不都是多里斯人，但是都用包含多里斯元素的那种方言创作[2]，尽管总是用弗里吉亚调式的音乐谱曲，并以竖笛作为标准的伴奏乐器。亚里士多德[3]将弗里吉亚风格和竖笛音乐描述为纵欲狂欢和热情勃发。这种纵欲狂欢和热情勃发的音乐又是如何适应巴库里得斯甚至品达的酒神颂中相对温和的语言（尽管后者的残篇中显示了相当丰富的想象力）的呢？也许可以认为，当原本属于酒神祭祀仪式的酒神颂变成一个有秩序的公民节日里的庆祝活动的一部分，那么它的音乐中的野性

32

1　见Brinck, *Diss. Hal.* vii. 101; Reisch, *de Mus. Gr. Cert.*, p. 31。

2　见下文，页111及以下诸页。

3　*Politics*, VIII. vii. 1342 a, b.

也会减少。纷杂的主题当然也就不再必须与酒神相关[1]，但巴库里得斯的一些酒神颂完全不提狄奥尼索斯也许也是例外；而主题为日神崇拜的酒神颂表演可能会引入某种清醒的特质，对狂欢加以节制，尽管直到很晚，正如普鲁塔克指出，酒神颂与日神颂之间的对比依然很强烈、很显著。但这些都仅仅是推断；必须承认，我们的证据，尤其是我们对于本时期希腊音乐的了解程度，还不足以得出更加令人满意的结论。

根据现有的原始材料，我们没有理由（除了巴库里得斯的一首例外的诗以外）质疑柏拉图关于故事并非以戏剧的方式而是以叙述的方法呈现的说法。

§2. 在雅典，酒神颂是由50名成年男子或男童组成的歌舞队以歌舞形式表演的。"圆形歌舞队"之名通常就是指酒神颂，它或许得名于舞蹈者围成一圈表演，而不像戏剧歌舞队那样排成矩形。[2]（圆形有可能是以表演场地中的祭坛为中心而形成的。）没有理由质疑（虽然这个事实没有明确的文献记载）大酒神节上的表演在剧场进行。[3]

33

只在酒神颂当中表演的舞蹈叫作*tyrbasia*。我们不知道它是不是仅有的一种；赫西基俄斯说它是"一种酒神颂的拍子"，看起来他似乎知道其他酒神颂的节奏；波卢克斯（Pollux）[4]只是说："酒神颂舞蹈他们称作*tyrbasia*。"这个词含义不明。索尔姆生（Solmsen）[5]解释道，出现在*Satyros*、

1 泽诺比厄斯（v. 40）解释"与酒神无关"（Nothing to do with Dionysus）这一习语时主要的根据是酒神颂；其说法的含糊处将在下文中讨论（见下文，页124）。

2 阿忒那奥斯（v. 181 c）绝对将正方形歌舞队与圆形歌舞队对立起来。Wilamowitz, *Einl. in dei gr. Trag.*, pp. 78, 79认为圆形歌舞队之所以如此称呼是因为表演发生在圆形的乐舞场地内，而且是一个"圆的"舞蹈，而在戏剧中，演出场地（skene）使用了带直线的背景建筑。这似乎很难充分解释"正方形"；但是关于这圆形是否真的是以一个祭坛为圆心，则有待将来考古学方面的研究（见Bethe, *Hermes*, lix. 113）。

3 Navarre, *Dionysos*, p. 10说伯里克利将它们搬到了他新建成的表演场（Odeum）。但是普鲁塔克的《伯里克利》第十三章中的相关段落被读解为完全是指泛雅典娜节的各种比赛，是再自然不过的事。[见J. A. Davison, *J. H. S.*, 78 (1958), 33 f.]

4 iv. 104 [附录]。

5 *Indogerm. Forsch.* xxx (1912), 32 ff.

Tityros 等词中的那个音节在某种程度上会使得这两个词带有"粗鄙下流"
（ithyphallic）的含义。其他人更加肯定地将这个词同 *tyrbazo*、*tyrba* 及其
他似乎含有骚乱、喧闹、狂欢等意味的词联系起来。（赫西基俄斯之所以
使用"拍子"［*agôgê*］这个词，似乎表明他想到的是动作的速度。）泡珊
尼阿斯（Pausanias）[1] 提到在阿尔戈利斯有一种盛宴叫 *tyrbê*，"在靠近埃拉
西诺斯（Erasinos）峡谷这地方他们给酒神和潘神献祭，并举行一场叫作
tyrbê 的盛宴以纪念酒神"，有人提出这表明 *tyrbasia* 起源于伯罗奔尼撒和多
里斯，虽然这极有可能是真的（因为波卢克斯将它包括在旧式的拉哥尼亚
［Laconian］舞蹈中），但是我们不知道 *tyrbasia* 或是酒神颂是否属于这里提
到的盛宴，所以这种观点就没有说服力。

曾经有一些学者[2]推测，Tyrbas 作为一个羊人的名字出现在现存于那不
勒斯的一个阿提卡双耳细颈瓶上[3]，这表明酒神颂的 *tyrbasia* 是身穿羊人装束
舞蹈的。但这名字也许仅仅意味着"放纵"；没有一首酒神颂作品能使人联
想到陶瓶上描绘的情形；而这个名字的使用相比另一个已经提过的陶瓶上写
着的羊人名字 Dithyramphos，也许并没有更多的含义。[4]

§3. 上文引用过的西蒙尼得斯所写的或归在他名下的那些铭体诗，讲到
了这位诗人在世时雅典表演上的一些事情。[5]舞蹈者头戴常春藤花冠，但没
有迹象表明他们在此处或他处戴有面具。巴库里得斯的一首酒神颂里的戏剧
特征，以及后来由菲罗辛诺斯引入的人物独唱，当然不一定意味着使用了面
具，尤其是在早期阶段。至于认为阿里翁的酒神颂起初的表演者都戴有面具，

1　II, xxiv, §6.

2　见 Nilsson, *Gr. Fest.*, p. 303。

3　见 Heydemann, *Satyr- u. Bakchennamen*, pp. 19, 39; Fränkel, *Satyr- u. Bakchennamen*, pp. 69, 103;
Beazley, *A. R. V.* 835, No. 10。两个羊人——Tyrbas 和（也许是）Simos——以及三个酒神祭司
（其中两人被称为 Ourania 和 Thaleia），围绕马耳叙阿斯和他的竖笛，以及奥林波斯（Olympus）
和他的里拉琴表演。这个场景显然是纯凭想象虚构出来的，对酒神颂研究毫无作用。在色诺芬
《狩猎记》（vii. 5）中，Tyrbas 是一条狗的名字。

4　见上文，页5。

5　页15及以下诸页。

乃是基于这种想法，即他们都化装成羊人的模样，这一点下面还要讨论。[1]

[但就雅典自身而言，上文所讨论的陶瓶上画有身穿多毛服装的羊人，还写有"泛雅典娜节歌者"的字样，这表明酒神颂有时是穿着羊人服装表演的，黑绘风格陶瓶将这一实践上溯至公元前5世纪初。[2]在这里有必要讨论一下最近由约翰·比兹利（John Beazley）爵士根据残片整理发表的陶瓶。[3]它的年代可以上溯至公元前480年左右。一面是多毛的羊人缠着腰布，腰部还挂着阳具，他们用锤子在一块墓碑上敲打；另一面是一头公牛正在被献祭；一只提手下有一头山羊，另一只提手下是一个双耳细颈瓶。腰布表明绘画者欲表现的是一次表演。描绘的故事估计依照的是一次祭祀仪式，仪式的目的是将植物神或植物女神从冬眠中唤醒。关于表演，有两种可能的解释。如果装饰的其余部分可以当作不相干的部分忽略不计，那么羊人可能是羊人剧的歌舞队，在这种情况下，画家或许可以在他们赤裸的身上画上毛发，而不必画成他们的腰布。但如果把装饰部分视为画面不可分割的一部分，那么，公牛、陶瓶以及山羊则是酒神颂的三个奖品[4]，而羊人也必定是酒神颂的歌舞队。这再一次证明，酒神颂是由羊人打扮的男子用舞蹈的方式表演的，而且羊人是壮年的羊人而不是老年的羊人。因此必须记住，至少从公元前5世纪初起，酒神颂就很可能是由羊人以舞蹈来表演的。

35　　哥本哈根的一件公元前425年前后的阿提卡陶瓶[5]最近发表，其中有弗里斯·约翰生教授对陶瓶所做的充分论述。在陶瓶的前方，五个长胡须的歌者和一个长胡须的双管竖笛手在一个类似于五朔节花柱的东西前表演，那东西的下方环绕着常春藤叶子。竖笛手头戴常春藤花冠，身穿长袖齐统，表明这是一次宗教性演出。歌手戴着常春藤花冠，穿着带有装饰的齐统或希马纯。其中一人手持常春藤枝。常春藤指向酒神，于是弗里斯·约翰生教授的

1　见下文，页99及下页。
2　见文物名录1和2，以及上文，页20。
3　见文物名录3。
4　见页36。
5　见文物名录4。

结论就是，这是一次酒神颂表演。这个场合和歌舞队长（菲律尼库斯）的身份我们放在后面讨论。如果这种解读是正确的，那么我们在这里就找到了身穿节日盛装、头戴常春藤花冠唱酒神颂的男子歌舞队。因此看来并不是经常穿着羊人服装的。]

§4. 竖笛手在早期是由诗人雇用的，他站在舞者的中间[1]，尽管地位很重要，却次于诗人。[2] 只有到了音乐占据主导地位的时候，才由赞助人对竖笛手负责。从阿里斯托芬的《鸟》行1403—1404可以看出，每个（代表他所属的部落的）赞助人必须在竞争的诗人当中选择一人："你就这么对待各个部落都争着要的酒神颂诗人吗？"而这种安排在萨格里亚节和在狄奥尼索斯节上可能是一样的。安提丰的一段话[3] 表明，赞助人抽签决定挑选顺序；而抽到最后一签的赞助人当然没有选择机会[4]：在德摩斯梯尼（Demosthenes）时代（也许更早一些）当然是由竖笛手抽签决定顺序的。[5]

§5. 我们已经说过，在雅典，酒神颂歌舞队之间的比赛是部落竞赛。在酒神节上，每个歌舞队均来自10个部落之一，当5个男子歌舞队和5个男童歌舞队比赛时，表明所有的10个部落都参与其中。[6] 歌舞队赞助人由部落官员提名，然后由执政官任命，但被提名者也可以提出与比他富有的公民交换财产，或由对方担任赞助人。（埃斯奇尼［Aeschines, *in Tim*., § 11］说男

36

1　Schol. on Aeschines, *in Timarchum*, §10 (Bekker in *Abh. Akad. Berl*. 1836, p. 228)，"在圆形歌舞队中，竖笛手站在中央"。

2　Plut. *de Mus*. xxx; Pratinas, fr. 1：见上文，页18。

3　*Or*. vi, §11.

4　见Xen. *Mem*. III. iv, §4。

5　Dem. *in Meid*. §§ 13, 14. 从Isaeus, v, §36中可以看出，同样以抽签方式进行选择也发生在部落间的战舞表演（*pyrrhichistai*）比赛中，而抽到最末的签是巨大的劣势。

6　Schol. in Aesch. *in Tim*., §10 (quoted *Festivals*, p. 75). 关于如何解读*I. G*. ii². 2318 i的记录，有特殊的困难（Wilhelm, *Urkunden dramatischer aufführungen in Athen* [1906], p. 30）。根据这些史料，同一个部落在公元前333/2年同时提供了男童歌舞队和男子歌舞队。但这可能是偶然的、非常规的情况，见Brinck, *Diss. Hal*. vii. 86; Reisch in *R. E*. iii, col. 2432。没有任何迹象表明现在正在讨论的时期出现过这种非常规现象。［现在见*Festivals*, pp. 75 f.; D. M. Lewis, *Annual of the British School at Athens*, 1 (1955), 23 f.。路易斯进一步添加了关于公元前5世纪40岁以下的歌舞队赞助人的例子，Alcibiades in (And.) iv. 20–21; Dem. xxi. 117; Plut. *Alc*. 16。]

童歌舞队的赞助人年龄必须在40岁以上；但这条规则并不总能得到遵守；吕西亚斯［Lysias］的第21篇演说辞［§4］的演讲者几乎就不可能超过25岁。）获奖的名次主要归部落所有；[1] 但是大演剧目录铭文（great didascalic inscription）[2] 显示，在整个公元前5世纪至前4世纪关于酒神节上酒神颂获奖者的官方记录中，赞助人的名字也同样要提及；诗人的名字，以及公元前4世纪竖笛演奏者的名字，记录在部落和私人的赞助人纪念碑上，而不在官方记录中。获头奖的部落所得的奖品是一尊三足鼎，连同相应的纪念碑底座，是由赞助人敬献给酒神狄奥尼索斯的。（现存最著名的标本是吕西克拉式斯［Lysicrates］纪念碑和特拉西鲁斯［Thrasyllus］纪念碑。）毫无疑问，作品获得一等奖的诗人的奖品是一头公牛。[3] 西蒙尼得斯的铭体诗中所提到的"胜利彩车"以及铭体诗148[4] 中的文字都使得一些学者认为诗人是乘坐彩车被节庆游行队列送回家的，他的头上戴着彩带和玫瑰；这些并非没有可能，即便关于彩车的说法可能也只不过是个隐喻。

37

　　萨格里亚节也是同样（相同的还有普罗米修斯节和赫淮斯托斯节[5]），比赛在部落之间展开；但萨格里亚节的每一个赞助人都代表两个部落[6]，而且现存的铭文中提到的获奖者是赞助人——而非部落，虽然他所代表的部落的名称也被提及（例如I. G. ii². 3063）。三足鼎树立在皮提欧斯（Pythius）神庙（即德尔斐的阿波罗神庙）里。在公元前5世纪，提供赞助人的五个部落似乎要为各自没有赞助人的搭档抽签，到后来最有可能的是共用赞助人的两个部落总是一道合作，轮流提供赞助人。[7] 吕西亚斯[8] 提供了一支酒神颂歌

1　见Lysias, *Or.* iv, §3; Dem. *in Meid.*, §5。

2　*I. G.* ii². 2318.

3　Simon. fr. 145（见上文，页15）。柏拉图《理想国》394 c 的古代注疏（见页34）是否说的是雅典的情况不确定；它称第二名的奖品是双耳细颈酒瓶，第三名是一头山羊，它以酒糟涂脸后被带走。

4　见上文，页16。在这首铭体诗里，是歌舞队赞助人——而非诗人——坐在华美的双轮彩车上。

5　*I. G.* ii². 1138，见上文，页4。

6　Aristot. *Ath. Pol.* lvi, §3.

7　见Brinck, op. cit., pp. 89, 90。在记录胜利的铭文中，将几个相同部落连接起来的证据没有很大分歧；但凭这一点也无法引出结论。

8　*Or.* xxi, §§1, 2.

舞队的花费的有趣证据。不同的节庆虽然规模不同，但是对华丽场面的追求却是共同的。演讲者说，公元前411/10年萨格里亚节上的一支男子歌舞队让他花了2000德拉克马，而同一支歌舞队在第二年的大酒神节上的费用是5000德拉克马，三足鼎的费用也包括在内；而公元前409/8年小泛雅典娜节上的一个"圆形歌舞队"只需支出300德拉克马。公元前405/4年他花在一个节庆（未提名称）上的男童歌舞队的费用超过了15迈纳（1500德拉克马）。德摩斯梯尼[1]称，一个男子歌舞队的花费比一支悲剧歌舞队高得多（吕西亚斯的办事员为悲剧歌舞队支付了3000德拉克马）——显然这部分是因为前者的人数太多。关于小泛雅典娜节上歌舞队的小额开支，布林克[2]提供了各种各样的猜测："或者是因为歌舞队成员的人数更少，或者是装扮不如酒神节上那样华美，甚至两个原因都有。"但是我们没有根据，而这也是文献中仅有的一处提到这个节庆上的圆形歌舞队。

　　[我们还未曾论及花节上的酒神颂，但是弗里斯·约翰生教授将品达的残篇与收藏在哥本哈根的公元前425年前后的阿提卡陶瓶加以组合而做出的解释极具说服力。[3]对品达残篇最正常的解释是他在集市呼吁奥林匹斯山上的众神都来观看他的酒神歌舞队表演。（弗里斯·约翰生教授很自然地想到，集市里十二主神的祭坛是适合的地点。）[4]表演的时间是"当紫色长袍的时序女神开启宝库，芬芳的春天引领甘美的鲜花"；这是早春，2月下旬，花节的时候，而不是3月下旬大酒神节（城市酒神节）的时候。陶瓶上，歌者围绕着地上的类似于五朔节花柱的东西歌唱。五朔节花柱与花节相关，因为在另一个陶瓶上[5]有一种花节使用的花结似的东西；五朔节花柱的

38

1　*in Meid.*, §156.

2　Op. cit., p. 75. 见上文，页4。

3　见上文，页21，以及文物名录4。

4　他比较了色诺芬《骑士的责任》（*Hipp.* iii. 2）中的"在酒神节上歌舞队用舞蹈礼拜别的神灵，尤其是十二主神"和卡利马库斯，fr. 305 Pf. 中的"他们与歌舞队一同举办盛宴以礼拜林姆奈俄斯（Limnaios）"（沼泽地［the Marshes］的酒神，也就是花节所崇奉的对象，见Thucyd. ii. 15 及*Festivals*, pp. 17 ff.）。

5　文物名录5。

搬运与一架彩车有关，那架彩车被解释为是用来搭载狄奥尼索斯和巴西琳娜（Basilinna）去参加他们在花节的第二天[1]举行的婚礼的。所以，哥本哈根的陶瓶上的酒神颂歌舞队在花节上表演，就显得极有可能。〕

第六节 后期酒神颂

§1. 到了公元前5世纪的最后25年，雅典的文学和社会环境中逐渐发生的变化实际上已经完成，后期酒神颂的特征就与这一变化密切相关。[2] 年轻一代不耐烦旧式的规则和文学；老作家斯特西可汝斯、品达等人的抒情诗似乎曾经被阿里斯托芬认定为他的观众已经具备的知识，被有文化的人阅读更是毋庸置疑，此时却正在变得越来越陌生、过时；除了各种节庆规定要演出的酒神颂、牧歌（nomes）、日神颂等之外，再没有出现任何重要的抒情诗创作；而从这些节庆本身看，宗教色彩或许也在快速消退，于是乎在这些节庆当中，对创新和自由的渴望就会得到表现。阿里斯托芬当然也就将这种变化视为对规则、秩序和良好的教育理念的放弃；但是毫无疑问，这是受欢迎的，欧里庇得斯显然就赞同这一点。

§2. 在很不可信地归于旧喜剧诗人斐勒克拉忒斯[3]（大致说来，他大概活跃在公元前438—前421年之后）名下的题为《喀戎》（Cheiron）的戏剧残篇中，拟人化的"音乐"（或"诗"）向拟人化的"正义"抱怨道，新起的抒情诗人对她造成了伤害，又提到每个诗人各自的不端行为都有哪些。这些伤害可以追溯到一个叫美兰尼皮得斯的米洛斯人。苏达辞书认为叫这个名字的

1 花节为期三天。——译者

2 关于时代趋势的令人钦佩的描述见Wilamowitz, *Textgesch. der gr. Lyr.*, pp. 11–15. 〔亦见 H. Schönewolf, *Der jungattische Dithyrambos*, Giessen, 1958.〕

3 阿忒那奥斯（viii. 364 a）引用的是另一个残篇，将其描述为"《喀戎》的作者的话，无论这个作者是斐勒克拉忒斯还是尼科马库斯或别的什么人"。"讲究节奏的"尼科马库斯是与亚里士多塞诺斯（接近公元前4世纪末期）同时代的人，而阿忒那奥斯可能将他与另一个尼科马库斯弄混了，后者基本上可以确定是一位旧喜剧诗人，厄拉托斯涅斯（Eratosthenes）将《矿工》

（转下页注）

诗人有两个，并认定前一位是后一位的祖父；但是这个问题很麻烦，而罗德[1]可能是对的（虽然他的论证并不同样可信），他的结论是，字典的编纂者误解了他所依据的权威性资料，只有一个美兰尼皮得斯，他活跃在大约公元前480年之后，公元前454[2]—前413年之间的某一年死在马其顿帕迪卡斯（Perdiccas）的宫廷上。（苏达辞书里有不少诗人名字重复的例子，如尼科马库斯［Nicomachus］、菲律尼库斯、克拉忒斯［Crates］、提摩克勒斯、萨福。）他的名声有色诺芬（Xenophon）为证[3]，后者通过一个名叫阿里斯托底莫斯（Aristodemus）的人与苏格拉底之间的谈话，将他作为一个酒神颂诗人而与荷马、帕吕克利托斯（Polycleitus）和宙克西斯（Zeuxis）并列，而这几位都是在相关的艺术领域内拥有极高成就的人。

归于美兰尼皮得斯的酒神颂的重大革新是引入了前引（*anabolai*），即抒情体独唱——至少它们可能经常是独唱形式，在其中没有看到反旋歌的安排。这种变化无疑是为了保证情感的表现更加真实，它不是以反旋歌的方式

（接上页注）

（*Mineworkers*）归在他的名下，也有人认为这是斐勒克拉忒斯（Harpocr., s. v. *Metalleis*）的作品；见Meineke, *Com. Fr.* i. 76. 梅涅克本人认为这个剧本可能是喜剧诗人柏拉图（Plato）的作品，依据是（当然是不充分的）作者使用了音乐上华丽的旋舞风格（*Strobilos*）——文法学者菲律尼库斯将这种用法归于柏拉图名下。维拉莫维茨（*Timotheus*, p. 74）认为该诗不太可能是为舞台而写，但未说明理由。若将这部作品的作者定为斐勒克拉忒斯，更大的困难在于如下事实，即菲罗辛诺斯——据猜测他在作品的最后一部分受到了批判——几乎不可能在斐勒克拉忒斯的有生之年获得足够的声望而得到这种"款待"；而这个批评几乎不太可能早于公元前400年。但这段看上去对诗人提出批评的文字是旧喜剧式的，无论从它的保守态度还是从它的语言上看都是如此，不管由谁所写。可惜这个文本的保存状况不佳。它谈论的几乎都是西塔拉琴的音乐，而不是竖笛音乐，它的重要性仅在于表明了时代的总体趋势。它被（普鲁塔克）《论音乐》第三十章的附录引用。［还应该进一步指出：（1）我们既不知道斐勒克拉忒斯最早的年代，也不知道菲罗辛诺斯最晚的年代；菲罗辛诺斯生于公元前436年而斐勒克拉忒斯的《僭主》（*Tyrannis*）的年代被埃德蒙（J. M. Edmonds, *Fragments of Attic Comedy*, i [1957], 259）定在公元前411年；（2）无法确定这个残篇所提及的是菲罗辛诺斯。杜林（Düring）在他对 *Eranos*, xliii (1945), 176 f. 令人敬佩的评注中接受将其归于斐勒克拉忒斯名下］。

1　*Rhein. Mus.* xxxiii. 213–214.

2　罗德说是公元前436年，当帕迪卡斯成了唯一的君主的时候。但他可能在共同执政的时候就邀请美兰尼皮得斯。

3　*Mem.* I, iv, §3.

回到同一点上，如它原先那样以固定的间隔时间返回：而亚里士多德[1]将反旋歌形式被放弃同新式酒神颂的模仿特征联系起来。托名普鲁塔克的作者在《论音乐》[2]中认为竖笛手的重要性被过度强调应该归咎于美兰尼皮得斯的那些话，可能是由他人插入的；但这些话也可能有一些事实根据；如果他的确像提升里拉琴的表现力那样去改进竖笛音乐的话，那么他的目的也许同样是让情感表达栩栩如生，因为竖笛传达的情感被强烈地感受到了。

　　当然也有批评。一条也许是同时代人的抨击，被亚里士多德记了下来[3]："所以，如果环形句太长就会成为一篇演说，变得像一个酒神颂的前引。结果就出现了岐奥斯的德谟克利特（Demokritos of Chios）嘲笑美兰尼皮得斯写前引而不写反旋歌的话：'世人意图害人反害己，写作冗长的前引，最后受害的还是作者自己。'"

　　归在斐勒克拭斯名下的残篇指责美兰尼皮得斯使得诗艺平淡、诗风柔弱了，此处也许并非专指他的酒神颂，因为这个批评针对的是诗人对里拉琴的琴弦数量的更改，或更有可能（如杜林所说）是音符或调子的数量的更改。[4]美兰尼皮得斯留下来的少量作品仅有《达那奥斯的女儿们》（Danaides）、《马耳叙阿斯》（Marsyas）和《珀尔塞福涅》（Persephone）的各一个残篇。史密斯（Smyth）说这些都是酒神颂；它们可能就是这类作品，但是没有根据肯定它们就是酒神颂。《马耳叙阿斯》的残篇（fr. 2 D）[5]表现的是雅典娜厌恶地把笛子抛开，因为它影响她脸颊的美观："雅典娜用她圣洁的手将这个乐器抛开，说：'滚开，丑陋的东西，扭曲了我的身体。我才不会把自己交给这种拙劣的玩意儿。'"

1　*Probl.* xix. 15："于是乎还有酒神颂，因为它们成了模仿性艺术，不再有反旋歌；之前它们是有的。"上下文表明他指的是戏剧性独唱部分的引入。

2　见上文，页18。

3　*Rhet.* III. ix. 1409[b] 25 ff.

4　这段文本的不确定性使得我们无法相信这样的表述：（按照托名普鲁塔克的作者在《论音乐》第十四章1136 c的说法）有些作者认为是美兰尼皮得斯将吕底亚泛音（*harmonia*）引入了葬礼歌曲（*epikedeion*）的竖笛伴奏当中。

5　[关于这个故事以及反映它的艺术作品，见J. Boardman, *J. H. S.* lxxvi (1956), 18。]

关于这一点，似乎有过不少争论，一位后来的酒神颂诗人忒莱斯忒斯（Telestes），否认女神有过这种行为（见下文）。

《珀尔塞福涅》的残篇（fr. 3 D）只有一段词源解释。《达那奥斯的女儿们》的残篇（fr. 1 D）是现存最长者[1]："因为她们没有男人那样美好的身材，也不像女人那样生活。但是她们在有座的双轮战车里练习，林中狩猎，寻找乳香以及甜美的椰枣和肉桂——光滑的叙利亚的种子，常使她们的灵魂充满喜悦。"另有两个残篇出自同一首诗或不同的诗篇，均已无题（4和5 D），哈同（Hartung）从它们的主题推测可能是酒神颂作品。亚历山大里亚的革利免（Clement of Alexandria）引述了美兰尼皮得斯灵魂不灭的证词（fr. 6 D）。仅存的另一个残篇（fr. 7 D）是关于厄洛斯（Eros）的。

但也完全有可能这些引文都不属于酒神颂，而且它们都不足以证实任何一种关于这个诗人的风格的意见。从这些残篇中无法得出任何总结性的结论。 42

只需顺带提一下米洛斯的**迪亚戈拉斯**，一位著名的自由思想家，他比他的同胞美兰尼皮得斯只是稍微年长一点，因为他在厄琉息斯秘仪（Eleusinia）上嘲笑神灵，宣扬"无神论"，遂被逐出了雅典。塞克斯都·恩披里柯（Sextus Empiricus, ix. 402）说他是"一个酒神颂诗人，他们说，起初，他和其他迷信的人一样"，他的两个保留至今的（非酒神颂）残篇显示，作为一个诗人，他对神怀有正常的虔敬；但他的诗作可能不太重要，甚至古代学者也是通过亚里士多塞诺斯的二手材料才知道他。（有关他的一切，维拉莫维茨在《希腊抒情诗文本史》[*Textgesch. der gr. Lyriker*, pp. 80-84]都讨论过了。）他可能不喜欢美兰尼皮得斯的创新。

关于**希埃罗倪摩斯**（HIERONYMUS），我们只知道阿里斯托芬的《云》行349捎带着提到了他，其余的一概不知，古代注疏家们因这句剧词而认为他是个不道德的人。他肯定是新流派的同时代人。

1　这个题目和文本都很不确定。

§3. 由美兰尼皮得斯开启的运动仍在持续。音乐变得越来越繁复，并且（虽然我们无法确定具体的年代）若干种抒情诗类型各自适用的模式逐渐被放弃；柏拉图告诉我们[1]，作曲家受到了大众对于新奇事物的热烈情绪的影响。柏拉图所写的也许是公元前4世纪中叶的情况，但是他的话显然意在针对新流派整体。

> 此后，随着时间的推移，与音乐相背离的放肆行为也开始出现，诗人们——即使生性有诗人的感觉，也对诗艺的规则和惯例毫无所知，他们既兴奋又快乐，不必要地为快感着魔；他们分不清悲歌与颂诗，又把日神颂和酒神颂弄混，弹奏里拉琴时偏要模仿竖笛的方法。他们把什么都搅得混乱不堪，愚蠢而不自知地就音乐问题撒了谎，说什么音乐根本就没有真正的标准，最严格的标准就是裁判的喜好，无论他是好还是坏。通过根据这种论据而来的诗歌，他们给了暴民许可，让他们能够判断从而违反秩序。因此观众就变成了可以说话的而不是静默无声的，因为他们知道音乐当中的好与坏，音乐方面"最优者的统治权"由此也就让位给了一种邪恶的"听众的统治权"。

我们将要讨论的作家们有同样混杂的音乐风格，这一点受到了哈利卡纳苏斯的狄奥尼西奥斯的责难。[2]

> 酒神颂诗人改变了调式，竟将多里斯调式、弗里吉亚调式和吕底亚调式放在同一首诗当中，进而改变曲调，使得它们有时小于半音，有时又是半音，有时又是自然音阶，他们毫无顾忌，在节奏上完全不受控制。这些人是菲罗辛诺斯、提摩修斯（Timotheus）和

1 *Laws*, iii. 700 d.

2 *de Comp. Vb*. xix.

忒莱斯忒斯的追随者。因为在古人那里即使酒神颂也是讲究秩序的。

归在斐勒克拉忒斯名下的残篇到了列举败坏诗歌和音乐的人时将库尼西阿斯（Kinesias）和弗律尼斯（Phrynis）列在美兰尼皮得斯之后。

关于**弗律尼斯**，所知甚少。他来自密提林（Mitylene），系卡蒙（Kamon）之子。关于他身为奴隶又在僭主希耶罗（Hiero）家里当厨师的故事可能是编造的。（照苏达辞书的说法，如果这故事是真的，那就一定会被抨击他削弱了古代音乐的喜剧诗人所提及。）他的音乐的典型特征似乎是"旋律曲折、耍花腔"——阿里斯托芬[1]说是"玩弄花腔到了滑稽的地步"；但大多数关于他的记录[2]提到的都是他对牧歌及其伴奏西塔拉琴音乐所做的改动；几乎没有理由认为他与酒神颂有关；而且正如苏达辞书所说，如果他早就放弃了笛子而演奏西塔拉琴，这是再自然不过的事情。他的创新并没有走极端，这从提摩修斯因胜过了他从而保证自己更加新式的风格能够取胜而感到喜悦中可以看出来。[3]

库尼西阿斯（KINESIAS），米勒斯（Meles）之子，主要是一名酒神颂诗人。是否存在另一个同名的诗人，如亚里士多德的《雅典演剧官方记录》所说[4]，还无法确定；[5]但是显然只有一个人具有重要性，而且他在公元前5世纪的后四分之一时间里很活跃。他的个人特点和在酒神颂中蔑视宗教常例的做法遭到了同时代喜剧诗人和其他人的攻击。他的个头高而瘦，所

44

1　*Clouds*, 970–971.

2　Suda Lexicon, s. v.; Pseudo-Plut. *de Mus.*, ch. vi; Pollux, iv. 66; Aristot. *Met.* i. 993[b]16. 见Wilamowitz, *Timotheus*, pp. 65–67；*R. E.* 923。

3　见下文，页48。[弗律尼斯出现在公元前4世纪中叶一件配斯坦（Paestan）陶瓶上（Trendall, The Phlyax Vases, *B. I. C. S.*, Suppl. viii, No. 55.）。他的形象是手持里拉琴被皮罗尼得斯（Pyronides）强行拖走。因此他必定曾在喜剧舞台上被滑稽地表现；皮罗尼得斯或许就是欧坡利斯（Eupolis）《平民》（*Demes*）中的弥罗尼得斯（Myronides）。据说弗律尼斯曾经有一年（公元前456年）在泛雅典娜节上获胜，那一年弥罗尼得斯是将军，但也有的材料将时间写成公元前446年。（见J. A. Davison, *J. H. S.*, lxxviii [1958], 40）。]

4　Schol. on Aristoph. *Birds*, 1379.

5　见Brinck, op. cit., p. 110。

以（据说）要贴身穿着胸衣才能撑得起来。吕西亚斯[1]控诉其被告的很重要的一点就是这个被告得到了库尼西阿斯的支持，后者的过失在于以不道德的行为亵渎宗教，组建专在"凶日"大肆吃喝的类似于"第十三俱乐部"（*kakodaimonistai*）[2]的团体。斐勒克拉忒斯的语言没有明确提到库尼西阿斯的罪过，但是暗示他创作的每一件作品的"方向都是不对的"[3]——就像镜中的倒影一样："应受诅咒的雅典人库尼西阿斯，他在酒神颂的诗节里编写不和谐的反常曲调，把我（音乐）毁了，以至于在他的酒神颂里，就如同在盾牌里一样，左右颠倒。"

阿里斯托芬的《鸟》[4]在一个轻快的场面（这个场面若要引用则太长，若是删节则破坏杰作）里用滔滔不绝而又毫无意义的饰词取笑库尼西阿斯的酒神颂前引（也许是编出来以适合伴奏的），而有可能他就是《云》行333及以下诸行中专门提到的那个人："戴着碧玉戒指的花花公子和写酒神颂的假诗人——这便是云神养着的游惰的人们，只因为他们善于歌颂云。"[5]

《公民大会妇女》也间接提到了库尼西阿斯，这表明他肯定活到了公元前4世纪。柏拉图[6]说他只是为了让观众感到满足，而不关心给予他们以教诲。但是他的作品都没有留下来，除了"弗提亚的阿基琉斯（Achilles of Phthia）"这两个词外；据说他总是重复这两个词，令人厌烦。（司妥拉提斯［Strattis］写了一部关于他的喜剧，用这两个词来称呼库尼西阿斯本人。[7]）

1　ap. Athen. xii. 551 e.

2　第十三俱乐部——"The Thirteen Club"。此处系用"今典"释古代。——译者

3　用双关语表达另一种意义上的左与右——智慧与愚钝。亦见Düring, loc. cit.［附录］。

4　ll. 1373–1404. 亦见*Frogs*, 1437; *Gerylades*, frs. 149, 150; *Eccles.* 330. [M. Tod, *Greek Historical Inscriptions*, No. 108 (393 B. C.)]

5　译文引自张竹明、王焕生译：《古希腊悲剧喜剧全集》（第6卷），第259页。——译者

6　*Gorg.* 501 e.

7　Athen. xii. 551 d ff. 亦见Harpocr.和Suda Lexicon, s. v. Kinesias; Plut. *de Glor. Ath.* v. 348 b; *Quaest. Conviv.* VII. iii. 712 a; *de aud. poet.* iv. 22 a; Philodemus, *On Piety*, p. 52 (Gomperz); *I. G.* ii². 3028。从阿里斯托芬的《蛙》行153可知，库尼西阿斯创作了一首出征舞，克鲁西乌斯（*R. E.* v, col. 1217）把它包括在酒神颂里，但没提供理由。（阿忒那奥斯［xiv. 631 a］从以这个名称知名的斯巴达战舞中依据名称区分出一个有酒神特征而尚武意味不够浓厚的出征舞；但是他没表明他所说的情况属于哪个年代。）

§4. 但是最著名也最有影响的新派人物是菲罗辛诺斯和提摩修斯。**菲罗辛诺斯**是西基拉（Cythera）人。帕罗斯岛碑文记载他的生卒年为公元前436/5年至公元前380/79年。遗憾的是关于他的记录表明人们很早就把他与琉卡斯（Leucas）的菲罗辛诺斯弄混了，后者是《戴普农》（Deipnon，一首六音步会饮诗）的作者，柏拉图《会饮篇》和别处引用过这部作品，它有时也被误认为是西基拉的那位诗人的作品；某些传闻把西基拉的诗人当作饕餮之徒，其实这是因同名的缘故而与琉卡斯的诗人弄混了。[1]

（酒神颂诗人）菲罗辛诺斯有一段时间在叙拉库斯（Syracuse）的狄奥尼西奥斯的宫廷当差，后者喜欢他在就餐时或餐后的陪伴；但他与狄奥尼西奥斯的情妇伽拉忒亚（Galatea）的私通暴露，僭主遂将他发配到采石场，那里的一个山洞也就成了关押他的牢房。[2]诗人却毫不畏惧，在采石场写下了他最著名的酒神颂《库克洛佩斯》（Cyclops），作品中的库克洛佩斯爱上海神涅柔斯之女伽拉忒亚，所影射的或许就是短视的狄奥尼西奥斯。[3][《财神》行290及以下诸行的古代注疏家引用了两件与菲罗辛诺斯有关的重要事件：（1）"他推荐库克洛佩斯弹奏西塔拉琴并要求与伽拉忒亚比赛"；（2）"他背着一个行囊上场"。如果库克洛佩斯身穿戏装在里拉琴的伴奏下独唱，这就意味着酒神颂的古代形式发生了巨大的变化[4]，但是注疏家也许仅仅是根据阿里斯托芬的文本推断菲罗辛诺斯做过什么，或者"推荐"和"上场"仅仅出现在《库克洛佩斯》的文本当中而不是在实际的表演当中。]

托名普鲁塔克的作者[5]引用了斐勒克拉忒斯（借助"音乐"之口，他将对其他诗人的批评直接说出来）的几行文字，这几行文字在文本上虽不完

46

1　见 Wilamowitz, *Textgesch. der gr. Lyr.*, pp. 85 ff.。

2　Aelian, *Var. Hist.* xii. 44.

3　Diodor. xv. 6; Athen. i. 6 e; Schol. Aristoph. Plut. 290, &c.［或许把这个故事用在狄奥尼西奥斯身上是由一个戏仿这个故事的喜剧诗人编造的。见 Webster, *Later Greek Comedy* (1953), p. 20.］

4　陶瓶上所描绘的酒神颂里拿着里拉琴的羊人在上文页20、34已经讨论过，但是关于提摩修斯和菲罗辛诺斯增加了歌舞队人数的看法（Luetcke, *de Graecorum dithyrambis* [1892], p. 60），似乎完全是由于错误地理解了托名普鲁塔克的作者在《论音乐》第十二章1135 d中的"小型歌舞队"（正确的意思是"较少的琴弦"）的表述。

5　*de Mus.* xxx. 1142 a［附录］。Körte, *R. E*, xix. 2, 1989接受了传统上的文本。

整，但含义大体很明确。他写道："喜剧诗人阿里斯托芬提到了菲罗辛诺斯，并说是他将歌曲引入了圆形歌舞队。'音乐'这么说：'不讲规范、不节制、亵渎神灵、大呼小叫，使我全身上下到处都是扭结，就像一棵大白菜爬满了青虫。'"（也就是说，诗人沉溺于刺耳而无意义的声音之中，无休止地使用急奏和颤音技巧。转折的双关语和隐语虽然富于表现力，却是无法翻译的。）遗憾的是这个段落引得批评家们争论不休。韦斯特法尔（Westphal）和赖纳赫（Reinach）不满于将"歌曲"理解为"独唱"，而事实上这样做也并不容易；他们宁可跟从阿里斯托芬的《财神》行290及以下诸行，把它解释为"绵羊和山羊之歌"；但也有可能一些意为"独唱"的词语已经脱落了。不过，不仅如此，"音乐"的几行台词也被一些校订插到在其前的关于提摩修斯的引文中（即在"旋律曲折、音符密集的急奏"等词之后）。[1]韦斯特法尔推测它们是被抄写者无意中遗漏了，后来又被插错了地方，所以有人加了边注："'音乐'这么说。"这不是不可能的；而且它还有一个优点，即给一连串恰当的形容词"不讲规范、炫耀技巧、亵渎神灵、大呼小叫"提供了相吻合的名词。我们不能因此认定斐勒克拉忒斯提到了菲罗辛诺斯，也不能认定阿里斯托芬将独唱的发明权归在菲罗辛诺斯的名下。

47　　关于菲罗辛诺斯的一个更加令人赞同的观点出现在安提法奈斯（Antiphanes）的《第三个演员》（*Tritagonist*）残篇中[2]，这是一部可以出现在菲罗辛诺斯死后任何年代的戏剧："菲罗辛诺斯是所有诗人当中最优秀的。首先是有特色的新词比比皆是。其次是他的歌曲融合了转调和半音。他就是人当中的神，真正懂得什么才是音乐。现在他们用悲惨的词句描写常春藤般缠绕、泉水般喷涌、花叶般颤动的悲惨东西，然后把它们编织到原本不相配的歌曲中。"最后这句话也许表明，各种模式混合，即柏拉图认为属于新流派之特征的东西，并非菲罗辛诺斯通常的做法。但从亚里士多德[3]那里我们

1　Düring, loc. cit. 便是如此。相关内容在下文的页49中会提到。

2　Fr. 209 K.

3　*Pol.* VIII. vii. 1342b9.

了解到，他曾经想用多里斯调式谱写一首酒神颂《缪苏人》（*Mysians*），但是发现所面对的传统太强大了，不得不重新采用弗里吉亚曲调。

阿里斯托芬的《财神》巧妙地戏仿了《库克洛佩斯》；[1] 但是原来的诗句只有几行还保留着：

> Fr. 6（5 D）：我要给你一首赞颂"爱情"的歌。

（这句话是否属于《库克洛佩斯》并不确定，但是很可能属于。[2]）

> Fr. 8（1 D）（库克洛佩斯对伽拉忒亚）：美貌而金发的伽拉忒亚，拥有美惠女神的嗓音，得到"爱情"的呵护。
>
> Fr. 9（2 D）（奥德修斯说）：神用什么样的怪物让我闭了嘴。
>
> Fr. 10（3 D）（库克洛佩斯对奥德修斯）：你献过牺牲了吗？该轮到你做牺牲了。

企图从阿里斯托芬的戏仿中重现菲罗辛诺斯原先的语句是靠不住的；但我们可以肯定的是库克洛佩斯是以一个牧人的形象出现的，他的身边围绕着绵羊和山羊。那一两行的意思还保留在贝尔克援引的两段话里边，即（1）提奥克里图斯（Theocr. xi. 1）的古代注疏："菲罗辛诺斯让库克洛佩斯因自己对伽拉忒亚的爱而感到安慰，并且要海豚去告诉她，缪斯女神们正在对他施以良方"；（2）普鲁塔克，《〈会饮篇〉探讨》（*Symp. Quaest.* I. v, §I）："菲罗辛诺斯在此处也说到嗓音甜美的缪斯女神正在抚慰库克洛佩斯的痴情。" 48（狄奥尼西奥斯想象自己是个诗人。）

至于菲罗辛诺斯在词语使用上的古怪，我们在安提法奈斯的《重创者》

1　290 ff.

2　见 Bergk, *Poetae Lyrici Graeci*, iii. 610–611。

（*Traumatias*）残篇[1]中获得了一点暗示；在阿里斯托芬的《云》行335的古代注疏里，注疏家称阿里斯托芬是在戏仿菲罗辛诺斯（这从时间顺序上看是不可能的），但心里想的可能是菲罗辛诺斯的一些习惯。

菲罗辛诺斯雇了著名的竖笛师安提戈尼达斯（Antigenidas）为他的作品伴奏。[2]

§5.米利都的**提摩修斯**生活的年代大致在公元前450—前360年。帕罗斯岛大理石碑文将他的卒年定在90岁即公元前365—前360年之间（编辑者们就具体是哪一年没有统一观点）。苏达辞书说他活了97岁。那么他出生的年份就应该是公元前462—前448年之间。将后边的这个年份定为他的卒年，也就是公元前360年，显得更有可能，如果苏达辞书的记录是准确的话——书中将他与马其顿的腓力普（Philip of Macedon）关联在一起。（"他生活在悲剧诗人欧里庇得斯的年代，正当马其顿的腓力普为王的时期"——这句话出现得很奇怪，但在苏达辞书里不是没有类似的情况。）

他在创新方面似乎超过了他所有的同时代人和前辈，并且夸耀他的第一个伟大胜利是赢了他心目中的老派人物弗律尼斯。现存的两个残篇展现了这个人的内心世界：

（1）Fr. 8 D：*你是幸福的，提摩修斯，当信使说"胜利者是米利都的提摩修斯，他战胜了卡蒙的儿子，伊奥尼亚（Ionian）的花花公子"的时候。*

（2）Fr. 7 D：*我不唱旧的。我的新的更好。宙斯是新王；克罗诺斯（Kronos）的统治是旧的。跟老缪斯一道离开吧。*

他在雅典并不受欢迎。观众有一次对他新奇的音乐发出了嘘声，但是欧里庇得斯却给他以安慰（"很快观众们就会拜倒在你的脚下"）[3]，而欧里庇

1　Fr. 207.
2　Suda, s. v. *Antigenides*.
3　Plut. *An sit seni*, &c., p. 795 d.

得斯本人的抒情诗也带有新派抒情诗人拥有的某些特征；据说欧里庇得斯为 49
《波斯人》[1]写过开场白。

在归于斐勒克拉忒斯名下的残篇里，"音乐"抗议提摩修斯冒犯了她：

> 音乐：亲爱的，提摩修斯插入了我，把我折磨得筋疲力尽。
> 正义：什么提摩修斯？
> 音乐：一个红毛的米利都人。他比我认识的所有人都让我生气，领我跟着旋律曲折、音符密集的急奏表演。[2]只要发现我一个人，就要用十二根琴弦把我剥得一丝不挂。

我们所知的提摩修斯的事情主要都是他作为牧歌创作者的工作，此外就是他增加了里拉琴的琴弦。相关的故事维拉莫维茨已经在他编辑的《波斯人》中充分地讨论过了，该剧现存的部分已经让人们对提摩修斯创作的"牧歌"有了清晰的了解，尤其是对研究酒神颂的学者来说更是有益，因为批评家对他的指责之一[3]就是他以酒神颂的文学风格创作"牧歌"。除此之外，没有别的补充；音乐对于文字的优势是文字的创作必须符合曲谱的要求，自身大幅度退化，用精丽而婉曲的风格取代直白而真实的诗体表达。于是在《库克洛佩斯》——酒神颂抑或牧歌尚不可知——中会有这样的句子（fr. 2D）："他向一个常春藤的杯中倒入翻腾着丰富泡沫的黑色的长生滴露，他倒了二十份，将酒神（Bacchus）的鲜血和宁芙们（Nymphs）新淌下的泪水混合在一起。"

提摩修斯也要对"阿瑞斯（Ares）的杯"（意思是盾牌）这个奇怪的词组负责，亚里士多德[4]拿它来作为成比例缩放的隐喻的例子。同样，阿那克

1　Satyrus, *Vit. Eur.*, fr. 39. 见 P. Maas, *R. E.* vi A. 1331。
2　见页46那些可能属于此处的其他诗行［附录］。
3　Pseudo-Plut. *de Mus.* iv. 1132 e.
4　*Poet.* xxi. 1457[b]22.

山德里德（Anaxandrides）也举了他用"在一个充满烟火的房间里"表示"在一个烹饪用的容器里"的例子（这类似于刘易斯·卡罗尔用"毛茸茸的羊群的奶油，被关在一间麦子的小屋里"来表示"羊肉馅饼"）。我们可以肯定地将《波斯人》有几部分当中精巧而又几乎无意义的语言，连同它的奇怪的复合词，认作提摩修斯的酒神颂风格。柏拉图和亚里士多德[1]都说这种复合词是酒神颂专有的特色，许多其他作家也强调这一点，其中就有阿里斯托芬[2]：

> 奴甲：除了你自己，你还碰见什么别的人在天空中游逛吗？
>
> 特律盖奥斯（Trygaeus）：不，没有，除了两三个赞美酒神的合唱诗人的灵魂。
>
> 奴甲：他们为了什么？
>
> 特律盖奥斯：他们在正午轻快的微风中漂浮，采集酒神颂的前引。[3]

（有一句俗语说[4]，"你竟比一首酒神颂还要不通"。）德米特里厄斯（Demetrius）注意到了同样的问题[5]："复合词应该使用，但不能是酒神颂那样的复合词，如'神所预示的流浪''荷茅的无翼的军队'"；斐洛斯特拉图斯（Philostratus）也指出[6]："他的笔下出现了一种既不属于酒神颂又缺乏诗的狂热的词语形式"，古代注疏家在此处的注解是："酒神颂的：借用复合词营造庄严感，通过自造奇怪的新词显得摇曳多姿。因为酒神颂起源于酒神祭祀，就像这样。"同样，哈利卡纳苏斯的狄奥尼西奥斯[7]在批评柏拉图的

1　Plato, *Cratylus* 409 c, d; Aristot. *Poet.* xxii, 1459a8; *Rhet.* III. iii. 1406b1.

2　*Peace*, 827 ff.

3　译文引自张竹明、王焕生译：《古希腊悲剧喜剧全集》（第6卷），第553页。——译者

4　Schol. on Aristoph. *Birds* 1393.

5　*de Interpr.*, §91.

6　*Vit. Apoll.* I. xvii.

7　*de Adm. vi dic. Dem.* vii; cf. xxix, 以及 *Ep. ad Pomp.* ii。

一个短语时说:"这是噪音和酒神颂,一大堆词语声韵铿锵,内容上却空洞无物。"

提摩修斯的大部分抒情诗都是不分节的(*apolelymena*)——也就是摆脱了先有"旋歌"后有"反旋歌"的格式束缚,所以在老派的批评家看来就像是"旋律曲折、音符密集的急奏";杜林对这个短语的解释可能更好——"半音特色的曲调"。

属于提摩修斯的酒神颂有:(1)《疯狂的埃阿斯》(*Ajax Mad*),作曲家死后曾在雅典上演,此事得到了卢奇安(Lucian)的证实;[1](2)《厄尔佩诺耳》(*Elpenor*),它在公元前320/19年赢得了大奖,也是在提摩修斯身后很多年,演出由一支男童歌舞队担任,西夕温的潘塔莱翁(Pantaleon)演奏竖笛;[2](3)《瑙普里俄斯》(*Nauplios*),这部作品企图通过竖笛来表现一场风暴,引来了竖笛手多里翁(Dorion)的嘲笑,他说他在沸腾的炖锅里见过的风暴也要比这大得多;[3](4)《塞墨勒分娩时的阵痛》(*Birthpangs of Semele*),其中女神的哭喊模仿得很真实,但也不是没有滑稽的效果;[4](5)《斯库拉》(*Scylla*),亚里士多德[5]批评其中奥德修斯的恸哭把英雄矮化了,《诗学》的最后一章里提到的可能就是这首诗:"下等的竖笛演奏者……在表演《斯库拉》时冲着歌舞队领队穷扯乱拉。"[6]

§6. 由于缺乏一手资料,我们很难判断所谈论的这些作家在音乐和诗歌的创新方面到底有怎样的真正价值和重要性。一方面,这显然是一种以自由和表现的适恰性为目的的运动,是对刻板而又矫揉造作的形式规范的反叛:一再出现的"缠绕"一词的意思是"调整"。另一方面,它又被对于模仿(*mimesis*)的激情所扭曲,那些钟情于模仿的人只是把模仿理解为声音

51

1 *Harmonides*, §1.

2 *I. G.* ii². 3055; Brinck, op. cit. p. 248.

3 Athen. viii. 338 a.

4 Ibid., p. 35 b.[Dio Chrys. 78. 22 也许有一些相关。]

5 *Poet.* xv. 1454ª30.

6 译文引自陈中梅译注:《诗学》,商务印书馆,1996年,第190页。略有改动。——译者

（往往不是音乐的声音）或其他效果的再现；因为艺术家越是完满（甚至可以说）机械地再现他的对象，他就越没有权利称自己为艺术家。艺术绝不是这样一种简单的事物。此外，新诗人的缺乏节制被理解为某种退化：毫无疑问，提摩修斯及某些同时代人，他们不知道在何处止步，常常在声音和语言上显得荒唐可笑，因为音乐的主导性过强往往会使得文字脚本变得枯燥乏味进而显得微不足道。《波斯人》给人的印象是作家自己无法区分什么是真正的美（有时他能表现出来），什么只不过是怪异和荒唐可笑。这种品味上的缺陷在亚历山大里亚的作家中也并非罕见。

52　　　还应当注意到，虽然这些作家在雅典风靡一时，但他们实际上都是外乡人；而当悲剧仍是雅典人的专属文体，酒神颂虽然是在雅典的节庆上正常演出，却几乎完全是外邦人的作品了。

　　§7. 本时期其他的一些诗人——主要是公元前4世纪的——都是只有名字，一两个人有零星残篇。

　　克雷克索斯（KREXOS）是托名普鲁塔克的作者[1]在论及提摩修斯的时候顺带提到的新流派成员之一，后来在一个相当费解的段落中又提到一次[2]，这可能是说他为酒神颂引入了吟诵或某种由乐器伴奏的念白。（"不仅如此，他们说阿喀罗科斯首先在抑扬体诗中使用了和歌唱一样用音乐伴奏的念白，克雷克索斯采纳了这种方式并转用到酒神颂当中。"[3]）

　　据帕罗斯岛大理石碑文记载，色林布利亚的**波吕伊多斯**（POLYIDUS of Selymbria）曾于公元前398—前380年间在雅典赢得过大奖。狄奥多罗斯（Diodorus）[4]把他列入公元前4世纪前期最著名的酒神颂诗人之列，还说他同时是个画家。托名普鲁塔克的作者[5]以轻蔑的口吻提及他的双管竖笛音乐，

1　*de Mus.* xii. 1135 c.

2　Ibid. xxviii. 1141 a.

3　亦见Philodemus, *de Mus.*, p. 74。

4　xiv. 96.

5　Op. cit. xxi. 1138 b（文本已经残损）。

说是用不协调的东西拼凑而成（"他们采用拼凑手法，写出波吕伊多斯那一路的诗歌"）。没有证据显示（亚里士多德[1]曾提到过的）波吕伊多斯的《伊菲革涅亚》（*Iphigeneia*）是不是酒神颂作品（如蒂耶克［Tièche］所推测）。仅有的另一个关于他的事实是，他描写的阿特拉斯（Atlas）是个利比亚牧羊人，佩耳修斯把阿特拉斯变成了石头。

赛利努斯（Selinus）的**忒莱斯忒斯**也属于公元前4世纪初。帕罗斯岛大理石碑文说他（可能是第一次）获奖是在公元前402/1年。由阿忒那奥斯保留下来的《阿尔戈号》（*Argo*）的残篇中，含有忒莱斯忒斯对美兰尼皮得斯关于雅典娜拒绝双管竖笛的说法的回应；因为我们还没有更好的本时期酒神颂的例证，所以它也是可以加以引证的：

> Fr. 1 D：我不相信，智慧的雅典娜女神手持灵巧的乐器，继而因担心不雅的丑陋把那东西投入山林，在宁芙所生、跳着舞蹈的马耳叙阿斯看来，那乐器却是一种荣光。为什么她对美貌的执着时刻都不能放松？她原本已被克洛托（Klotho）预言了终身不嫁、一世童贞的命运。但是诗人们胡诌的无舞蹈的流言就产生在希腊，它是对灵巧的艺术充满嫉妒的责难，就像是这个谣言的同谋，这个高贵女神的气息被如翼般翻飞的双手捧起，奉至吵闹神的面前。

同样的主题也出现在《阿斯克莱皮乌斯》（*Asclepius*）中：

> Fr. 2 D：或者那位将纯洁的气息吹入神圣的双管竖笛的弗里吉亚王，他第一次与多里斯的缪斯（Dorian Muse）相遇就是在明亮的吕底亚曲调中，插上了美丽翅膀的猛烈气息与笛身的簧片紧密地交织在一起。

53

1　*Poet*. xvi. 1455ᵇ6.

另一个残篇将弗里吉亚曲调的引进归功于伯罗普斯（Pelops）：

Fr. 4 D：首先将希腊的圆形剧场和他们的双管竖笛加以混合，伯罗普斯的同伴们唱起了母亲山（mountain Mother）的弗里吉亚曲调。他们在快速的佩克提斯（pektis）弦乐声中哼唱吕底亚颂诗。

《许米乃》（Hymenaeus）是一首写弦乐器马伽迪斯琴（magadis）的酒神颂，其中有四行保留下来。

Fr. 3 D：一个又一个地发出了哭声，哭声是在挑战发出牛角声的马伽迪斯琴，演奏者手指上下拨动，以赛车的速度在五根弦的汇合处快速行进。

无法从残篇中看出忒莱斯忒斯的风格究竟是怎样的；但是他的创作长期流行，与伟大的悲剧诗人的剧作和菲罗辛诺斯的酒神颂一道，是亚历山大大帝在远东想要阅读文学的时候点名要看的作品。[1]

54　卡美鲁斯（Cameirus）的**阿那克山德里德**，喜剧诗人，也写过一首酒神颂，如果卡迈里昂（Chamaeleon）[2]所讲的故事还有一点真实性的话，他说"当他在雅典上演酒神颂的时候，他骑马进入，分送歌曲的台本"。

狄卡伊俄该内斯（DICAEOGENES），悲剧诗人，（据阿波克拉提翁〔Harpocration〕和苏达辞书）也写过酒神颂。

1　plut. *Alex.* viii.〔根据 Diodorus, xiv. 46, 6 忒莱斯忒斯、提摩修斯、菲罗辛诺斯、波吕伊多斯约在公元前398/7年名声大噪。忒莱斯忒斯、美兰尼皮得斯和菲罗辛诺斯在一份维也纳莎草纸（19996, Oellacher, *Mitt. Aus der Papyrussammlung*, I [1932], 136 f.）中都被提到了，它看上去是公元前3世纪后期进行的关于公元前5世纪后期酒神颂的一场讨论；但是没有提供更多的相关内容。*I. G.* ii². 3029记录了公元前4世纪初期忒莱斯忒斯的一次获奖。〕

2　In Athen. ix. 374 a. [F. Wehrli, *Schule des Aristoteles*, ix, No. 43 and p. 87.]

岐奥斯的**利康尼俄斯**（LICYMNIUS of Chios）曾被亚里士多德[1]提及，一同被提到的还有悲剧诗人开瑞蒙（Chaeremon），他们都属于作品风格很适于阅读的作家；[2]他的酒神颂曾被阿忒那奥斯提到过。[3]他还是一个修辞家。

忒拜的**贴利西亚斯**（TELESIAS of Thebes）据说是[4]亚里士多塞诺斯的同时代人，因此也就必然属于公元前4世纪下半叶。他被亚里士多塞诺斯当作糟糕的例子加以引证——在旧学派（也就是品达和古人那一派）的风格中成长起来，却也转向后来的戏剧化、多样化的音乐；但他的底子是如此之好，以至于他要以菲罗辛诺斯的风格进行创作的尝试竟然失败了。

提及**阿尔齐斯特拉图斯**（ARCHESTRATUS）的铭文是在普鲁塔克[5]的著作中发现的，普鲁塔克（援引帕奈提乌［Panaetius］）表明，虽然法列隆（Phalerum）的德米特里厄斯已经认定里面提到的"阿里斯提德"（Aristides）这个名字属于波斯战争中的一个英雄，但铭文上的字母的形状还是证明它的年代属于后欧几里得（post-Euclidean）时代。这句话是："安提奥齐斯获奖，阿里斯提德是赞助人，阿尔齐斯特拉图斯是演出人。"

该铭文提供了一份酒神颂诗人的名单，其中除了关于他们于公元前4世纪和此后不久曾在雅典获奖之外，其他的事迹几乎什么也没提供：阿里斯塔库斯（Aristarchus，公元前415/4年），菲罗夫隆（Philophron，公元前384/3年），欧克列斯（Eucles，从公元前365/4年以前起：他曾数度在萨格里亚节获奖），派得阿斯（Paideas，他于公元前4世纪前期在萨拉米斯［Salamis］获奖），雅典的吕西亚得斯（Lysiades of Athens，公元前351年和前334年，他是在吕西克拉忒斯的纪念碑上受纪念的诗人），西夕温的伊壁鸠鲁　55

1　*Rhet.* iii. 1413ᵇ12.

2　克鲁西乌斯（*Festschr. Für Gomperz* [1902], pp. 381 ff.）表明，这并不意味着它们不是为了表演而创作或者不适合于表演，而是说它们的写作风格很流畅，这使得它们不需要太多地借助于演员的表演。

3　xiii. 603 d.

4　Pseudo-Plut. *de Mus.* xxxi. [F. Wehrli, *Schule des Aristoteles*, ii, No. 76 and p. 71.]

5　*Aristid.* i. ［见 *I. G.* ii². 3027 和 *Hesp.* xxiii (1954), 249。］

（Epicurus of Sicyon，身为雇佣兵的恰利斯［Chares］是他在公元前334/3年的赞助人），洛克里的卡里拉欧斯（Charilaus of Locri，公元前328/7年），哈格努斯的潘菲卢斯（Pamphilus of Hagnus，公元前323/2年），卡尔基达摩斯（Karkidamos，公元前320/19年），阿尔戈斯的希兰尼库斯（公元前308年之后），阿卡狄亚的厄拉同（Eraton of Arcadia，约公元前277/6年）以及彼奥提亚的忒奥多里达斯（Theodoridas of Boeotia，约公元前266/5年）。这个名单再一次将许多非雅典人的名字包括在内。[1]

§8. 我们已经注意到[2]，在公元前4世纪的赞助人纪念碑中，竖笛手的名字广泛出现，同时也有赞助人和诗人的名字。在这个世纪的上半叶，竖笛手的名字通常出现在诗人的后边；到了这个世纪的后半叶，它们实际上出现在了诗人的前边——这有力地证明，音乐的重要性在逐步增加。[3]

有一些著名的双管竖笛手的名字流传了下来。在公元前5世纪，忒拜（在该地，艺术得到了充分的发展）的普洛诺姆斯（Pronomos of Thebes）一度很出名；有一首铭体诗[4]道："希腊人偏爱忒拜是看中它在笛子上的才艺，而厄尼亚得斯（Oiniades）的儿子普洛诺姆斯又得到忒拜人的偏爱。"

亚基比德（Alcibiades）跟从普洛诺姆斯学习，而他的音乐，以及阿尔戈斯的撒卡达斯（Sacadas of Argos）的音乐，都是演奏给按照伊巴密浓达（Epaminondas）的命令正在重建麦西尼城（Messene）的工人听的。他的儿子厄埃尼亚得斯（Oeniades）被提到在雅典为菲罗夫隆演奏，后者曾在公元前384/3年获奖。[5]

公元前4世纪的著名竖笛手有安提戈尼达斯和多里翁，二人似乎形成了

1 ［路易斯先生增加了狄俄丰（Diophon，公元前375/4年，*I. G.* ii². 3037），梅多格涅斯（Meidogenes，*I. G.* ii². 3057），瑙普里俄斯（Nauplios，公元前334/3年，*I. G.* ii². 3069）。］

2 见上文，页36。

3 相关材料都由赖什就便收入了 *R. E.* iii, col. 2435 b。

4 *Anth. Pal.* xvi. 28；见 Paus. IX. xii, §5；IV. xxvii, §7；Ar. *Eccl.* 102；那不勒斯羊人剧陶瓶，文物名录85。

5 *I. G.* ii². 3064.［或许陶瓶上的普洛诺姆斯是另一个儿子，他也于公元前370年在麦西尼城表演。］

对立的流派；[1] 而萨摩斯的提勒芬尼斯（Telephanes of Samos）在德摩斯梯尼受到美狄亚斯（Meidias）攻击的场合为德摩斯梯尼演奏。美狄亚斯被葬于麦加拉（Megara）[2]，一个现存的铭体诗纪念他。[3]

其他人有克里索戈努斯（Chrysogonus，小斯特西可汝斯之子）；忒拜的提摩修斯；欧优斯（Euius），他于公元前324年在苏萨城（Susa）亚历山大的婚宴上演奏；[4] 伊斯梅尼亚斯（Ismenias）和卡皮西亚斯（Kaphisias）。他们大多是忒拜人。狄第姆斯（Didymus）[5] 讲述了一个老式而别致的故事：在腓力普于梅松（Methone）失去一只眼睛前不久，他安排了一次音乐比赛，在这次比赛上，安提戈尼达斯、克里索戈努斯和提摩修斯都演奏了表现库克洛佩斯故事的音乐。

安菲斯（Amphis）的一个残篇[6] 描绘了参加比赛的部落急于得到一个好笛师的迫切心情，以及观众期待新的音乐效果的热烈情绪。有些人推测米南德（Menander）的段落[7] 所描写的就是酒神颂，它说歌舞队大部分是由假人组成的，只有少数几个歌手。这是不可信的；但如果它是真的，那就更加强调了乐手的重要性。

或许是由于竖笛手太重要，能够使他展示演奏技巧的旧式酒神颂现在也上演了，任何对于文字的兴趣都退居第二位。[8] 于是，忒拜的提摩修斯凭借米利都的提摩修斯的《疯狂的埃阿斯》在雅典获奖，这时，距离后一个提摩修斯离开人世已经好几年了（Lucian, *Harmonides*, I）。表演旧式音乐的做法也许在雅典之外也很普遍。这一点，后来在提奥斯（Teos）的一个公元前

1　Pseudo-Plut. *de Mus.* xxi. 1138 a, b.

2　Paus. I. xliv, §6.

3　*Anth. Pal.* vii. 159.

4　Athen. xii. 538 f.

5　Comment. on Dem. 12, 56 (*Berl. Klass. Text*, i. 59).

6　Fr. 14 K.

7　Fr. 153 (Koerte).

8　歌舞队教练的身份得到提升，从诗人中分离出来，可能也是上演已逝创作者作品的结果：见赖什在*R. E.* v. 404中的论述。

193年的铭文中[1]也有过有趣的描述，碑由克诺索斯（Cnossos）人竖立，主旨是感激提奥斯的公民派了两个使者希罗多德（Herodotus）和墨涅克勒斯（Menecles）造访克里特岛；其中的墨涅克勒斯数度用里拉琴表演了提摩修斯和波吕伊多斯的作品以及克里特岛的旧诗人的作品，"有教养的人这样做是合适的"。

前引既可代替旋歌和反旋歌，也可以放在那之前——这种开场时的引入每每与诗的主题无关（相关材料来自亚里士多德[2]），就像典礼演说的绪论同演说主题的关系一样；除此之外，公元前4世纪的酒神颂在形式上没有太多的东西可说。也许以祝祷结尾的惯例得到了保留。[3]在伴奏方面也许有过各种各样的试验；提摩修斯曾经在某种场合用西塔拉琴代替双管竖笛；并且采用柏拉图所反对的混合的音乐模式，这在乐器方面自然就不保守了；但是克鲁西乌斯[4]引用的阿忒那奥斯[5]的一段话证明，响板并不在酒神颂的场合使用。也许用重复音节的方式去适应音乐（阿里斯托芬在《蛙》中曾经戏仿过，欧里庇得斯在德尔斐颂诗中也采用过）在酒神颂里很常见[6]，但是现在已经没有实例能够证明。

§9. 在离开公元前4世纪之前，我们可以留意一下厄琉息斯的酒神颂表演的记录，那里确实有一个叫达马西亚斯（Damasias）的人（忒拜的狄奥尼西奥斯的儿子）为当地的酒神节支付费用，提供了两支歌舞队，"一支是男童歌舞队，一支是男子歌舞队"，一篇至今尚存的铭文记录了对他的公开感谢和纪念；[7]在萨拉米斯，笛子演奏者是提勒芬尼斯，诗人是派得阿斯；[8]而在

1 Schwyzer, *Dialectorum Graecorum exempla epigraphica potiora* (1923), p. 190.

2 *Rhet.* III. xiv. 1415ᵃ10.

3 Aristid. *Rom Enc.* i. 369 (Dind.): "最好像酒神颂和日神颂诗人那样增加一段祝祷然后结束演讲。"

4 xiv. 636 d.

5 In *R. E.* v. col. 1223.

6 见Crusius, *Die Delphischen Hymnen* (*Philologus*, Suppl. -Bd., liii. 93)。

7 *I. G.* ii². 1186.

8 Ibid. 3093.

比雷埃夫斯（如已经被注意到的）[1]，"不少于三支圆形歌舞队"的表演顺序是依据演说家吕库古的法律在一个波塞冬节上排定的（这很值得一记），获胜者的奖金分别是固定的10、8、6迈纳。也有些铭文上有公元前4世纪西奥斯的男童歌舞队和男子歌舞队的记录，铭文还记录了将男童歌舞队从海岛送往提洛岛。[2] 伊阿索斯（Iasos）的酒神节上的圆形歌舞队大约是在亚历山大时代记录的。[3] 菲罗达姆斯（Philodamus）在献给酒神的日神颂中提到了德尔斐的圆形歌舞队比赛。[4] 在忒拜，伊巴密浓达是一支由竖笛伴奏的男童歌舞队的赞助人。[5]

第七节　结　论

看来，酒神颂的历史原来竟是个有些混乱、令人失望的东西。除了巴库里得斯的那些作品（如果它们是酒神颂的话）之外，没有一部完整的酒神颂保留下来，而品达作品的残篇又静谧优雅得似乎属于另一个世界，从中几乎找不出酒神精神。但是，唯有品达时代的酒神颂才是最值得去了解的；后期的酒神颂，现存的残篇也许就足够了。

令人不满的还有，我们所能获取的事实不得不在很大程度上依赖这样一批作家——他们的批评才能和史学才能不值得我们抱有任何的信任。《论音乐》——被认定为普鲁塔克的作品——的作者，主要依据是利基翁的格劳库斯（Glaucus of Rhegium）和亚里士多塞诺斯（他们自己就处在尚未断裂的一脉传统之中，尽管这个传统未必纯粹）；但是我们很难找到他的一些具体说法究竟源自何处，依赖他可能会带来更大的麻烦。阿忒那奥斯保留了许多

1　见上文，页4。

2　Halbherr, *Mus. Ital. di antich. class.* I. ii (1885), 207–208; *I. G.* xii. 5. 544, 1075.

3　*Corpus Inscriptionum Graecorum*, 2671=Michel, *Receuil d'inscriptions greques* (1897), p. 462.

4　l. 135；见Fairbanks, *Study of the Greek Paean*, p. 143; J. U. Powell, *Collectanea Alexandrina* (1925), p. 169。

5　Plut. *Vit. Aristid.* i.

有价值的材料，但他的问题是材料来源太相近，那些研究过它们的人对这些材料一直持不同的态度。没有什么让我们觉得要可信得多，除非我们能侥幸复原卡迈里昂或某个类似的"研究者"的著作。

更加令人不满的是，我们实际上没有证据证明，在古典时期，作为一种宗教庆典形式的酒神颂所展示的精神究竟是什么。在这方面，我们也许能想象德尔斐的冬季酒神颂和雅典的春季酒神颂之间有所不同，前者正当阿波罗离开而狄奥尼索斯也许被认为是更黑暗面相的他时。但是（如果仅就文本而言）没有任何根据能把希腊的酒神颂与任何阴间祭祀、酒神或其他神的祭祀仪式相联系，而如果酒神颂是在花节上演唱，它们与节庆最后的或黑暗的一天又没有关系。品达的残篇均色彩明亮、情绪欢快。普鲁塔克将酒神颂与日神颂做了对比[1]，时间从狄奥尼索斯和扎格柔斯（Zagreus）两个酒神融为一体、酒神的秘仪在希腊形成很久之后开始，而当普鲁塔克试图证明混乱的音乐（显然就是后来的酒神颂）符合神秘的神灵体验的时候，他也许有些沉湎于自己的幻想。别处也没有任何痕迹显示酒神颂与相关的神秘仪式之间存在联系，而且其实普鲁塔克自己也不这么主张，而只是将被扭曲的酒神颂音乐与体验到神的混乱感受相比较——这种比较几乎没有价值，而且远离音乐的创作者的内心。我们所能看见的是，随着其文辞的重要性大大降低，酒神颂很快就失去了宗教意味，它几乎可被称为"音乐会音乐"，就像19世纪的"清唱剧"一样。在酒神颂的历史的最后阶段，它似乎变得相当世俗化了。但是眼下我们必须满足于对许多我们应该知道的东西付之阙如。

1　*de Ei ap. Delp.*, p. 389 a.

第二章　希腊悲剧的起源

第一节　已知最早的希腊悲剧及其特征

欲讨论希腊悲剧的起源，方便的做法是首先陈述发生在可以形成清晰图景的最早时间点的已知事实，然后从这个起点向前追溯。埃斯库罗斯的《乞援人》区别于所有其他现存希腊悲剧的地方在于，该剧的大部分都由歌舞队表演，只有很小的一部分由第二个演员表演，而且对这个演员的艺术处理很简单（有时甚至是粗糙）。[这些特点无可争辩，但现在看来须归因于特定主题的需要，而非戏剧创作的年代较早。一个显然属于埃斯库罗斯剧作的某个版本的莎草纸残篇[1]引用了一段官方戏剧演出记录，其中非常重要的词句是"埃斯库罗斯因……《达那奥斯的女儿们》、《阿米摩涅》（*Amymone*）获头奖。第二名，索福克勒斯"。长期以来，《乞援人》《埃及人》《达那奥斯的女儿们》和《阿米摩涅》都被认作是一组四联剧，其中《阿米摩涅》属于羊人剧（阿米摩涅是达那奥斯的50个女儿之一）。残篇的阙文有空间容纳《乞援人》和《埃及人》的剧名。这个四联剧不可能在公元前468年——即索福克勒斯的剧作第一次上演之年——上演，公元前467年也被排除在外，因为这一年埃斯库罗斯上演的是另一组四联剧：《拉伊俄斯》《俄狄浦斯》《七

1　*Oxyrh. Pap.* xx, No. 2256, fr. 3（O. C. T., p. 2复制；Loeb, fr. 288）。特别见 E. G. Turner, *C. R.*, N. S. iv (1954), 21; A. Lesky, *Hermes*, lxxxii (1954), 1; E. C. Yorke, *C. R.*, N. S. iv (1954), 10。

将攻忒拜》《斯芬克斯》。

因而《乞援人》就不可能早于《波斯人》（公元前472年上演）或《七将攻忒拜》（公元前467年）。这些剧作都不同于后来的悲剧，歌舞队的台词比演员的台词多得多。《乞援人》的歌舞队与《复仇女神》（Eumenides，公元前458年上演）的歌舞队同样地位突出，而这完全是由于埃斯库罗斯对故事的处理手法。四联剧的第二部是《埃及人》，但埃古普托斯（Aegyptus）的儿子们不一定就是歌舞队，就像赫拉克勒斯的孩子们（Heraclidae）在同名剧作中不一定充当歌舞队一样；坎宁汉小姐[1]就曾经指出，主歌舞队可能一直是达那奥斯的女儿们。在第三部《达那奥斯的女儿们》中，许佩尔墨涅斯特拉（Hypermnestra）至少一定发展成独立的角色了，而且戏份较重。

《七将攻忒拜》也属于一组情节连续的四联剧。但不同于《乞援人》和《波斯人》之处是有一个三音步抑扬格的开场白，诗中埃提欧克列斯得知七将准备进攻。正如我们将看到的，菲律尼库斯九年前就使用了开场白，亚里士多德将开场白的发明权归于忒斯庇斯；在《乞援人》和《波斯人》中，歌舞队一上场，戏就开始，因而这种手法应该是一种创新，而非沿用旧例。

《波斯人》的独特之处还在于对话的音步也不同，或为四音步扬抑格，或为三音步抑扬格。公元前472年上演的四部戏——《菲纽斯》（Phineus）、《波斯人》、《格劳库斯·波特尼乌斯》（Glaucus Potnieus）、《普罗米修斯》（羊人剧）——相互之间没有联系。[2]将《波斯人》与其他三部戏构成一个系列，表明波斯战争已经被视为与特洛伊战争级别相同的英雄事件，而且我们知道，雅典人已经接受菲律尼库斯的《攻陷米利都》（Capture of Miletus）和

1　Rhein. Mus. xcvi (1953), 223. 关于三联剧的重建，见温宁顿-英格拉姆（R. P. Winnington-Ingram）最近在 J. H. S. lxxxi (1961) 发表的论文。

2　《菲纽斯》中肯定包含哈尔皮厄斯（Harpies）之死，因而可被视为一部有圆满结局的剧作。在《格劳库斯》（Glaucus）中国王准备走出他的双轮战车（fr. 37），歌舞队祝他路途平安（fr. 36）；王后在有人向她告知他的命运之前或许已经梦见了这一点（洛贝尔［Lobel］论 Oxyrh. Pap. 2160; fr. 443 Mette）。在羊人剧中，羊人点燃了从普罗米修斯那儿拿来的火把，普罗米修斯似乎还发明了烹饪和医学（frs. 205–206; Oxyrh. Pap. 2245; Beazley, American Journal of Archaeology, xliii[1939], 619 f.）。见 H. D. Broadhead, The Persae of Aeschylus, 1960, lv ff.。

《腓尼基妇女》(*Phoenissae*) 参加比赛。]

我们对公元前5世纪早期的悲剧的少量知识表明，酒神主题可以被选择，但显然不是优先主题。偶尔也会选择当代主题，如果它能具有英雄高度的话。歌舞队和演员均戴面具。对话语言基本上是阿提卡方言，偶尔点缀一点史诗和多里斯方言（出现频率更低）的形式和词语；抒情诗进一步偏离阿提卡方言，因为属于史诗和非戏剧式抒情诗的形式和词语用得越来越多；以长音A取代E——这是除了伊奥尼亚和阿提卡之外所有的希腊方言都采用的方法——成了规则（悲剧语言与多里斯方言的关系这一具体问题，下文再讨论）。

我们不知道，在公元前5世纪上半叶是否流行三联剧或四联剧。但这在埃斯库罗斯本人很有可能是通常的做法，"达那奥斯的女儿们"四联剧、《俄瑞斯提亚》、"忒拜"四联剧以及《吕库该亚》(*Lycurgeia*，但这个标题下的各剧之间的关系并不清楚）可以证明这一点；但除了埃斯库罗斯以外，其他人有确切记录的三联剧或四联剧却很少——只有波吕弗拉特蒙(Polyphradmon)的《吕库该亚》[1]、菲罗克勒斯(Philocles)的《潘狄俄尼斯》(*Pandionis*)[2]、墨勒图斯(Meletus)的《俄狄浦提亚》(*Oedipodeia*)[3]以及索福克勒斯的《忒勒菲亚》(*Telepheia*)。[4]

在整个古典时代，四联剧的最后一部都是羊人剧——现在已知的只有欧里庇得斯的《阿尔刻提斯》(Alcestis)属于例外。其形式整体上与悲剧相

62

1　Arg. Aesch. *Sept. c. Theb.*

2　阿里斯托芬的《鸟》行281的古代注疏家，论关于亚里士多德《雅典演剧官方记录》的权威性。

3　Plat., p. 893ª14的古代注疏家也论及亚里士多德《雅典演剧官方记录》的权威性 [Nauck, *Tragicorum Graecorum fragmenta*, p. 781]。罗伯特(Robert, *Oedipus*, pp. 396 ff.) 为他的观点提供了强有力的理由，认为欧里庇得斯的《克吕希波斯》(*Chrysippus*)、《俄诺玛俄斯》(*Oenomaus*) 和《腓尼基妇女》这三部剧在公元前411年前后一道上演，它们的主题之间是有联系的。这似乎表明，有关联的四联剧或三联剧的创作主要为埃斯库罗斯所独有，而且他自己也不常这么做。[在公元前415年，欧里庇得斯的《亚历山大》(*Alexander*)、《帕拉墨得斯》(*Palamedes*) 和《特洛伊妇女》表现的是特洛伊战争故事的连续阶段。]

4　[见*Festivals*, p. 82。]

似，由（全体都戴着面具的）歌舞队与演员配合演出；但歌舞队始终只代表羊人——一种半人半兽的动物，它们由塞伦诺（Silenus，这是个演员）率领，（在剧中）最常与酒神狄奥尼索斯在一起，当然也会与其他神祇或某些英雄一道出现。他们的服装很是不雅；剧中有大量充满活力的舞蹈，语言和动作通常都很下流。情节取自荒诞不经的古代传说，或对古代传说做滑稽可笑的改写。羊人剧是酒神节比赛上想要获奖的作品不可缺少的一部分。

以上是对公元前5世纪前期与悲剧和羊人剧有关的事实的概述。我们现在只能在相关史料允许的范围里，向上追溯这些艺术形式的历史。

第二节　菲律尼库斯、普拉提那斯、科利勒斯

§1. 菲律尼库斯比同时代的埃斯库罗斯年长一些——第一次获奖在公元前511—前508年，我们所掌握的关于他的信息表明，抒情因素在他的作品中占主导地位并且具有很高的文学价值，还表明他的创作并不限于酒神题材。这种说法的依据几句话就可以说清楚。

阿里斯托芬[1]热情地赞颂菲律尼库斯的抒情诗。菲律尼库斯似乎创编了多种新的歌舞队舞蹈，普鲁塔克[2]这么写他："悲剧诗人菲律尼库斯自称'舞蹈赐予我的舞步，就像海水在严寒的冬夜形成的波涛。'"

从菲律尼库斯剧作的标题即可见出他笔下题材的多样。《普勒隆尼埃》（*Pleuroniae*）讲的是墨涅阿格尔（Meleager）和俄纽斯（Oeneus）在卡吕冬狩猎野猪的故事；《坦塔洛斯》（*Tantalus*）源自伯罗普斯之家的故事；《埃及人》和《达那奥斯的女儿们》来自达那奥斯的50个女儿的故事；《安泰俄斯》（*Antaeus*）和《阿尔刻提斯》源自赫拉克勒斯的传奇故事，《阿克特翁》

1　《鸟》行748及以下诸行。见《马蜂》行220；《地母节妇女》行164。不必过度解释阿里斯托芬在《蛙》的行910及以下诸行中提及欧里庇得斯一事。

2　*Symp. Quaest.* VIII. ix, §3.

（*Actaeon*）来自阿提卡传说；《攻陷米利都》（如果是这个标题的话）[1]和《腓尼基妇女》取材于当时的历史事件。[我们还可以在这些剧目中加进一部特洛伊系列题材的剧本，按照阿忒那奥斯的说法，fr. 13 N "爱的光芒闪耀在绯红的脸颊上"写的就是特洛伊罗斯（Troilus）。]

　　苏达辞书说菲律尼库斯是 "第一个采用悲剧形式的忒斯庇斯的一个学生" ——这句话几乎无法从字面上加以解释，如果（看起来极有可能）忒斯庇斯在公元前560年左右就已经展示了戏剧；他发明了四音步，这似乎只是说他的四音步是悲剧中现存最早的四音步；他第一个采用了女角——这个说法我们无法考证。

　　少得可怜的残篇显示，菲律尼库斯是诗歌语言大师，带有一点埃斯库罗斯的华丽和丰赡。[能确认是剧作的很少。黑暗主题与戏剧性事件从标题上即可辨认。不同于埃斯库罗斯的地方是，菲律尼库斯将埃古普托斯和他儿子一同带到了阿尔戈斯（1 N）。在《阿尔刻提斯》[2]中，死神显然出现在了舞台上，他带着剑，割掉了阿尔刻提斯的头发。也许这个剧提到阿波罗灌醉命运女神并设计让她们放走阿德墨托斯（Admetus）的故事。现存的抑抑扬格残篇（2 N）似乎是通过歌舞队讲述和想象赫拉克勒斯怎样承受死神的巨大压力。没有证据表明这究竟是不是一部羊人剧。《普勒隆尼埃》的残篇之一（5 N）是信使的一段抑扬格台词，另一个残篇（6 N）是歌舞队关于墨涅阿格尔之死的叙述，诗律为古体扬抑抑扬格。（坎宁汉小姐曾向我指出，它同此前一段信使的演说的关系与《波斯人》中歌舞队同萨拉米斯演说［行548及下一行，尤其是行576及下一行］的关系是一样的。）《攻陷米利都》[3]与公元前494年波斯人毁城有关，而且还有人认为该剧曾于公元前493/2年地米斯

⁶⁴

1　苏达辞书未曾提及这个标题，但是提到了一部称作《正直的人》（*Just Men*）或《开会中的波斯人》（*Persian in Council*）的戏剧——这或许指的是一支波斯老人歌舞队。[苏达辞书的相关文字见附录。]

2　[见A. M. Dale, *Euripides' Alcestis* (1954), p. xii。]

3　见A. Lesky, *Tragische Dichtung*, p. 47。关于与地米斯托克利的关系，见H. T. Wade-Gery, *Essays in Greek History*, p. 177; W. G. Forrest, *C. Q.* N. S., x (1960), 235 ff.。

托克利（Themistocles）执政期间上演；菲律尼库斯被罚款1000德拉克马。《腓尼基人》[1]可能上演于公元前476年，那一年菲律尼库斯与作为赞助人的地米斯托克利一道获奖。关于埃斯库罗斯的《波斯人》（公元前472年获奖）的一篇简介告诉我们，埃斯库罗斯的剧本是根据菲律尼库斯的《腓尼基人》改编的，但在菲律尼库斯的戏中，开端是一个阉人（用三音步抑扬格）报告薛西斯（Xerxes）的失败，这时菲律尼库斯正为评议人安排座位。有两个残篇存留至今。（1）fr. 11 N："在竖琴的伴奏下唱歌"也许是用三音步抑扬格描写宴会被消息打断。（2）《奥克西林库斯古卷》（*Oxyrh. Pap.* 2, No. 221）："从午前到傍晚许多人被杀"来自送信人的四音步扬抑格台词。这件事与发生在米卡列（Mykale）的黄昏屠杀有关。由于埃斯库罗斯《阿伽门农》的时间是虚构的，那么菲律尼库斯把关于萨拉米斯和米卡列的报告放在同一剧作中，就不是不可能的。如果歌舞队是老年波斯人组成的（关于《波斯人》的简介这样说），那么腓尼基妇女想必是一个辅助的歌舞队。

因此我们可以说，菲律尼库斯使用开场白，其叙述性台词既可以是三音步抑扬格，也可以是四音步扬抑格，合唱抒情诗可以是叙述，也可以是想象戏剧进程中发生的事件，而菲律尼库斯可能使用了辅助性歌舞队。[2]]

§2. **普拉提那斯**是一个令人困惑的问题，也是苏达辞书中一条难以辨认的注释。[3]他被描述为"福里孜斯人，悲剧诗人。在第70届奥林匹亚节（约公元前499—前496年）上与埃斯库罗斯和科利勒斯（Choerilus）比赛。是第一个写作羊人剧（*satyroi*）的……展演的50部戏剧中有32部羊人剧。他曾经获奖一次"。他的名字显然在传统上尤其与羊人剧相关联；这一点也从狄奥

1 见A. Lesky, loc. cit。

2 苏达辞书中有一段关于另一个菲律尼库斯——墨兰索（Melanthas）的儿子的文字写道："雅典人，悲剧诗人。其剧作有：安德洛墨达（Andromeda）、厄里戈涅（Erigore）。他还写了战舞。"但不曾提到他的年代，编辑者也许把同一名字的不同诗人弄混了。在公元前425年前后的陶瓶（保留在哥本哈根，文物名录4）上领唱酒神颂的菲律尼库斯或许被认定为喜剧诗人更正确，见上文，页53关于阿那克山德里德的叙述。

3 ［附录］

斯科里得斯（Dioscorides）关于索西透斯（Sositheus）[1]的铭体诗中、从泡珊尼阿斯[2]的叙述中显示出来，后者表明普拉提那斯的故乡仍有人记得他："这里也有对普拉提那斯的儿子阿里斯提亚斯的记忆。阿里斯提亚斯和他的父亲普拉提那斯写出了埃斯库罗斯之外最成功的羊人剧。"在公元前5世纪的制度下，普拉提那斯无法在雅典被完全展示，因为制度规定每个诗人只能上演3部悲剧和1部羊人剧，而他的50部戏剧有三分之二是羊人剧，如果苏达辞书所说正确的话；[3]但是，这个制度也许有可能只是在这个世纪开始之后才执行，那么当时的条件就允许诗人既上演悲剧又上演羊人剧而不限制比例，或者只上演羊人剧而不上演悲剧。

　　遗憾的是无从说出这项制度是从什么时候开始实行的。也许是当城邦规定的赞助人制度出现之时；把责任放在个人肩上，就需要人们明了，若要比赛公平进行，每个人的责任何在。在此之前，风险也许都由诗人自己承担。我们将看到[4]，公元前534年左右开始建立比赛规则，而在僭主被废除后，戏剧节又做了些调整和改革。记录城市酒神节获奖者名单的碑文虽然顶上有破坏[5]，但似乎开始于"首次出现祭祀酒神的kômoi（狂欢）的这一年"。卡普斯（Capps）和威廉（Wilhelm）重构了碑文佚失的开头，把这个记录开始的年份定为公元前502/1年左右。他们认为，把我们讨论的制度的起始时间定在公元前502/1年左右，至少具有相当的可能性，距离必要的精确年份也许并不遥远。从苏达辞书等文献中发现的早期作家论希腊文学的传统记录了忒斯庇斯、科利勒斯、菲律尼库斯等人的年代，当然不能由此而认为学者提出的铭文上的初始年份不能成立——维拉莫维茨似乎是这么想的。记录传统

66

1　*Anth. Pal.* vii. 707（公元前3世纪）。在同一作家论述索福克勒斯（vii. 37）的铭体诗中也提到了普拉提那斯，这一点颇为费解。

2　II. xiii, §6.

3　卡普斯认为普拉提那斯也许为别的诗人创作了同他们的三部曲一道上演的羊人剧，这样他的羊人剧的数目之所以不成比例也就找到了原因，这种观点充满智慧。也许这32部戏剧都不曾在雅典上演。

4　见下文，页76。

5　［见*Festivals*, p. 103。］

的人不一定是从这个碑文中获取信息的。

　　（在苏达辞书的注释中）普拉提那斯"第一次写作羊人剧"这句话的意思是，在苏达辞书的编纂者看来（或根据他的权威性资料），普拉提那斯是公元前5世纪所知第一个创作羊人剧这种体裁的人，不可能有别的含义。同一含义的"羊人剧"一词也用在上文中所引泡珊尼阿斯的段落中，其他许多地方也可以见到。[1][这个说法与考古发现相符；舞台装束的羊人首次出现在阿提卡陶瓶上是在公元前5世纪上半叶。[2]]

　　新的羊人剧肯定是与悲剧一道被带入酒神节的，这种做法可能从公元前534年起就正规化了。弗利金杰（Flickinger）教授[3]认为，普拉提那斯作品可以看作为恢复节日的酒神特征的努力。

　　　　在悲剧失去了它所专有的酒神主题（Bacchic theme）并明显脱离了原先的特征之后，普拉提那斯引进了一个新的演出方法以满足宗教的保守性，这种演出方法后来叫作羊人戏剧。这是他的故乡福里莜斯的戏剧性酒神颂（当然它从厄庇格涅斯［Epigenes］时代以来多少有些发展）与当代悲剧的结合。

但是这远远超出了史料能确证的范围。关于普拉提那斯到底见过什么，我们一无所知；至少也同样可能的是，他和忒斯庇斯来到雅典只是为了寻找演出机会；在福里莜斯也没有关于酒神颂的丝毫证据，我们对厄庇格涅斯的酒神颂或羊人剧一无所知，从阿里翁到拉索司，酒神颂是如何发展的也无从知晓。（关于厄庇格涅斯的史料以及雅典人在宗教方面的保守性的种种说法，

1　这一传统可能也出现在托名阿克戈（Acron）的古代注疏家为贺拉斯的《诗艺》行216所做的注疏中："西塔拉琴最早是单弦的，后来左加一点，右加一点，他们在悲剧中加入了羊人剧中，在保持着整体的肃穆感的同时会根据普拉提那斯［抄本亦作克拉提努斯］的理念在羊人剧中开些玩笑。是他把羊人剧的传说引入到酒神节中的。"

2　见文物名录90、91。

3　*Greek Theatre*, pp. 23, 24.

下文再讨论。[1]）

　　关于普拉提那斯的悲剧，我们所知甚少。从《七将攻忒拜》的简介中我们读到了阿里斯提亚斯以《佩尔修斯》《坦塔洛斯》和他父亲普拉提那斯的羊人剧《摔跤手》（*Palaistai*）获得第二名。[另一个说法[2]写的是"连同他父亲的几个悲剧"。]阿忒那奥斯[3]记录的普拉提那斯剧本的标题是"*Dysmainai* 或 *Caryatids*"，曾有人推断，*Dysmainai* 是对 *Dymainai* 或 *Dymaniai*——在卡利亚（Karyai）地方的阿尔忒弥斯节上跳舞的狄马尼安（Dymanian）少女——的误读，所以可能 *Dysmainai*=*Caryatids*（卡利亚提得舞）。也有人认为此处的 *Dysmainai*=*mainades*（酒神狂女）；[4]这似乎也很有可能。普拉提那斯的长篇残篇已经讨论过了[5]，它更有可能是出自一首酒神颂而不是一部羊人剧。

　　§3. 科利勒斯（CHOERILUS），根据赫西基俄斯和苏达辞书[6]，他是雅典本地人，且据说从公元前523—前520年之后创作了160部戏剧，获奖13次，在公元前5世纪之初与埃斯库罗斯和普拉提那斯抗衡，而且"据说他在面具和戏装方面还有所改良"。尤西比乌斯将他的盛年定在公元前482年，而《索福克勒斯的生平》（真实性可疑）将科利勒斯与索福克勒斯的竞争定在公元前468年。科利勒斯的剧作中只有一部留下标题——*Alope*。文法学家们作为隐喻的例证而加以引用的两个残篇表明，菲律尼库斯和埃斯库罗斯也

1　见页77。

2　*Oxyrh. Pap.* 2256, fr. 2.也许在这种明显是作者死后的演出中，只上演两部（而非三部）悲剧和一部羊人剧。

3　ix. 392 f.

4　见 Hesych. Dysmainai。在斯巴达舞蹈的酒神祭司。

5　见上文，页17及以下诸页。无法确认普拉提那斯的作品是否保留到了公元前4世纪。托名普鲁塔克的作者在《论音乐》第三十一章中说，亚里士多塞诺斯的记录表明，忒拜的贴利西亚斯知道品达和忒拜的狄奥尼西奥斯以及拉姆普罗克勒斯和普拉提那斯的作品；但是有一种读法是克拉提努斯，这可能是对的。此处的语境表明亚里士多塞诺斯想到的是音乐，而克拉提努斯的歌曲（很可能是曲调）很有名（见阿里斯托芬的《骑士》行529—530）。讹误也许与托名阿克戎的古代注疏家的情况（见上文，页67，注1）恰好相反。

6　[附录]

使用过同样类型的语言。

普洛提乌斯（Plotius）[1]曾引用过一个句子作为"科利勒斯格律"（metrum Choerileum）的实例——"当科利勒斯成为羊人之王的时候"，人们一般都把现在这位科利勒斯与普洛提乌斯笔下的那位当作同一个人，并且推断这句话的意思是科利勒斯以羊人剧闻名。但是赖什（Reisch）[2]却对这行诗有不同的解释。"羊人之王"亦出现在赫尔米普斯（Hermippus）[3]的一个残篇中，这一表达方式与戏剧无关；而克拉提努斯[4]嘲笑某个确有其人的科利勒斯——这个人是埃克凡底德（Ecphantides）的仆人和助手，一部名为《羊人》的喜剧的作者。普洛提乌斯引用的那句诗中的科利勒斯也许是指这个人。

69

第三节　忒斯庇斯

§1. 关于忒斯庇斯的史料更充分且更有趣，但要想把每一件事情都坐实，这样的可能性也许极少。先将比较重要的段落汇集如下：

1.帕罗斯岛大理石碑文（大约在公元前534年左右）：从诗人忒斯庇斯首次表演起，当时他在城里做了一次戏而奖品是一头山羊，270年（？），当……早先的naios是雅典的执政官。

*注：苏达辞书（No. 14）将忒斯庇斯的年代定在第61届奥林匹亚节期间（约公元前536/5—前533/2年）。最后一年（公元前533/2年）可以排除，因为那一年的执政官姓名是已知的［见T. J. Cadoux, J. H. S. lxviii (1948), 109］。

1 de Metris (Keil, Grammatici Lat. vi. 508).

2 Festschr. für Gomperz, p. 461.

3 Fr. 46 (K).

4 Fr. 335 (K).见下文，页192。

2.狄奥斯科里得斯，《帕拉丁娜文选》(*Anth. Pal.* vii. 411)：这是忒斯庇斯的发现。埃斯库罗斯使得一直很少被记述的乡间林中游戏和作乐引起了关注。

3.同上，410：这是忒斯庇斯，他第一个使悲剧歌曲成形，当酒神领着酒糟（？）歌舞队时，他为他的村民们发明了新的乐趣，他因此获得了一头山羊作为奖品（？），一筐阿提卡无花果也是奖品。那年轻人改变了这一切。时间渐久将会发现许多新东西。但我的就是我的。

*注：见普鲁塔克《论爱财》(*de cupid. div.* viii. 527 d)：祖先的酒神节盛宴举行的时候总是人多而热闹。一个盛酒的双耳瓶和一枝葡萄藤；然后有人牵来一头山羊；另一个人抱着一筐无花果跟在后边；末尾的人挂着阳具。

4.贺拉斯，《诗艺》行275—277：据说悲剧这种类型早先没有，是忒斯庇斯发明的，他的悲剧在大车上演出，演员们脸上涂了酒糟，边唱边演。[1]

5.亚历山大里亚的革利免，《杂记》(i. 79)：帕罗斯岛的阿喀罗科斯发明了抑扬格诗，以弗所的希蓬那克斯（Hipponax）发明了格律不顺的抑扬格诗，雅典的忒斯庇斯发明悲剧，伊加利亚的苏萨利翁（Sousarion of Icaria）发明喜剧。

6.厄拉托斯忒涅斯，《厄里戈涅》(*Erigone*, Fr. ap. Hygin. *de Astro*. ii. 4)：那里的伊加利亚人首先围绕山羊舞蹈。

7.阿忒那奥斯（Athen. ii. 40 a, b）：悲剧和喜剧都是从阿提卡的伊加利亚（Ikarios）的酿酒季节狂欢中起源的。

8.尤安提乌斯，《论喜剧》(Euanthius, *de Com*. I)：虽然那些溯源而上的人发现是忒斯庇斯第一个发明了悲剧，等等。

70

1 译文引自杨周翰译：《诗学·诗艺》，人民文学出版社，1962年，第139页。——译者

9. 多那图斯，《论喜剧》（Donatus, de Com. V）：忒斯庇斯第一次使得这种写作引起了所有人的关注；后来埃斯库罗斯又循着他的先行者的先例，丰富了这种写作；对于这种题材，贺拉斯等人。

10. 普鲁塔克，《梭伦传》第二十九章：当忒斯庇斯及其同伴开始创作悲剧时，追求新奇的人被吸引，循规蹈矩者则反对，争执还未有结果时，梭伦自然是沉迷于聆听和学习，尽管岁数大了，但仍习惯于通过休闲和娱乐，使自己保持活跃，他甚至还饮酒，欣赏音乐，看忒斯庇斯表演，就像古代人习惯做的那样。演出结束后他跟他说话，问他是否羞于在这么多人面前说这么多假话。彼时忒斯庇斯说这么说和做只是娱乐，不是什么不当的事情，梭伦用拐杖敲敲地面说："如果我们因此类娱乐而高兴，那此类娱乐不久就会出现在公共事务中了。"

*注：见第欧根尼·拉尔修（i. 59，梭伦的生平）：他禁止忒斯庇斯上演悲剧，因为不讲真话，有害身心。

11. 第欧根尼·拉尔修（iii. 56）：如同在旧日的悲剧中，起初是由歌舞队表演全部内容，后来忒斯庇斯发明了单独的演员，使歌舞队可以休息，埃斯库罗斯发明了第二个演员，索福克勒斯又发明了第三个，于是完成了悲剧，同样的情况也在哲学中……

12. 忒弥斯提乌斯，《演说辞》（Themistius, Orat. xxvi 316 d）：严肃的悲剧——连同它的全套人马和装备，包括歌舞队和演员都是在同一时间出现在观众面前的吗？难道我们不相信亚里士多德所说的先有歌舞队出现，用歌声礼赞神灵，然后忒斯庇斯发明了开场白和念白，然后埃斯库罗斯发明了第三个演员和高底靴（okribantes），而我们则将其余的发明都归功于索福克勒斯和欧里庇得斯？[附录]

*注：[见Festivals, p. 230, n. 3。]

13. 阿忒那奥斯（i. 22 a）：他们还说，古代诗人忒斯庇斯、普

拉提那斯、菲律尼库斯都被称作舞蹈者，不仅因为他们的剧本都有赖于歌舞队的舞蹈表演，并且还由于除了他们自己的诗歌外，他们还乐意教授那些想要表演舞蹈的人。

14. 苏达辞书：忒斯庇斯——属于阿提卡的城市伊加利亚，第一位悲剧诗人西夕温的厄庇格涅斯之后的第十六位悲剧诗人，但也有人认为，他紧随厄庇格涅斯之后。还有人说他是第一个悲剧诗人。在他的头几部剧作中他用白铅粉涂面，后来他又在演出中将马齿苋挂在脸部之前，之后引进了单用亚麻布制作的面具。他在第61届奥林匹亚节期间（公元前536/5—前533/2年）表演。以下戏剧都提过他：《珀利亚斯和福巴斯的游戏》（*Games of Pelias or Phorbas*）、《祭司》（*Priests*）、《青春》（*Youth*）、《彭透斯》。［附录］

15. 第欧根尼·拉尔修（v. 92，赫拉克利德斯·庞提库斯 ［Heraclides Ponticus］的生平）：乐师亚里士多塞诺斯称他（即赫拉克利德斯）也写了悲剧并在它们上面写上了忒斯庇斯的名字。 ［F. Wehrli, *Schule des Aristoteles*, ii, No. 114, 及 p. 83。］

16. 阿里斯托芬，《马蜂》行1478—1479：（他）就想通宵达旦地不停跳舞，跳忒斯庇斯的那些旧时舞曲。[1]

古代注疏：忒斯庇斯。西塔拉琴演奏者，非悲剧诗人。

17. 托名普鲁塔克的作者，《米诺斯》（p. 321 a）：这里的悲剧是旧时的。它并不如他们所想的那样，既不是忒斯庇斯开启的也不是菲律尼库斯肇始的，但是如果你要了解真相，你会发现这是这座城市一个很古老的发现。

18. 波卢克斯（iv. 123）：*eleos* 很久以前是一张桌子，在忒斯庇斯之前有一个人爬上去与歌舞队进行唱答。

19. 《大字源》（词条 *thymele* ［剧场中的酒神祭坛］）：现在仍

1　译文引自张竹明、王焕生译：《古希腊悲剧喜剧全集》（第6卷），第478页。——译者

旧存在于剧场中的酒神祭坛得名于桌子，因为献祭用品比如献祭用的牺牲是切好了放在上边的。当悲剧尚未形成的时候，他们就站在桌子上于野外歌唱。

20. 圣依西多禄《词源》(Isidor., *Origg.* xviii. 47)：叫作*thymelici*（剧场中的酒神祭坛），因为他们一度在歌舞队表演区中站在一个被称作酒神祭坛的平台上歌唱。

21. 阿忒那奥斯（xiv. 630 c）：所有的羊人诗起初都是为歌舞队创作的，悲剧也是一样。因此它们也没有演员。

*注：也许是选自亚里士多德的《论歌舞队》，本章稍前曾经引用。

22. 尤安提乌斯《论喜剧》(ii)：旧喜剧，与悲剧一样，我们说过，曾经只是简单的歌曲，也就是歌舞队与一位双管竖笛吹奏者一道行走、停下，或围着香烟腾绕的祭坛转圈。但第一个人物从众歌手中分离出来回应他人的歌唱，使得音乐表演更加丰富而多样。然后是第二个，接着是第三个，最后，当数目字在别的作者手中增加时，面具、斗篷、厚底靴、鞋子以及别的舞台装备和标志就都出现了。

23. 约翰执事（John the Deacon），《赫摩根涅斯评注》(*Commentary on Hermogenes*, ed. H. Rage, *Rhein. Mus.* lxiii [1908], 150)：悲剧的首次上演是由梅弟姆那的阿里翁进行的，梭伦在《挽歌》(*Elegies*)中这样说。朗普萨库斯的卡隆（Charon of Lampsakos）说戏剧首先是在雅典由忒斯庇斯上演的。[附录]

*注：卡隆（Charon）是维拉莫维茨对意义不明的Drakon一词的读法[见F. Jacoby, *Fragmente Gr. Hist.*, iii, (1923), No. 216 F 15 及iii a, p. 23]。

§2. 遗憾的是，在这些段落当中几乎没有一处不曾——或可能不曾——

引起过争议，各段落所述内容也很难得到普遍认可的史料的验证，所以，如何避免轻信和过度怀疑这两种偏颇的确很难。[但应该指出，第6号和第23号（如果维拉莫维茨的读法是可以接受的话）都来自公元前5世纪的一个史料，第1、2、3、6号来自公元前3世纪，第21号来自公元前2世纪。]

首先，有人一直怀疑，"忒斯庇斯"不是一个诗人的名字，而是出现在《奥德赛》一些段落中的一个词，在这些地方，一首歌或一个歌手的前面使用了形容词 *thespis*（"受神灵启示的"）。但是现在我们或许可以满足于这个名字传统上的用法。

阿忒那奥斯（7）和苏达辞书（14）提到了忒斯庇斯与阿提卡的伊卡里俄斯（Icarius）或伊加利亚（Icaria）[1]之间的关系，通常认为这种关系在上文所引厄拉托斯忒涅斯（6）的字句中得到了证明。但是厄拉托斯忒涅斯是否应该在这个语境中被引用，完全取决于"围绕山羊舞蹈"这句话究竟该如何解释。我们将这句话归在希吉努斯（Hyginus）[2]的名下，他在此并非指悲剧，而是用它来指"踩酒袋戏"（*askôliasmos*）。根据他讲的故事，伊卡里俄斯从父亲利伯（Liber）那里接受了葡萄藤以及如何种植葡萄的指示，然后，

> 他种植了葡萄，勤勉劳作，使它们生长得很繁盛，有人说有一只公山羊闯进了葡萄园，把那些细嫩的枝叶连根拔起：伊卡里俄斯盛怒，抓住山羊并把它杀了，用它的皮做了一个羊皮口袋，在里面充满了气，然后将它扔到葡萄田中央，叫他的伙伴们围着它舞蹈；因而厄拉托斯忒涅斯认定……[3]

很自然，现在希勒（Hiller）[4]对厄拉托斯忒涅斯所谓"围绕山羊"，*circa*

1　目前似乎还没有人认为这种联系真的来自《奥德赛》卷一，行328。

2　*Astron.* II. iv. 见 Theophrastus ap. Porphyr. *de abst.* ii. 10："他们首先在阿提卡的伊加利亚制服了山羊，因为它折下了葡萄藤。"

3　此处原文为拉丁文。——译者

4　*Eratosth. carm. reliqq.* (1872), pp. 107 ff.

caprum，而非*super utrem*（在它之上）大惑不解了；所以他认为希吉努斯或他所依据的权威学者（亚拉图［Aratus］的评注者）错误地解释了厄拉托斯忒涅斯，并且认为后者实际上说的是围绕着放在酒神祭坛上作为牺牲（或即将作为牺牲）的一只山羊舞蹈——也就是人们推想从中产生出悲剧的舞蹈，而且是围绕着完整的山羊舞蹈，不是围绕着充了气的羊皮。但是不管怎样，无论是谁首先引用了厄拉托斯忒涅斯，都会有这位诗人的作品在他面前，而且必定知道他在说什么；维吉尔（Virgil）[1] 在谈及阿提卡的"踩酒袋戏"是对山羊复仇的形式时，并没有暗示悲剧；不难设想：农人，当因为"踩酒袋戏"而使用羊皮时，也可以围绕这个不幸动物的这部分或那部分跳舞；而短语"围绕山羊"，即使不是绝对准确，在诗歌中也足够表示有关的事实了。[2]

因此，如果结合忒斯庇斯来自伊加利亚的传统去理解厄拉托斯忒涅斯的意思，或认为厄拉托斯忒涅斯话所说的就是悲剧的起源，那就很危险。[3] 但是如果这样，关于传统现存最早的可靠说法就来自阿忒那奥斯；但我们不知道他的说法来源何在。克鲁西乌斯[4]认为其来源是（生活在公元1世纪前半叶）的塞琉古（Seleucus）；但塞琉古是在该章谈论完全不同的问题的后一部分才被提到。他的来源可能是卡迈里昂的论文《论忒斯庇斯》，若是如此，我们又该回到公元前4世纪后期；但阿忒那奥斯并不曾说情况就是如此。

74

1　*Georg.* ii. 380 ff.

2　可以推测（如果这个建议不算太轻率的话），那些在踩酒袋戏上表演的人，其旋转动作（*circa*）远远多于跳跃动作（*supra utrem*）。几乎所有希腊人，无论是古代注疏家还是辞书编纂家，对于跳跃（*askôlia*）等的解释都是一致的。有一条（关于阿里斯托芬的《财神》行1129的）古代注疏说道："他们在皮制容器里装满酒，然后一只腿跳上去，跳者即获得酒作为奖品。"（相关评论是 Headlam and Knox, *Herodas* [1922], p. 390很便利地收集到的。）根据一些人类学家的想法，这种表演也许是抵抗强风的魔法。另有人说，用于游戏时充满空气，但在用作比赛（即能单脚站在其上者获胜）获胜者的奖品时，里面则装满葡萄酒；它还可以作为解决争端的调解物；这种游戏也可能会有不同的玩法。见Herzog, *Philologus*, lxxix (1924), 401–404, 410–411; [K. Latte, *Hermes*, lxxxv (1957), 385]。

3　Maas, *Analect. Ertosth.*, p. 114, 实际上说的是一个以伊卡里俄斯为赞助人的悲剧歌舞队。

4　Plut. *de prov. Alex.*, §30中的评注。

§3. 阿忒那奥斯（7）认为悲剧的起源与伊加利亚有关，进而导致了喜剧和悲剧起源于狂欢的结论；似乎还隐含着两者起源相同的理论（这个理论是在别处发现的），悲剧被认为实际上是喜剧的一个分支，其最初的表演与收获葡萄有关。狄奥斯科里得斯（3）也（如果读法是正确的话）主张忒斯庇斯表演的场面是酿酒节，而贺拉斯（4）的*peruncti faecibus ora*（脸上涂了酒糟）也许含有同样的看法。其他段落也隐含着同一传统。它出现在普鲁塔克《亚历山大习语》（*de Proverbiis Alexandrinorum*, §30）中的形式更长。这个文本已经毁坏，但其主旨仍很清晰：

> 与狄奥尼索斯无关。他们说喜剧和悲剧都是从笑话来的。因为在葡萄成熟的季节，人们赶来榨葡萄，尝原浆，说趣谈，后来趣谈的韵文便写了下来，又因为它们首次演唱是在 kômai（乡村），于是被称作comedy（喜剧）。起初，他们经常造访阿提卡乡村，脸上涂着石膏、表演笑话……后来他们引进了悲剧性事件，改为表现更加严肃的内容。

*注：以上翻译乃是基于克鲁西乌斯的文本。

同样的理论也藏在《大字源》[1]中一段关于悲剧的文字背后："*trygoidia* 或来自*tryx*（新酒）。这个名字与喜剧所共有，因为这两类诗尚未分开。因为这个混合艺术有一个共同的奖品，即新酒。后来这个名字被悲剧拿走了。" 这个理论在约翰执事对赫摩根涅斯的评注中也有几乎是相同的表述。[2]　75

狄奥斯科里得斯（3）和普鲁塔克（在《论爱财》的片段中）[3]提到"一

1　764. 10 ff.

2　*Rhein. Mus.* lxiii. 150.

3　见上文条目3的注。

筐阿提卡无花果"也是奖品的一部分，这也许表明有一个秋天或晚夏的节庆；它们不可能是干的无花果。

如果克鲁西乌斯对普鲁塔克关于俗语的解释的文本建议可以接受——而且类似的东西显得是必需的——普鲁塔克的故事就与喜剧起源于某种从乡村到城市的夜间出游的说法有了联系，这种说法出现在对狄奥尼西奥斯·特拉克斯（Dionysius Thrax）、泽泽斯（Tzetzes）的文本的古代注疏中，在阿里斯托芬[1]的某些抄本中发现的无名作者论喜剧的文字也有这种说法；而凯伊培尔（Kaibel）[2]认为，所有这些都来自一本已经佚失的书——普罗克鲁斯的《文选》（*Chrestomathia*）；但归于普鲁塔克名下的论文要早于普罗克鲁斯的，而且无论这篇著述是不是普鲁塔克的，我们都不知道它取材于何处。〔忒斯庇斯的表演相较于埃斯库罗斯显得粗野而轻佻，这种说法在公元前3世纪的狄奥斯科里得斯（2）笔下就出现了。[3]〕必须记住，亚里士多德自己说最初的悲剧其语言是滑稽的或"羊人式"的：这个传统观点也许是真的（回头还要讨论这个问题）。至于亚里士多德在喜剧与悲剧的起源之间所做的区分来看，我们不能像某些作者那样认为他相信这两者都脱胎于 *trygoidia*；但至少也应该看到，这个看法乃是来自对《诗学》的解读，因为（至少在上述一些作者看来）共同起源说针对的是三种戏剧形式——悲剧、喜剧、羊人剧。提到忒斯庇斯的"大车"（4）也许为这种解读提供了进一步的根据，因为可以与属于某种"狂欢形式"的"大车上的玩笑"联系起来，尽管这种相似只在表面。关于忒斯庇斯在某个时期把花挂在脸前——就像提洛岛的色木斯（Semus of Delos）[4]所描述的某种佩阳具模型者（*phallophoroi*）——的说法，也很容易被用来支持这个理论；但是这样的装扮在各处的默剧表演中都很普遍，因而不能真的拿来说明初始期的特征。（关于大车，我们下文还要讨论。）

1　Kaibel, *Fragment Comicorum Graecorum*, i (Berlin, 1899), 12：见下文，页184。

2　*Die Prolegomena peri komodias* (1818), pp. 12 ff.

3　狄奥斯科里得斯将我们带到了卡迈里昂的《论忒斯庇斯》的领域。特别见Lesky, op. cit., p. 19。

4　见下文，页137、142。

从书面证据中能够得出的唯一似乎合理的结论是，一方面，也许一度有过一种既包含严肃元素又有滑稽元素的未分化的表演，悲剧和喜剧都可以由它逐步形成——这种表演在现代希腊世界仍然在进行着（或直到不久前仍在发生）[1]：但是另一方面，又没有足够的证据能够证明这一点，因为传统都是根据亚里士多德的叙述推断出来的，而 *trygoidia* 一词（古典时期用于喜剧）非常有可能只是一个基于 *tragoidia* 这一名称的戏仿词[2]，当然后者并非得之于前者，其年代无疑更早。如果（这很有可能），悲剧起初是一种秋天的表演（不过要说这个日期与 *trygoidia* 一词的来历有关，仍令人怀疑），那它也完全有可能在庇西特拉图组织大酒神节的时候转变为一种春天的庆典；不过没有独立的证据证明这种转变，而且也可以认为，悲剧不可能也像喜剧那样，从任何类似于 *kômos*（狂欢）的形态中诞生。[3]

§4. 至于忒斯庇斯的年代，没有理由对帕罗斯岛大理石碑（1）（它们总体上都是可信的）上记录的编纂者将他的获奖——无疑是他在雅典的公共比赛中的首次获胜——时间定在公元前543年前后（也就是庇西特拉图组织或重组大酒神节的时候，并且说他赢得了一头山羊作为奖品）的依据提出怀疑。普鲁塔克（10）记录的他与梭伦辩论的传说可能是真的，如果（如普鲁塔克所说）这个事件发生在梭伦的晚年——即公元前560年——而且在比赛制度确立之前。有些逸闻总是把著名人物与梭伦扯上关系，比如将梭伦与克罗伊斯（Croesus）或亚马西士（Amasis）放在一起[4]，这类逸闻总是难免令人怀疑，因为这些故事从年代上看都是不可能的。但是眼下这个例子却没有这种不可能，而且这故事与我们所了解的梭伦的独立判断也是一致的。

〔我们不知道梭伦（23）关于阿里翁的"悲剧"说了什么，但没有理由

77

1　见下文，页121，以及该处给出的参考文献。

2　见下文，页123。

3　有些学者推测，逍遥学派（他们的理论乃是基于对亚里士多德的推断）或许应该对悲剧和喜剧起源相同的观点负责；这些学者还推测，苏达辞书等所记录的两者之间有相似之处的观点也是逍遥学派最早提出的，但是没有足够的证据支持这种观点。

4　因而尼尔森（*Neue Jahrb.* xxvii [1911], 611 [=*Op. Sel.* i. 65]）认为这个故事是原创的。

否认"首创者"这一称呼可能只是恭维。如果普鲁塔克所说是对的，那么梭伦肯定反对忒斯庇斯表演中的新戏剧因素，用亚里士多德的说法就是引进了"开场白和念白"（12）。[1]这是一种新的、迥异于"领队"的歌唱或吟咏的某种东西（《波斯人》中薛西斯的挽歌可能是个很好的例子），而且其效果还相当接近现实。]

苏达辞书（14）关于忒斯庇斯在早期悲剧诗人系列中的位置的说法莫衷一是——厄庇格涅斯之后的第十六位、厄庇格涅斯之后、所有人当中第一名——说明传统并没有确切的说法。我们现在说说厄庇格涅斯，如果他公元前6世纪早期就在西夕温表演，那就有可能把忒斯庇斯远远甩在后边，他们之间可以排进十五个著名诗人。那些不知道这些诗人却又听说过厄庇格涅斯的人，便将这两个人排在了第一和第二的位置；那些持有忒斯庇斯发明悲剧这一强大的固有观念的人把他放在第一位，这就可能忽略厄庇格涅斯并将他的作品说成别的东西。忒斯庇斯首次出现在雅典和他在比赛中第一次获奖时间不同（如果普鲁塔克的故事是真的）也会导致不同观点的出现。这些观点都不是历史，而我们能够充分相信的事实只有他在公元前534年或这一年前后获奖。

§5. 从我们的权威性资料当中，能搜集到哪些关于忒斯庇斯所写的那类悲剧的材料呢？关于忒斯庇斯将一个演员的道白引入了表演，而此前只有歌舞队才有道白这一点，第欧根尼·拉尔修（11）、忒弥斯提乌斯（12）等人的文献之间并无矛盾，而且忒弥斯提乌斯还认为这个观点的始作俑者是亚里士多德。不过现存的亚里士多德著作中找不到表达这层意思的段落；在《诗学》里他将第二个演员的出现归功于埃斯库罗斯（不过在某些佚失的著作中他可能提到埃斯库罗斯采用了第三个演员）；他显然认为第一个演员就是已经与其他成员分开了的酒神颂歌舞队的"领队"，但他没有提到忒斯庇斯是这个变动的责任人。然而这并不能决定性地证明他认为第一个演员不是忒斯

1 G. F. Else, *Hermes*, lxxv [1957], 37 f. 指出，对忒斯庇斯的提及引出了关于庇西特拉图的政治表演的故事，而这是梭伦的用意。

庇斯的首创，希勒[1]则也许太急于质疑忒弥斯提乌斯将这个观点归于亚里士多德的做法了。这种观点——忒弥斯提乌斯只是大致上意译了《诗学》，并以他自己的权威性资料补充了忒斯庇斯的名字——已经被证明是错误的，因为其中提到了 *okribantes*[2]，而《诗学》并未说到这个词。他指的也许是已经遗失了的《论诗人》中的片段。第欧根尼·拉尔修用的是哪种史料尚未知晓，但他显然属于同一传统。[3]

当然，不可能绝对排除这种可能性——即第欧根尼（11）和忒弥斯提乌斯（12）所记录的传说有可能是某些古代作家（他们能看到亚里士多德的著述和一些关于忒斯庇斯的故事）"捏合"而成的。但这个传说所说的事情——忒斯庇斯采用了一个化装成传说中或历史中的人物的演员，并且让他说开场白和一整套台词——的确是有可能的。这一变化的重要性显而易见；如果的确是忒斯庇斯创造了这个演员，那么将他当作第一个悲剧诗人或悲剧的发明者就有充分的理由和正当性。

如果能认定亚里士多德的"念白的产生使悲剧找到了符合其自然属性的音步"[4]指的是忒斯庇斯的作品，那就能推断忒斯庇斯引进的念白音步可能是三音步抑扬格，而不是四音步扬抑格；正如我们已经看到的，这两种音步在菲律尼库斯的残篇中都存在。

根据普鲁塔克（10），忒斯庇斯自己也担任演员。拜沃特（Bywater）[5]等人[6]认为：*hypokrites* 一词的意思并非指"回应歌舞队的那个人"，而是指

1　*Rhein. Mus.* xxxix. 321–338.

2　"平台"或"高筒靴"。——译者

3　[见 *Festivals*, pp. 131 f.]

4　*Poet.* iv. 1449ª22.（此处译文引自陈中梅译注:《诗学》，第49页。——译者）

5　*Aristotle's Poetics*, p. 136.

6　Heimsoeth, *de voce hypokrites*，以及 Sommerbrodt, *Scaenica* (1876), pp. 259, 289；亦见库尔提乌斯（Curtius）的回应，*Rhein. Mus.* xxlii, pp. 255 ff.。似乎很清楚，动词和名词都可以用于对梦境和征兆的解释，从荷马时代至少到柏拉图时代一直如此（例如《蒂迈欧》72 b），同时在荷马作品中也很难摆脱"回应"这个意思，后来也仍然不可能。到了公元前4世纪，"行动""演员"的含义才正式出现（关于这两个含义的起源我们一无所知）；我们无从判断，当 *hypokrites* 这个词用于演员表演时，其含义到底源于"解释"还是"回应"。[见 Lesky, op. cit., pp. 43–44; G. F. Else, *Wiener Studien*, lxxii (1959), 75 ff.]

向观众解释诗人文本的"发言人";如果他们的意见正确,那么这个词肯定是在这个时候获得这个意思的,即通过分工,诗人将表演任务交给了其他人,而不是自己充当自己作品的表演者(据亚里士多德说,诗人原来要这样做)[1],那我们就很有兴趣想知道忒斯庇斯作为一个演员是否给了自己——或者接受了——一个技术性的称号;但是关于这一点并无任何记录。[2]

§6. 苏达辞书(14)称,表演的时候,忒斯庇斯最初用白铅粉在脸上化装,但是后来则在脸前悬挂马齿苋,最后采用了亚麻制作的面具。但是"单用亚麻"这几个字究竟什么意思却未明;它既可以理解为"只用亚麻,而不是木栓或木头",也可以理解为"用的是未曾涂染的亚麻",或是"只用亚麻,未添加任何其他布料"。

[贺拉斯(4)(用的是希腊化时期的资料)和公元前3世纪的铭体诗作者狄奥斯科里得斯(3)(如果关于*trygikon*的推测是对的)说忒斯庇斯的表演是"脸上涂了酒糟":狄奥斯科里得斯显然想的是狄奥尼索斯领着一支脸涂酒糟的歌舞队。在上引托名普鲁塔克的作者[3]的段落中,早期歌舞队成员的脸上涂有石膏。

我们已经注意到[4]提洛岛的色木斯也描述过佩阳具模型者同样在脸前挂花。因而有可能苏达辞书(或其资料来源)将它当作是一种年代上先后出现的东西,其实却是同时代不同场合的化装。公元前6世纪中间50年的碑文使我们了解了一些忒斯庇斯时代雅典人所知道的化装:

1.有胡须的狄奥尼索斯面具(文物名录第6、7号)。在花节的第一天安到一个柱子上,第二天用来戴。如果狄奥斯科里得斯(3)是可信的,忒斯庇斯也许给狄奥尼索斯设计了一副同样的面具。

2.羊人面具,人打扮成多毛的羊人的模样(文物名录第8、15号)。这

1　*Rhet.* III. i. 1403^b23.

2　[关于*tragoidos*可能的使用,见G. F. Else, *Transactions of the American Philological Association*, lxxxvi (1945) 1 ff.。]

3　见上文,页74。

4　见上文,页34。

图2　阿提卡垫臀舞者，阿提卡杯，文物名录12（Benndorf, *Gr. und Sic. Vasenb.*）

些不一定与普拉提那斯引入羊人剧的传统相冲突。他们可能是舞者而非唱歌的歌舞队，而满身是毛的羊人也许与酒神颂而非戏剧有关（见上文，页34）。

　　3.垫臀舞者（文物名录第9—16、18号）。他们通常是红面孔，这也许是"涂以酒糟"的文本背后的真相。偶尔会露出脸部的正面，表明领唱者至少是戴有面具的（图2）。他们在某种意义上（后面还要讨论）[1]等同于羊人，都是酒神狄奥尼索斯的侍从。

　　4.装扮成宁芙的男子（文物名录第10、18号）。他们似乎穿白色的紧身衣以支撑他们的衬垫，而且他们的脸是白的：因而他们有可能涂了石膏或白铅粉。他们与垫臀舞者一同舞蹈。

　　5.打扮成酒神狂女的男子（文物名录第20号）。没有臀垫；齐统及膝，

1　见下文，页113及以下诸页。

上覆兽皮。如果忒斯庇斯写了一个《彭透斯》，这也许是其歌舞队。[1]

81　　6. 头戴尖角帽、有胡须，身穿长齐统、腰间有束带的男子（文物名录第21号）。提洛岛的色木斯所描述的他们与酒神颂演员（*ithyphalloi*）之间的相似性，我们下文再讨论。

　　7. 头戴尖角帽、有胡须，身穿经过鞣制或未曾鞣制的兽皮制作的胸铠，站在高跷上（文物名录第6、7号）。他们与波卢克斯的*hypogypones*（借助拐杖模仿老年人的演员）的相关性，我们下文再讨论。

82　　8. 打扮成骑士、骑在装扮成马的人身上的男子（文物名录第23号）。

　　这些内容许多都将在下文中陆续讨论。他们在此处的关系是：他们都代表了忒斯庇斯时代雅典的演出；他们的化装在某种程度上解释了后世作家讲述的关于忒斯庇斯的事情。至于这些演出中有多少是他写的我们无从知晓，我们推测的依据是：我们在多大程度上把悲剧和喜剧的起源视为各自独立的。至少第3号和第4号与我们所知的忒斯庇斯的化装有关；第1号和第3号与狄奥斯科里得斯的叙述（3）有关；第3号或许与《青春》（但不是《祭司》）有关；第5号与忒斯庇斯写过《彭透斯》的传说有关。还应该记住的是，埃利乌提莱的狄奥尼索斯（Dionysos of Eleutherae，城市酒神节期间，忒斯庇斯就是为了纪念他而在他的神庙前举行了表演）作为羊人和宁芙之神出现在那座神庙的三角墙上。[2]第4号所描绘的表演是打扮成胖人模样和宁芙模样的男性舞者的舞蹈，而与宁芙共舞乃是古典时期羊人剧中的羊人所遗留的传统职业。[3]]

　　如果贺拉斯关于忒斯庇斯在大车上演戏（4）的说法大体上是真的，那么忒斯庇斯就很可能和今天集市上的巡回演出一样，用他的大车把戏带到当

1　"彭透斯"这个名字最早出现在公元前520—前510年间的一个阿提卡陶瓶上（Roscher, s. v. Pentheus; Beazley, *A. R. V.* 19/5），而这可能是忒斯庇斯剧作的一种反映。关于公元前6世纪第三个25年期间发生的酒神狂女的服装的变化，见M. W. Edwards, *J. H. S.* lxxx (1960), 182 ff.。

2　文物名录17。

3　例如埃斯库罗斯《圣使》（*Isthmiastai*），行32—33、71—75；欧里庇得斯《库克洛佩斯》，行63及以下诸行。

图3 船车上的酒神,阿提卡双耳大饮杯,文物名录7(注)

图4 羊人在醉酒的狂欢者牵引的船上,克拉佐美尼残片,文物名录82

地的酒神节庆,而且和今人一样,站在大车的一端进行表演(他的歌舞队则在大车周围跳舞),演员就在车篷遮住的地方化装。当然这些都纯属推断。更有可能贺拉斯弄错了,他想的是大车在狂欢和滑稽的气氛中行进(连同"大车上的说笑")。[1]

1 忒斯庇斯的大车与"船车"陶瓶无关(图3),后者与花节有着更多的关联。[见Festivals, pp. 11 f.。在克拉佐美纳伊(Klazomenai)有着同样的表演,这已为现藏于牛津大学的一件陶瓶所证实(图4,文物名录82)。]

§7. 苏达辞书（14）给我们提供了忒斯庇斯剧作的标题：《珀利亚斯和福巴斯的游戏》《祭司》《青春》《彭透斯》。在这些剧目中，第一个不是酒神节的主题，最后一个是。其余的可能是，也可能不是。我们不知道苏达从何处得到这些标题，所有关于忒斯庇斯的戏剧的说法都很可疑，因为来自亚里士多塞诺斯（15）宣称赫拉克利德斯·庞提库斯假冒忒斯庇斯之名伪造了这些戏剧。我们也不知道雅典人仍能看到的这些戏剧有多大的篇幅。贺拉斯[1]似乎认为它们在公元前3世纪还是向罗马学生开放的：

> 因为罗马人很晚将才智转向希腊作品，
>
> 直到布匿战争之后才开始从容追问，
>
> 索福克勒斯、忒斯庇斯、埃斯库罗斯能带来什么益处。
>
> （Serus enim Graecis admovit acumina chartis,
>
> et post Punica bella quietus quaerere coepit
>
> quid Sophocles et Thespis et Aeschylus utile ferrent.）

但是无法证明罗马诗人模仿忒斯庇斯，而贺拉斯也并不总是准确的。忒斯庇斯的名字比欧里庇得斯的名字更符合规律，而罗马人对后者有过大规模的借鉴。

上引阿里斯托芬《马蜂》[2]（16）的诗行常被用来证明忒斯庇斯在公元前422年就已经知道歌舞队的存在，但古代注疏和苏达辞书引起了我们的怀疑，苏达（基于某种具有权威性的资料）说，他说的不是悲剧诗人，而是同名的西塔拉琴演奏者。

苏达辞书说索福克勒斯写过一篇关于歌舞队的散文体论文，"用散文文

1 *Epp.* II. i. 161–163.

2 如果行1490中的菲律尼库斯是悲剧诗人，那这就足以支持这样一种观点，即在行1479中提到的是悲剧诗人忒斯庇斯；但是大多数编辑者认为他是另一个菲律尼库斯，而这一点是不能令人信服地确认的。[见 E. Roos, *Die tragische Orchestik*, pp. 107 ff.。]

体就歌舞队与忒斯庇斯和科利勒斯展开论争"。但是苏达的说法经常有时代错误，这也许只不过是这本辞书无数令人困惑的地方之一。索福克勒斯曾经与忒斯庇斯和科利勒斯在正式的戏剧比赛中对抗，这是不可能的。沃克尔（R. J. Walker）先生[1]提出了一个巧妙的主张，即"索福克勒斯的作品是一个对话，忒斯庇斯、科利勒斯和他自己都是里边的辩论者"；如果真是如此，那我们就不得不做出这样的推断：索福克勒斯本人是了解忒斯庇斯的剧作的。但是，这只是一种可能。

我们还可以补充一点，在托名柏拉图的作者（Pseudo-Platonic）的《米诺斯》[2]（也许写于亚里士多德时代后不久）中，提到一种传统，说菲律尼库斯是悲剧的发明者，这也许能证明到了公元前4世纪后半叶，原来的忒斯庇斯戏剧就已经不存在了。[3]当然，人们也可能猜想，忒斯庇斯的作品是存在的，只是由于它们的滑稽特色，已经不被视为纯正的悲剧；而本特利（Bentley）认为它们风格轻快且带有讽刺，这主要是根据普鲁塔克的说法[4]，他认为创作悲剧的情节是从菲律尼库斯和埃斯库罗斯开始的——"当菲律尼库斯和埃斯库罗斯将悲剧发展为包括神话情节和灾祸的时候，人们便说：'这与酒神有什么关系呀？'"但是也可以怀疑普鲁塔克是否完全正确。忒斯庇斯的语言可以是粗鲁和带有滑稽意味的；但是彭透斯的故事（假定忒斯庇斯表现了这个故事）必然只能是悲剧性的。（也许他的确表现了这个故事。即使赫拉克利德斯冒用忒斯庇斯的名字进行伪造，他也很可能遵循诸个标题的传统。）

有四个现存的残篇都被引用者归入忒斯庇斯名下，但没有一个可以当作是真的。诺克（Nauck，追随本特利）正确地认定第四个属于后期（有可能是公元2世纪）；第三个重复了柏拉图的看法；另外两个只有一行，其中一个可能掺杂了讹误。

1　*Sophocles' Ichneutae*, pp. 305 ff.

2　p. 321 a（上文条目17）。

3　这是本特利指出的（*Phalaris*, p. 215）。

4　*Symp. Quaest.* I. i. 5.

§8. 在上引段落中，有一些似乎将我们带到了忒斯庇斯之前。《米诺斯》（17）中的说话者显然意识到他的说法自相矛盾，所以我们不需要认真对待。阿忒那奥斯（21——或许引证的是阿里斯托克勒斯［Aristocles］公元前2世纪的著述）声称最早的羊人诗是由歌舞队表演的，最早的悲剧亦如此——这似乎表明他认为它们最初就是各自独立的。

最有趣的说法是波卢克斯（18）的，他提到了一个称作 *eleos* 的台子，在忒斯庇斯之前的时代，会有一个单独的表演者登上这台子，与歌舞队进行对答。《大字源》（19）中也出现了差不多同样的说法，但是没提到 *eleos* 这个词；[1] 这条笔记的作者所采用的资料或许来自波卢克斯本人，或与他的资料来源相同，但是用到"歌唱"（sang）这个词则表明他要么想到了歌舞队使用的台子（这是不太可能的，如果他具有常识），要么想到的是单个的表演者在抒情诗中向歌舞队发话，如同在后来的 *kômos*（狂欢）中一样。圣依西多禄（20）也许依据的是同一种传统。

现在，如果（这看来很有可能）忒斯庇斯向既有的抒情诗表演中加入一个单独的演员，并由此而创造了悲剧，那就很有可能在忒斯庇斯之前某个时间，有一个歌者，应该就是领队，将他自己与众人分开，并且与他的同伴们展开抒情诗中的"问与答"。亚里士多德也许想当然地认为下一步大概就是这个应答者"领队"变成了化装成具体角色的演员，并且说（他假设悲剧从酒神颂当中诞生）悲剧产生于酒神颂的"领队"；虽然《大字源》和圣依西多禄没有单独的价值，但是波卢克斯和亚里士多德目前为止还是显得连贯而一致。

但是波卢克斯将 *eleos* 一词用作他所提到的桌子的名称，也引发了一些怀疑。这个词，当以 *eleon* 的形式出现时，其准确的意思，波卢克斯在别处[2]也说过，是厨子的砧板——"*epixênon*，新喜剧称之为 *epikopanon*；同样的东西古代作家称作 *eleon*。"在《伊利亚特》卷九，行215中，它显然是切肉

87

1　关于本节当中使用的 *thymele* 一词，见 Gow, *J. H. S.* xxxii (1912), 213 ff.。

2　vi. 90. 在 x. 101 中也是这样解释，但不如此处明确。

用的台子；《奥德赛》卷十四，行432中也是同样；而在阿里斯托芬的《骑士》行152，*eleon*是卖腊肠的商贩的摊桌。

从这些事实中出现了两个问题：（1）我们有什么理由认为波卢克斯知道忒斯庇斯之前的"舞台道具"的名称？（2）有什么证据能支持这样一种观点（这种观念似乎已经植根于波卢克斯和《大字源》中的笔记作者的心中）：一个歌舞队员跳上宰牲使用的桌子并且与歌舞队展开抒情体的对话？

关于第一个问题，我们只能同意希勒[1]的说法，即波卢克斯不可能了解这类事情。希勒的进一步推测也可能是对的：波卢克斯或许是从某些喜剧知道了这个词，而那些喜剧用*eleos*一词指称早期舞台乃带有轻蔑的意思，因为与早期舞台相对照的是后来舞台的豪华；而且在文中"忒斯庇斯之前"是用来粗略地指代"早期"；波卢克斯是将这些当作史实加以记录的。由于缺乏进一步的证据，我们只能记下希勒的这个推测，继续往下。

至于第二个问题，在提出的想法中没有什么是不可能的，因而也就是完全有可能的。没有什么比下述内容更可能了：忒斯庇斯开始使用原已存在的即席演讲者，他原本在他选定的时机向歌舞队说话，但忒斯庇斯让他以角色的身份有规律地发表事先创作好的台词。但是寻找可靠证据的似乎只有库克博士[2]一人，他提到了若干陶瓶，其中有一个系列证明在祭坛旁边常出现一张桌子，另一个系列表明在某些音乐表演或比赛中，参赛者或表演者站在像是低矮的桌子或平台的地方（这两个系列都可以追溯到公元前6世纪）。遗憾的是两者都看不出与我们现在讨论的戏剧性或半戏剧性歌舞队表演有什么关系，尽管前一系列（或者两个系列）当中有一些表现的是酒神祭祀[3]，但是并没有歌舞队的迹象。（没有必要跟随库克博士令人感兴趣的论文展开细节讨论。）留给我们的仅有一般的可能性和很不可靠的证据。

88

1　*Rhein. Mus.* xxxix. 321–338.

2　*C. R.* ix (1895), 370 ff.。［亦见Lesky, op. cit., p. 40。］

3　［关于桌子上的舞蹈者，见J. D. Beazley, *J. H. S.* lix (1939), 31；关于桌子上的其他表演者，见T. B. L. Webster, *Arch. Eph.* 1953–1954, p. 195。］

§9. 那么，关于忒斯庇斯的传统究竟有什么意义呢？我们只能说，亚里士多德以后的作家们认为他发明了悲剧；这一点可以被进一步解释为（可能是根据亚里士多德本人的说法）他引入了一个区别于歌舞队的演员，去发表一个事先创作好的开场白或念白；他的第一次演出可能是在伊加利亚，时间是秋天；他在雅典的第一次获奖大约是在公元前534年，可能是在春天举行的城市酒神节上；他可能在戏剧比赛体制形成之前就在此表演了，最早可以追溯到公元前560年；据信他在面部化装方面做过一些实验；关于他作品的形式和风格的说法也许来源于亚里士多德对悲剧历史的叙述；[在亚里士多德之后不久，希腊化时期的理论提出悲剧、喜剧、羊人剧享有一个共同的起源，并将迈向悲剧的第一步归功于忒斯庇斯，菲律尼库斯和埃斯库罗斯则是后起的接续者。除了这个传统之外，考古发现也向我们展示了一些出现在忒斯庇斯时代的实际表演，证明一部酒神戏剧带有胖人歌舞队、一部彭透斯戏剧带有酒神狂女歌舞队是完全可信的。两个早期的证据（23）第一眼看上去相互矛盾。梭伦称阿里翁为悲剧的发明者，而朗普萨库斯的卡隆说戏剧首先是由忒斯庇斯在雅典上演的。对卡隆和后来的作者而言，忒斯庇斯发明的开场白和念白开启了通向欧里庇得斯的整个路程。在梭伦的眼里，忒斯庇斯的新发明是应该受到谴责的公然说谎。我们也不得不发问，在何种意义上可以说梭伦称阿里翁发明了悲剧是一种恭维？]

但是关于忒斯庇斯和早期悲剧的诸多描述和推测，或基本上是根据亚里士多德的著述，或只不过是对他所陈述内容的进一步发挥，因而，我们下一步的任务必须是对他那些陈述做认真的讨论。

第四节 亚里士多德论悲剧的起源

§1. 以下就是我们要讨论的《诗学》中的段落：

第三章（p. 1448a29 ff.）：根据同样的理由，多里斯人声称他

们是悲剧的首创者（这里的麦加拉人声称喜剧起源于该地……伯罗奔尼撒的某些多里斯人声称首创悲剧），他们引了有关词项为证。因为他们称乡村为 *kômai*，而雅典人称之为 *demes*……他们称"做"为 *drân*，而雅典人称之为 *prattein*。

第四章（p. 1449ª9 ff.）：悲剧——喜剧亦然——是从即兴表演发展而来的。悲剧起源于酒神颂歌舞队领队的即兴口诵，喜剧则来自生殖崇拜活动中各队领队的即兴口占，此种活动至今仍流行于许多城市。悲剧缓慢地"成长"起来，每出现一个新的成分，诗人便对它加以改进。经过许多演变，在具备了它的自然属性以后停止了发展。埃斯库罗斯最早把演员由一名增至两名，并削减了歌舞队的合唱，从而使话语成为戏剧的骨干成分。索福克勒斯启用了三名演员并率先使用画景。此外，悲剧扩大了篇幅，从短促的情节和荒唐的言语中脱颖出来——因为它是从羊人剧变来的——直至较迟的发展阶段才成为一种庄严的艺术。悲剧的音步也从原来的四音步扬抑格改为三音步抑扬格。早期的诗人采用四音步扬抑格，是因为那时的诗体带有一些羊人剧的色彩，并且和舞蹈有着密切的关联。念白的产生使悲剧找到了符合其自然属性的音步。在所有的音步中，抑扬格是最适合于讲话的。场次的增加也是如此。让我们来读一下这段历史的细节。因为要寻通每一点都要花很长的时间。

第五章（p. 1448ª37 ff.）：悲剧的演变以及促成演变的人们，我们是知道的。至于喜剧，由于不受重视，从一开始就受到了冷遇。早先的歌舞队由自愿参加者组成，而执政官指派歌舞队给诗人已经是相当迟的事情。当文献中出现喜剧诗人（此乃人们对他们的称谓）时，喜剧的某些形式已经定型了。谁最先使用面具、谁首创开场白、谁增加了演员的数目，诸如此类的问题，我们一无所知。[1]

90

1　此处《诗学》译文引自陈中梅译注：《诗学》，第42、48、58页。某些专有名词有改动，以与本书他处保持一致。——译者

这里没有必要引用第九章（p. 1448b25 ff.）这段话，这段话说的是悲剧的严肃题材来自荷马史诗，而引自第三章的段落下面还要讨论。我们现在的困难与另外两个段落有关。

§2. 亚里士多德没有暗示他的材料来源；但是我们可以确定他（在编辑他的《雅典演剧官方记录》时）曾经接触过官方最早的记录，我们已经知道它们或许始于公元前6世纪的最后一年。[1]他知道埃斯库罗斯和索福克勒斯带来的所有变化；可以推测他还相信他知道，在悲剧中，究竟是谁最先采用面具和开场白，演员的数量是多少，不过在第四章他没有提到面具和开场白，也许它们被包含在"念白的产生"这个短语里。但是我们不知道他从何处得到这个知识，而且第四章的最后几句话似乎表明他并不打算在此做出批判性的总结，而只是根据他的目的记录了一些细节。

但是，问题很清楚。在埃斯库罗斯设立第二个演员之前，必定已经有了第一个演员；而且毫无疑问亚里士多德认为这个演员就是酒神颂的*exarchon*（领队），此时他独立于歌舞队。那么*exarchon*一词是什么意思？它不是指*coryphaeus*（领唱）或同样的歌舞队领唱之类。它指的是整个表演的引领者。但是这个引领者虽然与他的歌舞队关系密切并且在一首歌中还与他们同唱，但不一定属于同类性质，甚至性别也可以不相同。最能够表达这个词的含义的是《伊利亚特》中对挽歌的描写。[2]

现在，这位领队必须转型，成为一个演员，当他说台词（而不是唱歌）时，歌舞队并不加入——这个转变是忒斯庇斯完成的。（亚里士多德此处并未提到忒斯庇斯，不过忒弥斯提乌斯的引述说他在别处这样做了；此处的省略的确奇怪，如果忒斯庇斯是开启持续到埃斯库罗斯和索福克勒斯的系列改革的第一人的话。）

91

1　见上文，页66。[Lesky, op. cit., p. 16.]

2　《伊利亚特》卷二十四，行720（见上文页9）；卷十八，行49、316，亦见《伊利亚特》卷十八，行603，杂技演员引领着舞蹈演员；阿喀罗科斯，fr. 77 D，引领酒神颂；色诺芬，《居鲁士的教育》（III. iii. 58），居鲁士（Cyrus）引领日神颂；《长征记》（V. iv. 14），引领一支行进的歌舞队。

但是根据亚里士多德的叙述，后来转变成一个演员的领队就是酒神颂里的领队；而如我们所知，在公元前5世纪，圆形酒神颂有一个*coryphaeus*（领唱）却没有领队，但酒神颂的早期形态的确是有一个领队的，阿喀罗科斯就是这样的人。亚里士多德觉得悲剧是从哪一种类型的酒神颂或者什么舞台上的酒神颂产生的呢？由此又出现了一个问题：在他心目中，酒神颂和悲剧与羊人剧的关系是怎样的呢？正是在这一点上，明确他的意图这个任务几乎无法完成。"因为它是从羊人剧变来的"的意思可以有两种，一种是"它不再是羊人剧了"，另一种是"它脱去了使它显得滑稽的外形"；而下一句中的"羊人剧"也同样可以分别照字面理解或从隐喻意义上理解。[1]相应地我们也不能确定亚里士多德的意思是指悲剧系由装扮成山羊的人以舞蹈方式表演的酒神颂发展而来，还是从有一个领队的酒神颂发展而来——这种酒神颂的语言在其早期阶段是滑稽、逗乐的。大多数学者都不怀疑前者是他的意思，而拜沃特[2]虽然很谨慎，但显然也倾向于那个意见；而且因为不能证明早在公元前4世纪就出现了*satyrikos*（像羊人的，羊人剧）一词的隐喻用法，可能性的天平就向照字面理解这一端倾斜了。

但是如果这一点被认可，那么亚里士多德的说法的历史价值何在？他的说法可以有多种理解。

（1）它们毫无疑问是具有历史真实性的。从整体上看，把这一点告诉读者，也是拜沃特所要实现的目标，他相信亚里士多德所知道的早期历史比他出于特殊目的的选择告诉读者的要多。"亚里士多德在1449a37承认忽略了喜剧，显然，他所了解的悲剧的历史比他实际上告诉我们的要多，他没有意识到这里有严重的疏漏。"真的如此肯定吗？在相关段落中亚里士多德没有说这两种艺术形式最早的形成或起源，但是提到了面具、开场白、演员的

92

1　这个词在隐喻意义上的使用（贡珀茨［Gomperz］、赖什等人均认为亚里士多德的词组是这方面的范例）可以在Lucian, *Bacchus*, §5中找到例证："他们期待我们所说的应该是羊人的、滑稽的，并且实际上是喜剧的。"［但是即便在此处隐喻意义依然活跃，正如后面的"喜剧的"意思即为"就像喜剧一样"所表明的。］

2　*Poetics*, p. 38.

增加等方面的关键点。他说，关于这些点，他知道悲剧中的情况；但他不曾表明，即使在这方面他所知道的也比在第四章中告诉我们的要多（面具除外，那一章未提及面具）；而我们也不知道，有哪些证据可以表明，从纯粹的抒情诗表演到真正的悲剧，舞台发生了怎样的转变；关于这一点他完全有可能提出过他的理论。但是维拉莫维茨[1]比拜沃特走得更远，他甚至认为对亚里士多德进行探究也是不合理的。悲剧起源于羊人用舞蹈的方式表演的酒神颂：亚里士多德这么说，那就足够了。（他认为，这个羊人-酒神颂，是阿里翁的创造，并在庇西特拉图统治时期进入雅典。）"短促的情节"用埃斯库罗斯的《乞援人》《波斯人》和《普罗米修斯》即可得到说明，"荒唐的言语"的踪迹出现在《乞援人》的最后一场。（最后一点不太可能；这场戏无论如何都不能称作喜剧性的或"羊人剧式的"；不仅如此，《乞援人》和《普罗米修斯》至少也是三联剧的组成部分，所以它们的情节不能孤立看待。）无论亚里士多德的本意何在，他指的都是埃斯库罗斯之前很久的情况。

事实上，照字面理解来接受亚里士多德的说法，的确是困难重重。早期文献中绝对没有支持它们的内容（在这方面有关阿里翁的说法都是后来才出现的，下文还要讨论）；现存最早的悲剧残篇的特点都是与之相反的；照字面理解亚里士多德也与"第一个写作羊人剧"的是普拉提那斯这种说法以及相关的证据相抵触；而且，不管怎么说，很难想象悲剧高贵而严肃的特征能如此快速地形成，甚至完全来自粗鄙的羊人剧；而且不存在可与此比拟的类似发展过程。

（2）一直有人主张，当亚里士多德提到酒神颂时，他说的并不是严格意义上的圆形酒神颂。

（a）有人说，他或许是在后来的宽泛意义上使用这个词，用来涵盖所有表现"英雄主题"的抒情诗[2]，但他心里所想却可能是悲剧是如何从公元前6世纪时西夕温祭祀阿德拉斯图斯（Adrastus）和狄奥尼索斯的这类表演中发

1 *Einl. in die gr. Trag.*, pp. 49 ff.; *Neue Jahrb.* xxix (1912), 467 ff.

2 Pseudo-Plut, *de Mus.*, ch. x. 见上文，页27。

展而来的。[1]

　　我们将会看到，悲剧的抒情诗部分很有可能受到伯罗奔尼撒合唱抒情诗的极大影响，这种抒情诗在悲剧形成之后便消亡了，亚里士多德也许就是把它当成了某种类型的酒神颂；但是这种可能性不大。因为这种情况——在亚里士多德的眼里，诗歌的这些类型没有什么区别，而在（例如）亚历山大时代的学者眼中，它们的区别就很大——是不可能的；酒神颂在亚里士多德的年代直至很久之后都很兴盛；没有理由把托名普鲁塔克的作者在《论音乐》中所提到的这个词的错误用法追溯到亚里士多德的时代。[2]关于西夕温表演的唯一记录称它们为"悲剧歌舞队"，而非酒神颂。至于阿里翁的抒情体作品后文中还要说到。

　　（b）有些学者倾向于认为，亚里士多德还主张，悲剧以及品达和西蒙尼得斯的酒神颂均起源于一种原始的酒神颂，他们认为这种看法本身是有可能的。为了符合亚里士多德的文本，这类酒神颂必须具有羊人剧特点，或至少具有滑稽特色——这又与悲剧和品达式的酒神颂不一致了。我们当然没有理由认为阿喀罗科斯（亚里士多德肯定知道他的作品）及其同伴会假扮成羊人的模样；而至于这个理论的内在可能性，以及圆形酒神颂直至较晚时期仍属于完全非戏剧性的歌曲、表演者仍以自己的个人身份加入演唱、这种歌舞队的组织形式也不同于悲剧中的歌舞队等事实，就使得共同起源说显得十分可疑了。[3]

　　因此，无论如何，这一点似乎都可以肯定，即亚里士多德之所谓酒神颂

94

1　见下文，页101及以下诸页。

2　Wilamowitz, ap. 维拉莫维茨（*Dramatische Technik von Sophocles* [1917], p. 314）坚称，对亚里士多德而言，酒神颂只意味着一种带有叙事性上下文的合唱诗，与对酒神颂诗人和 *eidographoi*（带有叙事内容的简单的合唱诗的作者）而言的含义相同，他还引用柏拉图《理想国》，第三卷394 c加以证明。但是柏拉图说的是，叙述在酒神颂当中尤其显著，而不是说任何叙述式抒情诗都是酒神颂。迪特里希（*Archiv f. Religionswissenschaft*, xi. 164）武断地宣称，在亚里士多德时代，酒神颂包括了所有的合唱抒情诗。它显然无法包括"诺姆斯"（*nomos*，即以竖琴伴奏的独唱诗歌——译者）（当它是合唱的时候）和日神颂在内。

3　见上文，页32。

指的就是圆形酒神颂。至于在他看来它又怎样与悲剧发生了关系，我们马上就来讨论。

（3）我们可以假设，亚里士多德是在提出自己的理论。他发现，在他那个时代存在着羊人剧，它与悲剧并存，在形式上与悲剧有着许多相同点，但在风格上则显得更加原始且粗犷；而他自己时代的酒神颂已经变成了半戏剧化的或已经是模仿式的，并且有了独唱及合唱的形式；而且他肯定听说过阿喀罗科斯的酒神颂及其领队。他的推测——悲剧系从酒神颂发展而来，领队或独唱者变为正式的演员——很自然就完成了。那么，较为粗俗而原始的形式自然就被推断为比更具艺术性的形式在时间上更早，羊人剧也许就被当成了幸存的早期悲剧，尽管悲剧形态已经完善。若是如此，早期悲剧的情节必定不长，与羊人剧的情节相似，而且语言也是滑稽的。[1] 也许他还以同样的方式推测，既然旧喜剧中仍存在着生殖崇拜元素，他自己时代的游行中也还幸存着阳具舞蹈，那么喜剧就肯定是从原始的生殖崇拜表演中产生的。

95　　现在，这成了对亚里士多德的完全有可能的解释，它可以解释他说的一切。[2] 但遗憾的是，它也夺走了他叙述中所有的历史价值。我们将会看到，即使就喜剧而言，他是否绝对正确也是很可疑的；而至于悲剧，他的观点的难解程度马上就会展现在我们面前。总而言之，我们不得不遗憾地承认，我们无法不带质疑地接受他的权威性，他也许是在使用立论自由，也就是那些要求我们信奉他绝对正确的现代学者们肯定不曾放弃的立论自由。因此，我们

1　当然，毫无疑问，亚里士多德的确认为语言起初是滑稽逗笑的。李奇微（*Origin of Greek Drama*, pp. 5, 57）则认为恰恰相反，其根据是亚里士多德说悲剧从史诗发展而来，这种观点不必加以考察。从亚里士多德的语言中明显可见，他是从主题的角度将悲剧视为史诗的后继者；但在讨论史诗的语言问题时，他什么也没说（有关滑稽问题的讨论，见上文，页85）。

2　这大体上也是尼尔森在 *Neue Jahrb*. xxvii. 609 ff. 的观点。［新的解说由 G. F. Else, *Aristotle's Poetics: the Argument*, 1957提出（1）页155及下页："悲剧起源于酒神颂歌舞队领队"是亚里士多德派学人的一条笔记，只是用来解释悲剧演出中化装的起源；（2）页165及下页："索福克勒斯……较迟的发展阶段才成为一种庄严的艺术"这一段是后人的窜改，它消解了亚里士多德的主张；（3）页179及下页：在关于音步的段落，亚里士多德将前忒斯庇斯时代的歌舞队表演（"山羊般似的，也就是说，几乎就是舞蹈"）与忒斯庇斯加以对照，从忒斯庇斯开始，对话占据了主导地位。］

不再必须认为悲剧从羊人剧发展而来，而至少可以认为以下情形是可能的：当忒斯庇斯在雅典以一部悲剧赢得著名的奖项二三十年之后，普拉提那斯从福里厄斯将一种更原始的戏剧连同一支羊人歌舞队带到了雅典，并在某些方面融合了悲剧的特点；大约在公元前6世纪末，两种表演形式得到了认可，在一个重新组织的节庆上获得了与酒神颂并列的地位。

§3. 关于亚里士多德的其他观点，就没有什么要说的了。早期悲剧大量使用四音步扬抑格的情形从埃斯库罗斯的《波斯人》中就能看出来，在该剧中，它是对话的主要音步，区别于长篇成套台词。尚不清楚亚里士多德认为悲剧语言在哪个节点上脱去了滑稽的风格。他不能将埃斯库罗斯的语言认作滑稽的，或许也不能给菲律尼库斯的语言下如此断语；同时我们也不知道他对于忒斯庇斯是什么看法。如果他认为风格的改变与抑扬格音步的使用有关，那么他肯定就会认为这些变化是在公元前5世纪之前发生的。

[§4. 这个论点保留了本书第一版的原貌。思考它的正确性时，以下几 96 点应该被记取：

（1）亚里士多德也许拥有比我们所想象的更加丰富而可靠的资料，即使现在我们从文字史料中得知阿喀罗科斯创作了酒神颂，梭伦提到了阿里翁的"悲剧"，公元前5世纪早期的酒神颂歌者头戴常春藤。

（2）后世关于阿里翁的说法（我们将在下文中讨论）与梭伦所提及的内容，与考古学发现是一致的。

（3）要接受亚里士多德关于悲剧"是从羊人剧变来的"这一断言并不意味着要拒绝普拉提那斯"第一个写作了羊人剧"这种说法。后一个说法的意思是普拉提那斯首次创作公元前5世纪类型的羊人剧，带有身着标准的公元前5世纪羊人服装的歌舞队。不可能把此前由男子装扮成羊人（或胖人，在某种意义上他们是相同的）载歌且/或载舞的歌舞队排除在外，这方面的考古发现相当丰富。[1]这类的表演当然可以称作"羊人剧"（*satyrika*）。

1　见上文，页80及下页。

（4）酒神颂有时由打扮成羊人的男子演唱，关于这一点，我们有明确的证据。[1]如果阿喀罗科斯的酒神颂与阳具崇拜性质的酒神崇拜仪式传入有关，那么他的酒神颂也完全可能由打扮成羊人的男子表演。

（5）亚里士多德实际上提出了两个完全不同的观点：（i）悲剧是从酒神颂衍生的；（ii）（六行之后）它从羊人剧转变而来，后来变得庄严起来。没有理由必须将两种说法统一起来。狄奥斯科里得斯[2]似乎知道，在忒斯庇斯的一部戏中，狄奥尼索斯引领着一支羊人或胖人歌舞队；这肯定也为亚里士多德所知。在亚里士多德的第二个观点中，基本的对比不在酒神颂与悲剧之间（那是他的第一个观点），而在"羊人"表演舞蹈的悲剧（亚里士多德认为四音步是喜剧的舞蹈音步）[3]与以对话为"主角"的埃斯库罗斯式悲剧之间。

97　　亚里士多德是一个同我们一样的理论家，这绝对是毫无疑义的，但是他与悲剧源头的距离比我们近得多，因而也就明智得多。我们知道，他所掌握的一些资料我们已经不可能拥有；但是，尤其是在考古发掘的帮助下，有些资料对我们是开放的而对他是锁闭的，我们有时可以看到一些激发了他理论的铁一般的事实。]

第五节　阿里翁

一般认为，亚里士多德关于悲剧早期发展的论述是确实可信的：第一，关于阿里翁的传统，他只被认定为由羊人演唱的那一类酒神颂的创造者；第二，*tragoidia*这个名称应该指的是形似山羊的羊人所唱之歌；第三，提出了

1　见上文，页34。

2　见上文，页82。

3　见亚里士多德《修辞学》1408[b]36及《诗学》1460[a]1。我的这些参考资料均转引自G. F. Else, op. cit., p. 181，亚里士多德关于"羊人剧"的观点不同于他对酒神颂的观点这一判断也来自他。我没有跟着他进行删除（见上文，页95，注1［即本书第104页注2。——译者］），因为无论如何悲剧起源于羊人剧的说法可以追溯到公元前3世纪（见Else, p. 176），我此处要考虑的是悲剧的历史而不是亚里士多德的思想。

对"与狄奥尼索斯无关"这个习语的解释。因此，首先需要认真考察有关阿里翁的传统，以及有关伯罗奔尼撒"悲剧"（它被认为在阿里翁和忒斯庇斯或菲律尼库斯之间起到了连接作用）的传统。

首先，必须汇集与阿里翁有关的重要篇章。[1]

希罗多德（i. 23）：伯里安德又是科林斯的僭主。然而根据科林斯人的说法（列斯波司人［Lesbian］的说法也是这样），在他活着的时候发生了一件极为离奇的事情。他们说梅弟姆那的阿里翁是乘着海豚被带到塔伊那隆（Tainaron）来的。阿里翁这个人在当时是个举世无双的竖琴手，而据我们所知道的，是他第一个创造了酒神颂，给这种歌起了这样的名字，后来并在科林斯传授这种歌。[2]

苏达辞书：梅弟姆那的阿里翁，抒情诗人，基科勒乌斯（Kykleus）之子，生于第28届奥林匹亚节［即公元前668—前665年］期间。有些人称其为阿尔克曼（Alkman）的学生。写过歌曲。写过两部史诗的序诗，两本书。据说他还发明了悲剧模式，首次组建了固定的歌舞队，演唱了一首酒神颂，并为歌舞队所唱命名，引入了朗读诗行的羊人。［附录］

普罗克鲁斯，《文选》(xii)：品达说酒神颂是在科林斯发明的。亚里士多德称歌曲的发明者为阿里翁。他第一个引领了圆形歌舞队。

约翰执事，《赫摩根涅斯评注》：悲剧的首次上演是由梅弟姆那的阿里翁进行的，梭伦在《挽歌》中这样说。朗普萨库斯的卡隆（Charon of Lampsakos）说戏剧首先是在雅典由忒斯庇斯上演的。［附录］

98

1 亦见上文，页10及以下诸页。
2 译文引自王以铸译：《希罗多德历史》，第10—11页。专名有调整。——译者

*注：卡隆是维拉莫维茨对意义不明的 Drakon 一词的读法（见上文，页72）。

上一章讨论过阿里翁在酒神颂历史上的地位。[1]除了海豚的故事，以及可能是虚构的他父亲的名字之外，没有足够的理由怀疑这个诗人的存在。但这些记录所导致的真正难题是苏达辞书里从"据说他"到"朗读诗行的羊人"这段话到底指的是一种表演类型还是——如一般人所认为的——三种表演类型。明确指向酒神颂的这几句话显然是对希罗多德的重述；而关于悲剧模式和羊人的说法肯定是来自别处。如果这整个句子指的是某一种表演类型，那么这些说法就可能是苏达（或者他所引述的权威性资料）根据亚里士多德的《诗学》第四章所做推论的糟糕表达[2]：悲剧，在亚里士多德看来，起源于酒神颂而且是羊人剧风格的酒神颂；因此，如果是（也是根据亚里士多德的说法）阿里翁发明了酒神颂，那么他必定也就发明了悲剧并引入了羊人。这不一定是不真实的。

但是这并不意味着将这三种说法当作一个句子来解读是理所当然的。引自普罗克鲁斯的句子表明，传统上认为圆形歌舞队的发明者是阿里翁，但在所有记录中，圆形歌舞队与羊人歌舞队都没有任何关系［虽然圆形歌舞队似乎有时由羊人表演］；而如果悲剧模式[3]和羊人的使用是同一回事，那它们又为什么会被关于酒神颂的几句话分开呢？此外，"悲剧模式"这几个字在古希腊论文学与音乐的作家笔下有相当明确的技术含义，也就是音乐上的悲剧风格或调式（例如 Aristid. Quintil., p. 29）。谁也没有办法保证这几个字指的就是悲剧服装——山羊装或羊人装。更有可能的是，将这三种不同的事情归于阿里翁名下，乃是始于苏达。阿里翁发明的音乐调式后来被悲剧采

1　页11及以下诸页。

2　尼尔森也持这种观点，见 *Neue Jahrb.* xxvii (1911), 610. ［但是，见 Lesky, op. cit., p. 30。］

3　反对将"悲剧的"（tragic）理解为"山羊似的"（goat-like）——即羊人的（satyric），过去也有人提出这种主张——的原因，见下文，页102。

用——可能与我们目前在西夕温发现的那类"悲剧歌舞队"有关；他将酒神颂变得更加有条理，赋予他的酒神颂诗歌以明确的主题和确切的标题；他对所发现的既有羊人舞蹈进行改造，让羊人开口念诗。[1][尚不清楚作者所写的最后一个短语是什么意思。歌舞队念白是不可能的。如果这几个词不确切（它们肯定如此），那可能就掩盖了一个传统：阿里翁将歌唱职能从领队转给了歌舞队，此前歌舞队只有一首副歌。]

约翰执事（一个时代不明的作者）有一段话在一定程度上使我们更加确信，在悲剧形成初期（也就是从酒神颂中独立出来的时候），阿里翁发挥了关键作用。他说，梭伦在他的挽歌中已经表明，悲剧的首次表演是由阿里翁进行的，虽然朗普萨库斯的卡隆曾说第一部悲剧体戏剧是忒斯庇斯在雅典上演的。约翰执事本身当然没什么权威性；他还传播了一些从别人那里看来的关于喜剧起源的愚蠢说法，以及喜剧和悲剧都来自 *trygodia* 这个共同祖先的传统。[2]但他对古代诗歌（有些现在已经佚失）相当熟悉，而且没有理由怀疑他引用的是一首他知道的（或他的引用对象所知道的）真实的梭伦诗歌。

"悲剧的上演"这几个词当然是他自己的，而 *tragoidia* 一词不会进入挽歌对句。但是 *tragoidoi* 以及它的片段则会；弗利金杰[3]推测梭伦所用的那个词是 *drama*（这个词起初并非阿提卡词语，或许是从伯罗奔尼撒传来的），约翰或他的资料来源添加了"悲剧的"几个字来解释也许是正确的。[但是很难弄清楚这个解释是如何做出的，除非梭伦至少添加了形容词"悲剧的"。]如果约翰的说法是对的，那么这个传统的来源就几乎可以追溯到阿里翁的时代（或者相当于阿里翁的时代）。至少我们可以推断，这个传统知道曾有过两个实验，一个较早，是科林斯的阿里翁进行的实验，一个较晚，

100

1　对这个段落的这种解读是赖什提出的，见 Reisch, *Festschr: für Gomperz*, p. 471, in 1902。

2　见上文，页75。

3　*Greek Theater*, p. 8；同时见他发表于 *Classical Philology*, viii. 266 的论文。但是我无法认为（如他所主张）梭伦由于对忒斯庇斯感到愤怒，因而很高兴将悲剧的起源（如果这是他所谓"在荣耀的位置上"的意思）归功于另一人。对悲剧的发明提出所有权要求的人当中谁才是真正的悲剧发明者——这的确是个后梭伦时代的问题。

是阿提卡的忒斯庇斯进行的实验，在不同的人看来，他们俩都在悲剧形成的过程中发挥了关键作用。

[§2. 我们可以放心地承认：是阿里翁使得酒神颂可以采用合唱并且可以表现英雄题材；他的歌者被称作*tragoidoi*，他的歌被称作*tragikon drama*；他引进了羊人；可能他的音乐在某种程度上预示了悲剧的音乐。也许苏达辞书的句子中有不同的线索，恰好通过不同的途径接近作者，但这并不妨碍它们最终只反映某一种表演类型——由装扮成"羊人"的男子以歌舞方式表演的酒神颂。至于忒斯庇斯以及阿里翁，同时代的陶瓶也讲述了那个时代科林斯的歌舞队的一些事情。除了女子歌舞队外，唯一得到表现的歌舞队是垫臀舞者的歌舞队。下文将对它们做更充分的讨论[1]，因为在服装方面他们被认为是阿提卡喜剧的先声。此处有三点很重要：（1）它们显然与狄奥尼索斯相关[2]并且歌唱"赫淮斯托斯的返回"[3]；（2）在画家加上名字的地方，名字取自生殖精灵[4]；（3）在他们当中（有的也在他们之外）出现了身穿多毛齐统的男子[5]，即打扮成羊人的男子。打扮成生殖精灵模样的男子很有可能演唱酒神颂——如果酒神颂与狄奥尼索斯的生殖崇拜有关联的话。从这些陶瓶的数量上判断，这些歌舞队当时肯定很流行，阿里翁为他们写作也是很有可能的。至少他们能证明，在阿里翁的时代科林斯存在过装扮成生殖精灵和羊人的男子歌舞队，并且所唱的内容是传说题材。]

第六节　西夕温与英雄戏剧

§1. 如果承认（如前几节所述）"朗读诗行的羊人"不能被视为悲剧"演员"的前身，那一般也应该承认，任何由阿里翁创作的*tragoidia*都可能

1　见下文，页171。

2　见文物名录34、35。

3　同上，38、39、47。

4　同上，40、41、48。

5　同上，32、33、36、38、42—45。

是纯粹的抒情诗；而且这还可以得到以下事实证明：当希罗多德[1]提到在西夕温表演的"悲剧歌舞队"（*tragikoi choroi*）时，距阿里翁时代尚不久远，他只说到表演者都是歌舞队，没有任何其他暗示：因为将阿里翁的悲剧模式和悲剧表演与相邻城市的"悲剧歌舞队"联系起来是很自然的。但是希罗多德的片段一直是争议的焦点，必须得到充分的讨论。它出现在一段关于克利斯提尼（Cleisthenes）的叙述中，此人在公元前6世纪头三分之一的大部分时间内都是西夕温的僭主。在与（声称对西夕温拥有至高无上权力的）阿尔戈斯的战争中，克利斯提尼决意要消除对阿尔戈斯英雄阿德拉斯图斯（西夕温的集市里有他的英雄祠［Heroon］）的崇拜。但是神谕拒绝批准此事，于是他想出了一个办法（这是希罗多德的奇怪说法），使得阿德拉斯图斯自动放弃。他派人前往忒拜，并从那里带来了英雄美兰尼波司（Melanippus）这个阿德拉斯图斯一生中最大的敌人。"当他宣称寺庙周围的地区都属于他时，他取走了奉献给阿德拉斯图斯的牺牲和盛宴，把它们给了美兰尼波司。西夕温人习惯于礼敬阿德拉斯图斯，并且因他的受难而用悲剧的歌舞队颂扬他，不是礼拜狄奥尼索斯而是礼拜阿德拉斯图斯。克利斯提尼将歌舞队献给狄奥尼索斯，而将其余的牺牲献给了美兰尼波司。"[2]

以下这种想法可能是正确的，在将酒神崇拜引入大众节庆的过程中，克利斯提尼推行了一种和庇西特拉图[3]（他后来在雅典的确这样做了）以及伯里安德（他曾在科林斯对阿里翁表示支持）同样的政策：如果阿里翁在科林斯引入了"悲剧的"歌舞队一事为真，那么我们就可以更加自信地推断，西夕温的情形也大体上相仿。

但是此处"悲剧的"究竟是什么意思，学者的意见并不一致。一部分人认为阿里翁创立了身穿山羊服的羊人以舞蹈方式表演的酒神颂——根据解释

102

1　v. 67.

2　见 Themistius, *Or.* 27, p. 406："西夕温人发明了悲剧而雅典诗人完善了它。"

3　施密德（W. Schmid, *Zur Gesch. des gr. Dithyrambos*, 1900）的理论是，克利斯提尼企图团结贵族家庭（他们在家庙中以"悲剧的合唱"祭祀他们的英雄祖先）与人民，他猜想后者是乡村地区的酒神崇拜者，但是施密德的这种理论是没有依据的。

这就是"悲剧模式",他们还认为悲剧就是"羊人"的表演,认为此处"悲剧的"意思也就是"羊人的""身穿山羊皮的"。与此相反,另一派的观点认为,由这些四肢为山羊形状的下流恶魔表演涉及英雄受难故事的悲剧合唱歌,绝对是不可想象的事,同样,希罗多德系索福克勒斯的朋友,生活在希腊悲剧的鼎盛时期,应该不会在"悲剧的"这个意义以外的意义上使用这个词,或者说"悲剧的歌舞队"的意思不可能不是"类似于悲剧中的歌舞队那样的歌舞队";他也不太可能追溯到这个词的词源意义"山羊似的"或"与山羊有关的"。在阿里斯托芬的作品中,*tragikos* 的意思是"悲剧的",例如《和平》行136以及 fr. 149(出自《革吕塔得斯》[*Gerytades*])。(可以类比的是 *kômikos* 的用法,该词几乎从来指的就是"与喜剧相关",而不是"与 *kômos*[村庄]相关"。)事实上,我们发现,这个词用来指称山羊并不是很晚的事;普鲁塔克的《皮洛士》(*Pyrrhus*)第九章就有这种用法,又如柏拉图的《克拉底鲁篇》408 c,在柏拉图谈论潘神的地方,他对该词的使用显然是有意双关的。

的确,认为公元前6世纪早期西夕温的歌舞队在当地就叫作 *tragikoi*,或认为希罗多德就知道这种情况,都是没有根据的。[1] 希罗多德的意思可能是他在西夕温发现了距他150年前左右就存在表现阿德拉斯图斯受难故事的歌舞队的证据,并且看到与他自己时代的悲剧中的合唱歌有些相似,于是就自然地称之为"悲剧歌舞队"。

[应该强调的也许是另一面:关于希罗多德的上述说法我们毫无依据。他只是对歌舞队被当作克利斯提尼抵抗阿尔戈斯人的计划的一部分感兴趣,他认为这是雅典人克利斯提尼的政策来源。他从某个信息源知道了克利斯提尼[2],而他的信息源中也许保留了公元前6世纪早期"悲剧的歌舞队"的最初

1　弗利金杰(*Class. Phil.* viii. p. 274; *Greek Theater*, p. 15)认为,这个名字最早出现于西夕温,当时新引进的酒神崇拜将以山羊为奖品的做法一同带来。这个观点很精彩,但是对西夕温的这种奖品我们毫无所知。

2　见 Jacoby, *R. E.* Suppl. ii, p. 439。

含义。如果确实如此（梭伦把*tragoidos*或*tragikon drama*用于阿里翁的可能性很大，进而使得这种说法和另一种观点一样可信），在雅典式悲剧出现之前，*tragikos*的意思很可能"与山羊有关"；那么"与山羊相关"这个短语应该怎样理解，下文将会讨论。如果我们假定西夕温的歌舞队就像我们所推测的，同邻近的科林斯的阿里翁"悲剧"歌舞队一样，扮演成胖人或羊人，那么由装扮成胖人或羊人的男子组成"表现阿德拉斯图斯受难情节"的歌舞队，这真的是不可思议的吗？如果能证明在希腊世界的任何时间和不同地点，胖人、羊人一方面和狄奥尼索斯有关，另一方面又和死亡有关，那就容易理解得多了。我们这么说的依据是：（1）有一个胖人出现在公元前6世纪塞浦路斯的墓地浮雕上[1]，（2）后来羊人也出现在墓地浮雕上[2]，（3）阿提卡的花节（这是一个酒神节）上包含着一个万灵日，（4）公元前6世纪的赫拉克利特 fr. 15记录了酒神与冥王之间的密切关系，（5）公元前5世纪和公元前4世纪的阿提卡艺术作品中的各种酒神形象似乎将酒神与死亡联结在一起。[3] 鉴于这些证据，由胖人和羊人组成的歌舞队演唱阿德拉斯图斯受难的可能性是存在的。]

104

遗憾的是，这些歌舞队交给酒神后，其主题究竟是什么，我们从希罗多德处什么信息也没得到；但它们很可能仍旧"与酒神无关"。[4]在很晚的一两条说明中[5]提到了西夕温的厄庇格涅斯是第一个悲剧诗人（忒斯庇斯只排第十六），他或许是克利斯提尼当政时期这类悲剧歌舞队的作曲者。这个证据——暂不论其真伪——表明，他为之作曲的节日是一个酒神的节庆，但创作的内容却不是酒神主题。

　　§2. 乍一看，希罗多德的话有力地支持了李奇微的理论[6]——悲剧产生

1　见文物名录76。

2　见Snijder, *Rev. Arch.* 1924, pp. 1 ff.; Dieterich, *Arch. f. Religionswiss.* xi (1908), 163 ff.。

3　见K. Kerenyi, *Symbolae Osloenses*, xxxiii (1957), 130; H. Metzger, *Bulletin de Correspondance Hellénique*, lxviii (1944), 29 f.; K. Friis Johansen, *Attic Grave Reliefs* (Copenhagen, 1951), pp. 111 f.。

4　见下文，页124及以下诸页。

5　苏达辞书，"忒斯庇斯"词条（见上文，页71），以及"与酒神无关"词条（见下文，页125）。

6　*Orig. of Gk. Dr.*, pp. 26, &c.

于死去英雄的墓前表演，后来这种表演变成了专门献给狄奥尼索斯的；因为在这里我们看到了"悲剧的歌舞队"明确地从纪念一个英雄转向了祭祀狄奥尼索斯。但是我们没有别的材料；若要从现有材料中推断出阿提卡的每一个乡村都有自己的英雄、在本地节庆之外还加上了酒神祭祀并且吸收了酒神祭祀中的悲剧表演，证据又远远不足。不仅如此，在西夕温，祭祀对象的更换是僭主随心所欲的结果，它在特定的政治动机下完成，不是宗教的自然进化，而设想的酒神崇拜逐渐吸收各种英雄崇拜暗示这应是一个自然的进程；要从这西夕温仅有的随心所欲的行为推断出这种吸收与合并行为在希腊各地都发生，或者在阿提卡发生，那就显得相当危险。[1]证明——就像李奇微在某种程度上所做的那样——在希腊各地的英雄墓旁都有肃穆的哀悼活动以及各种类型的比赛等，或想证明死者都得到了妥善的吊唁，或甚至想证明（很少有人这样做，如果不是根本无人这样做）在这些墓旁还有戏剧性的或模仿式表演，这些都不切中要害。我们需要一些证据来证明雅典（以及别处）的酒神节的戏剧表演是从这里开端的，但我们能够得到的证据很不充分。

也就是说，没有任何证据表明，在西夕温本地有过任何关于阿德拉斯图斯受难的戏剧表现。而根据我们现有的材料，也没有其他的仪式性哀悼被当作戏剧活动记录下来，例如在埃里司[2]的克罗顿（Croton）[3]和罗伊特厄姆（Rhoeteum）[4]为阿基琉斯的哀悼、在科林斯为美狄亚的孩子们的哀悼[5]、在忒拜为琉喀忒亚（Leucothea）的哀悼[6]、在特罗曾（Troezen）为希波吕托斯的

1　有些学者——尤其是罗伯特（*Oedipus*, pp. 141-142）——认为，这种转变由这样一个事实来完成会更加容易，即（他们认为）阿德拉斯图斯是与狄奥尼索斯性格高度相像的人物角色——一位受难的、濒死的神。这一点几乎无法证实，而（根据Paus. II. xxiii, §1的说法）——阿德拉斯图斯和狄奥尼索斯在阿尔戈斯的神庙相邻这一事实并不能用来证实这种想法；两座神庙并列并不需要这样的理由。李奇微（*Dramas*, &c., p. 6）认为狄奥尼索斯自己就被视为一个英雄，这一点我们在上文（页6及以下诸页）已经提到过了。

2　Paus. VI. xxiiii, §3.

3　Lycoph. *Alex.* 859.

4　Philostr. *Her.* 20, 22.

5　Ibid., 20–21; Paus. II. iii. §7; Scho. Eur. *Med.* 264, 1382, &c.

6　Plut. *Apophth. Lac.*, p. 228 e.

哀悼。[1]希罗多德或许会称这类哀悼为"悲剧的"，因为它们的音调，因为它们与阿提卡戏剧中的悲剧歌舞队相似；但是有关其中包含戏剧元素的证据则无迹可求。[2]

李奇微之所以认为英雄墓地有模仿式表演，其根据部分来自泡珊尼阿斯的一个记录。[3]按照故事的说法，阿尔忒弥斯在惩罚斯葛福罗斯（Skephros）的谋杀者时杀了某个雷蒙（Leimon），所以在墓旁，阿尔忒弥斯的女祭司就在追逐什么人，就跟以前阿尔忒弥斯追逐雷蒙一样。但是没有迹象表明在泡珊尼阿斯的希腊曾有女祭司装扮成阿尔忒弥斯的模样，或那里有过什么戏剧表演。仪式上的追逐和流血（无论是真的还是假的）都是农耕巫术的常见形式，而且它"将大车放在马之前"以表示这是在表演一个故事。仪式出现的时间无疑比故事早得多，而后者只不过是一个解释起源的神话（就像无数别的故事一样）[4]，编出来是专为解释仪式的。此外，这样的追逐在英雄崇拜中并不是特例，在狄奥尼索斯崇拜中就能找到它们的踪迹；[5]而且出现雷蒙追逐表演的贴该亚（Tegea）的节庆并不是一个真正的英雄节庆，而是献给道路保护神阿波罗的节日，这一点并非没有意义。

§3. 在支持悲剧起源于英雄崇拜的证据中，最令人印象深刻的，是许多戏剧出现了表演墓地仪式或庄严的哀悼的场面；此外还包括鬼魂出现的个别场面。这些后来的场面数量的确太少，不应过分强调——我们所掌握的只有埃斯库罗斯的《波斯人》中的大流士（Darius）的魂魄，《复仇女神》中克吕泰墨斯特拉（Clytemnestra）的鬼魂对愤怒女神的追赶，欧里庇得斯的《赫库

1　Eur. *Hipp.* 1425–1427.

2　这些段落（以及这本书的其他段落）中的一些材料引自我在 *C. R.* xxvi (1912), 52 ff. 中对李奇微著作发表的书评，但是做了一些小小的改动。一些同样的观点也可以从尼尔森发表在 *Neue Jahr.* xxvii (1911) = *Op. Sel.* i. 94 ff. 的论文和法内尔博士发表在 *Hermathena*, xvii 上的评论里找到。对于后者我几乎完全同意。

3　Paus. VIII. liii, §§2 ff.

4　法内尔（op. cit., p. 8）亦持同一观点，并且提供了其他例证；亦参见 Nilsson, op. cit., p. 614 = *Op. Sel.* i. 69 ff.；以及 *Gr. Feste*, pp. 166 ff.。

5　见 Farnell, *Cults of Greek States* (1896–1909), v. 231, n. b。

柏》(*Hecuba*)中的波吕多洛斯(Polydorus)的鬼魂，还有已经佚失的索福克勒斯的《波吕克塞那》(*Polyxena*)中阿基琉斯的鬼魂。[1] 诗人的想象力当然无须借助任何死亡仪式便可以创造出此类场面；我们也没有任何独立的证据表明希腊存在戏剧性死亡仪式，其中有作为人物角色的死者魂灵出现；而在《复仇女神》和（我们所能看到的）《波吕克塞那》中，鬼影的出现并不与任何死亡仪式相呼应或相关联。

除了这些鬼魂的出现之外，有一些戏剧中英雄的墓冢或死亡仪式很突出，或就包含在自身的情节中——如《波斯人》《奠酒人》和《俄狄浦斯在科罗诺斯》，要不然就在开场白或收场白中，这名义上是预告这类仪式的起源和建立，但据说有时候隐含着事实上的仪式表演——在仪式中，戏剧中的故事得以戏剧化地呈现。有人认为，这种仪式在《海伦》中就有暗示，剧中普罗透斯(Proteus)的墓冢就起着突出的作用；在《赫库柏》[2] 中，波吕克塞那在阿基琉斯的墓前被献祭；在《瑞索斯》(*Rhesus*)中也有暗示：因为在许多剧中为死去的英雄哀悼被假定含义都是相同的，所以在墓冢进行英雄祭祀就是悲剧的起源。这类悲剧有埃斯库罗斯的《七将攻忒拜》和《奠酒人》，以及欧里庇得斯的许多剧目——《乞援人》《安德罗马克》《特洛伊妇女》和《腓尼基妇女》；有些作品中还有一段形式上不够常规的"哀歌"，如《阿尔刻提斯》（歌舞队告别女英雄就是这样处理的）、《希波吕托斯》以及《伊菲革涅亚在陶洛人里》（剧中为俄瑞斯特斯准备了葬礼）。这一理论有价值的部分只是认识到这类哀悼场面的形式乃是来自荷马史诗中所记录的当时希腊生活中或英雄时代所流行的哀悼形式。[3] ［现代学者[4] 正确地强调了这种哀悼形式对于古希腊悲剧的影响，并指出这些形式确实可能已经被西夕温的"悲剧的歌舞队"采用。如果他们装扮成羊人或胖人的模样，那么这就是为我们所知的身穿戏服的男子表演哀悼的一个例证。这一点，以及他们的

1　见皮尔森编辑的 *Sophocles' Fragments*, ii. 163。

2　此处原文疑有误。——译者

3　见上文，页9、91。

4　［见 Lesky, op. cit., p. 35。］

表演有可能为忒斯庇斯时代的雅典人所知晓，就是他们的重要价值所在。别的故事（例如彭透斯）中包含的哀悼素材或当时的挽歌等可能被借用，但此处也许是身穿戏装的哀悼表演，这使得借用更为容易。]

第七节　伯罗奔尼撒和多里斯悲剧

关于伯罗奔尼撒存在某种原始"悲剧"的诸问题与（如亚里士多德所记载）多里斯人声称发明了悲剧所引起的问题是连在一起的；相关的讨论还可能有助于解决悲剧何以在菲律尼库斯和埃斯库罗斯手里成为精致的抒情作品这一问题。

§1. 先把维尔克（Welcker）[1]和波克[2]的理论放在一边不予考虑是可取的做法，他们认为曾经出现过一种普遍存在的非雅典的抒情悲剧，品达和西蒙尼得斯是这种形式的杰出代表，哲学家色诺芬尼和恩培多克勒（Empedocles）也在内。但用来证明这种观点的证据却明显靠不住，而且多半已经被赫尔曼（G. Hermann）证伪。[3]这种错误之所以出现，固然是由于一些铭文被误读，但首要的原因还是苏达辞书对"品达"词条的解释中将"悲剧性戏剧"归于品达名下，次要的原因则是阿里斯托芬的《马蜂》行1410关于西蒙尼得斯的古代注疏。[4]前者很不可靠；只要将（被苏达辞书忽略了的）科林斯地峡运动会（Isthmian）和尼米亚赛会（Nemean）上的凯歌考虑进来，就可以断定这种想法不可能正确；它很可能是两种及以上来源的结合，提到的品达作品中的"悲剧性戏剧"有可能（如赫尔曼所认为的）就是酒神颂，尽管"悲剧性戏剧"在古希腊从来不用于酒神颂；也许这些字句是后来窜入的，同一篇描述中的他处也有这种情况，不过没有可靠的依据来判定此

108

1　*Kleine Schriften*, i. 175–179, 245–247；以及他编辑的三联剧，附录，p. 245。

2　*Die Staatshaushaltung der Athener*,[1] ii (1817), 361 ff.; *C. I. G.* i. 766; ii. 599；见 Lobeck, *Aglaoph.*, pp. 974 ff.。

3　*Opuscula* (1827–1839), vii. 211 ff.。

4　由苏达辞书重述，或本就引自苏达辞书"西蒙尼得斯"词条。

处有窜入文字。[1]拜占庭作家在使用*tragikos*一词上的随意简直令人绝望。[2]古代注疏家将悲剧归于西蒙尼得斯的名下，根据字面意看可能不假；他或许曾经试图染指悲剧，就像他也曾涉足其他方面一样，不过要证实这类事情的真实性，还缺乏足够的证据。归入恩培多克勒名下的悲剧无疑是这位哲学家侄子的作品，而且很有可能就是古典时期一般意义上的悲剧，我们了解他的作品的唯一来源就是苏达辞书，除此之外一无所知。[3]

就这样，说到抒情悲剧，又必须回头将阿里翁的"悲剧模式"或"悲剧性戏剧"和西夕温的"悲剧的歌舞队"，连同多里斯人的主张以及任何能支持这种主张的证据重新梳理一遍。

§2. 亚里士多德记录的多里斯人的主张如下[4]：

> 根据同样的理由，多里斯人声称他们是悲剧的首创者（这里的麦加拉人声称喜剧起源于该地……伯罗奔尼撒的某些多里斯人声称首创悲剧），他们引了有关词项为证：他们称乡村为*kômai*，而雅典人称之为 demes……他们称"做"为*drân*，而雅典人却称之为*prattein*。

亚里士多德并不是说多里斯作家有这样的主张——他也许（如维拉莫维茨所认为的）在他同时代的老一辈人麦加拉的丢其达斯（Dieuchidas of Megara）的《编年史》（*Chronica*）当中发现了这种说法——他既没有赞同也没有反对。援引的观点中有一些显然是错误的；但如果这种说法中有些内容能被证明是真的，那么它还是有些分量的。

1　希勒（*Hermes*, xxi. p. 357 ff.）为这种观点提供了充分的理由，并且反对将苏达的品达作品列表当作亚历山大时代的史料。他指出，在德摩斯梯尼《论假大使馆》中，"悲剧性戏剧"（tragic drama）指的就是"悲剧"（tragedy），而且亚历山大里亚的学者不可能在不同于公元前4世纪的意义上使用这个词。至于后来的用法，见Aelian, *Var. Hist.* xiii. 18："西西里的僭主狄奥尼西奥斯喜欢悲剧、提倡悲剧，自己也写悲剧性戏剧。"［Lesky, op, cit., p. 18，保留了品达结合阿里翁的"悲剧模式"和西夕温的"悲剧的歌舞队"创作"悲剧性戏剧"的判断。］

2　见Immisch, *Rhein. Mus.* xliv. 553 ff.。

3　"恩培多克勒"词条。关于对这些悲剧的质疑，见Diog. L. viii. 58。

4　*Poet.* iii. 1448ª29 ff.（译文引自陈中梅译注：《诗学》，第42页。根据本书英文引文略有改动。——译者）

最近赫伯特·理查兹（Herbert Richards）先生[1]收集了*drama*和*drân*的各种用法并做了详细论述。他的论文中得到证据支持的结论有以下几点：

（1）*drân*原本不是一个阿提卡词语，但阿提卡诗歌中这个词却大量出现，那些允许诗歌词句进入作品的散文作家，尤其是安提丰、修昔底德和柏拉图，也经常使用这个词。[2]后来的德摩斯梯尼也偶尔使用；但是大多数阿提卡演说家从不使用。它也（几乎可以肯定）不是一个伊奥尼亚词，所以它是多里斯词的说法很可能是真的，虽然并没有真正被证实。

（2）*drân*在阿提卡主要是带有宗教色彩的词，专门在主题严肃、气氛肃穆的宗教表演中使用。在古典时期的阿提卡，它极少被用于喜剧当中[3]——即使有，也到了很晚的时期；它常被用于悲剧和羊人剧，两者的世俗色彩都不如喜剧那样浓重；难以理解的是厄琉息斯中的*drômena*。[4]优秀的阿提卡散文（除了为诗歌表达方式所吸引的作家的作品之外）中出现的*drân*大部分都可以用宗教意思来解释：它被德摩斯梯尼（或托名德摩斯梯尼的人）在若干处运用于（例如）宗教仪式和屠杀。[5]（在希腊人的宗教观念中，实施屠杀和表演宗教仪式是同样充满危险的动作，并且一定程度上出于同样的原因。）《腓力书信》[6]（"Letter of Philp"）就使用这个词表示不虔敬的行为。

110

1　*C. R.* xiv (1900), 388 ff.

2　柏拉图使用西西里词语，而且他所受的西西里多里斯人的影响可能比我们所认识到的要深。在《理想国》v. 451 c（理查兹认为提到悲剧的地方）中，柏拉图的确指的是他最喜欢的作者索福隆的"男性"和"女性拟剧演员"，而使用"戏剧"一词也显得很自然，因为这些都是多里斯的作品。

3　[Ecphantides, fr. 3 K："我羞于将我的戏剧弄得像麦加拉人的那样"以及阿里斯托芬的剧目《戏剧或半人半马》、《戏剧或尼俄柏》（？）。埃克凡底德只将他的喜剧称作戏剧，因为他是将它与麦加拉人的作品相比较，这种说法有争议。但是他究竟是否用过"戏剧"这个称呼则更是极为可疑。]

4　Paus. VIII. xv, §1. 与此同时*drama*也像*drômena*一样不含有任何神秘的意味。（*drômena*这种表现方式显然是对一种神秘仪式的敬称或隐秘的称呼；见 Plut. *de Is. et Osir.*, pp. 352 c, 378 a, b; Paus. II. xxxvii, §§5, 6。）泡珊尼阿斯通常使用*drân*而不是*drama*称呼宗教仪式。亚历山大里亚的革利免（*Protrept.* ii. 12）说德墨忒尔和科瑞已经变成了"一种神秘的戏剧"，但是这个说法出现很晚，而加上"神秘的"一词，表明"戏剧"一词已经无法单独表示这种含义。

5　*in Aristocr.*, §40; *in Theocrin.*, §28.

6　§4. 理查兹先生不对所有这些例子负责。

[最近，施奈尔（B. Snell）教授[1]又很有趣地认定 *drân* 是一个阿提卡词，其含义是"决意做某事"。他将重点放在"做"（希腊文用 *drân* 来表示）中的"意愿"性质上，并从中发现了悲剧的基本要素。埃尔斯（G. F. Else）教授[2]最近注意到亚里士多德曾积极关注这个词，他还认为亚里士多德接受了多里斯人的主张。如果我们假设 *tragikon drama* 是梭伦用来指称阿里翁表演的词组，那我们仍旧不知道 *drama* 一词到底是梭伦用的还是阿里翁用的，不过无论如何它都属于伯罗奔尼撒。]

§3. 这种主张可以说得到了敬重阿里翁的传统的支持，阿里翁的确是一个梅弟姆那的列斯波司岛（这个城镇的居民主要是爱奥里斯人）居民，但是他的歌舞队肯定是由多里斯的科林斯人组成的。我们对那个时代列斯波司岛的酒神颂诗歌其实一无所知，也没有任何理由认为阿里翁的作品保存在被引入科林斯的列斯波司音乐中。

这个说法也得到了希罗多德著作中所提到的西夕温的"悲剧的歌舞队"的支持。因为即使狄奥尼索斯崇拜是由克利斯提尼引进的，那"悲剧的歌舞队"此前也已经存在了，而且用在纪念多里斯英雄阿德拉斯图斯的活动中，克利斯提尼排挤纪念阿德拉斯图斯的活动，目的是要清除阿尔戈斯人（亦即希腊人）的城市的影响。

§4. 通常人们以阿提卡悲剧合唱歌的方言特色为证据，说明多里斯人的主张合理；这种观点并非无足轻重；但问题不是人们所想的这么简单。

如果在阿提卡悲剧中发现有若干特殊的多里斯词语和表现形式，那么包含以长音 A 取代 E 在内的各种形式变化也许就可以归因于多里斯诗歌和台词对作家的影响——这种假设看起来是合理的。他们的语言本质上是阿提卡的（其中汇入了史诗和伊奥尼亚方言的一些形式），加上抒情诗当中使用的其他方言的形式——这种融汇现象证明在希腊有一种持续的文学传统，这是

1　*Philologus Supplt.*, 1928, pp. 1 ff.

2　Op. cit., p. 107.

所有学者都认可的：但是其中相当数量的词汇和表现形式显然是多里斯的，它们有些用在抒情体部分，有些用在抑扬格体中，有些两处都用。（它们之所以被用在抑扬格体部分，最好的解释是抒情诗的自然渗透或影响；这不能总是解释为格律程式的要求；但是正在写作整部作品的抒情体部分的诗人自然会发现，他们采用了属抒情诗常规现象的具有强调风格的元素。）悲剧的抒情诗部分对这类形式的使用从来不是一成不变的；只有在诗人觉得必须将此部分与其他台词区分开的时候才会加以使用；但这很自然。所以似乎至少有理由认为，阿提卡悲剧的语言的某些特征来自多里斯的影响，这是说得通的[1]，而从总体上看，当我们将不同的指征——*drama*、阿里翁、西夕温、语言——放在一起，在某种意义上多里斯人发明了悲剧的主张，就成了一个可能性极大的假说。

不仅如此，这个假说还能解释早期悲剧的抒情诗部分为何竟已如此杰出。我们无从论证忒斯庇斯是一个优秀的抒情诗人；但是，如果这假说是真的，那么伯罗奔尼撒抒情诗人——阿里翁、拉索司，还有佚名的西夕温诗人——的作品，就是早期阿提卡悲剧家，尤其是菲律尼库斯和埃斯库罗斯的创作典范；以此为典范而创作的合唱抒情诗和适用于严肃主题的音乐，在艺术的完美上达到了新的高度。

［早期悲剧的风格和语言受到了伯罗奔尼撒的合唱抒情诗的影响，这一假设具有很大的可能性。将合唱抒情诗变成了悲剧的关键行动——开场白和念白的发明——都归功于忒斯庇斯一个人，而正是这个转型引发了后续所有的结果。如果没有开场白和念白，那么伯罗奔尼撒人的表演在何种意义上是"悲剧的"呢？如果我们接受这个证据——即梭伦在提及阿里翁时以某种形式使用了这个词，那么除了音乐、风格和语言之外必然还会有一些共性成分将酒神颂、阿里翁的英雄题材"悲剧"、西夕温的表现阿德拉斯图斯受难的

112

1　［比约克（G. Björck）最近在 *Das Alpha impurum*, Uppsala, 1950一书中对这个问题做了充分的讨论。他的结论（221 f.）是，对话中淫秽的词语更少了，只出现在借词中；但在合唱歌部分，它们像透明的多里斯面纱，引进并覆盖在阿提卡的身上。］

"悲剧的歌舞队"与忒斯庇斯的悲剧联系起来。不妨从另一个角度考虑一下这个问题，如果歌舞队的领队由忒斯庇斯发展为一个演员，那么前忒斯庇斯时代的歌舞队在什么意义上可以称作"悲剧的"？我们能否找到一条线索，以解释羊人或胖人中的名字为何呈现出系列性（我们已经找到了假定他们能够表演所有这些歌舞的理由）？〕

第八节　*Tragoidia*、*Tragoi*及其他

同我们已经讨论过的问题一样，*tragoidoi* 和 *tragoidia* 二词的起源和意义，是一个长期存在分歧意见的问题。*Tragoidoi*（单数形式很少发现且出现较晚）是两个单词中较早出现者，*tragoidia* 乃由它衍生而来。〔甚至不清楚 *tragoidoi* 指的是歌舞队[1]还是诗人 - 演员。埃尔斯教授对后一种解释提出了最新例证。[2]他主张，阿里斯托芬的剧本中的某些段落（《和平》行806、《鸟》行787、《马蜂》行1537）最好解释为"属于 *tragoidoi* 的歌舞队"而不是"由 *tragoidoi* 构成的歌舞队"，官方使用 *tragoidoi* 一词来命名悲剧表演或比赛，是因为这个词在公元前5世纪指诗人和赞助人，公元前5世纪之前则仅指诗人 - 演员。他认为，*tragoidos* 一词系为忒斯庇斯而创，因为他与游吟诗人相像，而游吟诗人的朗诵是一种新型的口头诗歌。如果这种说法正确，那么悲剧就是"山羊之歌"，忒斯庇斯也就是第一个 *tragoidos*。但这里仍有不少疑点；阿里斯托芬剧中相关段落的含义并不完全清楚，而且也有人认为，以山羊为奖品的说法，本身就是希腊人的发明。[3]从我们的视角看，最大的困难是，即使这种说法是正确的，我们也仍需解释梭伦在描述阿里翁的时候为什么要使用 *tragoidos* 或 *tragikos* 这两个词。〕

113

1　歌舞队的这种状况是理查兹提供的，见H. Richards, *Aristophanes and others*, p. 334 ff.；亦参见 Reisch, *Festchr. für Gomperz*, p. 466。

2　*Hermes*, lxxxv (1957), 20 ff.

3　见Lesky, op. cit., p. 22。

tragoidia、*tragoidos*、*tragikos*中的第一个要素是山羊。我们仍须针对就它的意义所提出的三个主要观点做进一步思考，这三个观点是：

（1）它指的是山羊形状的羊人组成的歌舞队。

（2）它指的是一个歌舞队，不表现羊人，但是披着山羊皮，像是出于宗教或好古的原因而保留的古老装束。

（3）它指的是一个为了获得山羊这个奖品或是围绕着作为祭品的山羊而舞蹈的歌舞队。

这些必须分别讨论。

§1. 第一个解释与这种信念密切相关，它认为悲剧从历史上看是由羊人剧衍生的，由于放弃了羊人的服装和语言而变得崇高起来；它还认为羊人的模样是半人半山羊。

［但是就我们所见，在悲剧出现之前就已存在的*satyrikon*并非如普拉提那斯引入的那样系由穿着阿提卡羊人剧传统戏服的男子表演。首要的问题是，阿提卡和伯罗奔尼撒的早期歌舞队与山羊有无关联；后来古典时期阿提卡羊人剧的歌舞队是否与山羊有关在此并不直接相关。

我们已经看到，科林斯和雅典的早期歌舞队中都有装扮成胖人和多毛羊人的男子。第一个问题是，多毛羊人是否与山羊有某种联系。答案是，山羊是唯一合适的多毛动物；希腊画家表现的马总是皮毛光滑，但是他们画出的山羊通常都有粗糙的毛。因此，对于科林斯陶瓶上羊人打扮的男子所穿的多毛齐统[1]，阿提卡陶瓶上表现老羊人的男子所穿的多毛齐统[2]，以及大约公元前550年的雅典杯子上[3]所画的，挂阳具的杆子上的巨大羊人的多毛皮肤，最自然的解释就是：它们表现的是山羊皮。的确，他们不是如阿卡狄亚[4]跳舞的山羊人或萨摩斯岛上的山羊人那样的山羊人[5]；在科林斯和雅典，他们有人

114

1　见文物名录32、33、36、38、42—45。

2　同上，1—3。

3　同上，15。

4　同上，72。

5　同上，73。

头和耳朵，这耳朵看上去像是马的，而不太像山羊的，而在雅典他们有马尾巴，偶尔有马腿。但是称他们为半马那就太错了；他们是人类，身体的一小部分是马，大部分是山羊。因此打扮成多毛的羊人模样的男子，在科林斯和雅典被称作"山羊"，而他们的歌被称作"山羊歌"，这是绝对有可能的。

由此又出现了两个问题。最早的阿提卡羊人在绘画中是多毛的，但很快（如此之快以至于我们都没法称它是后来）有一类羊人被引进，它们的皮毛是光滑的；他是人类，身体的一小部分是马，没有山羊的成分（除非他的耳朵更像山羊而不太像马）。[1]而我们被告知，成为古典时期羊人剧中的羊人的，正是他们。事实上情况没有这么简单。羊人之父（Papposilenus）[2]身穿紧身衣，上面缝着白羊毛片；他浑身上下都是毛，毫无疑问是一头山羊。如果上文讨论过的巴黎陶瓶[3]之所以不被考虑在内是因为它表现的更可能是酒神颂中的表演者而不是羊人剧中的表演者，那么共有12个年代在公元前490年至前400年的阿提卡陶瓶，上面表现的是一部羊人剧中的一名或多名歌舞队成员（他们在文本中被称为"羊人"），还有一个公元前4世纪早期的阿提卡赤土陶器、一个公元前4世纪早期的南意大利陶瓶、一件马赛克——其原件的年代可以追溯到大约公元前4世纪。著名的普洛诺姆斯陶瓶[4]展示了十名歌舞队成员，其中九人围有带厚毛的腰布，一人围着无毛的腰布，布上装饰一个很大的玫瑰花状物。其余的，四个阿提卡陶瓶[5]和一个意大利陶瓶[6]中有系无毛腰布的羊人歌舞队（satyr-choreuts）；七个阿提卡陶瓶[7]，阿提卡赤土陶器[8]，以及马赛克[9]，或者有带厚毛的腰布，或者腰布上饰有羊毛絮

1　文物名录6、8；对比9。

2　同上，85。

3　同上，3。

4　同上，85。

5　同上，86—88、91。

6　同上，89。

7　同上，90、92—97。

8　同上，98。

9　同上，99。

（与"羊人之父"的紧身衣类似），或者腰布上带有表示动物毛的斑点。有毛的腰布在数量上远远超过无毛的腰布，而且最早的陶瓶上——表现对象确认为一支羊人歌舞队——有一个带毛的腰布。这样，古典时期的羊人剧的羊人歌舞队（我们相信它是由普拉提那斯引进的）是"羊人之父"——他多半是山羊——的孩子，在大多数情况下他们以带毛腰布显示他们的山羊特征。

更加重要的问题是，能否肯定组成科林斯和阿提卡早期歌舞队的胖人也被称作山羊，以及他们的歌是不是山羊歌。如果他们是羊人，那他们就可能被称作"山羊"，而他们确实被等同于羊人。[1]我们已经注意到[2]，在雅典，胖人等同于（光滑的和多毛的）羊人，他们同为酒神的仆人，他们既可以自己舞蹈，也可以与打扮成宁芙的男子一同舞蹈，在科林斯他们也同狄奥尼索斯有关并歌唱赫淮斯托斯的返回，他们的名字都是根据生殖精灵命名的，偶尔会有一个多毛的羊人同他们一道。科林斯的胖人通常与裸体妇女一同跳舞；在德累斯顿的一个巨爵[3]上刻有几个名字——在一个哈尔基斯（Chalkidian）巨爵上裸女之一波利斯（Poris）的名字出现在一个宁芙的名字旁边，宁芙与一个羊人舞蹈。[4]这种对等关系，连同他们的一般行为和他们对酒神的侍奉，曾经被用来认定胖人与羊人一样。还应该考虑到，有一支科林斯的羊人歌舞队叫作"克弥俄斯"（Kômios）[5]，而一支阿提卡的羊人歌舞队叫作"克摩斯"（Kômos）；[6]还有许多阿提卡羊人都拥有分配给生殖精灵的名字。[7]胖人与羊人当然是很接近的。但理智的做法是不要去等同他们，因为胖人的戏服完全与

116

1　Solmsen, *Indog. Forsch.* xxx (1912), I ff.; E. Buschor, *Satyrtänze*, passim; F. Brommer, *Satyroi* (1937), p. 22.

2　见上文，页80及下页，页100。

3　文物名录48。

4　同上，71。

5　同上，40。

6　C. Fränkel, *Satyr- und Bakchennamen*, p. 70，引用了10个例证。

7　如Eraton, Oipon Peon, Posthon, Styon, Terpes, Terpon, Hybris, Phlebippos。

野性无关。但是如果羊人舞蹈被称作"山羊舞",那么就很难想象胖人的舞蹈不可以也叫作山羊舞。

于是,在 tragoidia、tragoidos 和 tragikos 的山羊元素中找到与胖人和羊人的歌舞的关联,便是讲得通了。

针对与塞伦诺(Silens)和羊人有关的证据,近些年来已经讨论过多次;库恩特(Kühnert)已经说得很完整了[1],重要的问题在赖什[2]、弗里肯豪斯(Frickenhaus)[3]、库克[4]等人[5]的著述中都讨论过了;参考较早的讨论中富特文格勒(Furtwängler)、勒施克(Loeschke)、韦尼克(Wernicke)、科尔特(A. Körte)等人的观点也是十分必要的。

[在我们掌握的最早的题写材料中,这类生物被称作塞伦诺。[6]这个名字已经以 Silanos 的形式在一块迈锡尼泥板[7]上被识别出来了,后来又在希腊多处发现它以专名的形式出现。与塞伦诺有关的各种传说都很知名。在献给阿芙罗狄忒[8]的荷马颂诗中,就已经有塞伦诺向宁芙求爱的内容。据泡珊尼阿斯引述,品达[9]对拉哥尼亚的马莱阿角的塞伦诺有这样的说法:"马莱阿角养育的舞蹈者凶猛好斗,是仙女(Nais)的床伴。"此处我们或许应该记起波卢克斯关于马莱阿角的拉哥尼亚舞蹈的叙述:"那里有塞伦诺,羊人怀着恐惧与他们共舞。"(拉哥尼亚人也有垫臀舞者、多毛羊人以及羊人面具。)[10]

波卢克斯能否作为判定依据,证明早期拉哥尼亚将胖人称作羊人(以区别于多毛的塞伦诺),这一点尚未可知。但是赫西俄德[11]已经知道了羊人:

1　Art. "Stayros" in Roscher's *Lexicon*.

2　*Festschr. für Gomperz* (1902).

3　*Jahrb. Arch. Inst.* xxxii.

4　*Zeus*, i. 695 ff.

5　[见(尤其是近些年的)F. Bromer, *Satyroi*; E. Buschor, *Satyrtänze*。]

6　见文物名录6。

7　来自克诺索斯的泥板,KN V 466。

8　*Homeric Hymn*, V, l. 262.

9　Pindar, fr. 142 Bowra, 156 Snell.

10　Pollux, iv. 104 [附录]。见文物名录49—57。

11　Hesiod, fr. 198 (Rzach).

福洛涅乌（Phoroneus）的曾孙辈是"山林的宁芙、女神、无用而举止不可思议的羊人族类，以及瑞亚（Rhea）的舞蹈侍者（Curetes）、诸神、爱运动者、舞蹈者"。在阿提卡，"羊人"这一名称第一次出现是在公元前6世纪晚期的一个陶瓶上[1]，这个名称正对着一个皮毛光滑的羊人。

在公元前5世纪及以后，这两个名字可以相互替换。羊人马耳叙阿斯被希罗多德称作一个塞伦诺[2]，而苏格拉底有时被比作一个塞伦诺，有时又被比作羊人。[3]在古典时期的阿提卡羊人剧中，我们看到，歌舞队被称作羊人，而在我们的证据中，他们多半系有厚毛腰布；而他们的父亲被称作"羊人之父"，并且全身都是厚毛。但是羊人剧中的羊人在从事农业劳动的时候也可能身穿山羊皮（E. Cycl., ll. 78–82）或因行为淫荡而被比作一头普通的山羊（S. Ichn., l. 358）。尚不清楚通常被认定为埃斯库罗斯《带火的普罗米修斯》（Prometheus Pyrkaeus）的残篇（207）所提到的羊人，是实在的山羊还是一种隐喻。

在讨论这些问题时经常会引用一个陶瓶，就是不列颠博物馆收藏的尼奥比（Niobid）画家绘制的红绘式盏状巨爵。[4]画中有一支带竖笛手的男子歌舞队；他们系着厚毛的腰布，布上挂有生殖器和山羊尾巴，头上有角和山羊耳朵，画家甚至给他们画上了山羊蹄子。显然他们不同于陶瓶上别处的普通羊人，而可能是潘神。[5]他们没有带臀垫的迹象，否则可以考虑他们是不是喜剧歌舞队，而他们其中有一人在跳羊人舞蹈（sikinnis）。或许他们被当作不同于普通羊人歌舞队的另类，也许是前一代受到潘神现身马拉松的影响而引进的，是阿卡狄亚和萨摩斯的头部为山羊装扮的男子在阿提卡的继承者。[6]

现在，可以将羊人和胖人的祖先追溯到忒斯庇斯和阿里翁之前。胖人和羊人的形象出现在公元前7世纪早期的阿提卡陶瓶[7]上，一个浇铸成羊人

118

1　文物名录19。

2　Hdt. vii. 26.

3　Xen. *Symp.* IV. xix; v. vii; Plat, *Symp.* 215 b, 216 d, 221 d, e.

4　文物名录100。

5　复数的潘神：Aeschylus, fr. 36; Aristoph. *Eccl.* 1069; Plato, *Laws*, 815 c。

6　文物名录72—73。

7　同上，101。

形状的陶瓶[1]已经在萨摩斯发现，其年代定在公元前7世纪初。比这更早的是在塞浦路斯发现的一个晚期迈锡尼的印章[2]，上有一个蹲坐的男子，像是垫臀舞者；在著名的收割者陶瓶[3]上有一个弯腰的男子以垫臀舞者的姿势阻止收割者的歌舞队；在拉里萨（Larissa）地方发现了一个公元前16世纪的类似羊人的形象；[4]一个蹲坐的男子——也像是个舞者——出现在米诺斯早期的印章上。[5]既然狄奥尼索斯的名字被发现在一个来自皮洛斯（Pylos）的公元前13世纪晚期的泥板上[6]，自然就看见了他（或在米诺斯对应的神）以年轻的神的形象与山羊一道出现在米诺斯-迈锡尼绘画中[7]，此外在来自费斯托斯（Phaistos）的印章上，还发现了祭祀狄奥尼索斯的面具舞的证据——就是山羊之间的男子正面形象。[8]这样，我们就不需要探询羊人及其同类起初是不是与狄奥尼索斯无关，因为他们或他们的祖先至少在阿里翁之前600年就与酒神联系在一起了。[9]]

§2. 为了方便，我们接下来要讨论的是这样一种理论：*tragoidoi*一词的意思是穿戴如山羊的歌者，而不是外形像山羊的羊人，其中的原因多种多样。

赖什[10]（他对于*tragoidoi*的解析放到本章的后边再谈）认为，如果*tragoidoi*必须解释为"山羊之歌"，那么这山羊可以被理解为一群人为了仪式而装扮成山羊，其方式与装扮成马、公牛、蜜蜂等的其他群组同样。[11]但是这种山羊的"祭仪合作社"（*Kultgenossenschaft*）是否存在并无凭证。

尼尔森推断，狄奥尼索斯的崇拜者在他们的神秘仪式中将山羊外形的

1　文物名录102。

2　同上，103。

3　同上，104。

4　同上，105。

5　同上，106。现在再加上109。

6　来自皮洛斯的泥板，PY Xa 102。

7　参考资料见*Bulletin of the Institute of Classical Studies*, v (1958), p. 44。

8　文物名录107。

9　关于印欧羊人的亲缘关系，见Kühner in Roscher, iv. 513 ff.。

10　Op. cit., p. 468.

11　这是尼尔森在*Neue Jahrb.* xxvii. 687–688 (=*Op. Sel.* i. 132 ff.)的观点；赖什自己的观点在*R. E.* iii, col. 2385, s. v. Chor。

神杀死后，穿上山羊皮哀悼他，而悲剧就从这些哀悼仪式中出现了（同时出现的还有一定数量的其他形式），这种观点与其他某些理论有着相同的缺陷——任何关于狄奥尼索斯的神秘仪式的记录中都不存在此事。在一些秘密祭神仪式中，有各种动物（包括山羊）被肢解，但是找不到与这些相关的哀悼仪式的迹象；参与神秘祭仪的人可能穿上各种动物皮，而山羊皮只是其中之一种。

　　李奇微[1]认为悲剧是由身穿山羊皮的人表演的，因为山羊皮是保留在纪念阿德拉斯图斯等古代英雄仪式中的古代装束（希罗多德的表述被解释为"山羊歌舞队"）。他告诉我们，"在伯罗奔尼撒，在希腊的其他地方，在色雷斯和克里特岛，山羊皮是土著居民日常的装束"，由于这个原因，庆祝阿德拉斯图斯之类的古代英雄的歌舞队，穿的就是原始的山羊皮服装，因此也就适合被称作"山羊歌舞队"。对这个问题，法内尔博士给出了令人钦佩的答案。[2]"自公元前1400年以来，在希腊，山羊皮什么时候成了普遍的装束？无论是在克里特王米诺斯时代、阿伽门农时代，还是古风时代的艺术作品中，富有的人都不穿。我们也找不到其他部落的演员，在表演旧时代的伟大人物时，故意用最破旧最肮脏的装束打扮自己，这些服装只有在阿特柔斯王治下最卑贱的人才会穿，只有可怜的阿卡狄亚人和西西里人才会穿。"（李奇微教授自己也说山羊皮"简直只能当作最难看的衣服，唯有奴隶才会穿"。）法内尔博士补充道："上古时代的演员在扮演英雄人物时，按照习惯只会尽量采用英雄装扮。"

　　法内尔博士的理论应该得到更加认真的对待。[3]他理所当然地要寻找一些祭献埃利乌提莱的早期悲剧（这是埃利乌提莱的酒神崇拜的组成部分，自那以后酒神就被引进了阿提卡），而他发现了克桑托斯（Xanthos）和墨兰透斯（Melanthos）——"白男子和黑男子"——之间仪式性决斗的证据，他

1　*Orig. of Gk. Trag.*, pp. 87, 91–92.

2　*Hermath.* xvii. 15.

3　*J. H. S.* xxix (1909), p. xlvii; *Cults*, v. 234 ff.; *Hermath.* xvii. 21 ff.

（按照乌森纳尔［Usener］的观点）认为这极有可能是"旧世界中冬与夏或春之间展开仪式性搏战的特殊形式"。在这个战斗故事中，墨兰耐基斯酒神（Dionysus Melanaigis，黑山羊皮的酒神）——根据可能性最大的解释，即下界的神——帮助墨兰透斯杀死了克桑托斯。（他将这个故事与马其顿的春天洁净礼做了比较，根据乌森纳尔[1]的考查，这个仪式是为了纪念一个名为克桑托斯的英雄。[2]）

> ［他继续说道，］这个演出遍及希腊的各个乡村，能够很容易得到各种母题；因为许多乡村都有他们自己的传说——某人在侍奉酒神的过程中丧生，而这人曾经被认为是部落里世袭祭司长的祖先；他总是被要求充当克桑托斯或墨兰透斯：因而悲剧的早期形式就很容易表现为对死去的英雄的纪念挽歌，打上挽歌的烙印。当然，伊加利亚乡村，忒斯庇斯著名的故乡，伊卡里俄斯和厄里戈涅的悲惨死亡之地，这里有原始悲剧得以产生的极好条件；那些用戏剧手法表现这类故事的表演者不久就会感到他们可以同样表演此类哀伤故事的其他英雄主题。这时，舞台的需要就会促使他们脱去山羊皮。也许他们还继续被称作 *tragoi* 或 *tragoidoi*，就像布劳隆（Brauron）的少女在她们抛弃熊皮很久以后仍被叫作"熊"一样。

121　　法内尔博士已经正确地阐释了墨兰耐基斯的故事，对这一点我们可以确认；他对李奇微的批评的回应也是完全可信的。[3]但是论定悲剧起源于发生在

1　*Arch. f. Religionswiss.* (1904), pp. 303 ff.

2　关于墨兰耐基斯酒神的另一种传说——他使厄琉忒里亚（Eleuther）的女儿们发狂——没有立刻出现在目前的主题（苏达辞书中的"墨兰耐斯基"词条）中。克桑托斯和墨兰透斯交战的故事是在阿里斯托芬《阿卡奈人》146的古代注疏和柏拉图《会饮篇》208 d中发现的。基思（A. B. Keith）博士（*J. Asiatic Soc.*，1912和*Sanskrit Drama* [1924], p. 37）描述了一个来自印度的非常相似的决斗——黑人（或冬季）对红人（或夏季）的仪式性杀害。

3　*Hermath.* loc. cit. 亦见Nilsson, *Neue Jahrb.* xxvii. 674 ff., 686 ff.；以及Wilamowitz, *Neue Jahrb.* xxix. 472–473。

埃利乌提莱的这一特定的面具化装表演，根据却不足。主要的疑难似乎有以下几点：

（1）把阿提卡剧场的解放者酒神与埃利乌提莱地方面具化装表演中的墨兰耐基斯酒神等同起来，没有确证。在同一个地点不同场合的不同祭祀仪式上以不同的名称祭拜的可能是同一个神灵。无疑，剧场里的酒神是从埃利乌提莱被引进到雅典的；但是没有证据表明是以墨兰耐基斯酒神的形式连同与此相关的那种仪式引进雅典的。

（2）关于早期阿提卡悲剧可以充分肯定的一点是，它主要是一种歌舞队表演。如果没有演员就不可能有对驳（contest，或曰 *agôn*）；第一个演员是忒斯庇斯引进的，第二个由埃斯库罗斯引进。但是在埃利乌提莱的化装表演中却有三名演员，没有歌舞队，因而全是 *agôn*（对驳）。即使有旁观者出现在化装表演中（戏剧中的观众，但不仅仅是戏剧的观众），没有迹象表明他们身穿山羊皮——也许克桑托斯和墨兰透斯他们自己这么做。

因此，要接受悲剧来自埃利乌提莱的墨兰耐基斯酒神崇拜仪式这一观点显得很困难。很难怀疑由忒斯庇斯带到雅典的就是某个乡村表演——只是一种主要由歌舞构成的表演，但是它在被引进雅典以后增加了演员并且提高抒情诗的文学品质，获得了快速发展，这种成就或许是在伯罗奔尼撒的合唱抒情诗与同时代圆形酒神颂的影响下取得的。

§3. 根据道金斯（R. M. Daukins）教授的描述[1]，将 *tragoidia* 解释为身穿山羊皮的男子所唱之歌，应是从色雷斯的维扎（Viza）地方的现代表演中得到了启发。那里上演的戏剧中某些部分很像是古代希腊的仪式；有一种仪式性的宰杀和复活，带有农业巫术的特征；还有人认为我们这里看到的是一种戏剧仪式，可能很早以前就与（狄奥尼索斯的老家）色雷斯当地的酒神崇拜有关，而且一直传到今天也几乎没变样；也许可以认为，恰恰是这类仪式（在相对次要的"歌舞队"之外）导致了希腊悲剧的出现。根据记录，同样的表演遍及斯基罗斯岛（Scyros）、色萨利（Thessaly）、马其顿的索科斯

122

1　*J. H. S.* xxvi (1906), 191 ff.

（Sochos）、黑海之滨的科斯蒂（Kosti），等等，不同的观察者都曾寓目。[1]至于我们现在所讨论的内容，即维扎的表演者身穿山羊皮这一事实，必须指出[2]，更早的观察者看见了由身穿狐狸皮、狼皮和小鹿皮的男子所进行的表演。这些动物中的任何一种，经过简单的处理就可以让人"装扮起来"，一般而言山羊又是最容易达到扮演效果的。（同样地，雅典舞台上的羊人[3]虽然保留了马尾巴和马耳朵，但也穿着各种动物的皮毛。）这些现代仪式的一个特点，即行进，绕着圈子边走边索取馈赠，也许与原始的"狂欢"（*kômoi*）更加接近，喜剧的起源与这种"狂欢"的关系比任何悲剧因素都密切。[4]

　　这些现代戏剧真的是从原始的酒神崇拜延续下来的吗？这是一个难以回答的问题。现在我们对它们的了解已经相当充分，但要把它们都归为某个原始的形态，还是不太容易；它们中的许多部分都是对基督教仪式的戏仿；如果认为存在着一个2000多年来绵延不绝的传统，那么可以肯定，这种情况是不可能的。[5]但有一点是毫无疑问的——在戏剧的产生过程中起了推动作用的乡村理念同样也推动了农耕仪式的出现，在古代，这种仪式或多或少地带有戏剧的倾向，并且有可能发展成戏剧；因而在古代学者眼里它们就有一些阐释价值，不过它们并不能证明对于*tragoidoi*一词的解释是正确的。

　　§4. 如果*tragoidoi*的意思不是打扮成山羊或者身穿山羊皮的歌者，那它又是什么意思呢？首先可以指出[6]，如果它确实含有这个意思，那它在以下

1　Lawson, *Ann. B. S. A.* vi. p. 135 ff.; Dawkins, ibid. xi. p. 72 ff.; M. Hamilton, *Greek Saints* (1910), p. 205; Von Hahn, *Albanesische Studien*, I (1854), 156; 亦见Nilsson, *Neue Jahrb.* xxvii. p. 677 ff. (=*Op. Sel.* i. p. 116 ff.); Ridgeway, *Orig. of Gk. Trag.*, p. 20 ff.; Headlam and Knos, *Herodas*, p. lv; [K. Kakouri, *Praktika*, 1952, p. 216 ff.; *L'Hellénisme contemporain*, x (1956), 188 ff.].

2　这一点在Ridgeway, *Dramas*, &c., p. 20中也曾提到。

3　见上文，页117。

4　见下文，页155及以下诸页。

5　也许可以把重点放在这里。尼尔森（loc. cit.）提出了一个很有力的理由，使人们不得不相信，作为庆祝春天的，至今仍在巴尔干半岛的部分地区保留着的罗萨利亚（Rosalia）节，是古代酒神节的一个真实的活标本。在这种情况下，它也与原始的狂欢（对驳就是它的一个部分）相似，其相似度远远超过了与悲剧的相似性。

6　赖什（op. cit., p. 467）把这个争论讲述得简明而清晰，并且（虽然我独立地得出了同样的结论）我只能添加少量的内容。

这些复合词中就会是个例外，这些词的第一部分一般指的是歌曲的伴奏乐器、演唱场合或歌曲主题。这类单词有 *auloidos*、*kitharoidos*、*komoidos*、*meloidos*。如果 *trygoidos* 不是一个戏仿词（因而不必仔细考究），它的意思就可能是"葡萄酒边的歌者"，恰如"脸上涂了酒糟的歌者"；*monoidos* 的确指的是唱歌的环境，而不是歌唱者这个人；*rhapsoidos* 的意思不是指歌者为"一个破衣烂衫类的东西"；而 *tragoidos* 很可能是指（如经常被认为的）"在山羊牺牲旁的歌者"或（一个很古老的观点）"欲赢取山羊奖品的歌者"。两种解释中的第一种在某种程度上得到了厄拉托斯忒涅斯的"伊加利亚人在那里围着山羊舞蹈"这句话的支持，因为，无论直接所指是"悲剧的"表演或（更可能）仅仅是指"踩酒袋戏"，这故事至少记录了一个以被宰杀的山羊为中心的舞蹈。两种解释中的第二种得到关于忒斯庇斯的传统的支持，即说他赢得了一头山羊为奖品。这两种解释互不矛盾，可以并存——如果山羊先被当作奖品再被当作祭品的话。更加精准的结论是不可能的。没有记录表明祭献山羊牺牲是大酒神节的一个环节，不过它很可能是阿提卡村庄的乡村节庆的一项内容。[我们掌握的最早提到山羊奖品的地方是帕罗斯岛大理石碑文和狄奥斯科里得斯的文字，时间为公元前3世纪；在历史上一直有"这是希腊人的发明"的说法。[1]唯一的反证是在一个科林斯陶瓶[2]上，一头被紧紧地拉向搅拌钵的山羊边上有几个垫臀舞者，山羊很可能是等着被献作牺牲；这是表明科林斯的垫臀舞者可能是"为山羊而歌的歌者"而不是"山羊歌者"的唯一凭证。

对 *tragoidos* 等词来自"身穿山羊皮的歌者"的说法，完全可以不加理会。另外两个词的来源则很难做出判定；胖人和羊人的舞蹈可以称作"山羊似的"，因为舞者是山羊似的，或因为他们是为了山羊而舞蹈。实际的起源很不重要，重要的是这些舞蹈作为舞台表演出现在悲剧之前，被忒斯庇斯在他的新艺术中当作元素加以使用。]

1　文本：页69，条目1、3。见上文，页113。
2　文物名录37。

第九节 "与酒神无关"

然而我们不得不处理一些与俗语"与酒神无关"相关的言辞，这句话被认为给悲剧起源于羊人剧的说法提供了支持。

> 普鲁塔克《〈会饮篇〉探讨》（I. i, §5）：当菲律尼库斯和埃斯库罗斯将悲剧扩展到表现神话情节和灾难的时候，人们说："为何要让酒神做这样的事呢？"

已经有人指出[1]，如果普鲁塔克意在暗指忒斯庇斯的戏剧不是悲剧题材，那他几乎肯定是错了，至少彭透斯的故事是他的题材之一。从这个段落里无论如何都看不出作者认为忒斯庇斯写过后来的古典时代人们所知的那种羊人剧。

> 泽诺比厄斯（v. 40）：与酒神无关。歌舞队从最初就习惯于向着狄奥尼索斯演唱酒神颂，后来诗人放弃这个惯例而写作阿加克西斯（Ajaxes）和半人半马怪物（Centaurs）的故事。因而观众开玩笑说："与酒神无关。"因此他们后来决定将羊人剧只作为序曲引入，以取得不忘神祇之效。[附录]

125　　这篇短文颇令人困惑，似乎是若干传统的混合：（1）亚里士多德关于悲剧来源于酒神颂的学说；（2）酒神颂和悲剧起初表现的都是酒神题材，后来题材范围逐渐扩大[2]，这个传统无疑是合理的；（3）早期酒神题材悲剧的表演者是羊人歌舞队的叙述，这个理论的基础可能是亚里士多德《诗学》第四

1　见上文，页85。

2　半人半马或许指的是拉索斯（英文原文作"Lasus"，疑有误。——译者）的《人马》，如果——如我们所曾想——他写过一首这个标题的酒神颂的话。阿加克西斯的读法曾经被怀疑是巨人的讹误；但是提摩修斯写了一首标题为《疯狂的埃阿斯》的酒神颂，其他的作家可能也曾在他之前写过这位英雄，或者这里可能指的是悲剧。

章；（4）公元前4世纪酒神节上发生的变化，此时每个诗人不再是上演三部悲剧和一部羊人剧，而是只上演悲剧，而一部羊人剧只在戏剧比赛开始时上演（即"作为序曲引入"）。显然，用这篇短文来支撑任何一个理论都显得太薄弱了；它当然不能支撑正在讨论的这个理论。

> 苏达辞书词条：与酒神无关。当西夕温人厄庇格涅斯上演献给酒神的悲剧的时候，他们发表了这个评论；后来又成了俗语。一个更好的解释。起初，当写作祭献给酒神的作品时他们与羊人剧比赛。后来他们转而创作悲剧，逐渐地他们的情节和故事就与酒神无关了。就有了这个评论。卡迈里昂在他的书中也是这样写到忒斯庇斯的。[附录]

提到的第一个解释似乎是说厄庇格涅斯写了赞颂酒神的悲剧——也许是在克利斯提尼的赞助下——但是没有提到狄奥尼索斯的传说；而这可能是真的；但与我们现在讨论的问题无关。[1]

第二个解释似乎是基于亚里士多德的《诗学》；亚里士多德曾说悲剧起初是"羊人剧"，不管他所说的羊人剧是指什么；他强调的是演员的引入，有演员才能有情节。这段解释的作者显然认定"羊人的"一词只能指羊人的戏剧，而羊人的戏剧当然就是狄奥尼索斯的戏剧。苏达辞书（它的文字几乎原封不动地来自弗提厄斯［Photius］）所具有的重要性不可能超过亚里士多德（后者可能是前者的最终资料来源）；我们也没有任何理由认为亚里士多德的学生卡迈里昂比老师提供的信息更可靠。

事实上，从这些笔记中可以清楚地看到，没有人确切地知道这句俗语

126

[1] 弗利金杰（*Greek Theater*, p. 13）认为厄庇格涅斯可能写过献给狄奥尼索斯的戏剧，却没有引入羊人，因为他的观众已经习惯于在看到狄奥尼索斯的同时看到与之相伴的羊人了；这当然只是一种推测，或许不是一种很有可能的关于这个俗语起源的说法，但它至少和那些古老的文法学家的说法一样可能（见上文，页104）。

的真正来源何在。它产生于非酒神主题进入祭祀酒神的表演，这一点是一致的；但这些作品的作者是不是厄庇格涅斯、忒斯庇斯、菲律尼库斯或埃斯库罗斯，显然还有争议；若要继续研究，只能依靠想象而不是依据历史。[1]

第十节　吉尔伯特·默雷的理论

§1. 在简·哈里森（J. E. Harrison）小姐的《忒弥斯》（*Themis*）第八章的附录中，吉尔伯特·默雷试图解释希腊悲剧中一些经常出现的形式或元素。他假定这些是敬事酒神的春季祭祀或 *dromenon*（他认为是与酒神颂相同的仪式）形式的遗存——按照亚里士多德的说法，悲剧就是从酒神颂中迅速成长起来的。在几乎所有现存希腊悲剧中，或其中部分，表现为呈现命运的一部分，不是狄奥尼索斯的命运，而是一些男女英雄的命运。《忒弥斯》中的主要假设解释了这个事实，这个假设说狄奥尼索斯和希腊传说中的主要英雄们都是哈里森小姐和默雷称作"年神爷"（*eniautos daimôn*）的不同形象，这种形象表示的是死亡与再生的轮回，不仅是年的轮回，而且是部落的轮回，通过让英雄的生命和死去的先人重生的方式。我们被要求相信，这类英雄，如狄奥尼索斯等，有他们的祭祀仪式（*dromena*），这些祭仪类型基本相同，而且与这些入教仪式关系密切、特征相近，这类入教仪式（据哈里森小姐所示）就是库里特斯（Kouretes）的那些东西。（《忒弥斯》的读者会发现，哈里森小姐的理论中这些不同仪式之间的相互关系以及它们与酒神颂的关系并不完全清楚，而且也不很清楚在细节方面默雷对她有几分赞同，但是如上所述，他的话似乎暗示他与她观点一致。）根据这种理论，悲剧所属的形式是原始的酒神或"年神爷"祭祀仪式——酒神颂或春季祭祀仪式——的形式改换；悲剧自诞生之日起即有其使命所在，并且一直负有使命，这就是表现仪式的起源故事（*aition*），即假设的仪式的历史起因，无论这仪式是酒神的故事还是英雄的。那么这个仪式是什么？最好还是引用默雷自己的说法：

127

1　另一系列猜测记录在 Plut. *de prov. Alexi.*, §30 中（见上文，页74）。

如果对似乎存在于各种"年神爷"庆典背后的那一种神话类型加以考察，我们就会发现：

1.一场对驳（*agôn*），"年"对抗敌人，光对抗黑暗，夏对抗冬。

2.年神爷受难（Pathos），通常是一场献祭仪式，在祭仪上，阿多尼斯（*Adonis*）或阿提斯（*Attis*）为塔布兽（*tabu*）所杀，法尔马科斯（*Pharmakos*）遭到石刑，奥西里斯、狄奥尼索斯、彭透斯、奥菲斯、希波吕托斯被碎尸（*sparagmos*）。

3.一个信使。关于这一点，受难的表演极少甚至从不让观众看见……只由一个报信人来通报……而死者的尸体通常是被带入坟墓的。这就导致

4.哀歌或哀悼仪式。其专有的特征是对立情感的撞击，旧的死亡亦即新的胜利：见页318及下页关于普鲁塔克对秋季酒神节（Oschophoria）的叙述。

5和6.对被杀死后碎尸的年神的发现或识别（*Anagnorisis*），随后是他的复活或进入神的行列，在某种意义上也就是他的光荣的显现。我将用一般名称*Theophany*（神的降临）来称呼。它自然地伴随着一个情节的突转（*Peripeteia*）或感情从悲哀到欢乐的极端转变。

观察这个系列——这些要素通常都应该出现：对驳、受难、信使、哀歌、神的降临（或者我们可以说，发现和神的降临）。

他通过对欧里庇得斯的三部戏——《酒神的伴侣》《希波吕托斯》《安德罗马克》的分析，具体解释了这种理论。现在他自己指出，在一个很重要的问题上，这个理论无法应用；事实上，它也不能用于任何其他剧作。在现存的剧作中，没有一部戏中神灵的显现是被杀死的神或英雄的显现。"在《酒神的伴侣》中，被肢解的是彭透斯，而作为神显现的是狄奥尼索斯。"难道

这真的如他所说（页345）无关紧要，因为彭透斯只是狄奥尼索斯自身的另一种形式？如果诗人或观众中有任何这方面的意识，这个剧作在角色的性格塑造方面就降低到了一系列谜语的地步，比古典学者维拉尔（Verrall）和诺伍德（Norwood）所设想的更加令人迷惑。

　　[在第一版中，此处用较长篇幅展示了将这种理论严格应用于现存所有希腊悲剧时遇到的困难。1943年吉尔伯特·默雷回答道[1]："我错了，正如皮卡德-坎布里奇先生所指出的，我不该将这类戏剧看作唯一重要而独到的戏剧类型，但它的存在是显而易见的。"现在我们对酒神崇拜的历史有了更多的了解，对这个理论的表述可以更加站得住脚、更加有价值。简单地说就是，迈锡尼时代的"年神爷"类型的祭祀很早（肯定是在荷马之前）就产生了神话，这些神话的戏剧式表现也很早，并就此确立了一种节奏，这种节奏是如此之令人满意，以至于其他神话圈的故事也接近于它。

　　相关依据可以简述如下：

　　（1）酒神狂女的迷狂舞蹈与出现在米诺斯和迈锡尼的艺术作品中的迷狂舞蹈明显相似。带有舞蹈图案的迈锡尼环状物[2]可以根据背景中树上的叶子的各种变化安排成一个从冬到春、到夏，最后到收获季的周而复始的循环。这个循环始于哀悼死者，并希望年轻的神（他或许名为狄奥尼索斯）能够出现，也许结束在女神或男神和女神驾船而去。这个循环肯定是"年神爷"的循环，与许多东方和埃及的故事——阿多尼斯、奥西里斯等——相同。[3]

　　（2）设计这个仪式就是为了与压制新的植物生长的自然力量抗争，但在故事中这种抗争被转写成人类的君王对狄奥尼索斯和他的狂女的崇拜的抵抗，如忒拜的彭透斯故事，色雷斯的吕库古故事，阿尔戈斯的普洛伊图斯（Proitos）故事和佩耳修斯故事，阿提卡的厄里戈涅故事，以及奥尔霍迈诺斯（Orchomenos）和埃利乌提莱的其他故事。荷马[4]已经比较详细地知道了

129

1　*C. Q.* xxxvii (1943), 46 f.

2　文物名录108。

3　见 A. W. Persson, *Religion of Greece in Prehistoric Times* (1942), pp. 32 f.。

4　《伊利亚特》卷四，行130及以下诸行。参见卷二十二，行460。

吕库古的故事并且说狄奥尼索斯是怒神，也就是狂女的神。

（3）最晚从公元前7世纪开始，希腊各地就有了扮演酒神狂女的妇女；但是无论她们唱的是什么内容，她们都是当时为了仪式的古老目的进行表演的酒神狂女。当男子身穿酒神狂女服装并演唱"抵抗"故事时，朝向戏剧的变化就开始了。这方面我们的第一个证据是公元前6世纪中叶的一个阿提卡陶瓶[1]，有人忍不住要将它与忒斯庇斯写过彭透斯题材戏剧的传统联系起来。]

第十一节　小　结

［调查研究的过程是冗长的，但可以用简短的几句话加以概述。酒神崇拜可以追溯到迈锡尼时代，甚至更早的米诺斯时代。酒神狂女的迷狂舞蹈以及羊人和胖人舞蹈的源头也可以追溯到这个时代。神话中的许多内容，包括"抵抗"故事的一些版本，在荷马之前就已经形成了。公元前7世纪和前6世纪的酒神崇拜都是旧习俗的复兴，而非新创。

在各个阶段，这些复兴一定程度上为人所知的。公元前7世纪中叶的阿喀罗科斯的酒神颂也许与引入狄奥尼索斯的生殖崇拜（正当酒神颂出现在城市酒神节的时候）有关。它或许是由羊人或胖人以舞蹈的方式表演，无疑有一个"领队"。阿里翁的酒神颂在公元前7世纪后期题材范围扩大，并且出现了与"领队"判然有别的歌舞队。它可能是由胖人和多毛的羊人歌唱，而且他们外形与山羊相似，所以得名"悲剧的"；对这些表演雅典人梭伦都是知道的。在公元前6世纪早期，西夕温的克利斯提尼率领一支演唱祭祀阿德拉斯图斯歌曲的"悲剧的歌舞队"，并将祭祀对象改成了狄奥尼索斯，而关于西夕温悲剧系阿提卡悲剧前奏的少量材料，也许与此有关。表演者或许是胖人和羊人，他们（和狄奥尼索斯一样）可以以各种方式被证明与死亡有关。他们可能与雅典有关，这从克利斯提尼的女婿麦加克勒斯（Megacles）可以看出来。哀悼在阿提卡悲剧中占有重要位置，可以部分归因于这个早期

130

1　文物名录20。

的着戏装的西夕温歌舞队表演，如果他们用歌声表达对阿德拉斯图斯受难的同情和对他命运的哀悼的话。

公元前6世纪上半叶的阿提卡陶瓶展示了一些忒斯庇斯必须使用的题材。在庙宇的三角墙上，（忒斯庇斯就是在这个庙宇前表演）狄奥尼索斯由羊人和宁芙陪伴（而阿提卡陶瓶上有打扮成胖人的男子与打扮成宁芙的男子一同跳舞的画面，古典时期的羊人剧重现了这些舞蹈），而忒斯庇斯引入了酒神及胖人或羊人歌舞队且写了《彭透斯》（带有一支装扮成酒神狂女的男子歌舞队）的传统是完全可信的。彭透斯故事（以及"抵抗"故事的其他版本）在确立悲剧故事节奏上所具有的重要性也许是毋庸置疑的。归功于忒斯庇斯个人的革命性一步是：在第一合唱曲之前引入了不配乐的开场白以及两个歌舞队之间的对白；此后演员表演的出现和发展，都是他撒下的种子发芽开花的结果。于是，我们在梭伦严肃的抑扬格体诗中，在以第一人称直接讲述（ oratio recta）的极大篇幅的史诗吟诵里，都看到了这一决定性影响。

古典时期的羊人剧形式直到公元前6世纪末前5世纪初才被引进。普拉提那斯的传说与考古发现是一致的，考古发现证明，公元前5世纪第一次出现了正在歌唱的羊人的形象：短扁上翘的鼻子、动物的耳朵，（带毛的或无毛的）腰布上挂着阳具和马尾。

我们掌握的悲剧早期历史的材料是如此之少，以至于任何说法都无法令人满意。如果现在必须承认《波斯人》是现存最早的埃斯库罗斯剧作，那么它与戏剧比赛开始的那年就隔了60个年头。《波斯人》已经完全具备了埃斯库罗斯悲剧庄重严肃、富丽堂皇的风格，从中很难发现它竟会与胖人和羊人的表演一脉相承。除了从菲律尼库斯戏剧的黑暗主题中推导出的内容外，早期严肃戏剧仅有的两个痕迹，一是西夕温的歌舞队与阿德拉斯图斯的"受难有关"，二是忒斯庇斯可能写了一部《彭透斯》。这些可能是我们从埃斯库罗斯及其后来者那里所看到的严肃悲剧的种子。]

第三章　希腊喜剧的开端

第一节　狂　欢

§1.若要讨论希腊的——尤其是阿提卡的——喜剧的起源，以亚里士多德《诗学》的第三、四、五章所下的结论为起点，将是很适宜的。

> 第三章：于是多里斯人也声称他们是悲剧和喜剧的首创者（麦加拉人声称这里的和西西里的喜剧都起源于该地的民主时代，因为诗人厄庇卡耳摩斯是他们的乡亲，而他的活动年代比基俄尼得斯（Chionides）和马格涅斯（Magnes）早得多；伯罗奔尼撒的某些多里斯人声称首创悲剧），并引了相关词项为证：他们称乡村为 *kômai*，而雅典人称之为 demes。他们的看法是 *kômoidoi* 这一称谓并非出自 *kômazein*，而是出自如下原因：这些人因受蔑视而被逐出城外，流浪于乡里村间。[1]

这段话的价值在于，它证明了在亚里士多德时代即有喜剧起源于多里斯人的传说，而在希腊本土的麦加拉发现了一种在名称上与喜剧相一致的东西（时间介于公元前581年——即僭主提亚吉尼斯［Theagenes］被推翻的那一

1　此处译文引自陈中梅译注：《诗学》，第42页。——译者

年，和公元前486年——即基俄尼得斯出现在雅典的那一年之间）；在麦加拉西布里亚（Megara Hyblaea）也有同样的发现，而根据我们的材料，那里是厄庇卡耳摩斯从事写作的地方，且他的时代比基俄尼得斯和马格涅斯要早得多。这些传说的价值我们下文将结合其他的证据材料再行讨论。被引证的语言学方面的论据没有价值：*kômoidia*无疑与*kômos*（*kômazein*）有关而与*kômê*无关，而且在任何情况下——至少在公元前5世纪——*kômê*都肯定是一个阿提卡词语，不过这里它指的是城市的一个区域，而不是一个镇或一个村庄。[1]

133

第四章将喜剧的主题与史诗时代较轻快的诗歌，如《马尔吉忒斯》（*Margites*），联系起来。这首诗所表现的不是个性化的主题，而是一般的幽默类型，这个过程与悲剧从颂词之类的诗歌演化而来的过程是一样的——在悲剧的演化过程的中间阶段出现了大型史诗，它关注的内容不再是私人性的。但这个说法太笼统，以至于没有什么价值；亚里士多德显然做了理论上的推定，并且提出了一个合乎逻辑的分类体系，仿佛历史发展的顺序就是如此；但事实上人们还是拿不准《马尔吉忒斯》是不是真的早于麦加拉和西西里的喜剧。有一种看法认为它的作者是哈利卡纳苏斯的皮格雷斯（Pigres，此人就是为薛西斯而战的阿尔特米西亚［Artemisia］的叔父），如果这种看法的依据多多少少来自苏达辞书和普罗克鲁斯，那就极有可能是靠不住的；[2]而亚里士多德则认为它的作者是荷马。

亚里士多德继续写道：

1　此处见拜沃特。拜沃特忽略了对阿里斯托芬的《吕西斯特拉忒》行5的关注——该处表明阿提卡使用这个词的时间比他所提供的所有例证都早。关于基俄尼得斯和马格涅斯的时代，见下文，页189及以下诸页。

2　关于这首诗的作者的这种看法，或许是基于以下事实所做的推测：(1) 皮格雷斯用五音步对《伊利亚特》做了窜改；(2)《马尔吉忒斯》中含有不规则的抑扬格与六音步混杂的情况（见Hephaest., p. 60, 2 Consbr.）。或许可以假设：有可能尝试去进行这类实验的诗人不会超过一人。在托名柏拉图的作者的《亚西比德》（*Alcibiad*）第二卷147 c中，《马尔吉忒斯》被归在"荷马"的名下。［有可能属于《马尔吉忒斯》的残篇已经作为*Oxyrh. Pap.* 2309出版，详见J. A. Davison, *C. R.* lxxii (1958), 13; H. Langerbeck, *Harvard Studies in Classical Philology*, lxiii (1958), 33。］

　　悲剧——喜剧亦然——是从即兴表演发展而来的，悲剧起源于酒神颂歌舞队领队的即兴口诵，喜剧则来自生殖崇拜活动中歌舞队领队的即兴口占，此种活动至今仍流行于许多城市。[1]

在接受这种说法之前，我们必须对亚里士多德关于喜剧起源于（在他的时代仍然活跃在许多城市的）生殖崇拜狂欢活动的说法做进一步的探究；[2]他也许特别注意到这种狂欢活动的特点与喜剧和旧喜剧有共通之处，还可能自然地将后者视为更加粗陋的表演形态的派生物。而在悲剧当中，他所看到的发展乃是在演员方面，而非歌舞队方面。因而必须仔细地探究关于这种生殖崇拜狂欢活动我们已经有哪些了解，进而有根据地检测亚里士多德的理论。为便利起见，还是先来看看他在第五章中的说法：

　　第五章：悲剧的演变以及促成演变的人们，我们是知道的。至于喜剧，由于一开始就不受重视，与演变相关的事实并不清楚。早先的歌舞队由自愿参加者组成，而执政官指派歌舞队给诗人已是相当迟的事情。当文献中出现喜剧诗人（此乃人们对他们的称谓）时，喜剧的某些形式已经定型了。谁最先使用面具、谁首创开场白、谁增加了演员的数目，对这些以及诸如此类的问题，我们一无所知。有情节的喜剧（厄庇卡耳摩斯和福尔弥斯［Phormis］）最早出现在西西里。在雅典的诗人中，克拉忒斯首先摒弃"抑扬格形式"，编制出具有普遍性质的台词和情节。[3]

可以料想，执政官指派歌舞队给喜剧诗人的年份无疑也就是基俄尼得斯

1　译文引自陈中梅译注：《诗学》，第48页。略有改动。——译者

2　见Athen. x. 445 a, b（论及林多斯的安提亚斯［Antheas of Lindos］——一个具体年代不明的后世诗人）："他还写了喜剧和许多该类型的诗歌，在佩阳具模型的歌舞队表演者当中，他充当领队。"［见Herter, *Von dionysischen Tanz zum komischen Spiel* (1947), p. 37。］

3　译文引自陈中梅译注：《诗学》，第58页。略有改动。——译者

出现的年份，公元前486年。最后一句话的原文不确定，但它显然将第一部有情节的作品归在西西里的厄庇卡耳摩斯和福尔弥斯（即使这两个名字不真实，它们指的就是那一批诗人）以及雅典的克拉忒斯（Crates）名下。倒数第二句意味着亚里士多德认定存在着一种喜剧性的表演，它比他详细了解的那种喜剧的存在时间更早，在这种表演中没有面具、没有开场白，也没有两个以上的演员；对有关生殖崇拜表演和类似表演之记录的调查表明，他之所以会有这种看法，很可能是因为他掌握着一些事实。我们现在可以继续这种调查。

§2. 关于这类表演，最有权威性的文献章节来自阿忒那奥斯（xiv. 621 d, e, 622 a–d）[附录]：

> 据索西比乌斯（Sosibios）说，斯巴达人有一种旧式的喜剧娱乐形式，它丝毫也不严肃，因为斯巴达人也同样追求简单。一个男子会用简单的语言模仿偷水果的行为，或是模仿外国郎中说一些阿勒克西斯（Alexis，公元前4世纪雅典喜剧诗人）在《服用曼德拉草的女人》（Mandragorizomene）中描述的那种事情。[1]……拉哥尼亚人把表演这类娱乐节目的人称作"艺人"（deikelistai），犹如称呼某人为道具似的人和学样的人。

（我们不久还会继续使用这段引文。）

索西比乌斯（Sosibius）似乎是公元前300年前后的人，大约比亚里士多德晚一代。[2] 普鲁塔克认为这些表演实际上与他在阿基斯劳（Agesilaus，公元前399—前360年当政）的传记第十六章中讲述逸闻趣事时提到的后世拟剧表演是同一回事：

1 ［引文的要点是，如果医生说多里斯方言，在雅典就会受到尊重，西西里的医术在柏拉图的学园里是受尊重的。公元前5世纪的阿墨普西阿斯（Ameipsias）喜剧残篇中有一个说伊奥尼亚方言的医生（18 K）。］

2 ［这个文本是由雅克比复制的。F. Jacoby, *F. Gr. Hist.*, iii, No. 595 F 7, and p. 648.］

悲剧演员卡利皮得斯（Callippides）闻名希腊，得到所有人的尊敬，有一次他遇见了阿基斯劳，便向他致敬；既而赶紧回到同伴行列里炫耀他自己，想着阿基斯劳应该对他有什么亲切的表示；最后他说："您不认识我吗，大王？"阿基斯劳严厉地看着他，说："你不就是艺人（*deikelistes*）卡利皮得斯吗？"这个词就是拉西第蒙人对拟剧演员的称呼。

（这个侮辱性行为的要点在于，悲剧演员和喜剧演员都蔑视拟剧演员；后来的"酒神艺术家协会"也拒绝他们入会。）

辞书编纂家认为"道具似的人和学样的人"这种表述在一定程度上是*deikela*的同义词，*deikela*这个词有时表示"面具"，有时表示"模仿"——也就是表演（赫西基俄斯认为"面具"和"伪装"均等同于*deikela*；其他辞书编纂家则认为这个词等同于"伪装"和"模仿"。这个词首次出现在希罗多德《历史》（ii. 171）的时候是"再现"的意思：撒伊司［Sais］的神迹据说就包含了"再现"——即奥西里斯受难的表演——在内。罗德岛的阿波罗尼乌斯（Apoll. Rhod. i. 746）的古代注疏家就将"艺人"［*deikelistai*］解释为"在玩笑中模仿他人的爱说笑话的人"）。也许可以推断，"艺人"的戏装含有面具在内，但是具体的年代则无法判定。

碰巧的是普鲁塔克[1]记录了一套斯巴达男童的戏装——显然属于他们的奇怪教育的组成部分——它表明"艺人"所表现的场面是以真实生活为基础的：

他们干下盗窃勾当，或熟门熟路而又小心翼翼地进入果园，或溜进人群。如果有人被抓住，就会遭到毒打，理由是马虎大意、

136

1　*Vit. Lycurg.* xvii.

行窃技艺不高。他们还抓住机会偷盗各种食物，学习用高超的手段对熟睡的人或缺乏防备的人下手。要是被人抓住，就会受到毒打，或受到挨饿的处罚。

波卢克斯[1]也提到了一种拉哥尼亚舞蹈，它"模仿的是偷肉食时被抓住的情形"。

[波卢克斯此处所说的是马莱阿角的拉哥尼亚舞蹈。将它们等同于出现在公元前7世纪后期和公元前6世纪初期拉哥尼亚绘画上的垫臀舞者的表演是很吸引人的。[2]如同在科林斯一样，我们同时发现了装扮如胖人的男子和装扮如羊人的男子（相关的材料已经提过了）；[3]在科林斯，偷酒或许是由舞者所唱。[4]和波卢克斯的舞者一样，阿忒那奥斯的艺人的年代无法确定；他们只是被称作"早期的"，但奇怪的是阿忒那奥斯却以公元前4世纪的阿提卡喜剧（阿勒克西斯）为例来说明他们。普鲁塔克的阿基斯劳故事也是发生在公元前4世纪。一种起初主要是舞蹈形式的表演后来（在阿提卡喜剧的影响下？）变成了以动作为主，这是完全有可能的。]

现在这些记录都显得很重要，因为它们把希腊喜剧中为人们所熟悉的形象介绍给了我们。关于偷水果的窃贼，厄庇卡耳摩斯是知道的。[5]我们在阿里斯托芬的《骑士》行418也可以找到同类人物的踪迹；尽管偷食物的狡猾窃贼几乎是历代低级喜剧中同类人物的共同来源，在关于来源和影响的论争中把重点放在这个形象上，肯定是错误的。更重要的是江湖郎中：这个形象不仅出现在阿忒那奥斯所引证的阿勒克西斯的片段中，也出现在旧喜剧诗人克

1　Pollux, iv. 104 [附录]。

2　文物名录49—53、55—57。

3　见上文，页117。

4　文物名录41。

5　Epich., fr. 239 (Kaibel).

拉忒斯的作品片段中，而且在克拉忒斯的作品中他说的是多里斯方言。[1]医生
形象也出现在阿尔凯奥斯（Alcaeus）的《恩底弥翁》（*Endymion*）中[2]，在这
一作品里他还打算医治这位英雄嗜睡的毛病。在提奥庞普斯[3]（Theopompus，
旧喜剧晚期诗人）的残篇中，有一个叫作"麦加拉人"的药师，不过我们不
知道提奥庞普斯的这个称呼是因为从事这个职业的多里斯人太多，还是他在
影射麦加拉人的喜剧。

137

阿忒那奥斯接着说[4]：

　　一般被称作"艺人"的人，在各地还有不同的名称。西西里
人称他们佩阳具模型者，还有的叫即兴表演者（*autokabdaloi*），
还有的叫说闲话者（*phlyakes*），就像意大利人一样；大部分人称
他们有智慧的人（*sophistai*）。有许多特殊的词语的崇拜人称他们
为自愿参加者（*ethelontai*）……提洛岛的色木斯（公元前2世纪）
在他的关于日神颂的论述中说："正如其名称所示，即兴表演者头
戴常春藤花冠、表演他们临时口占的（？）台词；后来他们自己和
他们的诗歌都被称作"抑扬格派"（*iamboi*）。所谓的酒神颂演员
都戴有醉汉的面具以及花冠，袖套用花卉装饰。他们身穿宽大的
齐统，中间垂下一条白色带子；塔伦特姆布料包裹他们全身，衣
摆一直覆盖到脚踝。他们无声地穿过大门进入剧场，当来到舞台
中央，便转身面向观众，说道：'请让一下，给神留出位置。因为
神希望昂首阔步走过你们中间。'"佩阳具模型者没有面具，他们

1　"我可以给你拔拔罐，如果你喜欢的话，我还可以给你放放血。"（fr. 41）这个郎中在公元6世纪
　　克拉齐乌斯（Choricius）时代的哑剧中仍是一个角色（见*Rev. de Phil.* i [1887], 218），并且还出
　　现在圣诞节的化装哑剧中。在古代，也许因为医生常常是游走四方的行业者，所以总是被表现
　　为外国人。南部意大利和西西里的医生很有名，多里斯话自然是他们的方言。

2　Fr. 10.

3　Fr. 2.

4　xiv. 621 f., 622［附录］。［亦见 F. Jcoby, *F. Gr. Hist.*, iii, No. 396, F 24。］

前额上系有用野生百里香（*herpyllos*）和*paideros*[1]两种植物编成的带子，上戴三色堇和常春藤编成的花冠。他们身穿一种厚大衣（*kaunakai*），有的从登场的通道（*parodos*）进入，有的从中门进入，迈着和节奏的步子，口中念道："酒神，我们把这首欢快的歌献给你。为你唱的这首歌，节奏虽简单，但曲调丰富；这是全新的歌，从未演唱过，绝不掺杂以往的内容，我们所唱的颂歌是完美无瑕的。"然后他们跑动起来，对选中的每一个人进行戏弄，并在乐池里进行表演。但是举着阳具模型的人径直往前走，他的脸上和身上涂着炭黑色。

关于"即兴表演者"和"有智慧的人"这两个名称，并没有太多的东西可说。在赫西基俄斯的著述中，*autokabdaloi*被解释为"简单的、即兴口占的诗歌"。当这个意思用在诗歌上，那显然就只是"即兴"的意思。[2]即兴口占的"台词"不太可能用于歌舞队。"即兴表演者"，也就是戴着常春藤花冠的人，似乎未戴面具。"有智慧的人"这一名称当然可以用在乐师或诗人以及某些人身上[3]，而在克拉提努斯的《阿喀罗科斯》（*Archilochoi*）fr. 2中，它被用来指称几个诗人，不过是不是该剧的歌舞队里的诗人则无法肯定；在伊俄丰（Iophon）的fr. 1中，它被用来指称为塞伦诺伴奏的羊人乐师，它或许还可以用来指任何类型的机敏的表演者，无论是单数还是复数。

色木斯说即兴表演者和它们的诗人后来被称作仪式表演者，但是却没有提到时间和地点；这种说法究竟是什么意思尚不清楚。"抑扬格派"一词施用于人还没有其他的例证，但是阿忒那奥斯[4]曾提到*iambistai*，是叙拉库斯当地的一种"乐舞"机构。

1　一种植物，在西夕温阿芙罗狄忒的祭仪上要点燃这种植物的叶子。——译者

2　见亚里士多德《修辞学》第三卷，第七章1408a12和第十四章1415b39；Lycophron 745。亚里士多德《诗学》第四章认为严肃诗歌和喜剧诗歌最初的源头都是"即兴口占"。

3　在Pind. *Isthm.* v. 28中它被用于一个歌手，在Eur. *Rhesus* 924中它被用于塔米里斯（Thamyris）。

4　181 c.

[阿忒那奥斯认为"自愿参加者"是忒拜地方词语。也许这个用来称呼志愿者的普通词语取代了阿忒那奥斯文本[1]中专业性的彼奥提亚词语，因而不必去推测亚里士多德——当他在《诗学》第五章说到官方戏剧节制度确立之前，喜剧的表演者都由自愿参加者组成时——心里想的是彼奥提亚的志愿者。在这方面，有两组相关的彼奥提亚陶瓶。在公元前6世纪早期[2]的那组中我们发现舞者与科林斯陶瓶上的相似，但是偶尔也有在艺术处理上极"具个性"者，这些画作的灵感肯定来自当地的表演，而不是外来的科林斯陶器。第二组[3]是在忒拜的诸卡比洛斯（Kabeiroi）神庙中发现的卡比洛斯陶瓶。它们的年代属于公元前5世纪后半叶至公元前4世纪初年。画中男子都是胖人且挂有阳具，妇女则穿着得体，但是面相丑陋、鼻孔朝天。这些故事肯定都是神话。由此看来，早期的舞蹈（或许是在阿提卡的影响下）转化成喜剧，似乎也是在彼奥提亚发生的。

阿忒那奥斯认为"说闲话者"是意大利版的"艺人"。赫西基俄斯认为该词来自phlyassein，意为"闲谈者"，但拉德马赫尔（Radermacher）[4]认为该词来自phleô，意为"量大而多产"，这个看法显然更具有启发性；phleos 和phleus都是酒神的称号，很有理由用在身兼胖人之神的酒神身上。关于公元前6世纪意大利南部大希腊地区（Magna Graecia）[5]的胖人的材料几乎是绝无仅有，他们可能是后来厄庇卡耳摩斯的喜剧的表演者。在厄庇卡耳摩斯的继承者和南部意大利陶瓶[6]上的垫臀挂阳具模型的演员之间，还存有另一个空白；陶瓶的年代在公元前4世纪的前四分之三，被认为与林松（Rhinthon）属于同一个时代（埃及王托勒密一世时期，公元前304—前283年）且被称为

139

1　见Körte, *R. E.* xi, col. 1221。

2　文物名录61—66。

3　参见Webster, *Greek Theatre Production* (1956), pp. 138 f.; *B. I. C. S.*, Supplemantary Paper, No. 9, p. 4。

4　*Sb.* Vienna, cci (1924), p. 7. 见Usener, *Götternamen* (1948), 242。

5　文物名录67—68。

6　见*G. T. P.*, pp. 98 ff., 107 f., 111 ff.; A. D. Trendall, 'The Phlyax Vases', *B. I. C. S.*, Supplemenatary Paper, No. 8。

闲话表演陶瓶（phlyax vases）。林松属于有记录的"闲话"作者之一[1]，他是塔伦特姆人（Tarentine），用明显带有多里斯方言特点的语言写作，对欧里庇得斯的作品做了戏仿。另外两名有名的"闲话"作者——马罗尼亚的索塔德斯（Sotades of Maroneia）和帕福斯的所巴式（Sopater of Paphos）——也生活在公元前3世纪，但未知与意大利有关联。由此看来，"闲话"似乎是对中期喜剧风格的创作的命名，这种风格在中期喜剧演变成新喜剧之后在多个地区依然存在。之所以让人联想到林松（以及与他关系亲密的意大利同伴）为胖人写作——现在已知道那些陶瓶属于更早的年代——其原因一是阿忒那奥斯将"说闲话者"当成了与"艺人"同样的行当，二是拉德马赫尔对 *phlyakes* 一词的来源的推论。可能——甚至很可能——的是，西部的胖人与斯巴达和彼奥提亚的胖人有着同样的历史，而林松及其同伴给那个历史做了某种结语；但在强调他们对阿提卡喜剧的贡献时必须记住，至少从公元前5世纪后期开始，西部对阿提卡喜剧的影响就已经敞开怀抱了。

在接下来讨论"酒神颂演员"和"佩阳具模型者"之前，最好还是先关注一下其他的胖人歌舞队，尽管我们将来还要更加充分地讨论其中的几支歌舞队。虽然阿忒那奥斯没有提及它们的名称，但它们的确存在于公元前7世纪或公元前6世纪前期的雅典[2]、科林斯[3]和希腊诸岛以及小亚细亚的多个城市。[4]东部的歌舞队似乎没有朝着戏剧的方向发展，所以它们令人感兴趣的地方只在于展示这些早期舞蹈的演出范围有多广。在雅典，正如我们将看到的，有一条直接导向旧喜剧的歌舞队和演员的发展线索；在科林斯，这些表演持续到了公元前4世纪。[5]我们在这里可以比较有把握地说，舞者中佩阳具模型的领舞[6]变成了喜剧演员，而科林斯的喜剧又受到了阿提卡喜剧的强烈

1　见 Webster, *Bulletin of the John Rylands Library*, xxxvi (1954), 571。文本在 Kaibel, *C. G. F.*。

2　文物名录9—16、18。

3　同上，34—43、47—48。

4　同上，75 Crete; 76 Cyprus; 77—78 Rhodes; 79 Chios; 80—81 Naucratis; 83 Clazomenae; 84 Miletus (?); 70—71 Chalkis。现在加上109 Miletus。

5　见 Webster, *G. T. P.*, pp. 135 f.。

6　文物名录46。

影响。关于雅典和科林斯胖人的早期物证，在悲剧部分已经讨论过了。接着要考虑的问题是，这些生殖精灵的人格化形象能否在适当的时候区分为悲剧和喜剧。

本章的开头引用了亚里士多德关于喜剧起源于"生殖崇拜活动中歌舞队的领队"的说法。他并没有对之下进一步的定义，因而我们也说不出由一个身挂阳具的人领唱的歌舞队所唱之歌能否被他视为阳具崇拜歌。"酒神颂演员"和"佩阳具模型者"这两个名字当中显然都包含阳具，必须优先予以考虑。]

酒神颂演员戴有醉汉的面具，头顶花冠，身穿挂有白色带子的宽大长袍，袍子的两袖饰有鲜花（或者颜色艳丽），外加一件长及脚面的 *tarantinon*[1]——一种相当透明的罩袍（通常为女性所穿）。他们自己的戏装与阳具无关，但是他们护送阳具模型（可能是挂在一根杆子的顶上）进入剧场，行进当中不说话，面对观众时才开始唱歌，要求给他们所护送的"神留出位置"。遗憾的是色木斯没有告诉我们仪式的内容，甚至连表演在哪座城市进行也没说：因为它显然是一个正式的仪式而非简单的狂欢活动，尽管不是戏剧性的；而且这看起来将它与——例如——欢闹的雅典年轻人的行为区分开来，德摩斯梯尼在《驳科农》这篇演讲中提到这种行为时称这些人为"自带油瓶者"（*autolekythoi*）[2]或酒神颂演员——这是首次将他们称作酒神颂演员——意在抨击和指斥这些身为公民者不顾体面参加狂欢活动。[但这些年轻人的行为也可能是对一种官方表演的戏仿。许珀里德斯（Hyperides）[3]提及酒神颂演员，称他们在歌舞队的表演场地（*orchestra*）舞蹈。他们还在德米特里厄斯·波利奥西特（Demetrius Poliorcetes）以酒神的外貌返回时，演唱奉献

141

1　[关于 *tarantinon* 一词的各种解释，见 Herter, op. cit., n. 86。]

2　Dem. in Conon., §14. *Autolekythoi* 的含义（见桑迪斯［Sandys］的评论）可能是"携带自己的细颈有柄长油瓶（*lekythoi*）的男子"，而不带着奴隶一道，因而是"有身份的远足者"。亦见 Robert, *Die Masken der neueren attischen Komödie*, p. 24, n. 1, 他的引文表明这个词有"贫困"的含义。

3　Hyperides, fr. 50.

给他的颂歌。¹ 两个年代更早的陶瓶²上描绘的可能就是他们：一个是公元前6世纪中叶黑绘酒杯，绘有一支戴尖帽、长胡须的男子歌舞队，他们身穿腰间有系带的齐统。另一个是大约公元前480年的红绘残片，绘有一个男子，他身穿齐统、脚穿靴子，长袍上有常春藤叶子样式的图案。他也戴着常春藤花冠，手持挂有生殖器的杆子。有一根阳具从他前额长出，另一个从他鼻子里出现。没有理由怀疑阿提卡酒神颂演员的存在，但他们与喜剧几乎没有关联。]

"佩阳具模型者"会是别的样子吗？那些头戴三色堇和常春藤花环³、脸上挂着花而非戴着面具的人，他们身穿羊毛线编织的厚大衣⁴，齐步进入表演场地，有的走歌舞队上场的通道，有的穿过中间的门，脚步和着节拍，唱着一些抑扬格唱词，歌中声称他们献给酒神的是全新的歌曲——毫无疑问，可以假定是当场临时口占的。然后他们跑到任何选定的观众近旁，跟挑选出来的观众逗乐。真正的佩阳具模型者脸上用炭黑色化了妆。（或许他是举着——而不是穿着——阳具模型。）

在喜剧起源问题上，这个记载给我们的帮助达到了什么程度呢？

首先，它没有说（就"酒神颂演员"的情况而言）色木斯所说的是什么表演。阿忒那奥斯说佩阳具模型者是西夕温人对一般类型的"艺人"的叫法。阿忒那奥斯将佩阳具模型者与西夕温连在一起的依据是来自色木斯还是索西比乌斯（Sosibius），或是来自他们二人之外的其他人，似乎都不是出自这个文本：对色木斯的引用是随后开始的。歌中的抑扬格唱词不是西夕温的风格，而是阿提卡诗人使用的程式化的歌曲用语。⁵ 贝蒂（Bethe）⁶ 称佩阳具模型者为"提洛岛人"，当然有可能色木斯所描述的是发生在他自己家乡

142

1 Athen. 253 c.
2 文物名录21、22。
3 见柏拉图《会饮篇》212 e，此处的亚基比德戴着同样的花冠。
4 关于kaunakai，见阿里斯托芬的《马蜂》行1137及其他，以及斯塔基（Starkie）对该处的注释。它们似乎是由厚棉布制成、羊皮衬里，由奴隶和东方人穿着。
5 见上文，第111页。
6 *Prolegomena zur Geschichte des griechischen Theaters im Altertum* (1896), p. 54.

的事情；但是关于这一观点却没有太多可说的，因为贝蒂显然是在撰写一篇概论性质的论文[1]，不需要特别虑及提洛岛的问题。或许佩阳具模型者仪式是一般类型的仪式，在各个城市之间区别不大。［但是色木斯描述中的佩阳具模型者戴在前额上的带子上的植物*paideros*[2]或许能证明这个仪式是在西夕温进行，因为根据泡珊尼阿斯的说法，它只出现在那里。[3]］

其次，除了戏装和化装外，仪式中没有戏剧元素。表演者不扮演任何人物，自始至终都是他们自己。的确不是很有必要把重点过多地放在这上面。通常认为，就旧喜剧而言，在歌舞队主唱段部分佩阳具模型者应该进行解释（在主唱段中——我们后面还要更充分地予以讨论，歌舞队领队有时是诗人的喉舌，并且，就像佩阳具模型者称他们唱的是新歌一样，他称这是新的喜剧种类），而主唱段也可能起初就不是戏剧性的。在这一点上还是尽可能准确为好。有时有这种说法：主唱段开始时歌舞队要脱掉戏装，这种说法是错的；[4]而虽然"抑抑扬格"由领队说出时通常（也有例外）[5]都与情节无关，按照规则，后言首段和后言次段会出现戏剧角色，尽管这时也有大量的主题性影射和对某个人的讽刺出现。但是歌舞队主唱段的确造成了戏剧结构上的断裂；通过阿里斯托芬的作品我们可以发现他是如何从整体上解决这个问题的，这也就表明，如果我们能够追溯这种表演的发展过程，就能发现它起初就是一种非戏剧性的表演；只有在与真正的戏剧类或来源不同的表演形式的演员合作时，这种仪式的执行者能得到一个戏剧性的角色。但这并不能帮助我们太多，因为佩阳具模型者与歌舞队主唱段之间其他的差异之处也是十分

143

1　该引文出自色木斯的 *On Paeans*，而非 *Deliaka*。

2　见第127页注2。——译者

3　Paus. II. 10, 5；见 Herter, op. cit., n. 83。

4　［在歌舞队仅仅是脱下一件衣服或放下一件器具的地方，他们是完全没有动作的（在主唱段之中：《和平》行729，《吕西斯特拉忒》行637、662、686；在主唱段之外：《马蜂》行408，《地母节妇女》行625）。在动词"脱去"没有对象而后面又跟着一个与格的地方（《阿卡奈人》行627，《吕西斯特拉忒》行614），最好把它当作一种比喻，而且它也不意味着不再扮演戏剧中的人物。（中期喜剧的唯一残篇Alexis fr. 237就是证据。）］

5　例如在《鸟》中。

显著的。[1]

第三点，佩阳具模型者仪式的形式完全不同于我们在歌舞队主唱段中发现的任何元素。在后者当中，当"抑抑扬格"结束后，结构上会出现一个十分正式的后言式结构（epirrhematic structure）——后言首段与短歌后边又会跟着一个回唱和准确地将二者加以平衡的后言次段。在前者当中，没有任何"让人联想到这类对称结构的东西"；而且当我们开始考察《阿卡奈人》中所表现的阳具崇拜狂欢（它在许多方面都与阿忒那奥斯所描述的相似）时，就会看到，那里所唱的生殖崇拜颂歌与主唱段中的任何东西都不一样。

最后，在歌舞队主唱段中——更准确地说是在全部喜剧中——根本就没有任何相当于黑男子（他似乎是佩阳具模型者的领队）的角色，这个角色使我们联想到圣诞节或五朔节上演的英国默剧中那个做清扫的人或黑衣人（叫什么名字无所谓），其他许多民族的乡村演剧中也有这种人物。[2]如果有人认为黑男子和佩阳具模型者分别对应于喜剧中的演员和歌舞队，那就必须指出，虽然黑男子举着阳具标志，但没有东西表明他佩带了阳具模型，而雅典的喜剧演员是这样做的。[3]实际上，我们也将看到，这个演员也许有着相当独

144

1 ［另一方面，可见 T. Gelzer, *Antike und Abendland*, xiii (1959), 22 f., *Der epirrhematische Agon bei Aristophanes*, Zetemata 23 (1960), p. 210。］

2 也有人认为五朔节花柱在开始出现时就是代表阳具的符号。法内尔博士（*Cults*, v. 211）将佩阳具模型者中的黑人与奥考迈努斯（Orchomenus）节（Plut. *Quaest. Gr.*, ch. 38）的仪式中的"乌黑的人"（psoloeis），以及在现代维扎乡村地区的戏剧表演中的黑色形象做了比较（*J. H. S.* 1906, p. 191）。我并不确信"乌黑的人"真的与其他的相类似；它们似乎属于一个更加严肃的范围，和埃利乌忒提亚的"黑男子"差不多（见上文，页120）。至少在历史上，生殖崇拜狂欢是否只是一种狂欢而无宗教意义，是很值得怀疑的。

3 蒂勒（Thiele）在 *Neue Jahrb*. ix. 421以及其他著述中对此曾经做过辨析；但是阿里斯托芬的《云》行537及其后是不可解的，除非这种做法是常见的；但这种做法又不太可能是常见的——除非它是相当原始并且一度还是必不可少的。《云》行542的注释可能是对的，它说："必须认识到，他所说的一切都可以用来反对他自己。他将阳具引入了《吕西斯特拉忒》等剧目中。"似乎可以肯定有描述阳具佩戴的段落就是《阿卡奈人》行158、592，《马蜂》行1343，《吕西斯特拉忒》行991、1077，等等。［W. Beare, *C. Q.* iv (1954), 64 ff.; vii (1957), 184; ix (1959), 126重申了蒂勒的观点，这个观点也在我的 *C. Q.* iv (1955), 94 ff. 和vii (1957), 185中得到了回应。《云》行537及以下诸行并没有对阳具还是非阳具下一个定论，但是就阳具是挂在身上还是环绕在身上做出了明确的回答。所有扮演男性角色的演员都佩戴阳具模型，但是，它当然可以被又长又宽的衣物遮住。］

特的亲缘关系，他的全部服装都明显地区别于其他佩阳具模型者。

所以，我们在色木斯的佩阳具模型者与旧喜剧之间没有发现重合点，除了两者当中都有一支吟唱或一段祷文，后边都跟着或可能跟着围观者的嘲笑；而不同之处是如此之显著，以至于我们虽然可以将喜剧与某种类型的原始狂欢活动联系起来，但这个具体的类型却不能给我们什么帮助。接下来最好还是考虑一下与色木斯所描述的没什么不同、却肯定属于雅典自己的那一类生殖崇拜活动。

§3. 这种仪式就是阿里斯托芬将其与乡村酒神节相联系的那种仪式，它不能被排除在我们的考虑之外，因为使得喜剧首次与雅典发生关系的节庆就是勒奈亚节。[1]这也许是真的，至少是可能的：这个节庆在雅典的名称"勒奈亚"（Lenaea），就是早期雅典人自己称呼"乡村酒神节"（Rural Dionysia）的名字，它与在乡村居民点举行的"乡下的"酒神节完全相称。我们相信，勒奈亚节的举行地点就在后来的集市当中，或者就在它旁边[2]：但其所在处几乎肯定就在卫城（Acropolis）的西北、最初的城区以外，而最初的城区主要坐落在卫城的南部和西南；因而这节庆事实上就"在乡村"举行，尽管当该区域被圈进城区时节庆的乡村特色消失，而它后来变成了在卫城南边上演的戏剧。[3]因此，虽然没有直接证据将阿里斯托芬所描绘的那种生殖崇拜

<div style="margin-right:2em; text-align:right">145</div>

1　[但是获胜者名单上开列的是公元前487/6年前后的城市酒神节上的首批喜剧诗人和公元前440年前后在勒奈亚节上的首批喜剧诗人（见*Festivals*, pp. 38, 72, 114）。因而，争议就必然是（1）获奖者名单只涉及剧场中的比赛，（2）勒奈亚节上的喜剧演出早于在集市的喜剧演出（见页145，注1[即本页注2。——译者]），（3）在集市举办的勒奈亚节上的喜剧演出可以追溯到比城市酒神节上的喜剧演出更早的年代。]

2　[*Festivals*, 36 f.提出，勒奈亚节（及勒奈翁[Lenaion]）与集市之间有两个连接点：（a）*Dem. de Car. 129*的古代注疏家将勒奈翁与英雄卡拉弥忒斯（Heros Kalamites）的神殿以及大棚式建筑物（kleision）联系起来，有一个古代注疏家说大棚的位置在集市（但大棚与此处的关系很弱），（b）"酒神节的比赛"是在集市上的歌舞表演场地（orchestra）举行的，后来该处变成了剧场。没有理由认为城市酒神节上的表演在远离解放者狄奥尼索斯的地方举行过；所以在集市上的表演极有可能就是在勒奈亚节上的那些节目（见我的文章，*Rylands Bulletin*, xlii (1960), 496）。]

3　所谓"勒奈亚节是与其他地区的乡村酒神节相同的节庆"这一说法也是受到了以下事实的启发，即阿提卡的居民区中没有哪个能表明是举办过这两种节庆的；而且的确，从宗教的或仪式的观点看，如果在冬天出现两个同样类型的节庆，将会出现没有崇拜对象的情况。

（转下页注）

游行与勒奈亚节联系起来——勒奈亚节只有某种类型的彩车游行，乘车者从车上嘲弄旁观者[1]——但至少也可能包含生殖崇拜狂欢内容，就像乡村酒神节那样。

在《阿卡奈人》（行241及以下诸行）中，阿里斯托芬给我们展示了狄凯奥波利斯（Dicaeopolis）庆祝乡村酒神节的方式，其中明显有一次佩阳具表演性质的游行。狄凯奥波利斯的女儿作为顶篮女（*kanephoros*）——也就是举着一个装有献祭用的薄饼和器具的篮子——走在前边；克珊提阿斯（和另一个奴隶）举着阳具跟在后头；狄凯奥波利斯扮演成歌舞队[2]，唱着献给酒神巴克斯的伴神菲勒斯的颂歌；他的妻子（代表群众）从屋顶上看他。歌舞队的颂歌中至少包含两个讽刺性人物，对应色木斯所说的旁观的人群发出的讥笑。这个仪式与色木斯所记录的仪式之间的区别在于，它的核心特点显然是一次祭祀。乍看上去，它仿佛纯属家庭祭祀。狄凯奥波利斯说（行247及以下诸行）："好。狄奥尼索斯，我的主啊，请你领情接受我和我的一家人为你举行游行，献牲。我远离战争回乡来幸福地举办这个酒神节，但愿这个30年的和约能给我带来好运。"[3]

但是从上下文看，这是因为他得到的和约都归他自己所有，因而这些

（接上页注）

见 Farnell, *Cults*, v. 213.［在上述 *Festivals* 的引文中，引述了多伊布纳（Deubner）的观点，即勒奈亚节"在乡村"举行这种说法或许是将两件事情错误地混为一谈了：一件事是《阿卡奈人》在勒奈亚节上演，另一件事是包含了狄凯奥波利斯这个形象的乡村酒神节。但这种说法却在 Steph. Byz. s. v. *Lenaios* 以及有关《阿卡奈人》的注释中找到。集市成为城市的一部分几乎不可能晚于公元前7世纪（见 I. T. Hill, *The Ancient City of Athens* [1953], p. 5），但是勒奈亚节无论如何都是一个相当古老的节庆，因为它是民官（*basileus*）操办的。］

1 ［相关的文本（Scholiast to Ar. *Kts*. 546-548, Suda Lexicon, and Photius）在 *Festivals*, p. 24, 8号和10号中都被征引了。］

2 科尔特（在 *R. E.* xi, col. 1219中）似乎认为狄凯奥波利斯就是没有歌舞队的领队。关于这一点没有反对意见，除非是领队只能严格地用来称呼戴阳具模型的演员（*phallophoros*）本人（此处就是奴隶克珊提阿斯）：狄凯奥波利斯与领唱者（*coryphaeus*）的身份更加吻合。但是科尔特强调的是实质性的关键点，即狂欢完全是无戏剧性特征的。

3 译文引自张竹明、王焕生译：《古希腊悲剧喜剧全集》（第6卷），第24—25页。——译者

表演也都是由他个人（或连同几个奴隶）进行，但真实情况应该会是群体的或歌舞队的庆典；所以色木斯所描述的仪式与此处仍旧是相似的。两者当中都不含戏剧因素；表演场上的人不代表任何人，只表现他们自己。［但应注意的是，色木斯所描述的佩阳具模型者中有三个重要元素在阿里斯托芬剧作的场面中是不存在的：（1）佩阳具模型者是装扮上了的（尽管没有戏剧性）；（2）他们跑上来戏弄观众；（3）真正的佩阳具模型者的面部涂了炭黑色。赫尔特（op. cit., pp. 24 ff.）似乎是将狄凯奥波利斯等同于酒神颂演员了，但是重申一遍，酒神颂演员是佩面具且有特殊装扮的，而狄凯奥波利斯就是狄凯奥波利斯。］

与此同时，与色木斯所描述的仪式相比，《阿卡奈人》中的游行在形式上并不带有更多的喜剧因素。该剧此处有一段吟唱，歌中（虽然不像在主唱段中那样是在歌曲之后）以影射的方式对某些人进行讽刺；但是这段吟唱本身在类型上即迥异于主唱段中的任何因素。它具有那些流行的吟唱的外表，一个诗节接着一个诗节，篇幅上不受限制，一直可以唱到歌者无人可嘲讽：阿里斯托芬作品中仅有的另一个例子是《蛙》中的埃阿科斯（Iacchus）歌，它可能是在去往厄琉息斯的游行途中所唱；但在希腊文学作品中还有类似的其他例证[1]，而且它在任何情况下都是与严格对称、成对呈现的主唱段迥然不同的。对旁观者的嘲弄、讽刺性的影射，无论是在色木斯的表演中，还是在狄凯奥波利斯的乡村酒神节上，都是关于它们与喜剧之间的关系的线索；因为在雅典人的生活中，许多不同的场合都会出现这类嘲讽——在被传授了秘义的人从厄琉息斯返回的时候、在花节上、在正式节日开始前的斯忒尼亚节（Stenia）上，等等；我们可以推测，只要雅典人聚集到一起观看有滑稽

147

1　Cornford, op. cit., p. 40中也有一些这类有趣的东西。这类吟唱通常有一个叠句，狂欢者在叠句中跟进，而领唱者通过即席口占迂回地将话题逐渐引向狂欢者们的跟进行为。在狄凯奥波利斯的歌曲中，没有这类叠句的迹象，但这曲子属于那种如果不被歌舞队打断就可以无限延长的类型。

逗笑效果的游行，表演者和观看者之间就一定会相互取笑[1]，而且所用的语言也与乡间的谩骂式语言大不相同。[2]

由此看来，亚里士多德至少有可能——如果他是通过酒神颂演员或佩阳具模型者了解喜剧的——再一次通过理论推导出（而不是记录下）一个确定的历史发展阶段。他知道旧喜剧有身挂阳具模型的演员，于是就得出了结论，却没有认识到喜剧中佩阳具模型的演员极有可能（就像我们即将看到的）来自一个完全不同的表演类型。

但是，如果阿里斯托芬和色木斯为我们描绘的阳具狂欢不能为我们探索喜剧的起源发挥太多的作用，那我们又不得不问，是否还有别的形式的狂欢更有助于我们达到自己的目的呢？考虑到喜剧（comedy）乃是源自 kômos 一词，在某种意义上，这个来源就毋庸置疑了。

§4.在直接解决这个问题之前，最好还是进一步探讨一下它的各种状况。因为我们要分析的不只是歌舞队主唱段。假定（出于我们将要看到的原因）抑扬格场面（大部分情况下，在一系列抑扬格场面出现在歌舞队主唱段之后）不能用"狂欢"解释，并且暂时忽略"开场白"及歌舞队上场之前所有的内容，我们就会发现在阿里斯托芬的剧作中相互间紧密连接在一起的场面有：（1）parodos[3]，歌舞队通常带着一些匆忙和兴奋上场，我们可以按照程式称之为"开场"；（2）歌舞队冷静下来后进入一场正式的"对驳"（agôn），这是一个冲突的场面，当参与对驳的任何一方获胜，这场戏就结束；（3）歌舞队主唱段。这些场面大部分都是长音步（抑抑扬格、抑扬格或四音步扬抑格，偶尔还有欧坡利斯［Eupolis］式的四音步扬抑抑扬格或几乎是连缀起来的长诗句），它们呈现为严格程度不一的对称式结构，也就是后言式结构。[4]虽然阿里斯托芬（他代表了旧喜剧的最后发展阶段）以多种

148

1 我不赞同把这类玩笑或谩骂的起源总是归于仪式。

2 见 Nilsson, *Gr. Fest.*, p. 282.

3 在古典文献中这个名称没有与喜剧相关的依据，而在不同的现代作家笔下它所指的是一部剧作的上半部中不同的部分。详情见本章补论。

4 见后文。

方式使这种结构呈现出多样形态，并且除了主唱段之外从不受限于严格的对称，显然他是将他的多样性建立在或多或少有限定的程式化基础上的，而且在主唱段中他也是更加严格地受制于这种程式化的。这里的狂欢指的是歌舞队唱着歌兴奋地进场的部分；一场必须争辩到底的争论开始，起初很猛烈，随后是形式固定的辩论；判决一旦做出，此前一直只关心自己的狂欢者开始以歌舞队主唱段的程式化形式对观众发话，其本质上是一场演讲，与争论的题目无关。随后是一套后言式系统（短歌、后言首段、短歌次节、后言次段），包含于其中的两段台词都是时事性或讽刺性的。

　　看来几乎可以肯定，开场、对驳以及主唱段构成了一个整体，追问最早的、最基本的要素究竟是对驳还是主唱段也许本身就是个错误，尽管学术界曾经有很多心思都消耗在了这个问题上；[1] 显然有一种偏爱正常程序的先入为主的观念，就如在旧喜剧中发现的那样，似乎一切都来自某一个源头。如果"歌舞队主唱段"一度曾出现在表演的开端位置上——如某些学者所主张的那样，那就很难解释为什么在"对驳"这场戏之前的场面中有一个多少显得固定的"进场"方式：但也不妨做这样的想象：在令人兴奋的狂欢似的进场后，马上开始一场激辩（也可能就是带着激辩上场），或在激辩者们情绪平复之后，开始论争，在面向观众畅谈的时候论争结束。[2]（他们在剧作的主唱段部分常常帮助诗人讨好观众；在狂欢中，他们会自己发出恳求，尤其在他

149

1　见Mazon, *Essai sur la Composition des Comédies d'Aristophane* (1904), p. 174; Zielinski, *Die Gliederung der altattischen Komödie* (1885), p. 186; Kaibel in *R. E.* ii, col. 987; Poppelreuter, op. cit. pp. 32 ff.; Körte in *R. E.* xi, col. 1247; Herter, op. cit. pp. 33 f.。以上所采取的观点（迄今）是与泽林斯基（Zielinski）的观点相一致的；相反的观点显然不能令人信服。论驳的形式比主唱段的形式更经常地发生变化，这一事实表明，对后者而言，后言形式是更加基本的形式，因此有可能这一形式原本属于它（主唱段），而后来被转移到了论驳当中。[相反的观点见Gelzer, *Der epirrhematische Agon bei Aristophanes*, p. 209。]

2　"主唱段"一词似乎不是阻挠我们同意这个观点的真正障碍。它（或者它的动词形式——见《阿卡奈人》行629，等等）不需要表示第一次进入场面的意思；它同样也表示（深深卷入相互之间的争辩的）狂欢者们转而对着旁观者或观众发话的时刻。拉德马赫尔（*Ar. Frösche*, p. 34）认为这个词的意思是"列队行进"，我觉得这个观点很难接受。

们期盼着得到礼物的时候。）

　　然而，关于论争（debate）和激辩（dispute）的来龙去脉，仍有一些疑难问题。因为在阿里斯托芬的剧作中，激辩只是绝无仅有地（只是在《吕西斯特拉忒》中）发生在两个"半歌舞队"之间；而它也不是最初的形式——这从紧随其后的被打乱的正常结构几乎就可以得到证实。[1]激辩不是发生在一个人物与歌舞队之间，就是发生在两个人物之间，其中一个与歌舞队关系密切——实际上就是他们的代表。这个激辩也可以在狂欢者之一和其余人之间展开（在原始的狂欢中就是如此），而任何固定的论争都可以在这个人和其余人的拥护者或代表者之间展开。

150

　　如果事实的确如此，纳瓦拉（Navarre）所提出的结论就难以接受了[2]，他认为催生出喜剧的狂欢是一种生殖崇拜狂欢，也就是如色木斯所描述的那种狂欢；他还认为激辩开始于狂欢者挑逗旁观者之时；由旁观者中产生了支持者，于是出现争吵，当他们逐渐平静，激辩又转为论争。这并不符合旧喜剧的情况。实际情况是，对旁观者发话必须到主唱段出现时才会发生：在对驳中不会意识到观众的存在；狂欢中也没有外界因素的影响。在解释为什么歌舞队中会有24名成员（而非早期悲剧中的12名）时，纳瓦拉认为这是一支双歌舞队，一半代表生殖崇拜狂欢活动的参加者，一半代表旁观者。但这种解释无法令人信服，因为在旧喜剧中没有任何事实能支撑这种想法；一般而言，歌舞队是（通过领队）作为一个整体发声的。虽然在某些场合，当游行队伍的成员挑逗旁观者时（例如，在去往厄琉息斯的路上），后者似乎已经

1　规范的主唱段形式已经被彻底破坏了。我不能（与Cornford, op. cit., pp. 125, &c.）把《吕西斯特拉忒》中两个"半歌舞队"相互反对的主唱段当作主唱段的最初形式，或者说主唱段起初就是对驳。在这方面，阿里斯托芬的《吕西斯特拉忒》是相当独特的；在别处任何地方都不存在主唱段当中出现对峙的情况，别处唯一的两个"半歌舞队"之间有着鲜明差异的例证出现在克拉提努斯的《奥德修斯》中，该文本由凯伊培尔（*Hermes*, xxx. 71 ff. [esp. 79 ff.]）重构，但是不太可信。《阿卡奈人》中的意见分歧持续时间是相当短暂的。[然而，请见下文，页160及下页关于克拉提努斯的《阿喀罗科斯》的讨论。]

2　*Rev. Ét. Anc.* xiii (1911), 245 ff.

加入到游行队伍中并且以牙还牙，但这一事实并不能证明其中有什么可以被视为喜剧的东西。歌舞队为什么人数众多，其原因莫非是为了制造狂欢的气氛？毕竟12个人所制造的狂欢未免显得冷清。

现在必须无保留地承认，没有直接的证据表明存在可以用来确切解释喜剧中的后言式部分的狂欢。但是事实上存在着一种固定的形式——甚至可以说是类型——"进场—对驳—主唱段"（Parodos-Agôn-Parabasis），这个结构几乎本身就可以证明，在（将各种来源不同的场面结合的）"旧喜剧"出现之前就存在着与狂欢相似的类型；而且连同这个狂欢系列（kômos-sequence）一道，我们必须假设确实存在一种程式化的后言形式——无疑是简单而又自然的形式——与这个狂欢系列结合在一起。[1]这个假设当然只是一种推断，但它比那种试图从佩阳具模型者的表演中提炼出喜剧的想法显得更加令人满意，那种想法完全不符合我们已知的状况：我们可以暂时假定，喜剧不是产生于勒奈亚节（它也许类似于狄凯奥波利斯在乡村酒神节上的游行）上特殊的生殖崇拜元素，而更有可能是产生于与节庆有关的某种狂欢，是这种狂欢形成了一种类似于我们曾经假设过的形式。[2]

§5.有一类我们知道的狂欢能部分地满足我们的条件，而且能够解释早期阿提卡喜剧中某些我们还未考虑的部分；它既可以被认为是我们在上文中

151

1 西克曼（Sieckmann）推测是主唱段从对驳中借鉴了后言形式，科尔特则推测是对驳从主唱段中借鉴了后言形式；讨论二人孰对孰错看来是徒劳无益的。如果确有借鉴存在，那可能就是对驳借鉴主唱段，理由已在页148申明：将严格的形式一直完好地保存着的只有主唱段（见页197及其后）。但它也可能是一种程式化的形式，但在整个表演的不同部分，程式化的严格程度是不同的（泽林斯基企图证明［Glied., pp. 235 ff.］后言形式来源于双管竖笛和声乐相互交替的音乐表演，我不相信这一点）。在任何情况下，假定喜剧从这种狂欢系列（kômos-sequence）中得到了什么东西（如我们所假定的那样），那这肯定就是与后言形式所使用的长四音步格律系列密切联系。我们发现，在《和平》之前的任何剧作中，阿里斯托芬剧作中的歌舞队（或其领唱）并不出现在三音步抑扬格的场面中，而当歌舞队领唱在《和平》中出现在三音步抑扬格的场面中时，他的台词仍然是长音步的。从《鸟》开始，歌舞队领唱有时用三音步抑扬格讲话。

2 在排除了（默雷教授可能用来解释悲剧的）"仪式系列"之后，我又提出用假定的"狂欢系列"来解释喜剧，这似乎有些前后矛盾。但这里有两点区别：（1）我不认为默雷教授的"仪式系列"是解释悲剧的；（2）我认为有足够的证据——下面就要提出——表明"狂欢系列"这类东西的确存在过，而我能肯定，没有关于"年神爷"仪式的证据。

152　肯定过其存在的狂欢的一个种类，也可以被认为是被强加到喜剧表演中的另一种类型，并且与我们猜测过的那个种类混合在一起。这种类型存在于雅典和希腊世界的其他地区[1]，参与的狂欢者戴着动物的面具，或骑行在动物背上，或牵着一只动物，表示他们代表的就是这些动物。的确，化装成动物模样的做法世界各地都有；在某些国家，其起源可以追溯到图腾崇拜；在另一些国家（或在同一国家）它可能与保佑大地丰产和人类繁衍的神秘仪式相关；而且常常（其经常程度也许超过了人类学家一直认为的范围），这样只不过是为了取乐——或因为对应于这种习俗的宗教理由已被长久遗忘，或（也许更常见）因为人类的孩童习性难以改掉。

波培尔路特（Poppelreuter）在他篇幅不长但是很有价值的论文《论阿提卡原始喜剧》（de Comoediae Atticae primordiis）中，对雅典动物化装庆典的相关史料做了很好的整理；在文中，他部分地使用了塞西尔·施密斯（Cecil Smith）先生已经公开的史料。[2]这里有必要简要地回顾一下这件文物。在大英博物馆有一个黑绘风格的陶酒坛[3]，上有一个竖笛演奏者和两个化装成鸟的舞者；这至少有可能表明这个绘画表现的是一支上古时代的鸟歌舞队，两名舞者代表整个歌舞队，这也与陶瓶的程式相吻合。陶瓶的年代大约在公元前500—前480年之间，所以有可能它比公元前486年第一次由城邦组织的喜剧演出还要早。[4]除此之外，现藏于柏林的一个同一时代的双耳细颈酒瓶[5]虽然不是很引人注目，但也绘有一个竖笛演奏者和两个似乎戴着羽冠和

1　关于希腊早期的动物舞蹈，见A. B. Cook, *J. H. S.* xiv. 81 ff.; Bosanquet, ibid., xxi. 388; P. Cavvadias, *Fouilles de Lycosure* (Athens, 1893), p. 11, pl. iv（展示了一个有各种动物的游行，领头的是身穿吕科苏拉［Lycosura］女神的长袍的竖笛手）；亦见，在布劳翁装扮成熊（*arktoi*）献祭给阿尔忒弥斯的少女（Schol. Ar. *Lysistr.* 645; Harp. s. v. *arkteusai*; Suda s. v. *arktoi*）；亦见Mannhardt, *Mythologische Forschungen* (1884), pp. 143 ff., 以及Poppelreuter, loc. cit.；关于这类舞蹈的插图来自德国及其他国家。这类舞蹈——表演当中，跳舞的人们嘲弄围观者及显眼的男子——例证很多。

2　*J. H. S.* ii, pl. xiv, pp. 309 ff.

3　文物名录26。

4　见下文，页189。

5　文物名录27。

公鸡鸡嗦的人物[1]，不过从面部看他们的外貌更像猪；他们身穿披风，但在舞蹈中这些可能会被脱去，从而露出完全是鸟的装扮或者某种半人半兽的奇怪装扮。

　　［在此还可以提一下其他各式的陶瓶。波士顿博物馆有一个双耳大饮杯[2]，一边是人骑在海豚上，另一边是人骑在鸵鸟上。其年代在公元前500年左右。戴头盔的骑者身披宽大的斗篷，布鲁克林博物馆和乌兹堡博物馆年代相近的陶瓶上的武士也披着同样的斗篷，斗篷还由纽约一个年代更早的——大约为公元前560年——陶瓶上的平民披着；[3]这些似乎都是特殊的斗篷，而非普通的穿着。这使我们不由得联想到阿里斯托芬《达那奥斯的女儿们》残篇（fr. 253）中的台词"歌舞队过去常常固定在小地毯和毛毯袋上舞蹈"，但这两者之间也可能没有关系。我们也说不出海豚和鸵鸟是如何制成的；画家所画也是真实的动物而非观众所看见的东西。在鸵鸟画中有一个小小的潘神，他也披了一件大斗篷，出现在歌舞队和竖笛手中间；他向他们示意，可能还对他们说话。他的出现可能表明这些演出都不是纯粹的歌舞队表演。

　　克赖斯特彻奇的一个公元前530年左右的黑绘风格陶瓶[4]也有一个这样的歌舞队，却未出现竖笛手。五个男子身穿短制红色齐统，头戴尖帽，饰有胡须和胸铠——一个胸铠是皮革制品，其余四个均为动物皮。他们像跳拉哥尼亚的吉朋舞（Gypones）一样踩在高跷上。[5]这些人有可能是巨人（Giants）或提坦神（Titans），值得一提的是，克拉提努斯的《财神》一剧的歌舞队就是由提坦神组成的。卢奇安作品《哑剧舞》（de Salt. 79）中一个奇特的段落提到了伊奥尼亚和本都（Pontus）的酒神（Bacchic）舞蹈，舞蹈的表演

153

1　关于公鸡装束的历史，见Dieterich, *Pulcinella* (1897, esp. pp. 237 ff.)。但这里不便于讨论他的关于潘趣先生（Punch）是早期希腊和意大利公鸡面具的隔代后裔的观点，这会使我们离题太远。

2　文物名录25。

3　同上，28—30。

4　同上，24。

5　见下文，页166及下页。

者都是出身最高贵、地位最高且在祭祀仪式中得到极大尊重的男子，他们装扮成提坦神、库瑞班忒斯（Corybants）、羊人以及牧牛人（Boukoloi）；牧牛人可能不是普通的牧人，而是酒神的崇拜者（在雅典，狄奥尼索斯与巴西琳娜的圣婚仪式就是在牛棚［Boukolion］表演的）。高贵的人才能表演这些舞蹈，证明这些舞蹈的年代非常之久远；有趣的是，除了库瑞班忒斯之外，所有的名字都是克拉提努斯的喜剧的标题。]

另一个阿提卡双耳细颈酒瓶在柏林。[1] 它是在罗马买到的，按照潘诺夫卡（Panofka）的说法，可能来自开勒（Caere）。上有一名身穿长袍的竖笛手，对面有三个带胡须的男子，脸部松散地戴着马的面具（他们自己的脸部出现在其下），臀部挂着马尾巴；他们弯下腰，双手放在膝盖处。每个人的背上都有一个戴面罩、穿胸铠的骑者；他们举起双手，似乎是在击打他们的坐骑。在此我们无法不承认这是一支马背上的骑士喜剧歌舞队，而且它可能正是阿里斯托芬改编进《骑士》一剧中的那种表演。正如波培尔路特（其部分观点追随泽林斯基）[2] 所指出，该剧的歌舞队肯定有某种类型的坐骑，行595—610就是他们在主唱段中对马发话；如果要论证他们胯下骑着的"马"就是人，那么这几行台词就是极好的证明。陶瓶属于早期黑绘风格，比《骑士》要早上一个多世纪，因而足以证明雅典与出现在该剧中的这类化装表演有着密切的关系；而当我们想起有多少公元前5世纪喜剧的歌舞队是装扮成动物的，就会毫不犹豫地认定，动物化装表演就是旧喜剧的多个来源之一。（马格涅斯似乎写过《鸟》《蛙》和《蜂》[3]；阿里斯托芬自己写过《蜂》《鸟》《蛙》和《鹳》；还有克拉忒斯的《兽》、欧坡利斯的《山羊》、柏拉图的《蚁》、坎萨卢斯［Cantharus］的《蚁》和《夜莺》，以及阿喀浦斯

1　文物名录23。

2　*Die Gliederung der altatt. Komödie*, p. 163. 泽林斯基认为关于歌舞队到达的描绘证明其使用了某种类型的坐骑。

3　见后文，页191。

［Archippus］的《鱼》。）现有的资料无法使我们将这些动物歌舞队与任何具体的节庆联系起来。也许它们依附于大众化娱乐活动的某些场合；认为它们构成了勒奈亚节的一部分的推断也不算太离奇；而且——当然这只是一种推测——也许不难尝试从生殖崇拜游行中提炼出喜剧来。但我们的确无法证明某一首歌曲或某种形式的比赛与这些动物舞蹈有关联；由于这一点，我们不得不部分地依赖其他民族与之相似的动物舞蹈[1]，这种舞蹈当然应该含有针对旁观者的嘲讽和笑骂；这既是由于这类的狂欢活动极可能有歌曲伴随，也是由于我们知道希腊地区存在其他种类的动物狂欢（*animal kômos*）。在这些狂欢中，对我们最有助益的是拉德马赫尔曾经提醒要给予关注的那种[2]，以及提奥克里图斯（Theocritus）作品的古代注疏中所描述的那种。[3]

　　这里描述的是在叙拉库斯举行的一个阿尔忒弥斯－吕埃亚（Lyaia）的节庆上牧牛人的狂欢。（叙拉库斯的阿尔忒弥斯崇拜似乎有多种多样的仪式，而在雅典，这种仪式则更多的是与酒神崇拜相关。）狂欢者每人携带一块制作成各种动物模型的大面饼和其他物品；他们头戴鹿角，手持投掷用棍棒；参加狂欢的人员还会进行歌曲比赛，未获胜的一方继续围绕村庄打趣，讨取食品礼物，向给他们施舍的人送上祝福。古代注疏文字如下：

　　　　真正的故事就是这个。在叙拉库斯曾有一场革命，随后许多公民都堕落了，当最后秩序重新恢复时，阿尔忒弥斯似乎成了和解的动因。乡下人充满喜悦地为女神献上礼物，唱歌赞美她。之后他们按照习俗找到一块场地来歌唱。他们又说又唱，把有动物形状的面饼、装满各种谷物的行囊、灌了酒的山羊皮酒囊挂在他们身上；

1　见上文，页151，注2（即本书第162页注1。——译者）。

2　*Beitr. Zur Volkskunde aus dem Gebiet der Antike*, pp. 114 ff., and *Aristoph. Frösche*, pp. 4–14；见 Reizenstein, *Epigramm und Skolion*, pp. 194 ff.；[Herter, op. cit., p. 33]。

3　Ed. Wendel, p. 2［附录］。

他们遇见谁便给对方倒酒；他们前额戴着花冠和鹿角，手中拿着投掷用的棍棒（lagôbolon）。赢者取过输者的面饼，留在城里；输者继续到各个村庄去讨取食物等。他们唱着欢乐而滑稽的歌曲，结尾是："感谢女神的恩赐，我们得到了好运，得到了健康。"

古代注疏家的记录中含有很多难解的内容，这里不是讨论它们的地方。[1] 但有一点是清楚的：此处记载了头部装饰成动物的狂欢者的狂欢活动，包括狂欢者当中的一个对驳，而其结尾处有些地方也并非不同于阿里斯托芬某些喜剧中的退场。我们无法证明雅典的动物装扮的舞者有这种对驳，但当他们离开表演场地时极有可能会向他们的朋友表示良好祝愿；而阿里斯托芬《达那奥斯的女儿们》的残篇[2]（拉德马赫尔也提到了这个残篇）说曾有一次身披小地毯和盖毯的歌舞队表演舞蹈的时候，腋下挂满了各种好吃的东西："歌舞队经常舞蹈，衣服上别着小地毯和装盖毯的布囊，腋下夹着牛肉和调料汁以及可以生吃的小萝卜。"

在此我们终于找到了西西里和雅典两处狂欢之间存在着联系的明证，而两者之间的相似之处还可以包括其他许多方面。有了这个明证，我们就可以继续往下推测：雅典的某种形式的狂欢和叙拉库斯的狂欢一样，都包含可能

1　整个活动（除了附着其上的穷本溯源的故事之外）都使我们联想到一群儿童在五月的早晨讨取礼物、给人们送上祝福的情形；同样的情形在古代（以及现代的）希腊也出现过，儿童们拿着一只燕子（并且唱着有关燕子的歌）或是一只乌鸦（Phoenix of Colophon, fr. 2: Powell, Coll. Alex., p. 233）。拉德马赫尔（Ar. Frösche, loc. cit.）提到了这些，认为这也可能是纳克索斯岛的年轻人手持一条鱼的游行（如果我们联想起街头拉手摇风琴的人身旁带着的猴子，这是不是有些离奇？）。Anecd. Estense, iii (Wendel, op. cit., p. 7) 逐字逐句地重复了这个故事，但是头上的特角和投掷用棍棒被想象成是在模仿牧神潘（但是潘神长有鹿角？）。在此前狄俄墨得（Diomedes, Gramm. Lat. i. 486, Keil）的叙述中，比赛发生在剧场，但这可能是后来的发展。这个游行（与其他国家同类的狂欢一样）无疑被认为的确能带来好运；见Nilsson, Gr. Fest. pp. 200 ff.。关于希腊地区的中世纪和现代狂欢中既有对驳也有讨取赠物的游行，见Nilsson, Neue Jahrb. xxvii. 677–682，以及页121及其后（在维扎地方的表演）。关于现代的此类舞台化装活动，见Nilsson, Arch. Rel. xix. 78; Schneider, ibid. xx. 89 ff.，以及那里提供的其他相关资料。

2　Fr. 253 K.

由早期喜剧诗人创制的某种对驳。[1] 西克曼等人认为阿提卡旧喜剧（其中的歌舞队只是作为仲裁人发挥辅助的作用）中的对驳乃是借自厄庇卡耳摩斯所创制的对驳（但厄庇卡耳摩斯本人并没有把对驳当成更大的结构中的一个元素），这种看法显然难以令人满意。[2] 关于喜剧发展的最初阶段的这种说法，应该也有可取之处，即它会承认传统的观点（亚里士多德就提到了这种观点，而且直到拜占庭时期这种观点还在不断重复出现）中也有一定的真实性，也就是说喜剧的萌芽与村庄有关——虽然 *kômoidia* 系来自 *kômos* 一词而非 *kôme*，也会承认某些早期文法学家的措辞有一定真实性——他们也知道喜剧的传统之一曾经是一种乞食游行（begging-procession）。我们知道，这一传统观点一直延续到瓦罗（Varro）的时代[3]，在泽泽斯的著述中也有所提及——尽管他的相关论述的真实性已无法查考，但是有些已成为残篇却确有价值的历史文献还是归在他的名下。

以下的推测或许不算太离谱：我们所讨论的这类化装行进表演也许并不限于动物化装，它们也可以装扮成——比如——外国人，就像现在的儿童（不限于儿童）装扮成黑人和印第安人一样。[4] 马格涅斯的歌舞队中含有一个吕底亚人（Lydians）的歌舞队；阿里斯托芬写过一部《巴比伦人》，斐勒克拉忒斯写过一部《波斯人》；而在这些作品之前都曾有过同一题材的化装行进表演。从外国人到一组有着鲜明特征的人物形象——竖琴演奏者、阿卡奈人、普洛斯巴尔达人（*Prospaltians*）等，其间并没有太远的距离。

1　希腊人喜爱对驳，这不需要论证。纳瓦拉（*Rev. Ét. Anc.* loc. cit.）认为阿里斯托芬的《蛙》行 395 表现的就是从厄琉息斯返回途中的"过桥"（*gephyrismos*）活动，这其中包含一场（显然是充满风趣的）比赛，比赛获胜者头戴兰花（*tainia*）编成的花冠（在绘画中这种兰花被女战神尼克［Nike］握在手里）。这是有可能的；但这段台词也有可能实际上是歌舞队祈求他们正在表演的这场戏能够获胜。

2　见下文，页 200。

3　Diomedes, *de Poemat.* ix. 2 (Kaibel, *C. G. F.* i, p. 57)；Tzetzes, *Prooem. de Comoed.* (Kaibel, op. cit., p. 27). 瓦罗的权威性资料无疑出自某个年代早于他本人的希腊作者。

4　无论 *phallika*（阳具歌舞）的情况怎样，其对象都可能首先是神话的或宗教性的，但用心理学解释，狂欢的动机可能更是出于对娱乐和游戏的爱好。

　　从中产生出喜剧的狂欢的结尾无疑是狂欢者们离开表演场地；根据不同的情况，他们齐步行进或是跳着舞离开，比赛获胜的一方或许还唱着欢庆的歌曲，也可能比赛的双方都在唱。阿里斯托芬的各个剧作的退场形式各不相同，下面我们还将讨论；[1] 它绝非后言式结构，也不太可能是来自原始的狂欢系列；但一首庆祝胜利的歌在其中会数度出现——不过必须承认，歌曲所表示的胜利可能（作为一种规则）只是对战胜竞争对手的期待；还有对一场盛宴的兴奋期待。这些就是我们一直在讨论的狂欢为人所熟悉的、自然呈现的特征。

　　因而，经过此番讨论，我们可以得出这样一种推论：在某种形式的比赛的形成过程中，旧喜剧中出现了后言式结构，它系由雅典本土狂欢（也许不止一种狂欢形式）改编而来；也是在这一过程中，以面向在场的人发表演说作为结束的做法逐渐变成了惯例，当然这种演说在一定程度上是讽刺性的或是逗趣的；而在这一演说和它之前的吟唱中，以及在对驳和活跃的"进场"中，严格程度不同的后言式结构也就固定下来、程式化了。这个推论应当能够对喜剧中这个明确而清晰的部分做出解释，至少在我们引证过的事实和段落中已经有了一些证据。

　　不仅如此，阿里斯托芬曾经一次或两次地介绍过另外一类对驳，它似乎是从狂欢中自然产生，那就是产生于正义与非正义或贫困与财富这类抽象概念的论争。这种抽象概念的对抗或许也被厄庇卡耳摩斯用在他的作品中；[2] 还有亚历山大时代的例证，那时这种论争实际上是一种独立自足的小型作品。[3]（在厄庇卡耳摩斯的作品中也可能是这样。）阿里斯托芬可能因此也就利用了多里斯或者其他地方的当时可能很受欢迎的一种娱乐形式。[4] 如果我们可以确切地知道这种抽象的概念以何种外貌出现在舞台，也许就能够判断是否可以

1　pp. 211 f.

2　见下文，页271及下页。

3　例如卡利马库斯的《抑扬格体诗》（*Iambi*）中关于橄榄与月桂之间区别的一个片段；又见下文，页272。

4　这类的对驳也许出现在斐勒克拉忒斯的《波斯人》中，但是相关残篇的上下文已经无法确定。

把它想象为与狂欢有关联，或它是否（似乎最有可能）属于多里斯拟剧那一种类型；但是显然向我们提供了正义与非正义论争的相关信息的古代注疏家有可能（虽然非必定）是相互矛盾的，而且谁都没有提供足够有用的信息。[1]

　　　几乎可以肯定，狂欢从来没有"开场"，而且可能没有演员，至多也只不过是有几个暂时改变狂欢者身份的人；但是为了进行对驳而临时获得不同身份的这一两个人是很容易变成正式演员的，尤其是当狂欢具备更加明显的喜剧外形时。不过我们这里所说的纯粹是理论上的推导，跟亚里士多德所做的一样；但我们的理论与真实的距离跟他的一样；这也只不过是一种更加令人满意的假说而已。

　　　[这个观点按照第一版的模样保留下来了。但第一必须注意的是，发生在叙拉库斯的表演与阿提卡的动物歌舞队或阿提卡的喜剧之间的联系是很不充分的：（a）有关古代注疏家的介绍和颂歌的言辞并不表明它的年代是在公元前5世纪之前；（b）这些"成年牡鹿"与阿尔忒弥斯（即牡鹿女神）有着特殊的关系，犹如"山羊"（=羊人）之于狄奥尼索斯一般；他们不是在这个意义上的动物歌舞队；（c）他们公开携带的面饼、行囊、羊皮酒囊，和阿里斯托芬残篇（fr. 253 K）中提到的食物（对这些食物最自然的解释是宽松的包裹里装着的肉、香肠和小萝卜）之间都没什么联系；（d）没有"戏弄"观众的标志；（e）比赛是独唱比赛，看参加比赛的哪个人唱得最好，而不像在喜剧的对驳中那样是观点的冲突。

　　　第二，尽管动物歌舞队等被带入喜剧是毫无疑问的事，但他们唱的是什么却无迹可寻。第25号文物描绘的是小潘神从竖笛演奏者走向鸵鸟上的歌舞队，这可能是动物歌舞队的对驳场面。小潘神提供的新异成分能够引起一次对驳。

　　　第三，动物歌舞队和其他相当特殊的歌舞队都不能用来解释普通的喜剧男子歌舞队和女子歌舞队，所以我们在此不得不问：代表生殖神的胖男子和

1　阿里斯托芬的《云》行889的古代注疏家说，"歪理"和"正理"像两只斗鸡一样被关进了笼子。行1033的注疏说，"它们装扮成人形"。

代表宁芙水仙的胖女子组成的阿提卡歌舞队的世俗化能否作为一个答案。考古发现已经证明，存在着由胖男子和宁芙水仙组成的双歌舞队[1]，这当然给了我们一个找到与《吕西斯特拉忒》剧中的对驳相同的对驳的机会。可能的情况是，雅典的胖男子歌舞队也有一个领队，就像科林斯的阳具领队和羊人领队一样，这也为对驳的出现提供了可能的机会。莫非亚里士多德的 *phallika*（戴生殖器模型行进）是一个并不严格的术语，可以泛指所有这些表演形式？

　　第四，我们了解其他诗人是如何应用"进场—对驳—主唱段"这个系列的吗？这个问题必须加以考虑。惠特克（M. Whittaker）小姐顺利地收集了相关材料[2]，这里引用的只是与我们现在的讨论有关的例证。克拉提努斯的《阿喀罗科斯》（公元前449年？）中显然有一支支持荷马和赫西俄德的诗人的歌舞队（fr. 2）和一支阿喀罗科斯的支持者的歌舞队，所以假设此处存在两支歌舞队之间展开的对驳（fr. 6和fr. 7）也就是我们所掌握的最早的喜剧对驳的残篇，这应该是很能说得通的。皮特斯（Pieters）[3]也认为《色雷斯妇女》（公元前442年）有一支双歌舞队，成员是色雷斯的妇女和彼奥提亚的男子（fr. 5 D, 310 K, 73 a Edmonds）。在《奥德修斯》（公元前439？—前437年）中歌舞队是奥德修斯的水手（frs. 138–139, 144），而这对驳必然出现在奥德修斯和库克洛佩斯之间，也就是在歌舞队的领队与一个歌舞队外的人之间。凯伊培尔以及赞成他观点的皮特斯和埃德蒙认为存在一个库克洛佩斯的第二歌舞队，他们来问库克洛佩斯是谁把他的眼睛弄瞎了（459 K，即148 Edmonds）；这当然只是一种可能性。两个残篇都谈了诗人的特点，在这个意义上讲它们都可以是歌舞队主唱段：145 K，"当作玩具被带上舞台"，这指的是奥德修斯的船只，根据音步，它的位置靠近144 K（奥德修斯的水手上场）和146 K（似乎是诗人独创的四音步扬抑格）。（令人疑惑的是，普拉

161

1　文物名录10、18。

2　*C. Q.* xxix (1935), 181 ff. Gelzer, *Der epirrhematische Agon bei Aristophanes*, pp. 179 ff. 对对驳做了考证。

3　*Kratinos*, pp. 35, 167.

图尼厄斯［Platonius］将该剧的时期定在旧喜剧终结的时代，却又明里暗示该剧中既没有合唱歌也没有主唱段，那么，哪一种说法更可信呢？[1]）在《财神》（*Ploutoi*，公元前436年？）[2]中，提坦歌舞队显然是在讨论该剧获胜的可能性，然后宣布他们自己的身份，稍后又准备参加接下来的辩论（对驳？）。在《牛群》（fr. 17）的对驳中，歌舞队描述了构成威胁的对手。在《扮作亚历山大德罗斯的狄奥尼索斯》（*Dionysalexandros*）[3]中，羊人歌舞队显然是讥笑和嘲弄狄奥尼索斯（这可能也就是对驳）并对观众谈论诗人（这可能是严格意义上的主唱段，歌舞队跳出角色的身份谈论诗人；但它似乎出现在设想中的对驳之前）。《柔软的人》（*Malthakoi*, fr. 98）、《特罗福尼俄斯》（*Trophonios*, fr. 22）、《皮拉亚》（*Pylaia*, fr. 169）以及《雅典演剧官方记录》（fr. 36）有残存的主唱段片段：后两者是特殊意义上的主唱段，内容是诗人自己的经历。在年代早于阿里斯托芬或与其同时代的其他诗人当中，主唱段略可分为两类：以角色身份的，包括忒勒克利得斯（Teleclides）fr. 2、4，斐瑞克拉忒斯 fr. 29（也许122也包括在内？），欧坡利斯 fr. 14、120（以及莎草纸残篇 ll.1—32）[4]、161—162、290—292；跳出角色身份并指涉诗人自己的，包括斐瑞克拉忒斯 fr. 79、96，莱什普斯（Lysippus）fr. 4，欧坡利斯 fr. 78（也许还有37）。在这个史料以及阿里斯托芬作品所提供的证据的基础上，可以慎重地得出以下结论：

（1）形式上最严格的后言式结构可能是相当古老的：长音步的歌唱式短歌首节和吟诵式后言首段；长音步的短歌次节和吟诵式后言次段。一个表演至少必须具备（i）歌舞队及其领队或者（ii）歌舞队及其对手，或者（iii）两支各有其领队的歌舞队。

（2）在阿里斯托芬的五部最早的剧作中，歌舞队在主唱段中拒绝以戏剧

1　ap. Kaibel, *C. G. F.*, pp. 5, 12; 4, 7. Pieters, op. cit., pp. 35, 135 ff.

2　Page, *Greek Literary Papyri* (1942), No. 38; Edmonds, Nos. 162 A, 163; *Pubblicazioni della Societá Italiana*. xi, No. 1212; Mazon, *Mélanges Bidez*, ii (1934), 103.

3　*Oxyrh. Pap.* 663; Edmonds, p. 32.

4　Page, op. cit., No. 40; Edmonds, frs. 110 A, B.

角色出现，而以诗人身份说话；但在考察喜剧的起源时，绝不能把太多的精力放在这件事情上。克拉提努斯的《奥德修斯》可能没有歌舞队主唱段（在没有指向诗人的角色这个意义上说），而在《财神》中（也许《扮作亚历山大德罗斯的狄奥尼索斯》中也一样），这个东西似乎插到了戏里别的地方。开场、对驳、"后言式结构"系列可能相当古老，但是"后言式结构"的开端本就不一定是特殊意义上的主唱段。

（3）在我们所知的最早的剧作中（以及在阿里斯托芬的大部分剧作中），对驳是在歌舞队领队或歌舞队中的获奖者与一个挑战者（在克拉提努斯的《阿喀罗科斯》和《吕西斯特拉试》中，他至少是发起挑战的歌舞队的领队）之间展开的。那种参与对驳的双方都与歌舞队没有直接联系的对驳形式（《蛙》），可能是后来的一种发展。

（4）对方歌舞队的领唱并不是仅有的对手的形式起源早于官方的喜剧演出，或不在官方的喜剧演出范围内。歌舞队可以起来公然违抗自己的领队或获奖者；克拉提努斯的《扮作亚历山大德罗斯的狄奥尼索斯》中的羊人嘲弄和讥笑狄奥尼索斯的做法，其源头可以追溯到埃斯库罗斯的羊人剧《圣使》，甚至更久远的因恐惧而在马莱阿角之上的塞伦诺之下舞蹈的拉哥尼亚羊人。第三，阿提卡黑绘风格陶瓶[1]上的与鸵鸟骑行者相遇的小潘神，正可以被准确地称作一名对手（antagonist）。来自阿及亚·特里阿达[2]的皂石瓶上有一个像是垫臀舞者的人物打断了农艺歌舞队，而这个皂石瓶出自时间上早得多的迈锡尼时代，所以我觉得可以因此假定：中断表演的对手是很古老的，但在前戏剧的舞蹈中其中断表演的形式如何，则无须深究。]

第二节 多里斯元素：苏萨利翁

§1. 旧喜剧中有相当一部分是无法用狂欢——无论是生殖崇拜狂欢还是

1 文物名录25。

2 同上，104；见38上的羊人。

别的狂欢——来解释的；因而我们还需回头来考虑这样一种观点：旧喜剧中 163
至少有某些元素是从多里斯得来的。

　　我们已经看到，公元前4世纪的斯巴达艺人（他们与后来的拟剧演员很
相似，这在普鲁塔克和赫西基俄斯那里已经说得很清楚）的表演与阿提卡喜
剧存在共同之处，表演的场面有：兜售仙丹妙药的江湖郎中到来，果园窃贼
被抓，节庆活动结束后偷盗肉食者现形——这都是当时实际生活中有特点的
人物。后世的拟剧与酒神崇拜之间并没有特别的关联，其中也没有发现以冒
犯观众的方式赚取讽刺效果的痕迹；它们篇幅短小，情节的展开方式与场面
之间几乎没有关系；也许这些也都是后来的艺人表演上的特点，但是在已有
的证据之外并没有别的证据。这些表演（在某一段它们都不再是舞蹈而是变
成了演戏）在任何场合都必须是真正戏剧性的，从头至尾都是角色扮演；如
果阿提卡喜剧产生于这些形式和其他多少相似的表演方式与非戏剧性狂欢的
结合，那么我们可以解释喜剧中的戏剧性元素是从哪里来的。

　　§2. 似乎还有另一条纽带，将阿提卡喜剧与斯巴达联系在一起，但是这
种联系的准确历史已经无法缕述了。

　　1906年，雅典的英国学会的成员在斯巴达进行了一次考古发掘，他们发
现了为数众多的陶土面具[1]，其中大部分都属于——笼统地说——公元前600
年至公元前550年这个阶段。它们无疑是供奉用的复制品，原物是祭拜斯巴
达女神俄耳提亚（Ortheia）的仪式上舞蹈表演者实际使用的面具（这是在俄
耳提亚的神庙里发现的，所以这些复制品当然是奉献给这位女神的）；因为 164
用复制品来供奉一般来说是比供奉真实物品更晚的事情，所以可以比较客观
地断定，这些舞蹈存在的时间不会早于公元前7世纪的下半叶。这些面具中
有许多是老年妇女形象：满脸皱纹，牙齿稀疏。现在这种老年妇女已经是贯

[1]　1909年我在斯巴达时，学会的成员友好地向我展示了这些发现，从而使我有条件与退役的盖
伊·迪金斯（Guy Dickins）上校从整体上讨论这个问题。道金斯教授和鲍桑葵（Bosanquet）
先生关于这些面具的简短记述可以在 *B. S. A.* xii. 324 ff., 338 ff. 找到。相关的文字材料被尼尔森
收入 *Gr. Fest.*, pp. 182 ff.；或被他发表在 *Neue Jahrb.*, xxvii. 273，他确认了斯巴达面具的重要性。
见文物名录54、58—60。

穿阿提卡喜剧始终的固定角色，也是现存喜剧面具以及波卢克斯所描述的新喜剧面具中的固定形象。它表现的是人物性格，但随着时间推移，它也逐渐分出了略微不同的几种类型。罗伯特对这类面具做了数量上的统计[1]，而波卢克斯著作中的相关重要段落（iv. 150, 151）如下：

> 妇女的面具有以下几种类型：干瘪的或似狼的老年妇女、肥胖的老妇人、老年居家妇女、老年女奴或性情狂躁的老年妇女。贪婪的老年妇女的面具略长，有许多细碎的皱纹，长着白色偏黄、游移不定的眼珠子。肥胖的老妇的胖脸上有肥胖的皱纹，头上有束发带。居家的小老太婆鼻子短而翘，上下牙床各只有一颗牙齿。

我们在阿里斯托芬的《财神》行1050及以下诸行前后的描写中发现了完全相同的类型——满脸皱纹、牙齿稀疏，该剧将这种类型的出现时代推到了旧喜剧时代，或至少是中期喜剧的早期。

阿里斯托芬还证明了在他的时代的喜剧中有醉酒老妇跳水罐舞（kordax）的形象[2]，而我们将会看到，水罐舞是伯罗奔尼撒祭拜阿尔忒弥斯的正式舞蹈之一。[3]在希腊喜剧以及在这方面效仿希腊的罗马喜剧中，醉酒的老妇每每以保姆、产婆或妓院老鸨（lena）的形象出现。[4]

在献祭给阿尔忒弥斯的舞蹈中，这类角色可能已经出现；至于这种舞蹈属于哪一类型，则可以从赫西基俄斯对斯巴达的面具舞蹈（bryllichistai）[5]的

165

1　*Die Masken der neueren att. Kom*, p. 47.［见 *Festivals*, figs. 145–147。］见 Navarre, *Rev. Ét. Anc.* xvi (1914) 1 ff.。

2　《云》行553—556。在《马里卡斯》（*Maricas*）中欧坡利斯就是以这样的方式处理许佩尔波洛斯（Hyperbolus）母亲的形象的（Schol. on Ar., ad loc.）。

3　在厄庇卡耳摩斯的《斯芬克斯》中有祭祀阿尔忒弥斯-奇托尼亚的一段舞蹈（见下文，页268）。

4　见 Dionys., fr. 5; Alexis, fr. 167; Menand. *Pn.* fr. 5; Plaut. *Curcul.* 96 ff., *Asin.* 799; Ter. *Andr.* 228, &c. 等。

5　*Bryllichistai* 似乎最有可能是冠以这个名称的某种姿态，而 *bryllicha* 才是舞蹈的名称。讹误很容易解释。

解释（虽然文本已经损坏）中得到一些启示。斯巴达的面具舞蹈是由男子装扮成女子来表演的，几乎可以肯定，也可以由女子装扮成男子并戴上阳具来表演。（人类学家都知道，易装是一门蒙骗灾祸神灵的技术，如果不这么做，鬼神就会以淫邪魔法来进行扰乱。这类舞蹈的目的就是蒙骗这类灾祸神灵。[1]）赫西基俄斯作品中的主要段落如下：

> *Brydalicha*。女人面具戴上了，因为可笑而丑陋……女人衣服
> 也穿上了。因而他们称……*Brydaliches* 在拉哥尼亚。
> *Bryllachistai*。穿着丑女服装并演唱颂歌的男子。[附录]

祭献阿尔忒弥斯（早期在伯罗奔尼撒她是原始形态的生殖女神）的舞蹈也是同一类型（而且肯定是下流的），它们包括斯巴达妇女和少女淫荡的喜剧式舞蹈（*kallabides* 或 *kallabidia*），以及戴木制面具的舞蹈者（*kyrittoi*）的舞蹈；赫西基俄斯称[2] *kyrittoi* "戴着意大利的面具，过科里塔利亚女神（Korythalia）的节庆，是欢笑的制造者"。这类舞蹈在意大利南部的大希腊地区也都是为人所知的，那里的人显然也都熟悉祭献给阿尔忒弥斯的舞蹈，其中一部分无疑是来自殖民者们的伯罗奔尼撒母城。[3]见波卢克斯（iv. 103）："西西里岛的希腊移民特有一种祭献给阿尔忒弥斯的伊奥尼亚舞蹈。送信人用舞蹈的方式模仿送信人的动作"；阿忒那奥斯（xix. 629e）："在叙拉库斯人当中也有一种祭献给阿尔忒弥斯－奇托尼亚（Artemis Chitonea）的舞蹈和竖笛演奏。那里还有伊奥尼亚醉舞，送信人的舞蹈在那里变成了一种更加

1　见"拟娩"（*couvade*，丈夫在妻子分娩时也模仿分娩而卧床并举行禁食仪式。——译者）现象，以及（在斯巴达）用男式盛装装扮新娘的做法。亦见 Philostr. *Imag.* I. ii (pp. 298, 10 ff.)，此处说易装是某些狂欢（*kômoi*）的特点所在。

2　[附录] 尼尔森指出，*kyrittoi* 这个词指的是阳具舞蹈。关于身着男装的妇女献给阿尔忒弥斯的舞蹈，见赫西基俄斯词条："*lombai*。开始向阿尔忒弥斯献祭的那些少女，是按照她们的运动器械来命名的。阳具（phalli）的称呼也是这么来的。"[附录] 在斯巴达的提提尼狄亚（Tithenidia）节上有献给阿尔特弥斯的女子舞蹈科里塔利亚（Korythalia, 见 Nilsson, *Gr. Fest.*, pp. 182 ff.）。

3　意大利南部的大希腊地区是希腊的殖民地，故有此说。——译者

精致的醉舞。"

波卢克斯（iv. 104-105）[附录] 还有关于拉哥尼亚舞蹈的进一步记载：

166

　　马莱阿角也有一些拉哥尼亚舞蹈。还有塞伦诺和怀着恐惧与他们（或在其下？）一同舞蹈的羊人。还有献给狄奥尼索斯的酒神伴侣舞（*ithymboi*）和献给阿尔忒弥斯的卡利亚提得舞（Caryatids）。巴里利卡舞（*baryllicha*）系巴里利科斯（*baryllichos*）首创，是女子表演的献给阿波罗和阿尔忒弥斯的舞蹈。希波吉朋舞（*hypogypones*）摹仿的是手持拐杖（或在拐杖之下）的老人。吉朋舞表演者身穿半透明的塔伦特姆织料，站在高跷上舞蹈。他们称酒神颂舞蹈为"提尔巴希亚"（*tyrbasia*）。他们称 *mimetic*（或实为 *mimelic*）为舞蹈，用这种舞蹈摹仿偷窃腌制肉食的盗贼如何被抓获。还有一种称作剪刀舞的歌舞队（choral，或应作 local: Bethe, MSS）舞蹈，表演中在起跳的时候需要换腿。

　　这段话里令人感兴趣的地方是，它不仅介绍了偷窃腌制食品和"布里利卡"（*bryllicha*，这个名称可能有脱简），还介绍了挂着（？）拐杖的老人的舞蹈。老人——并不总是挂拐——是新喜剧以及普劳图斯和泰伦斯的喜剧中常见的形象；在绘有意大利闲话表演的陶瓶中也可以见到这类形象；而且如果无法断定这个形象（不同于阿里斯托芬的许多剧作中的主角——年老的乡下人）的确出自旧喜剧，那也许是因为阿里斯托芬故意将这个形象放弃了，他一道放弃的还有同时代流行的其他编剧套路。见《云》行540及以下诸行："他没有嘲弄过一个秃头人，没有跳过下流的舞蹈。这个老头儿也没有在对话中拿拐杖打人，好遮掩他没有取笑的本领。"[1]

　　斯巴达舞蹈中出现的满脸皱纹、牙齿豁缺的老妇和挂拐老汉这类形象当

1　译文引自张竹明、王焕生译：《古希腊悲剧喜剧全集》（第6卷），第275页。——译者

然不能证明阿提卡喜剧中这一类型的直接源头就是斯巴达舞蹈，但为以下观点提供了新的证据，即阿提卡喜剧中的固定形象之所以为雅典人所熟知，乃是经过了多里斯人的中转。构想出"喜剧性的"老翁和老妪形象，这在任何群族都不是难事，老年人的丑态和病态是引发笑声的不竭源泉；但是他们完全以斯巴达舞蹈中的形象出现在阿提卡喜剧中，又一次证明了以下观点的正确性：喜剧中的某些特征系来自多里斯的影响，而某些人物形象就是直接从多里斯引进的；其进入方式既有后来的拟剧那样的表演，也有人们所熟知的祭祀舞蹈。

[这一部分所引用的证据全都无法令人信服。（1）俄耳提亚面具和布里利卡。实际俄耳提亚面具的风格化有鲜明的东方色彩，巴奈特（Barnett）先生曾经指出过这一点[1]，普鲁塔克则同时提及吕底亚人的游行与俄耳提亚。[2] 俄耳提亚面具很可能是舞者所戴面具的模型，这些舞者代表一支丑女（生殖女神？）歌舞队，表现的是一个更丑的戴蛇发女妖面具的女神的故事。在梯林斯也发现了同一类型但风格相异的面具[3]，而近来有人认为早期阿提卡的公元前7世纪双耳细颈酒瓶上的戈耳工是在表演一个动作复杂的舞蹈。[4] 那么阿提卡喜剧中的丑女的最近的源头也就可以找到了。（2）希波吉朋舞和吉朋舞表演者。几乎没有必要为了解释喜剧里为什么出现拄杖老翁而提及年代相距久远的斯巴达舞蹈。希波吉朋舞和吉朋舞表演者之间的关系并不清楚，也许波卢克斯所说的"之下"在它出现的两个地方都应该按照字面意思加以理解：羊人蜷缩在（体形更大的）塞伦诺"之下"，希波吉朋舞蹈在吉朋舞表演者的拐杖"之下"。高跷上的舞蹈者，如我们所见[5]，已经在公元前6世纪被雅典人所证明，所以没有理由再去另找一个拉哥尼亚源头。]

§3. 这个理论得到了进一步的证实，因为水罐舞在阿提卡喜剧中是经

1　*J. H. S.* lxviii (1948), 6, n. 35.

2　*Life of Aristides*, 17. 见 D. L. Page, *Alcman* (1951), p. 72。

3　文物名录69，亦见在克里特发现的74。

4　同上，31。

5　同上，24。

常出现的。从我们刚才所引证的阿里斯托芬的作品片段中可以清楚地看到，这是一个共同的特点，而古代注疏家和辞书编纂家也称它们为"喜剧性舞蹈"。我们不能找到一个确切的例子来说明阿里斯托芬是怎样把它放进自己的作品当中的，而如果他故意避开它（如他所宣称曾经做过的那样），那也不奇怪。（有一个古代注疏家十分肯定地说，它就出现在《马蜂》中，他指的肯定是菲洛克里昂（Philocleon）的舞蹈［行1478及以下诸行］：但这可能是个错误，就如菲洛克里昂显然歪曲了某种悲剧中的舞蹈一样。[1]）但是欧坡利斯使用过它则是毫无疑问的，而且菲律尼库斯可能也使用过它。它是表现醉酒的一种舞蹈，而且属于淫荡类型（阿里斯托芬的《云》行540的古代注疏家称它"是一种带有臀部的下流动作的喜剧舞蹈"[2]。见姆奈西马库斯［Mnesimachus］fr. 4："狂饮在继续。人们跳着水罐舞。男童的行为越来越放纵"；提奥弗拉斯图斯《论道德品质》（Theophr. *Char*. vi. 3）则认为"跳着水罐舞醒酒"是表示蠢笨的标志）。确切的本质究竟是什么已经（或许是幸亏）无法辨认；若认为它等同于若干陶瓶上的舞蹈，却又缺乏足够的证据：因为粗鄙的舞蹈原不止一种。[3]阿里斯托芬的《云》行553及其后清楚地表明这个舞蹈是与一个喝醉了的老妇一道进行的："欧坡利斯演出了《马里卡斯》，首先在那里面攻击他。那家伙改变了我的《骑士》，改得很坏，在里面添进了一个醉酒的老太婆，跳那种下流的舞蹈：这方面原是菲律尼库斯首先发明的，他曾经叫那海怪吞吃了一个老太婆"；[4]而泡珊尼阿斯的一段话（VI. xxii, §1）表明了它与阿尔忒弥斯的关系：它是在埃里司献祭给

1 ［见 Roos, *Trag. Orchestik*, pp. 145 ff.。］

2 见赫西基俄斯 "*kordakismoi*：拟剧演员逗乐而淫荡的表演"。

3 最近的也是最全面的尝试——即施纳贝尔（*Kordax*, 1910）做出的——被科尔特（*Deutche Littztg*., 1910, pp. 2787–2789; Bursian, *Jahres-ber*. clii. 2236）等人完全忽略，尽管他的著作当中有很多有用的材料。Warnecke, s. v. *kordax*, in *R. E*. xi, col. 1384列举了其他人在这方面的尝试。［亦见 Roos, loc. cit.］能否从泡珊尼阿斯的段落中得出"水罐舞"是埃里司的男子舞蹈的结论，我持怀疑态度。

4 菲律尼库斯显然歪曲了安德洛墨达的故事。（译文引自张竹明、王焕生译：《古希腊悲剧喜剧全集》［第6卷］，第276页。个别人名译名有改动。——译者）

阿尔忒弥斯－科达卡的舞蹈。（"那里有叫作科达卡的阿尔忒弥斯庙宇的遗迹，因为配洛斯［Pelos］的追随者给这个女神带来了胜利的礼物并跳起了水罐舞，那是住在西比勒斯［Sipylus］的人们故乡的舞蹈。"）他推测这个舞蹈源于小亚细亚，而那里的确存在祭献给以弗所的阿尔忒弥斯（Ephesian Artemis）——司生育和繁殖的亚细亚母亲神——的同样的舞蹈[1]；但这个来源可能是个错误的推论；伯罗奔尼撒的舞蹈可能非常之原始，并且与一个被粗略地构想出的生育和繁殖女神相关联（这个女神后来才与阿尔忒弥斯合二为一）；奥特弗里德·穆勒（Ottfried Müller，施纳贝尔［Schnabel］亦赞同他的观点）推测这类舞蹈之所以与阿尔忒弥斯有关，原因在于后来的贞洁女神崇拜，他还将这类舞蹈的出现归因为外来影响；这个观点可能是正确的。然而同样可能的是，舞蹈与醉酒老妇之间的关联以及与伯罗奔尼撒的阿尔忒弥斯崇拜的关联，都是喜剧当中多里斯人影响的具体征象。[2]

　　我们还可以给这些具体征象增添一些内容：另一种伯罗奔尼撒原始舞蹈——墨松舞（mothon），偶尔也会出现在阿提卡喜剧当中。这种舞蹈可能就是"墨松人"——即拉哥尼亚被解放的希洛人奴隶——的舞蹈，恰如奥特弗里德·穆勒所推测的[3]：弗提厄斯把它说成"和水罐舞一样的下流舞蹈"。《骑士》行697中卖腊肠的小贩也跳了一下这个舞蹈，古代注疏家的解释似乎认为它与《吕西斯特拉忒》行82中斯巴达妇女拉墨比托（Lampito）的舞蹈是同一种，"我脱去衣服跳舞，脚跟踢到屁股"；还认为它与波卢克斯（iv. 102）提到的斯巴达舞蹈是同一种，"它必须起跳，脚掌要触及臀部"。

　　§4. 进一步的争论（同样也没有得出结论，但得出结论的可能性增加

1　Autocrates, fr. 1："当可爱的少女们——吕底亚人的女儿们——舞蹈时，她们轻盈地跳起，甩动头发，面向以弗所的阿尔忒弥斯极其优雅地拍打手掌，扭动臀部，好似跳跃的鹡鸰。"

2　毫无疑问，很久之后这个舞蹈就与狄奥尼索斯常联系在一起了（Lucian, de Saltatione, §22; Bacchus §1, &c.）。但是没有与之相关的早期证据。辛克斯（Rév. Archéol. xvii [1911], 1–5）企图发现这类证据，他依靠的是一个穿黑豹皮的酒神形象呈现的某个舞蹈与水罐舞的关联性，这个舞蹈画在一个短颈单柄球形瓶上，现藏大英博物馆（文物名录36）；但是这种关联性是无法证实的。

3　Dorier (1824), ii. 338.

了；或者说，在论定阿提卡喜剧的起源时必须考虑到多里斯的影响，这一点已经明确了）乃是围绕阿提卡喜剧演员的戏装与伯罗奔尼撒陶瓶上出现的几个形象的外表进行比较展开的。[阿提卡喜剧表演者的戏装一是从阿提卡陶瓶上知道的，陶瓶的年代可以确定不晚于公元前430年且不早于公元前390年；二是从大约公元前375—前330年的阿提卡赤土陶器上知道的；三是从年代分别属于公元前380年、前339年和公元前350—前325年的四个大理石浮雕中知道的。演员（当表演男性角色时）身上挂有固定臀垫和阳具的带子，有时带子上什么也没有；身上穿的通常是皮毛制作的短袖束腰外衣，有时是其他戏装。歌舞队（当代表男子时）身上挂有固定臀垫的带子，但不挂阳具。[1]这种装扮一方面与公元前7世纪后半叶至前6世纪上半叶的科林斯陶瓶中的垫臀舞者的戏装相似，另一方面又与公元前4世纪意大利南部的闲话表演陶瓶上的人物相似；关于这种相似性的研究，自从1893年阿尔弗莱德·科尔特奠基性的文章发表以来，一直为人们所重视。[2]闲话表演陶瓶不必在此处讨论，因为它是中期喜剧时代的产物，所以它的戏装都是依地方的不同而有所变化，它最初的源头可能是公元前6世纪西西里的垫臀舞，这一点前面已经提到。科尔特的观点的一个次要缺陷很容易处理：阿提卡戏装是缚在手上和脚上的带子，而垫臀舞者的手臂和双脚都是赤裸的。但这个变化从科林斯和阿提卡自身就可以看出来；[3]它出现在公元前530—前430年之间的某些时候。科尔特的观点的主要缺陷是夸大了阿提卡喜剧的演员和歌舞队当中来自科林斯垫臀舞者的成分，而忽略了其中也有来自阿提卡本地的垫臀舞者的成分。自从佩恩（Payen）的奠基性著作在1931年出版以来[4]，阿提卡垫臀舞者与科

170

1　见我的 *G. T. P.*, pp. 55 ff.; *Hesperia*, xxix (1960), 263 f.; *B. I. C. S.*, Suppl., No. 9, Nos. AS 3–4 (AS 1–2只展示了面具)。

2　*Jahrbuch des deutschen archäologischen Instituts*, viii (1893), 77 ff. 关于闲话表演陶瓶的最晚近且最全面的论述是 A. D. Trendall, *B. I. C. S.*, Suppl., No. 8。

3　见上文，页140。

4　*Necrocorinthia* (1931), p. 194.

林斯垫臀舞者之间的区别已经很清楚了；但是公元前6世纪早期的阿提卡画家从科林斯画家那里得到了很多东西（用绘画的方式表现垫臀舞者的想法可能就来自科林斯），他们所画的舞者是阿提卡的而不是科林斯的；其证据就在于，阿提卡陶瓶上与垫臀舞者一道跳舞的妇女穿的是日常服装（例如男子打扮成的妇女）[1]，而不像科林斯的陶瓶上那样是裸体的。在最初的一时之念之后，这些陶瓶上的男子很快就被画成了裸体，在整个公元前6世纪他们都是以裸体的肥胖男子或至少是变形的舞者的形象出现，就像作为酒神伴侣的羊人一样（有时则是与羊人一道出现）[2]：阿提卡的画家把他们想象成了生殖精灵，而不是代表生殖精灵的男子。还有一点也可能与此有关：悲剧中多里斯影响的标记是抒情诗；而喜剧只有在舞台上出现多里斯人的时候才会使用多里斯的语言。但是，即便阿提卡喜剧的戏装来自科林斯垫臀舞者这一理论没有什么值得称赞的，那我们也不能拒绝这一观点：希腊世界早在公元前6世纪早期就有密切的相互往来，任何类型的交互影响都是可能的，也都是可信的。

171

　　科林斯垫臀舞者为我们考察后来在阿提卡悲剧与喜剧的分化提供了一条可能的线索。他们的姓名被记录下来，而这些姓名表明他们所有人以及别处的同类人物都是表现生殖精灵的男子，这些生殖精灵与羊人关系密切。我们已经讨论了从古代酒神颂到悲剧和古代羊人剧的脉络。我们此处关注的是从垫臀舞者到喜剧的总体脉络。一是戏装的脉络，迄今为止只有一个科林斯陶瓶[3]提供了一个有可能发展成喜剧中的佩阳具模型演员的生殖崇拜仪式领队的形象。二则可以通过羊人剧不断成为从埃克凡底德到菲律尼库斯等剧作家的喜剧标题看出来（克拉提努斯的《扮作亚历山大德罗斯的狄奥尼索斯》一剧中也有一支羊人歌舞队）；这些喜剧中的羊人看上去更像胖人而不太像是羊人剧中清瘦的羊人。两个科林斯陶瓶长期以来在这类讨论中就一直占据着

1　文物名录10、12、13、14、18。

2　同上，11、14、16。

3　同上，46；见下文讨论38的内容。

应得的突出地位。其中一个陶瓶[1]上有两个垫臀舞者（其中一个戴面具）吹笛子、跳舞，而两个生殖精灵偷窃葡萄酒被第三个人抓住并被关进了酒窖，在那里有个女仆给他们送烤饼。把这个偷酒的故事当作垫臀舞者的歌与舞的主题是很自然的；这个主题与斯巴达艺人的偷窃水果和早期拉哥尼亚舞蹈中的偷窃肉食非常相似；它也表明喜剧即将出现，并实际上为厄庇卡耳摩斯的创作提供了证明。另一个陶瓶[2]表现的是赫淮斯托斯返回奥林波斯山。这幅画有些难解，是因为画家似乎犹豫不决：是画人物还是画表演者？如果画的是人物，那么画中跛足的毫无疑问就是赫淮斯托斯，身穿长袍、披着兽皮的或许是狄奥尼索斯。手里举起石头的羊人就是故事中的反角，但他却穿着表演者的多毛齐统。欢迎游行队伍的那个人穿的是舞者的齐统，戴着阳具模型，那么他就可能是这群舞者的领队。在另外两个科林斯陶瓶[3]上，在赫淮斯托斯返回奥林波斯山的队伍中，狄奥尼索斯的侍者是普通的垫臀舞者。我们不用怀疑，在科林斯，这个故事的演唱者就是垫臀舞者。

在公元前6世纪前期的阿提卡陶瓶上，这个题材也是非常流行的。其中的狄奥尼索斯既可以由带毛的和无毛的羊人陪伴，也可以仅由无毛的羊人或无毛的羊人混同垫臀舞者陪伴。其中的两个陶瓶提示了表演的情况：一个[4]绘有一个羊人及其脸部，这可能表示羊人的舞蹈与歌唱发生在同时。另一个[5]绘有一组在羊人和酒神的女祭司身旁表演的垫臀舞者；这也许是表示垫臀舞者的表演。后来，这个故事变成了阿开厄斯（Achaeus）的羊人剧的题材（也许是埃斯库罗斯的《圣使》的题材）[6]、厄庇卡耳摩斯的喜剧的题材，也可能成了后来雅典喜剧的题材。[7]

1　文物名录41。

2　同上，38。

3　同上，39、47。

4　同上，8。

5　同上，11。

6　见 H. Lloyd-Jones in Aeschylus, Loeb Library, ii. 548 f.。

7　见 C. Q. xlii (1948), 23。关于厄庇卡耳摩斯，见下文，页264。

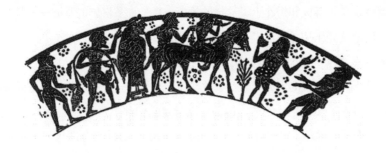

图5　赫淮斯托斯的返回，科林斯的双耳细颈椭圆土罐，文物名录38

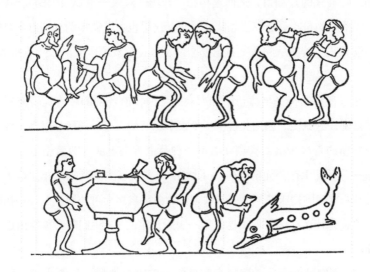

图6　垫臀舞者与海豚，科林斯的基里克斯陶杯，文物名录43

　　在这里我们就可以清楚地看到一个神话故事是如何由后来分化为羊人剧和喜剧的垫臀舞者表演的。这个故事对喜剧而言具有原型意义，就像彭透斯故事和同类故事对于悲剧具有原型意义一样，这在我看来至少是可能的。最初的故事可能是产生于仪式的一个神话，仪式的目的是将春天的大地从隆冬的束缚中释放出来；用人类的方式表达就是这样一个故事：一个愤怒的男子抵制了所有要改变他的主意的企图，但最终他被一个计谋战胜，于是这个故

事就结束在了喜庆和婚礼上。[1]这样的故事一直是许多喜剧的基础——甚至直到米南德及其作品《恨世者》(*Dyskolos*)。

许多类型的前戏剧歌舞队都被阿提卡喜剧吸收——胖人、羊人、鸟、鱼、骑士、踩高跷的巨人、丑女、披斗篷的男子——考古学的发现足以证明这些都共有一个阿提卡祖先。因而可以肯定它们都不是起源于伯罗奔尼撒，但是伯罗奔尼撒（以及其他地区）的影响在小小的希腊互联世界还是存在的。我们能感觉到在喜剧之后还有一个后言形式的娱乐节目，它最基本的组成部分是短歌首节、吟诵，然后是短歌次节、回应性吟诵，这种形式中还可以加入吟诵式的开场白，进而建构起"开场—对驳—主唱段"的完整序列。吟诵段落指的是吟诵者充当领队或反角；这里也可以使用两支拥有各自的领队的歌舞队。若要从陶瓶上看出哪些以及多少前戏剧歌舞队采用这种形式，我们则无从说起。

在三音步的抑扬格体诗中加入戏剧场面，前戏剧的后言式表演就转化成了喜剧，这就像悲剧的关键一步是忒斯庇斯加入了开场诗和对话一样。从忒斯庇斯的首次表演到喜剧在城市酒神节上首次上演，两者相距有半个世纪——后者发生在公元前486年（即埃斯库罗斯首次获奖的两年之前）——是否有必要在阿提卡悲剧之外寻找创新的源头自然大可质疑。但是抑扬格场面的源头为什么在多里斯（这是第一版所论定的），我们却必须给出进一步的理由。]

§5. 我们已经提出，阿提卡喜剧的一些固有类型，其源头或许可以追溯到多里斯人类似拟剧的表演，其形象或许来自多里斯人与仪式有关的舞蹈——老妇、拄拐杖的老翁、江湖郎中、被当场抓获的食物窃贼。如果对固定出现在阿提卡喜剧中的其他类型加以考察，则我们又可能给出更多的推测。[2]

阿里斯托芬许多剧作中相当大的部分都有这样的场面：一个可笑的人或

1 见 *B. I. C. S.* v (1958), 43 f.; Webster, *Greek Art and Literature*, 700–530 B. C., p. 62。

2 我充分利用了 Süss, *De personarum antiquae comoediae Atticae usu atque origine* (Bonn, 1905)，以及 "Zur Komposition der altattischen Komödie", *Rhein. Mus.* lxiii (1908), 12–38，但在某些具体问题上我不能同意他的观点。

过分虚荣的人被一个扮演小丑的人捉弄——即（为了方便，此处且使用希腊词语）吹牛者（*alazôn*）和丑角（*bômolochos*）两者之间展开的场面。[1]吹牛者可能是诡辩家或哲学家——如克拉提努斯的《先知》中的希波［Hippo］、阿里斯托芬的《云》以及阿墨普西阿斯的《科诺斯》［*Konnos*］中的苏格拉底；或政治家（克勒翁［Cleon］）、江湖郎中及卖药的、天文学者（默冬［Meton］）、先知、心醉神迷的诗人（基内西亚斯［Cinesias］等）、吹牛的士兵（拉马科斯［Lamachus］）、挑剔的审美家（阿伽同［Agathon］）——任何觉得自己不普通而太把自己当回事的人。甚至《蛙》中的欧里庇得斯和埃斯库罗斯身上也有些吹牛者的影子。[2]吹牛者的形象还不断被更新，或与某些活人的性格相混合；不同的诗人在不同的剧作中都塑造过这类形象，当然艺术技巧和人物形象的逼真度也是或高或低，各不相同：但他经常出现在这类场面中，而且在新喜剧中也是以某种固定化的形象出现，这就强烈地表明，吹牛者是比较老的插科打诨式表演中一种固定的角色，这种表演在很大程度上影响了阿提卡喜剧，而艺人扮演的江湖郎中只是这种人物的固定形态的一个变种——也就是说，尽管外貌不止一种，但是本质上一直是吹牛者。[3]在厄庇卡耳摩斯的残篇中，江湖郎中以智慧人物或先知的形象出现，这都在证明我们观点的正确性；而当这类人物以另一种形式（即吹牛士兵）出现时，我们又发现他成了闲话表演的代表。[4]因而这自然就证明了多里斯喜剧和

1　见 *Tractatus Coislinianus*，§6（毫无疑问在这一点上采纳了亚里士多德的说法）："喜剧的性格分为丑角、隐嘲者（*eirones*）和吹牛者"：见亚里士多德《修辞学》第三卷，第十八章1419[b]8 ff.，《尼各马可伦理学》第二卷，第七章1108[a]21及其他，第四卷，第七章1127[a]21。关于隐嘲者，现存的残篇给了我们丰富的实例，尤其是以奉承逗乐的食客身份出现的这类人物：他们浑身充满了吹牛者和丑角的特征。［亚里士多德并没有说吹牛者和丑角两者是直接对立的：他加以对举的几组角色是丑角与隐嘲者、吹牛者与隐嘲者、丑角与聪明而诙谐的人物（*eutrapelos*），但绝没有提到吹牛者与丑角，也不使用喜剧的吹牛者或制造笑料吹牛者的说法。］

2　剧中的埃斯库罗斯不仅代表了伟大诗人的形象和性格，而且这个形象有时还让人联想到令人生畏的士兵，甚至于他身上有一半的气质像身披华丽甲胄的勇士。

3　苏斯引述的是阿里斯托芬的《云》行331及以下诸行所开列的名目，这是妥当的。

4　例如 Trendall，*Phlyax Vases*, No. 45。［此处没有证据表明他是一个吹牛者，而无论如何这个花瓶肯定是公元前4世纪的产物。］这个人物在阿喀罗科斯 fr. 60 D 中是可以识别的，并且被发现以某种形式存在于希腊喜剧的始终。

阿提卡喜剧有着共同的起源。

　　阿里斯托芬剧作中的丑角通常以如下两种形象之一出现——老年乡下人和爱打趣的奴隶。他的舞台动作与他所出现的场合都很配。他总是对他人说的话胡搅蛮缠，或者用下流、粗鄙的方式加以曲解——有时拘泥于字义却脱离语境，有时又借特殊语境偏离字义；有时又用愚蠢、粗鄙的话或者无根据的传闻打断对方，尤其是在对驳中；有时则用旁白（或者完全不符合戏剧幻觉的方式）对观众说话。他在开场中还有一个特殊功能——宣布剧作的故事主题，博取观众的关注，说些低级笑话赢得他们的欢心；通常他还是主唱段之前的一些插科打诨场面中的主角——在这类场面中，一个又一个要求得到承认的吹牛者出现，但都被嘲笑一通之后就被轰走了。在阿里斯托芬几乎所有的早期剧作中，后半部的丑角都是一个乡下老头或者类似人物——狄凯奥波利斯、斯特瑞普西阿得斯（Strepsiades）、特律盖奥斯、菲洛克里昂、佩斯特泰罗斯（Peithetaerus）。在《阿卡奈人》和《云》中，乡下老头也念开场白；但这个角色一般由一个奴隶（有时是两个奴隶）[1]承担（如在《骑士》《马蜂》《蛙》和《财神》中），或由一名主要角色的陪伴承担——欧埃尔庇得斯（Euelpides）、克洛尼克（Kalonike）、墨涅西洛科斯（Mnesilochus），这个陪伴的角色可能就是奴隶的角色在后来的变形。通常情况下（尽管墨涅西洛科斯是例外），奴隶和陪伴都不是剧作后半部的主要人物。在准备婚礼或盛宴（这是许多剧作的结尾）的过程中，丑角得以自由发挥角色贪婪和淫秽的特性。

　　我们可以追溯一下阿里斯托芬的创作历程，看看他是如何对这些类型加以改进，减少它们的粗鄙性质，并使之与整体情节融为一体的。我们已经指出，乡巴佬类型的丑角最初属于抑扬格场面，阿里斯托芬在这类场面中，对一系列的吹牛者或与吹牛者比较接近的角色进行作弄。就是在这些抑扬格场面中，狄凯奥波利斯、斯特瑞普西阿得斯、特律盖奥斯、佩斯特泰罗斯、布

176

1　关于两名奴隶，见下文，页180。

勒庇洛斯（Blepyrus）充当了一种独特的角色；而当这类丑角在剧作的前半部分成为主要人物（比如像《阿卡奈人》中的狄凯奥波利斯那样），他就常常与他所衬托的某种吹牛者角色（普修达塔巴斯［Pseudartabas］、拉马科斯、欧里庇得斯）发生接触，不过他还可以在对驳中充当主角（如佩斯特泰罗斯那样），并且就此而将本质上不同的后言式场面与抑扬格场面统一起来。[1]另一种类型是奴隶或其伴侣。如我们前边说过的，他最典型的是出现在开场中，但他也是粗鲁地打断争论的人，是对驳中的玩世不恭的旁观者。

177

　　现在似乎至少可以对这些人物做出解释了，他们延续了一种原始的插科打诨式表演，很像后世的拟剧，是雅典人从科林斯人那里接收过来的。丑角有时也像诗人那样对观众说话，这一事实表明他来自一种没有歌舞队的表演，因为在包含后言式结构的喜剧中歌舞队具有这一功能。乡下老头可能是厄庇卡耳摩斯的《庄稼汉》（Agrostinos）中的一个角色；又因为至少某些类型的吹牛者——江湖郎中、吹牛皮的赫拉克勒斯——的来源都可以追溯到多里斯拟剧，因而这种解释不是没有依据的。另一个固定角色是出现在厄庇卡耳摩斯剧中的固定角色——寄生虫，此前我们在阿提卡喜剧中没有发现他的踪迹；而他也可能一直是多里斯著名的典型人物。（波卢克斯描写了新喜剧中的三种寄生虫形象的面具，其中一种就叫作西西里人。[2]）爱逗笑且无礼数的奴隶必定会进入希腊任何群落的喜剧当中；但他也可能此前就已经在伯罗奔尼撒的类似于拟剧的表演中出现。[3]

　　上述分析只能是一种推论；但即便如此，它也是与少量的已知史实相符合的推论。

1　另一条相联系的纽带是开场白，不过最初的拟剧就已经偶有以观众为对象的开场诗或开场白了（从克里齐乌斯，i. 2中可以清楚地看到，在他那个时期，至少某些拟剧当中就有了，而拟剧似乎始终多多少少保留了同样的形式）。

2　见Robert, *Die Masken*, pp. 68, 109。

3　在Reich, *Mimus*, i. 689, &c.; Poppelreuter, loc. cit.; Cornford, op. cit., pp. 142 ff. 中可以看到，希腊喜剧"吹牛者与丑角同时出现"的场面与现代低级喜剧表演之间有着一些有趣的类似之处。迪特里希的*Pulcinella*对丑角类型的历史考察相当具有启发性，但有时主观推断的意味过浓了一些。

[必须指出，关于丑角和吹牛者两者之间的对比证明了关于阿提卡喜剧中的抑扬格场面来源于多里斯喜剧的说法是非常靠不住的。厄庇卡耳摩斯就是与早期阿提卡喜剧同时代的人（见下文），而且我们没有关于比他早的抑扬格场面的证据。关于吹牛者唯一更早的文字史料不是来自多里斯，而是阿喀罗科斯，fr. 60 D，此外还可以加上荷马史诗《伊利亚特》中的丑角式人物瑟赛蒂兹（Thersites）。从陶瓶中可以发现我们一直称作插入者–对手（interrupter-antagonist）的人物形象，他们是丑角的先人，尤其是当他们打断一种更加严肃的行动的时候：他们是公元前6世纪后期的阿提卡酒杯上走向鸵鸟骑手的潘神；公元前6世纪前期的科林斯细颈酒瓶上赫淮斯托斯返回奥林波斯山的队伍中投掷石块的羊人；公元前7世纪的阿提卡巨爵上投掷石块的原型羊人，以及阿及亚·特里阿达出土的公元前15世纪皂石瓶上弯腰的男子[1]——他"破坏了旁边男子的正经模样，俩人正在交换粗言粗语"（弗斯代克［Forsdyke］）。这表明丑角的源头应该到前古典时期的农耕祭仪中去寻找。]

§6. 由此看来，有可能旧喜剧中的后言式场面主要起源于阿提卡，抑扬格场面主要来自多里斯。但已经无法追溯这两种元素逐渐融合的过程了——多里斯丰富的角色类型、来自日常生活的写实场面、对神话传说的滑稽模仿[2]、奇异的服装是如何统一到——无论狂欢者们（kômastai）究竟是不是装扮成动物——阿提卡的狂欢中的。我们也不知道多里斯元素是通过怎样的路径来到阿提卡的。但我们有理由猜测，麦加拉是喜剧的中转站，因为它也是陆路旅行者的中转站。

麦加拉人声称发明了喜剧，亚里士多德《诗学》中的相关段落已经引述过了，这个记录不可能毫无历史依据。他们说，喜剧出现在他们的民主时期。这个民主时期持续的时间是从约公元前581—前424年，也就是提亚吉尼

1　见文物名录25、38、101、104。

2　莫斯纳（*Die Mythologie in der dorischen u. altattischen Komödie* [1907], pp. 49 ff.）认为第一部对神话进行歪曲模仿的阿提卡喜剧是克拉提努斯的《奥德修斯》，但这种说法的推测成分太多。

斯从垮台到在布拉西达（Brasidas）帮助下重建寡头政权这段时间；但与我们有关的时段只是公元前486年基俄尼得斯在雅典出现之前。普鲁塔克[1]的记录是，僭主政权垮台后，麦加拉人在一个短时期内表现出了中庸的态度，但很快就在蛊惑人心的政客领导下沉溺于极端的自由。这种氛围对喜剧是非常适宜的。[2]据维拉莫维茨[3]推测，亚里士多德是从与他同时代的麦加拉的丢达其斯那里得知麦加拉人的这种主张的；这是有可能的，但是也应该允许对这种推测加以质疑。维拉莫维茨接下来又提出，在几种文学形式的来源问题上，雅典人和多里斯人的主张针锋相对——多里斯人声称喜剧是由他们发明的，并称苏萨利翁是麦加拉人，悲剧则是西夕温人发明的（是厄庇格涅斯和涅俄弗隆［Neophron］的成果）；雅典人的回应则是按传统上所说的：伊加利亚人发明了喜剧，忒斯庇斯为梭伦表演悲剧。我们应该回到苏萨利翁；但他不可能被称作麦加拉人，除非麦加拉被视为某种喜剧很早的发源地。（如果关注一下麦加拉的一种阿尔忒弥斯－俄耳托西娅（Orthosia）崇拜[4]也许不无意义，它可能与斯巴达的阿尔忒弥斯－奥索西亚相差不大，而且有可能是用同样的祭祀舞蹈祭祀的。）

我们所掌握的关于麦加拉喜剧的信息大都是微不足道的，它们来自阿里斯托芬的《马蜂》的开场、亚里士多德的《伦理学》中的一段话，以及古代注疏家对该两处的注疏。这些史料必须完整引用：

> 阿里斯托芬，《马蜂》行54及以下：*应当向观众说明实情的原委，但是让我先讲几句开场白。（向观众）你们别指望我们谈论非常重大的事件，也别指望我们盗用麦加拉笑料。我们这里没有一对*

<hr>

1　*Quaest. Gr.*, ch. 18：“麦加拉人驱逐了僭主提亚吉尼斯，建立了短时间的法制政体，但是随后蛊惑人心的政客给他们灌输了关于自由的纯净酒浆，去引用柏拉图。”（柏拉图的著作也许不是普鲁塔克这个说法的出处，而只是这种隐喻的来源）

2　麦加拉人的民族性格似乎机智而尖锐，如果归在庇塔库斯（Pittacus）名下的这个说法是对的话——“远离一切麦加拉人：他们总是叫人难堪”。但把这句话当成是庇塔库斯说的，也值得怀疑。

3　*Gött. Gel. Anz.*, 1906, p. 619.

4　*I. G.* vii. 113.

奴隶从篮子里拿出果子来扔给观众，没有赫拉克勒斯受骗，得不到吃喝。[1]

注疏：可能是因为一些麦加拉诗人缺乏创新，只会说些低劣的笑话，或者因为麦加拉人一般只喜欢低级幽默。欧坡利斯在《来自阿提卡城区的人》（*Prospaltioi*）中说："这个玩笑太淫荡，太有麦加拉特色了。"［附录］

180　　亚里士多德，《尼各马可伦理学》第四卷，第二章1123[a]20：因为他把大笔钱花在微不足道的事物上，毫无品味地炫耀。例如他用婚宴般的规模招待伙伴，或给一个喜剧中的歌舞队装备紫色长袍，就像麦加拉人所做的那样。[2]

亚斯巴修（Aspasius）在这里说：喜剧中的歌舞队通常的装备是兽皮而不是紫色长袍。弥尔提勒斯（Myrtilus）在《提坦诺潘》（*Titanopans*）中说："赫拉克勒斯，你听到吗？这个玩笑太淫荡，太有麦加拉特色了。你看，孩子们都笑了。"麦加拉人在喜剧中是被嘲笑和戏弄的，因为他们也声称喜剧是他们自己的发明——如果喜剧的发明者苏萨利翁真的是麦加拉人的话。因此人们就指责他们既下流又乏味，还在"开场"中使用紫色长袍。阿里斯托芬也嘲笑他们，说"别指望我们盗用麦加拉笑料"。最早的旧喜剧诗人埃克凡底德也说"关于麦加拉喜剧我没什么要唱的，也羞于以麦加拉的方式写诗"。这就是被认作喜剧发明者的麦加拉人给我们所展示的。

亚里士多德著作的评注者亚斯巴修的文本有两处难以理解：（1）引自（阿里斯托芬的同时代人）弥尔提勒斯的话脱落了。此处实际给出的引文是欧坡利斯关于《马蜂》的一段更长的话。梅涅克（Meineke）认为脱落的引文被赫西基俄斯保留了下来："皮钉的门"，他解释为"以兽皮为门帘的门"。

1　译文引自张竹明、王焕生译：《古希腊悲剧喜剧全集》（第6卷），第370页。略有改动。——译者
2　译文引自廖申白译注：《尼各马可伦理学》，商务印书馆，1990年，第106页。——译者

（2）埃克凡底德的引文中可以确认的只有"麦加拉喜剧"几个字；也许该引文也包含了歌唱或某一首歌的内容。

这些段落一方面表明这些古代注疏家在麦加拉喜剧的历史知识方面并不比我们占有绝对的优势，同时也表明在公元前5世纪和公元前4世纪有一种喜剧，它不仅是"麦加拉人的"，还与麦加拉有关，而且它还是淫荡的，甚至可能是下流的。阿里斯托芬这样描写"盗用麦加拉笑料"：（1）一对奴隶从篮子里拿出坚果投向观众；（2）赫拉克勒斯的饭食被人骗走。后者显然是神话中的滑稽故事，与厄庇卡耳摩斯所使用的一样。但是这一特定主题在阿提卡喜剧中是反复出现的，这从阿里斯托芬为自己抛弃了这个主题而感到自豪就可以看出来（《和平》行741—742）："只有他从舞台上毫不客气地清除了那些／永远狼吞虎咽、永远饥饿的赫拉克勒斯们。"前者让我们想起《骑士》《马蜂》和《和平》开场中的两个奴隶，虽然他们的行动与此处的描写并不完全一致；《财神》行797及下行也提到了向观众抛撒干果和糖果（这个段落很像前边征引过的《马蜂》）："不会变成诗人那样把无花果干和糖果抛给观众，讨他们欢笑了。"[1]

在《和平》（行962及下行）中，克珊提阿斯在特律盖奥斯的怂恿下向观众撒了一些献祭用的谷子。[2]也许阿里斯托芬知道这是麦加拉喜剧中通行的做法。

还有，在《阿卡奈人》行738，麦加拉人谈起把他的妹妹化装成猪是"麦加拉人的计谋"，这可能表明——尽管不一定是这样——化装计谋乃是麦加拉人的喜剧所独有[3]：还有提奥庞普斯的一个残篇（fr. 2）也说到了药剂师——或许应归为江湖郎中的兄弟——是麦加拉人："我一进来就发现这个屋子已经变成了麦加拉人药师的柜子。"

这些材料都与相关猜测一致，表明多里斯闹剧中的某些要素的确是通

181

1　译文引自张竹明、王焕生译：《古希腊悲剧喜剧全集》（第6卷），第571页。——译者

2　我不同意康福德先生的推测（页101—102），他认为这个动作的目的是让观众分享共有的餐食。事实上它似乎只不过是一种相当常见的"赚人气"（captatio favoris）的手段。

3　Reich, Mimus, i (1923), 478-479注意到这类动物装扮在拟剧中的出现，其年代可能早至索福隆时代：也有可能麦加拉剧更像拟剧而不像有歌舞队的喜剧。

过麦加拉进入雅典的。

此外，还有些面具也与麦加拉有关联。其中就有*maison*，但是与此
相关的记述却特别令人困惑。按照阿忒那奥斯的说法[1]，克吕西波斯这一
名字来自动词，意为饕餮之徒，拜占庭的阿里斯托芬说这是一个名唤梅
森（Maison）的麦加拉演员的发明。总的来说，阿忒那奥斯和泽诺比厄斯
（Zenobius）著述中的段落似乎都指的是一个使用这个名字的具体个人，而
不是阿特拉闹剧中的"好吃狗"（Manducus）这样的角色类型，尽管迪特里
希[2]等人认为"梅森"（Maison）指的就是这种"好吃狗"；但是以创造者的
名字命名的创造物太常见了，所以这个问题还得存疑，而且以下这点也只能
视为一种可能而非已被确认的事实，即：这个厨子是早期的麦加拉喜剧中的
一个角色。同样的情况还有奴隶的面具——或者至少是新喜剧中与作为主角
的奴隶相关联的面具——拜占庭的阿里斯托芬认为也是梅森。

　[在我们掌握的资料中，关于梅森的时代，只有阿忒那奥斯用一个短语
"古代人"提示过。他可能是指梅森是旧喜剧的作者，但从上下文看，只能
读出他的意思是指马其顿征服希腊之前的喜剧。任一种情况都不可能追溯到
阿里斯托芬之前的时代。罗伯特对现存最早的赤土陶雕像做了鉴定[3]，他根
据波卢克斯关于这个面具是红发秃顶的描写，断定其年代不可能早于公元前

1　xiv. 659 a："古代人习惯于称本地人厨子为Maison，称外国来的厨子为Tettix。哲学家克吕西波
斯认为Maison这个名词来自动词'咀嚼'，也就是只知道喂饱酒囊饭袋的意思，但他不知道
Maison是麦加拉的一个喜剧演员，Maison还发明了一种面具，并根据自己的名字把这个面具
也叫作Maison；正如拜占庭的阿里斯托芬在他的著作《论面具》中所说，他说Maison既发明
了奴隶的面具也发明了厨子的面具。自然，相应的笑话也就是Maisonic……帕勒蒙在他的《复
蒂迈欧》（"Reply to Timaeus"）中说Maison来自西西里的麦加拉，而非来自尼撒（Nisaea）的
麦加拉。"泽诺比厄斯（ii. 11）引用了谚语"因他做的好事，阿开亚人囚禁了阿伽门农"（意思是
"忘恩负义"）；该处还说"他们说这是麦加拉人Meson（=Maison）做的"。而此处的说法似乎不
太支持克鲁西乌斯的推测（*Philol. Suppl.* vi. 275），克鲁西乌斯认为这个谚语出自一部喜剧（可
能是厄庇卡耳摩斯的），在该剧中这句话是由Maison（=Manducus）说出来的。

2　*Pulcinella*, p. 87；见页39。对存在于意大利以外地区的Maccus、Bucco、Manducus等类型，迪
特里希的阐释显得太想当然了。

3　Illustrared *Festivals*, p. 196, figs. 81, 124, 129. Robert, *Masken*, figs. 24, 21, 27. 来自哈莱（Halai）
的赤土陶面具（*Festivals*, fig. 91）有一个脉络清晰的年代定位：公元前335—前280年。

3世纪，但借助于大英博物馆收藏的阿普利亚（Apulian）陶瓶[1]，面具的年代有可能追溯到公元前4世纪之初。这些不同的奴隶面具中哪一个才是梅森发明的，现在已经无从说起了，要去推测也是毫无价值的。]

　　后世有一些关于麦加拉诗人托利那斯（Tolynus）的模糊记录[2]保存了下来，这位诗人的年代早于克拉提努斯，通常人们认为由克拉提努斯发明的音步应该是由他发明的。历史上是否真的有这个人仍然值得怀疑；但这种传说至少证明人们一直相信有这么一个作家（无论他是谁），麦加拉喜剧就是在他的手中形成的。

　　而事实上，麦加拉喜剧的传统几乎完全存在于阿里斯托芬和亚里士多德的作品和著述的字里行间。来自其他作家的证据能够证明这种传统的存在，但是意义不大。也许，在这些由残篇构成的证据中，最重要的是（正如已经指出过的）证明苏萨利翁为麦加拉人的证据；如果不曾有过早期麦加拉喜剧这样的东西，也许就无法得出这个结论。所以我们的下一个任务就是考察与他有关的各种记载。

　　§7. 现存的材料中最早提到苏萨利翁的是在帕罗斯岛大理石碑文[3]上（其年代大约为公元前260年），所记述的事件可以发生在公元前581—前560年间的任何一年："在这一年的雅典，出现了喜剧歌舞队；伊加利亚人是在苏萨利翁的发明的基础上建立喜剧歌舞队的，奖金是一筐无花果和一份葡萄酒。"铭文的修复部位尚不清楚，但它显然将苏萨利翁与伊加利亚以及雅典的第一支喜剧歌舞队连到了一起。亚历山大里亚的革利免也说伊加利亚的苏萨利翁发明了喜剧[4]："帕罗斯岛的阿喀罗科斯发明了抑扬格诗，以弗所的希

1　大英博物馆F 151。M. Bieber, *Histroy of the Greek and Roman Theater* (1961), fig. 491; Webster, *G. T. P.*, pl. 15*b*; Trendall, *Phlyax Vases*, No. 35.

2　*Etym. Magn.*, p. 761. 47："Tolynium：复合式音步称为Cratineum；麦加拉人托利诺斯（Tolynos）也将这种音步称作Tolynium。这个人的年代早于克拉提努斯。"梅涅克认为这种音步实际上叫作Telleneum，得名于公元前4世纪的诗人忒伦（Tellen, *Hist. Crit.* i. 38）。但这种说法是不可靠的。

3　Ed. Jacoby, p. 13.

4　*Strom.* i. 16, 79, p. 366 P. 凯伊培尔（*C. G. F.*, p. 77）将此与狄奥尼西奥斯的古代注疏（Crammer, *Anecd. Ox.* iv. 316）进行比较，但后者将抑扬格体诗的发明权给了苏萨利翁。

蓬那克斯发明了格律不顺的抑扬格诗，雅典人忒斯庇斯发明了悲剧，伊加利亚人苏萨利翁发明了喜剧。"

至于苏萨利翁的所有其他资料，全都来自后世且大部分佚名的古代注疏作者，关于他们所掌握的资料是否真实可靠我们也没有把握。[1]有一个故事，得到了这类作者当中的几个人或多或少的认同[2]：从前，有几个阿提卡的乡下人被几个住在雅典城里的有钱人打伤了；因此他们在黄昏时分来到城里，进入打人者居住的街道，在门外大声倾诉苦情，不过没有提及名姓。早晨，听了一夜喧闹的邻居们开始询问事情的原委，而城市的统治者想到这能暴露打人者的身份，询问的结果会是一件好事[3]，于是便催促乡下人把他们的故事以及他们在剧场（或市场）的恶言谩骂重复一遍。因为害怕被打人者认出来，乡下人便用酒糟涂了脸，然后照办。雅典人更加确信表演的益处，遂鼓励诗人承担起端正风俗的责任，而苏萨利翁就是第一个这样做的诗人，但他的作品全部遗失了，只有几行残篇近年来引起了讨论。

这个荒诞的故事也许可以体现出真正传统的特性——喜剧的源头乃在于某种狂欢当中[4]，而且这个狂欢还被编排进了帕罗斯岛大理石碑文所标注的年代中的某种表演中；但是这个证据太单薄了，任何事情都无法证实。

有一两个作家只是提到苏萨利翁发明了喜剧而没有进一步的说明；但是泽泽斯[5]（这个人有时比无名的古代注疏家更加愚昧）说他是麦加拉人[6]，是

1 凯伊培尔（*die Prolegomena 'On Comedy'*）提出了一些有力的观点，主张这些作者的说法相当多都来自公元5世纪普罗克鲁斯的《文选》，但普罗克鲁斯所说是否具有可靠性却无从知晓。

2 Kaibel, *C. G. F.*, pp. 12 ff. 他所引述的前言中包含了这个故事的六七个版本。

3 约翰执事《赫摩根涅斯评注》（*Rhein. Mus.* lxiii. 149）提出了另一种起因："他们最初过的是原始生活，后来生活发生了改善，人们从以野果果腹转向农业耕种，将他们收获的十分之一奉献给诸神，并指定几个特殊的日子举行节庆和欢宴。由于这些智慧的人克制着不理性的娱乐，又希望在节日能够参加理性化的娱乐活动，于是发明了喜剧。据说喜剧肇始于苏萨利翁，他按照音步来创作喜剧。酒神节在正常的日期举行，但这时他的妻子死了。观众们就找寻他，因为他在这类表演中显示出很高的天赋；于是他主动站出来说明理由并在自我辩护中说到这点。"（之后是残篇 ll. 1—4）"当他说完之后，观众们开始喝彩。"

4 然而这些作者之一（Kaibel, p. 14）系从 kôma 得到 kômoidia，因为这个词是在睡眠时间构想出来的。

5 *c.* A. D. 1180：见 Kaibel, p. 27. 一份较早的记录版本与约翰执事的版本略有不同。

6 麦加拉传说为 Ar. *Eth. Nic.* IV. vi 的古代注疏家所知，前文已引证（页180），但他显然怀疑这一点。

菲利诺斯（Philinus）的儿子，他一心要报复妻子的出轨行为，因此在酒神节上进入剧场并且发表了归于他名下的诗行[1]："听吧，人们啊。（来自麦加拉的忒里普狄科斯［Tripodiscus］的菲利诺斯的儿子）苏萨利翁如是言道。女人是罪恶。但是，乡村的居民们（demesmen）啊，拥有一个没有罪恶的家是做不到的。无论是结婚还是不结婚都是坏事。"有些作家引用这些诗行时有第二行，有些则没有第二行[2]，这一行的内容把苏萨利翁归为麦加拉人；但这几行肯定不是真的。它们是阿提卡的而非多里斯的："乡村的居民"一词表明这就是一个阿提卡作家所写；甚至在赝品里，这第二行也属于蓄意窜改，其目的是要使得喜剧起源于麦加拉的传说与苏萨利翁创造了喜剧的传说相一致。根据情感和风格可以断定，这些诗行属于中期喜剧或新喜剧。事实上，就连苏萨利翁这类人物是否确有其人都是颇值得怀疑的；科尔特[3]认为他是个虚构的人物，只是虚构者将他定为麦加拉人，给他安的名字也迥异于阿提卡人的名字。还有的学者认为他是移民到伊加利亚的麦加拉人——这显然是上述将两种传说相协调的尝试的源头。关于所谓属于他的作品，我们找不到任何记录，只有一个无名作者说（据凯伊培尔称，可能是泽泽斯说）苏萨利翁和他的同时代人无序地创造了他们的角色，克拉提努斯将喜剧从无序整理为有序；更进一步地，他们将喜剧的目标集中在娱乐观众，而不是提高观众的道德水准[4]（这也许显得与乡下人故事的立意相矛盾）。在任何情况下这些假定的或真正的旧喜剧早期先驱都不太可能创作文学作品；他们的年代肯定属于即兴创作的时代，若不是有伪造的诗行，肯定不会有人将有格律的喜剧归在他们名下。与别的那些事一样，他们是否使用酒糟化装，也是无法

186

1　无疑，因为这些诗行，狄奥尼西奥斯（p. 748 B）的古代注疏家以及约翰执事称他为格律体喜剧的作者。

2　这在 Stob. Flor. 69. 2 和 Diomedes, p. 488. 26 中被删除了；但狄奥尼西奥斯的古代注疏家（p. 748 B; Kaibel, p. 14）、泽泽斯以及约翰执事都将它包括在内。

3　*R. E.* xi., col. 1222.

4　见 Diomeles, p. 488. 23 K (Kaibel, p. 58): "poetae primi comici fuerunt Susarion, Mullus et Magnes. Hi veteri disciplinae iocularia quaedam minus scite ac venuste pronuntiabant." （"最早的喜剧诗人是苏萨利翁、姆鲁斯和马格涅斯。他们风格古老，不擅长熟练而优雅地表现某些滑稽场面。"）

确认的；对醉酒狂欢仪式的参加者而言，这么做是很自然的：但是我们在此再一次碰到了将 *trygoidia* 视作 *tragoidia* 和 *komoidia* 的起源的理论，这种理论还认为这两者都是在葡萄酒节上表演，在这种节庆上（按照某些古代注疏家的说法），获胜者得到的奖品就是一瓶新酒（即 *tryx* 的另一重含义）。[1] 而此事到底真相如何，是无法再现的；也许真的有过一个包括悲剧和喜剧元素在内的秋天节日，但是，正如有人说过的，*trygoidia* 的源头也许只不过是对 *tragoidia* 的喜剧性戏仿——给喜剧一个名称，这个名称既滑稽有趣，又令人联想到葡萄酒和酒神，而相关的表演恰恰是祭献给酒神的。[2]

因而，关于苏萨利翁的记录，对我们毫无历史价值，只是留给我们一个关于早期麦加拉喜剧（若是没有这个传说就无法将他指定为麦加拉人）以及公元前6世纪前期尚未成形的阿提卡喜剧的传说。[3]

[如果我们回过头来看看关于麦加拉喜剧的证据，我们就会发现，公元前5世纪的阿提卡喜剧和麦加拉喜剧之间有着相互影响的迹象：最早的资料在埃克凡底德的作品中，他是在公元前454年或稍早第一次获奖。此处没有迹象表明麦加拉喜剧早于阿提卡喜剧。阿提卡乡下人和他们的错误的故事与麦加拉毫无关系，也与抑扬格场面毫无关系（而抑扬格场面的来源被认为是多里斯）；即使有任何的关系，那也只是表现人身攻击的喜剧的来源。帕罗斯岛大理石碑文的作者关于苏萨利翁的种种说法是否正确，我们也无从谈起（我们上文讨论过前戏剧歌舞队的丰富史料，前戏剧歌舞队后来都变成了喜剧的歌舞队；苏萨利翁可能为这种歌舞队写过作品），但是这个苏萨利翁不是麦加拉人。证明苏萨利翁是麦加拉人而不是来自伊加利亚的雅典人的唯

1 帕罗斯岛大理石碑文也提到了一筐无花果，而这也表示秋天。某些传统也认为这是悲剧比赛获胜者所获奖品的一部分（见上文，页75）。它完全可能是起源于乡村原始时期的表演中给优胜者的奖品，不论是严肃的表演还是喜剧性表演。

2 见 Nilsson, *Studia de Dionysiis Atticis* (1900), pp. 88–90；关于 *trygoidia* 的解释，见 Schol. on Aristoph. *Ach.* 398, 499; *Clouds* 296; *Ann. de Com.* in Kaibel, p. 7, &c.。

3 一般说来，帕罗斯岛大理石碑文所确定的苏萨利翁的年代会使他成为忒斯庇斯的同时代人，如果后者的确在梭伦死之前在雅典演出过。但是两个这样的人物同时在雅典演出是不可能的，这不能被视为史实。关于悲剧和喜剧有着共同起源的观点，见上文，页76等处。

一依据是这一行字："菲利诺斯的儿子，来自麦加拉，忒里普狄科斯"，这是后世对伪造诗行的窜改。而认定这一行后世窜改日期的证据乃是在埃尔斯教授一个巧妙的暗示中。[1] 他指出，亚里士多德的《伦理学》的评注者的相关句子[2]与《诗学》中的特殊用语极其相似。《诗学》只是提到"这麦加拉人"，而《伦理学》的注释却加上"或者事实上，喜剧的发明者苏萨利翁就是麦加拉人"。也许他在亚里士多德的对话体著作《论诗》中发现了这段话的更加完整的版本。如果是这样，那么苏萨利翁早在公元前4世纪就被当作一个麦加拉人来证实麦加拉人的主张了，但我们无从知晓在公元前4世纪提出主张的人是否能知道存在着麦加拉的喜剧或早于阿提卡喜剧的前喜剧。]

第三节　雅典早期喜剧诗人

§1. 公元4世纪的文法家狄俄墨得将苏萨利翁的名字与弥勒斯（Myllus）和马格涅斯的名字连在了一起。根据苏达辞书（"厄庇卡耳摩斯"词条）[3]，厄庇卡耳摩斯在叙拉库斯的生活与欧厄忒斯（Euetes）、欧科昔尼德斯（Euxenides）的活动和弥勒斯在雅典的年代（即波斯战争前七年）同时；也就是说他们实际上与基俄尼得斯是同时代人。

至于欧厄忒斯，困难在于我们对他的全部了解（甚至推测）只限于他是一个悲剧诗人，他的名字出现在城市酒神节获奖的悲剧诗人的碑刻名单上，其位置在埃斯库罗斯与波吕弗拉特蒙之间[4]，因为他赢得过一次大奖；奇怪的是苏达为何在此处要提一个悲剧诗人，即便他原想提一个，也不应该提埃斯库罗斯。另一方面，如果有一个名叫欧厄忒斯的喜剧诗人，为什么他被摆到了比基俄尼得斯优先的位置？基俄尼得斯可是被亚里士多德和苏达视为里

188

1　*Aristotle's Poetics*, p. 112.

2　见上文，页180。

3　见下文，页231［附录］。

4　*I. G.* ii². 2325；［见*Festivals*, p. 114；］Wilhelm, *Urkunden*, p. 100，以及Capps, *Introd. of Comedy into the City Dionysia* (1903)。名字的恢复似乎是可靠的，但头两个字母已经脱落。

程碑的人。这些问题都不可能有确切的答案。

除了在这两段当中之外，欧科昔尼德斯没有在任何别的地方被提及。维拉莫维茨曾推断[1]，苏达所列的人名是从这样一些权威学者那里得来的，这些权威学者希望能够证实雅典出现喜剧诗人的时间像西西里的多里斯的一样早，因而发明了一些以Eu-开头的姓氏，以作为证据。他后来提到这个问题的时候[2]没有重复这个推断，而是提出了一个十分不同的想法[3]，但其前提仍旧是假定在雅典和多里斯的才子之间存在着（纯属虚构的）竞争。若要采纳这种推断，必须十分小心谨慎。

有几位作家提到了一个名为弥勒斯的喜剧诗人，但当我们被要求将弥勒斯视为（像梅森那样的）一种角色类型时[4]，正确的做法是像维拉莫维茨那样[5]，注意到泽诺比厄斯[6]明确地将喜剧诗人与已经成为谚语形式的*myllos*做了区分，后者大概只是一种角色类型。泽诺比厄斯的话是这样的："弥勒斯倾听每一件事。这个谚语指的是那些假装耳聋却又倾听每一件事的人。克拉提努斯在《克利奥布鲁斯的女儿们》（*Cleobulinae*）中提到了它。还有一个喜剧诗人也叫弥勒斯。"阿尔卡狄乌斯（Arcadius, 53）在以-*llos*结尾的双音节专名中提到弥勒斯，并且加上"喜剧诗人"的字样；赫西基俄斯和弗提厄斯两个人都说Myllos（这个名字有时有字母脱落现象）是"一个因呆笨而引人发笑的诗人"；而尤斯特提乌斯（Eustathius）[7]提到一个叫这个名字的演员一事，即便令人怀疑，至少可以确认这个词是当作名字来使用的。威廉[8]确信，它是作为一个专名出现在萨索斯岛（Thasos）和赫耳弥俄内的铭文上。所以，

1　*Hermes*, ix. 341.

2　*Gött. Gel. Anz.* (1906), p. 621.

3　见上文，页179。

4　Wilamowitz, *Hermes*, ix. 338; Capps, op. cit., p. 5; Körte in *R. E.* xi, col. 1227.

5　*Gött. Gel. Anz.*, loc. cit.

6　v. 14.

7　评《奥德赛》卷二十，行106："弥勒斯，一个古代演员的名字，他们说，他使用的是用红赭石涂抹的面具。"

8　Op. cit., p. 247.

尽管证据不足，我们也不得不承认，可能有一个使用这个名字的诗人。[1]　　　　189

　　§2. 从这些无价值的名字转向两个至少有些事实可以确认的诗人——基俄尼得斯和马格涅斯——还是令人感觉欣慰的。亚里士多德将他们与声称拥有优先权的麦加拉人相提并论[2]，显然是因为他们乃第一批当得起"阿提卡喜剧诗人"这一称号的人。他的依据无疑来自官方记录；[3]而这些记录从喜剧刚刚在酒神节上得到首席民官（archon）赠予的歌舞队时就开始了。关于首次得到歌舞队的时间，我们有两条线索：一个是苏达关于基俄尼得斯的记录，一个是大演剧目录铭文，两者都保存了城市酒神节的比赛记录。前者记录的内容如下："基俄尼得斯，雅典人，旧喜剧诗人，他们说他也是旧喜剧的主演，在波斯战争之前演了八年戏。他的剧作如下：《英雄》《乞丐》《波斯人或亚述人》。"他是旧喜剧"主演"的说法指的是他因在第一次比赛当中获奖[4]而成为这门艺术的首位代表人物或重要代表，不太可能是别的意思；而苏达辞书的年代记录方式似乎总是与一个作家生平中的某些重要事件相联系，像这次的获奖就是这样。"波斯战争之前八年"既可以是公元前488/7年，也可以是公元前487/6年，如果把战争开始的那一年也算在内的话。[5]这两个年份都是可能的，但是卡普斯发现，如果假定后一个年代是正确的，就更容易复原所提到的铭文；所以这个看法不妨暂时接受。而关于厄庇卡耳摩斯的创作早于基俄尼得斯和马格涅斯很多年的说法，我们将在下文中讨论。[6]这个定年也是与关于铭文的最具可能性的观点相一致的，即城市酒神　190

1　那些只是把这个词当作形容词（用作角色类型的名称）的人，把重音放在最后一个音节上，将它的意思误解了。维拉莫维茨（Hermes, loc. cit.）和迪特里希（*Pulcinella*, p. 38）认为它意为 *sensu obscaeno*（广义的猥亵），凯伊培尔（*C. G. F.*, i. 78）认为它"=*kyllos*，畸形的，弯曲的；目光转向别处"（alio oculis alio mente conversis）。

2　《诗学》第三章，见上文，页132。几乎不用怀疑他在第五章也提到了他们："当文献中出现喜剧诗人（此乃人们对他们的称谓）时，喜剧的某些形式已经定型了。"

3　见 Capps, *Introd. of Comedy into City Dion.*, p. 9（我完全同意卡普斯在这一部分发表的绝妙观点）。

4　*Protagonistes* 的含义在 K. Rees, *The Rule of Three Actors in the Classical Greek Drama* (1908), pp. 31 ff. 中得到了充分的讨论。[见 *Festivals*, pp. 133 ff.。]

5　波斯战争的年份被认定为公元前480/79年。

6　见下文，页231及以下诸页。

节上获奖的喜剧诗人的名单是按照他们首次获奖的时间顺序排列的。[1]

　　也许基俄尼得斯剧作的文本在亚里士多德的时代就已经遗失了；他只能告诉我们这些最早记录下来的诗人的喜剧已经具备了一定的形式，而早于克拉提努斯剧作的喜剧文本也不太可能比演出存在更久。苏达记录的几部假定为基俄尼得斯的剧本都有标题，但我们不知道他的依据何在；阿忒那奥斯表示在公元3世纪《乞丐》就已经被认定是伪托的。[2] 几首诗的残句都不重要，哪怕它们是真的。［这些残句都是三音步抑扬格。］

191　　马格涅斯于公元前473/2年获奖1次[3]，他总共获奖11次。苏达关于他"来

1　*I. G.* ii². 2325 [*Festivals*, p. 114]. 实际上可以肯定，第八行中有马格涅斯的名字；因为虽然只有名字的最后一个字母和获奖次数的数字还保留着，但消失的字母肯定是五个，而获奖次数的数字"十一"是由无名作者归在马格涅斯名下的，它保留在阿里斯托芬剧作集手抄本（Cod. Estensis）和第一个印刷本（Aldine Aristophanes）中。苏达将两次获奖都归在马格涅斯一人名下，也许是一个简单的失误。阿里斯托芬《骑士》行521说他创建了"曾经许多次胜过别人的歌舞队"，而假定苏达所提到的都是勒奈亚节上获奖的诗人来证明苏达（他的数字往往无法令人相信）数字的合理性的企图只能落空，因为在这类文字记录中，获奖者的数字都是酒神节和勒奈亚两处各自的总数，或者只单有酒神节的数字；而苏达辞书却总是另外给出两处节庆的总数（见Capps, *Ann. J. Ph.* xx. 398）；现在一般都认为勒奈亚节上的喜剧比赛不是由城邦主办的，并且在（约）公元前442年之前就有了记录。即使说头两行是铭文的标题，那在马格涅斯的前边也会有五个名字；这五个名字中，基俄尼得斯肯定是第一个。（居间的其余四个肯定默默无闻，以至于亚里士多德都将他们忽略了。［路易斯先生认为四人当中有欧厄忒斯、欧科昔尼德斯和弥勒斯，见上文。阿尔喀墨涅斯（Alkimenes，只有苏达提到他）通常插在马格涅斯两行之后。］）如果马格涅斯在公元前473/2年的获奖（2318, *Festivals*, p. 106）是他的第一次，那么，在15年这个时间跨度当中（公元前487/6—前473/2年）就会有六个获奖者——这是一个非常可能的数字；但事实上马格涅斯在公元前473/2年之前就可能获过奖。在2325上，马格涅斯的名字四行之下就出现了一个几乎肯定可以复原为欧佛隆—尤斯（Euphron-ios）的名字，还标明获过一次奖。欧佛洛纽（Euphronius）在公元前459/8年赢得过一次酒神节上的大奖（2318），在马格涅斯公元前473/2年获奖的14年之后；而获奖者名单上居于马格涅斯和欧佛洛纽之间的四个诗人，每个人都曾获奖一次，这14年当中的大部分胜利肯定是由马格涅斯和排在他前边的人获得的，或许就有基俄尼得斯在内。全部的记录是容易得出的——如马格涅斯公元前473/2年获奖发生在他人生的中年之前，又如基俄尼得斯赢得了很多次的胜利。

2　Athen. iv. 137e; xiv. 638 d.

3　*I. G.* ii². 2318 (Wilhelm, *Urkunden*, pp. 16 ff.). 卡普斯的算法（op. cit., pp. 14–22）使得日期更加确定了，他轻易地就为后世人的解释想好了理由。在同一年，埃斯库罗斯的赞助人是伯里克利，而更早的学者认为在公元前472年此人无法充当赞助人，因为他太年轻：但是一个很年轻的人只要足够富有，也可能被号召去担当此项责任；而且能否充当赞助人，与政治地位无关，充当赞助人也不会有政治上的好处。在吕西亚斯 xxi. 1我们发现了一个18岁的赞助人。

自阿提卡的伊加利亚城，或许是雅典人，喜剧诗人”的说法也许违背了将他与苏萨利翁和忒斯庇斯联系在一起的初衷。阿里斯托芬（《骑士》行518及下行）告诉我们，他在老年时已经不再受欢迎了：

> 此外，还因为他早就明白，你们的性情一年一变，那些前辈诗人一上了年纪就遭到你们的抛弃。比如，首先，他看见了，马格涅斯头发一白，人就倒了霉，虽然他曾经多次胜过别人的歌舞队，获得褒奖，他为你们唱出各种的声音，用竖琴弹奏过吕底亚调，模仿过鸟飞，学过营营的蜂鸣，阁阁的蛙声，可是他对自己又何益？人刚一老，年轻时的优胜便被忘了，说笑话的兴致没了，被你们无情地嘘下了台。[1]

根据古代注疏家们的说法，马格涅斯的剧作标题是 *Barbitistai*（也就是"拨弦子"）、《鸟》、《吕底亚人》、《飞鸟》、《蛙》。这些标题的意义，尤其是动物歌舞队的意义，我们已经提过了。[2]

标题为《狄奥尼索斯》和《舞蹈者》（*Poastria*）的两部剧作也归在马格涅斯的名下[3]，但是公元初年的批评家也意识到尚存的冠以他名字的剧作不是伪托的就是经过了改写和大规模调整的。[4]真正出自马格涅斯笔下的台词可能一行也不曾留下；残篇即使是真的，也是毫无价值的。[其中有四行三音步抑扬格，一行四音步扬抑格。]

§3. 阿提卡喜剧的伟大时代是与克拉提努斯一道出现的，在这个时代之前出现的最后一位诗人是埃克凡底德。他的名字在城市酒神节的获奖喜剧诗人名单[5]上的位置似乎经过了修正；他得过四次奖，名列克拉提努斯之

192

1 译文引自张竹明、王焕生译：《古希腊悲剧喜剧全集》（第6卷），第155—156页。——译者
2 见上文，页152。
3 Athen. ix. 367 f.; xiv. 646 e; Schol. Platon. Bekk. 336 (on *Theaet.* 209 b).
4 Athen., ll. cc.; 赫西基俄斯："弹奏吕底亚琴；跳舞；因为《吕底亚人》虽然保留了下来，但是已经被改动。"弗提厄斯："弹奏吕底亚琴；喜剧诗人马格涅斯的《吕底亚人》被改动了。"
5 *I. G.* ii². 2325 (Wilhelm, *Urkunden*, pp. 106 ff.; *Festivals*, p. 114). 见 Geissler, *Chronologie der altattischen Komödie* (1925), p. 11。

前、欧佛洛纽（此人没有其他信息）之后。他的第一次获奖肯定是在公元前454年或之前不久。有个古代注疏家[1]说他是"旧喜剧最早的诗人"，科尔特认为这暗指他是有剧作保留下来的诗人当中最年长者；但这似乎很难确定。埃克凡底德对马格涅斯喜剧的轻视已经有人提到，他也许企图制作更精致的演出。埃克凡底德仅存的两个剧作标题是《险境》（*Peirai*）和《羊人》（*Satyrs*），其中一部四音步扬抑格的、主题与煮熟的猪蹄有关的作品被阿忒那奥斯引用过。[2]除此之外，我们所知的只有一处对酒神巴克斯的呼语，以及一个最高级形容词"最具诋毁性的"。阿里斯托芬的《马蜂》行1187的古代注疏家说，同克拉提努斯、忒勒克莱德斯（Telecleides）和阿里斯托芬一样，埃克凡底德也攻击过一个名叫安德罗克勒斯（Androcles）的人。[3]亚里士多德提到过[4]斯拉西波（Thrasippus）题献的一段铭文，此人做过埃克凡底德的赞助人，而从上下文看，题献的时间是在波斯战争结束很久之后。据说埃克凡底德有一个绰号叫Kapnias[5]，他是怎么得到这个绰号的，说法不同。赫西基俄斯保留了一个故事，说埃克凡底德在写作过程中得到了他的奴隶科利勒斯的帮助。[6]

　　[§4.我们对最早的那批雅典喜剧诗人所知甚少，这反证出他们的剧作多种多样。即使我们忽视了基俄尼得斯名下的标题可能都是他的创作，但我们仍然可以靠着马格涅斯和埃克凡底德的作品标题站稳正确的立场。这些诗人

193

1　见上文，页180；见Körte in *R. E.* xi, col. 1228。

2　Athen. iii. 96 b, c.［关于《险境》，见*Festivals*, pp. 52 f.以及该处引用的文献。］

3　"埃克凡底德称他为钱包割刀。"（意为偷钱的人。——译者）

4　《政治学》第八卷，第六章1341ᵃ36，关于波斯战争之后雅典的竖笛演奏。

5　见赫西基俄斯词条*Kapnias*，说到埃克凡底德之所以"被称作卡普尼亚斯（*kapnias*），乃是因为他没写出引人注目的东西"，并说"葡萄酒在尚未酿成的时候也叫*kapnias*"。古代注疏家评论阿里斯托芬的《马蜂》行151时说："有人把变得稀薄的酒也叫*kapnias*，但在《论克拉提努斯》中它的定义是沉默寡言和变老了、过时了，这就是他们称埃克凡底德为Kapnias的原因。"亦见Pherecr., fr. 130 K; Anaxandrides, fr. 41, l. 70。文法学家们对这个词的含义意见不一。

6　见上文，页68。赫西基俄斯词条*ekkechoirilômenê*："不属于科利勒斯。因为科利勒斯是喜剧诗人埃克凡底德的仆人，并且在写作喜剧方面给他提供了帮助。"词条*Choirilecphantides*："所以克拉提努斯由于科利勒斯而招呼埃克凡底德。"（见Edmonds, i. 13, on text。）

所使用的歌舞队的类型，与我们在更早的面具舞蹈中所看到的是相同的：动物、外国人，或许有丑女（如果"圆圈舞表演者"［Haymaker］应为复数形式的话），以及羊人。但是这种多样性则显然会令想在阿里斯托芬的戏剧中发现成系列的原始植物崇拜仪式的尝试陷入尴尬境地。康福德在《阿提卡喜剧的起源》（ *The Origin of Attic Comedy*, 1914）一书中就做了这种尝试。他强调"标准的情节公式"（在他看来就是对驳、献祭、宴饮、婚礼狂欢）"保留着仪式或民间戏剧的原型化情节，它比文学性的喜剧更加古老，且属于我们熟知的来自其他源头的另一种模式"。好的原则在仪式中诞生并逐步发展。"对驳就是善与恶的原则之间、夏与冬之间、生命与死亡之间的对立冲突。善的精灵被杀死、解体、在宴饮中被烹被吃，但仍能得到再生。最后是复活的神的神圣婚礼，他恢复了生命和青春，成为大母神的夫君。"在本书的第一版，阿瑟·皮卡德－坎布里奇爵士指出，要在阿里斯托芬的剧作中找出这一仪式的踪迹是十分困难的：在他的全部剧作中，唯一存在近似于通神崇拜仪式的剧作是《鸟》，唯一有返老还童情节的是《骑士》，《阿卡奈人》中的狄凯奥波利斯是唯一面临死亡的英雄。

　　把这个理论具体应用到阿里斯托芬的剧作当中显然是行不通的。既然现在我们可以把戏剧的元素追溯到迈锡尼时代，就不应该认为仪式的出现晚于迈锡尼时代。虽然阿里斯托芬剧中的男子歌舞队可能是迈锡尼面具舞者的直系后裔（中间是公元前7、前6世纪的垫臀舞者），虽然他们可能是喜剧传统中最强劲的一支——强劲到足以抵抗外来的动物歌舞队、外国人歌舞队和丑女歌舞队的入侵并排除伊奥尼亚抑扬格体诗和阿提卡悲剧的影响而保留某些传统——那他们所能够保留的也不会是仪式，而是仪式在神话当中的折射，也就是吉尔伯特·默雷所认为的折射进彭透斯神话、吕库古神话以及我们所了解的荷马史诗之前的其他神话当中属于悲剧源头的那些仪式。只有重申这一点，这个理论才会变得有价值；也只有重申这一点，假设中的仪式仍对批评界敞开，因为它包含的内容实在太多了；对驳后边出现婚礼是可能的，但是出生、死亡、生食、返老还童等，似乎都不属于此处的内容。

194

狄奥尼索斯是一个植物神，因而所有关于他的节庆都是植物节。这样看来，喜剧当然也就属于植物祭仪，记住这一事实是很有价值的。同样属实的是，丑女歌舞队和动物歌舞队都可能是从别的植物节被带到解放者狄奥尼索斯节庆上的，不论它们最初属于酒神还是属于别的植物神。抵抗的故事（彭透斯、吕库古等）很可能代表着仪式被转写为神话；这些神话承袭了仪式的巨大影响力，它们为悲剧定基调，而那些悲剧则从不同的神话中选取素材。我在上文中提到了赫淮斯托斯返回奥林波斯山的故事——我们可以比较有把握地说，这个故事是由公元前7世纪后期和公元前6世纪前期的垫臀舞者演唱的——来源于年代很早的仪式，这个仪式是要将大地女神从隆冬的束缚中解救出来，它的基本顺序——战斗、计谋、婚礼——对喜剧的形成有很大的影响。如果这个仪式可以用这种术语重述的话，那么康福德的理论就具有启发性价值了。]

补　论　论旧喜剧的形式

§1

上文已经证明，现存的阿里斯托芬喜剧清楚地显示了初始期狂欢序列的先后顺序，为便利计，它可以概括为"进场—对驳—主唱段"（Parodos-Agôn-Parabasis），或"进场—对驳的准备—对驳—主唱段"（Parodos-Proagôn-Agôn-Parabasis），这些要素在诗律结构上都属于同一类型——当然，其完整性和对称性尚存在差异。本补论的任务就是通过举证进一步阐明这一说法。但在现存的剧作中这个系列是与另一种类型的场面结合在一起的、三音步抑扬格的、由合唱短歌分隔开的，而且（在许多剧中）性质上属于"穿插式的"——虽然只与（由于对驳结果的出现已经可以看到结局的）情节有着些微的联系，但也显示着对驳结果即将导致的后果；通常这些形式只是一系列闹剧式场面，滑稽形象一个接着一个站出来挑逗对驳的获胜者，但都被轻蔑而激烈的言辞赶走。从阿里斯托芬的剧作中可以看到，这两个要素——后言式场面和抑扬格场面——是怎样逐渐成功地焊接到一处进而形成一个整体的。在全部的剧作中都有一个介绍性场面（或曰开场白），它的功能是充当"情节一致性"的纽带；而在对驳和歌舞队主唱段之间通常有一个抑扬格场面，它插入此处显然是为主唱段之后的场面做准备的。阿里斯托芬也采用了许多变体，尤其是在他后期的剧作中：一边或多或少遵守已经说明的总的结构框架——开场、进场、对驳的准备、对驳、过渡场面（如果有）、主唱

195

段、抑扬格场面、退场——同时又引入许多变化，这一点从附带的对他剧作的分析就能看到，尤其是他有时会在抑扬格场面靠近结尾处或就在结尾处引入第二主唱段或第二对驳，形式会比正式的主唱段或对驳稍短。我们不能太直白地说诗人没有受到这些常规形式的约束；他固然是站在旧喜剧发展的终点——尤其是在他人生的后半段，而且他自由地实验；但是显然他直到生命的最后都在想着它们。

在开始任何关于阿里斯托芬的剧作形式的讨论之前都必须承认泽林斯基对这个题目所做的开拓性贡献[1]，他全面而富于独创性的讨论必然成为所有其他著述的基础；这个讨论被马宗（Mazon）进一步推向深入[2]，此后又不时有人对这项研究做出新的贡献。但是泽林斯基和马宗似乎都把喜剧的结构看得太死板了，给诗人留下的自由太少了；尤其是泽林斯基，甚至到了构想出几种令人难以置信的理论——有的针对具体剧目的修订，有的针对音步和表演风格——来解释我们的文本为什么在某些地方偏离了假定的结构的地步。对这些理论我们只能加以拒绝，但似乎可以肯定的是，诗人已经意识到存在某些类型固定的标准场面序列。

最简单而完整的后言式场面中总共有四个要素——短歌首节（*a*）、短歌次节（*a'*）、后言首段（*b*）、后言次段（*b'*），它们的顺序可以是*aba'b'*、*bab'a'*、*abb'a'*、*aa'bb'*，也可以是*bb'aa'*。这类四重化场面曾被称为后言式对体（epirrhematic syzygy）。这种结构可以放大，其方法是：（1）在后言首段或后言次段之前加两行（也可以两行以上）引言，通常包含一个指令或是鼓励双方说出自己的状况的话，这就是敦促首节（*katakeleusmos*）和敦促次节（*antikatakeleusmos*）；（2）添加句子到后言首段或后言次段之中，通常为四音步（抑抑扬格、抑扬格、扬抑格）、若干类型相同的二音步——有时（当由一个人说出时）也被称作气口（*pnigos*，或许是因为该处说话的速率为一次呼吸）或深呼吸（*makron*），通常采用较四音步更加暴力或更加粗俗

1　*Die Gliederung der altattischen Komödie* (1885).

2　*Essai sur la composition des comédies d'Aristophane* (1904).

的语言风格来表示某种高潮的出现。很方便地，"后气口"（*antipnigos*）一词被用来表示后言次段的二音步。[1]所有这些之前还可以加一段祷文或序诗，以总结（*sphragis*）或强调主题的结束语为结束。

除了在主唱段中之外，后言首段和气口也可以由几个人分说，其中一人可以是歌舞队的领唱；短歌首节和短歌次节可以全部交给歌舞队，或由演员分担，也可以被"正中的"（mesodic）四音步或并不一定是抒情体的诗行打断。但在主唱段中没有这样的分隔。

短歌首节和短歌次节都是严格对称的，这与旋歌和反旋歌一样。在主 197
唱段中，后言首段和后言次段也是严格对称的，每一段的行数都是四的倍数（通常为16行）；但在其他的后言式场面中，这种严格对称的情况可有可无，我们将分开讨论这些不同的情况。

当我们开始考察喜剧中的标准要素时，最好结合主唱段同时考察，因为同种种后言式场面相比，它与文体类别的关系更加紧密。在歌舞队主唱段中，在它的完整形式中，后言式对体——也就是后言首段和后言次段总是采用四音步扬抑格的时候——之前总会出现（1）短暂告别（*kommation*）——对放弃这个场面的人的一个短暂告别，或是对开始这段主唱段的歌舞队的"口令"；（2）"抑抑扬格"（anapaests）——这是正规的说法，有时也称欧坡利斯音步（Eupolidean metre）或别的什么音步[2]——通常是四音步抑抑扬格，由歌舞队领队以诗人的名义和诗人的趣味对观众讲话，并以（3）气口

1　关于术语及其在古代的使用情况，见Körte in *R. E.* xi. col. 1242。敦促次节和后气口两词无古代资料，乃是为了方便而杜撰的。

2　在*R. E.* xi, col. 1243中科尔特发现了关于佚失戏剧的大约20个主唱段，它们的音步都不是抑抑扬格；他认为，实际上所有这些唱段采用的都是当时流行的扬抑抑格二音步，它们可能是（阿提卡喜剧中）比厄庇卡耳摩斯使用的抑抑扬格四音步更加古老的形式，并且可能也是被这种四音步所取代的。但是抑抑扬格音步的强大优势使这一点变得很可疑，而他所提到的一些段落的主唱段正段的属性都是很不确定的。这些段落大部分都是欧坡利斯音步，但是欧坡利斯的《豁免兵役的人们》（*Astrateutoi*）一剧中的主唱段使用了克拉提努斯音步（*metrum Cratineum*）是可以肯定的，而使用扬抑抑扬格–抑扬格音步的fr. 30和fr. 31也许是阿里斯托芬《安菲阿剌俄斯》中的主唱段的正文。

为结束。（2）和（3）有时被狭义地称为"主唱段"。值得考虑的是当（1）和（2）使用同样的长音步的时候要不要区分开。

§2. 歌舞队主唱段

歌舞队主唱段的完整形式出现在《阿卡奈人》《骑士》《马蜂》以及《云》（缺气口）中。在《吕西斯特拉式》里，歌舞队自始至终被分成两个半歌舞队（分别为男子歌舞队和女子歌舞队），而且对体之前的主唱段部分被改动了（见分析）。在《蛙》中，后言式对体是完整的，但它之前什么也没有。《和平》中有短暂告别、抑抑扬格、气口、短歌首节和短歌次节，但是没有后言首段。在《地母节妇女》中我们只发现了短暂告别、抑抑扬格、气口和后言首段。没有主唱段的只是两部公元前4世纪剧作：《公民大会妇女》和《财神》。

《骑士》《和平》和《鸟》都有一个第二主唱段，其形式是简单的后言式对体，仅有的变体是《和平》中的后言首段和后言次段的结束部分，用了短的气口。《云》中有一个针对评判者的16行的孤立的后言首段，出现在第二主唱段的位置。《马蜂》中有一个不规则的第二主唱段。

在现存的主唱段中，后言首段和后言次段各为16行或20行，但同时出现时两者长度相同；《吕西斯特拉式》除外，它有两个后言首段和两个后言次段，各为10行。没有直接证据表明这些部分是如何表演的；但几乎可以肯定，后言首段和后言次段的表达方式是吟诵。结构上的严格对称（同一些其他后言式场面的结构相比较）或许是因为要与舞队有序的队形变化相一致。

主唱段不可避免地要造成戏剧情节的中断，而事实表明情节——或至少某个具体情节——在主唱段开始之前就差不多完成了。在《阿卡奈人》中，狄凯奥波利斯已经得到了他的和平，后续的场面只是展示它所引起的闹剧式结果；在《马蜂》中，菲洛克里昂已经屈服，主唱段之后的场面并没有真正触及剧中的主要问题；在《和平》中，相应的场面只是表现新发现的和平带来的后果；而《鸟》中的主唱段表现的是佩斯特泰罗斯在鸟城的经历，但他在主唱段开始之前就已经赢了，尽管与诸神的最后协议留到了剧本的结

尾。当然，毫无疑问，阿里斯托芬企图将他的剧作变成融合了主唱段在内的整体，而且随着时间的推移，他在这一点上越来越成功；而在《骑士》《云》《吕西斯特拉式》《地母节妇女》和《蛙》（最后一部可能是艺术上最精彩、最具有一致性的作品，而且在传统形式的处理上也显得最自由）中，情节贯穿于剧作的始终，主题要待到结尾才最终显现。但是除非主唱段从一开始就势必中断预先定好的情节，任何诗人都不太可能故意让情节被打断，也不可能接受他的情节在进行过程中被打断。

主唱段不但在情节中，也在歌舞队的戏剧功能中造成了中断。[1]在现存的前五部剧作中，"抑抑扬格"是诗人对观众说话、为自己辩护[2]，与剧作无关，虽然歌舞队在后言首段和后言次段中部分恢复了它的舞台身份。阿里斯托芬再一次争取更大的艺术统一性，在《鸟》中，抑抑扬格也入戏了，被用作详细说明与鸟的统治相关联的"新神学"；在《吕西斯特拉式》和《地母节妇女》中，歌舞队始终保持着戏剧角色，而且不存在明显偏离戏剧主题的地方；在《蛙》中，秘仪参加者在后言首段和后言次段中均保持着自己的角色，但是短歌首节和短歌次节中包含直接针对克勒奥丰（Cleophon）和克勒格涅斯（Cleigenes）的讽刺。在六部含有第二主唱段的剧作的前四部中，主题是独立于情节的；在《和平》中，乡下人在不同的季节歌唱乡村和乡村生活；在《鸟》中，歌舞队一直是鸟的角色，只有在后言次段中针对讼师时除外。

从以上事实中我们或许可以得出这样的结论：主唱段起初只是狂欢者的对驳这一戏剧行动的半戏剧性甚至非戏剧性的结果。[3]

1 这种中断的恢复有时是很不完美的。许多位于主唱段之后起到穿插式场面作用的短歌可能是由任意歌舞队演唱的，谁也无法（从他们所唱的内容中）推断出它们的演唱者是"骑士"还是"马蜂"或是"鸟"（见后）。

2 阿里斯托芬在《阿卡奈人》（行628）中的说法似乎暗示这种方法曾在他之前使用过，也就是说那是他第一次为了这个目的而在剧本中使用它们。

3 见上文，页149及其后。康福德认为（像《吕西斯特拉式》中那样的）两个半歌舞队之间的一场对驳，其本身就是主唱段的最初的形式；这种观点不可能得到事实的支持，因为除了《吕西斯特拉式》之外，每一部戏剧在许多方面都是独一无二的，在主唱段中两支半歌舞队相互对立这种情况是很少见的（见上文，页149）。[但是克拉提努斯所掌握的证据也必须得到重视（见上文，页160）。]

§3. 对　驳

　　将"对驳"这一名称的用法限定在阿里斯托芬作品中常见的两派之间正式而固定的辩论，并且将导向对驳的初始的冲突以其他的名目加以表示，既方便又省事。[1]

　　有关的事实可以简要地叙述如下。我们发现有一个形式上规则的对驳，它包含一个后言式对体，其他方面则有一些轻微的差异，它出现在《骑士》《马蜂》《鸟》和《吕西斯特拉忒》的第一部分（也就是在主唱段之前）以及《骑士》（比第一个对驳的篇幅更大）、《云》（该剧在第一个主唱段之后有两个这样的争论）和《蛙》（与短歌相比较，这个剧中的对驳有一些不规则现象）的第二部分。在《和平》中，无论就实质还是就形式而言，严格地说没有对驳，这可能是因为严肃地讨论战争与和平的政策会带来危险；但在形式上，该剧还是有一个对驳的框架（行601—656），它包含敦促首节和后言首段，而且后言首段中的话题的确是引发争议的（赫尔墨斯就战争的原因提出了一个自相矛盾的说法）。在较前的场面中（行346—430），就内容而言，此处的特律盖奥斯劝说赫尔墨斯不要把达致和平的计划告诉宙斯更像对驳；就形式而言，这个场面是一组旋歌和反旋歌，二者的音步为三音步抑扬格，其后各自跟着一组几乎长度相等的后言首段或后言次段，而且它们全部结束在四音步扬抑格的总结上。显然，如果这是一个普遍的规则，那么剧作的前半部就应该含有类似于对驳的部分。《和平》并不是一个过分的例外，而且没有必要考虑泽林斯基有关戏剧的性质的奇怪理论。[2]

　　在《云》中值得注意的是两次争论都被推迟，放到了剧作的后半部分；

前半部本应是对驳的地方变成了苏格拉底向斯特瑞普西阿得斯教授新宗教。但可以肯定的是，我们所看到的《云》既不是最初的版本，也不是完成的修

1　［关于这种对驳的详尽而细致的讨论可以在 T. Gelzer, *Der epirrhematische Agon bei Aristophanes*, *Zetemata* 23, 1960 中找到。］

2　Op. cit., pp. 63-78.

订本；泽林斯基认为在最初的版本中这个场面可能更像一个正式的对驳，这一观点可能是正确的。[1]苏格拉底与持怀疑态度的斯特瑞普西阿得斯之间的讨论肯定是与这一点相适应的；而现存的一个或两个对驳或许属于未完成的该剧第二版。

　　现存的剧作中，《阿卡奈人》和《地母节妇女》这两部喜剧前半部的内容完全可以构成标准的对驳，但它们的形式却不规则。在这两部剧中，后言首段的位置是一整套三音步抑扬格台词，原因很明显——这些讲话都是对法庭上或议会上（《地母节妇女》）发表的演讲的滑稽模仿（《阿卡奈人》），而三音步抑扬格是舞台上适用于这类成套台词的程式化音步；《阿卡奈人》中的相关段落显然也是对悲剧中的"辩论比赛"的滑稽模仿。所以在《阿卡奈人》中先是出现带有对称式半抒情体短歌的对驳的准备（行358—392）和一个敦促首节（行364—365），但是第一后言首段却被狄凯奥波利斯三音步抑扬格的首次答辩（行366—384）取代，而我们期待的在行392之后出现的第二次答辩又被狄凯奥波利斯与欧里庇得斯的闹剧式场面所代替。然后出现的才是真正的对驳，连同篇幅短小的半抒情体短歌；[2]后言首段是狄凯奥波利斯的辩护，后言次段所呈现的则是以主战派将军拉马科斯的身份所开的玩笑。这当然只是完美的后言式结构的一个不完美的替代品，但它几乎可以被认为是对完美的后言式结构的蓄意更改。在《地母节妇女》中，除了用三音步抑扬格的论辩加以替代之外，还有一个不规则的地方，即通常导致对驳的那种"辩论场面"[3]，在该剧中跟在"类对驳"或论争之后，而且事实上该剧前半部分的整个结构都是杂乱的；不过该剧的情节前后都很连贯，所以没有理由认为其中丢失了什么或哪些地方错位了，但即便如此，诗人还是显得不拘成规。

　　在《蛙》中，对驳被推后到了剧作的后半部，这完全是出于全剧情节的

202

1　Op. cit., pp. 34—66. 他对原先剧作的细节的重构是完全不可信的。

2　这些短歌并不与我们的文本完全对应。在行490—495中，两对五音步的诗行被两个三音步抑扬格隔开，在行566—571中，有六行五音步；但差异并不很明显。

3　该词借自马宗。

需要。

考虑到例外，我们还可以说，阿里斯托芬的剧作中有着对主唱段之前的对驳的明显偏好，无论它是规范的还是更改过的；几乎毋庸置疑，这就是它的正常位置，但如果遇情节需要，诗人就会毫不犹豫地更改争辩的位置及其后言式结构。结构可以不做改变；甚至当内容（如《鸟》）并非实际上的争论而只不过是阐述对悖论式主题的轻信，或最终后言首段和后言次段中的主要角色无法归入争论中的任何一方，结构也可以不做改变。

我们已经注意到，后言首段和后言次段是对称的，在主唱段中观察到的情况也无例外，但在对驳中不太严格。两者虽然都是某种形式的四音步，但并不总是采用同一音步。[1]《骑士》第一个对驳的对称很完整，但是短歌次节中的6行居于正中的四音步扬抑格（行391—396）和与之对称的短歌首节中的8行同类格律的诗句（行314—321）除外；至少可能有两行诗句已经佚失，但对这种不规则不必感到奇怪，因为短歌的抒情体段落之间并不完全一致。同剧第二对驳（行756—941）的后言首段的61行得到了后言次段的68行的回应。在《鸟》中存在着严格的对应，后言首段和后言次段都是61行。《吕西斯特拉忒》则各为47行，所以对称是完整的。在《马蜂》中，后言次段为69行，就差一点而未能与后言首段的72行相对应。在《云》中的两个论争中的对应是不严格的（第一个的后言首段47行，后言次段49行；第二个则各为33行和46行；气口也略微不同）。在《蛙》中，后言首段和后言次段各为64行和71行。作为一种规则，这种对称初看起来（在一场有序的辩论中显得很自然，也符合它由主唱段的结构自由发挥而来的结构）并不很严格；歌舞队（尽管他们一开始就可以作为参与者）是裁判，或至少是对驳中"摇铃的人"：相应地他们也不跳舞而是倾听，因此也就没有必要去为当

203

1　种类似乎是根据参加竞赛者的角色选择出来的，至少有时候是这样。较好的一边往往能得到四音步抑抑扬格（正义的主张、埃斯库罗斯），这个音步总是与高贵的或模仿英雄气概的内容相配（"云"或"鸟"等角色的神性的证明）；而四音步抑扬格则级别较低（非正义的主张、欧里庇得斯、菲狄皮得斯［Pheidippides］殴打母亲的理由、克勒翁，等等）。但是这种区别不是一成不变的。

事人作证。[1] 到目前为止我们只在一个对驳中看到歌舞队在动作：在《吕西斯特拉忒》（行539—542）中，妇女歌舞队的歌者相互激励，欲采取行动去帮助她们的朋友，并且宣称舞蹈绝不会使她们疲倦。泽林斯基认为（虽然他的观点不确切，但可能是对的）这指的并不是短歌次节中短小的舞蹈，而肯定是指她们将要在整个后言次段中一直舞蹈，就像男子歌舞队（据推测）在刚才的后言首段中从头至尾舞蹈一样。但是如果"舞蹈绝不令人疲倦"这句话不指向短歌次节或者不纯粹是一句普通的话——如果它指的是歌舞队从头至尾舞蹈——我们从这里就可以得到证明规则的那些例外之一。因为在这个对驳中，两个半歌舞队并不装扮成评判，而是热心的参与者；他们没有评判者的冷静，而很可能自始至终都在移动。（论争结束了，当普罗布洛斯（Proboulos）和吕西斯特拉忒以一句总结［行598］将两个半歌舞队分开时。）对驳是严格对称的，这一点可以肯定。

204

　　但是泽林斯基却希望把严格的对称强加到所有地方，并且增加每一处后言首段和后言次段的行数，使它们达到四的倍数；为了做到这一点，他必须假定在许多地方都有长度从1行到4行不等的停顿[2]，并且假定这些地方充满了为歌舞队的舞蹈伴奏的器乐音乐。但是他所假定的这些停顿的分布是很不可信的；在有些地方，他所主张的暂停不仅不需要，而且显得不自然，在这方面也没有任何东西可以对这些不同长度的停顿做出解释。说以上的解释考

1　泽林斯基根据阿里斯托芬的《云》行1352的古代注疏得出的观点是最不能令人信服的。古代注疏称："他们所谓'对歌舞队讲话'的意思是指当演员发话的时候，歌舞队跳舞。因而这段话他们通常选择四音步，用抑抑扬格或抑扬格，因为这样的音步比较容易配合。"就这一段的解释而言，该注释可谓废话，它认为这一段的意思只不过是"告诉歌舞队"而已；但这一段也可能含有一些意思，如果不是像泽林斯基所想的那样运用在对驳里，而是运用在对驳之前歌舞队动作很激烈的某些场面中。（歌舞队主唱段不提及演员。）但如此混乱而费解的注释似乎无任何意义。

2　例如在《骑士》的第二对驳中，他配置了行数为四的倍数的后言首段和后言次段，而各处的暂停情况是：行780、784、867和880处有3行的暂停；行889处有4行的暂停；行849和905处有1行的暂停。此外，《云》中行1429、1436处插入了暂停，又因为在气口中加入行1385，从而使后言首段减少到32行。在《马蜂》中也出现了后言首段和后言次段分别增加到80行的情况，行559处出现了4行长度的暂停，行695和699处出现了2行的暂停，行706处出现了3行长度的暂停，行577、589、600、615、649、663、703处各出现了1行的暂停（其中有一些是最不可能的）。

虑到了对称的缺乏，似乎更有可能——也就是说对称性对表演来说是不必要的，因为对驳中的话语没有必要与歌舞队的舞蹈节奏相关联。

§4. 引导性场面

处在开场白（或介绍性的抑扬格场面）与对驳之间的场面在形式上的差异比我们所意识到的要大得多。如果它们的源头的确是原始的"狂欢系列"，那么一切都能得到解释；一群狂欢者突然闯入表演现场时的行动可能非常自由且形式多样，经过长时间的演进，才终于出现了程式化的对驳和主唱段。而我们在此处发现的这种场面的最常见的形式之一，在阿里斯托芬的剧中却是泽林斯基为了方便而称作"对驳的准备"（不过这个词在古代却有不同的专业含义）的那种东西，而且它经常以马宗称为"scène de bataille"（较量场面）的形式出现。这个场面的职责是向观众指明和呈现在接下来的对驳中将要出现的辩论者，使他们（同时还有歌舞队，观众一开始就已经选好了站在哪一边）安静下来，明确辩论的要点是什么；一般还要安排好论辩所用的词语，在激烈的开场之后，场面就将转向论辩。对驳的准备中通常包含后言类型的对称元素，至少在较早的戏剧中如此。所以在《阿卡奈人》的行280—357中，就有一个完全对称的后言式场面，形式是 abb'a'，带有敦促首节和总结：歌舞队显然自始至终都在充满活力地表演着。[1]在《骑士》中，很难将对驳的准备与进场区别开来（行242—302）；这个场面全部是四音步扬抑格，但在敦促首节之后或德摩斯梯尼祈祷之后，台词（行247—268）的安排就是对称式的了；但之后的对话变成了非对称的，直至在气口（行284—302）中结束，都是如此。在《云》的上半部，不存在明显的对驳的准备；但在《马蜂》中，有一个长而又复杂精美的场面（行317—525），其中某些部分显然属于（大体上）对称的后言类型（见分析），如行333—388或

1　古代注疏说他们跳的是水罐舞，但是这种舞蹈完全是歌舞队舞蹈吗？

402，以及行403—525。[1]在《和平》中，引导性场面的建构很随意，但是有明显的对称因素，也就是行346—430（带有抑扬格场面的旋歌和反旋歌，与后言首段和总结相等）和行459—511（相似但是并非严格对应的结构）；凭借其有力的行动（解救和平女神），行346—600的整个段落为半对驳（行601—656）做了准备。在《鸟》中，进场之前的"较量场面"（行352—432）不是后言式的；《吕西斯特拉忒》中四音步抑扬格的场面（行350—381）——连同气口（行382—386）和三音步的场面（行387—466）——也不是后言体。《地母节妇女》和《蛙》（该剧的对驳被延宕）中没有对驳的准备的正文，但在《蛙》的后半部，行830—894的抑扬格场面冒用了这个名称；而在《公民大会妇女》（行520—570）和《财神》（行415—486）中，同样的目的也是通过抑扬格场面达到的。在对驳出现于后半部的剧作中，对驳之前或许有一个可以被认为是对驳的准备类型（proagôn-type）的场面，至少在内容方面是，如《云》行1321—1344那样；《骑士》行611—755也是对体形式，但在本应是后言首段和后言次段的地方却是（篇幅几乎相等的）抑扬格场面；《蛙》行830—894也是如此。《云》的第一个对驳之前是两个辩论者之间的二音步抑抑扬格格律的预辩（行899—948）。

206

　　在古代作家那里，找不到"进场"一词与喜剧相关时的定义[2]，但现代作家对这个词的使用范围却很广，而且在很多地方都无法避免地要用到这个词：因为实际上歌舞队的进场歌在许多剧中与跟在后边的段落密切相关（而像《鸟》中那样与前边的段落相关的情况较为少见），所以要将它们分开就会显得很不自然，所以为了便利计这个名词最好还是把这些段落都包括在内。在《阿卡奈人》中，进场歌正文或"进场"这一场面（行204—241）在结构上相当对称，而第一部分是后言式（bab'a'）；从广义上看，进场歌包含了狄凯奥波利斯庆祝乡村酒神节的仪式，之后是"较量场面"或对驳的

1　403—404与461—462相对称；405—429与463—487相对称，但是短歌次节（463—471）的后半部分并不与短歌首节（405—414）的后半部分严格一致；有一个31行的后言首段（430—460），以及38行的后言次段（488—525）。

2　亚里士多德《诗学》第七章中关于这个词在悲剧中的定义显然不适用于喜剧。

准备。《骑士》的进场（或对驳的准备）连同它的对称式开场之前已经提过了。[1]在《云》中，进场歌正文包含一个歌舞队在幕后演唱的短歌首节和短歌次节，在此之前有一个抑抑扬格的四音步祈祷和一小段将它们分开的同音步的对话，这部分整体（行263—313）形成了一个并不严格的后言式对体，其形式为 *bab'a'*：在广义上讲，进场应该包含之后跟着的对话，一直到苏格拉底与现在已经上场的歌舞队互致问候为止（行356—363）。在《马蜂》中，歌舞队脚步拖沓地上场，用四音步抑扬格开始说话（行230—272，只与给他们打灯笼照路的男童中的一个人有几句对话）；然后他们开始唱旋歌和反旋歌形式的短歌首节（行273—289），并且与男童们一起加入奇特的短歌首节中（行290—316）；但是严格的后言式结构直到曾被我们视为对驳的准备之一部分的下一场才出现。《和平》的进场（行301—345）是带有气口的四音步扬抑格；它要是把下一场也包括进来就显得不自然了，下一场戏基本上是赫尔墨斯和特律盖奥斯之间的讨论。《鸟》的进场豪华而美丽。祈祷场面（行209—266）的确是进场有机整体的组成部分；戴胜的每一支歌后都会出现四句三音步抑扬格；进场歌正文始于行268的扬抑格对话，在此期间一只只鸟儿相继上场，直到全部加入短歌首节和短歌次节（以数行扬抑格诗行分开），然后进行"较量场面"。在《吕西斯特拉忒》中，分开的歌舞队以两个半歌舞队上场，男子歌舞队（行254—318）有一段长的台词，这段台词在敦促首节之后便进入了一个后言式对体的形式，其后则是旋歌和反旋歌以及13行四音步抑扬格。女子歌舞队（行319—349）只表演了敦促首节、旋歌和反旋歌。在《地母节妇女》中，歌舞队作为信使上场，宣布大会开始；然后唱短歌；接着是又一次宣布，唱一首与前一首并不完全对应的短歌，然后朗读召开会议的决议并询问谁发言。《蛙》的进场歌很是奇特，它包含无与伦比的关于神秘事物的抒情诗，根据泽林斯基的观点，它可能起初是依照献给厄琉息斯的游行的实况创作的，并保留有相伴随的玩笑。《公民大会妇女》中的进场歌包含若干四音步扬抑格，后接抒情诗；《财神》的进场歌是歌舞

1 页205。

队与卡里昂之间的四音步扬抑格对话，后接五段歌舞队和卡里昂轮流歌唱的抒情体旋歌。

以上对开场之后的第一个场面中（1）四音步格律占主导地位的情况、（2）偶然出现的确切的后言式结构以及（3）剧作的这部分当中出现多种形式变化的可能性做了一个概要式介绍。

§5. 抑扬格场面

在已经考察了一直认为可能起源于狂欢形式的场面之后，我们可以顺便思考在每一部剧的后半部构成较大部分的抑扬格场面，也就是出现在主唱段后边的那一部分——如果剧中有这一部分的话。

诗人在处理这些场面时有两种不同的方式。（1）它们可以成对出现，而且常与平行的短歌首节和短歌次节在一起，为的是构成我们（处理后言式场面时）所谓的"对体"。在这种情况下常常可以发现，在成对的场面之间存在一个明显的主题上的联系，而且（如同在后言式对体中一样）它们既不被（无论是真正的还是戏仿的）抒情诗中断，也不被说话人的上下场中断。[1]也许把这些抑扬格对体（iambic syzygy，如果可以使用这个术语）当作是对后言式结构的模仿是正确的，但是它们同时也受到悲剧结构的影响，因为悲剧结构对阿里斯托芬喜剧的影响是很明显的。（2）另一方面，我们也发现串在一起的抑扬格场面根本没有任何结构上的联系，它们的相互分开不是依靠对应的短歌首节和短歌次节，而是用一首本身完整并且把旋歌和反旋歌包括在一起的歌曲（尽管分开的短歌首节和短歌次节构成了前有旋歌、后有反旋歌的单独整体）。若干这类实际上分开的场面连续进行，之间不出现歌舞队的

208

1　与阿里斯托芬有关的事实，泽林斯基已经仔细弄清了。他指出，当场面中同时出现两个主题，或者同一情节出现两个地点，而且不能形成对体时，通常都是因为诗人希望将抒情诗引入对话当中。他提到了（*Gliederung*, p. 219）不符合这一规则的两三处明显的例外，它们与引这类抒情诗进入抑扬格对体的做法形成了对比。

穿插。在这些穿插式场面（这类场面的称谓）中，抒情诗可以在需要的地方被采用，而且该处没有针对上下场的限制。这个问题的研究者[1]常常进一步说道，将这些抑扬格场面分隔开的歌舞队短歌都是与剧作的主题无关的。然而，这种无关主题的短歌在数量上是有限的，所以这种假想中的无关无法用来证明抑扬格场面和后言式场面原本就是不相同的，毕竟在后言式场面中歌舞队的短歌是相关的；而且它们的区别的确是显而易见的。

至于主唱段之后的场面与剧作情节之间的关系，偶尔出现的情况是（如我们已经说过的）主要的情节在整部剧作中持续存在，而争议的问题要到结尾处才会最后解决。《骑士》和《蛙》中的情况都的确如此，而（在较小的程度上）在《地母节妇女》中，妇女给墨涅西洛科斯带来的困惑要到剧作的中部才算结束，但是他要不要逃跑的问题直到最后才得到解决。一般而言，该剧的后半部虽然也包含它自身的一些次要情节，但主要是进一步描写在上半部的对驳中就已经做出的结论的结果，将有可能到达高潮[2]的重要事件向前推进。《阿卡奈人》《马蜂》《和平》《鸟》《吕西斯特拉忒》以及两部没有主唱段的剧作《公民大会妇女》和《财神》，都是如此。[3]

在早期剧作中，一个特别的抑扬格场面很是常见：狂妄自大、令人可笑的人物接二连三登场，试图"说服"获胜的主人公，却都沮丧地被赶走。

1 例如Cornford, op. cit., pp. 108。维斯特（Wüst, *Philologus*, lxxvii [1921], pp. 26—45）对抑扬格场面之间的抒情体穿插进行了仔细的研究。他区分了两种类型：（a）严格仿照（从Athen. xv. 693 ff.处知道的）skolion（宴会后饮酒时轮流和着琴声所唱之歌）类型并且做成短小的、相仿的诗节，通常为4行，与情节相关，而且几乎没有出现对同时代人的任何攻击；（b）通常由10或11行诗节构成，与情节无关，包含对个人的讽刺，通常结束在意料之外的玩笑上——这种类型，他认为得自过桥或雅典游行（尤其是勒奈亚节的游行）中"大车上的玩笑"。他的分类不是严格区分的，在这两类之间还有一些轻微的重叠，而关于第二种类型来自过桥的观点只不过是一种推测；但是总体上看他所做的区分还是与事实相符的。（a）的典型例证是阿里斯托芬的《阿卡奈人》行929—951，《公民大会妇女》行938—945；（b）的典型例证是《阿卡奈人》行1150—1173，《骑士》行1111—1150，《蛙》行416—433；但两者都出现在几乎全剧各处。

2 如《阿卡奈人》，该剧中的拉马科斯这个好战的化身直到"退场"仍因在战场上受伤而痛苦；《鸟》和《财神》也是如此，直至最后，这一行动的结果表现为令众神感到不安。

3 《云》的后半部有两段论辩，所以在表现形式上很是奇特，见上文，页200。

《阿卡奈人》《和平》和《鸟》中的大部分抑扬格场面都属于这一类；《云》中斯特瑞普西阿得斯和帕西阿斯（Pasias）以及阿米尼阿斯（Amynias）之间的场面，《马蜂》（行1387及以下诸行，行1415及以下诸行）中女面包师和原告人物的场面，以及《吕西斯特拉忒》中的一个场面（行1216及以下诸行）都属于此类；除早期剧作之外，阿里斯托芬对此类场面的使用不是很多，但在《财神》的后半部他又使用了一次。以这种方式出现的人物都是著名的当代人物类型，而这类人物的荒谬行径总能令我们联想到早期多里斯的插科打诨式表演。

210

　　我们有时能在剧作的前半部发现抑扬格场面，它既属于成对类型，也属于穿插式情节；但其出现却有着特殊原因。我们在《阿卡奈人》中已经看到了两个扬抑格对体取代对驳（以及部分对驳的准备）的原因何在。在《马蜂》（行760—1008）中有两个被抒情体穿插分开的场面，这就是主唱段之前的穿插性情节，而且它们原则上并非例外，因为它们描述了菲洛克里昂的意见的后果。（该剧的后半部分才真正是不相干的情节，表现的是他的"教育"及其后果。）在《和平》中，抑扬格场面跟在进场之后（同时被抒情体段落打断），或多或少以对称式结构出现。（这可能与它们取代了后言式场面这一事实相关，因为正常情况下这里出现的应该是后言式场面。）这种现象也出现在《地母节妇女》的开头部分（行312—380、行433—530），但是通过分析可以看到，这部剧作在形式上是很不合常规的。在《蛙》中，主唱段之前的相关部分形成了一个清晰的对体。在两部公元前4世纪的剧作中，较大的篇幅（既出现在上半部也出现在下半部）中都含有抑扬格场面，所以其结构不能被认为是典型的旧喜剧。

　　有一种独特的抑扬格场面值得专门一提——从对驳始到主唱段终的过渡场面，如在《骑士》《云》《和平》《鸟》以及《吕西斯特拉忒》（除行608—613之外，这几行还是视为对驳的总结较为方便）当中。这个场面的功能主要可能来自于阿提卡喜剧表演中的两个原本相互区分的类型的联合，其功能是

将两者合为一体，在上半场中是为情节做准备，或至少是在下半场中为偶发事件做准备。它在结构上的价值毋庸置疑。在一些后期剧作——《鸟》《吕西斯特拉忒》《公民大会妇女》和《财神》中，对驳之前就有类似场面，其功能是在连续的四音步诗行中制造停顿、充当对驳的准备或是充当对驳中的一部分。

211
§6. 退　场[1]

显然，从现存的剧本中找不出结束喜剧的固定方法，虽然有些特征在若干剧作的最后场面中反复出现。比如《阿卡奈人》《马蜂》《鸟》和《公民大会妇女》，剧中的"退场"总是从"报信人的话语"开场，这显然遵从的是悲剧的模式，告知接下来会发生什么事情。《骑士》中也出现了一个报信人，《公民大会妇女》是女仆充当了这一功能。

某些剧作最后的场面显然有伤风化，这一般都与"婚礼"场面有关（《鸟》中的这个场面在形式上是非常考究的）。

某些剧作中会有一首胜利者的歌曲，或是一首献给胜利者的歌曲。《阿卡奈人》的结尾是高呼"胜利光荣"（*tênella kallinîkos*），它由狄凯奥波利斯领唱，意在庆祝他在喝酒比赛中的胜利，上下文很清楚地表明了这一点。《鸟》中胜利的歌声是与婚礼颂歌混合在一起的；《吕西斯特拉忒》也是如此，当婚礼颂歌响起时，歌舞队也像庆祝胜利般跳起了舞蹈；《公民大会妇女》中的两支半歌舞队各自起舞前去赴宴也是为了"庆祝胜利"。毋庸置疑，三部剧中的歌舞队所歌唱的胜利都是他们自己参加戏剧中的比赛而获得的；否则婚礼颂歌和胜利颂歌混在一起就会显得不自然，而事实上剧中英雄的胜利早已过去。

如果没有婚礼，那也仍然会有盛宴；甚至《蛙》中的冥王普鲁托也发出了参加宴会的邀请。（我们完全可以相信，古代——以及现代——的季节性

1　这个词也许应该定义为歌舞队最后的言论；但现在通常在这个术语下把整个最后的场面都包括在内。

狂欢都是以宴饮结束的。）

　　歌舞队离开舞台有时是齐步退场，而非舞蹈退场。《阿卡奈人》和《云》显然就是这样，而《和平》《鸟》《地母节妇女》《蛙》和《财神》可能都是这样。[1] 另一方面，《马蜂》《吕西斯特拉忒》和《公民大会妇女》的歌舞队都是带着极其活跃的氛围舞蹈退场的。偶尔，如《云》《地母节妇女》和《财神》，歌舞队在情节上终时突然退场，他们只说一两句例行的台词。

212

§7. 开场白或序曲

　　我们把开场白或序曲放到了最后。在阿里斯托芬的作品中，它总是一个三音步抑扬格场面[2]，篇幅为200至300行，有时也包括一个严格意义上的开场白——时常遵循悲剧的，尤其是欧里庇得斯的开场白模式。

　　从广义上讲，开场白本身就构成了（正如纳瓦拉所注意到的）一个相对完整的小情节，通常以一些自相矛盾或稀奇古怪的念头为基础[3]，那只不过是为了在它因歌舞队的加入而被粗暴地打断时产生效果。开场白的功能是向观众介绍剧本的主题（既可以采取正规的解释方式，也可以通过对话和行动让它自动显露出来）；靠一些俏皮话让观众获得好心情，这些俏皮话不一定与剧作的主题相关；并且将演出带到歌舞队上场所要求的情节点。作为一种抑扬格场面，它出现在戏剧的后言式部分之前，而其他的抑扬格场面又跟随其后，开场白还须将各种要素牢固地编结为一个整体。它对欧里庇得斯的依赖是明显的：或以一番演讲开场[4]，或在对话之后接续一番演讲[5]，或以一段对话介绍情境，但没有独白或针对观众的台词。[6]

1　《骑士》的结尾已经佚失。

2　偶尔也采用抒情体段落，如《地母节妇女》和《蛙》。

3　对佚失的旧喜剧的一项研究清楚地表明，许多旧喜剧也基于这样一些主题：堕入冥府、旅行波斯、进入荒野等。

4　《阿卡奈人》《云》《公民大会妇女》《财神》。

5　《骑士》《马蜂》《和平》《鸟》。

6　《吕西斯特拉忒》《地母节妇女》《蛙》。

在后期的剧作中，阿里斯托芬除了进一步强化情节的一致性之外，还将开场白限制在与情节相关的内容上，抛弃了（例如）《马蜂》中出现的那类离题的打趣和戏弄。

213

剧作分析

《阿卡奈人》

开场白，1—203

进场，204—279

*A.*进场正文：

　（1）后言首段，4行四音步扬抑格，204—207

　短歌首节（日神颂体），208—218

　后言次段，4行四音步扬抑格，219—222 ⎤

　短歌次节（日神颂体），223—233 ⎟ 合唱

　（2）歌舞队，3行四音步扬抑格，234—236 ⎦

　狄凯奥波利斯，1行不规则台词，237

　歌舞队，3行四音步扬抑格，238—240

　狄凯奥波利斯，1行不规则台词，241

*B.*举阳具杆的献祭仪式（抑扬格场面和抒情体独唱），242—279

　较量场面，280—357

　敦促首节（2行扬抑格和2行日神颂体二音步），280—283

　短歌首节（带有狄凯奥波利斯插入的四音步扬抑格），284—301

　后言首段（16行四音步扬抑格），302—318

　后言次段（16行四音步扬抑格，其中3行是两分的），319—334

　短歌次节（其中四音步扬抑格与短歌首节中相同），335—346

　总结（11行三音步抑扬格，由狄凯奥波利斯说出），347—357

对驳的准备，358—489

短歌首节，358—363

敦促首节，364—365

抑扬格场面（狄凯奥波利斯的台词，19行三音步抑扬格），
　366—384

短歌次节，385—390

敦促次节，391—392

抑扬格场面（对话，97行三音步抑扬格），393—489

}　抑扬格对体

半对驳，490—625

短歌首节，490—495

抑扬格场面（70行），496—565

短歌次节，566—571

抑扬格场面（53行），572—625

}　抑扬格对体

主唱段，626—718

214

短暂告别，626—627（四音步抑抑扬格）

抑抑扬格，四音步，628—658

　　　气口，659—664

短歌首节，665—675

后言首段（16行四音步扬抑格），676—691

短歌次节，692—702

后言次段（16行四音步扬抑格），703—718

抑扬格场面和抒情体穿插

抑扬格场面，719—835

合唱歌，836—859

抑扬格场面，860—928

抒情体对话，929—951

抑扬格场面，952—970

合唱歌，971—999

抑扬格对体，1000—1068

引子，1000—1007

短歌首节，1008—1017

抑扬格场面（19行），1018—1036

短歌次节，1037—1046

抑扬格场面（22行），1047—1068

抑扬格场面和合唱歌

抑扬格场面，1069—1142

合唱歌，1143—1173（二音步抑抑扬格1143—1149，旋歌和反旋歌 1150—1173）

退场，1174—1233

报信人，1174—1189

结尾，1190—1233

*注：（1）这一段从行347—489有另一种安排，如下[1]：

　　对驳的准备，347—392

　　抑扬格场面（11行），347—357

　　短歌首节，358—365

　　抑扬格场面（19行），366—384

　　短歌次节，385—392

　　抑扬格过渡场面，393—489

（2）半对驳中的短歌首节和短歌次节并非严格对应，中间两行的第一行为三音步抑扬格，第二行为五音步。

1　与 J. W. White, *The Verse of Greek Comedy* (1912), p. 423相同。

《骑士》

开场白，1—241

进场，242—332

敦促首节（5行四音步扬抑格），242—246

半歌舞队（8行四音步扬抑格）

克勒翁（3行四音步扬抑格）

半歌舞队（8行四音步扬抑格）　　　　　247—268

克勒翁（3行四音步扬抑格）

对话（15行四音步扬抑格），269—283

　　（19行四音步扬抑格），284—302　　　？对驳的准备

第一次对驳，303—460

短歌首节

　旋歌 *a'*，303—313

　短歌首节 8 行正中的四音步扬抑格，314—321

　旋歌 *b'*，322—332

敦促首节（2行四音步抑扬格），333—334

后言首段（32行四音步抑扬格），335—366

气口（15行二音步抑扬格），367—381

短歌次节

　反旋歌 *a'*，382—390

　6行正中的扬抑格四音步，391—396

　反旋歌 *b'*，397—406

敦促次节（2行四音步抑扬格），407—408

后言次段（32行四音步抑扬格），409—440

反气口（16行），441—456

总结（4行四音步抑扬格），457—460

合唱歌，973—996

抑扬格场面，997—1110

抒情体对话，1111—1150

抑扬格场面，1151—1263

第二主唱段，1264—1315

短歌首节，1264—1273

后言首段（16行四音步扬抑格），1274—1289

短歌次节，1290—1299

后言次段（16行四音步扬抑格），1300—1315

退场

肃静的抑抑扬格（腊肠贩充当送信人和歌舞队），1316—1334

抑扬格场面，1335—1408

结尾（已佚失）

*注：在第一对驳中，严格的对应只是被反气口中插入的一个三音步抑扬格诗行（441）打断［如果这不应被升级为一个二音步］，但也用短歌次节中只有6行正中的诗行这一现象打断。

《云》

开场白，1—262

进场，263—363

后言首段，祈祷（12行四音步抑抑扬格），263—274

短歌首节，275—290

后言次段对话（7行四音步抑抑扬格），291—297

217

短歌次节，298—313

四音步抑抑扬格场面，314—363

类半对驳，364—475

218

*注：（1）行314—438可以是共同构成的半对驳。在剧作目前的状态下任何分析都只能是推测。

（2）短歌次节（804—813）比短歌首节多出两行，但别的方面仍是对应的；而短歌首节之后的二音步对话很少见。也许这些问题是由于校订中的疏忽导致的。

（3）两段辩论中的相互毁谤（二音步）引出了正式的对驳，正好可以视为某种对驳的准备。

（4）对驳当中的后言首段与后言次段中的非四音步部分，两者之间的相互对应是不完全的。

（5）或许从行1131—1302的整个段落都应被当作一个带有抒情体穿插的抑扬格场面；但行1214—1302这部分似乎也包含了两个原始的穿插类型的短小场面。

《马蜂》

开场白，1—229

进场，230—316

A.歌舞队进场（18行四音步抑扬格），230—247

B.男童与歌舞队的对话（25行缩短的四音步抑扬格诗行），248—272

C.歌舞队短歌首节（旋歌与反旋歌），273—289

 （额外添加的诗行），290

D.抒情体对话（旋歌与反旋歌），291—316

对驳的准备，317—525

A.菲洛克里昂的抒情体独唱，316—332

B.短歌首节（带有正中的四音步扬抑格），333—345

 敦促首节（2行四音步抑抑扬格，346—347

 后言首段（10行四音步抑抑扬格），348—357

219

合唱终曲，1516—1537

*注：（1）行403—404可以称作一个敦促首节，但作为回应的行461—462则不属于此类。

（2）短歌次节行463—471的后半部分不是对行405—414的呼应，尽管前半部分是。

（3）行750—759行中有11个二音步扬抑抑格，作为对行737—742中的7个二音步扬抑抑格的回应。

（4）第二主唱段的形式相当不正规，怀特（White, p. 435）将其视为一个合唱歌。

（5）抑扬格场面（1292—1449）分成了若干、甚至不相干的场面，也就是说：1292—1325（克珊提阿斯作为报信人）、1326—1363（菲洛克里昂醉酒）、1364—1386（菲洛克里昂与布得吕克里昂）、1387—1414（卖面包的妇人）、1415—1441（控告人这两个场面都属于原始的穿插类型）、1442—1449（菲洛克里昂与布得吕克里昂）。

（6）合唱终曲（1516—1537）包含了两个四音步扬抑抑格，一个短旋歌和反旋歌，以及若干三音步抑扬格和四音步扬抑格。

《和平》

221

开场白，1—300

进场，301—345（四音步扬抑格，带有气口，339—345）

非规范场面系列，346—600

I. 短歌首节，346—360

　　抑扬格场面（24行），361—384

　　短歌次节，385—399

　　抑扬格场面（26行），400—425

　　总结，四音步扬抑抑格，426—430

　　　　　　　　　　　　　　　　　抑扬格对体

II. 引子，抑扬格场面，431—458

　　抒情体对话（旋歌），459—472（第一次试探）

　　抑扬格场面（13行），473—485

　　抒情体对话（反旋歌），486—499（第二次试探）　　　　　抑扬格对体

　　抑扬格场面（8行），500—507

　　总结（最后尝试）四音步抑扬格，508—511

　　二音步抑扬格，512—519

III. 抑扬格场面，520—549

　　过渡，550—552

　　场面（四音步和二音步扬抑格），553—581

IV. 长短句相间的抒情诗，582—600（对I中的短歌首节和短歌次节的回应）

类半对驳，601—656

敦促首节，601—602

后言首段，四音步扬抑格，603—650

　　　　二音步扬抑格，651—656

抑扬格场面转换，657—728

第一主唱段，729—818

短暂告别（四音步扬抑抑格），729—733

抑抑扬格，四音步，734—764

　　　　气口，765—774

短歌首节（正中带有四音步抑扬格），775—796

短歌次节（正中带有四音步抑扬格），797—818

抑扬格对体，819—921

抑扬格场面（37行），819—855

短歌首节，856—867

抑扬格场面（42行），868—909

短歌次节，910—921

抑扬格对体，922—1038 222

抑扬格场面（17行），922—938

短歌首节（带有短歌的准备以及正中的四音步抑扬格），
　939—955

抑扬格场面（18行），956—973

二音步扬抑抑格对话，974—1015

抑扬格场面（7行），1016—1022

短歌次节（带有短歌的准备以及正中的四音步抑扬格），1023—1038

抑扬格场面，1039—1126（1063—1114，六音步段落）

第二主唱段，1127—1190

短歌首节，1127—1139

后言首段，16行四音步扬抑格，1140—1155
　　　　　　3行二音步扬抑格，1156—1158

短歌次节，1159—1171

后言次段，16行四音步扬抑格，1172—1187
　　　　　　3行二音步扬抑格，1188—1190

穿插式场面，1191—1304（1270—1301，六音步段落）

退场，1305—1356

婚礼邀请（四音步和二音步抑扬格），1305—1315

歌舞队的祈祷（四音步和二音步抑抑扬格），1316—1328

婚礼游行和歌唱，1329—1356

*注：（1）短歌行586—600——左上文被当作一个与行346—360和行385—399
首节和短歌次节相呼应（当它有格律的时候）的长短句相间的抒情诗——可
以（除这个回应之外）被看作半对驳的短歌；但是从进场到主唱段之间的这
些场面作为一个整体很难纳入组合系统。

（2）怀特认为行1305—1315是一首合唱歌（行1305—1310＝行1311—
1315），这可能是对的。

《鸟》

开场白，1—208

进场，209—351

A. 祈祷，209—266

　　抒情体祈祷，209—222

　　4行三音步抑扬格，223—226

　　抒情性祈祷，227—262

223　　4行三音步抑扬格，263—266

B. 歌舞队正式登场，267—351

　　非规则诗行，267

　　四音步扬抑格对话（59行），268—326

　　短歌首节，327—335

　　四音步扬抑格（7行），336—342

　　短歌次节，343—351

较量场面，352—434

对话，四音步扬抑格，352—386

　　　　二音步扬抑格，387—399

二音步抑抑扬格（合唱），400—405

抒情体对话，406—434

抑扬格转换场面，435—450

对驳，451—638

短歌首节，451—459

敦促首节（2行四音步抑抑扬格），460—461

后言首段，61行四音步抑抑扬格，462—522

　　　　16行二音步抑抑扬格，523—538

224

抑扬格场面（71行），1118—1188

短歌首节，1189—1196

抑扬格场面（65行），1197—1261

短歌次节，1262—1266

抑扬格场面与抒情体穿插，1269—1493

抑扬格场面，1269—1312

抒情体对话，旋歌，1313—1322

 2行，劝说，1323—1324

 反旋歌，1325—1334

抑扬格场面，1335—1469（带有抒情诗的插入）

合唱歌，1470—1493

抑扬格对体，1494—1705

抑扬格场面（59行），1494—1552

短歌首节，1553—1564

抑扬格场面（129行），1565—1693

短歌次节，1694—1705

退场，1706—1765

报信人的台词，1706—1719

婚礼游行，1720—1765

*注：抑扬格场面1335—1469包含了三个典型的穿插式场面。[Gelzer, op. cit., p. 21，将334—399当作了第一对驳。]

《吕西斯特拉忒》

开场白，1—253

进场，254—349

A.（男子歌舞队）

敦促首节（2行四音步抑扬格），254—255

短歌首节，256—265

后言首段，（5行四音步抑扬格），266—270

短歌次节，271—280

后言次段（5行四音步抑扬格），281—285

短歌首节，286—295

225

短歌次节，296—305

类敦促（1行四音步抑扬格），306

后言首段（6行四音步抑扬格），307—312

后言次段（6行四音步抑扬格），313—318

B.（女子歌舞队）

敦促首节（2行四音步抑扬格－扬抑抑扬格），319—320

短歌首节，321—334

短歌次节，335—349

对驳的准备，350—386（四音步和二音步抑扬格）

抑扬格场面，387—466

对驳，467—607

A. 引子（9行四音步抑扬格），467—475

短歌首节，476—483

敦促首节，2行四音步抑抑扬格，484—485

后言首段，47行四音步抑抑扬格，486—531

7行二音步抑抑扬格，532—538

B. 引子（2行四音步抑扬格），539—540

短歌次节，541—548

敦促次节，549—550

后言次段（47行四音步抑抑扬格），551—597

（10行二音步抑抑扬格），598—607

抑扬格转换场面，608—613

主唱段，614—705

A.（男）短暂告别（2行四音步扬抑格），614—615

短歌首节，616—625

后言首段（10行四音步扬抑格），626—635

（女）短暂告别（2行四音步扬抑格），636—637

短歌次节，638—647

后言次段（11行四音步扬抑格），648—658

B.（男）短歌首节，659—670

后言首段（11行四音步扬抑格），671—681

（女）短歌次节，682—695

后言次段（10行四音步扬抑格），696—705

226 抑扬格场面和抒情体穿插，706—1013

抑扬格场面，706—780

抒情体对话（旋歌与反旋歌），781—829

抑扬格场面，830—953

二音步抑扬格对话，954—979

抑扬格场面，980—1013

第二对驳（？）

半歌舞队之间的对话（日神颂体四音步扬抑格），1014—1042

抑扬格对体，1043—1215

短歌首节，1043—1071

2行四音步扬抑抑格（合唱），1072—1073

抑扬格场面（34行），1074—1107

4行四音步扬抑抑格（合唱），1108—1111

抑扬格场面（77行），1112—1188

短歌次节，1189—1215

抑扬格场面，1216—1246

退场，1247—1319

拉康尼亚人合唱，1247—1270

三音步抑扬格（吕西斯特拉忒），1271—1278

雅典人合唱，1279—1294

三音步抑扬格（吕西斯特拉忒），1295

拉康尼亚人合唱，1296—1320

*注：（1）608—613可以视为对驳的总结。

（2）按照怀特的观点，830—1013可以视为单独的一场戏，其中介入抒情性段落。

《地母节妇女》

开场白，1—294

进场，295—380

宣告（散文体），295—311

短歌首节，312—330

宣告（21行三音步抑扬格），331—351

短歌首节（并非对行312—330的回应），352—371

宣告及其他（9行三音步抑扬格），372—380

类对驳，381—530

敦促首节（2行四音步抑扬格），381—382

抑扬格台词，383—432

短歌首节，433—442

抑扬格台词，443—458

抒情体穿插，459—465

抑扬格台词，466—519

短歌次节，520—530

227　四音步抑扬格场面，531—573

三音步抑扬格场面，574—654

非规则场面，655—784

合唱，4行四音步抑抑扬格，655—658

　　　　4行四音步和二音步扬抑格，659—667

　　　　抒情诗，668—686（短歌首节？）

　　　　2行四音步扬抑格，687—688

抑扬格场面（10行），689—698

抒情诗，699—701

四音步扬抑格对话（5行），702—706

抒情体对话及其他，

　抒情诗，707—725（短歌次节？）

　2行四音步扬抑格，726—727

抑扬格场面（37行），728—764

墨涅西洛科斯的独白，

　三音步抑扬格，765—775

　抒情诗，776—784

主唱段（不完整的），785—845

短暂告别（四音步抑抑扬格），785

四音步抑抑扬格，786—813

　　　　气口，814—829

后言首段（16行四音步扬抑格），830—845

抑扬格场面和合唱歌，846—1159

抑扬格场面，846—946

合唱歌，947—1000

抑扬格场面，1001—1135（带有抒情体插入）

合唱歌，1136—1159

退场，1160—1231

抑扬格场面，1160—1226

合唱终曲，1227—1231

*注：因为668—686似乎与707—725相呼应，所以655—764可以视为一个不规则的抑扬格对体，765—784可以视为一个抑扬格转换场面。

《蛙》

开场白，1—322

进场，323—459

抑扬格场面及其他，460—673

抑扬格场面，460—533

二音步扬抑格抒情体对话（22行），534—548

抑扬格场面，549—589

二音步扬抑格抒情体对话（22行），590—604

抑扬格场面，605—673

主唱段，674—737

短歌首节，674—685

后言首段（20行四音步扬抑格），686—705

短歌次节，706—717

后言次段（20行四音步扬抑格），718—737

抑扬格场面和合唱歌，738—894

抑扬格场面，738—813

合唱歌，814—829

抑扬格场面，830—874

抒情体祈祷，875—884

抑扬格场面，885—894

228

对驳，895—1098

短歌首节，895—904

敦促首节（2行四音步抑扬格），905—906

后言首段（64行四音步抑扬格），907—970

（21行二音步抑扬格），971—991

短歌次节，992—1003

敦促次节（2行四音步抑抑扬格），1004—1005

后言次段（71行四音步抑抑扬格），1006—1076

（22行二音步抑抑扬格），1077—1098

抑扬格场面及其他，1099—1499

合唱歌，1099—1118

抑扬格场面，1119—1250

抒情体穿插，1251—1260

抑扬格场面（带有抒情体插入），1261—1369

抒情体穿插，1370—1377

抑扬格场面，1378—1481

合唱歌，1482—1499

退场，1500—1533

二音步抑抑扬格对话，1500—1527

歌舞队终曲（六音步扬抑抑格），1528—1533

*注：（1）显然三个场面（460—673）中的两个可以与两个二音步扬抑格段落组成一个对体，但是在行503中有一个新角色的进入，这与460—533场面的表现手法是相对抗的。

（2）830—894的整个段落可以视作某种对驳的准备——虽然不是四音步；或者885—894这场戏可以当作一个充当对驳引子的转换场面。

（3）1099—1481这整个段落在内容上是一段对驳，但形式上不是。

《公民大会妇女》

开场白，1—284

进场，285—310

抑扬格场面，311—477

第二次进场，478—519

四音步和二音步抑扬格（合唱），478—503

三音步抑扬格（珀拉克萨戈拉的台词），504—513

四音步抑抑扬格对话，514—519

抑扬格场面，520—570

半对驳，571—709

短歌首节，571—580

敦促首节（2行四音步抑抑扬格），581—582

后言首段，四音步抑抑扬格，583—688

　　　　　二音步抑抑扬格，689—709

抑扬格场面（带有抒情体插入），710—1153

退场，1154—1182

向观众发话，1154—1162（1154 三音步抑扬格，1155—1162 四音步扬抑格）

合唱歌终曲，1163—1182

*注：抑扬格场面701—1153在729和876被（并非为本剧所写的）歌舞队的穿插打断。

《财神》

开场白，1—252

进场，253—321

四音步抑扬格对话，253—289

抒情体对话，290—321

抑扬格场面，322—414

抑扬格场面（对驳的准备），415—486

半对驳，487—618

敦促首节（2行四音步抑抑扬格），487—488

后言首段，四音步抑抑扬格，489—597

　　　　二音步抑抑扬格，598—618

抑扬格场面，619—1207（主要是穿插曲式）

退场，1208—1209

［*注:（并非为本剧所写的）歌舞队的穿插分别插入321、626、770、801、958、1096、1170之后（见E. W. Handley, *C. Q.*, N. S. iii [1953], 55 f.）。］

第四章　厄庇卡耳摩斯

第一节　厄庇卡耳摩斯的生平及其他

关于厄庇卡耳摩斯的生平，我们所能确认的内容全部加起来也只有几行。在盖隆（Gelo，公元前485—前478年）和希耶罗（公元前478—前467年）统治时期，他在叙拉库斯写作喜剧，或许在公元前487—前486年——即基俄尼得斯第一次出现在雅典的那一年——之前许多年就已经开始写作，因为我们所看到的亚里士多德的著述说他比基俄尼得斯和马格涅斯的年代早得多。还有一件事也是可能的，就是据亚里士多德记载，他在叙拉库斯写作喜剧之前，曾在麦加拉西布里亚写作喜剧；这件事之所以可信，是因为厄庇卡耳摩斯就属于麦加拉西布里亚，如果他不曾在那里写作，这个说法就无所指了。（麦加拉西布里亚于公元前483年为盖隆所毁。）这些说法均基于以下段落：

> 亚里士多德《诗学》，第三章1448a30及以下诸行：多里斯人声称他们是悲剧和喜剧的首创者（这里的麦加拉人声称喜剧起源于该地的民主时代，西西里的麦加拉人则认为喜剧是他们首创的，因为诗人厄庇卡耳摩斯是他们的乡亲，而他的活动年代比基俄尼得斯和马格涅斯早得多）。[1]

1　译文引自陈中梅译注：《诗学》，第58页。——译者

同上，第五章，1449b5及以下诸行：有情节的喜剧（厄庇卡耳摩斯和福尔弥斯）最早出现在西西里，但雅典的诗人克拉忒斯首先摒弃抑扬格形式，编制出能反映普遍性的剧情，即情节。[1]

帕罗斯岛大理石碑文，厄庇卡耳摩斯71：208年前，希耶罗成为叙拉库斯的僭主，恰利斯成为雅典的执政官（即公元前472/1年）。诗人厄庇卡耳摩斯也是希耶罗的同时代人。

佚名《论喜剧》（Kaibel, *C. G. F.*, p. 7）：（叙拉库斯的厄庇卡耳摩斯）首次复原了散落的喜剧残篇，做了很多艺术上的加工。这个时间是在第73届奥林匹亚节（即约公元前488—前485年）；他的诗作充满格言，创新性强，艺术手法讲究。他的40部戏剧都保留了下来，其中四部有争议。［附录］

亚历山大里亚的革利免《杂记》（i. 64）：色诺芬尼是埃利亚（Eleatic）学派的创始人，蒂迈欧说他是西西里的统治者希耶罗和诗人厄庇卡耳摩斯的同时代人。阿波罗多鲁斯说他出生在第40届奥林匹亚节那一年，一直活到大流士和居鲁士的时代。

苏达辞书"厄庇卡耳摩斯"词条：父名提蒂洛斯（Tityrus）或契马洛斯（Chimarus）或西奇斯（Sikis），叙拉库斯人，或来自西坎人（Sicans）的城市克拉斯托斯（Krastos）。他在叙拉库斯与福尔弥斯（Phormus）一道首创了喜剧。他上演过52部戏剧，但里康（Lycon）说是35部。有人说他是与卡德摩斯一道来到西西里的科斯岛人（Coan），又有人说他是萨摩斯人（Samian），更有人说他来自西西里的麦加拉。波斯战争之前6年他在叙拉库斯演出。在雅典，欧厄忒斯、欧科昔尼德斯和弥勒斯也正在上演他们的喜剧。所谓"厄庇卡耳摩斯之辩"即"厄庇卡耳摩斯的论辩"。［附录］

"福尔弥斯"词条：叙拉库斯人，喜剧诗人，厄庇卡耳摩斯的同时代人，西西里的僭主盖隆的家奴，负责照看他的孩子。他写了

1 译文引自陈中梅译注：《诗学》，第58页。——译者

6部戏剧:《阿德墨托斯》(*Ademetus*)、《阿尔卡诺俄斯》(*Alcinous*)、《阿尔基奥纳斯》(*Alkyones*)、《特洛伊遭劫》(*Sack of Troy*)、《马》(*Horse*)、《刻甫斯或刻法莱亚》(*Cepheus or Kephalaia*)、《佩耳修斯》。他首次使用了长达足跟的长袍,以紫色的动物皮毛为舞台背景。阿忒那奥斯提到了另一部剧作:《阿塔兰忒》(*Atalanta*)。[附录]

　　"狄诺罗库斯"(Deinolochus)词条:叙拉库斯人或阿格里真托人(Agrigentine)。喜剧诗人,生于第73届奥林匹亚节期间(公元前488—前485年),厄庇卡耳摩斯之子,但有人说是他的学生。他用多里斯方言上演了14部戏剧。[附录]

　　品达《皮托凯歌》,第1首行98的古代注疏:阿那克西劳斯(Anaxilaus)希望纳克索斯岛的居民(Naxians)彻底消亡,但是被希耶罗制止,厄庇卡耳摩斯的《岛屿》(*Islands*)有这样的记录(相关事件发生在公元前478—前476年之间,Fr. 98 Kaibel, 121 Olivieri)。

　　其他作者如第欧根尼(Diogenes)和伊阿姆布利库斯(Iamblichus)不认为厄庇卡耳摩斯主要是一名喜剧诗人,但也提到了他住在叙拉库斯一事;只有这件事,以及他与希耶罗的关系和从事喜剧写作的事,是没有分歧意见的。

　　厄庇卡耳摩斯的活动年代到底能追溯到盖隆和希耶罗统治时期之前多久呢?这取决于下列因素:

　　(1)如何解读亚里士多德之所谓"比基俄尼得斯和马格涅斯早得多"。虽然苏达辞书可以给出厄庇卡耳摩斯在盛年移民叙拉库斯的真实时间或推测的时间[1],但我们引用的后出的权威性资料显然都将厄庇卡耳摩斯的年代与

232

1　如维拉莫维茨(*Gött. Gel. Anz.* [1906], p. 620)所建议的那样。

希耶罗而非任何年代更早的人物相联系；苏达辞书还认为：厄庇卡耳摩斯的同时代人福尔弥斯是盖隆的朋友。但是把亚里士多德的话改成"不早很多"[1]似乎也是说不过去的，而厄庇卡耳摩斯的"剧作"为复数，则表明创作活动持续了较长时间。

（2）我们现在必须加以考虑的是传统上的观点，即认为厄庇卡耳摩斯是毕达哥拉斯的倾听者。据说毕达哥拉斯公元前530年来到克罗顿，而在大希腊地区发生的迫害毕达哥拉斯学派成员的事件似乎始于公元前510年左右。如果传统上的说法是真的，那么厄庇卡耳摩斯聆听毕达哥拉斯讲学的时间就很有可能早于公元前510年，更早于毕达哥拉斯撤回麦塔庞顿（Metapontum）的时间；而且他就应该最晚出生于公元前530年。如果他很年轻时就开始写作（也就是像阿里斯托芬那样），他就很可能"比基俄尼得斯早得多"；根据苏达辞书，基俄尼得斯第一次出现是在公元前487/6年，"波斯战争之前8年"。[2]

［根据推论，厄庇卡耳摩斯的出生年份提前到了公元前555年。[3]但是，如果佚名提供的这个年代（公元前488—前485年）不是他的出生年份而是指他的壮年——壮年很可能指的是40岁——奥利维耶里（Olivieri）[4]便由此推断他的生年为公元前528年，卒年为公元前438—前431年。我们掌握的另几个年份是：他提及阿那克西劳斯（fr. 98）的时间不早于公元前478—前476年，

1　布彻（Butcher）在他著述的第一版中是这样做的，并且得到了一些学者的赞同；但是后来他放弃了这种修正意见。

2　假使同意卡普斯的观点，即认为"波斯战争"那一年为公元前480/79年，这种估算就可以包括在内了（但是必须承认公元前488/7年也是可能的）。维拉莫维茨（*Gött. Gel. Anz.* [1906], pp. 621—622）试图证明亚里士多德（柏拉图的《泰阿泰德》152 d、e也包含这个意思，见下文）所说的厄庇卡耳摩斯的年代与苏达辞书和"文法学家"的传统说法不一致，他的观点不足采信。但这两者并不是不可兼容，如果我们假定厄庇卡耳摩斯在叙拉库斯出名之前曾长时间在麦加拉写作；而苏达辞书说马格涅斯在年轻时超越了上了年纪的基俄尼得斯是绝对符合事实的：公元前476年厄庇卡耳摩斯在写作，而第一次（有记录的）提到马格涅斯获胜是在公元前472年。

3　例如在Schmid-Stähalin, l. 639, n. 6。

4　*Frammenti della comedia greca e del mimo nella Sicilia e nella Magna Grecia* (1934), pp. 5 f.

他嘲笑埃斯库罗斯（fr. 214）的时间则不早于公元前470年（埃斯库罗斯到访西西里岛），甚至还可能更晚；下面我们要说的是，《皮拉或普罗米修斯》（*Pyrrha or Prometheus*）的写作时间肯定也不能早于公元前469年，而另一部剧作——可能是《遇难的奥德修斯》（*Odysseus Nauagos*）——则写于公元前466年之后。必须注意，没有史料证明他在麦加拉西布里亚上演过戏剧（或在此地有过别的形式的表演），而麦加拉西布里亚只是苏达辞书提到的五个可能的出生地之一。苏达辞书明确说厄庇卡耳摩斯"在叙拉库斯与福尔弥斯一道首创了喜剧"，而提奥克里图斯的铭体诗（见下文）说他是喜剧的首创者并且是叙拉库斯人。严格挑选的亚里士多德文本说厄庇卡耳摩斯来自西西里——也就是叙拉库斯——而非来自麦加拉西布里亚。要保留"比基俄尼得斯等人早得多"的说法，就必须假设以下两种情况同时存在：（1）在公元前486年之前很久厄庇卡耳摩斯就开始工作了；（2）他在晚年没有继续工作；如果想当然地认为他的创作活动从公元前488年一直持续到至少公元前450年，那他就不可能被说成"比基俄尼得斯和马格涅斯早得多"。这有两种可能的解决方法：（1）布彻插入了一个否定词"不"，也就是说原文应该是"并不早很多"，这样整个句子变成了对麦加拉人这一说法的评论；（2）埃尔斯教授机智地认为[1]，这个句子是后代某个人的舛入，这个人不明白令亚里士多德感兴趣的发展脉络不是从厄庇卡耳摩斯到基俄尼得斯（他们是同时代的人），而是从厄庇卡耳摩斯到克拉忒斯。]

关于厄庇卡耳摩斯是毕达哥拉斯学派成员以及"智者"的说法来自不同的作者：

普鲁塔克《努马传》第八章：毕达哥拉斯曾登录为罗马公民；这个事实是由喜剧诗人厄庇卡耳摩斯记录在他献给安忒诺耳的（肯定是假的）某篇论文里的；厄庇卡耳摩斯生活的年代很早，属于毕

1　*Aristotle's Poetics*, pp. 113 ff.

达哥拉斯学派[1]（fr. 295 Kaibel, 280 Olivieri, 65 Diels-Kranz）。

亚历山大里亚的革利免《杂记》（v, §100, 添入 fr. 266 Kaibel, 232 Olivieri, 23 Diels-Kranz）：厄庇卡耳摩斯（以及他是毕达哥拉斯学派）……

第欧根尼·拉尔修（i. 42）：希波博图斯（Hippobotus, 公元前3/2世纪）在他的哲学家人名表中。俄耳甫斯（Orpheus）、莱纳斯（Linus）、梭伦、伯里安德、阿那卡西斯（Anacharsis）、克莱奥布洛斯（Cleobulus）、弥森（Myson）、泰勒斯（Thales）、比亚斯（Bias）、庇塔库斯、厄庇卡耳摩斯、毕达哥拉斯。

同上（viii. 78）：厄庇卡耳摩斯，希罗达勒斯（Helothales）之子、科斯岛人。[2]他也是毕达哥拉斯的倾听者。出生后三个月即离开西西里来到麦加拉，后来又从该地去了叙拉库斯，他自己在论述中就是这么说的。他的雕像上有这样的铭文："如果太阳的光亮超过群星，大海的力量超过江河，那么我就要说，我，厄庇卡耳摩斯的智慧也同样是超越群伦的，我的故乡叙拉库斯给了我如此的荣耀。"他留下了物理学、格言和医学方面的论文。在大多数论文中他都创作了离合诗，以表明这些论文都是他自己所作。他于90高龄谢世。[附录]

同上（viii. 12）：（柏拉图）从喜剧诗人厄庇卡耳摩斯处获益良多。

卢奇安，《长寿者》25：而喜剧诗人厄庇卡耳摩斯据说活到了97岁高龄。

提奥克里图斯，《铭体诗》18（Gow）：方言是多里斯的，人则是首创了喜剧的厄庇卡耳摩斯。酒神巴克斯啊，现在他们把他供奉在你的青铜像前而非肉身之前，他们住在强大的叙拉库斯城，这

1 译文引自陆永庭、吴彭鹏等译：《希腊罗马名人传》（上册），商务印书馆，1990年，第138页。——译者

2 第欧根尼（vii. 7）有一处舛误甚多的段落谈到了假定为毕达哥拉斯的著作，它也提到"科斯岛人厄庇卡耳摩斯的父亲希罗达勒斯"。

是对同胞最恰当的奖赏，他们记得智慧的言语。因为他给了年轻人很多有益的教诲。他们对他充满感激。

作者不详，见柏拉图《泰阿泰德》152 e（Berl. Klass. Texte, ii, col. 71. 12）：厄庇卡耳摩斯连同毕达哥拉斯学派。（见下文，页250）

伊阿姆布利库斯，《毕达哥拉斯传》166：那些对人生格言感兴趣的人引用厄庇卡耳摩斯的观点（以表明毕达哥拉斯的影响）。

同上，226：厄庇卡耳摩斯是外国的倾听者，不属于内圈。当他到达叙拉库斯时，由于希耶罗的僭主政治，他避开了公开的哲学而将圈内的观念转写成了诗，于是就将毕达哥拉斯的理念在娱乐的外表之下散布出来。

同上，241：梅特罗多勒斯（Metrodorus）……说，厄庇卡耳摩斯认为——同时毕达哥拉斯在他面前也认为——多里斯方言是最好的方言。[这段文字的其余部分很是令人生疑，解读起来也很难理解且内容都与厄庇卡耳摩斯无关。]

显然，在这些段落中包含两种传说，必须加以区分。第一种是哲学的观 235 念被引入了厄庇卡耳摩斯的喜剧之中（如果佚名关于喜剧、提奥克里图斯以及伊阿姆布利库斯的说法可做如是解读的话）；第二种只是孤立出现在第欧根尼（viii. 78）中，确认厄庇卡耳摩斯写过关于自然和医学的论文以及体现智慧的格言警句。第一种传说完全可以有把握地从伊阿姆布利库斯的说法中推论出来，而且幸运的是（因为以伊阿姆布利库斯为作者而流传下来的这个作品——尤其是它的这一部分——的真实性很弱）还用不着他的支持。我们一会儿还会来讨论厄庇卡耳摩斯的格言警句。至于第二种传说，当它说大部分"论述"中所包含的离合诗都表明作者是厄庇卡耳摩斯时，就已经自证其毫无价值。因为离合诗在亚历山大时代之前还不曾出现[1]，所以在第欧根尼

1　见Pascal, *Rivista di filologia e d'istruzione classica* (1919), p. 58。

（或他的材料来源）之前就出现这样的文章显然是不可信的。

　　关于厄庇卡耳摩斯是毕达哥拉斯的倾听者或追随者——虽然不属于他的门徒圈子——的说法，真假难辨；不过，虽然这种说法的真实性很微弱，但又不是不可能的；而我们将会看到，在现存的"哲学性"残篇中，除了表明诗人熟悉同时代思想家关于"变易"与"永恒"的论争之外，别无他物；且柏拉图《泰阿泰德》152 d、e也能充分证明存在着这种论争：

> 　　我们把从运动、变动和彼此结合中变成的东西都表述为"是"，其实这种表述并不正确。因为任何时候都没有任何东西"是"，它们永远变易。关于这点，除了巴门尼德斯之外，所有哲人都集结在这一行列当中：普罗泰戈拉、赫拉克利特、恩培多克勒，还有两类诗歌的顶尖诗人，喜剧方面的厄庇卡耳摩斯，悲剧方面的荷马。[1]

此处提到荷马，说明柏拉图想到的不仅是固有的哲学论争，而且，如果他知道厄庇卡耳摩斯有《论自然》之类的论文，也不太可能仅仅说他是喜剧诗人。因此，厄庇卡耳摩斯与毕达哥拉斯的关系的问题，以及连带的他的年代可以往前推多少年的问题，也都是悬而未决的。

236　　　这些评论在谈及诗人的出身及出生地时也很不统一。这个问题不是很重要，可以简要地讨论一下。第欧根尼（viii. 7）感兴趣的是作为"智者"的厄庇卡耳摩斯，他认为厄庇卡耳摩斯是希罗达勒斯的儿子，这个人不知为何也与毕达哥拉斯有着某种关联。第欧根尼还认为厄庇卡耳摩斯是科斯岛的人，该地出现过重要的医学流派；也许他基于一些伪造的医学著作将厄庇卡耳摩斯与之联系起来。苏达辞书中也有这样的说法："有人认为他出生于科

1　译文引自詹文杰译：《泰阿泰德》，商务印书馆，2015年，第27—28页。个别地方译名有改动。——译者

斯岛，与卡德摩斯一同迁移到西西里。"卡德摩斯是科斯岛的一名僭主，按照希罗多德（vii. 164）的说法，他是因为良心上反对专制政体而放弃了僭主的地位，并与几个萨摩斯的流亡者一道来到臧克勒（Zancle，后称麦西尼城）。但是此事发生在公元前494年米利都陷落之后（Herod. vi. 22–25）；厄庇卡耳摩斯这么晚才来到西西里的可能性极低，如果他公元前483年就在叙拉库斯上演戏剧，并且在此之前在麦加拉西布里亚待了很长的时间以至于被认为"比基俄尼得斯早得多"［不过亚里士多德的这个文本本身也是有问题的］的话。这个说法也就表明他几乎不可能是毕达哥拉斯的倾听者；但这种判断也不是很有把握。同样，我们也不必被狄俄墨得（约公元前4世纪末）的下述说法所困扰："有些人认为是被流放在科斯岛的厄庇卡耳摩斯第一次作了这种类型的诗，也是在科斯岛，喜剧有了它的名字。"（"sunt qui velint Epicharmum in Co insula exulantem primum hoc carmen frequentasse, et sic a Coo comediam dici."）[1]仍有可能的是诗人出生在科斯岛，童年时代被带到西西里，也就是第欧根尼的说法；但是考虑到这一说法并未辨析是非，所以这个问题上的分歧至少还是存在的；至于第欧根尼所引述的论文，则必须认定为伪造的。苏达辞书所提到的理论——即他的故乡是萨摩斯——则可能是为了将他与更早的毕达哥拉斯拉上关系，或者是为了解释诗人（以及其他萨摩斯人）为何会与卡德摩斯发生关系。

　　但是另一种传统说法一开始就认定厄庇卡耳摩斯为西西里人。苏达辞书提到的另一种说法认为他的出生地为西西里城市克拉斯托斯；但苏达辞书的这种说法可能来自尼安得斯（Neanthes）的《论名人》（On famous men）。（尼安得斯生活在帕加马的阿塔罗斯一世［Attalus I of Pergamum］统治时期，即公元前241—前197年）。因为尼安得斯同时将克拉斯托斯也当成了著名交际花莱依思（Lais）的出生地，而众所周知（据Polemo ap. Athen. xiii.

1　Kaibel, *C. G. F.* i. 58, 171. Grysar, *de Doriensium comoedia* (Cologne, 1828) 一书以此为基础建构了一整套完美的理论，说厄庇卡耳摩斯是在公元前520年左右因受到毕达哥拉斯迫害而被驱逐，但又于公元前494年与卡德摩斯一道返回西西里。

588 c）这人实乃出生于西卡拉（Hykkara），所以这种说法可以忽略。[1] 苏达辞书还有一种说法，认为厄庇卡耳摩斯是叙拉库斯人；而他也有可能被麦加拉人认作同乡。唯一可以肯定的就是，我们无法说出他出生于何地。

苏达辞书的某些资料来源毫无意义，这从它把厄庇卡耳摩斯说成是提蒂洛斯或契马洛斯的儿子就足以说明问题——明显属于捏造的还有（也是苏达辞书中记述的）：菲律尼库斯是米尼拉斯（Minyras）或科罗克勒斯（Chorocles）的儿子，阿里翁是塞克勒斯（Cycleus）的儿子。在苏达辞书中，他的母亲名叫西奇斯。这个名字又被一些人改成了塞奇斯（Sekis），可能来源于有人根据 fr. 125 (Kaibel)做的一个错误的推论；[2] 维尔克又将它改成了西琴尼斯（Sikinnis），这是一种羊人舞蹈，而这个名字至少和提蒂洛斯或契马洛斯一样适合于用作厄庇卡耳摩斯父母的名字。唯一可以肯定的也仍然是我们无法说出诗人的父母是谁，面对早期文法学家我们只能自愧弗如。[3]

至于诗人与希耶罗的关系，除了一两个逸闻之外我们也毫无所知。伊阿姆布利库斯说厄庇卡耳摩斯是个哲学家，因为慑于希耶罗的暴君品性，遂将自己的哲学思想罩上了一层娱乐的面纱，这个说法不太可能是真的；因为虽然有一次诗人在希耶罗的妻子面前说话失礼而惹上了麻烦（Plut. *Apophth. Reg.*, p. 175 c），另一个故事却证明他可以给自己很大的自由——也就是普鲁塔克所谓"讨人喜欢的人和朋友，两者有何区别"（*Quomodo quis adulatorem distinguat ab amico*, p. 68 a）："希耶罗处死了自己多年的同伴，几天后他邀请厄庇卡耳摩斯共进晚餐，厄庇卡耳摩斯说：'你为何不在屠杀你朋友的那天邀请我呢？'"伊良（*Var. Hist.* ii. 34）记述了另一件逸闻："他

1 Steph. Byz., p. 382. I. 3. 普鲁塔克（*Symp. Quaest.* I. X. 2）指摘尼安得斯靠不住，而波勒墨·伯里戈忒斯（Polemo Periegetes）写了一部著作叫《反对尼安得斯》（*Opposition to Neanthes*, Athen. xiii. 602 f）。

2 阿里斯托芬的《和平》行185的古代注疏（解释特律盖奥斯重复三遍的台词"最下流的恶棍"）："此处典出自厄庇卡耳摩斯的《斯基戎》（*Sciron*）。"（引文见下文，页268，该处凯伊培尔使用的是这个词的多里斯形式"Sakis"。

3 *Phot. Biblioth.*, p. 147 a (Bekker) 称（在公元2世纪后期、海帕伊斯提翁的儿子托勒密之后）厄庇卡耳摩斯是阿基琉斯的后裔，珀琉斯（Peleus）的儿子。

们说在厄庇卡耳摩斯晚年，他与年龄相仿的人聚会。在场的人一个一个地轮流开言，第一个说'我再活五年就足够了'，另一个人说'我只要三年'，第三个人说'我要四年'。厄庇卡耳摩斯让他们都站起来，说：'朋友，为什么你们还为这几天争吵？我们这些人都日暮西山了，谁也改变不了命运的安排。我们这儿所有人都到了应该赶快走的时候了，也好让我们免受因为年纪大而带来的麻烦。'"我们还知道，他嘲笑埃斯库罗斯偏爱使用某一个单词[1]；我们也许会懊悔我们只能隔着时空想象希耶罗统治时期群星璀璨的文学界，在那里，埃斯库罗斯、品达、西蒙尼得斯和巴库里得斯轮番闪耀，还有他们作品的演出供人们娱乐。[2]这或许大部分都是（仿洛伦兹［Lorenz］之例，页92及以下诸页）拜西西里人——尤其是叙拉库斯人——对社会和知识界的习性的影响所赐，他们的影响先是施于厄庇卡耳摩斯，然后又扩展到整个希腊喜剧。人们常说西西里人生来就聪明，这种说法可能真有几分属实。柏拉图（*Gorgias* 493 a）曾说"有个能干的家伙，他是个西西里人，也许是个意大利人"，西塞罗（*II Verr.* iv, §95）也写道"西西里人从来没有如此不幸过，以至于他们都找不到合适的词语来表达"（"numquam tam male est Siculis, quin aliquid facete et commode decant"）；无论在盖隆和希耶罗当政的繁荣时期，还是在狄奥尼西奥斯和韦雷斯（Verres）统治下，他们很可能一直都机智聪明、妙趣横生。西西里文艺的兴盛出现在希耶罗之后的那一代人；但是将某些充满机巧的语言艺术归功于厄庇卡耳摩斯，则表明这种机敏的形式在他那个时代以及后世都是受人赞赏的。但是当洛伦兹等人将厄庇卡耳摩斯能够写出大段的"贯口"——里边除了鱼和其他食物的名称之外什么也没有——归因于叙拉库斯人众所周知的奢侈[3]的影响，很自然地就要

239

1　Schol. Aesch. *Eum.* 626.

2　除了伟大的抒情诗人庆祝胜利的颂歌之外，我们还知道埃斯库罗斯的《埃特纳》（*Aetnaeae*）是献给希耶罗新建立的城市埃特纳的，《波斯人》在叙拉库斯再次上演过（*Vit. Aesch.*; Schol. Ar. *Ran.* 1028）。

3　见 Plat. *Rep.* iii. 404 and *Gorg.* 518 b; Hor. *Od.* III. i. 18; Strabo VI. Ii. 41; Schol. Ar. *Knights*, 1091; Athen. iii. 112d; vii. 282 a, 352 f; xii. 518 c; xiv. 655 f, 661 e, f。

问这类东西是否不属于各地的通俗喜剧，并且也更不可能（如果它们是外来的）来自伯罗奔尼撒的拟剧式表演（西西里和雅典的喜剧中的某些特点就源于它）。阿忒那奥斯列举过西西里流行的各种舞蹈（大半属于拟剧性质）；它们无疑也对喜剧做过贡献，但是这些贡献具体有哪些，能够指证者寥寥无几。[1]我们只需从这些证据中知道，叙拉库斯为喜剧的繁荣所做的贡献，是为喜剧诗人提供了必不可少的氛围。如果有人要问为什么西西里没有政治喜剧，我们将毫不犹豫地以希耶罗的个人脾性以及独裁体制下的生命危险作为解释。[2]简单的原因似乎就是，孕育了西西里喜剧的各种早期表演形式都与政治无关，政治喜剧是雅典所独有的奢侈品，在艺术的发展过程中并不占据主流地位。

第二节　伪托厄庇卡耳摩斯的作品

§1. 托名厄庇卡耳摩斯的作品残篇已经集齐了，由此而产生的问题也在凯伊培尔编辑的残篇作品集当中得到了讨论。[3]除了第欧根尼对厄庇卡耳摩斯的评论"在此他撰写了物理学、格言和医学方面的论文"（第欧根尼在其中发现的离合诗已经证明这种说法没有根据），主要证据（除了残篇之外）都在阿忒那奥斯的《智者之宴》（xiv. 648 d）当中："创作归在厄庇卡耳摩斯名下的诗歌的那些人是知道赫迈纳（hemina）[4]的，证据是题为《喀戎》（Chiron）的作品中有以下字句：'喝两倍即二赫迈纳的热水。'"这些托名厄庇卡耳摩斯的作品的作者是一些著名人物，包括双管竖笛演奏者克里索戈努斯——亚里士多塞诺斯在《民法》（Politikoi Nomoi）第八卷中说，他是《国家篇》（Politeia）的作者。菲罗克鲁斯（Philochorus）在他的关于《预言书》（Prophecy）的著作中称阿克西奥庇斯图斯（Axiopistus，不管他是洛克

1　Athen. xiv. 629 e, f. 亦见Pollux iv. 103；见上文，页138、165。而阿尔忒弥斯－奇托尼亚舞蹈，则是阿忒那奥斯首次提到并认定为叙拉库斯所独有，见下文（页268）。

2　关于与厄庇卡耳摩斯有关的带有政治性的问题，见下文，页271。

3　pp. 133 ff.

4　古代重量单位，有人认为相当于半品脱。——译者

里人还是西夕温人）写了《正典》（*Canon*）和《格言》（*Maxims*）。阿波罗多鲁斯也这样说过。"［附录］

　　克里索戈努斯在公元前5世纪末叶很有名；[1] 虽然到了公元前4世纪后半叶亚里士多塞诺斯就知道《国家篇》是伪托的，继而雅典的阿波罗多鲁斯在公元前2世纪也知道了这一点，但是公元2世纪亚历山大里亚的革利免却显然仍在引用。该诗中的10行诗句便由此保留了下来。[2]

　　凯伊培尔推测《喀戎》中含有医嘱，由半人马喀戎说出，因为在神话中，喀戎熟知医术；上引的诗行中的内容就与此相符。无法确认罗马作家[3]认为属于厄庇卡耳摩斯的开列给人或动物的各种处方是不是出自这首诗，但这至少是有可能的。[4] 苏塞米尔（Susemihl）则认为这种可能性较大[5]，如果"厄庇卡耳摩斯"[6] 的《烹饪器具》（*Opsopoea*）实际上就是《喀戎》（或曰《喀戎》一诗中的一部分）那么在阿勒克西斯 fr. 135 (K) 中或许就提到了这一点。根据菲罗克鲁斯在他的《论预言》（*On Prophecy*）中提及《正典》这一事实，以及德尔图良（Tertullian）[7] "余下的，厄庇卡耳摩斯和雅典的菲

1　Athen. xii. 535 d.

2　Fr. 255–257 (Kaibel).

3　Colum. VIII. iii. 6; Pliny, *N. H.* xx. 89 and 94. 科鲁迈拉（Clumella, 1. i. 8）可能指的就是这类（兽用）处方，他写道：Siculi quoque non mediocri cura negotium istud (sc. res rusticas) prosecuti sunt, Hiero et Epicharmus discipulus, Philometor et Attalus.（西西里人在活动方面写了不少有价值的东西，农业方面：希耶罗和厄庇卡耳摩斯以及他们的门徒菲洛墨托和阿塔鲁斯。）这个文本可能是错的；具有农业意识的希耶罗要晚于厄庇卡耳摩斯的赞助人的时代，而 "Epicharmus discipulus"（"厄庇卡耳摩斯的门徒"）几乎不可能是正确的。见 Statius, *Silv.* v. iii, 1. 150, quantumque pios ditavit agrestes / Ascraeus Siculusque senex.（"他使虔诚的农民/阿斯克拉人和西西里老人富足了多少"）Censorinus, *De die natali*, vii. 5也谈到了厄庇卡耳摩斯关于（人类的）妊娠期的观点。我们无从论定《喀戎》是否论述过这一点；凯伊培尔认为它指的是题为《论自然》的一首诗。

4　Pascal, *Riv. di filol.* (1919), p. 62收集了罗马时代与喀戎的名字有关的兽医学著述的相关资料，题为 *Mulomedicina Chironis* 者也被归入此类著述；亦见 Veget. *Praef.* 3。在公元2世纪，有一部40卷的诗体医学著作是马塞鲁斯·西得忒斯（Marcellus Sidites）写的，*Anth. Pal.* VII. clviii, ll. 8, 9说到了他。

5　*Philologus*, liii. 565；见 Kaibel on fr. 290。

6　Antiatt. Bekk. 99. I.

7　*De anima* 46.

罗克勒斯，希望成为所有先知中最了不起的人"（"ceterum Epicharmus etiam summum apicem inter divinationes somniis extulit cum Philochoro Atheniensi"）的这一说法，凯伊培尔自然就推断出，占卜术很可能是该诗的主题之一。

§2. 如何表现自然，在托名厄庇卡耳摩斯的诗歌中是一个更加困难的问题。凯伊培尔[1]认为，曾有过一首归入厄庇卡耳摩斯名下的诗《论自然》，其年代必须早到欧里庇得斯能够读到它。简单地说，这个观点就是，在厄庇卡耳摩斯作品中发现的诗行与瓦罗所引恩尼乌斯（Ennius）的诗行类似，而且学者认为极有可能与恩尼乌斯的作品《厄庇卡耳摩斯》也相似。这看上去就更有可能是恩尼乌斯模仿了厄庇卡耳摩斯的相关诗歌（如他的《赫迪法哥提卡》[Hedyphagetica]和《优梅鲁斯》[Euhemerus]那样），而不是搜集了他的剧本中的科学材料，尤其是属于剧作的哲学性片段的口气充满反讽色彩，显得与某些引自厄庇卡耳摩斯（而且按照凯伊培尔的观点，应该就是《论自然》这首诗）的哲学性诗行的严肃性大异其趣。

凯伊培尔的观点也不完全可信。固然，在所引欧里庇得斯的两个片段中，一个来自他最后的剧作之一《酒神的伴侣》（行275—277），另一个片段的出处也许是晚期的一个不知名的剧作（fr. 941, Nauck, ed. 2）；所以很难假设一首伪托在厄庇卡耳摩斯名下的重要诗作在其死后不久就为欧里庇得斯所熟知。而我们可以假设恩尼乌斯把整首诗做了调整，使它与厄庇卡耳摩斯的风格相融合并使它成了后来的伪作，而恩尼乌斯的诗作（如果确有根据的话）与欧里庇得斯的作品相似则应归因于恩尼乌斯本人（他当然知道欧里庇得斯，就好像他知道厄庇卡耳摩斯一样）或假冒者对欧里庇得斯的追忆。但事实上与欧里庇得斯的相似性并不令人信服；若是没有相似性，关于5世纪伪托的讨论根本就不能存在。相关片段如下：

（1）欧里庇得斯 fr. 941 (Naruck)：你看高高的远方那是无边的

1　*C. G. F.*, pp. 134-135.

苍穹，大地就在它柔软的怀抱里。称它宙斯，视它为神。

见瓦罗《论拉丁语》（*De ling. Lat.* v. 65）：相同的神，天空和大地，就是朱庇特和朱诺；正如恩尼乌斯所说，

> 我有朱庇特神：有如希腊人
>
> 这样称呼苍穹。他是风和云，随后又是雨，
>
> 雨使天气变冷，再使空气变薄。
>
> 是的，这些事物都是朱庇特，
>
> 也就是那使人类和动物得以存在的神。
>
> （idem hi dei caelum et terra Iupiter et Iuno, quod ut ait Ennius,
>
> Istic est is Iupiter Quem dico, Que Graeci vocant
>
> aerem, qui ventus est et nubes, imber postea,
>
> atque ex imbre frigus, ventis post fit aer denuo.
>
> haece propter Iupiter sunt ista quae dico tibi,
>
> quando mortalis atque urbes beluasque omnes iuvat.）

两段文字的共同点在于都将天空当作宙斯或朱庇特，而这种信条并非厄庇卡耳摩斯所独有（恩尼乌斯也可以从欧里庇得斯那里接受这种观念）。

（2）欧里庇得斯，《酒神的伴侣》行275：女神得墨忒耳，即地母——随便你叫她哪个名字——她用固体粮食养育凡人。[1]

见瓦罗《论拉丁语》（v. 64）：奥普斯即大地，因为所有的"奥普斯"都生活在这里，离开

> 则无以生存，所以奥普斯也被称作母亲，因为大地就是母亲。

正是她

> 生下了地上的所有物种，又让它们生生不息

[1]　此处译文引自罗念生译：《欧里庇得斯悲剧六种》，上海人民出版社，2004年，第363页。——译者

并赠予食物。

（Terra Ops, quod hic omne opus et hac opus ad vivendum, et
ideo dicitur Ops mater quod Terra mater. Haec enim

terris gentis omnis peperit, et resumit denuo

quae dat cibaria.）

但是这几段的要点显然各不相同。唯一共同之处是大地给人类提供食物；而这一点不必征引厄庇卡耳摩斯。

我们还可以认为：由于这些片段都是瓦罗从恩尼乌斯的著述中转引的，所以它们事实上并不能证明系来自《厄庇卡耳摩斯》一诗（虽然同一本书的第五十九章和第六十四章认定这些段落都属于这首诗，但这些段落与欧里庇得斯的作品并无相同之处）；恩尼乌斯的诗歌中使用这个音步的不止《厄庇卡耳摩斯》这一首；其所引片段很可能出自恩尼乌斯仿照欧里庇得斯创作的悲剧作品。

243　　暂且把凯伊培尔的理论搁置一边，也许可以这样认为[1]，如果确实存在一首伪托厄庇卡耳摩斯名下而又为恩尼乌斯所用过的生理学诗歌[2]，那也是公元前5世纪很晚，或干脆是公元前4世纪的事情，由对欧里庇得斯——或至少对欧里庇得斯所接受的科学理论的首倡者——相当熟悉的人伪造的。这应该也同样适用于凯伊培尔所引用的第三组片段：

欧里庇得斯，《乞援人》行531：那么现在就让死尸隐藏到地里去，从那里出来到阳光下的各部分都回去到那里，呼吸到空气

[1] Susemihl, *Philolog.* Iiii. 564 ff. 也持几乎相同的观点，但我在写完这段文字之前未曾见到过。

[2] 如果确有这样一首诗存在，那么它到底是否（如维拉莫维茨所想的那样）与克里索戈努斯所伪造的《国家篇》（*Politeia*）完全一致，谁也无法下定论，因为缺乏凭据。仅仅根据革利免引自《国家篇》中的三五行字句（frs. 255–257）就得出结论，这是很危险的。

里，身体到土地里去。[1]

　　厄庇卡耳摩斯，fr. 234：有汇聚，有分离，死也无非是回到所来之处，大地的归大地，呼吸的归上空。这有什么难的？丝毫也没有。[2]

两个作者所遵循的显然是阿那克萨戈拉（Anaxagoras）的同一思想，因而不必认为二人是从对方获得这种观念的。之所以认定它是公元前4世纪的伪作，依据也就在于科尔特的fr. 614中米南德所提到的"厄庇卡耳摩斯"——"厄庇卡耳摩斯说诸神就是风、水、大地、太阳、火、星星"——这个信条也被威特鲁维乌斯（Vitruvius, viii, Praef. I）归入厄庇卡耳摩斯名下，瓦罗在《论农事》（de Re rustica i. 4）中认为是恩尼乌斯的主张，当然它也并非完全没有可能来自厄庇卡耳摩斯的喜剧中的某个片段。

　　事实上，为什么会出现一首独立的生理学诗歌，其理由一点也不充分。学者们认定属于这首想象中的诗歌的大部分——如果不是全部——残篇，都不是不可能被认为出现在喜剧当中的。凯伊培尔强调的fr. 25——"要保持清醒，勿忘质疑。这都是心灵的力量之所在"——就不仅适合于《论自然》这首诗，也适合喜剧。而被许多作者引用的"心灵看，心灵听，余者皆聋瞽"（fr. 249）[3]，很有可能是真的。我们知道，厄庇卡耳摩斯曾与色诺芬尼有过某些争论，而这句话有可能是说话者对色诺芬尼所言"他的一切在看，他的一切在知，他的一切在听"（fr. 24 D-K）的回应。（厄庇卡耳摩斯对色诺芬尼的熟悉程度或许可以从fr. 173中看出来：亚里士多德《形而上学》的第三卷[4]1010ª5也提到厄庇卡耳摩斯说过不利于色诺芬尼的话［fr. 252 Kaibel］，阿芙洛狄西娅的亚历山大［Alexander of Aphrodisias］页670.1将

244

1　译文引自周作人译：《欧里庇得斯悲剧集》（下），中国对外翻译出版公司，2003年。——译者
2　［伪托的厄庇卡耳摩斯仿照欧里庇得斯的明确例证是fr. 297 Kaibel, 46 Diels-Kranz, 266 Olivieri。］
3　在历史上，不断有作者对这个句子加以引用，相关的论述见Gerhard, Cercidea (Wiener Stud. xxxvii [1919], 6–14)。
4　中文版（商务印书馆和中国人民大学出版社版）皆为第四篇。——译者

其解释为："喜剧诗人厄庇卡耳摩斯说了一些诋毁和蔑视色诺芬的话，他用污言秽语嘲笑色诺芬是个不学无术、一无所知的人。"）奈斯特尔（Nestle）[1]大大扩充了欧里庇得斯和厄庇卡耳摩斯之间的共同之处，并将几乎所有的残篇都归在真实的厄庇卡耳摩斯名下。我们的确可以怀疑欧里庇得斯能否在这么多的片段中模仿厄庇卡耳摩斯的作品，甚至他能否记得厄庇卡耳摩斯这么多的作品也大可怀疑；这些观点大都属于公元前5世纪常见的内容，分别出现在两个作家的笔下是正常的；但奈斯特尔拒绝简单的循环论证，这显然是正确的[2]，我们还可以说，凯伊培尔关于欧里庇得斯不曾引用过喜剧作品的说法本身就是微不足道的；预先就硬性规定不可能在厄庇卡耳摩斯的喜剧中找到适合这个或那个段落的位置，这在事实上是做不到的，厄庇卡耳摩斯显然相当熟悉同时代哲学家的思想。[3]（奈斯特尔发现，某些短篇残篇与赫拉克利特的残篇密切对应；长篇残篇下文再行讨论。）当我们看到，恩尼乌斯从别的作者处借到了他所想要的东西（借自厄庇卡耳摩斯本人的——或许是在《编年史》[Annals] fr. 12中的——fr. 172），从而知道（实际上也许就是如此）《厄庇卡耳摩斯》的故事背景是梦中到访冥府——这至少不太可能是那首假定的生理学诗歌的故事背景——凯伊培尔关于恩尼乌斯最有可能整首复制了冠厄庇卡耳摩斯之名而行世的诗的说法，就站不住脚了。

245 　　总之，想象中的诗歌的存在[4]似乎是一个不必要的前提。厄庇卡耳摩斯的作品与欧里庇得斯作品的相似性，以及第欧根尼记录的所有这些（伪造的）作品，都是在不知道这首诗歌的情况下得出的。现存的《国家篇》残篇多少向我们证明，诗中的确包含某些"生理学"内容，《正典》中也有同样的情况；而"医药"一词如何解释，这个问题已经讨论过了。

1 *Philologus*, Suppl. Bd. viii. 601 ff.

2 关于这一点，亦见Rohde, *Psyche*, ii[2]. 258。

3 [但是应该提醒读者注意的是，在被归入具体剧作的残篇中，没有一篇带有类似于此处这些引文那样语句完整的单行或双行式格言。]

4 在古代，没有任何作品被认为是伪作，挂在克里索戈努斯和阿克西奥庇斯图斯名下的三首诗除外，无疑，是阿波罗多鲁斯认定它们为赝品。

§3. 至于第欧根尼的"格言"以及阿克西奥庇斯图斯在公元前4世纪假冒厄庇卡耳摩斯之名写作的《格言》一书，考虑到当时的喜剧中出现了许多言简意赅的格言，那么这种假冒行为也就可以说是事出有因。[1] 第欧根尼·拉尔修（iii. 12）所引用的残篇[2]——连同凯伊培尔尚不知晓的残篇[3]——可能来自一些类似的格言集子的引言，或可能来自阿克西奥庇斯图斯自己的著作的抄本：

> 这里有许多各种类型的要素，既可用于朋友，也可用于敌对者；可以在集会中使用，也可以分别针对穷人、富人、异邦人、易怒者、醉汉、庸人或者其他难对付的人。对付这些人，这里有锋利的言辞；但这里也有智慧的格言，如果有人愿意听从，他会变得更加睿智，并在各个方面都表现得更好。不必说太多，只说一件事，只要适用于这些格言中的某一条所对应的问题就行了。他们说，我虽然很聪明，但我还是饶舌了，无法让格言更加简短。听到这种话，我写了这篇指南，人们可以这样来看："厄庇卡耳摩斯是个智者，他话题广泛，语言诙谐，言简意赅保证不拖泥带水。"

克罗奈特（Crönert）[4]考订的最后一行行文稍有不同，而且扩充了紧接其后的一些很零碎的语句，使之更加适合这个语境。他毫不困难地就证明了，现存归入厄庇卡耳摩斯名下的格言也可以很容易地分散到该段落的前几行中所提到的那些主题之下，而且他还推测这里的大部分格言都来自这同一首诗。第欧根尼所引用的残篇（fr. 254）[5]都是同一风格，而且很可能是为导语作结："当我想——想？我完全了解，我的话将会被人记住。有人会把它拿

246

1 ［见页244，注3。（即本书第264页注3。——译者）］

2 在阿尔基穆斯（Alcimus）所提供的诸引文之后，而非其中；见下文，页248。

3 *Hibeh Papyri*, I. i. 莎草纸的年代介乎公元前280—前240年之间；Diels, *Vorsokr.*[3], p. 116; Diels-Kranz, p. 193; Olivieri, p. 108, No. 217; Powell, *Coll. Alex.*, 219。

4 *Hermes*, xlvii. 402 ff.

5 218 Olivieri, 6 Diels-Kranz.

过去，除去目前束缚着它们的音步，给它们覆以高贵的外形，用美丽的言辞修饰它们；他将奋力战斗，让不堪一击的对手显露原形。"这样的作品集没有理由不收录大量真正由厄庇卡耳摩斯创作的格言，虽然我们现在还没有区分真伪的可靠方法，但是克罗奈特倾向于将几乎所有的作品都视为真的，这是没有根据的。[1]

[显然，莎草纸残篇为我们提供了一个可用的格言的选集；其中一部分也许还是厄庇卡耳摩斯的真品——如果他写过格言的话，但是剧作残篇却无法证明他写过格言。蒂尔费尔德（Thierfelder）教授[2]曾经指出，第欧根尼·拉尔修引用的残篇（fr. 254）与莎草纸残篇并不很一致，因为它显然只关心如何胜过对手；莎草纸残篇还展现了普遍上有用的格言。他认为，fr. 254是厄庇卡耳摩斯的某部剧作中类似奥德修斯那样的人物所下的预言，由此可见，同时代人（能够想到的有科拉克斯［Korax］、色诺芬尼、巴门尼德斯）就是这样使用厄庇卡耳摩斯的作品的。这是一个别出心裁的观点。但我们也应该指出，一个对散文精雕细琢的作家，既然要使用厄庇卡耳摩斯的作品，那么他的描写就应该巧妙地与柏拉图相一致，而第欧根尼·拉尔修在从阿尔基穆斯引了四个残篇（见下文）后，又立刻引用了这个残篇："阿尔基穆斯在四本书中记录这种事情，足以说明柏拉图是如何使用厄庇卡耳摩斯的。而'厄庇卡耳摩斯本人并不是不知道自己才学出众'这件事也可以从这些诗行中看出来，在这些诗行中他已经预言了将会有仿效者出现。"（fr. 254）正如蒂尔费尔德所确认的，这个残篇完全有可能正是出自阿尔基穆斯并且涉及柏拉图。[3]]

1 Kanz, *De tetrame ro trochaico* (Darmstadt, 1913)这部诗律研究著述表明，如将托名厄庇卡耳摩斯的剧作中的内容作为一个整体（他考察了69行），相比于确定来自喜剧的116行而言，其中的扬抑格音步比想象中的要少得多，至于不规则的停顿则更少。当然，这个测试所基于的诗行太少，所以没有太大价值。在出自喜剧的116行当中，有44行没有任何非扬抑格音步。

2 *Festschrift Bruno Snell* (1956), pp. 173 ff.

3 见Gigante, *Parola del passato*, viii (1953), 173, n. 1。

第三节　"哲学性"残篇

现在开始讨论由第欧根尼·拉尔修保存下来的与哲学问题有关的四个残篇就很方便了。第欧根尼在这里特意引用了阿尔基穆斯的论述《致阿门塔斯》（To Amyntas）。一般都认为这个阿尔基穆斯就是叫这个名字的西西里修辞学家和历史学家，他是斯提尔波（Stilpo）的门徒[1]，其时代大约为公元前4世纪末叶至前3世纪初叶；他向柏拉图的学生，数学家赫拉克里亚的阿门塔斯（Amyntas of Heracleia）献殷勤（或说与其争辩）。阿尔基穆斯的目的是要表明，柏拉图最具个人特色的若干学说是从厄庇卡耳摩斯得来的——这个结论实际上是完全不可能的，不过也的确有厄庇卡耳摩斯嘲弄过的某些理论，后来经由柏拉图认真思考而得到了进一步的完善。维拉莫维茨断言[2]，这些残篇中必然包含有对于柏拉图已经完成了的关于理式的理论（Theory of Idea）的认识；他还断言，阿尔基穆斯因此而被蒙蔽，将它们当作了厄庇卡耳摩斯的著述——这两种观点是无法接受的。事实上，只要仔细研究就能发现，这些残篇与柏拉图的著述的确完全不同。阿尔基穆斯的引文系出自厄庇卡耳摩斯的喜剧，而不是出自某单独的哲学性诗篇；如果说这种说法还未得到证明，但它至少得到了以下事实的支撑：（1）它们是对话体；（2）有些东西（如戏仿）在它们当中是能辨别出来的；（3）第欧根尼称作者为"喜剧诗人厄庇卡耳摩斯"，而柏拉图《泰阿泰德》[3]的佚名评注者也使用了"取笑"这个取自厄庇卡耳摩斯作品的描述性词组——在阿尔基穆斯所引证的长残篇中，这一点也是得到了充分展示的。

§1. 这里的第一个残篇（fr. 170）所讨论的问题是一个不断变化的事物

248

1　另有一派观点推测他是一个陌生的新柏拉图主义者；两者相比，这个观点看上去更可信，而认为他是新柏拉图主义者的观点的依据只在于新柏拉图主义者试图在一些更早的作者中发现柏拉图的原理。阿忒那奥斯（vii. 322 a; x. 441 a, b）提到阿尔基穆斯是一个历史学家。施瓦茨（Schwartz, R. E. i, col. 1544）拒绝将历史学家阿尔基穆斯与修辞学家阿尔基穆斯认定为同一个人（Diog. L. ii. xi. 114），也就是说不能高估这两种身份重合的可能性。[这又被Giante, Parola del passato, viii (1953), 161质疑，他认为阿尔基穆斯与柏拉图同时代，但比柏拉图年轻。]

2　Gött. Gel. Anz. (1906), p. 622.

3　Berliner Klassikertexte, ii. 47（引用于Diels-Kranz, p. 147）。

如何还能保持其特性。它在第欧根尼的文本中是作为一个残篇出现的[1]，但是迪尔斯将它分成了两个：第一个残篇结束在 1.6，谈论的是诸神的永恒性和"纯概念性事物"的恒常性；第二个残篇强调的是一切具体事物都是变动不居的，亦即随着时间的流逝，任何事物都不再是它自己。迪尔斯认为第一部分属于埃利亚学派的理论，第二部分属于赫拉克利特的理论，然而大部分学者一直都倾向于认为整个残篇都属于赫拉克利特的理论，罗斯塔尼（Rostagni）[2] 又认为残篇的内容是对毕达哥拉斯学说的歪曲。真实的情况可能是（正如此处观点的多样性所表明），它所谈论的内容还不够具体，还无法确切地归入某一个学派。至于第二部分的内容（ll. 7 ff.），所有的哲学和科学学派在事物是不断变化的这一点上，看法都是相似的。无疑，赫拉克利特更加强调这一点，他的许多著作残篇也都是关于这一主题的各种论述；但是正如罗斯塔尼指出，赫拉克利特认为变动和对立面的相互转换是普遍存在、没有例外的，甚至诸神也不例外，同时他又认为存在着一种根本的、永恒的"和谐"（*harmonia*），然而在厄庇卡耳摩斯看来，诸神和"这些事物"（其意义我们随后就会讨论）处于不断变化之外，并不存在任何"和谐"的迹象[3]（考虑到这段文字的残篇性质，我们没有必要强调这一点）。至于阿尔基

249

1　第欧根尼·拉尔修（III. xii）："据阿尔基穆斯在《致阿门塔斯》中说，柏拉图曾大大得益于喜剧诗人厄庇卡耳摩斯，但很多论点只不过是重复而已。有四本书，在第一本中他说道：'柏拉图显然在很多地方重复了厄庇卡耳摩斯。这一点必须得到承认。柏拉图说，感觉到的东西无论在性质上还是数量上都不是固定不变的，而是一直在运动、变化。对从中被移除数目的事物而言，它们的等式、数字和性质、规模都依然存在——这些事物一直处于变化过程中而不会固定不变。但是纯概念性的事物是这样的：从它那里什么也抽不走，什么也不可能加进去——而这就是永恒的事物的性质。现在厄庇卡耳摩斯已经把可感知的事物和纯概念的事物区分开了：fr. 170.'"柏拉图本人在《泰阿泰德》152 d、e 提及厄庇卡耳摩斯的讨论（引文见上文，页235）。

2　*Il verbo di Pitagora*, chs. ii, iii. 见上文，页235。

3　[G. S. Kirk, *Cosmic Fragments of Heraclitus* (1954), pp. 374 f. 也持这种观点。] 罗斯塔尼也试图表明，关于赫拉克利特的书只能在厄庇卡耳摩斯死后不久问世这种看法没有说服力。他依据的假定首先是由策勒（Zeller）提出来的，即赫耳墨多罗斯（Hermodorus）从以弗所被逐出这件事不可能发生在波斯统治崩溃之前——伯内特（Burnet）在《早期希腊哲学》（*Early Greek Philosophy*[3], p. 130）中对这种假设给予了充分的回应，并且提出了进一步假设，即厄庇卡耳摩斯不可能活过公元前470年，且其出生的年份肯定就在此90年前左右。[关于厄庇卡耳摩斯的年表，见上文，页23。如果他活到了公元前430年，那他就没有理由不知道巴门尼德斯和泽诺比厄斯的著作。]

穆斯已经考虑到的"可感知的事物"与"纯概念性事物"之间的差别，此刻已经得到了阐释，它可以（如罗斯塔尼所想的那样）在毕达哥拉斯的数字理论中或（如迪尔斯所期望的那样）在埃利亚学派的表象与实在的对立中被发现：但或许这种差别——与如何认识"可感知的事物"的易变性一样——正是所有学派讨论中的共同主题。在残篇的第一部分（ll. 1-6），首席代言者否认了一些关于天体演化富于想象力的说法，行2肯定了诸神和"这些事物"的永恒性。残篇的文本如下：

> Fr. 170 (Kaibel); 152 (Olivieri); 1-2 (Diels-Kranz)：A. "你们知道，诸神一直就在那儿，从来没有消失过，而这些事物之间也总是类似的，以同样的方式存在。"B. "但是据说'混沌'乃是诸神中的第一位。"A. "怎么可能？作为自无处而来向无处而去者，它是第一个。"B. "这么说，没有什么是第一个出现的了？"A. "没有，都是在宙斯之后出现的，包括我们现在谈论的任何事物，都是后来才出现的，但它们从来就一直存在着。"
>
> A. "如果你在奇数上添加一个卵石（如果你愿意，也可以添加一个偶数）或者从这些奇数中拿走一个，你认为这个数字还会是原来那个吗？"B. "不，我不这么认为。"A. "如果你给一肘长的东西增加一肘，或者从现有的东西中减去一肘，它的长度也不会保持不变吧？"B. "不会。"A. "看人也是同样。一个人长大了，另一个枯萎了，一切都在不断地变化。本性规定要发生变化的事物，即使原地不走也绝不会停滞不动，现在的它总是有些不同于此前的它。你和我之间昨天不同、今天不同、明天不同，而且，按照同样的道理，我们永远不会变成相同的人。"

250

至于这两个难题——"这些事物"的含义以及残篇应不应该分成两部分——两句话就够了。(1) 迪尔斯认为"这些事物"是可感知的事物——此处（自然界的）事物（*die Vorgänge hier* [*in der Natur*]）。但是阿尔基穆

斯的话强烈地表明，它们必须是永恒的或是纯概念性的，而仅有的困难就是此处的反义语助词，它似乎与前一行形成了对比；但这可能是诸神与其他永恒事物之间的对比——这个对比也许是从前一个语境中带过来的；这个语助词在某种程度上也可能是推论性的，"如此等等"。这个对比不可能真的出现在诸神和可感知的事物之间，因为关于后者，残篇中的这行字显然是不真实的，与残篇的第二部分也不协调。[但通过对迪尔斯的重新编辑，克兰茨（Kranz）接受了莱因哈特（Reinhardt）将"这些事物"解释为"神性事物"（几乎就等同于"神性"）的观点，这当然是正确的：将该词（"这些事物"）应用于"纯概念性事物"，正是由阿尔基穆斯做出的。]

（2）迪尔斯认为，某些稿本上充满讹误的标题掩盖了这样一个事实，即有一个独立的残篇（阿尔基穆斯这样指出）是以"如果你添加一个卵石"开头的；这个观点很有启发性，并且可能是正确的。它的确是一个极其突然的转折；但这行字的文本的确很不确定，所以最好还是把拟讨论的问题暂时搁置起来。

碰巧，厄庇卡耳摩斯的这个段落的问题由普鲁塔克[1]和《泰阿泰德》的佚名评注者讲清楚了；他们使我们看到，这个段落为何适合于放入喜剧当中。我们被告知，厄庇卡耳摩斯采用了——实际上是发明了——*auxanomenos logos*，即后来的逻辑学家所谓的"连锁推理的谬误"（fallacy of the sorites），之所以这么称呼，乃是因为以一堆玉米（*sôros*）为例来解释它是最恰当的（若要使一堆玉米不再成为一堆，得有多少玉米粒被拿走？如果少于数字一的玉米粒被拿走，会怎样？如此等等）。厄庇卡耳摩斯把这种方法应用到人格上。需要发生多少变化才能使得一个人变成另一个不同的

1 Plut. *de sera num. vind.*, p. 559 b. 见 *de comm. notit.*, p. 1083 a。在这最后的引文段落之后，有几行普鲁塔克的语言与厄庇卡耳摩斯的很相似。将"连锁推理的谬误"专门应用于人类存在，见 Plut. *de tranq. Anim.*, p. 473 d。普鲁塔克也说（*Vit. Thes.* xxiii）哲学家习惯于用忒修斯的船来解释逻各斯（*logos*）——用那么多的新木板来修船，以至于修好的已经不是原来那条船了。"厄庇卡耳摩斯的主张"（Suda, s. v.）也许应该是"连锁推理的谬误"的另一种叫法。柏拉图的《泰阿泰德》（见上文，页234）以及他的评注者都明确认为这出自厄庇卡耳摩斯的喜剧，而不是一部哲学性诗。

人？他显然认为，一个昨天借了钱的债务人今天就不再欠钱了，因为他已经是一个与昨天不同的人了；一个你昨天邀请来吃午饭的人，当他今天到来时，你也可以将其拒诸门外，"因为他已经是另一个人"；而《泰阿泰德》的评注者讲述了以下这个故事——一个人拒绝支付已经说好的定金，理由是他已经是另一个人了；前来收钱的人开始揍他，催他交钱，但他反驳说，打他的人已经不是那个有权向他要钱的人了。显然，这里有相当丰富的喜剧素材。一个江湖哲学家，玩弄语言游戏，为自己捉弄邻居的恶行找借口——这个人物很像阿里斯托芬的《云》中的苏格拉底，更像是苏格拉底理解的斯特瑞普西阿得斯这个人物；之前已讨论过，这种角色类型从旧式的伯罗奔尼撒插科打诨式表演一直流传下来，它为阿提卡喜剧和叙拉库斯喜剧贡献了很多，一直延续到中期喜剧——哲学家常常就是以这种外形出现在中期喜剧舞台上。[1]

还应该提到，有些学者[2]试图证明这个残篇是智者派伪造的，这个问题也被科尔特解决了[3]，他指出，这个活泼而充满戏剧性的对话与后来的造假者伪造的格言在语气上是完全不一样的。

§2. 阿尔基穆斯认为，他引用的第二个残篇（fr. 171 Kaibel, 153 Olivieri, 3 Diels-Kranz）是柏拉图关于理式和善的理式（Idea of Good）[4]的理论的先声。首席代言人的确把"善"说成了"事物自身"；但不是柏拉图意义上的"自在的理式"，而仅仅是在某物可以与知道何者为"善"的人相区别这个意义上，正如任何艺术都可以同那个门类的艺术家相区别一样。

252

> A. "竖笛演奏是一件事物吗？" B. "当然。" A. "那么竖笛演奏是一个人吗？" B. "当然不是。" A. "来，让我看看。竖笛演奏者是什么？在你看来他是什么？是不是一个人？" B. "当然。" A. "那

1 另一个辞格 *epoikodomêsis* 据说是由厄庇卡耳摩斯发明的（Aristot. *Rhet.* i. 1365ª10; *De Gen. An.* i. 724ª29）。fr. 148 (Kaibel) 对它做了解释。见下文，页274。

2 例如：Schwartz, in *R. E.* i, col. 1543。

3 Bursian's *Jahresber.* (1911), pp. 230 ff.

4 第欧根尼·拉尔修（loc. cit.）："因此（柏拉图）也认为，理式和例证一样，也是嵌入本质的，而且其他任何事物也同它们一样，是它们的复制品。所以厄庇卡耳摩斯关于善和理式是这样说的。"

么你不认为善也跟这种情况一样吗？善就其本身而言是一件事物。任何知道它、熟悉它的人就已经是善的。如同吹笛子的是个笛子演奏者，或跳舞的是个舞者，或编织的就是一个织工，或任何诸如此类你想到的，他自己不能是艺术而是艺术家。"

此处没有普鲁塔克引导我们去认识厄庇卡耳摩斯的观点：这里的观点与柏拉图《大希庇亚篇》中的某些段落（例如：287 c），可以说没有什么不同，而迪尔斯认为，虽然就其语言而言这个残篇无可怀疑，但从内容和问答体形式看，它可能出自公元前4世纪作家的笔下；他觉得这是狄奥尼西奥斯在重演厄庇卡耳摩斯喜剧时为了抬高柏拉图而塞进剧中的经过审改的段落（狄奥尼西奥斯对厄庇卡耳摩斯怀有浓厚的兴趣，苏达辞书说他曾以厄庇卡耳摩斯的诗歌为题材从事写作）。如果这个对话与苏格拉底的口吻很相像，那就绝对不是厄庇卡耳摩斯写不出来的：至于与柏拉图《申辩篇》27 b 的相似之处——也就是迪尔斯认为伪造者惦记过的地方——的确是一个非常表面化的现象，只要认真考察，就会发现，这表面上相似的两个段落中的观点并不相同。似乎没有足够的理由判定这个残篇是伪造的，而如果这个或任何其他的残篇是在柏拉图的著作出版后伪造的，那就几乎不可能把它加到只比柏拉图年轻几岁，而且对当时的文学如此精通的作家身上——大概阿尔基穆斯和阿门塔斯两个人都是如此。假定残篇中的内容对"知识产生美德"这一理论做了某些微妙的嘲弄的观点倒是很有意思；但是将这个话题的讨论追溯到厄庇卡耳摩斯的时代可能是一个时代错误，因为我们必须正视对当时的语境一无所知的现状。

[前面的那句话指出了接受这个残篇是厄庇卡耳摩斯的作品的困难之一：它当然暗示了美德是一个知识问题，而且这是苏格拉底的理论，当欧里庇得斯在公元前431年创作《美狄亚》时，它似乎还是一个崭新的理论。[1] 我

1 见 B. Snell, *Philologus*, xcvii (1948), 125。

们也不清楚"善就其自身而言是一件事物"这句话在柏拉图（或至少苏格拉底）之前有没有可能出现：在巴门尼德斯的著作中[1]，"就其本身而言"仍旧是"自动地、独自地"的意思，而将中性形容词和定冠词用在精神结构成分上似乎是从公元前5世纪后半叶的希波克拉底才开始的；[2]它来自医生的使用方法，而不是来自赫拉克利特中的"智者"判然有别的用法——"善自身"就是从他的这种用法中形成的。如果"就其本身而言的善"是苏格拉底式的（它的确有可能就是），它也就属于他给伦理学下定义的时期，不太可能早于公元前430年。我们掌握的残篇中的旧约法与柏拉图的早期对话在形式上相同："笛子吹奏"的例子完全可以证明这一点，其他部分可有可无，剩下的则都包括在一个"诸如此类，恕不一一"（*etcetera*）当中。邓尼斯顿（Denniston）[3]已经指出，"当然"一词（在希腊语中一个副词有两个词缀）只在柏拉图的著述和阿里斯托芬的《财神》中作为反驳来使用（在该剧中阿里斯托芬对柏拉图进行戏仿）。

　　因而这个残篇似乎出自公元前4世纪的喜剧；它不是阿尔基穆斯的伪造，因为表达的不是他的观点。因此阿尔基穆斯似乎也不能将厄庇卡耳摩斯与后来的多里斯喜剧加以区分，他的两段引文都应该根据其自身的是非曲直加以研究。]

　　§3. 另外两个残篇也被阿尔基穆斯所引用，因为他认为它们与柏拉图关于动物生命与直觉的理论相同[4]：

1　Diels-Kranz., fr. B 8, 58.

2　见我的 *Greek Art and Literature 730−530 B. C.*, p. 88。

3　*Greek Particles* (1954), 478.

4　第欧根尼·拉尔修（loc. cit.）："柏拉图在谈到他如何看待我们对理式的接受时说，如果有记忆，那么理式就在事物本身，因为记忆是属于稳定和持久不变的那类事物的。除了理式之外，什么也不会留下。他说，如果不触及这个想法，有生命的东西能保留下来吗，能够支配作为天赋之物的心灵去达到这一目的吗？而现在它们记得它们出生与成长时的形象，这表明所有的动物与生俱来有能力感知形象。因此它们对它们的品类的知觉也是相似的，那么厄庇卡耳摩斯又能怎样认为呢？"（随后是两个残篇）。阿尔基穆斯觉得厄庇卡耳摩斯预言了柏拉图《巴门尼德篇》129的内容；当然他不是真的这么做。第一段可能为 Ennius, *Annals*, i, fr. 12 (Vahlen) 所模仿：

（转下页注）

254

Frs. 172-173 (Kaibel); 154 (Olivieri); 3-4 (Diels-Kranz)："欧迈俄斯［Eumaius］，理智不是唯人类才拥有的东西，一切生命皆有思维能力。如果你想做出明确的区分，那就以母鸡的繁殖为例，它不是通过产仔而是以产卵的方式赋予幼仔以灵魂。仅凭这种智慧的天性就知道她如何拥有它。因为她无师自通"；此外，"难怪我们要说，相互取悦，感觉最美。因为狗在狗看起来最美，牛看牛最美，驴看驴，甚至猪看猪，都是最美的"。

这两个残篇声称动物也有理性或直觉，有同类之间的相互吸引——这两种观点都不需要任何高深的哲学思想的支撑；第二个残篇似乎让人想到色诺芬尼 fr. 15，其中有人提到如果公牛、狮子和马会画画或者雕刻，那么它们一定会依照它们的形象创造诸神。

这两个残篇的戏仿风格相当突出，第一个残篇中提到了欧迈俄斯［Eumaeus］，这自然使人联想到该残篇（或两个残篇）可能系出自《遇难的奥德修斯》。人们显然也就会理所当然地认为两个残篇非常适合于充当厄庇卡耳摩斯剧作中的一段对话，而说话者也可能就是某个江湖术士类的人物；另外两个残篇中的人物则更有可能属于这一类。［由于绝难认可第二个残篇属于厄庇卡耳摩斯，所以就使人对另外三个残篇产生了怀疑。最后的两个残篇（172—173）使用了"大自然的运动规则"（*physis*）[1]，这令人生疑，而且风格

（接上页注）

> 满身是羽毛的物种能下蛋，
> 而人不会；之后在神的旨意下
> 小鸡仔们出生了。

（Ova parire solet genus pinnis condecoratum,
non animam; et post inde venit divinitus pullis
ipsa anima.）

1 ［Heinimann, *Nomos and Physis* (Basle, 1945), 102 f. 认为，172 用 *physis* 指称大自然是不可能在厄庇卡耳摩斯作品中出现的，但是柯克（op. cit., p. 395）对品达将 *phya* 用作"自然"或"天赋"的情况做了比较；他还注意到与赫拉克利特 fr. 32 和 fr. 78 在文字上的一致。最后一行中的小品词证明了第二个残篇是西西里的（Denniston, *Greek Particles*, p. 289）。］

显得直截了当又喋喋不休，所以人们不愿意将之归在厄庇卡耳摩斯名下。第一个残篇本身无懈可击，所以应该被接受，而不管它的两个坏同伙——因为前边我们将*auxanomenos logos*（连锁推理的谬误）归在厄庇卡耳摩斯名下，而将与之类似的东西归入了埃利亚学派的观点。]

第四节　剧作与残篇

在总体描述厄庇卡耳摩斯的喜剧创作之前，应该对现存的残篇做一通览。

§1. 相当多数的剧作显然都是神话题材的滑稽作品，奥德修斯和赫拉克勒斯显然是两个最受欢迎的主角；诡诈和暴力（后者还掺杂了贪婪品性）是这种简单类型的喜剧再自然不过的主题。

[《被遗弃的奥德修斯》（*Odysseus Automolos*），现在必须结合史料重新考虑——发表在《奥克西林库斯古卷》（vol. xxv）上的莎草纸评论[1]将已经知道的莎草纸残篇（99 Kaibel, 50 Olivieri）和另一个保留在引文中的残篇（100 Kaibel, 51 Olivieri）联系起来了。[2]到目前为止，人们一直认为奥德修斯在剧中都是打扮成乞丐进入特洛伊的，《奥德赛》卷四，行242—258也是这么描述的；人们还认为，厄庇卡耳摩斯笔下的奥德修斯有勇有谋，提议假装他去过特洛伊城，在莎草纸残篇中还把他再次进入敌营时应该怎么说话排练了一遍。但是斯坦福（Stanford）教授[3]认为，在出发之前的片刻思考中，奥德修斯想象自己已经完成了任务。巴里加齐（A. Barigazzi）教授[4]则相信，奥德修斯事实上擅离职守，在特洛伊当了猪倌，放弃高贵的地位，享受起宁静的生活。新评注对整个情节提出了新的看法，并且可能认为戏剧性

1　No. 2429, fr. 1, pl. iv.

2　D. L. Page, *Greek Literary Papyri*, No. 37；见 E. D. Phillips, *Greece and Rome*, vi (1959), 59。

3　W. B. Stanford, *Class. Phil.* xiv (1950), 167.

4　A. Barigazzi, *Rhein. Mus.* xcviii (1955), 121.

的事件是"多隆之诗"（Doloneia）[1]而非《奥德赛》卷四中提到的片段；洛贝尔博士注意到在旧的莎草纸残篇中有三处令人联想到《伊利亚特》卷十，行205—212的地方，还有一处令人联想到《伊利亚特》卷十，行511，它在紧邻旧残篇的一栏中被标注了新评论；第一栏中提到了黎明，这也与《伊利亚特》卷十，行251相吻合。

新评注的毁损相当严重；残篇1 (a) + (b), col. ii的开端远远早于旧莎草纸残篇的开头；然后，在对旧残篇行4的评注之后出现了一个断裂；残篇1 (a), col. iii是与col. ii的最后15行相齐的，末尾的残篇1 (b)是对旧残篇100的评论，也是构成同一栏的一部分，出现的年代更早而不是更晚。以下的叙述相当清楚，并且提供了尽可能完整的翻译：残篇1 (a) + (b), col. ii.。

A.<我将鄙视"蜡烛拖曳者"（tow-chandler）那样的工作>，像在路上遇到某人那样斜睨着。我可以很容易做到这一点，别的事也一样……但是我看——喂，你这可怜的人，你在插嘴吗？——眼看阿开亚人就要来了，我该倒霉了。

B. "你当然是坏蛋。"A. "那这样我就回不去了。挨鞭子可不是好事儿。<你们这帮残暴的诸神！>我就要[2]来到这里，并且说，即使对那些比我聪明的人而言，这也是很容易的。"B. "在我看来，你和跟你同样的人在这里祈祷完全正确，如果有人觉得怎么样的话。"A. "如果我已按你的吩咐离开，那该多好，宁愿邪恶而不贪图营地的舒适，追求冒险，在进入特洛伊城时沐浴神的光辉，清楚地了解一切，把消息带回给神样的阿开亚人和阿特柔斯的可爱的儿子们，我自己也安然无恙，返回家园。"

1 即《伊利亚特》卷十。——译者

2 旧莎草纸（fr. 99）从此处开始；但是评注填满了这几行开头和结尾处的空隙，并显示出行3—4是由第二个演员说的，他上场时（听到了什么人）在祈祷。

新评注显然完全了解第二个人说的两段话，只有在评注"你在我看来"时突然中断，因而没有告诉我们下一行究竟是A说的还是B说的；但是在旧莎草纸的古代注疏家那里这一点是清楚的。如果A是奥德修斯，那么B就可能是狄俄墨得，而他的到来在奥德修斯看来就可能指的是"眼看阿开亚人就要来了"（模仿英雄文体的复数）。狄俄墨得最后的话似乎指的是奥德修斯在fr. 99的开头或稍早当狄俄墨得第一次上场的时候发出的诅咒。因此，fr. 99的古代评注"我会假装一切都结束了"的含义是应希望一切都结束，这是理解之后各行的最好办法。

从残篇1a, col. iii中看不出承上启下的意味。也许奥德修斯要求狄俄墨得不要责骂他，这里也暗指雅典娜曾警告狄俄墨得不要被特洛伊人俘虏。

残篇1c, col. iii 也许是恳求转身并飞得"更快"，而之后的"他说我暗通阿开亚人"（fr. 100）的评论里提到了与特洛伊人有关的某件事。fr. 100的全文是："我正在依照厄琉息斯秘仪照看邻居家的小乳猪，不知怎么我把它弄丢了；这不是我的错儿。而他说我暗通阿开亚人并且发誓说我把乳猪给卖了。"这个说话的人肯定是一个特洛伊人；当然有可能是多隆（Dolon）。另一个残篇提到了很大的一片金枪鱼肉（102 Kaibel, 54 Olivieri）。最后是一个二音步抑抑扬格的残篇（其余的部分全都是四音步扬抑格）："静谧是一位可爱的女子，她住在司制星（Sophrosyne）的近旁。"（101 Kaibel, 53 Olivieri）这个残篇（它可能位于剧作的结尾［envoi］）所指涉的应该是奥德修斯宁愿放弃勇武之气而选择安适生活的明智之举。而至少有可能的大概是在奥德修斯提议举行一场宴会时一个特洛伊人（多隆?）突然闯入，以及奥德修斯由于与特洛伊人共举宴会而"遭到遗弃"。

另外的残篇提到了一场伏击，这当然符合"多隆之诗"（103 Kaibel, 55 Olivieri），而"赞助人"一词又以某种不完全清晰的形式呈现（104 Kaibel, 56 Olivieri）。维拉莫维茨将另一个残篇"一个弗里吉亚人会拿木棍打你的脖子"（100a Kaibel, 52 Olivieri）也归为这个剧作；但它作为引文出现在阿里斯托芬的《鸟》行1233的时候，没有提到作者和剧作，对此我们不必加以

257

考虑。

在以上重构的场面中，狄俄墨得斯肯定在多隆上场之前就退下了，因而此处不应该出现有关三个演员的争论；不仅如此，评注使用了"另一名演员"这个短语，而不是第二个演员，也就隐含着只有两名演员。]

258　《遇难的奥德修斯》应该没有残篇保留下来，除非172、173（154 Olivieri）这两个残篇属于这个剧本，欧迈俄斯的名字还保留在172中，而仅有的信息是诗人提到狄俄摩斯（Diomos）这个名字（同《阿尔库俄纽斯》[*Alcyoneus*] 中的一样）——这人是一个西西里牧人，他创作了田园牧歌（Athen. xiv. 619 a, b），还用了一个表示桅杆底部的词。[或许是出于偶然，还有一个莎草纸评注的残篇（*Oxyrh. Pap.* 2429）也引用了《奥德赛》卷十八和卷十九。如果结合上下文考察，那他就应该是个厨子；这里提到了一个寄食者；还有人玩平面图形而不是接子游戏（fr. 51 [*Oxyrh. Pap.* 2427] 有若干以"船"结尾的单词，但是没什么能证明它属于这个戏）。洛贝尔先生注意到 fr. 7（*Oxyrh. Pap.* 2429）中的规范的形式（lemmata）显然都是抑扬格而非扬抑格。寄食者形象的出现也排除了其时代早于民主制建立的公元前466年的可能性。]

奥德修斯也是《塞壬》（*Sirens*）中的主角。荷马《伊利亚特》卷十九，行1的古代注疏家从厄庇卡耳摩斯作品中引用的六音步的戏仿式台词（fr. 123 Kaibel, 70 Olivieri）就可能属于这个戏："穿弓状长衫的人们，请听从塞壬吧。"

["穿弓状长衫的"就是对"穿青铜长衫的"戏仿。菲利普斯（Phillips）先生[1]说，他们的衣着肯定很奇特；某个陶瓶[2]上的彼奥提亚垫臀舞者就身着齐统，下摆在腰部以下展开，他们或许就被称为穿弓状长衫的人。另一个残篇（fr. 124 Kaibel, 71 Olivieri）是四音步扬抑格：

1　Op. cit., p. 62.
2　文物名录62。

　　A."早先，从大清早开始我们就烤肥鳀鱼，烤乳猪和八爪鱼，接着开始喝甜酒。"B."呜呼啊呀，呜呼啊呀！"A."我们的正餐还有什么说的吗？"B."啊！我好悲伤！"A."我们有一条肥鲻鱼，两条鲭鱼已经切成了两半，还有鸽子和杜父鱼，应有尽有。"

　　看上去，A有可能是塞壬的代言者，B则是被绑在桅杆上被迫聆听的奥德修斯。菲利普斯先生认为，他是被绑在一艘轮船的桅杆上：一个大约公元前500年（对厄庇卡耳摩斯来说太早了）的阿提卡细颈有柄长油瓶[1]画着他被绑在栏杆上，两个塞壬从旁边的岩石上对着他吹笛，而肯纳（Hedwig Kenner）教授则称这是对雅典舞台的回忆。]

259

　　《菲罗克忒忒斯》只有一行可以理解的台词（三音步抑扬格）——"当你喝水的时候就没有酒神颂"（fr. 132 Kaibel, 78 Olivieri），另外两行已经损毁，但从中也能看出菲罗克忒忒斯的贫困状况；或许狡猾的奥德修斯也在其中出现。

　　《库克洛佩斯》只有三行三音步抑扬格残篇还保留着：

　　（1）在波塞冬旁边，有一个与其说是研钵还不如说是空心容器的东西（81 Kaibel, 45 Olivieri），

　　（2）在宙斯旁边，有新鲜的内脏，以及火腿（82 Kaibel, 44 Olivieri），

　　（3）来，往我杯里倒（83 Kaibel, 46 Olivieri），

其中后两行可能是库克洛佩斯对奥德修斯所说，而第一行是奥德修斯对库克洛佩斯所说。

1　Athens, N. M. 1130; Haspels, *Attic Blackfigure Lekythoi*, 217, No. 27; Kenner, *Theater*, p. 125; *G. T. P.*, No. A 1.

《特洛伊人》的主题无从知晓，两个短篇残篇的文本也很难辨认。凯伊培尔所给出的如下：

（1）我主宙斯，居住在冰雪覆盖的伽加拉（Gargara）山顶上[1]（130 Kaibel, 76 Olivieri），

（2）任何一块木头都可以用来制作神像（131 Kaibel, 77 Olivieri）。

第一句令人联想起荷马，第二句似乎是一句格言。

§2. 有五部剧作是根据赫拉克勒斯的故事创作的。

《阿尔库俄纽斯》以某种方式表现了赫拉克勒斯与巨人阿尔库俄纽斯的斗争；这个故事有各种不同的版本[2]，但厄庇卡耳摩斯的创作是独立的。剧中也提到了据信创造了田园牧歌的牧羊人狄俄摩斯[3]，但他是作为阿尔库俄纽斯的牧羊人出现的——凯伊培尔认为这个说法只是一种推测。当地的传说中，狄俄摩斯是阿尔库俄纽斯的父亲。[4]

260 《布西里斯》（Busiris）表现的是一个在阿波罗多鲁斯（II. v. II）处发现的故事。布西里斯是波塞冬的儿子、埃及国王，有个名叫福雷西奥斯（Phrasios）或忒雷西奥斯（Thrasios）的塞浦路斯预言家劝他每年用一个陌生人献祭，这样，若干年后就可以获得财富；布西里斯立刻用这个塞浦路斯预言家献祭；后来，当赫拉克勒斯在寻找守护金苹果树的仙女赫斯帕里得斯（Hesperides）的途中到访埃及时，布西里斯也想加害于他，但是赫拉克勒斯挣脱了绳索，杀死了布西里斯。在这个戏里，他肯定在这个死去的国王

1 关于宙斯和伽加拉，见 Cook's Zeus, ii (1915), pp. 949 f.。

2 见 Robert, Hermes, xix, 473 ff. 和插图。R. E. i, col. 1581 中关于阿尔库俄纽斯的内容。

3 Athen. xiv. 619 a, b. 此处以及在 Apollon. de pron., p. 80 b（该处引用 fr. 5）处，手稿作"阿尔库翁"（Alcyon），但是关于阿尔库翁的传说尚不知晓，雅恩（O. Jahn）校订的《阿尔库俄纽斯》总体上是可以接受的。

4 Nicander ap. Anton. Liberal. 8.

的库存里大饱口福[1]，有个残篇这样描述他的吃相："首先，如果你看到他的吃相非死不可。他的舌头在嘴里吼叫，牙齿发出撞击声，咀嚼时发出巨响，犬牙吱吱叫，鼻孔溢出嘶嘶声，他还不停地摆动两耳。"（fr. 21 Kaibel, 8 Olivieri）［这个残篇是三音步抑扬格，还有个关于赫拉克勒斯的莎草纸残篇可能也属于同一剧作。[2]遗憾的是我们从这个残篇中得到的很少，只有赫拉克勒斯提到了九头蛇海德拉（Hydra）、赫斯帕里得斯和利比亚，还有，他处理掉了昨天的晚餐；另一个粗鲁地称赫拉克勒斯为"那边那个"的人或许是欧律斯透斯（Eurystheus），但这个残篇太漶漫，一切内容都只能靠推测。］

　　《赫柏的婚礼》（*Marriage of Hebe*）经过修订后，标题改为《缪斯女神》（*Muses*）。[3]它有许多的残篇，但几乎所有的残篇中都只有一串鱼或某个神送来的其他美味的名称，这显然是出自一段关于赫拉克勒斯与赫柏婚宴的叙述。显然，有七个缪斯女神出席了这场婚宴；七个女神的名字与七处江河湖泊相同[4]，也许她们就是把自己河里的鱼带到了婚宴上；她们是作为Pieros和Pimpleis（"丰腴"和"丰满"）——如果我们可以像厄庇卡耳摩斯更改皮厄里得斯（Pierides）和品普雷得斯（Pimpleides）的名字那样扭曲两首古代英国诗歌的名称的话——的女儿出现的；没有理由认为（Welcker, *Kl. Schr.* i. 289 ff.）她们会出现在舞台上。波塞冬也用腓尼基人的商船带来了一整车的鲜鱼（fr. 54 Kaibel, 19 Olivieri），宙斯则有同等数量的鲟鱼———个特别美味的鱼种，专门送给他自己和他的王后（fr. 71 Kaibel, 36 Olivieri）。狄俄斯库里（Dioscuri）依着威武有力的旋律歌舞，雅典娜用竖笛为他伴奏[5]——在正统的传说中，她曾愤怒地将这种乐器抛弃。[6]同样，我们也不知道这个是

261

1　据说厄庇卡耳摩斯在该剧中的"谷仓"（granaries）一词是西西里岛的希腊移民所用的词语。

2　*P. Heid.* 181 (Siegmann).

3　Athen. iii. 110 b.

4　Fr. 41 Kaibel, 11 Olivieri.

5　Fr. 75 Kaibel, 40 Olivieri；见Schol. Pind. *Pyth.* ii. 127.

6　见上文，第一章，页41、52。

否会出现在舞台上；但这"喜剧"只不过是一段喜剧性叙述[1]，如同后来的拟剧那样，倒是很有可能。[这段叙述由一个神讲述，因为一个虾、蟹、贝等小海鲜的列表（fr. 42 Kaibel, 12 Olivieri）的结尾是这样的："另一边是蜗牛和沙螺，乏味又廉价，所有人都叫它们'令人厌弃的东西'，但我们神叫它们'白色动物'。"保留下来的这50多行的食物列表均为四音步扬抑格。有一个残篇（58 Kaibel, 22 Olivieri）提到阿那尼俄斯（Ananius）是鱼汛方面的权威；也有人说他是跛脚抑扬格诗歌（choliambic）的早期作家。]

《赫拉克勒斯与腰带》（*Heracles and the Girdle*）只留下两行，但并不是无趣的两行，因为它在文学中最早提到了埃特纳（Aetnaean）甲虫（*Kantharos*），阿里斯托芬在《和平》中将其用作特律盖奥斯的诗人灵感（Pegasus of Trygaeus）。关于这个短语的解释在古代并不确定，至今也仍有分歧。关于《和平》的行73——"把一只巨大的埃特纳甲虫带回家来"，威尼托手抄本（Codex Venetus）的古代注疏如下：

> 很大。因为埃特纳是很大的一座山。或在此处发现了特殊的甲虫。据说埃特纳的甲虫很大。土人证实了这点。厄庇卡耳摩斯在《赫拉克勒斯与腰带》（fr. 76 Kaibel, 41 Olivieri）中说："皮格马利翁是甲虫们的指挥者，甲虫巨大的个头只有埃特纳山才有。"埃斯库罗斯也可能被当作土人引用。他在《西绪福斯推巨石》（*Sisyphus rolling the rock*, fr. 233 Nauck, 385 Mette）中说："他是一只埃特纳甲虫，被迫辛勤劳作。"索福克勒斯在《代达罗斯》（*Daedalus*, fr. 162）中说："但的确不是埃特纳类型的甲虫。"他的要点指的是大小。柏拉图在《节庆》（fr. 37）中说："他们说的埃特纳山到底有多大你们可以猜。这里说的是甲虫长得跟人一样大。"

1 "随你便"的习语用法显然是个直接的惯用语句，在 fr. 55 中未必暗指此处有第二个人在台上，而更有可能的是发话对象为观众。

或他是说像埃特纳一样大。或是因为埃特纳的马也很著名，跑得很　262
快，用来拉车也很好。品达说："来自公平的西西里的双轮战车。"

除了古代注疏家所引用的段落外，还必须加上索福克勒斯的《追踪者》（*Ichneutae*）行300："它的形状像一只长角的埃特纳甲虫吗？"

到底是"像埃特纳山一样大"还是"像埃特纳的马一样好"？古代注疏家显然在两种解释之间犹豫；而现代作家改进了第二种说法，他们认为阿里斯托芬笔下的Kantharos是表示对"康塔酒杯"（*kanthelios*或*kanthon*）感到惊讶。[1]如果这个短语只出现在阿里斯托芬的作品中，那么这就是可能的；但是厄庇卡耳摩斯的这段话排除了这种解释，而在《追踪者》中，"有角的"不能被解释为与马有关联，却很适合于某种大型甲虫。不仅如此，在公元前476—前461年之间，埃特纳的四德拉克马银币上出现了一只圣甲虫，这才是能被证实的一只真正的甲虫（而不仅仅是双关语的甲虫）与埃特纳城（而不是埃特纳山）的关系。[2]但是为什么这样一只甲虫会与埃特纳城之间发生这种特殊的关系，我们却不知道。据冯·菲尔特海姆（von Vürtheim）[3]的推断，埃特纳城的居民最初来自卡尔基斯（Chalcis）和纳克索斯，那么他们就应该像那两个城一样，也要祭祀狄奥尼索斯和利比亚的阿蒙神（Libyan Ammon），而且也会像那些城市一样，在铸币上印上"康塔罗斯"（即酒杯），可埃特纳的铸币上却是一只食腐甲虫——因为他们通过这种方式来侮辱和取笑希耶罗；但这推断看起来过于牵强，所以不太可能。也许较为可信的是这个地方曾经（也许时间不长）出现过大型的食腐败食物的甲虫，这种甲虫可能是偶然从非洲传入，也可能是有人故意从非洲带入，而这件事在当

1　Van Leeuwen, loc. cit.；见Pearson, loc. cit。我想，索福克勒斯《俄狄浦斯在科罗诺斯》的行312将伊斯墨涅描写为"骑在一头埃特纳马上"与此处的问题没有任何关联。那里无疑说的是一种与埃特纳有关的好的喂马方法；但令人怀疑的是它是否一直叫作"康塔酒杯"，后者看起来指的是"家驴"（pack-ass）。

2　G. F. Hill, *Historical Greek Coins* (1906), p. 43, pl. iii. 22, &c.

3　*Mnemosyne*, xxxv (1907), 335-336.

时一度闹得人尽皆知。这种说法似乎比杰布关于[1]在埃特纳曾出现过特殊品种的圣甲虫的想法显得更有可能；如果真的曾经有过这类物种，那么现在已经灭绝了。

263　　克鲁西乌斯推断，赫拉克勒斯在这个剧作中被表现或描写为与侏儒人种作战，他骑在甲虫的背上；克鲁西乌斯还求助于斐洛斯特拉图斯[2]，借他来讲这个故事：赫拉克勒斯在利比亚战胜安泰俄斯人后，侏儒却在他睡觉时向他发起进攻，赫拉克勒斯将他们全部扫进狮皮中带走。斐洛斯特拉图斯的讲述中没有提到以甲虫为战马，而阿忒那奥斯[3]引述了一个故事，大意是"那个与鹤对峙的儿童"在印度骑着灰山鹑；但是相当可能的是厄庇卡耳摩斯采用了早期其他版本的故事，他也可能自己重新编了一个故事。

我们不知道这个戏剧的背景设定在何处。一般都认为在西西里，而不是利比亚；人们还推定厄庇卡耳摩斯杜撰了一种与非洲侏儒类似的西西里侏儒；这不是不可能的，尽管让他创造一只利比亚的埃特纳甲虫，就像让阿里斯托芬创造一只雅典的埃特纳甲虫一样轻而易举。人们一般都相信，赫拉克勒斯寻求的"腰带"就是亚马逊王后希波吕特（Hippolyte）的腰带，赫拉克勒斯遵从欧律斯透斯的命令依靠武力得到了它；这段历险的场面就在铁尔莫东河（Thermodon）或者塞西亚（Scythia）。但也有可能厄庇卡耳摩斯写的这个腰带是百手巨人布里亚柔斯（Briareus）的女儿俄伊俄吕斯（Oeolyce）的，抢它的是伊比库斯（Ibycus）；[4]而展现赫拉克勒斯功绩的场面都放在西方。[5]

赫拉克勒斯题材戏剧的最后一部是《赫拉克勒斯与福罗斯》（*Heracles with Pholos*），这无疑展现或叙述的是赫拉克勒斯在陈年葡萄酒的酒桶上与

1　On Soph. *Oed. Col.* 312.
2　*Imag.* ii. 22.
3　ix. 390 b.
4　Schol. Apoll. Rhod. ii. 777.
5　维拉莫维茨推测此处系用无名的西西里小镇阿芬奈（Aphannae）比喻世界的尽头，这种情况进入本剧是很有可能的，但并不作为剧中的一个场面（fr. 77 Kaibel, 42 Olivieri）。

半人半马的怪物搏战的故事[1]，这个酒桶是狄奥尼索斯委托给福罗斯看管的，并下令必须等到赫拉克勒斯前来才能打开。现在仅存的两行台词是尤斯特拉修斯（Eustratius）[2]为了使用谚语而刻意引用的，这两句台词是："我必须做这一切。我想没有谁会愿意承受这样的痛苦和灾难。"这些话可能是赫拉克勒斯针对他被迫劳作的情形说的。

§3. 在其他表现传统题材的剧作中，《阿米科斯》（*Amykos*）表现的是波吕丢克斯（Polydeuces）与波塞冬的儿子、巨人阿米科斯之间的拳击比赛——当阿尔戈英雄踏上柏布律刻斯人（Bebrykes）的国家时，阿米科斯阻止他们的船下水。罗得岛的阿波罗尼乌斯（ii. 98）的古代注疏家说厄庇卡耳摩斯同裴桑德（Peisander）一样，让波吕丢克斯在战胜了巨人之后把他绑了起来，而在阿波罗尼乌斯那里，他将他杀死；也许辞书编纂家保留的几句话（fr. 7 Kaibel, 4 Olivieri）就是捆绑阿米科斯的情节。

凯伊培尔的 fr. 6 (3 Olivieri) 更有趣："阿米科斯，不要侮辱我的哥哥。"

这句话肯定是卡斯托（Castor）对阿米科斯说的，表明这个戏肯定有三个人参与同一个对话。[但是绝对没有证据表明当卡斯托对阿米科斯说话的时候波吕丢克斯在场。]这个残篇虽然很短小，却使我们想起了阿提卡喜剧中能够导致论驳的分歧场面；而且它至少说明这个剧作中可能含有一场争论、一场拳击以及巨人束手就擒的场面。[3]剧中出现的有关西西里硬币的话语表明其语言范围并不限于阿尔戈快船远征的内容；但是维尔克[4]所认为的——这些话表明，这场争论起源于阿尔戈英雄购买储备食物的企图——仅仅是一种猜测。索福克勒斯就同一题材写过一部羊人剧。

1　关于这个故事及其各种变体见格鲁普（Gruppe）在 *R. E.*, Suppl iii, col. 1045 ff.。

2　Fr. 78 Kaibel, 43 Olivieri, 7 Diels-Kranz, Eustratius on Aristot. *Eth. Nic.* iii. v, §4.［此处的 *poneros* 指的是"苦难的"而不是"卑鄙的"。在《被遗弃的奥德修斯》（见上文）的莎草纸评注中，评注者注意到 A. "使用苦难的"，B. 并将它理解为"不幸之事"。此处隐约含有对西蒙尼得斯（fr. 4 D）的戏仿："无论谁，单凭自己的自由意志什么也做不了，但一旦有了需要，神的意志也左右不了（他）。"亦见 Thierfelder, op. cit., p. 173。］

3　Radermacher, *Aristophanes Frösche*, pp. 15 ff., 21 ff.

4　*Kl. Schr.* i. 299.

《狂欢游行表演者或赫淮斯托斯》（*Komasts or Hephaestus*）是从弗提厄斯[1]的记录中看出来的，它表现的故事是公元前6世纪和前5世纪希腊各地的陶瓶画家和其他画家[2]都热衷的题材。维拉莫维茨[3]觉得它可能是伊奥尼亚"颂歌"（Hymn）的题材，与现存荷马的颂歌属于同一类型；阿尔凯奥斯[4]有一首诗也是这个题材；但在公元前5世纪之后，文学和艺术似乎都失去了对这个故事的兴趣。赫拉对赫淮斯托斯的跛足感到烦恼，便将他逐出天庭；作为报复，他送给她一把金椅子，金椅子被设计成除了他自己之外没有别人能把她从椅子上解下来。阿瑞斯尝试过，但是失败了；众神都尝试过劝导赫淮斯托斯返回天庭，但都没有成功，直到狄奥尼索斯将他灌醉，才将他送回来，一路陪伴的还有（至少在陶瓶上）羊人的狂欢。[很难避开这个结论：这个"狂欢"就是厄庇卡耳摩斯的剧作的另一个标题，因而羊人或胖人就是剧中的一个角色。保留下来的还有三个残篇。第一个（84 Kaibel，47 Olivieri）是对一场宴会的四音步扬抑格描写，也许就是在这次宴会上赫淮斯托斯被灌醉了。第二个毁损得很严重，已经毫无辨认的希望了（85）。第三个（86）"要求弗里吉乌斯（Phrygios）"被引证为一个笑话：洛贝尔博士[5]在谈到一片很小的、无法确认属于这个剧本的莎草纸残篇时认为，Phrygios一词也许有一个长的头音节，其意思可能是"烘烤面包的人"（这个位置上的扬抑抑格音律可能只有厄庇卡耳摩斯使用）。]

以下标题的相关问题尚未完全解决：《普罗米修斯或皮拉》（*Prometheus or Pyrrha, Oxyrh. Pap.* 2426），《皮拉与普罗米修斯》（*Pyrrha and Prometheus,* Athen. iii. 86 a，可能还有Pollux x. 82），《皮拉》（*Pyrrha,* Athen. iii. 424 d），

1 在"赫拉被其子所缚"的标题之下。这个故事是由利巴尼乌斯（Libanius iii. 7）和泡珊尼阿斯（Paus. 1. xx, §3）讲述的。

2 见上文，页171。

3 *Göttinger Nachrichten* (1895), pp. 217 ff.

4 线索仍保留在fr. 9, 9 A和133 (Diehl) (=349 [Lobel-Page])。[亦见D. L. Page, *Sappho and Alcaeus*, pp. 258 f.; T. B. L. Webster, *Greek Art and Literature 700–530 B. C.*, p. 63。]

5 *Oxyrh. Pap.* 2427, fr. 53.

《普罗米修斯》(*Etym. Magn.* 725. 25),《丢卡利翁》(*Deukalion*, Antiatt. Bekk. 90.
3),《皮拉或留卡利翁》(*Pyrrha or Leukarion, Etym. Magn. s. v. Leukarion*)。
这些标题中有的可能属于修订版，即对原先的标题做了改动。维拉莫维茨
曾有过极好的猜想：厄庇卡耳摩斯笔下的皮拉和留卡利翁（Leucarion，一
部关于丢卡利翁 [Deucalion] 的剧作 ）——"红发"和"白发"——是一
对夫妻。这就符合凯伊培尔的 fr. 117（64 Olivieri）"留卡利翁寻找皮拉"的
情节，也符合古代注疏家对品达的一段作品（fr. 122 Kaibel, 69 Olivieri）的
评论（这个残篇写的是皮拉和丢卡利翁):"厄庇卡耳摩斯说，人之所以被称
作 *laoi*，乃是从 *laoi*（'石子儿'）这个字来的"；[现在 Leukaros 这个名字又
在莎草纸残篇中发现了，这个残篇可能属于它（*Oxyrh. Pap.* 2427, fr. 27)。]
也有可能存在两个戏剧，或同一部戏剧有两个版本。是否存在留卡利翁以及
丢卡利翁的严肃传说，尚无明确答案。有些作者[1]认为他们发现了这样一个
与洛克里斯人的东部支系居住地（Opuntian Locris）有关联的传说，但是相
关证据还处在很不可信的假设阶段，而更有可能的是：如果"留卡利翁"一
词完全正确，那也完全归功于厄庇卡耳摩斯的双关语。

　　[莎草纸残篇颠覆了我们关于戏剧的知识。第一个（*Oxyrh. Pap.* 2427,
fr. 1 ）描写的是皮拉和丢卡利翁乘方舟逃难，皮拉被证明既在文本中，也是
说话者；方舟被提到四次。方舟应该有一个山毛榉和岑木的盖子。"它有多
大呢？""大到足以把你们装下……还有一个月的食物和水。"之后皮拉显然
是说她害怕普罗米修斯会把他们的东西全部偷走。丢卡利翁恳求她不要把他
想得这么坏。这个残篇是四音步扬抑格。洛贝尔博士极力主张说话的有三
个人：普罗米修斯发布指令，丢卡利翁提出问题，皮拉插话。但也许两个
人说话就足够了：丢卡利翁进行描述（他在行2提到普罗米修斯时似乎用的
是第三人称："他说"），皮拉提出问题；丢卡利翁嘴里方舟中的"你们"可
以包括皮拉和她的侍女或孩子。旧残篇中的"杯、桌、灯"（118 Kaibel, 65

266

1　见 Reitzenstein, *Philologus*, lv (1896), 193 ff.，以及 Tümpel in *R. E.* v, col. 265。

Olivieri）[1] 可能描述的是方舟里的所需物品。

　　第二个莎草纸残篇（*Oxyrh. Pap.* 2427, fr. 27）提到了疾病和留卡罗斯（Leukaros）的债务。如果丢卡利翁被称作留卡利翁，那么他的父亲普罗米修斯就可以称作留卡罗斯。虽然每一行的尾部都遗失了，但是有一点似乎很明确，有人把利用日光炊饭以及用冷水沐浴等困难描述为过去的事情。也许另一个说话者不同意（行10）普罗米修斯的欠债给他们带来灾祸（大洪水）的说法。不妨假设一下：普罗米修斯对诸神的欠债包括盗火的行为在内，而旧残篇中的"欠债者多多，乞讨者鲜有"（116 Kaibel, 63 Olivieri）两句话就出现在这附近。至少，留卡罗斯所说以及莎草纸残篇的整个内容都支持把对话归于《皮拉》，甚至可以进一步具体到丢卡利翁持续为受到皮拉攻击的普罗米修斯辩护的句子；第一行出现的两个与面包有关的词被说成是在《赫柏的婚礼》（52 Kaibel, 35 Olivieri）中发现的，这个事实并不足以否定以上这一点，因为我们没有理由质疑厄庇卡耳摩斯为什么要多次使用与面包有关的词。

　　所有残篇都是扬抑格，只有一个例外，是四音步扬抑抑格（或二音步+二音步，最后音步缺失音节）："这里有蛤蜊，这里有贻贝，看，好大的笠贝"（114 Kaibel, 61 Olivieri）。有没有可能在剧作的末尾，假定方舟已经到了海上，而此处和《被遗弃的奥德修斯》（见上文）中的扬抑抑格都可以归入结尾呢？

　　如果以上的解说可以接受，那么，第二个莎草纸残篇（*Oxyrh. Pap.* 2427, fr. 27）就表明厄庇卡耳摩斯知道《被缚的普罗米修斯》，或至少知道埃斯库罗斯的《带火的普罗米修斯》。他知道埃斯库罗斯，这一点已经得到确认（214 Kaibel, 194 Olivieri）。在新残篇中，有人描写了用日光烹饪和冷水沐浴的困难。实行熟食和热水沐浴的普罗米修斯不仅是盗火者，而是艺术的发明家；对普罗米修斯的这种看法似乎应该归功于埃斯库罗斯，他早在智

1　此处没有真正的理由将凯伊培尔的 fr. 115 (65 Olivieri) 归于此剧。

者派时期之初就将阿提卡陶神和赫西俄德笔下的提坦神[1]结合为一体了。当他写作《带火的普罗米修斯》时，心中已经完成了这个发展过程——如果一个残篇（205）描写用绷带扎缚而另一个残篇（206）描写烧开水的话。[2]大约在公元前470年，当《波斯人》为希耶罗再次上演，这个剧本可能同时在西西里再次上演，因为这两个剧曾经在雅典同时上演。因为有理由认为《被缚的普罗米修斯》在公元前469年上演，那么这个戏也有可能在埃斯库罗斯返回之前在叙拉库斯上演。[3]在这种情况下，厄庇卡耳摩斯的戏剧出现的时间不会早于公元前469年，而很可能大大地晚于这个时间。]

　　《斯基戎》一剧肯定表现的是剪径贼人的故事——他用自己的名字命名斯基戎山岩。他在这里用岩石袭击过路的人，用尸体去喂养一头巨龟，后来被忒修斯杀死；但是仅剩的相关残篇，是阿里斯托芬的《和平》行185及以下诸行的古代注疏中引用的一个三音步抑扬格段落（fr. 125 Kaibel, 72 Olivieri），这里采用了一些类似于文字重复的手法：

> A. "你母亲是谁?" B. "Sakis。" A. "你父亲是谁?" B. "Sakis。"
> A. "你兄弟是谁?" B. "Sakis。"

（按照古代注疏家的说法，第一个说话者是一个筐子，Sakis的意思是女仆，但也可能是一个专名。）

　　关于《斯芬克斯》，我们毫无所知，除了标题和两行字外——在其中之一（fr. 127 Kaibel, 74 Olivieri），说话者要求一种适合于阿尔忒弥斯－奇托尼亚的曲调或是向阿尔忒弥斯－奇托尼亚表示敬意的曲调；根据阿忒那奥斯的说法（629 f.），阿尔忒弥斯－奇托尼亚在叙拉库斯有专门的舞蹈曲调和竖笛旋律——"让人给我吹一段阿尔忒弥斯－奇托尼亚的曲调"（三音步抑扬

1　见Gilbert Murray, *Aeschylus* (1940), pp. 19 ff.; Wilamowitz, *Aischylos-Interpretation*, pp. 142 ff.; W. Kraus, *R. E.*, s. v. Prometheus, 671。

2　见维拉莫维茨论残篇，*Aischylos* (1941), p. 120。

3　关于具体时间，见Lesky, *Tragische Dichtung*, p. 52; Pohlenz, *Griechische Tragödie*[2], ii (1954), 35。

格）。另一句的文本无法辨认，只知它提到了一种无花果。[1]

有些古代权威性资料提到了三个以复数名词为剧名的剧作《阿塔兰忒》（*Atalantai*）、《巴开》（*Bakchai*）、《狄俄倪索斯》（*Dionysoi*）。这三个剧本没有重要的残篇留存下来，也没有关于戏剧情节的蛛丝马迹；但是第一个剧本归入厄庇卡耳摩斯名下可能是弄错了[2]，因为这个戏似乎提到了公元前5世纪下半叶阿提卡喜剧中的受骗上当者。

269

§4. 有个别戏剧的标题可能（但不能肯定）暗指某种角色类型。比如"乡下人"（Rustic）中，仅有的几个意义的词就是形容一个叫"拳击"的运动教练员（fr. 1 Kaibel, 81 Olivieri）。

《哈巴该》（*Harpagai*）一剧有两个重要的残篇（frs. 9, 10 Kaibel, 84 Olivieri），其中有一篇说到了专事欺诈的占卜女，而两篇都提到了许多西西里硬币。音步是四音步扬抑格。克鲁西乌斯[3]企图将这个剧的标题与祭献色雷斯女神科梯托（Cotytto）的西西里盛宴联系起来，但那个盛宴上会出现半仪式、半玩耍的偷面包、偷橡木表演，所以克鲁西乌斯的这个说法很不可信。

关于《获胜的运动员》（*Victorious Athlete*）和《舞蹈者》（*Dancers*）我们一无所知，海帕伊斯提翁[4]称二者通篇用四音步扬抑抑格写成；这至少表明，它们与那些阿提卡喜剧很不相同，是另外一种类型的"戏剧"。

《庙宇访客》（*Temple-visitors*）在一系列希腊诗歌中占有一席之地，它表现或描写的是一群研究庙宇之美的参观者——在这里，男性参观者观赏的是德尔斐的阿波罗神庙的供奉典礼。[5]残篇似乎属于赫罗达斯（Herodas）的第四部拟剧，其中描写了两名女子参观阿斯克勒庇俄斯（Asklepios）神庙的情形；众所周知索福隆曾写过一部拟剧《望着伊斯忒米亚的妇女》

1　新的莎草纸（*Oxyrh. Pap.* 2427, fr. 8）中可能的影射也没有告诉我们任何事情。

2　Athen. xiv. 618 d, 652 a; *Etym. Magn.* 630. 48. 其他的，如赫西基俄斯和阿里斯托芬的《鸟》行1294的古代注疏家，只提到了作者是《阿塔兰忒》的"作者"和"作曲者"。

3　*Philologus*, Suppl.-Bd. vi. 285.

4　*De Metris*, viii. 25 (Consbr.)

5　Athen. viii 362 b, cf. ix. 408 d.

（*Women looking at the Isthmia*），据说这个作品是提奥克里图斯《阿多尼亚诸塞》（*Adoniazusae*）的原作，其本身就与这些被提及的作品属于同一题材系列的诗歌。[1]这些题材很有可能从很早的年代起就是多里斯地区各城镇受欢迎的主题。篇幅较长的残篇（fr. 79 Kaibel, 109 Olivieri）内容如下（三音步抑扬格）："里拉琴、三足鼎、马车、青铜桌、脸盆、奠酒用碗、青铜大锅、搅拌碗、烤肉叉……"[2]

应该注意的是，历数的物件有一部分属于神庙内部使用，因此，说话者可能真的是来请示神谕的，且是在奉献了必要的牺牲之后，因为由该剧保留下来的其他几个词句或许就与献祭用的牺牲有关（fr. 80）。

《麦加拉妇女》（*Megarian Woman*）现在能看到的只有一个有意贬损和无法完全理解的描述，很可能是针对提亚吉尼斯（fr. Kaibel, 114 Olivieri），还有对一些未出现名字的妇女的活泼描述，两者都是四音步扬抑格（fr. 91 Kaibel, 115 Olivieri）："歌声悦耳，所有的音乐我都有，我爱里拉琴。"标题本身只表明与中期喜剧和新喜剧的剧作相同，没有别的含义。[3]

*Periallos*这个标题只有阿忒那奥斯曾经提及，他两度提到这个标题；[4]这个词可能是由厄庇卡耳摩斯发明的，也许如洛伦兹所认为，这个词的意思是"卓越的人"。可以确定唯一属于该剧的残篇内容如下（fr. 109 Kaibel, 123 Olivieri）："塞墨勒跳舞，X则用竖笛和竖琴以及西塔拉琴一道伴奏；她听着快速的琴声，心情愉悦。"[5]

这对我们理解这个词的含义毫无用处。但似乎不能完全排除它曾经包含

270

1 埃斯库罗斯《圣使》的标题表明有一个相同的题材［现在见 Loeb, Aeschylos, vol. ii, Suppl］。比较欧里庇得斯《伊翁》的第一歌舞队和欧里庇得斯的《许普西皮勒》（*Hypsipyle*）残篇 fr. 764。

2 结尾一行已经残缺，但是说到了"表示唾液"的什么东西。

3 见下文，页286。

4 iv. 139 b, 183 c.

5 此行已残缺。*Pariambides* 是"在已经有一个竖笛助奏的里拉琴的伴奏下演唱的牧歌"（Photius; Pollux iv. 83）。［见文物名录1，以及上文，页46。］这坐实了"为他的笛子伴奏"这一修改；*sphinsophos* 这串字母遮盖了"伴奏"的对象的专名。凯伊培尔认为这对象就是狄奥尼索斯本人。［但或许羊人充当竖笛手的可能性更大；此处 Stusippos 为羊人的名字的可能性更小（*A. R. V.*, p. 81, no. 89）。］

有伤风化的意味的可能性。阿尔卡狄乌斯[1]认为*periallos*的意思就是"坐骨"（*ischion*），而梅涅克在论述阿尔西弗隆（Alciphron）的《书信集》（*Ep*. i. 39 [iv. 14], §6）时，提供了一个有力的例证，从而复原了这个词在阿尔西弗隆的文本中的含义，并且为其他（在淫秽意义上）构成方式几乎相同的词找到了理解的路径。[梅涅克的阐释应该是暗指*Periallos*乃是身体的某个部分（髋关节或其周围的肌肉）或髋关节的运动的拟人化，因为这部分身体及其运动具有色情的意味。与此高度相似的是已经引述过的科林斯陶瓶上的Lordios（"后仰作弓状的动作"），其含义已由柏拉图在《法翁》[2]中的Lordo一词加以确定。那么Periallos可能就是某个羊人或某个胖人的名字，这个戏也可能就只不过是用四音步扬抑抑格描写塞墨勒出现在羊人或胖人的狂欢现场。]

271

*Pithon*作为厄庇卡耳摩斯的一个剧作的标题，究竟是指"地下室"（如在某些旧喜剧残篇[3]中那样）还是指"猿猴"（品达曾经用过一次[4]），谁也说不清楚。残存的几个词也无济于事。

有两个剧作只需（事实上也只能）提一下名称——《美尼斯》（*Mênes*，这个标题令人想起斐勒克拉忒斯的《美尼斯》）和《月中第三十日》（*Triakades*）。关于这两个剧作我们一无所知。给赫卡忒女神（Hecate）做奉献是在每月第三十日；在斯巴达，triakas也指城邦政治上的区隔，可能在叙拉库斯也是如此。在任何意义上，《月中第三十日》这个标题都是足以与旧喜剧中欧坡利斯的《新月》（*Numeniai*）、菲利利乌斯（Philyllius）的《第十二个妇女》（*Dodekatê*）以及欧坡利斯的《平民》相提并论的。

1　Arcadius, *On Tones*, p. 54. 10, ed. Barker.

2　文物名录40。Plato, fr. 174 (K).

3　Pherecr., fr. 138 (K), Eupolis, fr. 111 (K).

4　*Pyth*. ii. 73.

Orua 的含义是"一根腊肠"；[1] 赫西基俄斯[2] 一个晦涩难懂的解释表明这个戏或许带有政治上的影射意味。《波斯人》只有它的标题说到这点；但是这个剧目——以及表现公元前477/6年的政治事件的《岛屿》（这是可以肯定的[3]）——表明，政治性题材在西西里喜剧中并没有完全被禁止。这个戏表现的事件是利基翁的阿那克西拉斯（Anaxilas）计划摧毁洛克里，但是被希耶罗制止。除此之外，关于这个戏，人们所知的一切只是它提到了一个谚语"喀尔巴阡和兔子"。[4] 至于《陶盆》（*Pots*）一剧，据克鲁西乌斯[5] 推测，它表现了一个在空中建造城堡的可怜陶工；但是如此推测的依据却经不起推敲。

§5. 还有三个戏，一般都认为其中主要包含着两个人物之间的一场冲突或辩论。这三个戏是《大地与大海》（*Earth and Sea*）、《罗各斯与罗吉娜》（*Logos and Logina*）、《希望或财富》（*Hope or Wealth*）。

第一个戏所呈现的或许是大地和大海争论究竟是谁最有益于人类，尤其是在各自所出产的食物方面。该剧残篇（四音步扬抑格）的篇幅太短，只包含了几种鱼的名称，伊良[6] 称在剧中提到了许多鱼。（对这出戏的这种看法，虽然只是一种猜测，但是比起维尔克把大地和大海当作两个妓女的观点来还是更可信一些，尽管这种妓女的名字在阿提卡喜剧中已经为人所知。）将这部戏的清晰的主题与后来出现的、表现尼罗河与大海之间相互争夺的诗歌[7]

272

1　Athen. iii. 94 f.

2　"*Orua*，腊肠，以及政治上的 *syntrimma*，这都是厄庇卡耳摩斯的戏剧中所表现的内容。" *Syntrimma* 的意思可能是把"做香肠的肉"放在一起捣碎，用来比喻政治上"一团糟"；见阿里斯托芬的《骑士》行214。迪特里希（*Pulcinella*, p. 79）认为这个标题的含意也许等同于 *satura*（献祭）或 *farsa*（闹剧）；但似乎不太可能。

3　Schol. Pind. *Pyth*. i. 98.

4　喀尔巴阡的人把野兔引入岛上，这些野兔繁殖极快（就像引入澳大利亚的兔子一样），把岛上所有的物产都吃掉了（*Prov. Bodl*. 731, Gaisf）。该剧的标题《盛宴与岛屿》（*Feast and Islands*）出现在 Athen. iv.160 d 中，但是凯伊培尔表示这可能是误读。

5　*Philollogus*, Supple.-Bd. vi. 293.

6　*Nat. Hist. An*. 13. 4.

7　*Oxyrh. Pap*. iii. 425 (p. 72).

的主题做个比较，也是很有趣的："水手们，在汹涌的波涛上奋进的人们，居住在海里的海神的儿子，尼罗河的男子汉，可爱的奋进者，在欢快的水上扬帆吧，朋友们，讲一讲大海和物产丰饶的尼罗河的对比。"

渔民和农人的争执可能属于同一类型——这种争执必然会是索福隆的拟剧《渔民和农人》(*The Fisherman and the Rustic*)的主题（维拉莫维茨推断，莫斯霍斯 [Moschus] 的第五首诗就是在此基础上创作的）。fr. 24上的话（"它也不支撑攀爬的藤蔓"）也许是大地轻视大海的台词；否则这些残篇中除了"凭卷心菜起誓"这句誓言外就没有什么令人感兴趣的内容了。阿忒那奥斯[1]称这句誓言是由抑扬格体诗作者阿那尼俄斯发明的，这个作者的作品在《赫柏的婚礼》[2]中曾被引用。

据推测，《罗各斯与罗吉娜》中包含男性与女性的理性之间的对立，因而也就与阿里斯托芬的《云》中正义理性和非正义理性之间的论辩相似。但我们所了解的该剧（以三音步抑扬格写成）的内容都是无关紧要的，只有在凯伊培尔的fr. 88 (112 Olivieri)[3]中提到了一个早期诗人——赛利努斯的亚里士多塞诺斯，又在fr. 87 (111 Olivieri) 中采用了旧喜剧中常见的某类双关语——它出现在一个对话中："A. 宙斯召唤我，给伯罗普斯办个宴会（g'eranos）。B. 散发恶臭的食物，一只鹤（geranos）。A. 我说的是一个宴会，不是一只鹤。"

这个残篇的重要性在于它似乎表明其角色都是神话人物；但是却无法肯定男、女理性是如何与这些人物相互搭配的。

《希望或财富》（如果这就是标题），这是厄庇卡耳摩斯保留至今为数不多的较长而又重要的残篇之一。它有两个互不连贯的部分（frs. 34, 35 Kaibel，103 Olivieri，系三音步抑扬格）：在第一部分，说话者注意到有个食

1　ix. 370 b.

2　见上文，页261。

3　[文本残缺；或许维拉（Vaillart）之所谓"抑抑格的类型"是最好的理解。见Wüst, *Rhein. Mus.* xciii (1950), 340 f.。"那些使用亚里士多塞诺斯率先使用的抑扬格和扬抑抑格类型写作的人"是厄庇卡耳摩斯少见的提及他自己世界的例证。]

客跟在另一个角色的后头（又一次表明舞台上至少有三个人）[1]，而在第二部分，食客在回答问询时描述了自己的生活（无法确认剧中是否使用了"食客"[*parasitos*]一名；关于这个词何时开始使用的证据是相互矛盾的；[2]但这个角色没有错误）：

（a）有个人正跟在他身后，在眼下的情形中你们很容易发现这种人，他们不费力地就准备进正餐。不管怎么说，他就像是喝干一杯酒一样，一下子就把一辈子喝光了。

（b）随便跟谁我都可以一块儿进餐，只要他邀请我——跟不喜欢我的人也行，他用不着邀请我。在他眼里我很机智，可以说笑话，也很会奉承主人。如果有人顶撞他，我就反驳他并且视他为敌人。然后我们就开吃、开喝，酒足饭饱，我就回家。没有男童为我掌灯，我一个人摸黑溜回家里。如果碰到治安官，我就认为这是神的恩赐，他们什么也不要，就是揍我一顿。等我跌跌撞撞回到家，我就一躺，连毯子也不盖。只要能够长醉不醒，我是一切都无所谓。

在这里我们第一次看到了希腊喜剧中的此类描写；fr. 37中的话是向着食客说的："别人邀请你赴宴是不情愿的，而你跟在他后边却是情愿的。"

但是剧中食客的地位还很不确定。有一种引人注目的猜想，认为食客代表的是"希望"，因为他总是在期待接到邀请；"财富"则由他的某个主人（或受害人）扮演，他们很不愿意邀请他；这种观点看上去的确更合乎常情，而伯特（Birt）[3]的观点则显得更详尽，他认为在"希望"和"财富"之间应该有一场论驳（就像阿里斯托芬剧作中的"财富"和"贫穷"那样），并且

274

1　［但有可能这些话属于开场白中向观众描述场面的说话者。见 *Pyrrha*, fr. 117 Kaibel。］

2　Athen. vi. 235 e, f, 236 b, e, 237 a; Pollux vi. 35; Schol. on *Il.* xvii. 577；见 Mein. *Hist. Crit.*, pp. 377 ff.；Wüst, op. cit., p. 364。

3　Birt, *Elpides* (1881), pp. 28 ff.

"希望"是装扮成"渔人"的模样。当然，后面一种假设是没有依据的，除非在希腊和罗马喜剧以及其他文学中鼓舞穷人的"希望"总是出现在渔人身上，除非在提奥克里图斯的作品中也是如此，除非提奥克里图斯的铭体诗表明他熟悉厄庇卡耳摩斯的作品；但这些都是毫无根据的。可能的情况倒是情节中食客与想摆脱他的富人之间有一系列闹剧式的相遇场面。

　　有的人或许会[1]强调标题中的"与"（《大地与大海》《罗各斯与罗吉娜》）和"或"（《希望或财富》）之间的差别，但在这上面做文章似乎无意义。在标题中就标明冲突或许可以作为解释；但不能排除原初的标题就是《希望》（"在厄庇卡耳摩斯的《希望》中"这样的词句在该剧中数度被引用）的可能性。这样看来，许多问题仍旧无法解决。

　　§6. 还有一些残篇，不属于上述列举了剧名的剧作，它们当中（引自阿尔基穆斯[2]的除外）令人感兴趣的几乎绝无仅有。有一个残篇（fr. 148 Kaibel, 175 Olivieri）中有"递进"（*epoikodomesis*）这一修辞手法的例证，亚里士多德也是这样引用的[3]，不过他只是做了释义。看起来更接近原文的是阿忒那奥斯给出的文本[4]：

　　　　A. 献祭之后有宴会，宴会之后有饮酒。

　　　　B. 这太好了，在我看来。

275　　　A. 喝完酒是辱骂，辱骂之后是耍蛮，耍蛮之后是辩论，辩论之后是定罪，定罪之后是上镣、戴枷、惩罚。

　　另一个残篇（fr. 149 Kaibel, 178 Olivieri）呈现了一个谜语，要俄狄浦

1　Ibid., p. 106, n. 92. 伯特比较了安提西尼（Antisthenes）的一个讨论的标题：《论智慧或力量》（*On Wisdom or Strength*）。

2　见上文，页247及以下诸页。

3　*De Gen. An.* i. 724. 28; *Rhet.* i. 1365ᵃ10.

4　ii. 36 c, d.

斯才能解开[1]（最后一行漶漫了）。

> A. 这是什么？
>
> B. 显然是三足鼎。
>
> A. 那为什么有四只脚？这不是三足鼎，我想是四足鼎。
>
> B. 它就叫三足鼎，只不过有四只脚。
>
> A. 俄狄浦斯可以猜出这个谜语。

［上文[2]已经指出，厄庇卡耳摩斯曾经提到过偷水果的贼。泽诺比厄斯表明所引述的"这席克尔人（Sikel）拿起了未成熟的葡萄"系来自席克尔人偷盗未成熟的葡萄，并且说这种说法是在厄庇卡耳摩斯的作品（fr. 239 Kaibel, 164 Olivieri）中发现的。］

只有一两行篇幅的显然是格言或谚语，例如：

凯伊培尔的fr. 165 (256 Olivieri)　"当更好的人在场的时候，沉默最稳妥。"

凯伊培尔的fr. 168 (168 Olivieri)　"像主妇，像狗。"[3]

凯伊培尔的fr. 221 (158 Olivieri)　"哪里有恐惧，哪里就有尊重。"

凯伊培尔的fr. 229 (173 Olivieri)　"它躺在五个法官的膝盖上。"[4]

以下格言，连同其他内容一道，都被引用它们的作家归入厄庇卡耳摩斯的名下；但我们无法判定哪些有可能是阿克西奥庇斯图斯伪造的，也无法判定克罗奈特把它们连同其他内容统统归到一首格言诗[5]当中的做法是否正

1　同样的玩笑也出现在阿里斯托芬fr. 530中。

2　见上文，页136。

3　尚无法确认这是厄庇卡耳摩斯的诗行，但凯伊培尔推测是他的，这也是可能的。该行引自 Clem. Alex. *Paed.* III. xi. 296，也有别的出处。

4　泽诺比厄斯（iii. 64）将此句归入厄庇卡耳摩斯名下。但是见下文，页284。［从引文来看这是二音步抑抑扬格，可能出自一段结尾。］

5　见上文，页245。

确。其他的内容是凯伊培尔的 fr. 265-274, 277, 280-288。[1]

276 这些残篇当中，有的打上了厄庇卡耳摩斯的烙印，如268、270、272、273、274、288；但是它们大部分都毫无诙谐等特点。即使它们是真的，那也由于经过复述而带上了阿提卡的特征。当然，拟剧和原始的喜剧表演一般也都属于这类作品，它们始终含有这类道德和说教式格言，而且正是这类格言构成了罗马拟剧作家普布利乌斯·西鲁斯（Publilius Syrus）作品残篇的重要部分。有时它们强调道德教化，有时又取笑过分讲求道德的做派。

第五节 厄庇卡耳摩斯喜剧中的角色

§1.（本章开头引用过的）佚名的古代作家说，厄庇卡耳摩斯"首次复原了散落的喜剧残篇，做了许多艺术上的加工"，还说他作品中"充满格言，创新性强，艺术手法讲究"。这个作者无疑重复了已经为人们普遍接受的说法，并且使之更加简洁；他并未看过厄庇卡耳摩斯的一手作品，不过他的话便概括了研究残篇后得出的总体印象；但是"复原"一词所含的意味——即喜剧原已是个有组织结构的形式，但这种形式后来被打破，是厄庇卡耳摩斯将其再度组合起来——则可能会形成误导。至少在厄庇卡耳摩斯之前不存在有组织结构的喜剧的迹象；但他的确把各种分散的元素统一到一种足够连贯的、完全可以被视为艺术性喜剧开端的结构。这些元素是什么，就是我们现在要考虑的；但是，首先还是来简单处理一下被某些作者过分重视的问题[2]——也就是澄清一个事实：厄庇卡耳摩斯的剧作在古代从未被称作"喜剧"。这看来是真的，但也可能事出偶然；亚里士多德《诗学》第五

1 Nos. 22-31, 33-37, 41-44 Diles-Kranz, 225-256, 229, 231-232, 235-236, 241-242, 244, 248-250, 252-255, 262 Olivieri.

2 Wilamowitz, *Einl. in die gr. Trag.*, pp. 54-55; Kaibel, in *R. E.* vi, col. 36; Radermacher, *Ar. Frösche*, p. 15.

章显然认为他的作品可以妥当地称作"喜剧"；柏拉图也说过"两类诗歌的顶尖人物，喜剧方面的厄庇卡耳摩斯，悲剧方面的荷马"；后来的作家称他是"喜剧演员，喜剧作家，喜剧诗人"；令人难以相信的是，如果所有作家都可以用"喜剧"这个词来表述他所创作的诗歌的类型，他们就不能——如果他们愿意——把独立的剧作称作"喜剧"。（事实上这些剧作很少被分门别类，它们在阿忒那奥斯处（iii. 94 f）和赫西基俄斯词条 *orua* 中被统称为"戏剧"［dramas］。"戏剧"一词在古典时期阿提卡似乎并不用于阿提卡喜剧，但在厄庇卡耳摩斯的残篇中提到了一部麦加拉戏剧[1]，这显然是喜剧性表演，而且这个词也有可能用于西西里的喜剧和同类表演。这与亚里士多德《诗学》第三章所称有人将"戏剧"一词当作多里斯词语[2]应该是一致的。）

§2.亚里士多德显然知道，在厄庇卡耳摩斯之前，西西里没有以文字为载体的喜剧作品；他明确认为[3]，厄庇卡耳摩斯作品的实质是体现与个人趣味相区别的大众趣味的情节片段的组合；而亚里士多德也许很难把神话（mythoi）这样的称呼赋予缺乏相互联系、前后不连贯的结构；［但他的主要兴趣在于否定，即厄庇卡耳摩斯的作品缺少对个人的攻击，他的下一句话就说到了这点。］但他不是说厄庇卡耳摩斯的所有作品都一样，或在这些优点方面表现得同样好，他的意思更可能是说他的"剧作"当中包含若干不同的类型。我们在《阿米科斯》《希望》［《被遗弃的奥德修斯》和《皮拉》］中找到了［可能］有三个说话者参与对话的蛛丝马迹：也在《布西里斯》和《赫柏的婚礼》中找到了叙述性话语的痕迹。在《阿米科斯》中可能有争吵、拳击比赛，还有一个把巨人绑起来的场面；在《庙宇访客》中也许有一个场面（也许这就是整出戏剧）类似于提奥克里图斯的《阿多尼亚诸塞》和某些拟剧中的场面；《获胜的运动员》和《舞蹈者》是完全由四音步扬抑抑格写成

1　［但这段文本极为可疑，见上文，页180。］
2　见上文，页99及以下诸页。
3　《诗学》第五章。［引用于这一章的开头："厄庇卡耳摩斯和福尔弥斯"是一个注释。］

278　的；某些剧作也许主要（或至少部分）是由一个对驳或一组争论构成的；[1]在某些剧作中一个（或不止一个）吹牛者被邻居愚弄或者智胜邻居；[赫拉克勒斯和奥德修斯似乎都很贪吃，且对建功立业没有太大的兴趣，宁可成为吹牛者；阿米科斯似乎也是这一类，但另一方面吹牛者的气质又是根据哲学性残篇推断的，而这方面的哲学性残篇又只有 fr. 170看上去像是真的。] 有些神话题材的剧作可能有好几个场面的情节；例如《狂欢游行表演者或赫淮斯托斯》，以及某些赫拉克勒斯的戏剧，但是表演的成分占多少、叙述的成分占多少则仍不清楚。表演不时会被舞蹈打断或得到器乐表演的配合:《赫柏的婚礼》中的笛子双人舞蹈伴奏，《斯芬克斯》中有一首与阿尔忒弥斯－奇托尼亚[2]相关的歌曲，这些都是得到了证实的（除非第一部有名字的戏剧完全采用叙述方法）；有人猜测《阿米科斯》中的"拳击歌"是为拳击比赛伴唱[3]，这也是有道理的。

　　厄庇卡耳摩斯及其同时代的剧作中也许不存在标准的或规定好的结构。阿提卡喜剧严格遵循的那种固定的形式主要是由于歌舞队的出现而导致的；

279　但在厄庇卡耳摩斯的残篇中，没有作为戏剧中固定成分的歌舞队的明显痕迹。《狂欢游行表演者或赫淮斯托斯》中或许存在某种类型的"狂欢"；七个缪斯女神或许在《赫柏的婚礼》中一同歌唱，不过她们也可以只出现在关

1　西克曼（*de Comoediae Atticae primordiis* [1906]）试图证明，在厄庇卡耳摩斯的几乎全部剧作中都有类似于对驳的场面。这种可能性是很低的。他认为，大多数剧作中都有一个以上的说话者；阿提卡对驳的规则音步——四音步抑扬格——在厄庇卡耳摩斯作品中也是常见的；而且在现存残篇中（如在阿提卡喜剧的后言式部分），实际上并没有人物上下场的迹象。[但是请见上文关于《被遗弃的奥德修斯》的段落。] 但是这与证明大部分剧作中都有一场对驳（[在某些剧中] 还带有抑扬格的开场白或收场诗）关系不大，是另外一回事。（他所相信的）"厄庇卡耳摩斯的喜剧的长度与阿里斯托芬的一场对驳的长度相当"这种说法也无法证明什么，概要性地理解这些残篇即可对他的理论做出判断（我在同一诗行中发现一个对西克曼的回应，是苏斯[Süss] 在 *Berliner Philologische Wochenschrift* (1907), pp. 1397 ff. 中给出的）。西克曼还进一步认为，阿提卡喜剧中的对驳是多里斯式的，而非起源于本地，这也同样是没有根据的（见上文，页147及以下诸页）。

2　Athen. xiv. 629 e提到了这类特殊的叙拉库斯舞蹈和音调。见上文，页268。

3　见Pollux iv. 56，该处的 *pyktikon ti melos* 似乎是对 *poetikon* 的校正；又见凯伊培尔对 fr. 210的评论。

于宴会的叙述中。从《塞壬》的标题中（甚至从 fr. 123 "听塞壬女妖"这句话里）无法推论出存在着一支塞壬歌舞队或她们是剧中的角色。复数的剧名《阿塔兰忒》（如果相关的推断是对的）、《巴开》以及《狄俄倪索斯》也不一定表示剧中有一支歌舞队。[1] 有时也有人认为，从波卢克斯的一个笔记[2]中可以看出来，厄庇卡耳摩斯使用了一个歌舞队，因为他称歌舞队训练学校为 *choregeion*。但是用 *choregeion* 代替 *didaskaleion* 的说法很可能是来自那里的悲剧歌舞队或某个非喜剧的歌舞队的训练，所以厄庇卡耳摩斯或可能自然而然地使用这个词，甚至在他自己不使用歌舞队的情况下。[3]

［厄庇卡耳摩斯没有歌舞队的观点得到了维斯特[4]的肯定，他于1950年出版的著作中并没有新的讨论。但拉德马赫尔[5]指出：（1）完全用四音步扬抑抑格写成的《舞蹈者》和《获胜的运动员》要么从头至尾均为吟诵形式，要么用进行曲风格的曲调歌唱；（2）《舞蹈者》的表演系某种舞蹈形式，只有歌舞队而没有演员；（3）在《塞壬》中，女妖组成歌舞队，奥德修斯是演员。对这一点，赫尔特[6]还增添了剧名为复数这个证据，并且说明在克拉提努斯的作品中，《平民》（*Demoi*）和《财神》也是同样情形，因为它们相应地各有一个由平民（Deme）和施舍财富的提坦（Wealthgiving Titans）组成的歌舞队。

但是要说清楚厄庇卡耳摩斯的《巴开》和《狂欢游行表演者》（*Komasts*）的情况却相当困难，如果前者没有一支酒神的女祭司歌舞队，后者没有胖

280

1　不一定是由于剧中有一支歌舞队，克拉提努斯才将剧名定为《奥德修斯》、《阿喀罗科斯》、《克勒俄布利那》（*Kleoboulinai*）；忒勒克得斯也不一定是因为这，才将剧名定为《赫西俄德》（*Hesiodoi*）。剧名的意思可以是"像奥德修斯等人一样的人"，也可以是"奥德修斯一行和他们的同伴"。［但是，如果不是歌舞队，他们又是谁？最自然的解释就是奥德修斯一行及其同伴，组成歌舞队；这一点也可以从埃斯库罗斯的《奠酒人》（*Choephori*）中得到证明，在这个剧中，歌舞队就是厄勒克特拉（Electra）的同伴，他们携带奠酒、倾倒奠酒。］

2　ix. 41, 42 = fr. 13 Kaibel, 87 Olivieri.

3　关于多里斯喜剧中歌舞队的缺席，亦见 Reich, *Mimus*, i. 503–504。

4　*Rhein. Mus.* xcviii (1950), 348.

5　*Aristophanes' Frösche*, pp. 17 f.

6　*Vom dionysischen Tanz zum komischen Spiel*, pp. 35 f., with n. 176.

人或羊人歌舞队，那它们是什么样的呢？必须承认"狄奥尼索斯和他的随从们"是《狄俄倪索斯》这个剧名最现成的解释（与之相应的阿提卡标题同样是最好的解释；我们已经知道，克拉提努斯的《奥德修斯》有一支奥德修斯水手歌舞队[1]）。如果事实真如我们所假设，厄庇卡耳摩斯的喜剧中已经形成了胖人舞蹈，那么赫尔特所说的就是实情———它的背景就是歌舞队，至少相关记忆还保留在 choregos（歌舞队赞助人）、choregeion（歌舞队训练学校）这类用法中（与之相对应的是阿提卡的 didaskalos［歌舞队教练］、didaskaleion［歌舞队训练学校］［fr. 13 Kaibel, 87 Olivieri］）。没有任何根据表明厄庇卡耳摩斯的歌舞队如阿提卡喜剧歌舞队那般人数众多、发展成熟，他们的活动也主要是为吟诵伴舞而不是歌唱；但是对舞蹈者、塞壬女妖、酒神狂女、狂欢游行表演者和酒神的伴侣最合理的解释只能是，他们是一支歌舞队。如果的确如此，那么《缪斯女神》《波斯人》以及《特洛伊人》等剧名也都可能来自剧中的歌舞队。

厄庇卡耳摩斯的三个标准音步是四音步扬抑抑格、四音步扬抑格、三音步抑扬格。在我们掌握的史料中，他从来不在一部戏里混合使用这几种音步（《塞壬》中唯一的六音步显然是特例）。[2] 两个四音步是吟诵式音步，没有理由认为它们是任何别的东西。厄庇卡耳摩斯的扬抑抑格保留至今的委实太少；听起来像是叙事文的《坐骨》（Periallos）残篇（109 Kaibel, 123 Olivieri）可能是在（胖人或羊人？）舞蹈队舞蹈时被唱出，就像《赫柏的婚礼》的扬抑格中可能会有一个缪斯用吟诵调歌唱。在扬抑格的《阿米科斯》、《赫拉克勒斯与福罗斯》、《狂欢游行表演者》、《麦加拉人》（Megaris）、《被遗弃的奥德修斯》、《皮拉》以及《塞壬》等剧中都有对话的证据，但"狂欢游行表演者"肯定是复数；在《塞壬》中由一个说话者代表多数并向多数人说话（123）；《被遗弃的奥德修斯》和《皮拉》中还保留

1　见上文，页160。

2　在这两个明显的例外（110 Kaibel, 124 Olivieri，以及131 Kaibel, 77 Olivieri）中，措辞（因此也就包括音步在内）是不确定的。

了一个扬抑抑格的结尾，它可能是用歌唱表现的，并可能是较早的长篇扬抑抑格的残骸。遗憾的是关于这些剧作的年代——也许《皮拉》除外——我们一无所知，而且我们也不知能否说：扬抑抑格的吟诵式舞蹈代表厄庇卡耳摩斯艺术发展过程中的早期阶段，扬抑格对话代表他的中期阶段，抑扬格对话代表他的晚期阶段；但至少可以肯定，《皮拉》的年代不早于公元前470年、某一部抑扬格戏剧（也许是《被遗弃的奥德修斯》）不早于公元前466年，这与这种理论并不冲突。

　　这些诗可能都不长，与拟剧和它们多里斯地方的前辈相似。有人说，阿波罗多鲁斯搜集了厄庇卡耳摩斯的剧作，编为10卷；[1] 伯特（有若干学者赞同他的主张）则认为[2]，很显然，阿里斯托芬的每一部喜剧都包含着"一卷"（*tomos*），这"一卷"大约为1500行的篇幅，而厄庇卡耳摩斯的作品（他给他算了35部）平均每部只在300至400行之间。这种说法本身并不很令人满意。多达10卷的作品如此规则且统一，这显得很不正常（事实上伯特自己也已经证伪）；而且我们不知道阿波罗多鲁斯收入这10卷当中的伪作有多少（肯定是有的）；他将真伪加以辨别这一事实也不能证明他在编辑过程中排除了伪作。至于凯伊培尔（p. 72）从《无序字典》（*Liber Glossarum*）中引证的一种说法价值也不大，其大意是早期喜剧的篇幅不超过300行；[3] 虽然我们不知它的权威性如何，但它显然是把阿提卡喜剧当作苏萨利翁等人的创作了。[4] 但是这些剧目之所以篇幅短小乃是由于其题材的轻微，从我们能发现的踪迹来看，其形式也与拟剧相似；所以，尽管关于阿波罗多鲁斯版本的说法不能成为数值计算的基础，但它也的确表明，这些喜剧的篇幅比阿里斯托芬

右边栏：281

1　Porphyr. *Vit. Plotin.* 24.

2　*Antikes Buchwesen* (1882), pp. 446, 496.

3　"但是最早期的古老喜剧是很可笑的……传统上希望苏萨利翁是它的创造者。然而第一批作者却是用短小的故事结构创作它，以每个人不超过300行诗的方式。"（"Sed prior ac vetus comoedia ridicularis extitit...Auctor eius Susarion traditur. Sed in fabulas primi eam contulerunt non magnas, ita ut non excederent in singulis versus trecenos."）

4　见Usener, *Rhein. Mus.* xxviii. 418；Kaibel, *Die Proleg.*, p. 46正确地排除了后边这个段落的可靠性，因为根据这些事实，亚里士多德（《诗学》第四章）无法获得信息。

的要短得多。

282　　除闹剧和杂耍——一直是不够高级的通俗喜剧类型中常见的元素——之外，厄庇卡耳摩斯作品中最令人感兴趣的还是人物性格的表现。我们已经了解了他所塑造的食客形象；科尔特推断[1]，在许多雅典戏剧当中还出现了食客的同伴——吹牛军士。尽管没有史料的支持，但这种可能依然存在，而且西西里僭主所雇用的佣兵队长就是这类形象的实例。我们在哲学性残篇当中也已经见到了足智多谋的哲学家形象，其形象与他在阿提卡喜剧中的相似；其他各种类型的人物在不同残篇中掠过之后也留下了痕迹——运动教练、游客、获胜的体育选手，如此这般。阿忒那奥斯断言[2]厄庇卡耳摩斯是在舞台上第一个表现醉汉的人（其后有克拉忒斯在《邻居》中表现同类人物），也许他剧中还有许多角色都以某种方式与饭桌和酒桌上的享乐有关。还必须承认，这些残篇中还没有剥离早期希腊喜剧中受到各地的听众喜欢的那些下流的痕迹；[3]克鲁西乌斯[4]推测，这些蛛丝马迹表明厄庇卡耳摩斯的演员也像阿提卡的演员那样身穿挂有阳具的服装，这在描绘公元前4世纪大希腊地区表演的陶瓶中也可以看到，不过这种推测缺少证据。情况或许如此，但是无法证明。同时代与此相关的线索非常罕见；但是我们在《岛屿》中曾见过确切的例证［可能也是与新残篇（*Oxyrh. Pap.* 2429, fr. 7）中的寄食者相关的］；而在《被遗弃的奥德修斯》中又指向厄琉息斯秘仪；这表明，同样的不协调在雅典的旧喜剧和中期喜剧中都很常见。他还提到了诗人阿那纳尼厄斯（Ananamius）和亚里士多塞诺斯。

283　　除却情节中的喜剧性和人物形象的刻画之外，厄庇卡耳摩斯的观众也从喜剧语言中得到很多乐趣。在这方面，希腊喜剧中显然已经形成了成套

1　*Die griechische Komödie*, p. 13，以及在 *R. E.* xi, col. 1225。［另一种观点见Wüst, *Rhein. Mus.* cxviii (1950), 358。］

2　x. 429 a.

3　Frs. 191, 235.

4　*Philologus*, Suppl.-Bd. vi. 284.

路的技法——戏仿[1]、文字游戏[2]、造长词[3]、小词[4]、意味深长的专名[5]以及飞快报出宴会上的菜名。他的"贯口"（也许是问答的交替）速度之快，可能就是贺拉斯提到的[6]："普劳图斯遵循的是西西里岛人厄庇卡耳摩斯的急促模式"（即"据说"）["Plautus ad exemplar Siculi properare Epicharmi" (sc. "dicitur").]

§3. 对我们而言，要不受拘束地评价多里斯方言被大规模使用的效果是很不容易的；第一印象的笨拙和不雅无疑是表面现象，这也是因为我们对多里斯形式还比较陌生。当然我们没有理由认为它的读音也是刺耳、不动听的。厄庇卡耳摩斯使用的方言主要是科林斯及其殖民地的方言，叙拉库斯方言就是其中之一，它们在总体上构成了一个群体；但是贝克特尔（Bechtel）曾经证实在厄庇卡耳摩斯的作品中这是通过两种方式更改了的。在厄庇卡耳摩斯的语言中，有些元素看上去像是属于罗德岛的（Rhodian），他（与阿伦斯［Ahrens］一样）将此归结为盖拉（Gela，罗德岛的一处殖民地）的居民的影响，盖拉的居民即受盖隆之命定居在叙拉库斯的人[7]，这些人自然也可以在盖隆和希耶罗的王宫附近发现；其中也有一些词语全部或者部分来自拉丁语，这是很自然的事。但是，正如凯伊培尔所正确指出的，这里的语言不是街头人们所操之语，而是充满着典故、妙语和辩论，除了偶尔冒出的俚语和粗话，都是以全神贯注且受过训练［此外还了解新式西西里修辞的专业术语］的观众为对象的。

在处理音步时，厄庇卡耳摩斯允许长音节自由拆分，从而带来强有力的动感和某种生动活泼的感觉；同时还在诗行的中间更换说话者——这在早期

1　Frs. 123, 130；见Athen. xv. 698 c。

2　Fr. 87.

3　例如在fr. 46中［和新的《皮拉》中］。

4　例如在fr. 142中。

5　《乡下人》中的"拳击"（Kolaphos）。

6　*Epp*. II. i. 58.

7　Herod. vii. 156.

悲剧中是不被允许的，但在索福克勒斯的羊人剧《追踪者》中发现了这种处理手法。残篇中没有发现抒情诗音步的痕迹；只有 fr. 101［可能还有114和229］来自一个二音步扬抑抑格系统。我们只在少数残篇[1]中发现了三音步扬抑抑格，但是我们听说（这一点前边已经提过）《获胜的运动员》和《舞蹈者》完全是用这个音步写成的。[2]有一行戏仿风格的句子用的是六音步。[3]残篇中呈现的音步主要是四音步扬抑格（马里乌斯·维克托［Marius Victor］称之为"厄庇卡耳摩斯音步"）[4]和三音步抑扬格；前者在通俗歌曲以及较早的文学作品中可能已经采用，后者在厄庇卡耳摩斯之前已有很长的历史。

§4. 之前已经说过，我们没有理由将厄庇卡耳摩斯的剧作——它们与拟剧，甚至拟剧的伯罗奔尼撒祖先如此相像——与一个酒神节的酒神狂欢联系起来；而且事实上我们对它们表演上的外部状况一无所知，也不知道它们是否参加戏剧节比赛——像在雅典那样。伊良[5]说狄诺罗库斯是"厄庇卡耳摩斯的对手"，如果他的说法正确，那么就表明这种演出是参加戏剧比赛的。谚语"它躺在五名评判的膝盖上"被泽诺比厄斯[6]引用过，而且他和赫西基俄斯[7]声称或暗示在西西里有五名评判对两个喜剧诗人谁获胜做出裁定；但是这也可能仅仅是根据出现在厄庇卡耳摩斯作品中的谚语而做的一种推论，如果这个谚语的确是从厄庇卡耳摩斯的作品中摘引出来的话。悲剧很有可能是在五名评判面前表演的，这种惯例与悲剧自身一样，都是从雅典引进的；

1　Frs. 109, 111, 114, 152.［最好将114视为二音步＋最后一节中缺失音节的二音步。］

2　这个音步是可能起源于多里斯的；它肯定与斯巴达进行曲有关且它的一个特殊变体被称作拉哥尼亚（Hephaestion, de Metris, viii. 25. 22 Conbr.）。海帕伊斯提翁在诗行中引用了一个来自赛利努斯的亚里士多塞诺斯（他的年代早于厄庇卡耳摩斯）的音步；但是凯伊培尔等人怀疑它的真实性（见Bergk, Poet. Lyr.[4] ii. 21; Cic. Tusc. Disp. II. xvi. §37. &c.）。

3　Fr. 123.［加上Oxyh. Pap. 2427, fr. 51中可能属于《伊利亚特》卷九，行63的内容。］

4　霍夫曼（Hoffmann）和坎茨（Kanz）关于厄庇卡耳摩斯使用这个音步的理论，见上文，页246。［Wüst, Rhein. Mus. xci (1950), 343 f. 强调了厄庇卡耳摩斯与阿提卡喜剧的音步在技术上的差异。］

5　Nat. Hist. vi. 51.

6　iii. 64.

7　"五名评判。这么多人评审喜剧。不仅在雅典，而且在西西里。"

但是这种惯例可能会也可能不会被喜剧采用，而谚语本身也可能是与惯例一 285
道引进的。

[也许我们对表演的了解的确比上一段说的稍多一些。提奥克里图斯的铭体诗（见上文，页234）就刻在奉献给狄奥尼索斯的厄庇卡耳摩斯雕像上，一般认为这个雕像是在叙拉库斯的剧场里。那个时代的叙拉库斯人显然认为厄庇卡耳摩斯是在剧场里为了祭祀酒神而表演。在科林斯[1]，垫臀舞者为祭祀酒神而跳舞，而除了一般的可能性之外，有两条线索（"低腰裙的阿开亚人"，fr. 123；以及偷酒者，fr. 239）表明厄庇卡耳摩斯完善了他们的表演。如果他的表演是献祭给狄奥尼索斯的，那么《狂欢游行表演者》、《巴开》、《狄俄倪索斯》（以及，如果译解正确，《坐骨》）等剧名就都是完全合适的。[2]他拥有歌舞队的可能性和作品对舞蹈的指涉说明必然有舞蹈场地，而与他同时代的福尔弥斯（Phormos）又使用了有紫色挂布而不是兽皮的背景（skênê，见上文，页180）。这就表明这是一个舞台建筑；现有的残篇中没有表明舞台有门，但是在没有反对意见的情况下妄下断言是非常危险的。福尔弥斯也第一次使用了"及脚长的制服（戏服）"；西西里喜剧的男性角色不太可能在这么早的时期就有了得体的穿戴（在西西里闲话表演陶瓶上，公元前4世纪的男性角色与其他喜剧演员的打扮并无区别），但福尔弥斯有可能首次给女性角色穿上了长衣服。]

§5. 尚无法确定厄庇卡耳摩斯在何种程度上影响了阿提卡喜剧；我们既不能同意泽林斯基[3]认为厄庇卡耳摩斯的喜剧尚不为早期阿提卡喜剧诗人所知的观点，也不能同意冯·萨利（von Salis）[4]等人认为厄庇卡耳摩斯的影响

1　叙拉库斯是科林斯的殖民地。"闲话"是南部意大利的，距离更近。关于phlyax一词的由来及其与狄奥尼索斯的称呼的联系，见上文，页138。它将表明南部意大利也存在崇拜酒神的胖人舞蹈。

2　叙拉库斯的化装成动物、唱着祭祀阿尔忒弥斯歌曲的游行者（见上文，页155）也应该被记住，但也可能与此无关。

3　*Glied. altatt. Kom.*, p. 243；见Bethe, *Proleg.*, p. 61。

4　*De Doriensium ludorum in comoedia attica vestigiis.*[E. Wüst, *Rhein. Mus.* xciii (1950), 337 ff. 对诸多观点所做的概评很有价值。]

286 已经无处不在的看法。可以明确的是，厄庇卡耳摩斯与旧喜剧在许多方面是相同的——哲学家、食客、醉汉、乡下人、爱吹牛而又躁动的赫拉克勒斯、狡猾的奥德修斯、滑稽的天神等人物形象；但是雅典人可能是从多里斯人邻近的家乡［或从伊奥尼亚］得到这些人物形象（如果他们全都是借来的）的。论驳可能是在阿提卡土生土长的。雅典诗人也无须为了使用戏仿技法以及难以胜数的文字游戏而求诸西西里，且用不着为了使用朗读宴会菜单的"贯口"技法而舍近求远。阿里斯托芬的《和平》行185及以下诸行的古代注家[1]发现此处是对厄庇卡耳摩斯的模仿，但我们已经有理由对这条注疏表示怀疑。仅凭在阿里斯托芬的诗行中发现同样位置上出现了与厄庇卡耳摩斯相同的常见而平淡的字句，就推断前者对后者有直接的模仿，这也是靠不住的。[2]阿里斯托芬fr. 530[3]中关于"三条腿的桌子"的谜语可能是受到了厄庇卡耳摩斯fr. 149的启发，也可能不是；同样的情况也出现在《和平》中，即特律盖奥斯骑在"埃特纳甲虫背上"的幻想手法（这种动物众所周知，但把它当作战马来表现，在厄庇卡耳摩斯之前还未发现[4]）。克拉提努斯及其后继者在喜剧中使用四音步扬抑抑格，也是受到厄庇卡耳摩斯的影响，但却无法解释为什么这种音步在阿提卡喜剧的本地原生的产物——对驳和歌舞队主唱段——中使用得如此频繁。

将厄庇卡耳摩斯的剧作和阿提卡喜剧的标题列出清单一一加以对照，就会发现，这两者有许多题材和主题是相同的；[5]但是与此相对，我们又必须明

1 见上文，页268。

2 冯·萨利对Epich., fr. 171与Aristoph. *Plut.* 97. 1195；fr. 171, l. 2, 128与Aristoph. *Frogs* 56, *Lysistr.* 916, Pherecr. fr. 69, l. 4做了比较。他提交的其他例证（页41）就更不可信了。

3 见上文，页275。

4 见上文，页261。

5 冯·萨利将《麦加拉人》与标题为《阿开伊斯》（*Achaiis*）等的剧作进行了比较，指出阿提卡喜剧叫作《库克洛佩斯》《布西里斯》《斯基戎》《菲罗克忒忒斯》《岛屿》《月份》《酒神的伴侣》《缪斯女神》《塞壬》《狂欢游行表演者》，等等。阿喀浦斯的《赫拉克勒斯的婚姻》或许与阿里斯托芬的《赫柏的婚礼》题材相同，而阿里斯托芬的《戏剧或半人马》与《赫拉克勒斯与福罗斯》类似（见Kaibel, *Hermes*, xxiv.54 ff.; Prescott, *Class. Phil.* xii. 410 ff.）。

确，这两种类型上各不相同的喜剧在表现手法上有很大的差异。欧坡利斯的　287
《奉承者》(*Kolakes*)[1]中的食客与厄庇卡耳摩斯的同类形象之所以相似，乃
是由于两者都取材于现实生活中的同一原型；虽然厄庇卡耳摩斯与新喜剧之
间存在题材和主题相同的现象，其原因或许在于它们采用了相同的神话并且
取材于相同的社会生活。

因此，将相似夸大为模仿就很危险，喜剧诗人和表演者所用的技巧在全
世界范围内都是差不多的；但假设阿提卡诗人不知道厄庇卡耳摩斯，也不曾
从他那里得到启发和灵感，这也是同样脱离实际的；而如果柏拉图知道他并
且赞赏他，那么柏拉图前一代的人就不太可能不对他有所耳闻。[亚里士多
德在说完"情节的编制"最早出现在西西里之后，立刻就提到了克拉忒斯，
这表明他认为在公元前5世纪中叶或稍后雅典人就知道西西里喜剧了。如
果——这是可能的——情节的编制意味着（或者作为一个大的元素包含着）
对神话故事的滑稽模仿，那就值得留意一下，克拉提努斯是否和厄庇卡耳
摩斯一样写了一部《布西里斯》和一部《狄俄倪索斯》，以及他的《奥德修
斯》的主题是否与厄庇卡耳摩斯的《库克洛佩斯》相同。]

同理，我们也不可能详细追究厄庇卡耳摩斯对大希腊地区后来的喜剧表
演究竟施加了何种影响，尽管对这种影响的存在不会有人表示异议。他的剧
作的主题与闲话表演陶瓶的主题明显相似，但是闲话等文字作品却从不被归
类为喜剧。[2]在索福隆的拟剧（也从未被称为喜剧[3]）中有一些标题类似于厄　288
庇卡耳摩斯的戏剧，如《乡下人》、《注视伊斯忒米亚的妇女》（如果这是标
题的话）、《普罗米修斯》，而他对英雄故事的滑稽模仿则可能影响了公元前

1　159 (K).

2　[见上文，页139。陶瓶的年代包括公元前4世纪的前四分之三在内，它们的一些题材当然是阿
提卡的（见Webster, *Monuments of Old and Middle Comedy,* Institute of Classicl Studies, Suppl. No. 9,
p. 3）。这些作者都属于公元前3世纪。]

3　至少不在苏达之前（"索福隆"词条）。我认为Reich, *Mimus,* i. 269过分强调了"喜剧"对拟剧
等的延伸。令人怀疑的是当阿忒那奥斯（ix. 402 b）把塔兰托的斯齐拉斯（Sciras of Tarentum）
说成是所谓意大利喜剧作家时，"意大利喜剧"是不是指"闲话"。不管怎么说，阿忒那奥斯和
苏达的时间都很晚，而阿忒那奥斯的表述也说明他不是在严格意义上使用这个名字。

3世纪林松的"欢快悲剧"（*hilarotragoidia*）。

在有如此多不确定因素的地方，无论什么都可能推测出来，但无论如何也无法否定厄庇卡耳摩斯的奇功。正如亚里士多德所见，他创造的喜剧类型关注的是普遍感兴趣的话题；因而他不仅是对英雄传说进行滑稽模仿的喜剧先驱，也开创了用喜剧手法表现社会生活和人情世态的传统——这种传统在历史上从不曾消失过，有时还构成了第一流的文学。

［要对厄庇卡耳摩斯做出恰如其分的评价极为困难。残篇中的内容大都与食物相关，而其他内容很少，尤其是如果将大部分格言和所有的哲学性残篇（一个除外）都从他名下除去的话。亚里士多德认为（他所喜欢的）中期喜剧经历了逐步成熟的两个阶段，这同时也是（他所不喜欢的）日益严禁抨击个人的两个阶段——（1）西西里喜剧；（2）克拉忒斯，而将厄庇卡耳摩斯与盖隆和希耶罗并列，就把他的年代推到了克拉忒斯之前。厄庇卡耳摩斯的成就似乎是把表演带入喜剧，从而使后者发生了一个转变，不再以由歌舞队伴舞的吟诵为主；没有人会否定将《被遗弃的奥德修斯》《皮拉》和《希望》等残篇冠以喜剧的名称。有理由认为这一步的发展是在公元前466年之后，也就是当修辞术开始繁荣之时。但是，把他尊为后来的神话喜剧和社会喜剧的先驱的时候，也不能忘记他还是阿提卡悲剧和早期阿提卡喜剧的祖先（更不用说阿喀罗科斯和希蓬那克斯了）。厄庇卡耳摩斯从早期阿提卡喜剧获益之多难以估量，而《皮拉》一剧又表明他也曾从悲剧当中汲取营养。悲剧似乎自喜剧之始就对其产生影响，一直延续到后来，有时是为喜剧提供范例，有时是作为喜剧戏仿的对象。戏剧的主流在阿提卡；厄庇卡耳摩斯属于一个令人关注的支系，但是我们对它的了解实在是太少了。］

289

第六节　福尔弥斯和狄诺罗库斯

现在可以比较方便地附带说一下我们对厄庇卡耳摩斯同时代的两名诗人福尔弥斯和狄诺罗库斯仅知的一点内容。

关于福尔弥斯，相关的信息全部来自阿忒那奥斯和苏达辞书少量而分散的记录，他是厄庇卡耳摩斯的同时代人，也同他一样有喜剧的"发明者"之称，还是盖隆的朋友及其孩子的教师。[1]关于他的喜剧的标题——在数量上超过了六个（苏达辞书给出的数字）——还有一个无法解决的问题，哪怕它有解决的价值；[2]但有一点是明确的，即这些剧作都是对神话的戏仿，也许与厄庇卡耳摩斯的剧作属于同一类型。

苏达辞书亦称福尔弥斯让演员穿上一种垂至脚面的长袍，并用紫色的帷幕装饰他的舞台。[3]泡珊尼阿斯[4]提到了一位叫福尔弥斯的，他从阿卡狄亚去了叙拉库斯，以自己出众的指挥才能为盖隆和希耶罗提供周到的服务，并由他自己和他朋友——叙拉库斯的利科尔塔斯（Lycortas）在奥林匹亚立了一尊他的胸像。一些作者想当然地认定那位喜剧诗人和这位将军是一人；但是除了他的名字的词尾究竟是什么很难认定外，也没有证据将这两人联系在一起。福尔弥斯没有作品残篇留下来。

苏达辞书认定狄诺罗库斯为叙拉库斯人或阿克拉伽斯人（Acragas），是厄庇卡耳摩斯的儿子或学生（伊良说的正好相反[5]）。他的剧作名称保留下来的有《阿尔泰亚》（Althaea）、《阿玛宗人》（The Amazons）、《美狄亚》（Medea）[6]、《忒勒弗斯》（Telephus）和《喜悲剧》（Komoidotragoidia）。最后一个只知道是很久以后的作者（如阿尔凯奥斯和阿那克山德里德）的剧作的标题；但是没有理由认为狄诺罗库斯（他肯定看过悲剧在叙拉库斯的表

290

1　苏达辞书，见上文，页231。Athen. xiv. 652 a将Atalante的标题标为《阿塔兰忒》。亚里士多德《诗学》第五章给出的诗人名字为福尔弥斯，但是对这段文字的解读却总是不确定的。

2　《特洛伊遭劫》与《马》或许是同一部戏的不同版本，或仅仅是同一部戏的不同标题；所以，《刻甫斯》与《佩耳修斯》和《刻法莱亚》或许也是同样的情况。《刻法莱亚》也许与戈耳工的头有某种关联，在佩耳修斯的故事里对此有所描述。洛伦兹认为Alkyones是某种原因造成的Alcinous一词的重复，虽然这个名字就其本身而言不致引起怀疑。非常令人疑惑的是《阿塔兰忒》的作者究竟是厄庇卡耳摩斯还是福尔弥斯（见Kaibel Fragm, p. 93）。

3　见上文，页180所引亚里士多德关于麦加拉喜剧的论述。［亦见页285。］

4　v. xxvii. §7.

5　N. H. vi. 51. 关于苏达辞书，见上文，页231。

6　《美狄亚》也被Oxryh. Pap 2426收入看起来属于厄庇卡耳摩斯的剧作列表中。

演）不在这个标题下对悲剧做滑稽模仿。这些残篇内容所剩无几，除了得知他使用了俗语和本地（与书面语相对立的）词汇外，什么作品中的信息也得不到。伊良说，狄诺罗库斯和某些其他诗人一样，让一个奇特的故事产生了这样的效果：当普罗米修斯盗火之后，宙斯主动提出，如果有人查出窃贼是谁，就给他一服长生不老药。得到奖赏的这个人把长生药绑在了驴子的背上。驴子渴了，走到泉眼去喝水；看护泉眼的蛇同意让驴喝水，但是必须用长生药来交换。这样蛇就可以长生不老，但是驴的干渴也转给了他。

这两个作家之所以令人感兴趣，乃在于他们的存在证明了在公元前5世纪前期西西里还有一个小的喜剧诗人流派。

25

附 录
希腊语文本

291

1.页10、97：苏达

Ἀρίων Μηθυμναῖος, λυρικὸς, Κυκλέως υἱὸς, γέγονε κατὰ τὴν λη´ Ὀλυμπιάδα. τινὲς δὲ καὶ μαθητὴν Ἀλκμᾶνος ἱστόρησαν αὐτόν. ἔγραψε δὲ ᾄσματα: προοίμια εἰς ἔπη β´. λέγεται καὶ τραγικοῦ τρόπου εὑρετὴς γενέσθαι καὶ πρῶτος χορὸν στῆσαι καὶ διθύραμβον ᾆσαι καὶ ὀνομάσαι τὸ ᾀδόμενον ὑπὸ τοῦ χοροῦ καὶ Σατύρους εἰσενεγκεῖν ἔμμετρα λέγοντας. φυλάττει δὲ τὸ ὦ καὶ ἐπὶ γενικῆς.

2.页14、39，页43及以下诸页：托名普鲁塔克的作者，《论音乐》，第二十九至三十章

Λᾶσος δ᾿ ὁ Ἑρμιονεὺς εἰς τὴν διθυραμβικὴν ἀγωγὴν μεταστήσας τοὺς ῥυθμοὺς καὶ τῇ τῶν αὐλῶν πολυφωνίᾳ κατακολουθήσας, πλείοσί τε φθόγγοις καὶ διερριμμένοις χρησάμενος, εἰς μετάθεσιν τὴν προυπάρχουσαν ἤγαγε μουσικήν. ὁμοίως δὲ καὶ Μελανιππίδης ὁ μελοποιὸς ἐπιγενόμενος οὐκ ἐνέμεινε τῇ ὑπαρχούσῃ μουσικῇ, ἀλλ᾿ οὐδὲ Φιλόξενος οὐδὲ Τιμόθεος· οὗτος γάρ, ἑπταφθόγγου τῆς λύρας ὑπαρχούσης ἕως εἰς Τέρπανδρον τὸν Ἀντισσαῖον, διέρριψεν εἰς πλείονας φθόγγους. ἀλλὰ γὰρ καὶ αὐλητικὴ ἀφ᾿ ἁπλουστέρας εἰς ποικιλωτέραν μεταβέβηκε μουσικήν. τὸ γὰρ παλαιόν, ἕως εἰς Μελανιππίδην τὸν τῶν διθυράμβων ποιητήν, συμβεβήκει τοὺς αὐλητὰς παρὰ τῶν ποιητῶν λαμβάνειν τοὺς μισθούς, πρωταγωνιστούσης δηλονότι τῆς ποιήσεως, τῶν δ᾿

αὐλητῶν ὑπηρετούντων τοῖς διδασκάλοις· ὕστερον δὲ καὶ τοῦτο διεφθάρη, ὡς

καὶ Φερεκράτη τὸν κωμικὸν εἰσαγαγεῖν τὴν Μουσικὴν ἐν γυναικείῳ σχήματι,

ὅλην κατηκισμένην τὸ σῶμα: ποιεῖ δὲ τὴν Δικαιοσύνην διαπυνθανομένην τὴν

αἰτίαν τῆς λώβης καὶ τὴν Ποίησιν λέγουσαν.

M. λέξω μὲν οὐκ ἄκουσα: σοί τε γὰρ κλύειν

 ἐμοί τε λέξαι θυμὸς ἡδονὴν ἔχει.

 ἐμοὶ γὰρ ἦρξε τῶν κακῶν Μελανιππίδης,

 ἐν τοῖσι πρῶτος ὃς λαβὼν ἀνῆκέ με

 χαλαρωτέραν τ᾽ ἐποίησε χορδαῖς δώδεκα.

 ἀλλ᾽ οὖν ὅμως οὗτος μὲν ἦν ἀποχρῶν ἀνὴρ

 ἔμοιγε ... πρὸς τὰ νῦν κακά.

292 Κινησίας δὲ μ᾽ ὁ κατάρατος Ἀττικός,

 ἐξαρμονίους καμπὰς ποιῶν ἐν ταῖς στροφαῖς,

 ἀπολώλεχ᾽ οὕτως, ὥστε τῆς ποιήσεως

 τῶν διθυράμβων, καθάπερ ἐν ταῖς ἀσπίσιν,

 ἀριστέρ᾽ αὐτοῦ φαίνεται τὰ δεξιά.

 ἀλλ᾽ οὖν ἀνεκτὸς οὗτος ἦν ὅμως ἐμοί.

 Φρῦνις δ᾽ ἴδιον στρόβιλον ἐμβαλών τινα

 κάμπτων με καὶ στρέφων ὅλην διέφθορεν,

 ἐν ἑπτὰ χορδαῖς δώδεχ᾽ ἁρμονίας ἔχων.

 ἀλλ᾽ οὖν ἔμοιγε χοὗτος ἦν ἀποχρῶν ἀνήρ·

 εἰ γάρ τι κἀξήμαρτεν, αὖθις ἀνέλαβεν.

 ὁ δὲ Τιμόθεός μ᾽, ὦ φιλτάτε, κατορώρυχε

 καὶ διακέκναιχ᾽ αἴσχιστα.

Δ. ποῖος οὑτοσὶ

 ὁ Τιμόθεος;

M. Μιλήσιός τις πυρρίας ·

κακά μοι παρέσχεν οἶς, ἄπαντας οὓς λέγω

παρελήλυθεν, ἄγων ἐκτραπέλους μυρμηκιάς,

κἂν ἐντύχῃ πού μοι βαδιζούσῃ μόνῃ

ἀπέδυσε κἀνέλυσε χορδαῖς δώδεκα.

καὶ Ἀριστοφάνης ὁ κωμικὸς μνημονεύει Φιλοξένου καί φησιν ὅτι εἰς τοὺς
κυκλίους χοροὺς μέλη εἰσηνέγκατο. ἡ δὲ Μουσικὴ λέγει ταῦτα·

ἐξαρμονίους ὑπερβολαίους, τ᾽ ἀνοσίους

καὶ νιγλάρους, ὥσπερ τε τὰς ῥαφάνους ὅλην

καμπῶν με κατεμέστωσε.

3. 页17：阿忒那奥斯（xiv. 617 b；普拉提那斯的文本见A. M. Dale, *Words,
Music, and Dance* [1960], 12）

Πρατίνας δὲ ὁ Φλιάσιος αὐλητῶν καὶ χορευτῶν μισθοφόρων
κατεχόντων τὰς ὀρχήστρας, ἀγανακτήσας ἐπὶ τῷ τοὺς αὐλητὰς μὴ
ξυναυλεῖν τοῖς χοροῖς, καθάπερ ἦν πάτριον, ἀλλὰ τοὺς χοροὺς ξυνᾳδεῖν
τοῖς αὐληταῖς, ὃν οὖν εἶχε θυμὸν κατὰ τῶν ταῦτα ποιούντων ὁ Πρατίνας
ἐμφανίζει διὰ τοῦδε τοῦ ὑπορχήματος·

τίς ὁ θόρυβος ὅδε; τί τάδε τὰ χορεύματα;

τίς ὕβρις ἔμολεν ἐπὶ Διονυσιάδα πολυπάταγα θυμέλαν;

ἐμός, ἐμὸς ὁ Βρόμιος, ἐμὲ δεῖ κελαδεῖν, ἐμὲ δεῖ παταγεῖν,

ἀν᾽ ὄρεα σύμενον μετὰ Ναϊάδων

οἷά τε κύκνον ἄγοντα ποικιλόπτερον μέλος.

τὰν ἀοιδὰν κατέστασε Πιερὶς βασίλειαν· ὁ δ᾽ αὐλὸς

ὕστερον χορευέτω· καὶ γὰρ ἔσθ᾽ ὑπηρέτας.

κώμῳ μόνον θυραμάχοις τε πυγμαχίαις νέων θέλει παροίνων

ἔμμεναι στρατηλάτας.

παῖε τὸν φρυνεοῦ

293

ποικίλου πνοὰν ἔχοντα,

φλέγε τὸν ὀλοοσισιαλοκάλαμον

λαλοβαρύοπα παραμελο<μετρο>ρυθμοβάταν

θῆτα τρυπάνῳ δέμας πεπλασμένον.

ἢν ἰδού· ἅδε σοι δεξιὰ

καὶ ποδὸς διαρριφά,

θριαμβοδιθύραμβε κισσόχαιτ' ἄναξ,

ἄκουε <τάνδε> τὰν ἐμὰν

Δώριον χορείαν.

4. 页33、136、165：波卢克斯（iv. 104-105）

ἦν δέ τινα καὶ Λακωνικὰ ὀρχήματα διὰ Μαλέας. Σειληνοὶ δ' ἦσαν καὶ ὑπ' αὐτοῖς Σάτυροι ὑπότρομα ὀρχούμενοι· καὶ ἴθυμβοι ἐπὶ Διονύσῳ, καὶ Καρυάτιδες ἐπ' Ἀρτέμιδι. καὶ βαρύλλιχα, τὸ μὲν εὕρημα Βαρυλλίχου, προσωρχοῦντο δὲ γυναῖκες δὲ γυναῖκες Ἀπόλλωνι καὶ Ἀρτέμιδι. οἱ δὲ ὑπογύπωνες γερόντων ὑπὸ βακτηρίαις τὴν μίμησιν εἶχον, οἱ δὲ γύπωνες ξυλίνων κώλων ἐπιβαίνοντες ὠρχοῦντο, διαφανῆ ταραντινίδια ἀμπεχόμενοι. καὶ μὴν Ἐσχαρίνθον ὄρχημα, ἐπώνυμον δ' ἦν τοῦ εὑρόντος αὐλητοῦ. τυρβασίαν δ' ἐκάλουν τὸ ὄρχημα τὸ διθυραμβικόν. μιμητικὴν (? μιμηλικὴν) δὲ δι' ἧς ἐμιμοῦντο τοὺς ἐπὶ τῇ κλοπῇ τῶν ἑωλῶν κρεῶν ἁλισκομένους. λομβρότερον δ' ἦν ὃ ὠρχοῦντο γυμνοὶ σὺν αἰσχρολογίᾳ. ἦν δὲ καὶ τὸ σχιστὰς ἕλκειν, σχῆμα ὀρχήσεως χωρικῆς· ἔδει δὲ πηδῶντα ἐπαλλάττειν τὰ σκέλη.

5. 页63：苏达

Φρύνιχος, πολυφράδμονος ἢ Μινύρου, οἱ δὲ Χοροκλέους Ἀθηναῖος, τραγικός, μαθητὴς Θέσπιδος τοῦ πρώτου τὴν τραγικὴν εἰσενέγκαντος. ἐνίκα τοίνυν ἐπὶ τῆς ξζ' Ὀλυμπιάδος. οὗτος δὲ πρῶτος ὁ Φρύνιχος γυναικεῖον

πρόσωπον εἰσήγαγεν ἐν τῇ σκηνῇ, καὶ εὑρετὴς τοῦ τετραμέτρου ἐγένετο. καὶ παῖδα ἔσχε τραγικὸν Πολυφράδμονα· τραγῳδίαι δὲ οὑτοῦ εἰσιν ἐννέα αὑται· Πλευρωνίαι Αἰγύπτιοι, Ἀκταίων, Ἄλκηστις, Ἀνταῖος ἢ Λίβυες, Δίκαιοι ἢ Πέρσαι ἢ Σύνθωκοι, Δαναΐδες.

6. 页65：苏达

Πρατίνας, Πυρρωνίδου ἢ Ἐγκωμίου Φλιάσιος, ποιητὴς τραγῳδίας· ἀντηγωνίζετο δὲ Αἰσχύλῳ τε καὶ Χοιρίλῳ ἐπὶ τῆς ο' Ὀλυμπιάδος, καὶ πρῶτος 294 ἔγραψε Σατύρους. ἐπιδεικνυμένου δὲ τούτου συνέβη τὰ ἴκρια, ἐφ' ὧν ἐστήκεσαν οἱ θεαταί, πεσεῖν, καὶ ἐκ τούτου θέατρον ᾠκοδομήθη Ἀθηναίοις. καὶ δράματα μὲν ἐπεδείξατο ν', ὧν Σατυρικὰ λβ'· ἐνίκησε δὲ ἅπαξ.

7. 页68：赫西基俄斯

Χοιρίλος Ἀθηναῖος τραγικός, ξδ' Ὀλυμπιάδι καθεὶς εἰς ἀγῶνας [καὶ] ἐδίδαξε μὲν δράματα ζ' καὶ ρ', ἐνίκησε δὲ ιγ'. οὗτος κατά τινας τοῖς προσωπείοις καὶ τῇ σκευῇ τῶν στολῶν ἐπεχείρησε.

8. 页69：苏达

Θέσπις· Ἰκαρίου πόλεως Ἀττικῆς, τραγικὸς ἑκκαιδέκατος ἀπὸ τοῦ πρώτου γενομένου τραγῳδοποιοῦ Ἐπιγένους τοῦ Σικυωνίου τιθέμενος, ὡς δέ τινες, δεύτερος μετὰ Ἐπιγένην. ἄλλοι δὲ αὑτὸν πρῶτον τραγικὸν γενέσθαι φασί. καὶ πρῶτον μὲν χρίσας τὸ πρόσωπον ψιμυθίῳ ἑτραγῴδησεν, εἶτα ἀνδράχνῃ ἑσκέπασεν ἐν τῷ ἐπιδείκνυσθαι, καὶ μετὰ ταῦτα εἰσήνεγκε καὶ τὴν τῶν προσωπείων χρῆσιν ἐν μόνῃ ὀθόνῃ κατασκευάσας. ἐδίδαξε δὲ ἐπὶ τῆς πρώτης καὶ ζ' Ὀλυμπιάδος. μνημονεύεται δὲ τῶν δραμάτων αὑτοῦ Ἆθλα Πελίου ἢ Φόρβας, Ἱερεῖς, Ἥΐθεοι, Πενθεύς.

忒弥斯提乌斯《演说》(xxvi. 316 d)

ἀλλὰ καὶ ἡ σεμνὴ τραγῳδία μετὰ πάσης ὁμοῦ τῆς σκευῆς καὶ τοῦ χοροῦ καὶ τῶν ὑποκριτῶν παρελήλυθεν εἰς τὸ θέατρον; καὶ οὐ προσέχομεν Ἀριστοτέλει ὅτι τὸ μὲν πρῶτον ὁ χορὸς εἰσιὼν ᾖδεν εἰς τοὺς θεούς, Θέσπις δὲ πρόλογόν τε καὶ ῥῆσιν ἐξεῦρεν, Αἰσχύλος δὲ τρίτον ὑποκριτὴν καὶ ὀκρίβαντας, τὰ δὲ πλείω τούτων Σοφοκλέους ἀπελαύσαμεν καὶ Εὐριπίδου.

若望·迪亚科努斯,《赫摩根涅斯评注》(Rabe, *Rhein. Mus.* lxiii [1908], 150)

τῆς δὲ τραγῳδίας πρῶτον δρᾶμα Ἀρίων ὁ Μηθυμναῖος εἰσῆγαγεν, ὥσπερ Σόλων ἐν ταῖς ἐπιγραφομέναις Ἐλεγείαις ἐδίδαξε. Δράκων δὲ ὁ Λαμψακηνὸς δρᾶμά φησι πρῶτον Ἀθήνησι διδαχθῆναι ποιήσαντος Θέσπιδος.

<div align="center">Δράκων: Χάρων Wilamowitz</div>

9.页124及下页: 泽诺比厄斯(v. 40)

Οὐδὲν πρὸς ρὸν Διόνυσον. Ἐπειδὴ τῶν χορῶν ἐξ ἀρχῆς εἰθισμένων διθύραμβον ᾄδειν εἰς τὸν Διόνυσον, οἱ ποιηταὶ ὕστερον ἐκβάντες τὴν συνήθειαν ταύτην Αἴαντας καὶ Κενταύρους γράφειν ἐπεχείρησαν. ὅθεν οἱ θεώμενοι σκώπτοντες ἔλεγον, Οὐδὲν πρὸς Διόνυσον. Διὰ γοῦν τοῦτο τοὺς Σατύρους ὕστερον ἔδοξεν αὐτοῖς προεισάγειν, ἵνα μὴ δοκῶσιν ἐπιλανθάνεσθαι τοῦ θεοῦ.

苏达

Οὐδὲν πρὸς τὸν Διόνυσον. Ἐπιγένους τοῦ Σικυωνίου τραγῳδίαν εἰς τὸν Διόνυσον ποιήσαντος, ἐπεφώνησάν τινες τοῦτο. ὅθεν ἡ παροιμία. βέλτιον δὲ οὕτως. τὸ πρόσθεν εἰς τὸν Διόνυσον γράφοντες τούτοις ἠγωνίζοντο, ἅπερ καὶ σατυρικὰ ἐλέγετο. ὕστερον δὲ μεταβάντες εἰς τὸ τραγῳδίας γράφειν, κατὰ μικρὸν εἰς μύθους καὶ ἱστορίας ἐτράπησαν, μηκέτι τοῦ Διονύσου μνημονεύοντες. ὅθεν τοῦτο

καὶ ἐπεφώνησαν. καὶ Χαμαιλέων ἐν τῷ περὶ Θέσπιδος πὰ παραπλήσια ἱστορεῖ.

10. 页134、137：阿忒那奥斯（xiv, pp. 621 d, 622 d）

παρὰ δὲ Λακεδαιμονίοις κωμικῆς παιδιᾶς ἦν τις τρόπος παλαιός, ὥς φησι Σωσίβιος, οὐκ ἄγαν σπουδαῖος, ἅτε δὴ κἀν τούτοις τὸ λιτὸν τῆς Σπάρτης μεταδιωκούσης. ἐμιμεῖτο γάρ τις ἐν εὐτελεῖ τῇ λέξει ἐν κλέπτοντάς τινας ὀπώραν ἢ ξενικὸν ἰατρὸν τοιαυτὶ λέγοντα, ὡς Ἄλεξις ἐν Μανδραγοριζομένῃ διὰ τούτων παρίστησιν·

ἐὰν ἐπιχώριος

ἰατρὸς εἴπῃ "τρυβλίον τούτῳ δότε

πτισάνης ἔωθεν", καταφρονοῦμεν εὐθέως·

ἂν δὲ πτισάνας καὶ τρουβλίον, θαυμάζομεν.

καὶ πάλιν ἐὰν μὲν τευτλίον, παρείδομεν.

ἐὰν δὲ σεῦτλον, ἀσμένως ἠκούσαμεν,

ὡς οὐ τὸ σεῦτλον ταὐτὸν ὂν τῷ τευτλίῳ.

ἐκαλοῦντο δ' οἱ μετιόντες τὴν τοιαύτην παιδιὰν παρὰ τοῖς Λάκωσι δεικηλίσταί, ὡς ἄν τις σκευοποιοὺς εἴπῃ καὶ μιμητάς. τοῦ δὲ εἴδους τῶν δεικηλιστῶν πολλαὶ κατὰ τόπους εἰσὶ προσηγορίαι. Σικυώνιοι μὲν γὰρ φαλλοφόρους αὐτοὺς καλοῦσιν, ἄλλοι δ' αὐτοκαβδάλους, οἱ δὲ φλύακας, ὡς Ἰταλοί, σοφιστὰς δὲ οἱ πολλοί· Θηβαῖοι δὲ καὶ τὰ πολλὰ ἰδίως ὀνομάζειν εἰωθότες ἐθελοντάς....Σῆμος δὲ ὁ Δήλιος ἐν τῷ περὶ Παιάνων, "οἱ αὐτοκάβδαλοι", φησί, "καλούμενοι ἐστεφανωμένοι κιττῷ σχέδην ἐπέραινον ῥήσεις. ὕστερον δὲ ἴαμβοι ὠνομάσθησαν αὐτοί τε καὶ τὰ ποιήματα αὐτῶν, οἱ δὲ ἰθύφαλλοι", φησί, "καλούμενοι προσωπεῖα μεθυόντων ἔχουσιν καὶ ἐστεφάνωνται, χειρῖδας ἀνθινὰς ἔχοντες· χιτῶσι δὲ χρῶνται μεσολεύκοις καὶ περιέζωνται ταραντῖνον καλύπτον αὐτοὺς μέχρι τῶν σφυρῶν, σιγῇ δὲ διὰ τοῦ πυλῶνος εἰσελθόντες, ὅταν κατὰ μέσην τὴν ὀρχήστραν γένωνται, ἐπιστρέφουσιν εἰς τὸ θέατρον λέγοντες· 296

ἀνάγετ᾽, εὐρυχωρίαν ποι-

εῖτε τῷ θεῷ ἐθέλει γὰρ

[ὁ θεὸς] ὀρθὸς ἐσφυδωμένος

διὰ μέσου βαδίζειν.

οἱ δὲ φαλλοφόροι", φησίν, "προσωπεῖον μὲν οὐ λαμβάνουσιν, προσκόπιον δ᾽

ἐξ ἑρπύλλου περιτιθέμενοι καὶ παιδέρωτος ἐπάνω τούτου ἐπιτίθενται στέφανον

δασὺν ἴων καὶ κιττοῦ· καυνάκας τε περιβεβλημένοι παρέρχονται οἱ μὲν ἐκ

παρόδου, οἱ δὲ κατὰ μέσας τὰς θύρας, βαίνοντες ἐν ῥυθμῷ καὶ λέγοντες,

σοί, Βάκχε, τάνδε μοῦσαν ἀγλαΐζομεν,

ἁπλοῦν ῥυθμὸν χέοντες αἰόλῳ μέλει,

καινάν, ἀπαρθένευτον, οὔ τι ταῖς πάρος

κεχρημέναν ᾠδαῖσιν, ἀλλ᾽ ἀκήρατον

κατάρχομεν τὸν ὕμνον.

εἶτα προτρέχοντες ἐτώθαζον οὓς προέλοιντο, στάδην δὲ ἔπραττον, ὁ δὲ

φαλλοφόρος ἰθὺ βαδίζων καταπασθεὶς αἰθάλῳ."

11. 页155:《提奥克里图斯作品的注疏》(Wendell, p. 2)

ὁ δὲ ἀληθὴς λόγος οὗτος. ἐν ταῖς Συρακούσαις στάσεώς ποτε γενομένης καὶ

πολλῶν φθαρέντων, εἰς ὁμόνοιαν τοῦ πλήθους ποτε εἰσελθόντος ἔδοξεν Ἄρτεμις

αἰτία γεγονέναι τῆς διαλλαγῆς. οἱ δὲ ἄγροικοι δῶρα ἐκόμισαν καὶ τὴν θεὸν

γεγηθότες ἀνύμνησαν, ἔπειτα ταῖς <τῶν> ἀγροίκων ᾠδαῖς τόπον ἔδωκαν καὶ

συνήθειαν. ᾄδειν δέ φασιν αὐτοὺς ἄρτον ἐξηρτημένούς θηρίων ἐν ἑαυτῷ πλέονας

τύπους ἔχοντα καὶ πήραν πανσπερμίας ἀνάπλεων καὶ οἶνον ἐν αἰγείῳ ἀσκῷ,

σπονδὴν νέμοντας τοῖς ὑπαντῶσι, στέφανόν τε περικεῖσθαι καὶ κέρατα ἐλάφων

προκεῖσθαι καὶ μετὰ χεῖρας ἔχειν λαγωβόλον. τὸν δὲ νικήσαντα λαμβάνειν τὸν τοῦ

νενικημένου ἄρτον· κἀκεῖνον μὲν ἐπὶ τῆς τῶν Συρακουσίων μένειν πόλεως, τοὺς δὲ

νενικημένους εἰς τὰς παιδιᾶς καὶ γέλωτος ἐχόμενα καὶ εὐφημοῦντας ἐπιλέγειν·

δέξαι τὰν ἀγαθὰν τύχαν,

δέξαι τὰν ὑγίειαν,

ἅν φέρομες παρὰ τᾶς θεοῦ

ἅν † ἐκελάσκετο† τήνα.

(ἀν τ᾽ ἐκαλέσκετο, Radermacher) 297

12. 页165：赫西基俄斯

βρυδαλίχα· πρόσωπον γυναικεῖον παρὰ τὸ γελοῖον καὶ αἰσχρὸν †ὄρρος τίθεται† ὀρίνθω τὴν ὀρχήστραν καὶ γυναικεῖα ἱμάτια ἐνδέδυται. ὅθεν καὶ τὰς αμαχρὰς †βρυδαλίχας καλοῦσι Λάκωνες.

βρυλλιχισταί· οἱ αἰσχρὰ προσωπεῖα περιτιθέμενοι γυναικεῖα καὶ ὕμνους ᾄδοντες.

λόμβαι· αἱ τῇ Ἀρτέμιδι θυσιῶν ἄρχουσαι, ἀπὸ τῆς κατὰ τὴν παιδίαν σκευῆς. οἱ γὰρ φάλητες οὕτω καλοῦνται.

13. 页179：阿里斯托芬，《马蜂》行54的古代注疏

ἢ ὡς ποιητῶν τινων ἀπὸ Μεγαρίδος ἀμούσων καὶ ἀφυῶς σκωπτόντων, ἢ ὡς τῶν Μεγαρέων καὶ ἄλλως φορτικῶς γελοιαζόντων. Εὔπολις Προσπαλτίοις· τὸ σκῶμμ᾽ ἄσελγες καὶ Μεγαρικὸν σφόδρα.

亚里士多德《尼各马可伦理学》（IV. ii. 1123 a 20）

ἐν μὲν γὰρ τοῖς μικροῖς τῶν δαπανημάτων πολλὰ ἀναλίσκει (sc. ὁ βάναυσος) καὶ λαμπρύνεται παρὰ μέλος, οἷον ἐρανιστὰς γαμικῶς ἑστιῶν, καὶ κωμῳδοῖς χορηγῶν ἐν τῇ παρόδῳ πορφύραν εἰσφέρων, ὥσπερ οἱ Μεγαροῖ.

以上出处的古代注疏

σύνηθες ἐν κωμῳδίᾳ παραπετάσματα δέρρεις ποιεῖν, οὐ πορφυρίδας.

Μυρτίλος ἐν Τιτανόπασι... "τὸ δεῖν' ἀκούκεις; Ἡράκλεις, τοῦτ' ἐστί σοι | τὸ σκῶμμ' ἄσελγες καὶ Μεγαρικὸν καὶ σφόδρα | ψυχρόν· γελᾷ <γάρ, ὡς> ὁρᾷς τὰ παίδια." διασύρονται γὰρ οἱ Μεγαρεῖς κωμῳδίᾳ, ἐπεὶ καὶ ἀντιποιοῦνται αὐτῆς ὡς παρ' αὐτοῖς πρῶτον εὑρεθείσης, εἴ γε καὶ Σουσαρίων ὁ κατάρξας κωμῳδίας Μεγαρεύς. ὡς φορτικοὶ τοίνυν καὶ ψυχροὶ διαβάλλονται καὶ πορφυρίδι χρώμενοι ἐν τῇ παρόδῳ. καὶ γοῦν Ἀριστοφανής ἐπισκώπτων αὐτοῖς λέγει που, "μηδ' αὖ γέλωτα Μεγαρόθεν κεκλεμμένον". ἀλλὰ καὶ Ἐκφαντίδης παλαιότατος ποιητής τῶν ἀρχαίων φησί, "Μεγαρικῆς | κωμῳδίας ᾆσμ' <οὐ> δίειμ'· αἰσχύνομαι | τὸ δρᾶμα Μεγαρικὸν ποιεῖν." δείκνυται γάρ ἐκ πάντων ὅτι Μεγαρεῖς τῆς κωμῳδίας εὑρεταί.

14. 页230：佚名《论喜剧》(Kaibel, *Com. Graec. Fr.* p. 7)

<Ἐπίχαρμος Συρακόσιος>. οὗτος πρῶτος διερριμμένην τὴν κωμῳδίαν ἀνεκτήσατο πολλὰ προσφιλοτεχνήσας. Χρόνοις δὲ γέγονε κατὰ τὴν ογ´ Ὀλυμπιάδα. τῇ δὲ ποιήσει γνωμικός καὶ εὑρετικὸς καὶ φιλότεχνος. σώζεται δὲ αὐτοῦ δράματα μ´, ὧν ἀντιλέγονται δ´.

298 苏达

Ἐπίχαρμος· Τιτύρου ἢ Χιμάρου καὶ Σικίδος Συρακούσιος ἢ ἐκ πόλεως Κραστοῦ τῶν Σικανῶν· ὃς εὗρε τὴν κωμῳδίαν ἐν Συρακούσαις ἅμα Φόρμῳ. ἐδίδαξε δὲ δράματα νβ´, ὡς δὲ Λύκων φησὶ λε´. τινὲς δὲ αὐτὸν Κῷον ἀνέγραψαν τῶν μετὰ Κάδμου εἰς Σικελίαν μετοικησάντων ἄλλοι Σάμιον, ἄλλοι Μεγαρέα τῶν ἐν Σικελίᾳ. ἦν δὲ πρὸ τῶν Περσικῶν ἔτη ἓξ διδάσκων ἐν Συρακούσαις· ἐν δὲ Ἀθήναις Εὐέτης καὶ Εὐξενίδης καὶ Μύλλος ἐπεδείκνυντο. καὶ Ἐπιχάρμειος λόγος, τοῦ Ἐπιχάρμοῦ.

Φόρμος· Συρακούσιος, κωμικός, σύγχρονος Ἐπιχάρμῳ, οἰκεῖος δὲ Γέλωνι τῷ τυράννῳ Σικελίας καὶ τροφεὺς τῶν παίδων αὐτοῦ. ἔγραψε δράματα ζ´, ἅ

ἐστι ταῦτα· Ἄδμητος, Ἀλκίνους, Ἀλκύονες, Ἰλίου πόρθησις, Ἵππος, Κηφεὺς ἢ Κεφάλαια ἢ Περσεύς. ἐχρήσατο δὲ πρῶτος ἐνδύματι ποδήρει καὶ σκηνῇ δερμάτων φοινικῶν. μέμνηται δὲ καὶ ἑτέρου δράματος Ἀθήναιος ἐν τοῖς Δειπνοσοφισταῖς, Ἀταλάντης.

15. 页234: 第欧根尼·拉尔修（viii. 78）

Ἐπίχαρμος Ἡλοθαλοῦς Κῷος. καὶ οὗτος ἤκουσε Πυθαγόρου. τριμηνιαῖος δ᾽ ὑπάρχων ἀπηνέχθη τῆς Σικελίας εἰς Μέγαρα, ἐντεῦθεν δ᾽ εἰς Συρακούσας, ὥς φησι καὶ αὐτὸς ἐν τοῖς συγγράμμασιν. καὶ αὐτῷ ἐπὶ τοῦ ἀνδριάντος ἐπιγέγραπται τάδε·

εἴ τι παραλλάσσει φαθων μέγας ἄλιος ἄστρων

καὶ πόντος το πωῶν μείζον᾽ ἔχει δύναμιν,

φαμὶ τοσοῦτον ἐγὼ σοφίᾳ προέχεινοἘπίχαρμον

ὃν πατρὶς ἐστεφάνωσ᾽ ἅδε Συρακοσίωνσ

οὗτος ὑπομνήματα καταλέλοιπεν ἐν οἷς φυσιολογεῖ, γνωμολογεῖ, ἰατρολογεῖ. καὶ παραστιχίδια ἐν τοῖς πλείστοις τῶν ὑπομνημάτων πεποίηκεν, οἷς διασαφεῖ ὅτι ἑαυτοῦ ἐστι τὰ συγγράμματα. βιοὺς δ᾽ ἔτη ἐνενήκοντα κατέστρεψεν.

16. 页240: 阿忒那奥斯（xiv. 648 d）

τὴν μὲν ἡμίναν οἱ τὰ εἰς Ἐπίχαρμον ἀναφερομένα ποιήματα πεποιηκότες οἴδασι, κἀν τῷ Χείρωνι, ἐπιγραφομένῳ οὕτως λέγεται·

καὶ πιεῖν ὕδωρ διπλάσιον χλιαρόν, ἡμίνας δύο.

τὰ δὲ ψευδεπιχάρμεια ταῦτα ὅτι πεποιήκασιν ἄνδρες ἔνδοξοι Χρυσόγονός τε ὁ αὐλητής, ὥς φησιν Ἀριστόξενος ἐν ὀγδόῳ Πολιτικῶν Νόμων, τὴν Πολιτείαν ἐπιγραφομένην. Φιλόχορος δ᾽ ἐν τοῖς περὶ μαντικῆς Ἀξιόπιστον τὸν εἴτε Λοκρὸν γένος εἴτε Σικυώνιον τὸν Κανόνα καὶ τὰς Γνώμας πεποιηκέναι φησίν. ὁμοίως δὲ ἱστορεῖ καὶ Ἀπολλόδωρος.

299

文物名录

本名录分为以下几部分：1. 酒神颂。2. 早期雅典表演者。3. 早期科林斯表演者。4. 早期拉哥尼亚表演者。5. 其他早期表演者。6. 古代羊人剧表演者。7. 羊人、胖人、酒神狂女世系。完整条目包括文物名称、博物馆、出土地、年代、主题和简要的文献。

以下为本名录所用的缩略词：

A. A.	*Archäologische Anzeiger* (supplement to *Jahrbuch des deutschen archäologischen Instituts*).
A. B. L.	M. E. Haspels, *Attic Black-figure Lekythoi* (1936).
A. B. V.	J. D. Beazley, *Attic Black-figure Vase-painters* (1956).
A. J. A.	*American Journal of Archaeology.*
Ath. Mitt.	*Athenische Mitteilungen.*
A. R. V.	J. D. Beazley, *Attic Red-figure Vase-painters* (1942).
B. C. H.	*Bulletin de Correspondance Hellénique.*
B. I. C. S.	*Bulletin of the Institute of Classical Studies* (London).
Breitholtz	G. Breitholtz, *Die Dorische Farce* (1960).
B. S. A.	*Annual of the British School at Athens.*
C. V.	*Corpus Vasorum Antiquorum.*

de Carle T. B. L. Webster, *Greek Art and Literature 700–530 B. C.* (1959).

D. M. Bieber, *Denkmäler zum Theaterwesen in Altertum* (1920).

D. B. F. J. D. Beazley, *Development of Attic Black-figure.*

Festivals A. W. Pickard-Cambridge, *Dramatic Festivals of Athens* (1953).

G. T. P. T. B. L. Webser, *Greek Theatre Production* (1956).

Herter H. Herter, *Vom Dionysischen Tanz zum komischen Spiel* (1947).

Higgins R. A. Higgins, *Catalogue of Terracottas in the British Museum* (1954).

H. T. M. Bieber, *History of the Greek and Roman Theater* ([1]1939, [2]1961).

J. d. I. *Jahrbuch des deutschen archäologischen Instituts.*

J. H. S. *Journal of Hellenic Studies.*

M. H. T. B. L. Webster, *From Mycenae to Homer* (1958).

M. M. R. M. P. Nilsson, *The Minoan-Mycenaean Religion* (1950 2nd ed.).

Mon. Linc. *Monumenti Antichi della Reale Accademia dei Lincei.*

N. C. H. G. G. Payne, *Necrocorinthia* (1931).

Orthia R. M. Dawkins, *The Sanctuary of Artemis Orthia at Sparta* (1929).

Pfuhl E. Pfuhl, *Malerei und Zeichnung der Griechen* (1923).

R. B. *Bulletin of the John Rylands Library.*

R. E. Pauly-Wissowa, *Real-Encyclopädie.*

S-S. F. Brommer, *Satyrspiele* (1958).

Seeberg A. Seeberg, Conrinthian Padded Dancers, *Symbolae Osloenses* (forthcoming).

W. S. *Wiener Studien.*

1. 酒神颂

1. 阿提卡红绘巨爵　纽约25. 78. 66　公元前425年
（波利昂）

主题：泛雅典娜节上的老羊人与里拉琴。

参考文献：Bieber, *H. T.*[1], fig. 17[2], fig. 9; *A. R. V.* 797/7; Beazley, *Hesperia*, xxiv (1955), 314 (with dating); here, Pl. I*a*.

2. 阿提卡黑绘风格细颈有柄长油瓶　伦敦，B 560　约公元前490年
（马拉松画家）

主题：带毛的羊人与里拉琴。

参考文献：Haspels, *A. B. L.* 233/24; *A. B. V.* 495/158. 亦见Berlin, Peters, *A. B. V.* 281/5 (Circle of Antimenes painter); Gerhard, *A. V.*, pl. 52; Buschor, *Satyrtänze*, 72; Roos, *Orchestik*, 220–230; 及Taranto 5081, Brommer, *S-S.*, No. 222; Haspels, *A. B. L.* 208/56 (Gela painter)。

3. 阿提卡红绘风格贮酒罐　巴黎，卢浮宫 10754　约公元前480年
（欧卡里德斯画家）

主题：A. 搬运东西的人中的多毛羊人在墓旁击槌。

　　　　B. 公牛献祭：提手下的山羊和双耳瓶。

参考文献：Beazley, *Miscellanea Libertini*, 91（年代早于以下No. 90）; Brommer, *S-S.*, No. 23; *A. R. V.* 156/40。

4. 阿提卡钟形巨爵　哥本哈根，N. M. Inv. 13817　公元前425年
（克勒奥丰画家）

主题：A. 花柱后边的酒神颂歌手（福律尼库斯等）。

　　　　B. 持火把羊人与酒神狂女。

参考文献：K. Friis Johansen, *Arkaeol. Kunsthist. Medd. Dan. Vid. Selsk.* 4, No. 2 (1959); Here, Pl. I*b*。

5. 阿提卡红绘风格花结　纽约24. 97. 34　公元前400年

主题：抬花柱的男童；酒神狄奥尼索斯和巴西琳娜（？）。

参考文献：Friis Johansen, op. cit., 17; Richter, *Handbook*, 103, pl. 84*c*; Van Hoorn, *Choes*, 159, No. 757; Bieber, *Hesp.*, Suppl. 8, 34; *H. T.*[2], fig. 218。

2. 早期雅典表演者

6. 阿提卡螺旋形巨爵　佛罗伦萨4209　丘西　公元前570年
（克利提亚斯）

主题：神话中的场面，包括酒神的正面形象和赫菲斯托斯与塞伦诺的返回（刻有名字；腿似山羊）。

参考文献：*A. B. V.* 76/1; *D. B. F.*, Pl. 11; *de Carle*, No. 46; Cook, *Greek Painted Pottery*, pl. 19; Richter, *Greek Art*, fig. 432.

302　**7. 阿提卡黑绘风格细颈有柄长油瓶　雅典N. M. 11749　公元前500/480年**

主题：酒神面具，两边是酒神与骡子和酒神狂女在一起。

参考文献：Haspels, *A. B. L.* 208, Gela ptr.; Wrede, *Ath. Mitt.* liii (1928), 92, Beilage 28（包括对狄奥尼索斯面具的充分讨论）。关于绘有挂面具的柱子的陶瓶（见 *Festivals*, p. 27; *de Carle*, pp. 66 ff.），悉尼56. 33（Gigliogli, *Annuario*, 4–5 [1924], 131 f.）在 Pl. IIa有说明。关于博洛尼亚130（Haspels, *A. B. L.* p. 253, No. 11）船车陶瓶（见 *Festivals*, p. 11），见图3。

8. 阿提卡泛雅典形状的黑绘风格细颈双耳瓶　牛津1920，107卡米罗斯
公元前570—前550年
（勃艮画家群）

主题：赫淮斯托斯的返回与羊人的正面形象。

参考文献：*A. B. V.* 89/2; *C. V.*, pl. 4/1; 9/2; *de Carle*, No. 48.

9. 阿提卡迪诺罐（残片）　雅典，阿戈拉P 334　公元前575年

主题：裸体的胖人舞者——另一个场景中的带毛的羊人。

参考文献：*Hesperia,* iv (1935), 430; *R. B.* xxxvi (1954), 583; *A. B. V.* 23 (group of Dresden lekanis); Buschor, *Satyrtänze*, 29; Brommer, *Satyroi*, 25; here, Pl. IIb. 连同羊人，见 Istanbul 4574, by Sophilos (Cook, *Greek Painted Pottery*, pl. 15*b*)。

10. 阿提卡三足酒器　雅典N. M. 12688　公元前575/550年
（KY 画家）

主题：垫臀青年与垫臀妇女（每两名男性中夹一名妇女）。

参考文献：Payne, *N. C.* 88*a*; Beazley, *Hesperia*, xiii (1944), 48; *A. B. V.* 33, 680; *R. B.* xxxvi (1954), 583, n. 3; Buschor, *Satyrtänze*, fig. 26; *de Carle*, No. 43; here, Pl. 3.

11. 阿提卡迪诺罐　卢浮宫E 876　公元前570/560年
（卢浮宫E 876的画家）

主题：醉酒的狂欢者（两个佩阳具，一个戴面具）及竖笛和迪诺罐；赫淮斯托斯的返回，包含正面形象的羊人。

参考文献：*A. B. V.* 90/1; Buschor, *Satyrtänze,* 39; *R. B.* xxxvi (1954), 583, n. 1; 584, n. 2. 见第勒尼安双耳细颈酒瓶，*A. B. V.* 103/11表现的是赫淮斯托斯的返回中的酒神颂演员和羊人；103/92, 107表现的是酒神颂演员和羊人的混合。

12. 阿提卡杯　帕拉佐罗　阿克莱　公元前575/560年
（帕拉佐罗画家）

主题：醉酒的狂欢者与裸体男子，一人为带胡须的正面像；妇女的齐统长度仅及腿部。

参考文献：*A. B. V.* 34/1; here, fig. 2.

13. 阿提卡杯　剑桥福格博物馆　公元前575/560年
（帕拉佐罗画家）

主题：正面形象的醉酒狂欢者，带有尖形的胡须和红色的胸脯，妇女身穿最短的齐统。

参考文献：*A. B. V.* 34/2; *C. V.*, Hoppin, pl. 1/11.

303

14. 阿提卡有颈双耳瓶　佛罗伦萨70995　公元前560/540年
（利多斯）

主题：狄奥尼索斯和阿里阿德涅，以及年轻的醉酒狂欢者和身穿长及腿部的齐统的妇女。

参考文献：*A. B. V.* 110/32; Rumpf, *Sakonides,* pls. 2–3; Buschor, *Satyrtänze,* fig. 29.

15. 阿提卡黑绘风格杯　佛罗伦萨3897　公元前6世纪中叶

主题：A. 羊人。

　　　B. 挂有阳具的竿子上的胖人。

参考文献：Nilsson, *Gesch.* i. 558; *R. B.* xxxvi (1954), 584; Buschor, *Satyrtänze,* 50; Herter, 17, nn. 72–73; *G. T. P.*, No. F 2; *de Carle*, No. 54; here, Pl. IV.

16. 阿提卡双耳细颈酒瓶　卢浮宫F 36　公元前550/540年
（阿马西斯画家）

主题：狄奥尼索斯与两个酒神狂女及两个带胡须的醉酒的狂欢者。

参考文献：*A. B. V.* 150/6; Karouzou, No. 16, pl. 24; *R. B.* xxxvi (1954), 584, n. 3. 见A. Bruckner, *Antike Kunst*, i (1958), 33 f.; here, Pl. V*a*。

17. 阿提卡石灰岩浮雕　雅典，狄奥尼索斯剧场之南　公元前570/550年
主题：羊人与酒神狂女（围绕着狄奥尼索斯）。

参考文献：Studniczka, *A. M.* xi (1886), 78, pl. 2, 旧酒神庙的三角墙; Svoronos, pl. 236; Frickenhaus, *J. d. I.* xxxii (1917), 2, fig. I; Brommer, *Satyroi*, 27; Pickard-Cambridge, *Theatre*, 4; Bieber, *H. T.* [1]99, fig. 144, *H. T.* [2] fig. 222; *R. B.* xlii (1960), 493 f.。

18. 阿提卡黑绘风格乳房状杯 罗马工业博物馆 公元前520年

主题：八名年轻舞者，三人的头部以上还有女性面具。

参考文献：Mercklin, *R. M.* xxxviii (1923), 82; Herter, 8, n. 16; *R. B.* xxxvi (1954), 585; Beazley, *Attic vase Paintings in Boston*, ii. 84, 102; Brommer, *Antike und Abendland*, iv (1954), 42 f., *G. T. P.*, No. F 6; *W. S.* lxix (1956), 113; de Carle, No. 55; Bieber, *H. T.*², fig. 182; here, Pl. V*b*.

19. 阿提卡黑绘风格杯 维尔茨堡474（阿提卡） 公元前520年
（安布罗西奥斯画家）

主题：标名为"SATRYBS"的羊人（系"SATYROS"之误）。

参考文献：Beazley, *A. R. V.*, p. 71/6; Flickinger, *Theater*, p. 32, fig. 11; Lesky, *Tragische Dichtung*, p. 27.

20. 阿提卡黑绘风格有盖瓶 厄琉息斯 1212 公元前6世纪中叶·

主题：装扮成酒神狂女的年轻人和一个竖笛手。

参考文献：*Hesperia*, vii (1938), 409; *R. B.* xxxvi (1954), 585; Buschor, *Satyrtänze*, 55; *G. T. P.*, No. F 4; *B. I. C. S.* v (1958), 47; de Carle, No. 55; here, Pl. VIa.

304　21. 阿提卡黑绘风格杯 阿姆斯特丹3356 公元前6世纪中叶
（海德堡画家）

主题：身穿女子服装的男子歌舞队。

参考文献：*C. V.* Pays-Bas, III, He, pl. 2. 4; *R. B.* xxxvi (1954), 574, 585; *A. B. V.* 66/57; Buschor, *Satyrtänze*, 51; Herter, 8, nn, 17–20（带有目录和解释）; *G. T. P.* No. F 3; de Carle, No. 53; here, Pl. VI*b*。

22. 阿提卡红绘风格残片 雅典，卫城702 雅典 公元前480年
（柏林画家）

主题：手持阳具拐杖的老人，身穿有花的齐统和靴子。

参考文献：*R. B.* xxxvi (1954), 573, n. 3; Beazley, *A. R. V.* 143/95; Herter, 16, n. 68; *G. T. P.*, No. F 9; Kenner, *Theater*, 38; Binsfeld, *Grylloi*, 1956, 12.

23. 阿提卡黑绘风格双耳细颈酒瓶 柏林1697 公元前550年
（柏林1686的画家）

主题：骑士。

参考文献：*A. B. V.* 297/17; Bieber, *H. T.*¹, fig. 79, *H. T.*², fig. 126; Herter, n. 28; *G. T. P.*, No. F 5; de Carle, No. 56; here, Pl. VII.

24. 阿提卡黑绘风格双耳细颈酒瓶　新西兰，克赖斯特彻奇，
（秋千画家）　坎特伯雷大学　公元前530年

主题：踩高跷的男子。

参考文献：*de Carle*, No. 60; *Australian Humanities Research Council, Annual Report*, No. 2 (1957–1958), 5; *Fasti Arch.* xii (1959), no. 251; here, Pl. VIII*a*.

25. 阿提卡黑绘风格双耳大饮杯　波士顿20，18　公元前480年
（海伦画家群）

主题：A.骑鸵鸟者。

　　　B.骑海豚者。

参考文献：Haspels, *A. B. L.* 108, 144; *A. B. V.*, 617; Brommer, *A. A.*, 1942, 67; Bielefeld, *A. A.*, 1946–1947, 47; Bieber, *H. T.*[1], fig. 78, *H. T.*[2], fig. 125; here, Pl. VIII*b*.

26. 阿提卡黑绘风格陶酒坛　伦敦B509　公元前480年
（杰拉画家）

主题：披羽毛的男子。

参考文献：*A. B. V.* 473; Bieber, *H. T.*[1], fig. 36, *H. T.*[2], fig. 123; Haspels, *A. B. L.* 214, No. 187; *G. T. P.*, No. F 7; *de Carle*, No. 64; here, Pl. IX*a*.

27. 阿提卡黑绘风格双耳细颈酒瓶　柏林1830　公元前480年

主题：公鸡。

参考文献：Bieber, *H. T.*[1], fig. 77, *H. T.*[2], fig. 124; *G. T. P.*, No. F 8; here, Pl. IX*b*.

28. 阿提卡黑绘风格双耳细颈酒瓶　纽约，大都会艺术博物馆（尤金·霍尔曼）
（第勒尼安画家群）　公元前560年

主题：狄奥尼索斯和阿里阿德涅在卧处；两名带胡须的和一名年轻人，双手放在宽大的斗蓬底下的臀部上。　　305

参考文献：*Metropolitan Museum Bulletin*, xviii (1959), 57.

29. 阿提卡黑绘风格陶酒坛　维尔茨堡344　公元前500（？）年

主题：身披大斗蓬、戴头盔的男子。

参考文献：*A. B. V.* 434/3; Beazley, *Vases in Cyprus,* 37–38; Brommer, *A. A.*, 1942, 67; Bieber, *H. T.*[2], fig. 182.

30. 阿提卡黑绘风格双耳细颈酒瓶　布鲁克林博物馆09.35
公元前6世纪后期/前5世纪前期

主题：A. 两对戴头盔的男子向前进；带着红边的有花大长袍裹住左手，垂至右腿；红胡须。

 B. 一对武士。

31. 原始的双耳细颈酒瓶　厄琉息斯　公元前680/650年
（波吕斐摩斯画家）

主题：奥德修斯和波吕斐摩斯；狮子和野猪；佩耳修斯和戈耳工。

参考文献：*J. H. S.* lxxiv (1954), suppl. 30; Mylonas, *Praktika*, xxx (1955), 29; *A. J. A.* lxii (1958), 225; *de Carle,* No. 33; Richter, *Greek Art*, fig. 405; Robertson, *Greek Painting*, p. 42.

3. 早期科林斯表演者

32. 原始的科林斯带柄土碗　伊萨卡52　公元前675/660年
（波士顿画家）

主题：歌唱的俄耳甫斯（？），羊人（？）。

参考文献：Robertson, *B. S. A.* xliii (1948), 21, 58. xlviii (1953), 178; *R. B.* xxxvi (1954), 581; Seeberg, No. 1; *de Carle,* No. 67.

33. 雕塑成胖人形状的科林斯陶瓶
（*a*）伦敦，大英博物馆94. 7. 17 .3　公元前650年

描述：全部覆有鳞片，胸部线条记号特别突出。

参考文献：Buschor, *B. S. A.* xlvi, 36 f., fig. I; Higgins, ii, No. 1664.

（*b*）卢浮宫，忒拜　公元前600—前575年

描述：黑豹皮和靴子，齐统上有装饰的点，手持大型杯子。

参考文献：*R. B.* xxxvi (1954), 581, n. 13; Pottier, *B. C. H.*, 1895, 225, fig. 3; *C. V.*, pls. 500-501; Payne, *N. C.* 175, 180, pls. 44, 48; *G. T. P.*, No. F 15.

（*c*）达尼丁，奥塔戈博物馆 E48. 187　公元前625—前600年

描述：带胡须、穿靴子，蹲坐形象。

参考文献：Anderson, *Greek Vases in Otago Museum*, No. 47, pl. IV; *de Carle*, No. 79. Cf. Higgins, ii, Nos. 1665-1667, with list; here, Pl. X*a*.

306　（*d*）科林斯 IP1708　科林斯地峡　公元前600/575年

主题：胸部有斑点，阳具粗大，阳具的两边绘制有舞者（？）。

参考文献：Broneer, *Hesp.* xxviii (1959), 335, No. 10, pl. 71 *a, b*; here Pl. X*b*.

34. 科林斯碗，带有对称的双柄　伦敦大英博物馆61. 4—25. 45　卡米罗斯
公元前625/600年

主题：垫臀舞者与身子歪斜的宴饮者和动物。

参考文献：Payne, *N. C.*, No. 717; Seeberg, No. 224; *R. B.* xxxvi (1954), 580, n. 3.

35. 科林斯雪花石膏　巴黎，卢浮宫 S 1104　公元前625/600年

主题：五个舞蹈者，中间有的带胡须的头部。

参考文献：*C. V.* 9, pl. 33. 1-6; *N. C.* No. 461; Seeberg, No. 216; Buschor, *Satyrtänze*, 19, fig. 9
(epiphany of Dionysos); *R. B.* xxxvi (1954), 581.

36. 科林斯短颈单柄球形瓶　伦敦，大英博物馆1437　公元前625/600年

主题：垫臀舞者。

参考文献：Payne, *N. C.*, pl. 21. 8, No. 515; Buschor, *Satyrtänze*, 18, fig. 8; Seeberg, No.
218; *G. T. P.*, No. F 10; here, Pl. XI.

37. 科林斯装油容器　维尔茨堡，118　公元前625/600年

主题：舞蹈者及与迪诺罐绑在一起的山羊。

参考文献：Langlotz, pl. 9. 12; *N. C.* No. 724, fig. 44*b*; Buschor, *Satyrtänze,* 20; Seeberg,
No. 215; *R. B.* xxxvi (1954), 581.

38. 科林斯小型双耳细颈土罐　雅典 N. M. 1092（664）　公元前600/575年

主题：赫淮斯托斯的返回及舞蹈者。

参考文献：Payne, *N. C.*, No. 1073; Brommer, *Satyroi*, 21; Buschor, *Satyrtänze*, 21; Herter,
12, n. 46; Seeberg, No. IV; Bieber, *H. T.*[1], fig. 83, *H. T.*[2], fig. 130; *R. B.* xxxvi (1954), 580; *G.
T. P.*, No. F 14; *de Carle,* No. 77; Breitholtz, 136, 160 ff.; here, Fig. 5.

39. 科林斯巨爵　伦敦大英博物馆 B 42　公元前600/575年

主题：垫臀舞者与赫淮斯托斯的返回。

参考文献：Payne, *N. C.*, No. 1176; Seeberg, No. 227; *R. B.* xxxvi (1954), 580; *G. T. P.*, No.
B 13.

40. 科林斯双耳大饮杯　巴黎，卢浮宫 CA3004　公元前600/575年

主题：刻有名字的舞蹈者——Komios，Lordios，Loxios，Paichnios，Whadesios。

参考文献：Amandry, *Mon. Piot.* xli (1944), 23 ff.; *R. B.* xxxvi (1954), 580, fig. I; Seeberg, No.
202; *G. T. P.*, No. F 12; *de Carl*e, No. 78; Cook, *Greek Painted Pottery*, p. 12B; Breitholtz, 133.

41. 科林斯巨爵　卢浮宫 E632　公元前600/575年

主题：垫臀舞者和刻有名字的偷酒者——Eunos（戴面具者），Ophelandros，Omrikos。

307 参考文献: Payne, *N. C.* 122, No. 1178; Bieber, *H. T.*[1], figs. 84–85, *H. T.*[2], fig. 132; Radermacher, *Frogs*, 22; Brommer, *Satyroi*, 32; Buschor, *Satyrtänze*, 24; Herter, 10, nn. 33–38; Seeberg, No. 226; *R. B.* xxxvi (1954), 579; *G. T. P.*, No. F 11; Kenner, *Theater*, 39; Breitholtz, 130 f., 165 f.

42. 科林斯有颈双耳瓶　伦敦，大英博物馆B 36　公元前575/550年

主题：垫臀舞者及裸体妇女。

参考文献：Payne, *N. C.*, No. 1438; Seeberg, No. 231.

43. 科林斯基里克斯陶杯　巴黎，卢浮宫MNC 674　公元前600/575年

主题：垫臀舞者及迪诺罐：特里同和海豚。

参考文献：*N. C.*, No. 989; *C. V.*, pl. 12. 1–6; Seeberg, No. 197; *R. B.* xxxvi (1954), 582; here, Fig. 6.

44. 科林斯短颈单柄球形瓶　布鲁塞尔Inv. A 83　公元前575/550年

主题：带有衣袖迹象的多毛跑步者。

参考文献：Payne, *N. C.*, No. 1258; *C. V.* iii C, pl. I. 26; Seeberg, No. VI.

45. 科林斯量具小杯　柏林3925　公元前600/575年

主题：垫臀舞者；两人的齐统上有红点。

参考文献：*N. C.*, No. 953, pl. 33. 10; Seeberg, No. 201.

46. 科林斯短颈单柄球形瓶　奥斯陆，冉森博物馆　公元前600/575年

主题：带有巨大阳具，身披黑豹皮的垫臀舞者。

参考文献：Webster, *W. S.* lxix (1956), 110; Seeberg, No. V; *de Carle*, No. 76; Breitholtz, 145 f. 关于可能存在的其他身挂阳具的胖人舞者的例子，见*R. B.* xxxvi (1954), 582, n. 3; here, Pl. X*c*。

47. 科林斯乳房形容器　巴黎，罗丹博物馆503　公元前575/550年

主题：赫淮斯托斯的返回。

参考文献：*C. V.*, pl. 7; *R. B.* xxxvi (1954), 580; *G. T. P.*, No. F 16: Brommer, *Satyroi* 21; Seeberg, No. 228.

48. 科林斯巨爵　德累斯顿 ZV 1604　公元前600/575年

主题：男子与裸体妇女舞蹈者，刻有名字——Dion, Syris, Varis, Poris, -yros。

参考文献：Payne, *N. C.*, No. 1477; Buschor, *Gr. V.* (1940), fig. 80; *R. B.* xxxvi (1954), 581; *G. T. P.*, No. F 17; Seeberg, No. 232.

注：关于舞者与裸体妇女一同舞蹈，见上文，No. 42; Payne, *N. C.*, Nos. 1359, 1439, 1460; Kraiker, *Ägina*, No. 423。关于裸体妇女与羊人舞蹈：Payne, *N. C.*, No. 1372。

4. 早期拉哥尼亚表演者

49. 赤土陶雕像 斯巴达博物馆 斯巴达 公元前7世纪

主题：下蹲的淫荡形象。

参考文献：*Orthia*, p. 156, pl. 40. 9; Buschor, *Satyrtänze*, 8; *R. B.* xxxvi (1954), 576, n. 4.

50. 主角雕像 斯巴达博物馆 公元前7世纪和前6世纪

308

主题：垫臀舞者。

参考文献：*Orthia*, 254, 264, 270, pls. 183. 22, 25; 189. 12-15; 190. 30, 35-37; Brommer, *Satyroi*, 24; Buschor, *Satyrtänze*, 17; *R. B.* xxxvi (1954), 567, n. 3.

51. 石灰岩雕像 斯巴达博物馆 斯巴达 公元前6世纪

主题：垫臀舞者，阳具。

参考文献：*Orthia*, 188, pl. 63/7; *R. B.* xxxvi (1954), 576, n. 4.

52. 拉哥尼亚短颈单柄球形瓶 埃克塞特 87. 10. 18 罗德（比利奥蒂）公元前6世纪

主题：似雕塑的醉酒狂欢者的头部。

53. 拉哥尼亚杯（残片） 布鲁塞尔 A 1760 公元前575年

主题：在绘有成对的醉酒狂欢者的雕带中，两人穿红色齐统；两人佩戴阳具？

参考文献：*C. V.*, Brussels, 3, IIID, pl. 4., fig. 7a; Lane, *B. S. A.* xxxiv (1933), 143, 160, n. 6.

54. 赤土陶面具 斯巴达博物馆 斯巴达 公元前6世纪

主题：羊人。

参考文献：*Orthia*, pls. 56/1; 57/2; 59/3, 4; 62/1; p. 182 (early 6th cent.); Buschor, *Satyrtänze*, 17.

55. 拉哥尼亚杯 斯巴达博物馆 斯巴达 公元前550年

主题：被羊人攻击的妇女。

参考文献：Lane, *B. S. A.* xxxiv (1933), pls. 39a and 40; Broomer, *Satyroi*, 27; Buschor, *Satyrtänze*, 28, 36; *R. B.* xxxvi (1954), 576, n. 4; *G. T. P.*, No. F 22.

56. 拉哥尼亚杯 塔兰托 塔兰托，皮塔哥拉大街 约公元前540年

主题：I.？葬礼宴席，有穿长袍的里拉琴演奏者和侍从；绘有狮子和公鸡雕带上，五名垫臀舞者围绕巨爵。

参考文献：P. Pelagatti, *Annuario*, xxxiii-xxxiv (1955-1956), 35; Lane, *B. S. A.* xxxiv (1933), 158 ff.; Shefton, *B. S. A.* xlix (1954), 302. Cf. Payne, *N. C.* 123, n. 7.

57. 拉哥尼亚杯 梵蒂冈，格里高利·埃特鲁斯坎博物馆 B 9 公元前550—前525年

主题：穿长袍的里拉琴演奏者，在两个年轻的垫臀舞者中间。

参考文献：Buschor, *Satyrtänze*, 33 f.; Beazley, *Raccolta Guglielmi*, No. 3, pl. 1. 3. 关于里拉琴，见 Payne, *N. C.*, No. 460。

58. 赤土陶面具 斯巴达博物馆 斯巴达 公元前7世纪

主题：戈耳工或老妇女。

参考文献：*Orthia*, pls. 60/1−2, 61/1; Barnett, *J. H. S.* lxviii (1948), p. 6, n. 35; *R. B.*, 1954, 577; *W. S.* lxix (1956), 108; *de Carle*, No. 18; cf. Higgins, i, Nos. 1037−1038, 1049−1058; *G. T. P.*, No. F 21.

309

59. 赤土陶面具 斯巴达博物馆 斯巴达 公元前7世纪或前6世纪

主题：戈耳工或老妇女。

参考文献：*Orthia*, pls. 47/1−3, 49/2; here, Pl. XII*a*.

60. 赤土陶面具 斯巴达博物馆 斯巴达 公元前6世纪

主题：戈耳工。

参考文献：*Orthia*, pls. 56/2−3, 61/2.

5. 其他早期表演者

61. 彼奥提亚黑绘风格短颈单柄球形瓶 哥廷根大学533 g 公元前6世纪早期

主题：两个垫臀舞者；一个佩阳具，一个带尾巴，身穿红点齐统。

参考文献：*R. B.* xxxvi (1954), 575, n. 3. *G. T. P.*, No. F 20.

62. 彼奥提亚黑绘风格拼图杯 柏林，Inv. 3366 公元前6世纪早期

主题：舞者与羊人：穿呈喇叭形展开的齐统的吹笛者。

参考文献：Bielefeld, *Festschrift Zucker*, 27 f.; *A. B. V.* 680; *G. T. P.*, No. F 19. 关于呈喇叭形状展开的齐统，或可与科林斯的短颈单柄球形瓶比较，Mainz 65, *C. V.*, Mainz, pl. 30; 当然还有大英博物馆的公元前4世纪赤土陶器，Higgins, i, No. 263, *G. T. P.*, No. B 75。

63. 彼奥提亚黑绘风格三足鼎状装油容器　雅典N. M. 938　公元前6世纪
（B. D.画家群）

主题：1.穿齐统的羊人和胖人。2.两名胖人。3.胖人。

参考文献：*A. B. V.* 30, No. 4.

64. 彼奥提亚黑绘风格双耳大杯　雅典N. M. 623　公元前6世纪
（B. D.画家群）

主题：醉酒的狂欢者在舞蹈。

参考文献：*A. B. V.* 30, No. 7. 亦见No. 6和No. 8; Buschor, *Satyrtänze,* 58 f., *R. B.* xxxvi (1954), 575, n. 3。

65. 彼奥提亚黑绘风格双耳大杯　莱比锡 T 326　公元前575/550年

主题：戴有阳具的醉酒狂欢者因受捆缚而跛行。

参考文献：Bielefeld, *Komödienszene,* Leipzig, 1944.

66. 黑绘风格基里克斯陶杯　慕尼黑426　彼奥提亚　公元前6世纪中叶

主题：两名男性舞者和穿长裙的酒神狂女。

参考文献：Payne, *N. C.* 192, n. 2; *A. B. V.* 36.

67. 青铜巨爵　叙拉库斯　圣毛罗（西西里岛）　公元前600/550年

主题：雕刻于颈部——十名舞蹈者和三名身穿长罩袍的竖笛手。

参考文献：Payne, *N. C.* 124; *Mon. Linc.* 20. 810, pl. 8.

68. 石灰岩浮雕　叙拉库斯　圣毛罗（西西里岛）　公元前550/530年

主题：在两个斯芬克斯之上——围绕巨爵的五名舞者。

参考文献：Payne, *N. C.* 124; *Mon. Linc.* 20. 826, pl. 9.

69. 赤陶土制的头部　纳夫普里翁（梯林斯1051）　梯林斯　公元前725/700年

主题：戈耳工的头颅；一个大而带有胡须，两个略小而无须。

参考文献：Hampe, *Sagenbilder,* 63, pl. 42; Kenner, *Theater,* 22; Webster, *W. S.* lxix (1956), 108; Karo, *Archaic Greek Sculpture,* 32 ff.; *de Carle,* No. 8; here, Pl. XII*b*.

70. 哈尔基斯巨爵　布鲁塞尔A 135　武尔奇　公元前560/540年

主题：羊人和刻有名字的酒神狂女——Dorkis, Nais, Poris, Soimos, Xantho, Hippos, Io, Simis, Megas, Phoibe。

310

参考文献：Rumpf, *Chalk. Vasen*, No. 13; *G. T. P.*, No. F 18; *R. B.* xxxvi (1954), 581, n. 4; Greifenhagen, *Schwz. Vasengattung*, 53.

71. 哈尔基斯双耳细颈酒瓶的颈部　莱顿1626　武尔奇　公元前560—前540年

主题：瓶肩——垫臀舞者；瓶身——羊人和刻有名字的酒神狂女——Anties，Molpe，Dason，Klyton，Hippaios，Xantho，Dorkis，Chora，Oaties，Myro，Simos，Io。

参考文献：Rumpf, *Chalk. Vasen*, No. 2; *R. B.* xxxvi (1954), 581, n. 5; Greifenhagen, 53; Buschor, *Satyrtänze*, 61.

72. 青铜类　雅典N. M. 13. 788.　墨西忒里翁（阿卡狄亚）　公元前700/600年

主题：跳舞的下流山羊。

参考文献：Brommer, *Marb. Jb.* 1949/50, 2f., fig, 1; *R. E.*, s. v. Pan, 953 (with literature); Lesky, *Trag. Dichtung der Hellenen*, 24; Lamb, *Greek Bronzes*, 42; de Carle, no. 10.

73. 青铜小雕像　雅典N. M. 6091　萨摩斯　公元前600/550年

主题：山羊头的阴茎塑像。

参考文献：*de Carle*, No. 21.

74. 赤土陶面具　伊腊克林博物馆　戈尔廷　公元前700/600年

主题：戈耳工面具（很精准的垂直折叠）。

参考文献：Levi, *Annuario*, xxxiii–xxxiv (1955–1956), 265（并参照阿及亚·特里阿达和赫西基俄斯的 *korythalistriai*）。

75. 克里特岛的雪花石膏　伊腊克林　福泰萨　公元前600年

主题：长袍中的竖笛手；戴阴茎的男子；身体长毛的男子；若干动物。

参考文献：Brock, *Fortetsa*, No. 1512.

76. 石灰岩浮雕　尼科西亚博物馆　忒拉孔纳斯　公元前610/580年

主题：？垫臀舞者。

参考文献：*Swedish Cyprus Expedition*, i, 464, fig. 186; iv, 33; de Carle, No. 62. 塞贝格注意到了其间的相似性。

77. 赤土陶雕像　大英博物馆61. 10—24. 2　罗德岛　公元前6世纪

主题：蹲着的胖人。

参考文献：*G. T. P.* 157; Higgins, i, Nos. 86 ff. (with wide distribution).

78. 菲克卢拉（罗德岛）双耳瓶　伦敦大英博物馆88. 2—8. 50　特尔·德芬尼　公元前550/540年

主题：系腰布的醉酒狂欢者。

参考文献：Buschor, *Satyrtänze*, 64; Cook, *B. S. A.* xxxiv (1934), 16, J 6, pl. 7*a*, cf. pls. 5, 8, 9, 13; *C. V.* IId 1, pl. 12/3; *R. B.* xxxvi (1954), 578.

79. 岐奥斯黑绘风格陶瓶　大英博物馆及其他　瑙克拉蒂斯（岐奥斯）及其他　公元前600/575年

主题：戴尖顶帽、系腰布的醉酒狂欢者。

参考文献：Buschor, *Satyrtänze*, 12; Price, *J. H. S.* xliv (1924), pl. 11; Cook, *B. S. A.* xliv (1949), 155; *R. B.* xxxvi (1954), 575; Lamb, *B. S. A.* xxxv (1935), 160.

80. 瑙克拉蒂斯的彩绘残片　大英博物馆　瑙克拉蒂斯　公元前575/550年

主题：戴尖顶帽的醉酒狂欢者。

参考文献：Price, *J. H. S.* xliv (1924), pl. 5. 13, cf. 27; Boardman, *B. S. A.* li (1951), 60; cf. Herter, no. 20 on the cap.

81. 菲克卢拉迪诺罐　牛津121. 7　瑙克拉蒂斯　公元前575/550年

主题：和女子吹笛者在一起的醉酒狂欢者。

参考文献：*C. V.* Oxford II d, pl. 6. 5; Cook, *B. S. A.* xxxi (1934), 53, pl. 10 *a*–*b*.

82. 克拉佐美尼双耳细颈酒瓶　牛津 1924. 264　卡纳克　公元前550年

主题：系腰布的羊人在由醉酒狂欢者拖拉的船上。

参考文献：*C. V.* IId, pl. 10. 24; Cook, *B. S. A.* xlvii (1952), 159; Buschor, *Satyrtänze*, 65; Boardman, *J. H. S.* lxxviii (1958), 4; *de Carle*, No. 94; here, Fig. 4.

83. 克拉佐美尼双耳细颈酒瓶　伦敦，大英博物馆88. 2—8. 108及其他　特尔·德芬尼　公元前540/525年

主题：肥胖的带胡须醉酒狂欢者和女性竖笛手。

参考文献：Cook, *B. S. A.* xlvii (1952), 131, Cii 18; cf. B 10, 11, 18; *C. V.* II d n, pl. 11/1–2.

84. 卡西里提水罐　卢浮宫，坎帕纳 10227　意大利　公元前530/520年

主题：肩部——赤裸、带胡须的男性醉酒狂欢者以及身穿极短齐统的女子（有一个醉酒狂欢者无须）。

参考文献：Devambez, *Mon. Piot*, xli (1946), 35 ff.; Hemelrijk, No. 12；见他的 No. 4及其他，也是羊人。

6. 古代羊人剧表演者

85. 阿提卡黑绘风格螺旋形巨爵　那不勒斯3240　公元前5世纪晚期（普洛诺姆斯画家）

主题：狄奥尼索斯及羊人剧的角色与竖笛手普洛诺姆斯。

参考文献：*A. R. V.* 849/1; Bieber, *D.*, No. 34; *H. T.*[1], fig. 20, *H. T.*[2], fig. 31−33; Pfuhl, fig. 575; *F. R.*, pls. 143−145; Brommer, *S-S.* No. 4; *Festicals*, fig. 28; *G. T. P.*, No. A 9; here, Pl. XIII.

86. 阿提卡黑绘风格盏状巨爵　维也纳985　公元前470/460年（阿尔塔穆拉画家）

主题：赫淮斯托斯与羊人歌舞队返回。

参考文献：*A. R. V.*, p. 413/15; *Ath. Mitt. lix* (1934), beil. 13. 3; Brommer, *S-S.*, No. 13.

87. 阿提卡黑绘风格提水罐　波士顿03. 788　公元前470/460年（列宁格勒画家）

主题：戴面具的羊人歌舞队在建造一个寝处。

参考文献：Brommer, *Satyrspiele*, No. 1; *A. R. V.* 377/5; *G. T. P.* No. A3; Beazley, *Hesperia*, xxiv (1955), 310; Bieber, *H. T.*[2], fig. 15.

88. 阿提卡黑绘风格无柄杯　波士顿03. 841　公元前450年（索塔德斯画家）

主题：A. 坐着的女神与系着无毛腰部的羊人。

　　　　B. 身系无毛腰布的羊人和举过头顶的长杆（？）。

参考文献：*A. R. V.* 454/4; Brommer, *S-S.*, No. 14a; Webster, *Antike und Abendland,* viii (1959), 9, n. 11.

89. 南部意大利的钟形巨爵　悉尼47. 05　公元前400/375年（塔波雷画家）

主题：戴有面具并穿着光滑带刺绣的长裤的羊人歌舞队。

参考文献：Tillyard, *Hope Vases*, No. 210; Trendall, *Frühitaliotische Vasenmalerei*, p. 41, No. B 73; *Nicholson Museum Handbook*, pl. 10; Brommer, *S-S.,* No. 8; *G. T. P.*, No. A 27.

90. 阿提卡黑绘风格水杯　慕尼黑2657　公元前500/480年（马克戎）

主题：穿带斑点长裤（如：一块兽皮）的羊人歌舞队男子。

参考文献：Beazley, *A. R. V.* 312/191; *P. B. A.* xxx (1947), 41; Brommer, *S-S.*, No. 5; *G. T. P.*, No. A 2; here, Pl. XIV*a*.

91. 阿提卡黑绘风格水杯　已佚　公元前500/480年

313

（阿波罗多罗斯）

主题：穿胸铠及无毛长裤的羊人歌舞队。

参考文献：*A. R. V.* 87/18; Brommer, *S-S.*, No. 11.

92. 阿提卡黑绘钟形巨爵　牛津1927. 4　塔伦图姆　公元前440年

（莱卡翁画家）

主题：普罗米修斯；穿棕色长裤的羊人歌舞队。

参考文献：*A. R. V.* 691/10; *C. V.*, pl. 66. 40; Brommer, *S-S.,* No. 9.

93. 阿提卡黑绘风格钟形巨爵　巴黎市场　公元前440年

（波利格诺托斯的风格）

主题：狄奥尼索斯，赫淮斯托斯，羊人歌舞队。

参考文献：*A. R. V.* 682/2; Tillyard, *Hope Vases*, No. 136; Brommer, *S-S.*, No. 12.

94. 阿提卡黑绘风格迪诺罐　雅典N. M. 13027　公元前420年

（雅典迪诺罐画家）

主题：竖笛手以及四名羊人歌舞队成员。

参考文献：*A. R. V.* 796/1; *Festivals*, fig. 30; Bieber, *Ath. Mitt.* xxxvi (1931), 259; Brommer, *S-S.* No. 2; Bieber, *H. T.*[2], fig. 27.

95. 阿提卡黑绘风格钟形巨爵　波恩1216. 183　雅典　公元前420年

（雅典迪诺罐画家）

主题：竖笛手以及至少三名羊人歌舞队成员。

参考文献：*A. R. V.*, p. 796/4; Brommer, *S-S.*, No. 3. *Festivals*, fig. 31; Beazley, *Hesperia*, xxiv (1955), 313; Bieber, *H. T.*[2], fig. 28.

96. 阿提卡黑绘风格角状杯　伦敦，B. M. E 790　公元前410/400年

主题：身穿有粗毛的长裤的羊人歌舞队队员。

参考文献：*C. V.*, pls. 37. 5, 38. 3; Bieber, *J. d. I.* xxxii (1917), 56, fig. 28; *H. T.*[2], fig. 26; *A. R. V.*, p. 908, Group W, No. 1; Brommer, *S-S.*, No. 6.

97. 阿提卡赤陶陶器　雅典集市　雅典，普尼克斯　公元前400/350年

小雕像　普尼克斯 T 139　长柱廊

主题：身穿有粗毛的长裤的羊人歌舞队队员。

参考文献：D. B. Thompson, *Hesperia*, Suppl. 7 (1943), 147, fig. 61, No. 63; Brommer, *S-S.*, p. 72; *Agora Picture Book*, No. 3, fig. 34; here, Pl. XIV*b*.

98. 阿提卡黑绘风格杯　科林斯博物馆　科林斯　公元前5世纪后期

主题：搬运东西的羊人中的妇女，头发蓬乱、挂有阳具，在酒神前舞蹈。

参考文献：Brommer, *S-S.*, p. 72; Luce, *A. J. A.* xxxiv (1930), 339, fig. 4.

99. 马赛克　那不勒斯　庞贝（悲剧诗人之家）　公元1世纪

314　　主题：排练中的羊人歌舞队（潘神面具是修整过的）。

参考文献：Bieber, *D.*, No. 35; *H. T.*[1], fig. 21, *H. T.*[2], fig. 36; Blake, *Mem. Am. Ac.* vii (1930), 122; Pfuhl, fig. 686; Pickard-Cambridge, *Theatre*, fig. 98; *Festivals*, fig. 69; Beazley, *Hesperia*, xxiv (1955), 314.

100. 阿提卡红绘风格盏状巨爵　伦敦，B. M. E 467　公元前460年

（尼奥比画家）

主题：潘神舞蹈。

参考文献：Bieber, *D.*, No. 39, fig. 104; *H. T.*[2], fig, 16; *A. R. V.*, 420–421; Brommer, *Satyroi*, p. 14; *S-S.*, No. 150; Herter, p. 9; Rumpf, *J. d. I.* lxv–lxvi (1950–1951), 171; *G. T. P.*, No. A 5; Beazley, *Hesperia*, xxiv (1955), 316; here, Pl. XV*a*.

7. 羊人、胖人、酒神狂女世系

101. 阿提卡陶瓶（提手下）　柏林 A 32　公元前650年

主题：（提手下）一个手拿石头的多毛男子；两个手拿石头的无毛男子。

参考文献：*C. V.*, pl. 20/21; Beazley, *D. B. S.* 9, pl. 3; Buschor, *B. S. A.* xilvi (1948), 36 ff.; *R. B.* xxxvi (1954), 584; *G. T. P.*, No. F 1; here, Pl. XVI*a*.

102. 伊奥尼亚造型的陶瓶　萨摩斯　公元前700/675年

主题：佩阳具模型的恶魔。

参考文献：Buschor, *B. S. A.* xlvi (1951), 32f.; *G. T. P.*, No. F 23.

103. 印模画　塞浦路斯博物馆　尼科西亚，B 1436　班布拉　公元前1500/1300年

主题：下蹲的男子。

参考文献：在*Aegean Art and Archaeology* (*Studies presented to H. Goldman*), 78, fig. 3, pl. 7. 2中，本森将印章的时代推到了公元前1700年—前1500年。

104. 皂石瓶 伊腊克林 阿及亚·特里阿达 公元前1500年

主题：收割者，对面是蹲伏的人。

参考文献：Nilsson, *M. M. R.* 160; Webster, *M. H.* 50, fig. 16; Forsdyke, *J. W. I.*, xvii (1954), I; *B. I. C. S.*, v (1958), 47, n. 6提供了进一步的例证。

105. 赤土陶器 雅典N. M. 拉里萨 （？）公元前2200/2000年

主题：佩阳具模型的男子——右手扶前额；左手扶阳具；呈坐姿。

参考文献：Wace and Thompson, *Prehistoric Thessaly*, fig. 30, cf. fig. 110; Möbius, *A. A.*, 1954, 209 f.; *B. I. C. S.* v (1958), 47, n. 6; *G. T. P.*, p. 164.

106. 印章 伊腊克林博物馆 克诺索斯 公元前2500年

主题：下蹲的男子。

参考文献：Evans, *Palace of Minos*, i, fig. 93*a*, No. d; Schachermeyr, *Ältesten Kulturen*, 216, fig. 76.

315

107. 印蜕 伊腊克林 费斯托斯 公元前1400年

主题：两只野山羊中间带胡须的正面人头。

参考文献：Nilsson, *M. M. R.*, p. 234; Webster, *M. H.*, 510, fig. 12; *B. I. C. S.* v (1958), 45; here, Pl. XVI*b*.

108. 米诺斯环状物 伊腊克林 伊索帕塔 公元前1450/1400年

主题：女子舞蹈。

参考文献：Nilsson, *M. M. R.* pp. 279, 322; Webster, *M. H.*, p. 51, fig. 13; *B. I. C. S.* v (1958), 47, n. 14; here, Pl. XVI*c*.

109. 东部希腊陶瓶残片 米利都雅典娜庙 公元前700/675年

主题：五个垫臀舞者。

参考文献：P. Hommel, *Istanbuler Mitteilungen*, 9/10 (1959/60), pl. 60/2. 这比最早的科林斯胖人舞者还要早得多（Kraiker, *Ägina*, no. 423）。Here Pl. XV*b*.

文物名录1　泛雅典娜节上，老羊人对着里拉琴歌唱

文物名录4　花神节上的酒神颂歌舞队

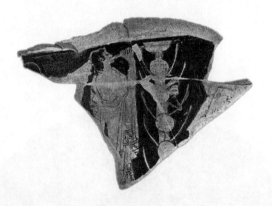

文物名录7（注） 刻有酒神面具、面包和树枝的柱子

文物名录9 阿提卡垫臀舞者；带毛的羊人和酒神狂女

文物名录10　扮演成男子和妇女的阿提卡垫臀舞者

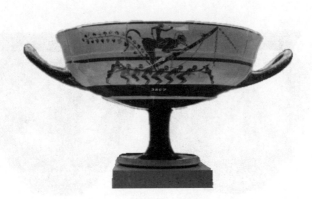

文物名录15 胖人骑在挂有阳具的竿子上；带毛的羊人骑在挂有阳具的竿子上

文物名录16　酒神与两个酒神狂女和两个醉酒的狂欢者

文物名录18　八个垫臀舞者，三个戴有女性"面具"

文物名录20 装扮成酒神狂女的年轻男子与竖笛吹奏者

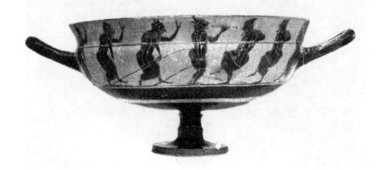

文物名录21 穿戴女子装束的男子歌舞队

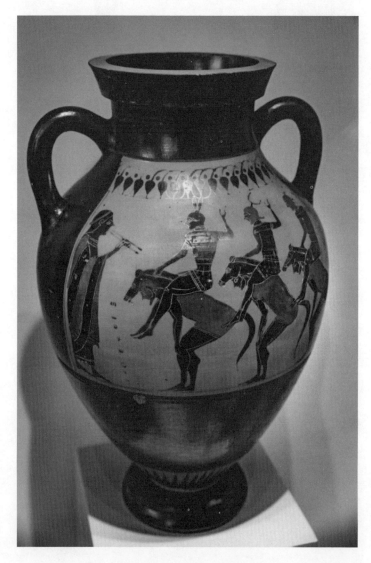

文物名录23　骑士歌舞队与竖笛吹奏者

文物名录24 踩高跷的男子歌舞队

文物名录25 骑在鸵鸟上的男子歌舞队

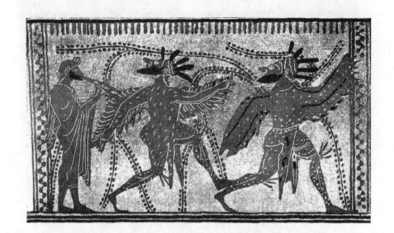

文物名录26　披羽毛的男子歌舞队

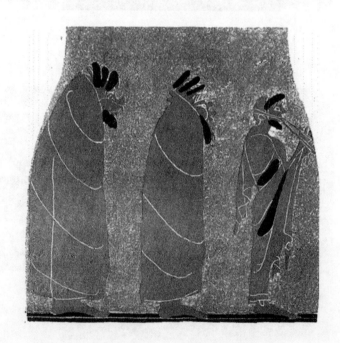

文物名录27　公鸡男子歌舞队

（a）文物名录33c　身穿多毛齐毛统、脚蹬靴子、有络腮胡子的蹲坐雕像

（b）文物名录33d　手握饮酒用牛角、有络腮胡子、腰挂阳具模型的蹲坐雕像

（c）文物名录46　腰挂阳具模型、有络腮胡子的形象

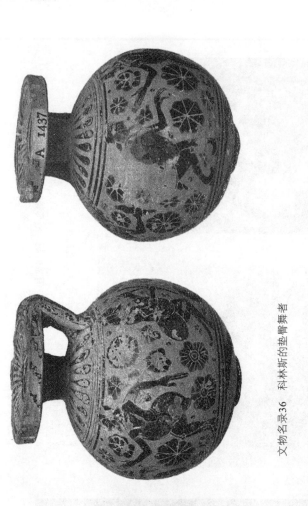

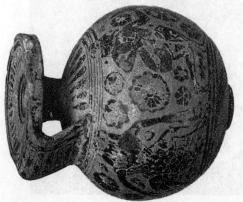

文物名录36 科林斯的垫臀舞者

文物名录59　来自斯巴达奥索西亚神庙的老妇面具

文物名录69　来自梯林斯的戈耳工面具

文物名录85 羊人剧的角色与歌舞队

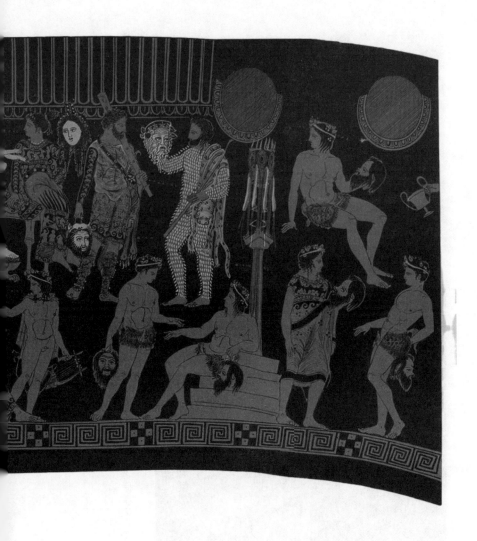

文物名录97 羊人歌舞队的男子（赤陶雕像）

文物名录90 羊人歌舞队的男子

文物名录100 潘神歌舞队

文物名录109 东希腊的垫臀舞者

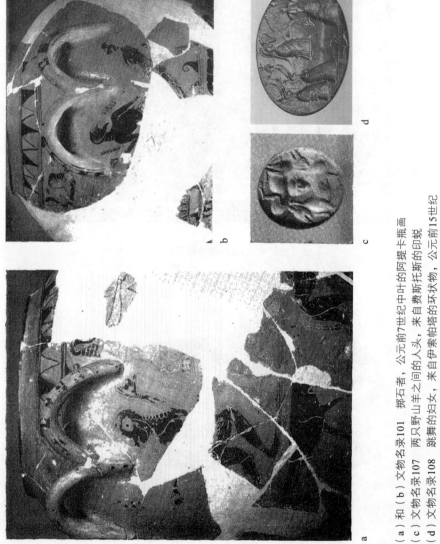

（a）和（b）文物名录101 掷石者，公元前7世纪中叶的阿提卡瓶卡瓶画

（c）文物名录107 两只野山羊之间的人头，来自费斯托斯的印戳

（d）文物名录108 跳舞的妇女，来自伊索帕塔的环状物，公元前15世纪

索引一

人名、剧作名及相关术语

[条目中的页码为英文原书页码，即本书边码]

A

Achaeus 阿开厄斯 173

Actors and acting 演员与表演 70, 78 f., 90 ff., 121, 170

Actor's costume (comic) 演员的服装（喜剧的） 244, 269 ff.

Actor's costume (tragic) 演员的服装（悲剧的） 76, 79 ff., 113

Adrastus 阿德拉斯图斯 93, 101, 103 ff., 111 f., 119, 130 f.

Aeschylus 埃斯库罗斯: chorus in 埃斯库罗斯悲剧中的歌舞队 60 ff.; use of trochaic tetrameter 四音步扬抑格的使用 61, 95; tetralogies and trilogies 四联剧与三联剧 62; improvements 革新 75, 88, 90 f., 112

 Plays 剧作: Aegyptii 《埃及人》 60 ff., Aetnaeae 《埃特纳》 238; Agamemnon 《阿伽门农》 65; Amymone 《阿米摩涅》, 60; Choephoroe 《奠酒人》 106 f.; Danaides 《达那奥斯的女儿们》 60 f.; Eumenides 《复仇女神》 61, 106; Glaucus Potnieus 《格劳库斯·波特尼乌斯》 61; Laius 《拉伊俄斯》 60; Lycurgeia 《吕库该亚》 62; Oedipus 《俄狄浦斯》 60; Oresteia 《俄瑞斯提亚》 62; Persae 《波斯人》 60 f., 64 f., 95, 106, 130 f., 238, 267 f.; Phineus 《菲纽斯》 61; Prometheus Pyrkaeus 《带火的普罗米修斯》 61, 117, 267 f.; Prometheus Vinctus 《被缚的普罗米修斯》 267 f.; Septem 《七将攻忒拜》 60 f., 107; Sphinx 《斯芬克斯》 60; Supplices 《乞援人》 60 f.; Theoroi or Isthmiastae 《圣使》 173, 269

Aetiology in Tragedy 悲剧溯源 127

Agathocles 阿加索克利斯 21, 25

agôgê 拍子 14, 33

Agon 对驳 in Tragedy 悲剧中的 120 f., 123, 127; in Comedy 喜剧中的, 见 Comedy

alazôn 吹牛者 174 ff.

Alcaeus 阿尔凯奥斯 265

Alcaeus (comicus) 阿尔凯奥斯（喜剧诗人） 136

Alcibiades 亚基比德 55

Alcimus 阿尔基穆斯 245 f., 247 ff.

索引二

引文及参考文献

[条目中的页码为英文原书页码，即本书边码]

p. 389 b: 2, 5.

de Fac. In orbe Lun.《论月球的表面》，
xix: 30.

de Glor. Ath.《论雅典人的荣耀》，v,
p. 348 b: 45.

de Isid. et Osir.《埃及的神：艾希斯和
奥塞里斯》，iii, p. 352 c, lxviii,
p. 278 a, b: 110.
xxxv: 6.

de Proverb. Alex.《亚历山大习语》，xxx:
74, 80.

de Sera Num. Vind.《论天网恢恢之延
迟》，xv, p. 559 b: 250.

de Tranq. Anim.《论宁静的心灵》，xiv,
p. 473 d: 250.

Quaest. Conviv.《道德论集》，VII, iii,
p. 712 a: 45.

Quaest. Gr.《希腊掌故》，xii, p. 293 c,
d: 7.
xviii, p. 295 c, d: 178.
xxxvi, p. 299 a, b: 6.

Quomodo Quis Adul.《如何从有人当中
分辨阿谀之徒》，xxvii, p. 68 a: 238.

Symp. Quaest.《〈会饮篇〉探讨》，1. i,
§5 : 85, 124.
v, §1 : 47.
x, §2 : 237.
VIII. ix, §3: 63.

Vit.《希腊罗马名人传》，
Agesil.《阿格西劳斯传》，xxi: 135.
Alex.《亚历山大传》，viii: 53.
Aristid.《亚里斯泰德传》，i: 54, 58.
xvii: 167.

Lycurg.《莱克格斯传》，xvii: 135.

Marcell.《马塞拉斯传》，xxii: 5.

Num.《努马传》，viii: 233.

Pyrrh.《皮洛士传》，xi: 102.

Solon《梭伦传》，xxix: 70, 77, 79.

Thes.《帖修斯传》，xxiii: 250.

X Orat.《十位演讲者》，p. 842 a: 4.

Plutarch (Pseudo-) 托名普鲁塔克的作者，
de Mus.《论音乐》，iv, p. 1132 e: 49.
vi, p. 1133 b: 43.
x, p. 1134 e, f: 10 f., 27, 193.
xii, p. 1135 d: 52.
p. 1135 d: 46.
xv, p. 1136 c: 41.
xxi, p. 1138 a, b: 52, 55.
xxviii, p. 1141 a: 52.
xxix, p. 1141 b, c: 14.
xxx, p. 1142 a: 46.
xxix, xxx: 18 f., 35, 39 f., 291.
xxxi, p. 1142 b, c: 54.

Pollux 波卢克斯，i. 38: 3.
iv. 66: 43.
83: 270.
102: 169.
103: 165, 239.
104: 33, 116 f., 136.
104−105: 165 f., 293.
123: 71, 86.
150, 151: 164.
vi. 35: 273.
90: 87.
ix. 45: 260.
x. 82: 265.

索引三

学者及批评家

[条目中的页码为英文原书页码，即本书边码]

A

Ahrens, E. L. 阿伦斯 283

B

Barigazzi, A. 巴里加齐 255

Barnett, R. D. 巴奈特 167

Beare, W. 比尔 144

Beazley, J. D. 比兹利 5, 10, 27, 33 f., 61, 81, 88

Bechtel, F. 贝克特尔 283

Bekker, I. 贝克 35

Bergk, T. 贝尔克 16 f., 47, 284

Bethe, E. 贝蒂 32, 142, 166, 285

Bieber, M. 比伯 182

Birt, T. 伯特 274, 281

Bjørck, B. 比约克 111

Boardman, J. 博德曼 5, 41

Boeckh, A. 波克 23, 107

Bosanquet, B. 鲍桑葵 151, 163

Brandenstein, W. 伯兰登斯坦 8

Brinck 布林克 3 f., 31, 36 f., 44, 51

Brommer, F. 布罗默尔 115 f.

Burnet, J. 伯内特 249

Buschor, E. 布绍尔 115 f.

Butcher, S. H. 布彻 232 f.

Bywater, I. 拜沃特 79, 91 f., 132 f.

C

Cadoux, T. J. 卡杜 15

Calder, W. 考尔德 8 f.

Capps, E. 卡普斯 66, 187 ff., 190 f., 232

Cavvadias, P. 卡瓦迪亚斯 151

Christ, W. 克里斯特 22

Comparetti, D. 冈帕雷蒂 26

Cook, A. B. 库克 87 f., 116, 151, 259

Cornford, F. M. 康福德 147, 177, 181, 193, 199, 208

Crönert, W. 克罗奈特 245 f., 275

Crusius, E. 克鲁西乌斯 7, 25, 54, 57, 75, 182, 263, 269, 271, 282

Cunningham, M. L. 坎宁汉 61, 64

Curtius, E. 库尔提乌斯 79

D

Dale, A. M. 戴尔 17, 20, 28 f., 64

Davison, J. A. 戴维森 15, 33, 44, 133

致　谢

　　本书的翻译得到了陈恒教授、潘忠党教授、克里斯蒂安·比特（Christian Biet）教授、梁燕教授、王婧博士和张明明博士的细心指点和无私帮助，谨此说明并表示衷心感谢。

　　　　　　　　　　　　　　　　　　　　　　　　　　　　　周靖波

"二十世纪人文译丛"出版书目

《希腊精神:一部文明史》 〔英〕阿诺德·汤因比 著 乔 戈 译

《十字军史》 〔英〕乔纳森·赖利-史密斯 著 欧阳敏 译

《欧洲历史地理》 〔英〕诺曼·庞兹 著 王大学 秦瑞芳 屈伯文 译

《希腊艺术导论》 〔英〕简·爱伦·哈里森 著 马百亮 译

《国民经济、国民经济学及其方法》 〔德〕古斯塔夫·冯·施穆勒 著 黎 岗 译

《古希腊贸易与政治》 〔德〕约翰内斯·哈斯布鲁克 著 陈思伟 译

《欧洲思想的危机(1680—1715)》 〔法〕保罗·阿扎尔 著 方颂华 译

《犹太人与世界文明》 〔英〕塞西尔·罗斯 著 艾仁贵 译

《独立宣言:一种全球史》 〔美〕大卫·阿米蒂奇 著 孙 岳 译

《文明与气候》 〔美〕埃尔斯沃思·亨廷顿 著 吴俊范 译

《亚述:从帝国的崛起到尼尼微的沦陷》 〔俄〕泽内达·A.拉戈津 著 吴晓真 译

《致命的伴侣:微生物如何塑造人类历史》 〔英〕多萝西·H.克劳福德 著 艾仁贵 译

《希腊前的哲学:古代巴比伦对真理的追求》 〔美〕马克·范·德·米罗普 著 刘昌玉 译

《欧洲城镇史:400—2000年》〔英〕彼得·克拉克 著 宋一然 郑 昱 李 陶 戴 梦 译

《欧洲现代史(1878—1919):欧洲各国在第一次世界大战前的交涉》

〔英〕乔治·皮博迪·古奇 著 吴莉苇 译

《古代美索不达米亚城市》 〔美〕马克·范·德·米罗普 著 李红燕 译

《图像环球之旅》 〔德〕沃尔夫冈·乌尔里希 著 史 良 译

《古代波斯:阿契美尼德帝国简史(公元前550—前330年)》

〔美〕马特·沃特斯 著 吴 玥 译

《古代埃及史》　　　　　　　　　　　　　　　〔英〕乔治·罗林森 著　王炎强 译

《酒神颂、悲剧和喜剧》
　　　　　〔英〕阿瑟·皮卡德-坎布里奇 著 〔英〕T. B. L. 韦伯斯特 修订　周靖波 译

《诗与人格：传统中国的阅读、注解与诠释》　　　〔美〕方泽林 著　赵四方 译

《商队城市》　　　　　　　　　　　　　〔美〕M. 罗斯托夫采夫 著　马百亮 译

《希腊人的崛起》　　　　　　　　　　　〔英〕迈克尔·格兰特 著　刘　峰 译

《历史著作史》　　　　　　　　〔美〕哈里·埃尔默·巴恩斯 著　魏凤莲 译

《贺拉斯及其影响》　　　　　　　〔美〕格兰特·肖沃曼 著　陈　红　郑昭梅 译

《人类思想发展史：关于古代近东思辨思想的讨论》
　　　　　　　〔荷兰〕亨利·法兰克弗特、H. A.法兰克弗特 等 著　郭丹彤 译

《意大利文艺复兴简史》　　　　　　　　　〔英〕J. A.西蒙兹 著　潘乐英 译

《人类史的三个轴心时代：道德、物质、精神》　〔美〕约翰·托尔佩 著　孙　岳 译

《欧洲外交史：1451—1789》　　　　　　　〔英〕R. B. 莫瓦特 著　陈克艰 译

《中世纪的思维：思想情感发展史》　〔美〕亨利·奥斯本·泰勒 著　赵立行　周光发 译

《西方古典历史地图集》　　〔英〕理查德·J. A.塔尔伯特 编 庞　纬　王世明　张朵朵 译

《中世纪与文艺复兴时期的佛罗伦萨》　　〔美〕费迪南德·谢维尔 著　陈　勇 译

《乌尔：月神之城》　　　　　　　〔英〕哈丽特·克劳福德 著　李雪晴 译

《塔西佗》　　　　　　　　　　　〔英〕罗纳德·塞姆 著　吕厚量 译

《哲学的艺术：欧洲文艺复兴后期至启蒙运动早期的视觉思维》
　　　　　　　　　　　　　　　〔美〕苏珊娜·伯杰 著　梅义征 译

《宗教与西方文化的兴起》　　　〔英〕克里斯托弗·道森 著　长川某 译

《永恒的当下：艺术的开端》　〔瑞士〕西格弗里德·吉迪恩 著　金春岚 译

《罗马不列颠》　　　　　　　　　　　　　　　〔英〕柯林武德　著　张作成　译

《历史哲学指南：关于历史与历史编纂学的哲学思考》〔美〕艾维尔泽·塔克　主编　余　伟　译

《罗马艺术史》　　　　　　　　　　　　　　　〔美〕斯蒂文·塔克　著　熊　莹　译

《中世纪的世界：公元1100—1350年的欧洲》〔奥〕费德里希·希尔　著　晏可佳　姚蓓琴　译

《人类的过去：世界史前史与人类社会的发展》

　　　　　　〔英〕克里斯·斯卡瑞　主编　陈　淳　张　萌　赵　阳　王鉴兰　译

《意大利文学史》　　　　　　　　　〔意〕弗朗切斯科·德·桑科蒂斯　著　魏　怡　译

"二十世纪人文译丛·文明史"系列出版书目

《大地与人：一部全球史》　　〔美〕理查德·W.布利特 等　著　刘文明　邢　科　田汝英　译

《西方文明史》　　　　　　　　　　　〔美〕朱迪斯·科芬 等　著　杨　军　译

《西方的形成：民族与文化》　　　　　〔美〕林·亨特 等　著　陈　恒 等　译

图书在版编目（CIP）数据

酒神颂、悲剧和喜剧 /（英）阿瑟·皮卡德-坎布里奇
著；周靖波译. — 北京：商务印书馆，2023
（二十世纪人文译丛）
ISBN 978 - 7 - 100 - 21216 - 8

Ⅰ. ①酒… Ⅱ. ①阿… ②周… Ⅲ. ①古典戏剧 — 戏
剧艺术 — 研究 — 古希腊 Ⅳ. ①J805.545

中国版本图书馆 CIP 数据核字（2022）第091421号

酒 神 颂、悲 剧 和 喜 剧
〔英〕阿瑟·皮卡德-坎布里奇 著
〔英〕T. B. L. 韦伯斯特 修订
周靖波 译

商 务 印 书 馆 出 版
（北京王府井大街36号 邮政编码 100710）
商 务 印 书 馆 发 行
山东临沂新华印刷物流
集 团 有 限 责 任 公 司 印 刷
ISBN 978 - 7 - 100 - 21216 - 8

2023年9月第1版 开本 640×960 1/16
2023年9月第1次印刷 印张 26
定价：115.00元